黃梁岸 志在 平 譯 選 成 雄 著 史的研究 書 (下册) 局 印 行

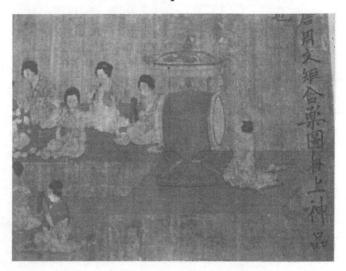

2

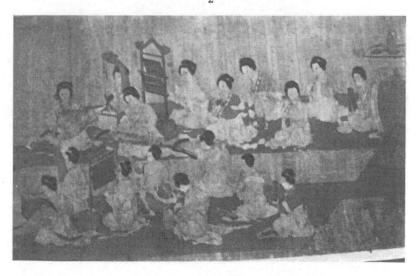

周文矩合圖 (芝加哥美術研究所所藏)

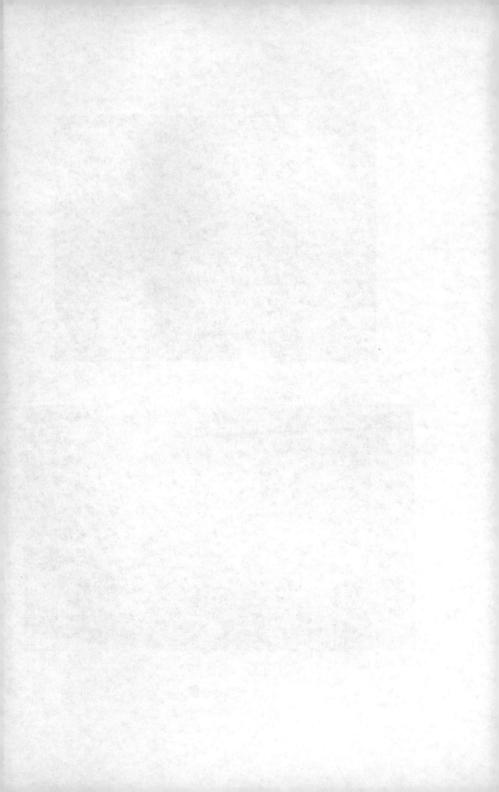

周文矩合圖 (芝加哥美術研究所所藏)

唐代音樂史的研究 (樂制編下卷目錄)

各		
兒		

	第四項 經 營三九一	(日出身 日下場 日生活情形)	第三項 樂妓之身份三八七	台灣母 白樂妓(1)樂妓人數 (2)序列 (3)都知與席糾) 白樂工	第二項 人員構成三八一	台環境 口構圖 巨建築與裝飾	第一項 設 施三七七	第二節 妓館(北里)之組織三七六	第二項 妓館之成立三七四	台內室技 口家技 口官技 四民技	第一項 樂妓之分類三六四	第一節 妓館之成立三六四	第四章 妓 館	1 1
--	------------	-----------------	--------------	--	-------------	----------------	------------	------------------	--------------	------------------	--------------	--------------	---------	-----

目

錄

||遊興費 ||二雜費 ||三落籍費用

					Att						Ach	
一坊夕	第二項	三營業	一樓	第一項	第四節	第三項	一花客	第二項	(一) 樂社	第一項	第三節	一边
□坊名及其位置 □種類	項 歌館(茶坊)四四	三營業狀態 (1)建築及裝飾 (2)権酒 (3)賣食)	□樓名、店名及其位置 □種類(⑴官營、私營 ⑵本店、分店)	一項 酒 樓	節 宋朝妓館⋯⋯⋯⋯⋯⋯⋯⋯⋯⋯⋯⋯⋯⋯⋯⋯⋯⋯⋯⋯⋯⋯⋯⋯⋯⋯⋯⋯⋯⋯⋯⋯⋯⋯⋯	二項 北里之性格四一七	台花客之種類	二項 花客之種類與活動四	□樂妓之性格 □樂妓之活動	一項 樂妓之性格與活動三九九	節 北里之性格與活動三九九	<u>一边</u>
	-				\circ	七		四		九	九	

第四項

樂 妓

妓……………………………………………………………………………………………

.....四五〇

館……………………四四七

巨營業內容 (1)點茶

(2) 銀器

(3) 裝飾

(4) 樂妓

(5) 鼓樂)

第一項 俗 樂 系	第二節 組 織四九三	(1)唐朝中期及末期,九部伎及十部伎設演年表	○ 隋朝及唐朝初葉	第二項 實施狀況及其變遷四八七		第一項 成立之過程四八三	第一節 成立及其變遷四八三	第五章 十部。 伎四八三	註 解	[1.樂妓之活動	①樂妓種類與性格(①酒樓樂妓 ②茶坊妓館樂妓 ③營妓)	
四九四	四九三			四八七		四八三	四八三	四八三	四五九			

.....五〇六

一天竺伎

一古代印度樂器

-天竺伎樂器

樂曲與服飾

目

錄

口西涼伎.

一由來

樂曲

一樂器——舞曲

服飾

樂器

-舞曲與服飾-

二龜茲伎——	-由來-	樂器	一龜茲古	龜茲古都壁畫之樂器——壁畫之樂器與文獻——	
龜茲伎樂器編成之意義	益編成ク		樂曲及服飾	飾	
三疏勒伎——	由來一	樂器—	樂曲—		
四安國伎——	由來	→樂器 —	樂曲		
田康國伎——	由來一	樂器—	樂曲—	—胡旋舞與乞寒戲——服飾	
 	由來一	—樂器—	 樂曲 	——服飾	
第三項 東夷	系				…五四
出高麗伎——	由來	樂器—	一朝鮮方	朝鮮方面資料——高麗伎樂器編成之意義——	
樂曲——服	飾				
第四項 燕饗鄉	饗樂之性格				…五五七
一文康伎與讌樂伎(1)	融樂伎 ((1) 文康伎	(2) 讌樂伎)	(枝)	
口全伎通演及	及其順序				
三樂器、樂曲	,	服飾制定之意義	莪(1)樂器	器 (2)樂曲 (3)服飾)	
四太常寺所屬之意義	風之意義				
附 說:十部体	部伎以外之外來樂	外來樂…			…五七
一	一于閩一		突厥	——兑股——— 詰戛斯——— 长國、 上國、	

俱密國、
骨咄國——波斯
師子國——党項
`.
吐蕃
•
附國

四北狄系	闫東夷系——百濟、新羅——倭國、流求	□南蠻系——扶南——林邑——南詔、驃國——盤盤、哥羅——赤土、訶陵、婆利	俘荖屋、骨咀屋———————————————————————————————————

(— <u>)</u>	第一項	第一節	第六章	註
立	項	三	_	解
一立部伎八曲(1)安樂(2)太平樂(3)破陣樂	各曲	部件	部	解
曲	製	部伎之成立…	伎·	
(1)	作之	成 立		
女樂	各曲製作之年次與事情		伎六○	
(2)	與事			
太平	情			
樂				
(3)				
陣樂				
(4)				
(4) 慶善樂				
樂				
	六〇	六〇	六〇	五八八
	四四	$\stackrel{\smile}{=}$	$\stackrel{\smile}{=}$	八

(5) 大定樂 (6) 上元舞 (7)聖壽樂 (8) 光聖樂)

口坐部伎六曲 (1) 讌樂 (2)長壽樂 (3) 天授樂 (4)鳥歌萬歲樂

(5) 龍池樂 (6)小破陣樂)

第二項 二部伎製定之年次與事情…………

第一項 二部伎之樂曲與服飾 玄宗之製定——唐初雅樂之立、坐部伎

目

(1) 上元樂 (1) 上元樂 (7) 聖壽樂——教坊記 (8) 光聖樂) (1) 坐部伎 (1) 訓樂 (2) 長壽樂 (3) 天授樂 (4) 鳥歌萬歲樂 (5) 龍池樂 (1) 小破陣樂) (三) 雅樂之服飾及其比較 (三) 雅樂之服飾及其比較 (三) 工	(一)立部伎(1)安樂 (2)太平樂——信西古樂圖之獅子舞 (3)破陣樂
--	--------------------------------------

......六六七

目

七

年 表七一	註 解七	(3)演奏時之樂器配列法 (4)樂曲分類之用途)	口用途之演變(1)樂器展觀方面之分類法 (2)樂器庫收藏之分類法	()創設與廢止(玄宗朝——北宋)	第二項 四部樂之變遷與用途之演變七〇八	大鼓部存在之意義——大鼓部與雲韶部之關係——各部之內容——四部之順位	太常之意義——雅樂器及軍樂器之除外——龜茲部及胡部存在之意義——	第一項 太常四部樂之組織七〇〇	第三節 太常四部樂之組織與變遷七○○	南韶之五均譜	第四項 軍 樂 部	南部之大彭部——立部传之大彭——宋南秦均之皇音音
-------	------	--------------------------	-------------------------------------	------------------	---------------------	------------------------------------	----------------------------------	-----------------	--------------------	--------	-----------	--------------------------

下册挿圖目錄

卷首圖出	卷首圖版目錄:周文矩合樂圖
挿圖一	平安朝代琵琶樂人之幞頭五一六
挿圖二	龜茲古都址Qizil 之 Schwerttrager 洞院壁畫上之五絃琵琶、簫、笛演奏樂
	人、樂女五一七
挿圖三	龜茲古都址 Qizil 之 Hippokampen 洞院壁畫上之阮咸型琵琶演奏樂人五一八
挿圖四	高昌故都址壁畫上之樂人羣五一八
挿圖五	高昌古都址壁畫上之武人五三二
挿圖六	太平樂(五方獅子舞)
	(a)日本舞樂之樂人
挿圖七	鳥甲 │ (b)奈良朝之鳥甲殘缺六三○—六三一
	(c)奈良朝之樂帽
挿圖八	日本舞
挿圖九	燉煌千佛洞第七十號洞壁費六三六
挿圖十	北宋呂大防圖長安興慶宮圖拓本東南角之部份六三八

挿

圖目

錄

九

挿圖十一

加章 妓 館

第

活 中 種 最 妓 制 館 度 華 爲 直 的 長 屬 安 唐 面 室宮 洛 , 此 陽 等各地 廷 與 本說 , 專供 其 都 他 皇 市 各章 帝 發 及皇 達 所 後之 述 族之享用情形 太常 種 寺 設 樂 施 I 公開 十部伎 完全不同 供 給 _ 般 0 部伎 官 此 吏 亦 市 係筆 教坊 民 共 者 同 增設本 梨園 享樂 及 章之主 太常 成為 74 都 要 部 市 理 樂 牛

H

爲 象 合胡 過妓 生活 閱 又成 與 , 亦須 坊 般 館 中 樂 商 唐 人士 之公公 業市 與 爲 關 木音樂文化 妓 將妓 俗樂而 係 館 種雜 私 民抬 館 常將教坊與民間妓館混淆 普 妓 以 外 伎 館 成 遍 頭 貌予以 H 擴 0 , 9 故在 其 及民 亦係 兩 都 與一 點 在 市 闡明 形式上 唐末至宋代舞樂平 間 官廷中 生活 般文化相同, , 亦係 , 水準提 爲 0 筆者在· 一之教坊 鑒於妓女在官 , 使 易 亦 由 於 高 使用 H 肚 麗 流傳 開放 本章內所特別 邁向平民化途徑。安史亂 , 原爲 之大樂伎而 起 後之產物;教坊 , 民化之最初 宮廷 其中更有視 見 、公私各方面 , 教坊 貴 注意並 族獨佔之高度文化 舞樂 變爲 重要轉換期 教坊樂妓 予以詳 精 中原有之各種唐代 , 種類 鍊 亦 優 經 後,隨着宮廷貴族權 印為 細說 繁多 間 數度 美 之小 明 妓 ,漸 妓館樂妓 簡 者 相 館 曲 化 之貢 次向 互 0 0 混 傳 按唐 舞樂之精華作 者 淆 獻 至 市民開放 宋 末之新 , , , 其 實不 勢衰 故爲 代 品 別 成 俗 落 澄 可 準 淸 忽 爲 樂 品品 唐 教 據 源 燕 末 地 , 坊眞 經 係 樂 都 方 , 0 則 此 融 軍 透 市 ,

文 內 引 用 史料 論 究 妓 館 時 多與教坊對照 , 蓋因兩者在史料內有共 通之點 按史料中關 於教坊

治

各說

:第四

章

妓

另行綜合各種有關零碎史料編纂而成。另為補助唐代妓館史料之不足起見,亦有引用宋代妓館 之處 部份 之變遷及組織」 按妓館制度 ,如崔令欽之「教坊記」;妓館部份,如孫棨之「北里志」。後者字數較多,惟其內容,仍多片 , 此與教坊記情形相同。本章在引用史料方面,亦與教坊之引用教坊記相若 , 乙節中,所佔篇幅亦幾達本章全部三分之一。 始自唐末傳至宋代,漸形發達,故後者文獻史料甚多,本章第四節增設之「宋代教坊 ,以北里志爲中心 史料者 斷

第一節 妓館之成立

更難 酒樓 樓」之名稱雖多記述,惟因酒樓具有酒店飯店性質;青樓則有娼家性格,故在樂妓活動場所方面 以選用「妓館」爲安 獲得 妓館 0 酒樓又可分爲公營之「官庫」與私營之「市樓」 [因非宮廷或國家之正式制度,故乏公開史料,且其活動,始自唐末,其在唐代之變遷史料 註 一)。唐時,「妓館」 (註二) ,故本章題名爲妓 尚無正式特定稱呼。迨至宋代,妓女以樂妓爲活動機構者爲妓館及 館 。按唐代尚未見有妓館稱呼,「酒樓」 及「青 ,似

第一項 樂妓之分類

官妓 , 根據 宫妓、 唐 代文選 家妓 、宅妓、娼妓、娼女等各種名稱 , 唐代樂妓 有妓女。女妓 女伎 ,依其內容,可區分爲家妓 、女工、 女樂、女伶、 樂妓 、樂婢 (包括私妓、宅妓 樂營

種

作 往 變 爲官 實 故 具有 少為 有強 時 E 妓之逐 期之 述 深 四 人注意 烈之家 長 種樂妓中 漸開 意 種 妓色彩 義 象 , 迨至唐 放者 ,其在 徵 , , 宮妓與家妓之歷史較久, 性 0 0 接 唐末 代, 民妓 格 及內 官 始有 則 尚僅爲 妓」「民妓」,其 係民營妓館 容 亦 長 較模糊 安平康坊之「北里」 官 ,僚富商享用 之樂妓 0 按官 性 公開開放 妓雖 格 , 亦卽 顯著 , 係 似 等大規模之設 所謂 官 ;官妓 與 更所 之性格適與 公開開 般 公開 與 庶民 民 放 使 妓 無關 封 之民 施 用 , 建 則 , , 散在演 此 制 間 實 係樂妓發 度之習慣 在 設 際 却 妓女發 施 變過 僅 , 由 爲 達 相 程 達 來 少 過 中 違 分類史料 甚 數 程 也 , 久 高 中 亦 官 , 惟 H 佔 唐 視 中 以 代 用

稱 撣 爲 0 公妓 而 官 代 妓 唐 之家 官 代 營 妓 尙 妓 無明 性 館 格 之 晰 亦 之形 顯 官 庫 著 熊 减 少 , , 此 與 , 或 據 私 爲 此 營妓 妓 , 館 以 館 發 品 市 達 別 樓 順 半 序 私 之制 中 有之官妓 之自 度 l然現 , 與 相 象 私營 繼 確 妓 立 館 , 之民 妓 館 己真 妓 0 按 實 官營 功能 妓 始 似 行 可 發

開 妓 開 放與 妓 否 則 屬 從唐 與 於個 代至宋代 分類 人所 傭 及享樂 兩 妓女 點 〈發達 ; 而 官 方 妓 面 • , 民妓、公妓則 成 爲宮 妓 • 官 異 妓 0 本 家妓 節 之主 • 民 一要着眼 妓及公妓等五 , 亦係 種 筅 湿淆 及樂妓之 狀 態 公公 0 宮

0

叉細 分爲 婦 於 樂 供 妓 天子 分類 娛 , 樂之宫 黃 現 璠 妓 氏 之一 , 唐代 供官吏娛樂之官妓」與「供軍士娛樂之營妓」三 社 會概 略 第 章 娼 妓階級內 , 大別爲家妓及公妓兩 類 0 此係依其享 種 後者

館

各說

:第四章

妓

妓館間之轉換情形與唐代音樂文化之重大動向未曾注意所致 樂人員身份不 概略」 將宮妓 同所 品 分者 、官妓、營妓視作 惟唐 [朝中葉,妓館成立後,此種分類方式,已不適實際情形,黃氏之 [唐 種家妓;及將教坊與妓館混同一談者,實由於渠對教坊 , 誠屬 遺憾

種 係 豪 度 說 使 以 0 說明 等 所 其 民 等 謂宮 次石 妓 私 地方首 人蓄養 「北里」爲中心之「私營妓館」 則係 妓 田 長公私宴會 幹之助博士之唐史漫抄之長安歌 ,係爲宮廷設立 以 , 於接待賓客時擔任管弦詩書助興侍 般人士爲對象之私營妓館之樂妓 時 擔任 , 侍奉之職 位於教坊 樂妓爲着眼,至於其他宮妓、官妓、家妓等三 ; , 宜 營妓 妓篇 春 院 內 -包括 梨園 奉,其地位並非 , 。筆者與石田博士之看法相同 將唐 在 ; 旧代歌妓 官妓 「官妓」 則設 9 內 置 分爲宮妓 於州郡 ; ` 家妓 藩 • 官妓 婢 鎮 則係 衙門 , 按 , • 兼 諸 家妓 種,僅 「長安歌 具 於 王 東 伶 史與 官 民 予簡單 人性質 妓 僚 妓 節 四

十者參 照 兩 氏見地 , 特依宮妓 、家妓 、官妓、民妓順序,予以敍述。 「公妓」 則併 入 官 妓 部

一、宮妓

份

論

之。

節 I 內詳 , 本 故無任何關連。惟官妓與民妓若一旦成爲家妓,則亦有成爲宮妓之間接流通可能,故唐代末葉 述 節 所 , 不 稱 再 宮 論究。 妓 惟宮妓亦稱爲宮廷之家妓,其與家妓間有直接流 9 係包含教坊之樂妓與掖庭之宮女, 指廣義之宮女而言 通 關係 ,因其已在 兩者與 公妓因性質不 「教坊」章

二、家妓

行 龃 數 X 驟增 撤 , 其例 廢 家 情形 , 妓 法 枚 始 不勝 於 律上雖會予以 , 當係家妓 唐代以前 舉 (註三) 極端流 , 限制 唐代由於貴族官僚生活奢侈 0 家妓始自唐朝 行所產生弊端之結果 , 惟結果仍不能敵 以 前 註 底實 四 所 致 施 迨至· 家妓之風 , 而 唐 不得不予撤 朝 益 , 貴 熾 族 , 當時· 廢也 官僚 生 在 (註五) 活 貴 族 , , 益 富 此 趨 豪文人間 種 糜 法 爛 律之成 家 極 妓 爲 立 流

由 蓆 等三 此 亦 家 可 妓 種 察 職 I 見當時 作 能 爲主 , 係 貴 以 0 歌 族 故爲 高 舞供主 交際 官等荒淫橫 社 人娛樂 一交中 , 行 所 生活 不能 主人招待賓客時侍奉 之 够 缺乏者 斑 0 ,其間 亦有奪他人之妻作爲家妓者,流弊百 東京席, 斡旋於酒肴之間,以及服侍主人枕 端

階 主要不同之處 石 級 田 博士稱 勞 家妓 動 階 如次 家妓」 級 旣 非 , 坐 妻 並非 妾 食 階 , 其身份 級等四種 妾 ` 婢 似 , 其 與 ,將賤民與娼妓予以區分。兩氏想法 地 奴 隸階 位介於兩 級 相 者 同 之間 , 惟 與 ; 黃 私 現璠 賤 民 氏 亦將 私 婢 唐 , 均屬 代階 部 曲 恰當 級 分爲 客 女、 按良民與賤民之 賤 民階 隨 身) 級 不 娼 同 妓 0

- 1)州縣等地方上戶籍之有無。
- (2)受田權之有無。
- (3)婚姻自由權之有無。

名說:第四章 妓

(4)法律 F 一差別 待遇之有 無

(5)賣買 權 之有

E 是否 與 於家 與 其 良民 他 妓 奴 婢結 有別 身份 婚 , , 雖無明文記 未見明 , 然其 文規定 並 非 妻 載 ,似 , , 妾, 想 像 與 一般賤 僅落籍 其與奴婢 主家 民不 間 當 , 同。因其具有姿色而 有若干 在州 縣 程 無良民戶 度之差別 籍 被主 也 , 亦無 家 受田 養蓄 權 , 原 利 测上 9 其 在 , 當不 刑 法

女妓 劉名 枚舉 讓 歸 問 家 0 常 第 妓 妓 其 其 母 所 邀 亦 亦 至 , 因 有 有 ,日 賣買 第 視 般 作 此 中 外 人士間 者。 畜 「本是某等家人,兄姊九人皆爲官所賣。 9 厚 產 收買民妓 如舊 設 贈 贈送(註六), 飲 送 唐 饌 者 書卷一八八孝友傳,羅 0 , 例 酒 官妓爲家妓者亦常見之事 酣 如 命 如 第 妓歌 本 , 事 詩情 皇帝 以送之。 賜 感 第 贈 大臣之甲 讓 劉 一篇之 條所 於席上賦 其留者 載 一劉 0 第 『羅讓…… 詩 尚 -唯老母 書(劉) 女樂 ……李因以 ,)禹錫爲 耳 後者成 甚者仁惠 0 妓 蘇州 讓慘然焚其券 贈之。」 爲臣下 0 有以女 刺 家妓者 史 卽 , 妓 爲 李 遣 司 9 不遑 例 空 。以 讓 者 慕 0

倦 多以曲 既 及 家 關 於家 又 道 名 病 中 名 之 風 落 妓 出 , , 身 乃 無 由 力繼 是名 錄 , 如上 家 事 聞 續 養蓄 所述 洛 , 會 下 經 , 9 , 有下 籍 曹 而 轉 在 , 賜 去 没 經 費中 他人 長 、贈送 物 或 妓有 遣送 、寶 將放之。」 樊素者 返家者 -買等多種 可 , 0 年二 白居 見 9 + 易之 惟 斑 也 餘 其 結 , 不 綽 果 能 綽 , 忘 亦 有 有因年 歌舞 情吟 態 並 序 事 9 善 衰 所 唱 老 柳 載 , 主 枝 樂天 人厭 ,

0

9

,

其 次亦 有將家妓貢獻皇上者 0 如舊唐書卷二〇上昭宗紀之『乾寧元年正月朔 鳳翔李茂貞 來朝

家妓因年老色衰 0 大陳兵衛,獻妓女三十人,宴之內殿 帝 不納 日「我方以儉活天下,惡用是爲哉。」」。 ,嫌棄風塵 ,出家爲尼者,亦不乏其例(註八),爲主人守節殉死者亦大有人在(註九) ,數日 還藩 。』及新唐書卷 次外,家妓成爲宮妓後, 四 韓全義傳所載『其子 亦 有遣 散 囘家者(註七); 獻

兩 者之相 互 因果關係 宮妓與家妓 , 亦爲文化庶民化之現象。而公開妓館之設施 ,於唐末亂離之世,隨宮廷貴族之沒落而 衰頽。 亦卽官妓與民妓也 公開之妓館却 開 始繁 盛 , 此 爲

= 妓

置 於州郡 因 置 官妓之名 於軍營而 藩 鎮 衙 , 唐 得 門 一代史料 名 , 供 金一二 刺 史、 , 屢見不 節度使等地方首長公私宴會時,擔任侍奉之職。營妓亦包括在內, 0 鮮 , 確係當時實際稱呼(註 一〇)。其意義,石田博士簡釋爲 『官妓係 惟後

意 唐 代 史料 , 所 載官 妓在以州郡藩鎮爲中心之地 方都市者甚多 , 其在首都長安者尚 配無實 例 殊 堪 注

函第五 美爲世所聞 0 文中 移 鎮 引 冊) 之所 渚 用 宮 官妓名稱之例甚多。 謂 日 0 比 官妓 鎭 , 紅 成 於合江亭離筵 者爲 都日 行 雲 雕 ,委執政於孔目吏邊 , 陰 卽 官 係 如唐朝孫光憲之北夢瑣言卷三(稗海叢書本) 妓杜紅兒作也。美貌年少機智慧悟 成 , 贈 都之官妓也(註 行 雲等感恩多詞 。咸日以妓樂自隨宴于江津 0 0 此外, 有離 魂 何 羅虬之「比紅 處斷。 ,不與羣輩妓女等。 煙 雨江南岸,至今播於倡樓 。……以官妓行 兒詩 之『唐 並序」 路侍中 余知紅 (全唐詩第一〇 雲 巖 等十人侍宴 者廼擇古 風 一貌之 也

之美 杜 紅 兒 色 灼 虬 然於 令 之歌 史傳 9 0 贈以 (即今 = 數十 綵 陜 輩 孝 西省 慢劣 恭 於章 l綏德 以兒爲 縣) 句 副 間 官妓 戎 9 遂 所 題比 ,雕陰 盼 。不 紅 令受 係 詩 __ 0 很 , (廣 小都 虬 明中 怒手 市 · 虬爲李孝恭從事 双 由 紅 此 兒 ,可知官 , 旣 而 追 妓分佈 , 其 冤 籍 作 中 之 有 比 紅 善 歌 者

,

按

朴

紅

兒

卽

係

雕

陰

宴相 代 份 書 收 智 地 公晉州 方 官妓 營妓 營 妓 外 中 貯 咸 ,則含義廣泛 營 亦 集 屢 妓 0 有營妓 汝士 0 命 及 北 父史料 人與 ,包括服侍地方文官之一般官妓 里志 紅 , 之楊 按營 綾 匹。 汝 妓 七十尚 ,原係指養蓄軍中 詩 書條 日 云云 之 楊 卽 爲 汝 實 + , , 侍隨 一份 例 例 如 書 鎮 宋 軍士宴席 朝 東 JII 錢 易 9 之南 、枕頭 其子 知溫 部新 之一 及 書 種官妓 第 卷 T 0 之 汝 士 張 惟 開 家 楊 唐

時 微 保 僧 性 , 妓 數入 輕 在 居 佻 幕 所 府 ·營妓 家 , 掌 稱 縱 , 調 聲 書 爲 笑嬉 色 記 樂營 0 0 褻 數至樂營 乃 , 書牓 如 張 0 其 子 保 將 示諸 胤 ,與諸 舊唐 之 妓 示 婦 書之樂營 云云』;及舊唐書卷一 人嬉 妓牓 戲 子 9 詩 稱爲娼家,則樂營則並非 0 此外根據新唐書卷 , 嶺 南樂營子女, 四五陸長源傳之 五. 席上 陸長 『(宣武 定在軍 一戲賓客 源 營中 傳所 判 官 量情 , 載 而營妓 孟 三木 叔 叔 度 度

也 附 三子為 樂府 古 妓 及 解 文 官 市 題 中 妓 引 C 作官 唐 所 有 語 官 稱 使婦 林 伎女子 唐 云牛 則 X 僧孺謂杜牧日 日 0 是 風 營 | 聲婦 妓 未 解 0 亦 名 人 義 H 風聲婦 風 官 0 聲 營 使 婦 賤 伎 亦日 人; 人 人有顧盼者 等 風 别 舊 聲 唐 名 書字 婦 0 淸 c 人 文融 又云牧子晦辭過常州眷妓朱良守李瞻以 朝 , 取古文尚 兪 傳 IE 一一一一一 爕 在 書長厥 其 一三)廣 除 井里 樂戶 集 兩 樹 丐 縣 之風 戶 官使 籍 聲 婦 及 之義 人唱之 女樂 考

亦

絕

非

僅

指

軍

女

世

營妓別稱; 良贈行曰風聲賤人,員外何必爲之大哭,是也。』 處處亭臺 止壞牆 兪正變更稱 ,軍營人學內人裝。」是唐伎盡屬樂營。其籍則屬太常。 『北夢瑣 言云 , 東川董璋 開筵。李仁短不至。乃與營妓曲宴。 據此,則官使婦人、風聲婦人、 故堂牒可追之』 風聲賤人均係同為 又司空圖詩云 據此

樂營在廣義 方面 , 係包羅唐伎, 惟宮妓並非屬於太常寺,故與宮妓無關 (註一四)。

樂營係官妓與營妓樂籍所屬之所 。又營妓 (包括官妓) 之詩文甚多,白樂天詩中,所載蘇杭妓名

更多。

蘇杭妓名,見於樂天詩中,錄出以資好事者一笑。其詩曰:

移領錢塘第二橋,始有心情問絲竹,

又日:

璶

職箜篌謝好筝

,

陳龍觱

築沈平笙

0

長洲茂苑綠萬樹,齊雲樓高酒一杯,

李娼張態一春夢,周五殷三歸夜臺。

又日:

李娼張態君莫嫌,亦儗隨宜且敎取。

叉曰:

黃菊繁時佳客到,碧雲合處美人來。

(注謂遣英、倩二伎與舒員外同遊)

各說:第四章 妓

叉日・

花前置酒誰相勸,滿座唱歌容歌舞。

又日・

眞娘墓頭春草碧,心奴頭上秋霜白,

又日:

就

中

惟

有楊瓊在

, 堪上東山伴謝公。

心奴已死胡容老,後輩風流是阿誰。

又憶杭州因敍舊游有日·

沈謝雙飛出故鄉

又有九日代羅英二妓舒著作詩。

則 所 皆當時妓姓名。所謂黃四娘之名,因杜子美而著也。 謂 瓐 瓏 、謝 好、陳寵、沈平、李娼、張態、眞娘、心 如、楊瓊、容、滿、英、倩

羅等

方官妓 年 子 解居浣花溪,着女冠服。有詩五百首』 0 父鄭 所 亦常有 謂 因 集靈瓏以下諸妓稱爲 官 1寓蜀 冠以地名者 の意 1 九歲 , 如蜀妓薛 知 「蘇杭妓名」者,想像其當非家妓 一音律 。……父卒母 濤載於宋 。又齊東野語卷十一所載 朝章淵之稿 孀 居。 幸 簡贅筆爲 皐鎮 蜀 ,而係官妓或民妓也(註一五)。 , 『蜀娼類能文,蓋薛濤之遺風也』 『蜀妓薛濤 召令侍酒 賦 , 字洪度 詩 0 大 一入樂籍 , 本長 此外地 。濤暮 安良家

妓 越 孤 出 立. 此 无校 貢 風 卽 妓 習 舒 書 明 不 之稱 燕趙 同 蜀 妓 9 多美姝 此 0 韋 種 自 南 地 薛 康 方官妓 濤 , 宋產 鎮 以 後 成 都日, 歌 之 , 姬 獨 以 得 9 擅 欲奏之而 蜀出才 性 能 格 文 章 9 婦 除 而 罷 蜀 ō 著 薛 妓 名 。而今呼之。故進士胡 濤 外 0 者容□□才調尤佳 按 , 根 官 據 妓 五 係 代之蜀 自 成 集 何 傳 會 光 0 , 言謔 1有贈 遠 保 在 持 之間 鑒 濤 傳 , 戒 統 立 萬 錄 , 里 有 卷 此 陋 橋 與 0 邊 家 對 女校 所 妓 0 大 之相 載 凡 吳 營 互

詩云 示眷 樂籍 官若 , 地方官 祀花 似 之 時 戀之忱 可 與官妓發生密切關係 鱪 (詩略)』 樂籍 見下 籍中 任 於官妓居所 下閉門居 地方官 既有任 意使 供 級地 , 之官營妓館 官吏娛 用 白居易有代諸妓贈 意 , ,不獨玩弄本地之官妓,且函 與 官 方官之妓 , 玩弄官妓之優先權 <u>:</u> 比 妓 樂之官妓」 ,似有 地方官對某 紅 惟官妓之對於地方官吏,其在使用方面 兒詩序之「籍中」,居於官營之「妓館」。但是無 實際 兩種 所謂 , , 合乎己意 去職時 條文內所 吳越 1 ,其 人不滿,可以 泛周 均 貢 , 有被地 ,有時酒酣 通判 根據 妓 可携之以去。杜樊川 , 亦可 ,燕趙 載 云 石 地地 方官僚獨佔之傾 隨便 田 (詩略)(註一六)」,『又白居易湖 邀鄰郡官妓 派官妓代爲招待 美姝 方官 氏所稱之置 興烈之餘 奪 取 與 宋之歌姬,蜀之才婦 ,本 官妓 ,以供 事 詩集張好好詩序云(文略)』,『上級地方官 向 於州郡 , 詩云 旣 , , 有瓜 如黃 ,固有近似家妓性格 火娛樂 以捉弄之。 藩鎭之衙內;其二, (文略)』。……如上所 葛 現 。堯山堂外紀云 , 璠 雖去 氏 次,均係! 流論其 唐 麗情 。舊五代史馬 代社 E 任 後 在州郡 醉 集云 中 會 說明官妓之特色者 , 概 每 , , (文略)』,『地方 但 (文略……)』 藩鎮之衙內 代 以 略之「公妓之種 根據上 述 仍 諸 魚 郁 妓 有其限界 雁 , :傳(文略)』 地方官 寄 述之稿 相 嚴 交 郞 , , 中 或 表 簡 吏 0

各說

第四章

妓

妓 傳 歲 如杜牧之張好好 感 公移 師 之存 移 舊 妓之例 傷懷 鎮宣城 入宣 在 |城樂籍 故 , 但 惟 ,題詩贈之 ,復置好好於宣城籍中。後二歲爲沈著作述師以雙鬟納之。後二歲於洛陽 詩所 唐 官 l 妓究 金 朝 史料 載 一七), 非家 『牧太和三年,佐故吏部沈公江西幕。好好年十三, 中 四年 。說明妓女張好好,十三歲時, 妓 , 對其組 , 後 僅 能甲地 入洛 織 陽,在 內容 樂籍 , 移入乙 東 却 城重遇 無詳 地 確 杜牧 記 樂 籍 載 在江西某地入樂籍 0 0 此亦 據此 **透明地** 似有所謂 方首 始以 長轉任 ,一年後 官營妓 善歌 來 時 館 東城 樂籍中 , , 隨沈 古 亦即 重 有 覩 携 公 帶所 好 後 (沈 公 好

均 無 至於首都 出 入 私營妓館之必要。 長 安 無官妓之例證者(註 故地方官吏之熱愛官妓情形 二八, 係 因在長· 安, 中 , 在首都長安 -央政府 高官 , 多蓄有家妓 似無此種要求所致 宮廷 也 則 有 宮 妓

四、民 妓

唐 代以後 公開 之私 本章所論民妓係以北里爲中心者 營妓 公館中, 散娼之存在 ,恐已 |爲時甚早。惟如長安平康坊之北里之大規模之組織, 9 容在其他有關各節分別敍述 當係

第二項 妓館之成立

達 私 營妓 其後才確立公妓者,至於官營妓館與私營妓館之成立時間,雖無法斷言,惟其成立時間 前 項 己民妓 所 述 , ;關於妓館之成立與變遷,由於史料不足, 樂妓分爲四 種 , 其 中宮 妓 與 家 妓 和 妓 館 無 關 無法詳究, , 故 本 項 所 大體上 討 論 者 , , 爲 唐 宋 官 間 營 妓 民 館 妓 之公妓與 恐以私 較 先發

平康 集居 營妓 立妓 宋 舞 爲崇仁 勝 業 紹 坊 時 妓 坊外 倫 館 代之酒 地 館 坊 較 爲 道 9 洛 之句 如 先 政 陽 著 西 居 等語(註一九)。 之南 樓 東 名 ; , 住 者 按民 靖 南 旗 西 , 北兩 亭 爲平 於勝業坊之古寺曲 恭 兩 , 爲 妓之存 諸 靖 市 恭坊位 中 與 坊 康 市 長 安之平 亦 道 坊), 與 , 石田 幾 修 述 觀 在 化 善坊 寺 当當 於 及 叉段 博士 與 東 附 康 -在 東 市 東 近 坊 • 唐 之東 明義 亦述及 西 市 成式之 9 代 城門 其 鄰 兩 以 接之十 次 南 古 坊 市 前 角之對 與晉 根 寺横町之霍 附 『長安城中除平康坊三曲妓館 ` 據足立 酉 近 殖 惟 坊 陽 昌 , 業坊 集 的 雜 坊 酒 面 居 组 $\stackrel{\cdot}{\downarrow}$, 樓 喜 ` 等酒樓妓館林立 新昌坊 半 六博 小玉 • 處,有 根 亦 旗 , 一,即係 亭 按 據 載 士之 此 有 與 Ŀ 組 ` 開 均 妓 織 述 長 化 館 係 靖 14 Ξ ___ 例 坊 安史 恭 長 氏 亦 及 , 安 所 麥 坊 两 繁華 勝業 洛陽 有妓 集居外 永安 差 蹟 舉 業 之研 實 林 16 坊 毓 坊 立 街 例 , 者 字夜 之中 位 材 究 , , 0 , 於 亦 光宅 坊之郭大 又 當 其 中 心 中 來 東 那 爲 有散娼 附 市 坊 如 波 0 , 唐 沂 平 稚 北 利 曾 代 娘 處 齒 部 各 延 貞 述 康 , 爲洛 巧 別 政 博 其 所 , 及 崇 其 構 坊 中 世 笑 + 長 西 安除 妓館 成 側 崇 唐 歌 第 獨

是否 舊 樓 聞 均 卷 地 皆 係 七 方 私營 見于傳記 都 唐 市 妓 方 成 都 館 面 府 0 , 有散 今 雕 則 無復 未 亦 花 有 敢 存 樓 私 斷 者 營 言 0 , 河 妓 蓋 中 館 或易其 府 有薰 但 由 名 風 於 , 樓 官 或 妓 ` 廢而 綠 活 莎 躍 不修也。」 廳 , 私 9 營 揚 州 妓 有賞 館 似 文中諸樓 心 並 亭, 未 發 鄭 , 達 當 州 0 係 有 根 酒 4 據 樓 陽 宋 妓 樓 朝 館 朱 代名 弁之 潤 州 有千 曲 惟 淆

康 總 坊之北 之 唐 里 代 妓 其 館 之發 成 寸. 時 達 間 , 係 9 亦 以 無法 1 安為 確 定 中 , 心 根據後周 惟 其 成 王仁祐 長 之年 之開 代 與 元天寶 過 程 , 遺 則 事 無 內 法 , 杳 風 考 流 ; 藪 私 澤 營 所 妓 記 最 **写**長 早

各說

第

法 里 康 ; . 1 安有平 駱賓 如 以 坊 坊 後 月 實也(註 南 之事 康坊, 鄰 Ŧ 爲 於開 一之帝 風 南 流 陌 0 0 雖然 藪澤」 京篇 妓女所 等 朝 元天寶時期 句 朝 騎 盧 中 0 照鄰 0 居之地 詩中 亦 似 按本書作 載 雲 之北 有 之長 ,爲樂妓集居 0 南 0 『小堂綺 詩 京都狹 里 陌 北堂 者,係後周時代之人 , (長安古意) 係用作公共 連 帳 小,萃集 三千戶 北里 ,風流 , 中載有 於此。兼每年新進士, 遊宴場所名稱 ,大道 五 人遊樂之勝地 劇 Ξ (,全部 條控 青樓十二重 『娼 Ξ 家 心「北 市 日 內容 , 是否 暮 0 紫羅 弱 ,均係玄宗朝代事物 , 里 「係指 柳青 中 以江牋名紙 裙 之名稱 略) 槐 孫棨所稱之平 , 拂 清 王侯 歌 地 垂 , 則係 轉 , 遊 貴人多近 , 佳 口 康坊北 謁 氣 氤 孫棨之北 據此 其中 氳 紅 臣 塵 0 北堂 晴 里 里 則 時 朝 天 則 人謂 遊 起 夜 志 北 夜 問 平 無

稱 此 雖 9 無具 係 指玄宗以後之事 F 體文獻 所 述 ,所謂妓館聚集之北里形 , 當可 從有關酒 0 此種唐朝末葉詩文趨向平民化之現象 樓、旗亭、 態 ,唐初業已存在 青樓等史料中窺見 , 惟其在唐朝中葉以後 ,與妓館發達後之庶民生活充實情 一斑。唐詩所稱 官妓 ,才開始繁盛發 ` 公妓 , 營妓 形相 等名 達

第二節 (北里)妓館之組織

0

語 9 全部 唐 不滿 妓館 八千字,欲藉此究明妓館組織全貌 以 孫 築所 撰 「北里志」 所 載 較爲 具體 ,似嫌不够。此與教坊記所述有關教坊史料同樣缺乏 0 惟北里志僅敍述有關 平康坊北里名妓之片 斷 逸

0 唐 代 音樂文獻之貧乏 令人痛 感之至

妓館 關 9 係 於平 以 平 康 坊之北 康 坊之北 里 里 9 爲 根 中 據 筆 心 課 者 考證 題 , 關 , 僅 於 北 私 里 營 志 妓 所 館 撰 情 例 形 卽 註 爲 -唐 代 作 私 者孫 營妓 棨 館 依 之代 其 親 表 自 0 出 本 入北 章 所 里 論 之實 唐代

際 體 験著 作 , 就 作者年 齡 判 斷 , 所述 者當爲大中年 間 之事

此 田石幹之助博士之「長安歌妓」 內容 簡 潔 , 引述 精確 , 本文內亦經常引證

第 項 設 施

環 境

市

中

,

滴 在 平 長 康 安 坊 位 於長 央 東 安 皇 北 部 城 位 東 置 第 屬 街 於 以 長 北 之第 安 市 繁華 五 坊 地 , 帶 北 爲 註 崇 仁 坊 , 東 爲 東 市 , 南 係 官 陽 坊 , 西 接 務 本 坊

其 國子 安市 , 中 爲京 與 乃兄 監 較著名者爲 石 一半繁華 城 田 • 交通 孔 幹 楊 之助 國 子 忠 廟 要 0 南 道 北 博 , , 門 妹 與 士 側之崇仁 , 人馬 太學 所 韓 東 述 側 或 之菩 往來 平 , 9 秦 坊 四門學 康 提寺 國夫 頻 坊 , 繁 車 位 馬 置 人等豪華官舍; 以下六學 , 9 後改 旅館 輻 , 更爲 輳 稱 甚 , 多, 等 保 畫 詳 唐寺之名刹 房 夜 虚 係 屋 喧 , 都內 坊北 其內 櫛 嚷 比 , 著 燈 ; 容 與崇仁坊間 火不絕 名 爲 南方之宣陽 0 南 開 平 門 品 以 康 0 , 之横 西 坊內 坊 京 設 坊 中 東 有同 有名 街 諸 南方之東 , 有 坊 , 東 州 1 楊 無 與 邸 至 貴 • 華州 妃之姐 宅 春 倫 市 明 比 , 佛 門 萬 0 河 號 商 寺 西 , 中 西 • 或 爲 聚 道 達 夫 務 集 人 河 本 觀 金光門 , 邸宅 陽 坊 佔 等 長

各說:第四

妓

館

設 襄 在 州 皇 都 徐 辦 州 事 處 魏 州 , 擔 任 涇 地 原 方政 靈 府 武 與中央聯 夏州 絡 昭 I 義 作 浙西 0 平 東、 康 坊 情 容州等 形 , 大 進 致 奏院 如 此 所謂 云云 進 奏院 , 係 地 方 節 度使

涉 廷 足 直 北 屬 根 據 里之主 妓 館 石 0 其 田 要 龃 氏 北 側 所 顧 之光宅 述情 客 般 士 9 當 人 形 亦 無 坊內之右 , 東 直 屬 市 必 接 關 不 然之現象 教坊 僅 係 爲 0 西 與 商 也 業區 鄰 長 樂 務 本 坊 , 坊 且 , 爲官廳街參加 內 酒 之左 樓旗亭等娛樂 教 坊 (後 進 合併 場所 士等殿試學士 右 聚 教坊 集 , 稱 崇仁坊係 仗內 或年 教 坊 樂器 輕及第 商 , 官 均 聚 吏爲 集之 係 宮

二、構圖

之南 坊 宮城 北 北 妓 九 宋 中 所 , 直 坊 宋 曲 聚之居 器 九坊 東 於北 南 坊 敏 西 9 門前 取 求 9 , 也妓 南 百 不 則 象 長 里 北各三 安志 五 欲 居 通 在 + 開 年 + 中 平 禮 有 学 康 卷 有 步 此 王 一百五 里 七 街 錚 ; 街 城 坊之位 所 錚者 第 九 , , , 每坊 + 洩 達 載 初 之制 登 置 步 坊 氣 ,多在 -皆 皇 館 與 0 東 以 人構 開 城 閣 皇 西 衝 0 之東 者 南 成 隋 四 城 四 城 門 曲 情 左 百 闕 = , 右 畫 多於此竊 形 五 禮 • , 0 中 四 + 棋 昌 有 • , 東 曲 根 坊 步 布 + , 郭、 據 見 字 0 0 櫛 從南 有 街 游 其 北 比 次 焉 東 里 其 循 東 , , 志 第 街 像 四 西 牆 = Ξ 海 坊 出 衢 0 0 坊 是 曲 論 趣 每 繩 第一 坊 三曲 東西 門 則 直 , , 皇城 北 卑 旧 , 0 二坊 所 各 自 開 皇 里 屑 之西 古皇 係 載 六百 東 城 妓 , 南 之 曲 西二 所 平 南 畫 南 北各五百 五 帝 居 門 曲 康 + 京 , , 東 西 頗 里 步 未 • , 中 爲 入北門 郭 之 中 西 0 有 曲 五十 朱 有 四 • 雀 曲 東 等三 坊 也 檔 步 西 輕 東 街 街 以 曲 斥 巴 = , 西 朱 而 第三 象 坊 構 之 = 雀 準 E 此 PU 成 曲 街 , 坊 時 南 其 蓋 ; 東 北 另 皇 南 卽 第 以 , 南 第 在 皆 據 諸 城 曲

步 四 坊 , 河, 南 , 北三 南 北 詳如左圖 各四 百 五十步 百 步 之正 0 兩 方形 市各方六百步 9 中 央有十字街 0 四 面 街各廣百步』 9 街端 爲東 南 0 西 據此 北四 ,平康坊之面 門 , 北里約佔全坊四分之一 積 , 爲東 西 一六百 面 五 積

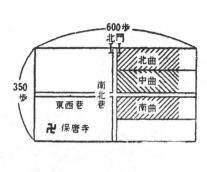

住住 內 但 惟北里志所載十二名妓,計有南曲之天水僊哥 爲其他二曲所輕斥(註三五),坊內中央十字街之路面寬度 9 此 擁 如 0 文中 亦不 有 劉 關 北里之中曲 北曲 小潤 泰 於三曲優劣情形,已如上述,以南曲 所 娘 能 部份 稱 斷定中曲並 (前曲) 福 北 所 娘 曲 、南曲名妓較多;北曲(亦稱前曲)卑屑之妓甚多,故 無高 載 • 之王 小 一北: 無名妓 福 遠 三妓 画兒 者 曲 ,卽 內 , 小 , , 聰明 孫明 按所 家 劉泰娘 女 慧 證 也 載 敏, 北 0 、楊妙 , 王團 彼 曲 故有 、中曲: 曲 Ξ 見雖係 紫無 兄等 妓 、顏令賓 『昨車 , 一較優 亦皆非特別之名 高 , 前 遠 並無中 一駕反 曲 者 、王蘇 , ,未見考證 北 一之妓 9 , 正 曲妓名 曲 人不知 蘇 一較差 一朝官 妓 , 館 妓 也 張 0 0

多居此』之評 南妓擁有名妓 人數爲三曲中最多者(註二六)。 ,由此證明北曲中,或亦並非低劣者 , 惟 南曲 中 曲 一般水準均較北曲樂妓爲高 ,尤以

北 里三 曲 中 妓館軒 數不明 , 根據推測數字 , 僅 北曲 曲, 共有二三十軒之多

三、建築與裝飾

各說:第四章 妓

館

之 住 盆 住 妓 語 池 0 文 屋 者 關 9 0 係 中 左 於 , 爲 說 右 南 妓 曲 南 曲 明 料 館 曲 王 設 設 所 中 蘇 係 備 居 小 之 毕 蘇 指 堂 , 之妓 陋 陋 南 北 , 屋 0 曲 垂 里 有二女兄 館 簾 志 9 -規 中 營業不 載 1 模 曲 南 有 之妓館 榻 , 三曲 爲 振 不 1 帷 振 南 , 門 幌 中 曲 0 , 建 居者 是 之類 前 中 以 築 開 最 設 門 優 甚 稱 , 皆堂 出 甚 者 大 是 售 寂 0 0 如 諸 宇 寞 惟 糖 寬靜 妓 南 果 , 王 皆私 餅 然 曲 小 中 蘇 乾 , 有所 ·必另 小 舖 蘇 各有三 在 舖 席 有 南 指 0 , 小規 數 貨 曲 占 廳 廳 草 中 模之妓 事 剉 事 蘆 室 0 , 皆 果 屋 前 之類 寬博 彩板 館滲 後 植 雜 以 花 0 其 巵 記 抨 是 諸 間 饌 , 則 或 有 帝 , 如 序 后 有 張 住 忌 怪 0 張 日 石 住

意 設 或 0 在 每 有 9 大 故 逢 小 忌 堂 陸 妓 妓 日 時 館 館 , 亦 期 係 , 中 之北 有客 由 妓 卽 客 館 客 室 平 室 室 內 1 似 與 0 , 恐係 條胡同 少 係 1/ 則 室 休 構 假 指 或另 妓 成 寢 室 = 樓 , 有 而 相 個 北 其 言 同 里 , 多 他 志 0 0 臥 客 則 各 所 室 室 五 種 稱 內 前 記 念表 設 後 六 = 個 有 種 數 植 示 垂 9 廳 簾 此 事」 者 花 等 草 • 床 客 係 , 楊 堀 室 指 等 盆 廳 , 設備 分別 地 院 , , 設 爲 廳 , 壁上 樂 怪 房 石 妓 • 一懸彩 獨 廳 , 美 佔 館 色板 化 , 而 庭 此 言 粛 , 與 , 載 目 亦 , 客 帝 前 卽 后 客 室 中 忌 左 華 室 之 日 右 民

先 回 唐 朝 愈 絡 牆 眞 歷 條 裝 飾 一飲 常塗 次 以 標 紅. 題 色 牕 , 如 至 -蘇 持 蘇 詩 條) 於 窗 等 左 例 紅 緍 0 紅. , 請予 壁 題 詩 題 之 , 當 至 時 極 專 爲 兒 風 條) 行 9 惟 予 所 稱 題 於 紅 楣 牆 間 訖

亦 有 室 外 者 惟 根 據 窗 楣 之間 語 判 斷 , 當 係 以 室 內 牆 壁 爲 丰 也

故 弱 家 於 擁 妓 有樂妓數名 館 設 施 , 唐 時 0 宋代規 規 模 較 模 小 甚大 , 如 南 , 有 曲 = 層大樓 中 曲 中 , 流 設百餘 妓 館 客室 , 亦 , 正 僅 持 門走廊 有 客 廳 數 , 樂妓數十人佇立 個 9 各室 係 樂 妓 一候客 專 用

行, 其 建築工 此 或 由 於宋 程 ,亦遠較唐 代 商業發達 代 富 , 與 麗 庶民文化生活提高 堂 皇 。唐 代妓 館每年僅舉行一次觀燈節目(註 有關 , 由 於此種結果 , 唐代貴族之高尚情趣 一七),宋代妓 館 則經常舉 , 亦於

第二項 人員構成

南宋

、期間

逐漸消失。

織 同者 於教 之主要份子 各設樂官 助内 此與宮廷妓館之教 大家都 妓 館之經 , 爲教: ,此與 知道妓館主體爲樂妓,此外爲經營者或有時兼樂妓之鴇母與男性樂工,此三者爲妓館構 , 負 營者兼監 坊構成要素之一 (領導 教坊組成頗 坊 與 監督 督任務爲 , 所根本不同之點 之責 相 0 類如 而 0 鴇 但鴇 母 妓館樂工,則居住 。按兩者均以樂妓爲構成主體,並均有樂工, , 而 母 與樂妓 教坊則分為左右教坊 , 而鴇母在妓館中所持之重要性 行構 成單 於北里 獨營業單位 , 與妓館各爲獨立之營業團 (光宅 坊 , 北里 ` 延 , 中 政 當亦可想見了。 -妓館 坊 惟教坊樂工,居住 宜 並無全體 春 體 院(。此 東門 外不 性組 成

、鴇母(假母)

鴇 邀阿 衰退者爲之」 母 母梳」一 對樂妓之鞭 北 里 志 海 語 論 0 撻 按假母係義母之意,故樂妓多係養女身份 三曲所載 , 假母 叱 陀 亦 , 猶若 稱阿 『妓之母多假母也 爆竹所致(註二八)。 母,至 於俗稱 (俗呼爲爆炭 『爆炭』 似與花街上俗稱鴇母情形相同 ,而落籍假母妓館 ,不知其因。或以難姑息之意也。)亦妓之 ,王團兒條文中 ,其來 由或由於 『雲髻慵

各說:第四章 妓 館

兒即 妓 鴇 係老妓之實 母 如 0 及 北 里 『楊 假 志 例 所載 妙見者 也 惟 亦有實母 王 , 專 居 前 兒 曲 , , 前曲 ,從 但爲數甚 東第四 自 西第 少, , 家 如張住住條『其母之腹女也』可爲 Ŧi. 家 也 0 0 作 本亦爲名輩 車 一駕反 0 0 正朝 後老退爲 官多居 假 此 母 0 例; ___ , 楊妙 E 爲 鴇母多係 兒 假 及 母 Ŧ 0 有 專 退

0

爲 敲 乃 詐 游 蕩之地 客 諸 勒 假 邸將 索及 母 為 不 輩 護 此 知所謂) 妓 尤以 舉 主之 衛等幫助(註 館 , 經 大中 前者 營 0 或 者 說明 年間 因經營妓館 私 , 蓄侍 故必 九 假 , 妓館 寢者 母 須 0 原 仰 需要巨款 0 賴 中發生謀財害命之例,而 則上無丈夫 亦 實 力人士 不 以夫 , 支援 而 禮 , 其中 待 高官將軍等姘夫 0 , 根據 姿色未退者 多 有 海 游惰 有 論 Ξ 不不 者, , 曲 ,在經濟方面能予支助 多以 測之地」 所 於三 載 高 一曲中 諸 官將軍爲姘 稱謂, 母 而 亦 爲 無 故私 諸 夫 夫 娼 蓄情夫 其 所 後者 或 未 豢 私 養 甚 蓄情 可 因 衰 用作 北 必 者 里 夫 號

之夫 小 游 以 下 客 恭 假 惟 留 數 母 車 輩 原 有沒收其 曲 中 服 皆 則 假 賃 不 E 母 及 雖 衞 財物驅逐出門,竭盡詐取能事。故本書作者,譏評爲 無 之有夫者爲 而 0 但 丈夫 返 假 , 曲 母 , 然亦 中 有郭 數 惟 有 極少(註 此 氏 家假 之癖 例 外 父 者 , 11000 假 , , 頗 父 如 文中 王 有 無 王 蓮 頭 所 角 衍 蓮 之嫌 稱 條 , 蓋 所 假 母 無 載 0 諸 圖 三王 假 妓 者 父與 矣 皆 蓮 攫 蓮 0 樂 金 , 妓 学 按 特 假母有郭氏之癖 假 甚 沼 三 父係 容 0 者 詣 其門 微 氣 義 息 父之意 有 者 風 相 或 貌 聯 酬 , 0 假 諒 女弟 對 酢 父無 酬 稍 係 假 金 不 小 王 較 母 至 僊

衍之嫌」

汴 走以 其他 後假 後 自幼 例 拯 敎 , 0 假 後 救 賓 母 兒 丐有 以 假 X 每 客者 嘗泣 以敏 跳 母為搾取樂妓 歌 也 母 妓 出 令 爲 妓 。……初教之歌令, 0 館 火 妙誘引 及 訴 達 盛 館 營業 坑 則 於他 應 到 有 , 通常有 無 對 蕃 0 財 一定料 賓客 實 按 賓」 方法 貨 財 受 楊 目 0 嚴 妙 稽 的 亦 樂 0 , , 即係說 兒 倍於諸妓 育數 , 妓約· 重 考 期 驅使 成年 家 常 0 妓 此 而 忽 妓 十人左右 明名妓 , 亦有 青之共 後變爲 女 亦 視 0 闡 。権 , 人 多蓄衣服 除 情 明假母爲 利甚厚 萊兒外 萊兒因 、賦甚 妓館 與樂妓間鬧 義 , 假 理 母藉此 之搖 器用 急 , 尚有 博取 不滿假 , 而 酷 U 微 錢 使 0 永兒、 遊 假母楊氏 成情 涉 樹 樂 僦賃 少 客同情支援之手法也 母 妓 數樂妓 退 0 其 於三 , 感 怠 , 拂 柱兒、迎兒三妓 破 鞭 唯 0 袖而 則鞭 未嘗優恤 裂 爲 曲 撻 , 培養 中 鈎 幼 , 去。 而 扑 妓 取 樂妓 妓 備 習 0 暴 假 來兒 長 至 藝 此 利 母 遠颺 情 才 0 係 。如海 楊 藝 0 形 ,萊兒是否係遊 說明貯財及多蓄衣 妙 從 均不及萊兒才智 因大詬假 他 可 , 兒 去者 見一 如 小 論三曲所載 , 海 收 無 斑 , 論 養 母 如 , 楊 幼 子 曲 客 拂 妙 妓 以 記 -以 衣 兒條 培 嚴 服用 有 , , 載 泣 萊 錢 而 養 格 兒 訴於 膻 去 具 所 成 諸 嫗 訓 H 身 女 練 實 稱 名

妓 女

影

響

0

都 知乃 內 按 (妓館 張 樂 住 操妓 住條 官 稱 謂 宮人」 所載 , 有 妓 相 搊 館 俄 互 一結拜姊妹 却 而 彈 無 復值北曲王團兒, 家」 此 種 及 組 9 織 一雜 各自排列長幼之序或優劣之順 制 度 婦 人 。故妓館之所謂 假女小 四種 福爲鄭九郎主之』 0 優秀樂妓 都知 , 賦 , , 此與教坊相 予都知或席 諒係 0 此係說 樂妓之排列 糾 明 同 地位 樂 0 敎 妓 坊内 亦有 順 惟 序之稱 樂妓 唐 稱 宋 爲 呼也 教 假 分爲 女者

各說

第四

章

妓

樂妓 北 才能 與實情不合 測 妙兒家之樂 之詞 亦 皆係 海 , 實 係 (1)樂妓 論 主 要 妓 使用假母之姓(註三二), 情 曲 條件 順序排 而 人數:關 如 所載 無可能 何 而 列(註三三), 缺乏史料 不得不作 『皆冒假母姓 於北里內妓館之總數,以及各妓館內之樂妓人數,史料內 0 諒係解釋爲樂妓相互法拜 長 , 係 無從 時 間之觀 兼 。呼以女弟女兄。爲之行第,率不在三旬之內 至於「率不在三旬之內」一 顧年 證 實 - 齢大小 察也 0 與才 至於各館樂妓人數,最多祗有十多人 ,其長幼序列編排觀察時間常需三十天以上 能優劣而決定者 語, 如指樂妓人數超過三十以上 , 故樂妓 順序 0 並 一無明確記載 編 判 排 但此 斷 時 , 每妓 樂妓 亦僅 根據 按 爲 本 此 楊 之 推 身

- 稱姐妹 (註三四)。 之結合體 此 (2)此 每 序 種 結 列 與教坊內意氣相投樂妓 妓館 :關於樂妓長幼序列編 拜之舉 (註三五) 內之假母與養 , 固爲少女長期共處之自然情感表現 女 ,形如家族 , 相互結 列情形 拜 , 詳如上 香 。樂妓 火兄弟」 述 間亦互以兄弟稱呼 0 , 按樂妓均係使用假母姓字 但 而 小馬在 不 稱 姐妹 假母冷 情形 (諸妓間互稱 相 酷暴虐下 同 此 , 女兄、 或爲花 9 成爲假母 相 互 接 女弟 界之特殊 助 之環 養女 而 不
- 眞 頭角 坊內樂官 , 互 者 爲 (3)席糾 爲都 都 稱 呼 知 與 知 此 席 0 0 或為: 糾 分管諸 『天水僊哥 : 妓 妓館中姿色及才藝優 妓 館內 , 俾追召勻齊 對優秀樂妓稱 ,字降眞,住於南曲中,善談謔。 0 爲 秀 舉舉絳眞皆 一都 者 , 知 賦予 之由 都知也」 都 來 知 0 能歌令 北 與 「鄭舉舉居曲 理志 「席糾」 所載 ,常爲席糾」 名稱 類 中, 如資料 0 按都 亦 善令章 。此係說明樂妓 知原係 如 『曲 當 內 唐 妓之 宋教 與 終

中 真 有 優 秀 文學 • 香 樂 及 談 謔 才 能 與 特 殊 才 智 , 能 操 縱酒令行樂者 , 才 充任 席 糾 0

者 設 無 間 都 教 分配 史 科 可 知 坊 關 能 人 設 樂妓 內 於 置 發 並 都 一樂官 9 無 席次之責 知 摩擦 負 職 具 責 體 掌 , 與與 統 統 記 , 率 率 載 根 衝 (註三六) 據上 羣 0 , 其 妓 惟 文所 , 其 0 直 , 推定方法有二(註三七) 都 各妓館均 屬宮廷之制度;北 述 知 , 係 將全 在 係假 假 曲 母 樂妓 掌 母掌握營業實 握 里 下 0 , 都 其 品 , 分數 知 擔 , 任 , 權 形 北 E 羣 述 口 里 , , 都 樂官 乃 職 每 知如 係 務 羣 各 各 , , 持有調 將里 獨 諒 設 受 都 立營業妓館 內 假 知 度樂 樂妓 母 , 信 負 妓 責 賴 , 席 品 管 之集合之所 0 至 次 分 理 等權 數 於 , 及宴 羣 都 力 , 知 客 每 , , 人 數數 羣 並 時 兩

力僅 統 管 限 根 於 理 據 妓 1 , 述 館 則 內部 都 兩項 知 實 推定 , 妓 權 館 因 , X 將 素 數 超 , 考量 少 调 者 妓 設 館 北 都 假 里 妓 知 母 館 , 人 似 實情 不 , X H 第 數 能 項, 多者設都知若 0 故判 如將北 定以第二 里 干 Ξ 項 X 品 因 妓 , 女, 而 素 都 可 能性 知必爲 區分數 較 假 大 羣 母 0 9 亦 設 所 置 喜 卽 愛 都 都 與 知 知 信 權 ,

牛

突

0

舉 發 里 志 表 鄭 後 遂 席 令同 舉 糾 華條 新科 亦 年 稱 所載 狀元 酒糾 李深之邀爲 與 , -今左 同 簡稱糾(註三八), 寅 史鄭 學行慶 酒 糾 郊文崇及 0 坐久 祀 宴會時 亦稱 , 第年 覺 狀 ,常指定同 錄事(註三九), 元 , 亦惑 微哂 於 0 學舉 寅中 良 久 擔任酒 , 某 0 乃吟一 同 人 ,代 年 席 宴 指 篇, 揮責任 、替樂 而 舉 日 舉 妓 有 執 0 疾不 行 亦有男性 錄 來 事 職 0 其 充任 務(註四〇) 年酒 糾 尤 多非 以 如 殿 學 北 試

南 行 忽見李 深 之 手 舞 如 蜚 令 不疑

妓

各說

· 第四

任爾風流兼蘊藉,天生不似鄭都知。

按文中 9 由 至及第李深之擔任酒糾,李雖竭盡能事,惟鄭文崇仍認爲不如舉舉才氣縱模故吟曰:「天生不 所稱鄭文崇 ,係當 時新科及第狀元 ,迷惑鄭舉舉,於同寅舉辦慶祝宴會時,舉舉因 病 不能 出 席

如

鄭

都

知

糾 文學 糾 趣者 不 惠 巧 0 而 談 北 0 里志 不及 善 此 樂 時 詣 章 睯 亦爲 所載 而 絳眞 雅 程 兪 洛眞 成爲 尙 朝士所 (之經常擔任酒糾職務也 之 有 0 關 說 條 名 明俞 所載 妓者 因 酒 鼓 眷 糾 記 其 洛眞既有風姿辯慧且善章程 「有 0 聲 故 述 0 價 風 酒 , 絳 如 貌 糾 耳 且 係 眞 鄭 善 依 0 其風 辯 此 談 舉 謔 舉 係 慧 趣談吐 說 , 亦 。……洛眞雖有 明舉 能 善 歌 令章 及酒 舉 令 與 ,惟因有酒癖,缺乏雅裁之量,故僅偶而 , 0 常爲 経眞 嘗 令時應對進退能 與 風情 絳 並非姿容拔 酒 眞互爲 糾 , , 寬猛得 而淫冶 席糾 才 羣 任酒 , 所 , 0 而 而 而充博非 0 因善於 殊 促進 其姿容 宴會 無 貌者 談 雅 亦常常 時 謔 裁 風 與 0 9 亦 但 宴 趣 時 負 擔任酒 但 八士情 爲 流 擅 蘊 席 長 藉

二、樂工

賓 中 時情景 樂工 獨 集 師 爲 專 北 師 , 『(前略)及卒將瘞之日,得書數篇。其母拆視之,皆哀挽詞也。母怒擲之於街中 里構 父、上先生 居 於三 成份子之一 曲之內 鳥 ,客召之即 , 師等稱呼(註四一)。 根 據 海 來席 論 = 助 曲 興 所 此外, 載 , 樂工 亦 樂工 除 有 隨 樂 亦有私通樂妓者 席助 I , 興 聚 外 居 , 其 亦教 側 投樂妓i 或呼 , 如北 召 之 里志所 歌 令 立 , 相當 載 ;日 有 於花 關 0 此豈 顏 樂工 令

救我朝 前 於樂工及鄰里之人。極以爲恥 自是盛傳於長安, 教坊亦有 口 夕也 唱 之 , 0 聲 其 甚 鄰 挽者多唱之 悲愴 有喜 羌 0 是日 竹 • , 0 瘞 劉 或詢 遞相 於青 馳 馳 掩 馳 門 9 覆。」 施日宋 聰 外 爽 0 或 , 此文係 不玉在西 有措大 能 爲 曲 說明 、逢之 子 , 莫是 詞 南曲 0 0 或云 儞 他 妓 否 日 女顏令賓私通樂工劉 召 當 0 馳 馳 私 馳 於 駞 哂 令賓 使 唱 日大有宋 0 0 馳 因 馳 取 玉 哀 尙 施施 在 記 詞 數篇 0 其 諸 74 0 此種 子 章 , 教挽柩 皆 情形 知私

第三項 樂妓之身份

,係教坊與妓館具有共通性格之良

好實例

樂妓 爲鴇 母: 北 深居宮 養 里 樂妓 女 0 廷 故 屬 有 , 生活 恐懼 於娼 上當不及北 鴇母 妓 階 酷 級 待 , 而 與賤民 里 私 工樂 妓 奔 階級之奴隸 , 自 亦 由 有 下 0 嫁官 茲就樂妓 不同 | 東富 , 身份上 出 豪 者 身 • 0 後者教 一較奴婢 移動與生活情形等分述 坊樂 自由 妓 , 亦有此 僅係賣身喪失本籍 種 於 情 次: 形 惟 ,成 坊

出 身

有不 係 家貧賣身,或被歹徒誘拐販賣淪落爲妓。如北里志所載 調之徒 明 妓 家貧 館樂妓之出身,與官賤民之樂工及宮廷教坊之樂妓不同 曹 潛爲 身 , 漁獵 後者 則 ,亦有良家子爲其家聘之,以轉求厚 爲誘拐良家婦 女淪落爲妓之實 例 『諸女自幼丐有 也 賂 , 0 並 誤陷其中,無以自脫』(註四二) 非依法沒收戶籍落入 0 或傭 其下里貧家 妓 0 紅籍者 及 0 , 前 多因 一常常 者

旦落籍 妓 能 淪 爲 樂妓 則 無法脫 離 苦海,王團兒家之福 娘, 即係良好 實例 0 根 據北里志所 載

各說

:第四

章

妓

館

三八七

尤 有兄 歌令 西 9 當 解 云 繼 弟 一入 語 承 縣 漸遣 常 子 其 相 人 京 家 侍 尋 0 得 見 赴 本 原 衞 0 元賓客 解梁 增之子 便 調 係 數 良家 否元 欲 選 人也 論 0 尋爲計 女子 與 奪 0 ,以干 及挈 兄 0 0 某 家 , 0 金贖 乃働 巡遼 至京 與一 被 量其兄 誘 樂工鄰 身過娶 F 哭 所 ,置之於是 才輕 嬖 京 , 0 永 , 賣身 勢弱 韋宙 0 訣 , 少小常依其家 乃兄來訪 而 。客給 相 北 去 , 不 國 里 0 子。 每遇 可 , 而 落 奪 , 賓客 去 欲圖 及衛 籍 , 王 無 ,初是家以親情 ,學針線 營救, 一團兒家 話 奈 增常侍子 及此 何 0 惟 謂 、誦歌詩 , , 初受寵 之日 所娶 因 嗚 咽 難 接 於脫離苦海, 久 : 0 之 待 輸此家 0 。宰 「某已失身矣 總角爲 甚 至 相 0 章宙 文中 不 , 雷千 累月 人所誤 慟哭而 之子章遼(註 係 後 金 說 明 必 矣 0 9 乃逼 聘 去 福 控 也 徒 問 娘 為因 令 者 過 過三 , Ш 亦 學

者 以 教 女妓 0 讓 之情形 如 問 1 歸 所 其 其 母」 所 不 述 因 同 妓館 0 0 0 日 關 是則 I 樂 妓 :『本是某 於樂妓賣買 樂妓賣買 多係良家子弟 子續, 等家人 , 均 有 根據 賣買證書或契約爲 , 兄姊 ,此與教坊樂妓之賤民身份 舊 唐書卷 九人皆爲官 一八八八 所 憑 所載 賣 證 者 0 其留 羅 唯老母 讓 , 或罪犯以及叛將妻女受罰: …… 甚者 耳 仁惠 0 譲 慘 0 有以 然焚其卷 女妓 書 落 遺 讓 籍

場

官 郭 妓 鍛 館 爲 落 所 籍 樂 納 贖 妓 身從 成 置於他所』 之未 爲 良 家 妓 來 遠 出 , 離 此 處 類 北 , 大 里 人 數 萊兒園離前 致 , 爲人妻 甚多 有 0 安者 此外 其 , ,有鬢闠豪家,以金帛聘之,置於他所』 0 樂妓 成爲 如北 里志 由 假 公開 母 所 , 惟此爲 載 開 『楚兒字潤 放 而 成為 數 甚 個 小 娘 人所 , 僅 ::::: 有者 佔數分乃至 近 以 , 其 0 退 方式 『兪洛眞 暮 , 數十分之一 亦有 爲 萬年 兩頃 捕 種 賊 ,

0

見 能之 娘)」 曾 福 酒 假 曲 娘 在 女 娘 隨 數 中 小 仍 門 其龍 說 爲 相 , 福 件 被 値 爲 前 大 主 北 日 X 故 鄭 邀下 鄰 包 曲 左 里 , 席 一揆于 九 假 此 銀 志作者孫棨,於冬初 郎主之 母 歡 馬 酒 專 龍 公貴 處 ,予 宴 不 0 知可 獨 , 解 惟已 翌月赴 佔 0 主 以 而 繼 , , 他 私 爲 否 惟 許 於曲 人獨 北里 事 0 03 納 位 , 因泣下 别 中 佔 立 於北 還 室 ,所謂 京洛 盛 乘與 9 六子 不復 里 0 0 陽時 文中 語 及下 Ξ 泊冬初還京 者 接客 Ш 0 能 中 , 之 , 及 之 福 而 棚復見女傭 0 潤 誕 己 專 娘已落入豪者之手, 如 娘 紅巾 _ 0 北 ` 0 子 其 萊 里 果 次爲 志 0 , 兒 爲豪者主之。 榮陽 擲予日:「 日 中 • 福 , 所 兪 温娘女弟: 撫之甚 來日 洛 載 眞 『其 可 翌年 厚 到 宜之詩也。云云』 夏予 小 妓 不 福 曲 , 中 春 復 東 均 0 -俄 按 杏 可 之洛 係 , 小 而 孫 見 從 0 復値 詰 福 良 , 至 雖爲 或 日 脫 專 詣 北 Ш 醵 離 兒家 鄭 其 飲 曲 0 江 北 九 王 由 里 於 甲 , 之福 郎 專 此 復 家 者 , 見 見 遇 獨 可 0

返 北 甲 此 外 , 樂 重 操 妓 舊 如 業 兪 此種 洛 眞 情形 者 , 從良 甚 多 下 0 嫁 官吏于 ,琮(註 四四), 嗣 因 于 琮 金 盡 , 生 活沒落 洛 眞不 堪 勞苦 9 仍

佔

籠

用

,

惟

仍

與

曲

中

情

夫

盛

六子

私

通

,

是則

斋

明

小

福

115

住

在

#

中

妓

館

也

樂妓 , 使假 中亦 母 獲得 有憑 重 自己意志 利 , 然假 ,從甲 母 楊妙兒仍虐 - 妓館跳 槽 冷萊兒 乙妓館者 ,萊兒憤 , 如楊妙兒家長妓來 而 離 開 跳 槽 , 爲 兒 , 雖以其 雷 例 聰 敏 悟 性 引 誘

冶之際 0 又 何 嚣 計 於 常慘 以返 妓 館 然悲 與教 0 每 思 鬱 坊 之不 關係 0 如 能 不 , 就 勝 不悲也」 任 北 里 0 合坐爲之改 志 作者孫 0 遂嗚咽久之。 、桑與王 容。 久而 專 兄次妓 他日忽以紅箋授予 不已 福 0 靜詢 娘所載於北 以答 0 里志 泣 H 且 拜 此 者 蹤 0 「宜 視 跡 之 安可 之 詩 迷 福 而不 日 娘 每宴 返耶

各說

第四

宣

妓

館

三八九

日月悲傷未有圖,懶將心事話凡夫;

非同覆水應收得,只問仙郞有意無。

百金之費爾」 余因 謝之日 。未及答。因授予筆 一甚 知幽 旨 ,但 非 。請和其詩 舉子所宜 0 何 0 予題其箋後日 如」。又泣日 「某幸未係教坊籍。君子倘有意,一二

韶妙爲何有遠圖,未能相爲信非夫;

泥中蓮子雖無染,移入家園未得無。

係 說 覽之, 明 福 娘 因泣不 因 未 編 復言。 入 教 坊 自是情意頓 籍 而 慶喜之意 薄 , 0 :::: 此則證明教坊樂妓,不僅要受更多拘束 全 團兒條文)』。 從文中 「某幸未係教坊籍」一 ,且係終身之職 語 ,其 , 似

在各方面之條件,實不如妓館之樂妓也。

三、生活情形

難 上 因人而 似 0 每 妓 係 游 南 里 原 禁 一樂妓 街保唐 止 則位於平 或約 單 幽居妓館,在假母監督下,其日常生活頗受拘束。根據海論三曲事所載 獨 外出 寺有講席 人與同行 康 坊之 , 其准許定期外出 南街 。多於月之八日相牽率聽焉 , 則爲下婢納資於假母。故保唐寺每三八日,士子極多。 , 鄰近 北 里 者 , , 每月初 爲 長 安中著 八 。皆納 十八、廿八三天保唐寺尼姑說教之日 名之說教寺院 其假 母一緡 0 如宋 , 然後能出於里。其於他 朝 錢易之南 蓋有 『諸妓以出里 部新 期 於諸 書 保 所 妓 唐寺 也 處 必必 艱

長

安戲場多集于慈恩。小者在青龍

0

其次薦

福、

永壽

0

尼講盛于保唐。名德聚之』

0

惟樂妓外出時

例 H 藉 需 機 向 與 其 所 鴇 愛 母 男 納 客 錢 相 緡 會 。屆 世, 時 文 人騒 士赴保唐寺者亦衆 , 故樂妓之外出赴保 唐寺,不僅可以聽講 , 亦

佔 後者 之也 也 過 與 有 , 如 必 。(註四七) , 利 則 佛 容色 北 須 張 , 用踏 證 奴 嫗 住住 里 向 妓 明 許 盛 志 鴇 除 之, 條文 踏 備 時 母 青全家外出 所 上述定期外出外 遊 青之日 酒 載 納 是日舉 者甚 饌 錢者(註四五)。 『住住云 圖 , 離之春 亦 衆。 , 機 樂妓們 家踏 延 會 宋 **爭往詰之。以居非其所,久乃低眉** 「上巳日 , 嫗 青 , 9 裝 去 必 忽於慈恩寺前 此 如 , 病 須 種應 因 0 應其他樂妓或賓客之邀,亦可外出 隨 爲 留家與其幼年之交男友龐 而 , 《幔寢所 家人俱踏青去,我當 口 嫗 邀外出均 鴇 與 母 住 住 , , , 全家 見曲 係遊 獨留 以遂生平』 外出 中 玩 , 住住 諸 曲 曲 妓 江 以疾辭 江(註四六)。 乃鍵其門 同 0 0 佛奴私 前者係 赴曲 按曲 ,及細詢之,云…… 江宴, 江不 , 說明諸 會 可自爲計」 0 , 按張 惟外出 伺於東增 論 , 是則踏靑日樂妓似 至寺 四四 住住 妓同 季 側下 時 , 雕被 去曲 , 皆 , , 佛奴因求其 聞佛奴語 0 車 係 可 富 江 能 而 長 豪陳 参加 安都 與 行 劉 赴 0 被 宴 聲 年 民 1 泰 保 金情形 、鄰宋 **娘條** 強 齒 鳳 遊樂之地 唐 , 遂梯 制外 甚 寺 句 文 銀 妙 嫗 相 出 爲 獨 而 程 百

同 時外出,故其在 樂妓之隨客外出,隨 鴇母監視下, 時均 可 , 生活極受拘束,誠若諺語中之「樊籠之鳥」 因此係商業行爲。惟平時不能外出 ,縱然外出 , 亦與北里其他樂妓

第 加 項 經 營

各說:第四章 妓

水之宴 寫 不 能和 有 詩 唐 之紅 代 樂 **.** 妓館 妓 亦 巾 僅 私 設 賴女婢之手得 相 故唐代妓館 施 晤 面 , 採 0 用 北 甲 家 之經 通款 志作者 庭形式 營 曲 , 孫棨與其舊識 , , 樂妓接受包銀 翌日親赴妓館 相當秘密 , 王福 鴇母爲其本 後 ,亦祇能 娘 ,除包主外,不能接客 ,自福 能在門前 身利 娘 被被 益 人包銀後 9 , 從福 強制樂妓與花客 娘 女婢 , ,無法前往 花客若非登堂入室 小 福 隔 處 拉館往 離 9 受取 , 而 一樂妓之 訪 福 , 娘 9 亦 曲 書

接 受包 迨至 一銀之 宋 朝 制 9 隨着 度 , 都市 似仍 生活 繼 續 存 民 在 衆化 , 然此 , 妓館 亦 純 經 營逐 係 商 業 漸 開 行爲 放 所 , 演 需 要者 變 成為 公開營業之性質 0 當時樂妓 落 籍

接

受包

銀

制

度

,

即係

代表

例

份 雖 而 供 北 分化意 北 里 應 傳 遠 酒 里 爲 肴 識 此 私 南 營妓 歡樂 而 9 宋 北 , 係 妓館 街 館 宋時完全分化 以樂妓之容色與才藝爲中心之遊樂之地也 ,當亦因其妓館經營方式不同所致也。 , 其經營方式 名稱 消失 , , 傳至· 而分別與酒 , 概可分爲供應酒肴 南宋又開 樓或食店融合 始 融 合 , 與 出賣樂妓容色與才藝兩 北宋時期 0 0 當時 此亦即妓館 東西 , 妓館 兩 , 市 均集中 ` 酒樓、食店三者 酒樓 種 設 ` 食店 有 0 按 酒 , 北 樓 \equiv 里妓館 , 唐 者完全 食 店 ,

字 實 妓 趣 館 經 味 營 無 窮 其 宋 在 代 經 妓館 濟 方面 , 資料 史 料 雖 , 屬 根 豐 據 富 北 , 里 志所 但 對 經 載 濟 片 方 斷 面 史 則 料 無 9 具 所 體 列 記 舉 一之妓 述 館 0 遊 興 費與 鴇 母收入等數

一、遊興費

北 甲 志 學學 舉條文所載 『曲中常價 , 席四鐶 , 見燭卽倍 ,新郎君更倍其數。故云復分錢也」 0

將 等地 此 9 【爲北里遊興費之標準數字。文中之一席,係指於妓館中設宴酒 席改稱每飲 清 與海論 游 三曲 似 需 中事 另加 條文所 小費 0 載之 至於 『每飲率 席隨侍樂妓 ·以三鍰 人人數 幾機 , 雖無明文規定 燭即倍之。」 肴 , 或 桌及樂妓在 語 對 係 照 指 対対館 , 兩者有相似之處 內所 內者 有 而 之三數 言 0 若 人而 赴 後者 曲 I.

,

四

鐶改爲

三鍰

,

而

無

「新郎君更倍其數」一

語

0

若以 用作 於 + 根 鍰 鍰 據 鉄二十五分之十三」 加 0 唐 兩 藤博士之研究(註四八), 宋時 計 算 亦有稱 , 稍較折中三者所得 「百文一 與「六兩三分之二」 鍰」(註四九)。惟 一鐶 比數如 亦稱 次 鍰」或 唐 。前者適 木銀 欽 兩相當四〇〇文,故兩者數字相差甚巨 用於金 。爲先秦時期所常用之重量單位 , 後者 I適用 於銀 0 根 據古義 , 六兩 相當

百文) 院 內 狀元等及第人 供 0 鍰 鍰 鍰 常 帳 銀 銀 恐非 宴饌 六兩 1文說 一兩說 宴 第 則 說 卑於輦 兩(註五一)。 1 , 員均 部樂 科頭主 (晝間) へ書 へ書 間) 聚 官 轂 間 科地 集 張 0 此外根據五代王保定之唐摭言(學津討伐本)所載 其日狀元 一、六〇〇文, 九、六〇〇文, 南院大張宴席召樂妓陪席(註五三)。而此種宴會分爲常宴、大宴二種 9. 大宴則大科 每 日 四〇〇文 干 與同年相見。……妓放榜後 , 第二 頭 0 (夜) (夜) (夜) 縱 部 無 五 百 、宴席 九、二〇〇文 三、二〇〇文 0 見燭 , 八〇〇文, 科頭 皆 倍 亦 0 逐日請 , 科 大科頭兩人 (新郞君夜 (新郎 (新郞君夜宴) 頭 皆 給 茶錢 重 君夜宴) 分 宴) 「大凡謝後便往期集院 (第 (註五二) (註五〇) 不以數 部)常 0 卽 三八 六、 殿 ,後每· 詰 旦一 、四〇〇文 試 , 大宴時樂 四〇〇文 六〇〇文 發 人日 至期 榜 後 。院 五 集 ,

妓 館

各說

:

第四章

妓中 每日一千文,第二部之科地,日得報酬僅五百文,夜宴加倍。科頭又倍於科地(註五五)。當日若無 有二名大科頭 (第一部),常宴則僅有小科頭一人(註五四)。第一部之科地(科頭指揮下之一 般樂

宴會,科頭亦需日付樂妓茶錢五百文(註五六),其給與概數如次:

	-61-		竺		笛	
	茶		第二		第一	
	錢		部		部	
	(祝	科	科	科	科	
	(祝儀)	地	頭	地	頭	
1						
=	每	_	$\overline{}$	$\overline{}$	$\overline{}$	
1	每人日付	(畫間)	晝間)	晝間)	晝間)	
1	13			_	_	
	五〇〇文	五〇〇文	(晝間) 一、〇〇〇文	(晝間)一、〇〇〇文	(晝間)二、〇〇〇文	
THE PERSON						
יאמנו אין		(夜宴)	(夜宴)	(夜宴)	(夜宴)	
		_	_	_	四	
てんこ		(夜宴)一、〇〇〇文	(夜宴) 二、〇〇〇文	(夜宴) 二、〇〇〇文	(夜宴)四、○○○文	
行う目		文	文	文	文	

係樂妓每人所得,參加公宴者爲「官使」(註五七),故所費較貴。茲將宮使樂妓報酬,與「一席四鍰」 述 樂妓費用若與北里志之「一席四緩」比較,必須注意南院爲官廳公宴,故並非一席費用,而

相較如次:

- □一鍰百文推算,每席爲四百文。則一席之費,尚不及樂妓一人茶錢,其額似屬 過低
- 三一鍰六兩推算 一鍰一兩推算 ,每席需一千六百文。與樂妓每人五百文——二千文報酬相較,亦屬 ,每席需九千六百文。與樂妓費用相較,尙屬相符 過
- 三十八緡四百文,此費與其他各種享樂費用比較,並不稱貴也 根 據 以上 一考證 ,每席 四鍰 ,一鍰以銀六兩 (正確說爲六兩三分之二) 推算,新郎夜宴費用 ,則需

斷 富 但未 每 專 日 張 免 兒 官使 餾 氏 條 没 文 鴇 , 不 母 楊 爲豪者主之,不 復 萊兒部份之「豪家」, 緡 祗接於客』 ,藉以博 取歡 0 復 可 按 心。 見 曲 中 張住 據此,樂妓雖無法免於官使 遊 0 客 註 1,多係 住 解 |部份之所謂「平康富家陳 所 載 富豪 曲 學子一 中 諸 子 多富 語 , 此 豪 , 但 在 輩 亦 北 小鳳一, 0 日 可禁止其再行接客也 里 志 輸 中 均 緡 , 係 如 於 實 Ē 母 證 福 0 謂 娘 0 該 部份 之買 等 0

此

種

行爲

稱

爲

買斷」

(註五八)

緡 則文中之所 住之明 , 籍費用 卽 納 者 可買 文中之一 慧 贈 送 斷 幣 並 因 鴇 謂 0 9 母之 此款 緡 以 欲 約 緡 每 其 嘉 9 與普 亦亦 日三 僅 禮 歲 納 Ξ 種 相當於一 月五 之 祝 通夜宴 係 緡贈送張母 祝 儀 0 日 儀 0 安費用約一 考之張 0 按富 席夜宴費用 而 非買 豪陳 , 以保持 旣 住住 斷 二十 費用 小小鳳 而 條 小 緡 , 似過 文所 相 也 鳳 與張住住 , 欲聘張 以爲 比 載 於 , 便 爲數 獲 「俄 接觸 宜。 住 元 住落 甚 甚 而 里之南 故文中之所 喜 少,若每日一 , 直至以嘉禮 籍 0 又獻 , 有陳 首先預付 Ξ 緡 謂 小 緡卽 迎接張住住來家落籍 于 鳳 張 薄 者 緡 幣 氏 , 可 , 買 欲 諒 , 0 約定落 遂往 權 斷 非 聘 , 來 住 買 則 籍 住 不 斷 每 月 紹 日 0 期 蓋 僅 價 據 復 取 格 需 付 三十 此 貪 其 9 住 元 淸 而

月三次 前 項費用 言 八日、 1,亦非 ,若不 大金 十八 稱 • 廿八 其爲 何況樂妓除夜宴費外 日 祝 儀 每次繳納 ,則可 鴇 母 視 ,尚有客人贈送之各種金品 作爲 緡 樂妓繳納 , 則 每 樂妓每月繳 鴇母之一 種稅 納 , 每 鴇 金 母 , 月三緡 上述 Ξ 緡 樂妓參 , , 實 此 就 非太大負擔 拜 每 次 保 夜 唐 宴 寺 每

各說:第四章

妓

五

百

惟 該 項 緡 金 , 對 樂 妓 言 則 係 精 神 拘 東之一 種方法 也

文等 H 大 述 買 係 斷 指 費 當 用 時 每 樂妓社 日 緡 • 會中之祝 張 住 住 儀 祝 費用之 儀 Ξ 緡 樂妓 般 標 參拜 準 保唐寺每 次納 金 緡 ` 與 上述 官 使 茶 錢

漲 時 代 每 其 石 斗干 次爲 跌 , 文 唐 麥 够 考 供 0 末 半 宣 期 起 宗 間 見 年 大體 食 , ,就當時 用 懿 宗 時 安定 , 故 物價 路 0 就米價 **経**當 至 每 比 斗四 較 亦 之。 非 言 一十文前 小 , 貞 按 款 唐 也 觀 後 期 朝 間 物 註 五九) 價 每斗 , 波動 0 (相當日 按北里志時 湛大, 本四 唐初 期, 升 甚 爲 僅 低 需 , 安史 升十 四 1 亂 文, 五 文 後 則 暴 0 安 漲 史亂 緡 可 德宗 後

落 籍 費

意 所 事 日 百 實 嬖 計 金 孫 0 0 若 棨 其 巡 幸 此 等 , 鴇 潦 宙 外 實 以 根 於 母 容 據 相 微 每 請 之收入 所 或 證 不 兩 加 王 嬖 子 解 福 足 五 藤 梁 道 干 博 及 娘 0 接着 文計 , ,但 落 衞 士 (今之山 籍 前後達干金也 增 是落籍 又爲韋 常侍子 算,則金一一二百 金銀之研 時 , 曾引 西 費用 宙 省 所 相 娶 解 究 稱 或 縣 0 一、二百 第四 某 是則所謂落籍費用一 之子及常侍 輸 此 某 幸 兩 ○頁內解釋爲金 未 家 氏 不 誘 金 , 教 相當 啻千 拐 , 坊籍 亦 衞 福 非誇 增之子 金 娘 於五百緡 , 矣」 君子 進 入 張 所娶 妓館 之數 倘 0 一—二百兩之意 有意 二百金 此 卽 條 0 一千緡 (按 文所 按孫棨之見聞 說 。一二百金之費 明 娶 實係 當非誇 稱 福 娘 「漸 係 巨款 進 0 張數字 指 入 遣 唐 見賓客 記內 末金價 落 妓 0 是則 館 爾 籍 所 爲 後 此外 家妓 侍 所 爲 , 載 0 尋 數字 謂 文中 每 隋 爲 或 客 買 兩 , 計 斷 之一、 家妾之 席 五 多係 述 巡 費 時 讀 潦 每 Ė

0

,

0

E

文中 矣 使 有 卽 于 兪 其 兄 心 所 之家 女獲 弟 恐 斷 載 徒 前 絕 得 念望 爲 間 來 , 因不 數百 妓 闪 者 而 館 尤 亦 慣于 金, 歸 與 有 鴇 兄 , 0 離 是則 母 其 弟 琮妻妾虐 交涉 家得 開于琮 相 數百 尋 數 , 0 欲 待 金 百 便 ,是則其離開 將 金 , 月餘後訴之于琮 亦 欲 可 與 福 論 證 娘 兄 奪 之爲當時 領 0 0 回 乃 某 時 働 , 量 福 哭 , 其 樂妓 永 兄 尚可獲得金數百 娘 力輕 衡 訣 , 所謂 移 量 而 籍之費用標 其兄能 去 勢 「主 即 0 弱 每 , 力不 遇 不 出之 賓 可 , 判 準 逮 客 奪 斷其落籍遺用 也 , , 話 , 亦獲 遂 0 及 無 此 商 此 奈 數百 外 諸 何 鴇 嗚 , 0 金 兪 母 謂 咽 洛 付 久之 之日 , , 當不 遂 眞 給 乃兄 嫁 於 「某 致少於此 落 0 胥 籍 數 酮 E 吏 百 左 沭 失 金 永 身 福

加 H 所 述 9 落 籍 費 用 金 _ 百 兩 , 尙 係 當 時 般 標 進 也

數

世

寧相 之。 水之 所 賈 曹 泗交下 乞 則 惡 授以 齒 連 威 友 天 , 結 水 且 業 增 不 僊 褰 金 長 之愛子 納 所 於賈 簾 花 絳 哥 忠告而 購 眞 銀 0 、別字 終 榼 覩 0 0 9 終不 # 但 自 欺 可二斤 , 聞 廣 難 詐 絳 板 色。 眞 使 至 衆 陵 劉 譽 异 許 入 賈 0 時 會 天 舉 數 爲 巳 0 全貪 有戶 他 水 百 南 , 0 而 日 輜 金 0 曲 亦不 名 所 其 部府更李全者 , 重 0 天水實 重 數 其 妓 貪已百餘金 路 知其 7 詳 0 常 車 細 , 有 徑入 妍 情 在 9 所苦 醜 名 形 宴 曲 矣 馬 席 0 , (戸部煉 0 敷十 。不 所 如 擔 追天水入兜輿 天 任 由 赴召 駟 水 按劉賈係宰相劉 席 輩 子也) 潛 糾 僊 0 與天水 時 0 哥 或 賈 條 同 都 居其 (殊不 文所 中 年 知 計 鄭 , , 相 議 賓 載 宰 里 知 先輩 鄴 中 信 相 與 0 「劉 一愛子 至 每 器 , , 增 扇 曹 鄴 能 令 宴 之子 ,從廣 制 辭 之 登 所 緡 不已 第 以 0 諸 0 極 至 妓 他 器 , 嗜 年 陵 則 曹 0 事 十六 賈 所 於 慕 , 蓬 今之江 重 長 名 間 頭 由 難 安中 垢 輩 招 , 立 文 其 t 之 面 利 蘇 使 來 0 , 天 永 劉 其 江 涕 召 0

第四

令金花銀榼 結天水僊哥 見醜 上京 爲十 態囑 , 其即 驅名 六 二斤,使約 (絳 兩 。 王 返 眞 馬數十匹,隨帶輜 , 團兒條文中 而其被欺詐 。劉賈 邀絳眞。鄭賓又勾通絳眞,使其蓬頭垢面,偽裝醜陋不堪 亦慕絳眞盛名,屢召不至,雖購贈東西 有妓女福 :損失費用亦達金百餘兩。文中之所謂金花銀榼「二斤」,係重量單位 重行李數十 短之詩 車,抵京後吃喝玩樂 詞 个,揮霍 、財帛 亦無成 無度。惡友鄭 功。 。劉賈於其下 遂送 賓窺 北里 其 興時 聞 財 人李 ,勾 ,

苦把文章邀勸人, 吟看好箇語言新;

雖然不及相如賦, 也值黃金一二斤。

詐之款卽達百餘金,是則落籍黃 文中之黃金一二斤與金花 銀榼 , 金一、二百餘兩 同 係 重 量 單位 0 故劉 , 折合五百緡 賈贈送李全之款 一千緡 ,爲數甚多, ,與夜宴費 二十 堪 可 緡 稱 爲 , 買斷 重路 費每 欺

關於北里私營妓館之營業狀態,要言之大致如次:

,固爲巨款。但參證上述說明,當屬

可

能也

日

一緡比較

大 之每 日 (1)鴇 宴席費用 母 之收 及樂 入:鴇母收入 妓 落籍費用 除 了樂妓參拜保 0 此等爲數 甚大之收入均係 唐寺之捐 獻 , 鴇母個 及買 斷 人所 祝儀等零星收入外, 得 另有 爲數龐

係 由 地方 (2) 營 官 業 吏 有 對 優先落 象 : 與 籍等移動權 地方官吏獨 ,而北 佔 之官妓不同 里樂妓 ,則不論官吏或商人,必須繳付重金才能使樂妓落籍 0 北里 妓 館 , 對於官 更或商 人 , 均 公開 營 業 按 官 妓

爲家妓或家妾也

③官使樂妓,不論其爲私營、公開,係以服從官吏命令爲優先;而北里樂妓則無此種限制,故

證明其爲私營也。

(4)都知 具有侵犯鴇母監督權之性格,如都知管轄數個妓館,則成爲北里私營說之障礙。但

北里中,實際上都知權限僅及於一個妓館內, 故不至於侵犯鴇母監督權之障礙(註六〇)。

以上論說,益可證明由於鴇母存在而爲一種私營妓館性格也

弗三節 北里之性格與活動

第一項 樂妓之性格與活動

、樂妓之性格

北里中記述有關樂妓性格才能者大致如次:

(1)天水僊哥:善談謔 ,能哥令 , 常爲席糾 。寬猛得所。其姿容亦常常。但蘊藉不惡。時賢雅尙

。因鼓其聲價耳。

(2)楚 兒:素爲三曲之尤,而辯慧,往往有詩句可稱

(3)鄭舉舉:亦善令章。嘗與絳眞互爲席糾 0 而充博非貌者,但負流品,巧談諧 。亦爲諸士所眷

常有名賢醵宴辟數妓,舉舉者預焉。

各說:第四章 妓 館

三九九

- (4)牙 娘 : 亦流 輩 一翘舉者 , 性 輕 率 惟 以傷 人肌 膚 為 事
- (5)顏 令 賓 : 舉止 風 流 , 好 尚 甚 雅 , 亦爲 時賢 所 厚 0 事 筆 一砚 有詞 句
- (6)楊萊兒: 貌不甚揚 , 齒 不卑 矣 0 但利 口 巧言 , 談諧 臻妙 , 陳設居止處,如好事士流之家,由

(7楊永兒:婉約於萊兒,無他能。

是見者多惑之。……又善令

章

(| 権力号・政糸方才号・共不肯・

(9)(8)楊 楊 桂 迎 兒 兒 : : 最 旣乏丰姿 少, 亦窘 , 又拙 於 貌 戲 , 但 謔 慕 , 多 萊兒之爲 勁 詞 以 午 人 賓客 , 雅 於 逢 迎 0

10王少潤:少時頗藉藉者。

⑪王福娘:甚明白,豐約合度,談論風雅,具有體裁。

(12)王 小 福 : 雖 乏風 姿 , 亦甚 慧 點 (與二 福 環 坐 清談 雅 諧 , 尤見風 態) 0

(13) 洛 眞 : 有 風 貌 , 且 辯 慧 0 雖 有 風 情 而 淫冶任酒 , 殊無雅裁。 亦時爲席糾 頗善 章程 0

(14)王蘇蘇:女昆仲數人,亦頗善諧謔。

(15)王蓮蓮:微有風貌。

(16)劉 泰 娘 : 彼 曲 素 無 高 遠 者 0 年 齒 甚 妙 , 粗 有 容 色

17張住住:少而慧敏,能辯音律。

如上所

述

,

名妓必須具備

有

「風

姿

與

「才氣」

兩種性格

0

上例名妓中

,

風姿雖然平常

,

但才氣

縱 絳 眞 横 者 1如天水1 與 舉 奉 德哥 9 (絳 更 眞) 兼 任 席 • 鄭 糾 舉 • 都 舉 知 • 楊萊 0 至 於 兒 • 王 兪 洛 小 眞 福等常爲席糾(註 雖風 姿 卓 越 , 六二、 才 華 或爲 煥發 , 都知(註六二) 但 因 酒 後常 0 尤以 有 悪 癖

故 缺 乏 雅 裁 , 故 偶 而 擔 任 席 糾 ; 其 在 妓 館 內 之地 位 , 尙 不 及 絳 眞 世

關 之容 實爲 心 萊 程 兒 貌 北 度 妓 之才 或尙不及才 田 洛眞之擅 甲 特 亦 微 重 智 要 也 , 於章 係 , 智 但 指 北 令 其 0 如 里 世 0 遊 今賓 歌 絳 客 令 眞 , • -楚兒 如 章 與 令 北里志作者孫 擅 , 學舉 長 章 詩 程 句 • 才智 詞 0 棨 其 句 I 焕發 次談 等 , 均 詩 文之製 係 ,常被擔任席糾 謔 雅 ` 談 屬之士, 踏 作 與 • 諧 歌 並 唱 謔 都 非單 之風 技 能 知 純 趣 而 ,故尊敬 遊 亦 言 蕩 很 0 兒 例 重 要 , 如 世 絳 0 「才藝慧 樂 至 眞 妓 於 容貌 樂 舉 智 妓妓 舉

樂妓之活動

古 禮 復 雍 舉舉 夕拜 爲 臣 童 有 者初 亦當 知之 孫 重 言 樂妓之性 文府 要 爲之。 於是 職 任 |翰林 乃下 儲 位 極 格 • , 又豈 學 歡 籌 小 旧 9 天 當 李 指 土 0 至 隲 , 能 趙 然 禮 席間 暮 爲 增 臣 亦 -劉 山崇 而 其 日 反 聲 映 允 自 罷 於 價 皆 讚 , 0 致 承 不 耶 學 在 其 雍 絕 土 席 君以下各取彩繪 0 日 語 常 章亦曾任翰林學士,難道 , 0 引 致君 太多 時 活 起其他人員不 禮 動 以下 臣 0 , 翰 初 例 - 皆躍 林學 入 如 內 鄭 遺 酬 起 土 庭 舉 拜之。 歡 雖 舉 0 , 作條 甚 矜 0 舉 此 貴 誇 文 舉 喜 所 亦可增 係 甚 不 叙 不 美 Ė 載 有 鑑及 述 自 9 今左 加其 有 勝 亦 致君以下 此 官史數 在 0 諫 八身價 人耳 致 9 王 君 詢 致 倦不 問 嗎 人在 禮 0 君調 ? 鄭 臣 至 舉 如 能 禮 , 9 臣 舉 因 李 對 , 右 家 引 致使 隲 0 貂 以 甚 會 滿 -鄭 减 翰林學 宴 自 劉 鄭 禮 飲 允 歡 , 臣 有鄭 更不 情 承 無 + 0

各

設

:

第四章

妓

可 其 對 次 引 楊萊 起在 席 兒條文中記 諸 官 酒 興 載有 , 乾 杯銘飲。並贈舉舉彩繪以表謝意 『進士天水 (光遠) 故山北之子 , ,舉舉才氣煥發 年甚富 , 與萊兒殊 , 由 想 此 可 , 丽 見 見溺 斑 之

蜚 狎 終不 矣 0 及光 0 及 能捨 遠 應 下 舉 0 第 萊兒亦以光 , 自以俊才 , 京師 小 子 遠聰悟俊少, , 期於 弟 自 南 院徑取 戰 而 尤謟 取 道詣 0 萊 附之。又以俱善令章 見亦 萊兒以快之。萊兒正盛飾立於門前 謂 之萬全 , 是歲 0 愈相 冬,大誇於賓客 知愛。天水未 , , 派應舉時 以 指 後榜 光遠 0 爲 , 已 小子弟 一鳴先 相 呢

蜚 馬 E 念 詩 以 謔 \Box

盡 道 萊 兒 口 可 憑 , 冬誇 壻好 聲 名;

兒 尙 未信 0 應聲 嘲答 日 :

萊

適

來

安遠

門

前

見

光

遠

何

曾

解

鳴

孝 黃 廉 口 小兒 持 水 添 口 沒 瓶 子 憑 , 莫向 逡巡 看 街 頭 取 第三名; 椀 鳴

其 敏 捷 皆 此 類 也 0

斥 站 立 小子弟輩所言爲雌口信簧之說,其才氣及急智可見一斑。 並 門首 在 以 宴 E 席 係 間 叙 靜候發榜消息 誇 說 獎 進 光 士 遠 光 遠 0 於應 及光遠返 , 小弟子輩 舉 前 囘 與 自宅, 楊 , 以詩 萊 兒 長安小 嘲 相 謔萊 愛 , 及至 兒 弟子輩趕 能否 應舉 此外楊萊兒條文中讀稱 來 一舉成名殊 南院 自 誇 (註六三) 俊 才 有 問題 期 , 齊 集於萊 戰 , 萊兒亦 成 『是春萊兒毷 名 兒 招 萊 處 兒 口 0 萊 誦 亦 認為 兒 詩 氉 盛 , 駁 粧 然

久不痊於光遠, (京都以宴下第者謂之打毷氉,) 光遠長以長句詩題萊兒室曰:

魚鑰 獸 環斜掩門 萋萋芳草憶王孫

謝 鯤

青瑣窺 韓 壽 木 擲金梭 惱

醉憑

不夜珠光連 玉 匣 辟寒釵 影 落 瑶 樽

態 鎖 盡 江 淹別後魂

欲知明惠多情

萊兒酬之日

長者車 塵 每到門

定知羽翼難隨

鳳

却喜

波濤未化鯤

,

嬌別翠鈿粘去袂

長卿非慕卓王孫

, 醉歌金雀碎殘樽 ,

多情多病年應促 ,

此外

,

關於楚兒才華性格 如楚兒條文所載 早辦名香爲返魂 (前略)

,

鄭光業

(昌國)

時爲補袞。道與之遇

, 楚

視之甚驚悔 兒遂出簾招之。 。且慮其不任矣。光業明日特取路過其居。偵之。則楚兒已在臨街窗下弄琵琶矣。駐馬使 光業亦使人傳語 0 鍛知之,因曳至中衢,擊以馬垂,其聲甚冤楚。 觀者如堵 ,光業遙

人傳語 。已持彩箋送光業 。詩 日

應是前生有宿 冤 , 不期今世惡 姻緣

蛾眉 各說 :第四章 欲碎巨靈 掌 妓 館 鷄 助難勝子路拳

四〇三

祇 擬 嚇人傳鐵券 未應教我踏金蓮

昨日君相 遇 當下遭他數十 鞭 0

曲

江

光 業馬上取筆答之日

大開眼界莫言冤

, 畢生甘 他也 是緣

無 計 不煩乾 偃蹇

有門]須是疾 連 劵

如 據論 此 當道 加 嚴 箠

興情殊 不 减 始 便合披緇 知昨 日 是 念法 蒲 鞭 蓮

鍛 知之甚怒,拉至街上以鞭芬策 前 文中之 「鍛」 , 係指楚兒落籍主人郭鍛 ,光業窺狀甚驚。 , 爲 人凶惡 獲楚兒詩贈 。楚兒在街上偶遇 ,略以孱弱之軀 舊識 鄭光業 (蛾眉鷄助之意) ,引簾 招呼, 不

堪凶責,嘆以宿緣,光業亦以詩答復安慰

郭

此 外, 顏令賓條文所載 『見舉人盡禮祗奉,多乞歌詩,以爲留贈,五彩箋常滿箱篋』 , 叙說善於

詩 文之顏令賓,箱內常放滿 五. 彩詩箋, 遇及賓客有舉人時 , 必出詩 箋允: 詩

叙述其與王福娘交往情形,其在王團兒條文記有

予

(係孫棨自

稱)

嘗贈宜之

福娘) 詩 H

孫棨

在

北里

志

中

彩翠 僊 衣 紅 玉膚 輕 盈

霞

盃

醉勸劉郎飲

雲髻慵 年 邀阿 在 破 母梳 瓜 初

不怕寒侵緣帶寶 每憂風舉倩持裙

西子晨粧樣 西子元來未得 知

謾

圖

戒無艷 得詩甚多, 。予因題 頗以此詩爲 一絕句 稱愜 , 如其自述。 0 持詩於窗左紅牆 其一日 : ,請予題之。及題畢,以未滿壁,請更作一兩篇,且見

移 壁回 窗費幾朝 指環偷解薄蘭 椒

無端 鬭 草輸鄰女 更被拈將王步搖

其二日:

寒潚 紅衣飼阿嬌 新團香獸不禁燒

起樣裙腰 濶 刺蹙黃金線幾條

東鄰

其三日:

試共卿卿戲語麤

畫堂 連遣使兒呼

寒肌不奈金如意 百獺爲膏郎 有無

尚校數行未滿。翌日詣之,惣見自札後,宜之題詩日

苦把文章邀勸人, 吟看好箇語言新

雖然不及相如賦 也直黃金一二斤

上文係敍述孫棨應福娘之請 各說:第四章 妓 館 ,在其室內新壁上題七言詩,後因牆壁尙有餘地再應要求 ,請題三首

四〇五

答日 泣 該文中 且 言絕句 拜 助 此蹤 載 落 0 視之。 『宜之 籍 詩 安可 以脫 ,第二天往訪時 詩 迷 離苦海(註六四),爲孫棨所拒 (福 日 而 不返 娘) : 耶 每宴洽之際 ,見福 。又何計以返。每思之不能不悲也。」 ・ 娘已在其該題之七言絕句詩後題詩讚謝 ,常慘然悲鬱 ,終爲富 , 如不 商納為 勝任 家妾 。合坐則爲之改容 0 兩者 遂嗚咽久之。他日忽以紅 間 之應酬常見之往返 0 按福 娘自 ,久而 認薄 不已 命 詩 箋授予 文, 靜詢之 屢請 如 孫

日日悲傷未有圖, 懶將心事話凡夫,

非同覆水應收得, 只問仙郎有意

無

余謝之日 爾 。」未及答 , 甚 知幽 0 因授予筆 旨 。但 非 ,請 舉子所宜 和其 詩 0 何 。予題其 如 0 又泣日 箋後日 : 「某幸未係教坊籍。君子倘有意,一二百金

韶好如何有遠圖, 未能相爲信非夫,

泥中蓮子雖無染, 移入家園未得無。

寬之因泣不復言。自是情意頓薄……』

前往 東 座 北 , 乃 述 里 綾麻 接 落 詩 請 籍 中 福 富 , 北座者徧揷麻衣, , 娘眷恩 說 商 家 明 福 , 詩文 惟 娘 悲 兩 人舊 『至春 痛 苦 情 運 上巳 對米盂爲糾 難 求孫 心 日 0 桑引 翌 , 因 春 。其 與 救 , 親 曲 , 因 江 知禊 南二妓 之宴 孫 於 棨 屢 曲 , ,乃宜之與母也。因於網後候 水 福 次 娘 拒 0 聞鄰 見孫 絕 , **棨坐** 綳 心 灰 絲 竹 席主 意 爾 0 因 人之側 , 於孫 而 視 、除前往 之 孫棨於 。其 西 (女傭 洛 座 第二天 陽 紫衣 以詢 赴任

之日 及下 「宣陽綵纈 -柵復 見女 傭 舖 日 張 「來 , 言爲 H 可 街 到 使 與官置 曲 中 杏 0 宴 0 詰 張卽 且 詣 其里 宜之所主也 0 見能之 0 時街 介 福 使令坤爲敬寝二縗 , 卽 福娘之女弟) , 在門 蓋 在外艱 0 因 邀 耳

予辭 以他 事 0 立. 乘 與 語 0 能 之團 紅巾 擲予 9 「宜之詩也 0 舒而 題詩 日

久賦恩情欲托身, 已將心事再三陳·

泥蓮旣沒移裁分, 今日分離莫恨人。

予覽之, 悵然馳囘 。且不復及其門。每念是人之慧性可喜也。

棨見詩後悵 根 據 Ŀ 一述情形 然 而 去 0 , 福娘 對孫棨可稱 往情深,迨至曲江之宴,仍難忘前情,僅恨自己運命而已 ,孫

公勣之後 關 於花 。久在大諫 客與樂妓 王 間才氣縱 致君門下 横 0 , 相互 致君弟婬 以詩應酬 因 [與同 之例 詣 焉 0 如王 0 飲 次 蘇 蘇條文所載 , 標 題)
胞
日 『有進士李標者,自言李英

春暮花株繞戶飛, 王孫尋勝引塵衣

仙子多情態, 留住劉郞不放歸。

洞

中

蘇先未識 。不甘其 題 0 因謂 之日 阿阿 誰 留 郎 君 0 莫 人亂道 0 遂取筆繼之日

怪得犬驚鷄戲飛, 羸童瘦馬老麻衣

蘇

誰亂引間人到, 留住青蚨熱趕歸。

四

此外 , 有 關 北 里 樂妓 詩 作 :方面 , 北 里志雖乏資料 , 但全唐詩第十一屆 第十册內 「平康名妓也」 所

各說:第四章 妓

註之「赴鸞鸞」之七言絕句,其典據及由來雖未見詳述,但爲難得之史料也。特錄於次:

側邊斜挿黃金鳳,

鴉領蟬翼膩光寒,

妝罷夫君帶笑看

柳眉

嫵媚不煩螺子黛

湛湛菱花照處頻·

, 春山畫出自精神

檀口口

銜杯微動櫻桃顆,

, 咳唾輕飄茉莉香,

織指

曾見白家樊素口

,

瓠犀

顆顆綴榴芳

0

纖纖軟玉削春葱·

昨日琵琶弦索上

長在香羅翠袖中,

分明滿甲染猩紅

酥乳

浴罷檀郎捫弄處

春逗酥融綿雨膏,

靈華凉沁紫葡萄

0

所 維 爲 相 尊 揚 東 F 級 接 敬 幕 床 常 待 京 如 之席 Ž 侍 H 0 0 不 因 鄭 所 並 隋 糾 恒 與 賓 諸 在 述 名 同 簾 名 妓 , 絳 妓 隅 + 宙 醫 館 眞 相 劉 宴 館 , 中 猥 接 置 席 建 中 亵 Ż 立 , 0 , ; 亦 財 素 爲時 樂 但 權 該 發 物 無 妓 威 生 操 X 等 0 又薄 勾 守 所 不 倍 名 結 歧 妓 受 論 0 惡 其 粗 視 中 花 其 中 少 有 客 亦 身 0 饋 關 有 尊 份 , 記 敲 榨 學 於 敬 0 低 意爲 詐 ō 取 卑 0 乾 鄭 不 敲 加 , 時 符 懂 宿 詐 加 世事 輩 絳 四 __ 花 其 人 所 年 客 具 眞 之新 誌 者 棄 , 有 床 裴 , , 才 進 0 公致 如其 如 薮 舉 席 舉 , X 其 條 由 糾 則 舉 此 捷 文 常 劉 H 所 絳 , 與 時 覃 見具 註 第 與 眞 爲 賈 者 有 鄭 曾 流 席 相 年 賓 勾 之智 , 糾 證 當 本 結 0 明 才 因 吳 鄭 識 , 樂 識 詣 人 或 份 宿 子 妓 爲 , 事 9 素 本 詐 覃 或 如 質 爲 薦 取 都 舉 , 賢 以 裴 新 人 , 知 雅 並 求 譜 及 等

非

文

X

完

全

善

良

也

0

條 與 厲 孜 抓 因 其 文 聲 之子 破 故 中 大 澤 戲 硤 關 下 所 哑 澤 之 州 額 於 諸 載 夏 樂 0 0 字 樂 昨 爲 侯 妓 妓 諸 日 表 百 牙 表 惡 含 妓 係 中 年 娘 中 件 晶 皆 被 皆 批 澤 典 財 牙 (註六五)。 擱 駭 頰 相 型 帛 金 娘 然 , 或 , 特 所 , 傷 小 當 0 如 子 甚 擊 裴 其 推 厭 傷 夏 公免 0 面 9 花 詣 侯 頰 及 牙 客 澤 首 其 甚 第 , 娘 門 聚 祝 因 而 甲 0 儀 聞 而 者 晒 黎 科 0 之咸 過 9 自 , H 0 所 少 或 傷 不 期 皆 謂 或 酬 深 能舉 集 流 牙 , 不 驚 於 酢 黎 品 娘 駆 足 H 者 師 稍 知 時 久之 門 聞 , 趨 性 不 然樂 至 認 , 者 較 9 則 師 百 , 率 , 盡 多 妓 門 多 宴 0 , 被 取 本 上文 竊 惟 集 , 其 質 杰 i 視 尤 以 車 留 係 事 之 盛 , 傷 更尤 馬 車 竊 望 0 0 X 服 服 述 表 視 而 肌 飾 超 牙 賃 其 中 表 膚 過 衞 頰 爲 , 娘 天 中 此 而 牙 傷 於 性 厲 事 返 亦 娘 醉 聲 疎 , 者 夏 後 H H 猛 0 見 侯 0 , , 其 此 昨 曲 如 澤 拳 不 有 設 中 Ŧ 性 擊 日 拘 關 宰 鴇 明 蓮 情 子 言 記 母 王 蓮 相 女 疏 語 載 及 蓮 猛 牙 夏 0 , 假 蓮 家 或 侯 娘 如

館

各說

第四章

妓

來鴇 滈 君 於 呼 狐 其 湻 該 明 於 唯 鄰 妓 母 夜 文 母 權 以 惡 之 舍 劣本質也(註六六) H 例 晚 耳 密 見 將 樂 , 蓮 尚 其 妓 樂 共 窺 蓮 Ë 0 家較為 主要 斃 爲 妓 他 擬 見母 此 之 貢 與 -士 謀 鴇 鴇 說 0 0 《露骨而 與 害動 關 母 母 明 母 多住 謀 女 於 共 潮力 0 _ 共 再 機 妓 同 令 而 殺 E |参照 館 殺 此 謀 醉 狐 11-, 則 曲 謀 殺 客 滈 0 , 醉 此 係 殺 令 及 絳 0 有昵 外惡 出自 醉 所住 日 人 埋 眞勾結鄭賓敲許劉覃之例 狐 客 歸 滈 於 , 熟 1樂妓 性 室 之 而 , 0 , 告大 之地 樂妓 咸 大 後 熟 瘞 之 認 鴇 悉 , , 故若完全歸 爲主要 母 翌 妓 京 室 亦 , 笋 往 後 有 反 日 館 訪 謀 對 往 捕 0 , 係謀 作 之 來 之 殺 宿 某 H 0 花 罷 , 日 , 罪 奪 夜 復 客 其家已失所 0 , 日 花 該 者 鴇 翌 詢 再 , 是則詐 客 惣告以 母 H 樂 妓 詣 0 如 亦 財 妓 館 之 , 北 物 屬 令 0 9 因 親 里 取 狐 宿 不 該 事 在 , 多係 花客 當 妓 休 矣 中 戚 志 滈 驚 業 夜 聚 附 向 0 0 ,當為 京尹 鴇 扼 問 會 錄 9 遂 以 女 所 母 其 0 府 乞 跋 喉 移 博 主使樂 , 告發 女驚 輟 妓 居 文 一个 , 事 館 令 鄰 與樂 妓 日 狐博 狐 家 而 , , 爲 洲 湻 不 , 扼 亦 之 妓 捕 呼 可 其 遂 + 救 不 去 滈 之 來 係 喉 通 具 觀 妓 捕 , , , 引 相 令 館 載 急 性 時

識 訂 中 奴 終 , 闗 身 0 톎 該 簾 於 請 則 及 轉 麥 楚 招 兒 呼 長 教 晃 妓」 住 張 , , 張住住 生 被 住 福 主 性 住 娘 0 人 格 原 私 , 因受家庭束縛 有 條 雖 , , 萬年 除 結 文所 B 上述 髮 落 之 縣 載 籍 情 契 捕 , 鄰 03 形 賊 0 _ 有 臟 官 外 9 不 說 住 郭 龐 , 亦 准 明 佛 主 鍛 答 有 兩 張 奴 人 水性 住 與 懷 鞭 人見面 住 之同 情 , 楊 翌 與 舊 花 日 龐 歳 識 , 及至張住住接受花 佛 仍 , 0 , 不 其 奴 亦 以 中 安於室者(註六七) 詩 聰 , 相 警 最 贈 著 其 鄰 , 名 舊 而 甚 相 者 識 居 如 鄭 悅 , 客訂 青梅 光 慕 張 業 0 0 金 竹 年 住 如前 0 馬 六 住 , 更音 與 述 , 之 相 七 及 -信 其 石 歲 福 悅 隋 情 楚 不 娘 兒 通 贈 慕 師 人 詩 涂 於 遇 再 遂 龐 衆 孫 學 佛 棨 看 私 舊

1 者 張 捨 落 取 於 爲 争 0 0 0 0 徐 0 不 E 住 住 因 丹 子 子 , 東 計 州 球 件 , 之 得 龐 住 住 欲 物 佛 旣 墻 7 住 H 欲 0 0 放 日 終 條 佛 誑 嘉 , 臽 奴 不 , 故 權 0 棄 奴 不 禮 託 我 能 聞 佛 續 1 H H 9 湢 贈 佛 自 利 鳳 捨 納 平 載 宋 見 佛 奴 中 其 住 也 佛 之 奴 認 用 嫗 此 聘 奴 大 牕 蓋 住 0 係 家 奴 0 致 子 我 求 0 語 0 Ŧ 以 0 住 鄰 時 于 曲 被 X 0 必 不 今 醪 其 H 촒 伺 均 指 中 傭 里 1/ 住 爲 能 A. 鄰 也 之 住 0 取 小 之 赴 或 堦 住 及 鳳 也 遂 我 後 宋 0 0 其 身 兒 知 井 爲 梯 佛 筓 曲 計 時 媚 忽 0 , 元 之 大 日 平 旣 之 爲 , 江 但 矣 奴 聞 而 0 機 無 之 其 而 康 而 0 願 0 调 某 住 H 若 作 力 會 富 保 地 件 家 0 11 隨 喜 納 0 膽 按 逼 歌 家 鳳 佛 之 子 佛 拘管 , 0 0 H 海 至 唱 拜 我 而 奴 嫗 前 養 0 以 奴 他 幣 之 車 託 爲 許 住 康 不 莽 盛 許 徐 甚 日 致 0 坊 Ė 住 鄰 約 腿 之 備 之 州 獲 0 0 誠 切 之富 變 家 兩 7 , 0 甚 0 酒 貇 其 元 0 成 爲 宋 骨 曲 住 非 是 看 歲 佛 盛 甚 饌 0 公開 住 嫗 商 董 喜 中 住 其 日 牛 \equiv 奴 0 0 看 住 陳 佛 便 亦 舉 住 月 , 雖 又 H 稀 0 秘 鴇 在 聲 奴 家踏 小 义 有 H 延 云 中 得 0 Ŧi. 密 宋 Ŧ 母 鳳 卽 傭 獻 畜 宋 也 見 H 及 家 子 小 秋 嫗 F 之 3 = , 酛 靑 0 9 住 設 矣 于 之誓 女 欲 緡 鷄 去 日 及 鳳 0 0 件 住 盛 天 藉 徐 于 者 亦 日 佛 月 叉 0 乃 宴 力 輕 氏 張 非 爲 奴 初 金 a 0 , 而 , 與 款 錢 娶 平 幔 視 0 氏 佛 H 家 龐 香 窘 嫗 待 力 不 我 佛 奴 徐 寢 X 不 , 康 0 與 勛 耗 更 量 能 遂 常 圖 所 皆 奴 龐 能 甲 也 住 口 不 被 利 佛 中 給 往 之 踏 獨 與 住 姓 0 0 涌 致 用 鄰 奴 佔 素 食 來 之 其 以 聘 0 猫 靑 傭 , 此 甲 多 五. 叙 張 0 不 狎 旨 涿 留 去 書 兩 0 舊 輕 平 種 Y 住 母 紹 日 俄 0 可 0 徐 相 0 + 之言 住 歌 薄 兄 生 我 至 邸 , 0 知 住 疑 而 譏 並 時 住 當 曲 11 喻 復 Fi. 也 0 恨 甲 0 嘲 就 兒 之 旣 之 嘲 貪 乃 以 大 日 , 0 其 弄 , 落 住 住 大 我 疾 私 南 0 而 鍵 佛 牛 但 遇 鄰 何 1 籍 住 影 不 謂 其 辭 哑 t/V 有 之事 往 於 之 其 負 佛 門 佛 事 里 天 陳 如 住 明 子 譏 世 奴 輙 冠 F 奴 寒 1 0 使 Ź 仍 相 月 爲 唱 慧 矣 0 0 H 伺 自 食 鳳

74 章 妓

各 說

第

,

9

鳳

唐

小 鳳不 赴 張家 詳 如 原 文續 載 『俄而復値北曲王團兒。假女小福爲鄭九郞主之。而私於曲中盛六子者

0 及誕 子, 榮陽撫· 之甚厚 0 曲 中唱 日

張公喫酒李 公頭 盛六生兒鄭 九鄰 0

雄鷄傷 德 , 南頭 小鳳納三千

久之小 [避鬭 鳳因訪 上 屋 傷 住住 足 0 , 微聞 前曲 其唱 小鐵鱸 疑 田 小 而 福 未 者 察其與住 , 賣 馬 住昵者 街 頭 , 遇佛 , 詰旦告以 奴父以爲 街 小福所 中之詞 傷 , 日 , 遂殿之, 是日前 住住素 佛 奴 雄 鷄 口 0

辯 大 撫 掌 H 是何 龐 漢 , 打他賣 馬 街 頭 田 小 頭 0 街 頭唱 因

舍 下 雄 鷄失 足 , 街 頭 小 福 拉三 拳

且 0 0 住住 一雄鷄失足是 如 住 因呼 住之言 宋 。小鳳復以住住家噪弄不已。遂出街中以避之 嫗 何 。使以前言告佛奴。佛奴視鷄足且良 謂 也 0 小鳳旣不審又不喻 。遂無以對 0 0 住住因大咍。遞呼家人。隨弄小鳳。甚不自足 遂以生絲纒其鷄足 0 及見鷄跛 , 又聞改 置街中 。召羣 唱 , 小兒共 深恨向 變 其 聽 唱

莫將龐大作 | 英團 龐大皮 中的不

乾

乃益

市酒

內

復之張舍

0

夕宴語

甚歡。

至旦將歸街中

0

又唱日

不怕 原原 當額 打 , 更將 奚鳥 脚 用 筋 纒 0

大第 聞 0 而 此 小 唱 鳳家事日蹙 , 不 復 詣 住 0 住 復不俟矣』 0 佛 奴 初 傭 0 徐 蓋說明小鳳因嘲而不再往訪張住住 邸 0 邸將甚 憐 之。 爲致 職 名 0 竟裨 邸 , 此時 將 終以 , 佛奴因獲 禮 聘 住 主 住 一人栽培 將 連

中 獲 幸 得 官 運 職 0 禮 聘住 住 , 進住 大 厦 , 而 小鳳 家道 反而 沒落 , 住住 之長期努 力 贏 致 好 的 寄 托 0 當 爲 樂 妓

頗 負 風 和 反 之樂 流 , 命 盛 妓中 侍 名 女扶 顏 令 坐於 賓之樂 生冤 砌 對苦命者亦有 前 妓 薄 0 顧 命 落 , 花 更 而 値 人 在 長 同 情 歎 , 例如王 數 0 如顔 74 0 因 令 團兒家之王 索筆 賓條文之最 題 詩 福 云 後 娘 , 條 福 所 娘之悲痛情形已 載 後疾病且甚 詳 Ė 0 値 述 暮 此外 春景

氣餘三五喘, 花剩兩三枝,

話別一樽酒,相邀無後期。

之大 歡 數 0 顏 0 扶 大 飲飲 顏 篇 病 教 女 至 雁 往 ·宿 各 奉 1 0 埋 塔 傍 大八 患 其 製 候 童 葬 晚 壁 病 母 哀 郎 日 大之日 臥 題 拆 挽 君 , , 呈送 病自 視之 以 爲 顏 命 女 後 送 我 0 見 突 知不 新 我 因 持 , 0 其 以 科 皆 迈 令 此 遺物中 家 淚 及 起 哀 其 出 0 洗 途 第 挽 初 家 , , 郎 某 設設 中 詞 其 宣 面 家必謂 有 日 也 陽 君(註六九)及舉人 酒 , 9 哀 自 大 , 果 0 -趁暮 挽 稱 新 母 以 親 詞 大 及 怒 求 待 仁 去 第 數 春 擲 膊 0 H 之期 首 者 送于 景 之於街中 逡 來 均 色 巡至 , , 怒 未 晴 落 不 , 逢 擲於地 和之日 邀請 一者數 見新 遠 曾 客 盼 晤 , 0 贈 面 來 日 甚 X 第 没 訪 喜 , 9 , 0 息 「此豈救我朝 稱 當 挽 寫 遂 0 0 君 挽 另命 及聞 時 五. 張 及舉 詞 言絕 詩 應 樂 , 世 激 但 家人設宴以 其 Ĺ 觀 能 來訪 句詩 顏 言頗 飲 , 夕也」 家 飽 至 卽 者 我 鴇 歉 呈之, 暮 肚 母 僅 篇 之 0 數 待 腹 所 涕 , 0 0 及卒 命 __ 云 期 0 人 0 泗 新及 侍 嘆 待 0 交下 曲 0 育 者 顏 童 按 , 中 女 第 持 文中 將 令 則 顏 0 為香 仍 往 賓 貴 瘞 日 家 大 宣 人從 之日 盛 係 娘 奠 張 述 我 時 陽 子 宴席 慈恩 坊 說 不 名噪 及 名 得 將 久 錢 寺 妓 書 矣 來 親

四三

各說

第四

章

妓

館

唐

寄挽 曲 中 詩 , 被 以自娛 雅士文 , 但臨 人推崇尊敬 死之後 , , 及至抱病不起,舊客如雀 鴇 母仍蔑視其願望 ,將挽詩擲於街中,其下場之悲慘,誠不令人心痛 ,雖經囑托侍童前往街頭 邀請 , 到 者寥寥 請 •

第二項 花客之種類與活動

、花客之種類

年俊 闡 狎遊 故 所載 有數 然 後離 進 0 0 究 及第 士自 小 F 北 1 人 , 其 往 里 居矣 名 , 親 者 志所 爲 此 往 原 貴 而 9 舉人 微 因 人 結 尤 皇 兩 0 帝狎 載 果 近 盛 服 街 9 富商 有關 年延至仲夏』 採 如孫 , , 0 握升新 新科 遊接談破格擢升者爲數却多 花 曠 長 古無 安中 棨在 三種 花客之遊 使 進士佔了 , 科進 鼓扇 儔 逢 北 , 舉子 里志 其中 0 。蓋· 輕浮 然率 興 士 自序中 狀況者 以 者,爲數甚多 , 則狎 半之原 多膏梁子弟平進 舉人及新及第 宣宗時,皇帝 ,仍歲滋甚 · 所云 而 , 與之語 約有 因 0 『自大中 他們還 四 , 0 9 自歲初等第 貴人較多,共二十人,官吏次之十八人 十人名字(註七〇), 故舉人及第者, 按當時科舉 大力獎勵學問 0 時 ,歲不及三數人 皇帝好 以所聞質於內庭學士及都尉 推 選 新科 試 儒術 , 於甲乙春聞 進士中俊秀年青爲採花使。所謂採花 驗及第者 ,常微服步行長安街頭 陟足花 , 其身份方面 特重科第。 0 由是僕馬豪華 街者人數日增 , 按照規定爲 ,開送天官氏 故其愛婿 ,主要分爲 0 皆聳 , 宴 數 , , 游崇侈 造成 不 每逢 ,設 然莫 鄭 官吏 多 詹事 富 北 舉 春 知 商 每年 所 再掌 j 單 里 0 僅 以同 舉人 志 宴 , 有 中 僅 春 ,

並

|成爲唐摭言卷三中「主樂」及「主宴」之宴會上役名(註七一)。

聘召 必須 故便 主試 京中 未 H 樂 辨 首 可 飲 激 官 根 妓 理 館 行 妓 請 邸 據 牒 借 殿 妓 宅 , 「新唐書卷四四」 召手 者 籍 如 館 謝 , 恩儀 不 追其 樂妓陪 隸 9 答 繪 咸 教 費用 可 所 坊 式 0 及宴會 如 就 贈之資 0 宴 凡朝 新 , 請 , 至少 當 科 , 士宴聚 可 舉子 如不 及上述之 ,則倍於常數 , 南院 名 亦可招 妓 , ,須假 如 則 祝 雲 所 宮廷直 宴 一唐 費手 0 , , 則下 文 撫言 諸 , 赴 中 諸 屬之非 慈恩 續 曹署行 初 費用 車 妓皆屬 , 稱 水陸 寺 之大雁 放榜 牒 公開 將 備 平 教 高 0 坊 矣」 達 康 然後能致 後 教坊樂妓出席(註七) 里 塔 , 倍 , 之壁 新及第 , , 大意謂官吏之宴會 舉子新及第進士三司幕 繼 0 又書寫 但新 於他 面 題 科舉人士酬 及第 處 名 及 0 「諸妓皆 惟新 舉子 曲 江 , 進 如北里 之宴等 酢 尚無 居平 可 士設筵(註七三), 甚 借用 多 官 府 志 康 0 里 | 吏身 教 自序 其 較 , 纺纺樂 但未 中 重 份 , 中 要 南 判 妓 涌 所 者 , 院 亦可 朝 顧 述 祝 如 9 教 但 籍 吏 宴 在

花客之活動

坊

當係

妓

紅館之花

稱

,

而

並

非

宮廷

直

屬

之左

|右教坊也(註七四)

盧 係 血文舉 文府 同 僚 官吏、舉人、商 相約 第 擇 未 , 李茂 爲 前往尋 狀 勳 元 等數 在 樂 乾 , 人在妓館之遊興方式各有特徵 其狀況可從 人 符 五 , 多在 年) , 其 頗惑之 舍 北里志 , 他 0 人 記 與同 載中 (或不 盡預 年侯 窺見 ,前二者 章 , 故同 君潛 斑也 年盧嗣業訴醵署錢 , 0 (官吏、舉人) 杜寧 如鄭 臣彦樂、 舉舉條所 雀勛 載 以個人出入爲主 , 『孫龍光爲狀元 美昭愿 致詩於狀元日 , 趙延吉光逢 大部 名 偓 份

識 都 知 面 頻 輸 復 分錢

苦心 親 筆 硯 得 志 助 花 鈿

:第四章 妓

各說

館

徒步求秋賦, 持盃給暮饘,

力微多謝病, 非不奉同年。』

元 稱 麥 必 同 等 用 家 但 0 較貴 偕同 加 條 大 此 激 + 力窮 0 中 其 同 體 宴 個 旧 客 | | 兒子 卽 年多人,在鄭舉舉 另載有『今左史劉 雖然 言之 中 北 時 所謂 為 不 寅 有 里 但 参 宴 中 遵 志 鄭 多具 缺 _ 加 花客 序文中 會 舉舉 宴會 最 醿 例 乏人情世故 席 具 罰 , , 高 亦僅 四環 中多係 才 其 輙 0 貴 , 常有 名者 在身 故 原 稱 身 有 因 限 ,夜席加倍(八環) 份 病 一處設宴慶祝之意,按妓館對舉人及新科進 郊文崇及第年, 亦惑於舉舉 於親密數友 份 拒 此 如 文人騷 , , , 『膏梁子弟』 上原 渠任 篇 絕 原 被樂妓詐 但 出 文 其 席 無不妥之處 所 士 禮 0 本 按嗣 部 註 質 , 0 所謂 以上 侍 欺 , , 稱謂, 嗣 如上述狀 錢 業 郞 則好 業 ,若係爲新科進士必再加倍 財 時 係 流 一他 。或因 者 簡 壞 遊 , 係指 孫 盧 辭 客 人或不 不 , 之子 元孫 如劉 龍 簡 較 光任 辭 也 多 相 嗣 ,同 業操守 國劉 盡預」 龍 覃 0 0 光在鄭 少有 職 之養子(註七六), 其 誦 被 年 鄴 禮 中 詩 樂妓絳 宴 欠佳 部 詞 禮 之子劉覃, 如 , ,而 舉舉 鄭 尙 藝 上 讚 眞 舉 , 而 書 樂 , 述之鄭 士, 舉舉有疾不來云云』, 家 無 勾結惡 妓 舉已爲孫 , 宴會 未 且 操 , , 確有 生父 而 相 、邀約 及樂 盧 守之譽 賓 友鄭 國韓宙 時 變成夜席十六環 • 9 特別優待,故其 孫二 串 妓 龍光(註七七)等數 0 , 賓 簡 口 通 誦 嗣業常以 , 家均 寅 樂妓 被騙 之子 求 與 詩 之 日 慮 年 例 係 絳 巨 , 嗣 此說 常侍 較普 非 業 財 係 眞 , 他(註· 遊 不 節 簡 舊 , , 興 明 就 詐 卽 衞 人 通 度 辭 勝 知 使」世 費用 新科 增之子 所 之弟 爲 七五 騙 枚 加 未 倍費 獨 聞 被 舉 一例 多 亦 狀 激 宙 0

溜

覃

錢

財

;

楚兒」

落籍之萬年縣

捕盗官郭鍛

,

性情

X

毒

,

每逢楚兒與舊識文通

時

,

必

遭

答

打

宰

相

夏 侯 孜之子夏 侯澤 , 亦性 情 M 猛 , 醉 後 打 傷 牙 姬 , 此 三人 均係 本 質 惡 劣之花 廿,

住 Ш 諒 Ш 爲山愕 0 乃 係 因 屬 妻 遇 其 意 每 號 牙娘 因宴 郡 喜 然久之, 稱 君 愛牙 故文士出入遊里 智 而 席 識 0 返 娘 遂以告其內子 階 ,偏 無言以答 級 9 , 稱 爲 眷牙 之花 為郡 Ш 愕 姬 客 然 君 0 , , 9 對家 亦終不敢詰其言之所來』 無 謂之郡君。 , ,他日爲山 出 親 言 入遊 作答 庭 戚中有將此事 似 鄭 仍 9 , 自外歸 無影 亦不 爲山內子 其 對家庭 敢詢 響 密告趙 也 0 妻此 內子謂爲山 ,予從母 似 無多大 0 言出 妻者 按趙爲山之妻 所 妹 0 影響 他日, 日 也。 0 一一今日 由此 0 甚 爲山 明悟 , 如 顏 北 可見「爲山」 (內子) 自 里 色甚暢悅 , 外歸 爲 志牙娘 Ш 係賢惠嫡 , 頗 其妻 輝子 條所 , 雖眷 定應 嘲 載 0 是郡 愛牙娘 其 妻, 或 一个 面 親 爲山 色 君 姻 小 暢 天 也 中 但 快 曜之 聞 趙 瞞 爲 0 ,

第三項 北里之性格

築 對 花 予以 導 就以上 妓 館 0 考 茲再 , 北 客之警 兩 察 若 里 也 就 就 事 例 北 北 情形, 稱 語 按 里 里與其 一般 稱 北 Ī 里 性格綜 他地方 金吾 嘗 中 從上述樂妓與花客之性格及活動 聞 除 大 了 , 故 樂妓 妓館 中 合介紹於后 小南 以 前 比 相國 鴇母 較 , 北 , 當不難找出其性格特徵。但 起之子 里 0 頗爲 花 按長安除北 客 0 不 外 測 少狂逸 , 之地 欲竟明北 里外 狀況 0 , 曾昵行此曲 故王 尚 ,以及前 有妓館 里 金 性 吾 格 五 尚 由於資料缺乏 (散 節「北里之組織」 0 須注意其 , 遇 娼 令孤博 有 醉 9 1 此 而 北 後 滈 里 , 外長安以外 故僅 至 皆 全 者 Ē 般 中 性能從 風 0 擊 , 遂 氣 E 其 北 地 有 避之床 事 里志 根 方 詳 據 亦 確 0 繼 孫 中 有 報

四七

各說:

第四

章

妓

惟 動 間 母 與 床 彼 無 鴇 9 僅 女共 機 之 勸 新 以 母 爲 0 乘(註七八) 頃 與 而 金 前 而 郎 9 龃 風 之事 叉 君 非 但 樂 殺 此 It. 楊 流 不 有 能 恣 不 曲 萊 此 之 僅 妓 0 後 及 醉 免 談 戒 游 共 0 卽 風 値 兒 有 至 流 執 也 日 X 說 於 於 親 幸 者 之談 遂 明 亦 X 金 許 謀 歸 0 昵 _ 熟之天 早 而 熟 不 春 大 近 可用 哉 吾 殺 0 9 之地 仗 告大 察 曲 中 花 瘞之室 入 年 垂 0 9 0 此 近不 兼有 台之 客之 知 以 劍 來 則 水 誠 京 避 曲 後 光 鼓 , 而 勸 , 後 往 告誡 泄 例 尹 於 來 知誰 遠及 舉 之旨 洪 , , 其 秩序 訪 耳 捕 床 0 子 波 0 0 之 以 來 底 首 + 遵 何 遊 因 之 很 也 家收 客注 醉 覆 啓 B 北 H 0 六、 少 0 , 0 0 得 有 _ 者 里 復 出 廸 似 其家已失所 轍 旦忽告以 免於難 瘞 爲 意 者 又 改 区 再 七 入 0 之 金吾 嗚 之意 暗 善 詣 引 殺 歲 北 , 之 甚 呼 里 執 示 行 0 7 也 於作 有 大 但 爲 0 0 0 舉 金 0 , 另一 中 親 此 危梁 其 據 宿 0 登 僅 吾 在 , 戚 因 中 闡 以 孫 而 矣 在 第 新 俑 而 一梟其首 後仍有 事 聚 述 之劉 峻谷之虞 跋文中最後 被 夜 科 與 乎 0 以博 問 會 例 相 視 進 曲 0 後之人 稱 爲 女 國王 覃 + 臺 , , 而 如 文 乞 兩 等 此 不 0 -, 擲之日 事 女驚 輟 實 祥 起之子王金吾 人 前 所 種 「令孤 , 之地 則 阳 可 不 往 以 _ 0 , 段記 祥 著 不 日 而 但 遊 裨 以 巴 博 新科 來 樂 將 作 車 事 本 可 扼 0 0 載 末 但 不 其 逐去 士 返 情發生。 來 規 0 日 高 及第 爲 孫 具 喉 在 爲 者 策 , 之。 更呵 北 危 者 垂 棨 載 , , 名 , 相 稱 當 頃 戒 於 急 進 里 梁 衆 滈 式 殿入 士往 年舉子 呼 君 按孫 後 中 峻 力 矣 此 明 當 文耳 來 其 谷 制 種 於 所 0 桑 鄰 權 耽 朝 遊 之 何 載 乎 行 母 0 溺 耶 者 虞 皆 著 且 爲 舍 H 危 り則大 示 乃 密 北 子 世 其 禍 作 又 將 , 尙 往 係 曲 及 焉 此 共 窺 0 所 之 北 爲 遂 有 惑 此 大 斃 可 里 遊 志 知 係 爲 當 中 見 據 人士 者 志之 之 貢 不 是不 甚 說 甲 戒 车 母 士 刺 其 明 於 今 0

世

或

由

於

北

里為

不測

之地

,

年青舉子懼

而

却

步

係 蓮 結 游 蓮 手 羣 家 關 好 除 徘 於 閒 3 北 徊 之徒 里 , X N 骐 爲 事 之 0 不 作 鴇 如 測 張 之 計 1 歌 住 外 地 唱 住 原 , 原 嘲 尙 大 弄 文 有 9 所 除 , 心 流 地 F. 載 述 X 行 平 北 殺 惡 之 里 康 X 假 0 里 事 中 加 父 件 共 歌 外 , 嘲 素 ī , 多輕 實 榨 張 取 係 住 薄 花 由 住 小 客 於 兒 樂 與 0 陳 總 妓 0 遇 之 或 小 鳳 事 鴇 , 輙 樂 母 唱 及 妓 具 或 有 楊 鴇 0 区 萊兒 蓋 1 惡 北 之 性 與天 里 情 格 中 夫 者 水 不 與 某 良 多 廟 少 客 , 年 如 , 經 均 王 0

此

類

廟

客

與

一薄之徒

,

其

搗

亂

北

里

風

紀

情

形

當

不

難

想

像

也

談 濤 士 占 0 吐 金 不 信 份 遠 爲 章 侔 有 孫 用 以 者 矣 全 頗 輟 F 慚 有 叔 係 始 或 德 之謂 有參 然其 樂 矣」 孫 知書 從 之朝 妓 北 言 禮 羞 中 里 巾 0 文中 內部 姣 話 七 0 , 姣 致 者 大 筋 京 之 者 所 楊 所 0 自公卿 態 見北 兆 秉 稱 9 則 但 蜀 之 , 能 勤 屬 中 惑 甲 多論 以 性 制 事 名 0 後 比 格 其 實 妓 昇 之儀 常 也 薛 , , 皆以 若與 夫 聞 0 濤 此 蜀 , 與 9 或 表德 或未 其 外 北 妓 薛 他 可 海 里二三子 呼之。 驅 能 輪 濤 地 之才 其 方 去 去 # 官 也 其 矣 相 辯 妓 中 0 分 北 事 比 比 0 別 必 里 所 較 0 , 一之妓 謂 品 亦 尙 , 載 卽 之過 流 例 有 = 比 如 說 9 慚 , 則 見 言 衡 北 明 色 洛 公卿 尺 里 東 0 , 人物 陽 洛 也 及 志 樂 覩 序 許 龃 諸 妓 所 舉 妓 北 誇 9 應對 與 子 載 體 張 里二三子之徒 之詞 長 裁 , 其中 安 其 非 北 自 次 與 0 諸 里 在 諸 但 , 樂妓 良不 州 北 妓 也 飲 , 里 多能 則 相 妓 樂 可 0 及 較 朝 妓 薛

營樂 之私 營妓 妓 以 共 1 同 所 存 述 在 當 , 對 然 於以 但 如 渠 北 等 里 長 之私 安北 規 模 氣 營 里 魄 妓 爲 館 中 , 一心之唐 恐 , 均 無論 不 后代 妓館 及北 集居 里 或 內容 散 0 總 居 之, , (散 E 娼) 有 長 詳 安」 洛 盡 陽 報 佔 漬 -支配 揚州 0 但 勢力者爲 等 其 地 中 亦 il 論 必 私 與 點 營 地 , 北 妓 方 館 都 里 爲 市 旧 之官 公開 地

四九九

各說

四

音

妓

市中 從官營妓館 官營妓 館 轉移私 却 佔 壓 營妓館之風氣, 倒 盛 勢 0 但 是從唐末至宋代 業於唐末萌芽也 , 隨着文化生活普及庶民,妓館亦發展爲大衆化

第四節 宋朝妓館

其 施 研 爲 , 究 富 獝 唯 , 種 遷 前 若 之宋代 研 之中 經 類 節 研 究 渦 奇 究 唐 情 多 唐 教 盛 心 代 0 資料 妓館 形 代 坊之組 唐 尤以 妓館 舞 樂之中 之組 , 北 組織 織 實 宋 嫌 與 織 之補 變遷 與南宋間變化複雜 樞 不 及 其 足 教 充資料 活 0 , 供作 坊 故必 動 情 爲目 , 補 須 形 考 單 充 , 資料 究 的」;但 靠 由 0 唐 於 唐代妓館發 故本節係就北宋、南宋之妓館種類與組 情 朝 史料 形 中 宋代教坊係宮廷內之制 葉 相 貧 崔 同 乏 令欽所 0 展 , 本節 形態 深 感 著之教 之宋代 困 「宋朝 難 0 坊記 妓 妓 若 館 館 僅 度 就 , 亦與 , 而 終 作 唐 嫌 爲 末 宋朝 上 不 補 孫 述 棨 够 助 織 妓 情形 所 智 , 爲 館 考 識 著 之北 則係 主 相 究 , 軸 史 此 若 料 民間 種 里 闡 比 係 志 方 明 設 以 較 法 作

情 1 不 (註七九) 同 形 都 甚 市 本 , 這 節 詳 繁 0 記 榮 分 中 。較記載宋朝教坊之宋會要、宋史樂志等內容更爲詳盡 爲 述 , 都 宮妓 屢 南 將 民 朱 首都 生 樂 官妓 活 妓 杭 豐 稱 州 爲 富 1 公妓 市 公妓 , 民 如 生活之吳自牧之夢 北 • 宋 私 民 首都 妓 妓 -, 民 此 汴 妓 係 京 根 五 卽 種 據 梁錄 今之開 所 本 來者 章 第 (註八〇)。 封 0 此 節 繁昌 外 水 與 j 唐 0 按教坊係唐朝 情 宋 將 周密之武 形 期 唐 間 宋 , 有 樂 林舊事(註八 孟 妓 由 元 於商 志所著· 就 中葉爲最繁盛 利 業發 用 一)等所 之東 者及 達 京 所 載 夢 各 有 迨至 岐 者之 華 地 館 大 錄

宋朝衰落,而妓館情形相反,宋朝更較唐代發達也。

多使用 言 節 以 表 尤 北 , 題 店 而 至 宋 茶坊 於 具 ,採 至 宋 燕 南 有 朝 用爲 妓 館 等 宋 酒 隨 歌 間 着 館 , • 樓 多 料 宋 妓 , 內容 朝 少 酒 理 館 仍 「妓 , 店 隆 • 帶 樂 料 盛 , 館 有妓 妓三 唐宋 舞 理化 , 場 除 歌 館 之 種 了 兩 0 朝看 性質 傾 要素 私營 館 向 名稱 妓 法 最 0 0 館 稍 唐 爲 如 (註八二), 朝 顯 以 益 有 形發 不 將 著 飲 同 酒 酒 , 。按 樓 另 爲 達 亦持 旗亭 有 主 外 者 唐 兼 , 官營妓 代爲妓館 通 具 亦 有上述之酒 有 稱 妓 館 稱 妓 爲 館 , 館 一發達 食店 酒 亦已 店;以 店 0 性質之茶 完 初 ` 期 酒 宋 成 朝 樓 樂妓寫 整 , 當時 備 ` 亦不例 坊更 茶坊等 , 中 關 專 就私 外 堪 於 心 特定意 注 者 0 1營妓 東 目 亦 般 京 有 所 館 稱 夢 惟 稱 爲 之 繁 華 F 昌 故 錄 述 妓 館 而 中 酒 酒

其 樓 名住 本 節 址 說 明宋代 ,種類 • 妓館 營業狀 順 序 態,最後綜合考究其酒樓 , 係 就酒 樓 , 茶坊 (歌 館) 、茶坊及妓館之樂妓活動狀況並與唐代樂妓 妓館 (狹義之妓館) 三者之變化 情形 , 亦 比 細 較 述

第一項 酒 樓

營妓 用 置 酒 兼營 館 酒 樓 發 酒 飲 樓 達 繁榮 食遊 0 亦 興 夢 稱 但 場 梁 南 所 錄 酒 店 , 宋 對 則 期 與茶肆 間 於 ` 酒 另有官營妓館 樓 酒 肆 , 相 併 酒 店 , , 稱爲 叉名 • 出現 妓館 「妓館」(註八三)。 酒 0 , 肆 第二北宋酒樓傳至 北宋 0 與 南宋, 大體 上言,酒 變化 東京夢華 甚大。 南宋已 樓係蓄 錄 第 漸 趨大 有樂妓 , 及 衆化 北 宋 ,並供 武 時 林 • 飲 期 舊 事 食料 食店化 , 僅 多使 有 理及 私

第四章

妓

卷

卷 卷

本節目的係究明酒樓具有妓館性格,故採用上述二種方法論究之。

一、樓名、店名及其所在地址

①王家正店	⑩張八家正店	9八仙樓	8 宜城樓	⑦白礬樓 (豐樂樓)	⑥欣樂樓 (任店)	⑤和樂樓(莊樓)	④鐵屑樓酒店	③看牛樓酒店	②仙正店	①張家酒店	
州北鄭門河	州北載樓門	州北	州西	大貨行	楊樓街北	楊樓街東	土市子南	潘樓街東牛行街	麯院街南	宣和樓前街東(東京夢華錄)	

(4)李慶家酒店

州西保康門

州北景靈宮東墻

州北鄭門河

13長慶樓

⑫李七家正店

(16) 宋 闭

切李 家 酒 店

(18) 李 家 酒 店

(19)

黃

胖家酒

店

州 州

西 西

「寺東

骰子 骰子

巷 巷

②1 20會 和 仙 店 樓

> 州 西 曹 門 博 筒

州

西

鄭

皇

后

宅

後

寺

東

卷四

卷

74

卷 卷 卷 卷 卷

新門 裏門 74

州 東 新 門 裏

京夢 外 稱 樓 數 兩 網 , 樓 其 别 華 樓 宅 另 羅 宋 此 朝 外 餘 稱 錄 彚 記 列 ` 皆謂 僅 酒 有 舉 朱 林 , 9 店 邵 鐵 弁 亦 記 ; 廣 之曲 之脚 當 未 載 宅 薜 東 記 屋 園 樓 京 Z 可 白礬 有 淆 店 知 開 集 • 名者 張 高 封 舊 卷 0 完 夢 樓 聞 陽 0 , 除了上 收載 據 華 園 店 卷 0 _ 其中 此 七 錄 , , 處 方宅園 之東 遇 內 (樂津 北以 一述之豐 所 仙 酒樓之數 , 京 稱 並 樓 無太平 討 城 一白礬 -姜宅 玉樓 樂樓 京 原 圖 師 本 內 , 樓 僅 樓 園 任 血 欣樂 時 正 店 , • , 一白 樓 更將 八 梁宅園 店就有七十二家 長樂樓之名稱 長 樓 礬 (註八四), 慶 班 東京 樓 -樓」 ` 樓 和 郭 樂樓 開 , • 子齊園 潘 同 規 封 府 所 模 樓 時 , • 謂 令人費 仁和 等各 最 繪 , • 任 大 干 有 • 店十二 在 0 楊皇后 春 樓 地 太平 京 惟東 方都 解 樓 仁 ` IE 0 市之著 家 中 和 樓 店 或 京 彚 等名 者夢 城圖 店 七 山 , 此外 十二 園 及 名酒 華 內 稱 一長 • 會化 戶 脚 錄 所 銀 0 按上述 樂 所 繪 王 店 店爲數更多 , 及其 此 樓 樓 樓 之三樓 載 者, 外不 三所 所 蠻 1 館 係該 能 記 王 仙 酒 , 名 東 店 樓 酒 載

各說

:第四

童

妓

茲上述二十一家僅屬代表而已

其次南宋首都杭州之酒樓,更較東京開封府整備及繁盛,武林舊事之「酒樓」條所戴官營妓館

官庫) 之酒樓如次:

和樂樓 昇隔宮南庫

中和樓 和豐樓 銀甕子中庫 武林園上庫

春風樓 北庫

太和樓 樓 金文庫 東庫

西

太平樓

豐樂樓

北外庫 南外庫

西 溪庫

以上共計十 熙春樓 家酒樓,至於私營妓館 三元樓、 五間樓、 (市樓) 賞心樓 方面所戴如次:

厨、

嚴

花月樓

銀 馬杓 康沈店 翁 厨 任 厨 陳 厨 周

日新樓 沈 厨 鄭 厨 蛇 蜿 張 花 厨 0

,係指公營酒樓;「市樓」係指私營酒樓。夢梁錄卷十之點檢所

酒庫條,所 記官庫十三所店各如次:

以上共計十八家。所謂「官庫」

巧

張

1東 庫 (太和樓)

② 西 庫=金文庫 (西樓)

4 ③南 庫 庫||昇陽宮 (春風樓) (和樂樓)

⑤中 庫 中 和樓)

⑦南北庫 ⑥南上庫 --雪醅庫 ||銀甕子庫 (和豐樓

8北外庫

9西

一溪庫

⑩天宗庫

迎崇新庫

各說:第四章

妓

館

印赤山庫

崇新門裏

三橋南惠遷橋側。河金門外

社壇南。清和坊界

祥符橋京。鵝鴨橋東

衆樂坊北

東青門外。陸新坊北

便門外清水間。嘉會門外

九里松大路

江漲橋南。左家橋北

赤山教場。左軍教場側 天宗水門裏。餘杭門外上尚東

崇新門外

13 徐 村 庫

該書內接着記載有小酒庫、碧香諸庫等類,並列舉大安撫司酒庫等庫名(註八五)。其中,將錢塘正庫稱

0

爲先得樓,兼營酒庫與酒樓,但並無兼營酒店與酒樓者

①三元樓康沈家

關

於以上所述官庫外

,

同書卷一六酒肆條所述市樓情形

如次

中瓦子前武 林園

③ 花 月樓 施厨 2 熙

春樓

王

厨

新街巷 口

4 × 嘉 慶 樓

(康沈脚店)

融和坊

6 風 月樓嚴厨 ⑤×聚景樓

(康沈脚店

⑦賞新樓沈厨

壩頭西市坊

靈椒巷

8×雙鳳 樓 施 厨

下瓦子

9新 樓鄭

以上共 計九店 (其中有×印 之三店未見載 於武林舊事 0

上述各店 但 網 羅因 , 難 均 係 , 茲就南宋蘇州及相州例舉如下 北 宋汴京及南宋臨安府之官 私 酒 。按宋朝樓鑰之北行日錄所載『(乾道五年己丑十二月) 樓 0 至於首都以外之大小都市 酒 樓林 立 亦極繁榮

堵 立 皆 月白 日丙申 旗亭也 此 外范成大之攬 風 清 , , 秦 晴四更,車行三十六里至相州 0 (樓有胡 又二大樓夾街 。又范成大之吳郡志卷六(守山閣叢書本)之「倉庫場務市樓附」 轡錄 婦 (寶顏堂秘笈本) , 西 上述相州之康樂樓、月白風 無名 ,東 起 , 所 三層 城外安陽驛早頓 載 秦樓 一過 相州 也 , 望 ,市有秦樓 傍 馬 清樓、秦樓、琴樓及翠樓等五個酒 巷中 入城 , 0 人煙尤盛 又有琴 、翠樓 樓 康樂樓、 。二酒 , 亦 雄 樓 偉 月白風 , 日 觀 康 |樓即 樂樓 凊 者 樓 如

清 風 樓 在樂橋南 爲市

樓

(私營妓

(館)

條所載如次:

黃 鶴樓

西樓之西

跨 街樓

西樓之西

花月樓

景樓

飲馬 橋東北

樂 橋 東 南

麗景三 樓 , 見諸 繪於平江圖 一神中

月

花

月

, 麗

麗景皆淳熙十二年郡守邱密建雄

盛甲於諸樓

0

上述五樓,係蘇州之市樓,其中跨街

、花

類

1官營與私營之分別

樓等十一 酒樓有官營與私營之別, 樓庫名稱 以後 ,曾說明官庫情形 已詳如上述 , 如 ;亦卽官 『已上並官庫,屬 庫與市樓之別 戶部點檢所 。前武林舊 事 每庫設官妓數十人 卷六酒 樓條於 列舉 ,各 和樂

各說:第四章 妓

有 點 花 金 杯 據 牌 銀 般 0 酒 外 元 器 , 人未 亦各 干兩 夕諸 易 隨 妓 以 併 供 登 意 番 飲 也 携 至 百 客之用 移 0 庫 他 中 庫 0 初 每 0 夜賣 庫 無 庖 有 人 各 祗 0 戴 直 官中: 杏 者 花 數 趂 人 冠 課 0 兒 名 , , 初 危 H 不 坐 下 藉 花 番 此 架 0 飲客 , 0 然名 聊 以 登 粉 娼 樓 皆 飾 太平 則以 深 藏 耳 邃 名 。往 閣 牌 點 0 往皆 未 喚 易 侑 [學舍 招 樽 呼 , 士 謂 大 之 N.

,

0

阮 綺 陌 0 酒 息 酒 此 凭 器 外 П 氣 味 關 檻 悉 招 用 於 0 鑼 板 攬 銀 市 樓 , 0 歌管 謂 歌 以 方 之賣 唱 競 面 歡 華 , 笑之聲 散 客 侈 如 耍 所 0 0 又 等 每 載 X 有 市 , 處 每夕 樓之 , 各 11 謂 鬟 有 達旦 之趕 熙 私 , 不 名 春 0 趂 呼 妓 樓 往 自 數 以 往 下 : 至 + 與 謂 + 遣 , 之香 朝 歌 五 0 天 吟 店 皆 車 婆 時 名 強 馬 聒 粧 已上 0 相 袪 , 接 以 服 謂 求 皆 , , 雖 之 支 巧 市 分分 樓之表 暑 撒 笑 爭 風 嘭 , ব্য 謂 姸 0 雪 Z ….謂 表 0 不 擦 夏 者 少 月 坐 0 每樓, 减 之 0 来 家 又 也 莉 各 風 有 盈 分 吹 0 頭 簫 小 , 香 智 • 謂 彈 + 滿

放 民 爲 Z 如 販 般 上 人所 賣 所 店 述 公 0 , 官 開 官 庫 享 庫 樂之 係 ` 官 市 處 一妓陪 樓之別 0 酒 兩 者 ; 主要 示 市 一 樓 之處 則 係 係 官 主 私 庫 妓 要 係 陪 如 隸 次 酒 屬 戶 0 部 官 庫 點 檢 專供學會 所管 下 士大夫階 酒 釀 所附 屬 殺享樂 之販 ; 賣 所; 而 市 樓 市 則 樓 則 係 開 係

1官 其 T 激 職 當 有 庫 掌爲 公支 係 專 吏 隸 監 屬 理 則 酒 戶 官 郭 匠 部 酒 家 點 , 之釀 檢 無 掌 其 所 造 毫 役 0 與 取 0 如 販 夢 解 但 曾 新 梁 耳 煮 錄 故設 0 兩 卷 由 界 監 此 係 0 官 點 F 本 兩 以 檢 府 人分掌 窺 揭 所 見官 給 酒 0 庫 其 庫 I 條 事 與 本 所 黑 T 載 , 其下爲負實際責任之官吏及 檢 庫 點 所 酾 之 造 檢 關 所 所 管 係 , 解 酒 0 按 利 庫 點 息 各 檢 , 庫 所 聽 , 隸 充 有 響 本 兩 釀 戶 府 監 造工 部 瞻 官 , 軍

酒 匠 0 至 於 酒 庫 、收入 則 充作本 府之軍 費賞與 ,公支並 不 繳 中 央 政 (府(註

市 建 雄 樓 盛 則 係 於 私 諸 營 樓 並 一無管 0 該 理 監 市 督 樓 中 關 之花 係 0 月 惟 加 • 麗 吳 景 郡 志前 樓 引 , 文所 係 吳 郡 載 守 -所 花 建 月 0 • 根 麗景皆淳 據 加 藤 繁博 熙 + 士 年 解 釋 郡 守 , 該 邱 宗

樓

或

係

官

建

後

開

放

民

營者(註八七)

(2) 其 容 以 此 爲 官 庫 名 , 縱使 郡 战 係 販 名 及 角 次 妓 曾 深 牌 微 私 每 妓 關 龃 風 數 指 私 庫 諸 於 藏 利 流 名 黑 , 數 樂 名 邃 晦 才 樂 妓 就 陷 法 妓 零 之可 子 在 X j 規 庫 妓 侑 , 若係 欲 外 樽 風 , 設 方 , , 也 (註八九) 未 實 格 輸 私 法 面 , 名妓 謂 似 易 1 流 樓 曾 9 包括 笑 亦 當 包 招 點 0 酒 官 呼 花 及 値 處 庫 , , 不 , 深居簡出 牌 武 則 如夢 有 有關 爲 相 0 0 0 逕 此 私 文中之所 接 林 0 外官 待客人 元 梁 由 舊 往 名妓數 樂妓接 , **永錄之點** 此 夕 事 庫 前 諸 內 者 庫 官 , , 7 可 妓 點 較 同 待規定 稱 如非熟客 庫 , 見飲客 特供番互 條 花 檢 志 茫 在法 傻 設 所 牌 酒 者 間 , 是則 在內 規上 載 庫 法 0 称 亦 , 登 爲 可 惟意 條 輙 樓 移 每 百 兩 一決定設置 所 , , 他 迨至 避不出席。 庫 擇 載 角 相 至於樂妓 者在數 , 必須先辦指 庫 有 所 妓 交 -換官 其 宋 0 祗 , 育上 代變爲 官妓 直 旧 諸 或 夜費名 者數 妓 人數 恐 庫 _ 所以官 官 並 井上 酒 , O 名手續 戴李 人, 家人 有官 名 特殊 如夢 而 ,武 無不同之處 角 市 隱 庫縱爲學者 花 林 名 用 梁 名 妓 樓 Ė 庇 則 舊事 錄所 冠 角 語 此 兒 ; 下 推 數 妓 (註八八), 爲 後 所載爲 番 托 + 載 9 , 0 人全 所差 官 危 就 者 0 「其 士大夫階 庫 坐 飲 須 庫 優 花 客 是 體 特 設 秀 異 除 諸 官 徴 者 架 登 親 法 者 出 庫 T 庫 識 膏 普 皆 樓 番 伍 有 然名 僅 級 但 妓 涌 庫 器 有 , 酒 0 獨 游 官 設 官 則 面 0 称 酒

各說

第四

妓

頭 佔 之擦 之遊 加 香 重 坐 滿 林 樂 綺 場 舊 陌 所 0 事 H , 9 凭 見 市 若 樓 市 檻 非 樓 招 具 樂 條 激 有 妓 所 才名 , 謂之賣客 載 , 盛粧 , 指名 每 憑欄 處 各 招 0 有私名 , 請名妓陪席 招攬 遊客 [妓數 『又有 + , , 客至 辈 亦很 小 鬟 , 一時 皆 , 困 不呼自 I 時 粧 難 , 縱不 , 社 但 招呼 至 服 市 樓方 0 , 巧 歌 , 亦羣 吟 笑爭 面 強 情 妍 集客席 聒 形 0 以 夏 則 完 求支分 月 此 茉 全 與 莉 相 官 盈 反

②本店與支店之分別

妓

深

居

出

迥

然

不

同

分 1 則 係 洒 + 仙 在 iF 五 店 京 係 館 河 條 IE 百 文 店 之王 即爲 正 於 所 規 , 兩 模 動 店 載 酒 , 銀器 角 家 較 使 前 本 七十二月 樓 店 官 各 有 IE 州 大之著 各 樓 店 私 北 ,以至貧下人家 , 9 之別 足備 子 脚 1 , 及 名大店 與 店 此 仙 , 會 後 李 卽 樓 9 仙 外不 家 爲 不 概 有 , 樓 分店 戴 尚 臺 七 如 0 家正 樓門 此 能 F. 小 0 如 外同 都 闕 遍 述 , 0 卷 但文 就店 人謂 店 數 張 0 , 四 外 此 文 1 0 會 之臺 其 家園 卷 件 中 外 呼酒亦用銀器供送 仙 餘皆 大 尚 所 Ŧi. , 樓 稱 之民 宅 酒 抵 上 有 條 者似 謂 都 仙 IE. 樓 0 所 之脚 俗 此 店 尚 X 正 載 店 條 風 係 有 , 店最是 店 鄭門 俗 所 指爲大店與 正 (如 如 奢 載 州 0 宣 店 侈 河 , 東 文中之所謂 其 酒 和 王家 有連夜飲者 與 度 店 樓 IE 仁 店 量 F 前 小 , 和 李家七 戸 店 脚 稍 省 酒 店 寬 府 店 戶 , 0 新門裏會 宮宇條 此 銀 IE , 之分 次日 見脚 外 店 家 瓶 0 酒 除 與 IE 取之。 3 店 別 店 上述之仙 七十二 所 脚 仙 Ě 店 載 , 0 樓 景 如 兩 述之八家 , 0 文 按常 靈 東 諸 街 次 i 妓館 宮 京 打 正 IE 店 店 角 識 東 夢 酒 西 常 大 園 判 墻 只 華 與 就 會 有 羊 斷 便 街 正 長 錄 店呼 宅 慶 敢 仙 百 羔 , 卷 借 似 樓 樓 酒 南

脚 酒 信 用 店 而 後 五 已 再 百 妓 子 館 銀 兩 借 器 銀 貸 器 與 供 銀 貧 送 0 器 據 戶 亦 也 此 前 復 該 往 如 0 根 脚 是 據 店 購 0 其 1 當 酒 述 非 闊 者 分店 所 略 , 述 常 大 用 量 , 若 正 高 , 天下 兩者 店 價 銀 器 與 爲 無之也」 本店 盛 脚 裝 分店 店 後 發 Э 文中 關 9 送 諒 係 0 關 對 所 , 諒 於 係 述 係 密 脚 正 指 切 店 店 酒 , , 「大店」 當 如 戶 **不至** 交易三、 印 於 與 係 交易 E £. 小 店之謂) 數 次 店 次 亦 所 H 取 對 借 於 得

則 所謂 此 外 E 諒 曲 店 係 淆 IE 舊 聞 ` 店 • 脚 子 列 店 店簡 舉之 者 寫 中 , 0 解 若 Ш 釋爲 園 是 , 則正 以下十 一本 店 店當 _ 與 爲本店 個 店 「分店」或亦有 名 , 子店 均 附 諒 註 係 有 F.J 分 能 店 正子 也 9 店 如 果 字 E 店 例 解 如 作 本 蠻 店 王 京

樓 家(註九一), 相 拧 縛 照 綵 除 明 濃 礬 樓 T 樓 晰(註九〇) 粧 歡 Œ 門 諒 妓 店 仙 女數 係 0 Œ 脚 唯 IF. 百 任 店 店 店 但 聚 七十二家中 店 稱 • 會 其 於 呼 1 以外 仙 主 主 , 一廊大 其 樓 廊 門 規 嫌 , 規模 約 模 尙 面 甚 有 百 E 直 大 餘 主 稱 較大之八 , 步 以 廊 爲 , 或亦 待 , , 任 擁 酒 約 呼爲 家也 有樂 店 客 百餘 , 者。 呼 任 妓 步 0 書內 店 數百 喚 南 望 也 北 如東京夢梁錄酒 稱 之 0 9 當係 天井 爲任 , 宛 店 然 兩 第 若 者 廊 級 皆 神 , 樓條 僅 較 仙 小 大酒 舉 閣 · 爲 子 所 0 欣 樓 文 載 0 樂 中 向 也 凡 樓 晚 0 所 京 稱 灯 (註九二) 所 調汁 燭 師 一任 酒店 , 熒煌 京 店 但 任 門首 上下 和 店 9 樂 蜒 八

似 如 改爲 夢 以 梁 £ 官 錄 爲 酒 北 庫」、「子庫」、「 肆 宋 條 時 代 所 載 , 東 大抵 京夢 脚店」、「拍戶」四種(註九三)。該四者意義 酒 梁 肆 錄 除官 稱 汴 庫 京 酒 • 子 樓 樓名 庫 , 脚店之外 , 僅爲正 ,其餘謂之拍 店 • 脚 店 • 任 除了『官庫』 戶 店; 迨 0 是則 至 南 南 宋 詳 宋 如上 酒 酒 樓名 樓 節解 之稱 稱 釋 呼

各說

· 第四

妓

自大 立 北宋 今日 按北宋之市樓規模較南宋 與 而 9 時 衆 北 起 子 化 代 其 宋 後變 公富 之正 普 庫 , 係 貴 遍 又可 以 成 或係 店 發 多 脚 飲 展 知矣』 官 種 店 0 酒 性質酒 狎妓 相 雖 庫中規模較小者,其與官庫關係 仿 規 0 爲 爲 模 較 加 大, 店 中 9 藤 而 北 1 , 總 如夢梁錄酒肆條所載 宋 博 北 , 宋時 士認 傳至 稱為拍戶 爲 小 期 爲 南 北宋 IE 但 宋 ;亦即目 店 到 , 衰 演 酒 處 落 樓 變爲 林 立 係 , 1前之小 原 尤 食 ,或如 Ξ 『襲者 若 店 層 有 脚 雨 化 樓 ,酒店 建築 店 後 和 , 「正店」、「脚店」之別也未可知(註九四) 東京 春 仍 大 ,此 筍 衆化 , 可能殘存(註九五), ぶ楊樓、 南宋 , 依 或爲上述四種酒樓名稱之由 9 其 故 改爲二 白礬 規 南 模大 宋 時 層 • 八仙 代官 樓 小 房 至於大部 , 樓等 稱 庫 0 爲 衰 蓋 官 處 落 酒 酒 份 庫 , 脚 市 樓 樓 ` 子庫 來 店 樓 盛 代 在 於 0 ,

三、營業狀態

縣 於酒 樓之營業狀況 , 茲就妓館之建築、裝飾 、離酒 、賣食情形,分別簡介於次, 其中值得 注 意

1)建築及裝飾

者爲北宋南宋

不同

之處

①北宋時期

於主 其 器 代表情形 於 北 廊 直主 宋 槏 酒 , 面 唯語焉不詳,難以瞭解。 上 廊 樓 約 9. , 以 百 根 待 餘 據 步 東 酒 京 客 a 夢 南 9 呼 準 北 天 喚望之,宛然若神 錄 井 酒 兩 樓 如參證夢梁錄酒肆條所記南宋酒肆情形,其語句意義當爲 條 廊 皆 所 小 載 閣 -子 凡 1 京 0 向 師 酒 晚 0 此文當為北 燈 店 屬 , 門首皆 熒煌 1縛紙 宋酒 上下 樓歡門 樓之建築構造及裝 相 照 , 濃 0 粧妓女數百 (唯任店八) 飾 之

項 子條 仙 層 傍 建 加 北 四 層 眺 檻 但 般 樓 巷 築 宋 築之酒 樓 藤 0 , 此店 者 商 建 建 中 物 博 時 會化 文所 明 以 向 ó 築之 店 期之酒 第 晤 東 晚 , + (三元樓 其 樓 此外 考 叉 樓 燈 及 物 載 京 相 次關 住 秦 有 證 層下 夢 燭 通 當 樓外 條 宅 樓 琴 但 根 諸 華 熒 , , 均 屬 是 東 於 樓 珠 煌 據 文所載 酒 視 錄 , 康 高 可 大店 當 觀盛 但 北 京 店 禁 簾 續 , 沈家) , 陆 時 必 上下 樓 是 亦 城 中 載 行 繡 街 Ξ 構 0 都 雄 目 袁 況 有 0 額 按唐 常有 白礬 建 市 入其門 浩 層 偉 錄 內 廳 大 相 ,可見 , 築 中 院 樓 確 抵 燈 照 , 9 (前引)所 所 建 觀 描 朝大規模妓館 之建築物 百十分廳 諸 燭 樓後改爲 , , , 調門 故三層 築 者 廊 濃粧 有三層 酒 晃 , 物究 斑也 如 廡 肆 耀 直主· 內 堵 載 掩 瓦 妓 0 樓壯 屋 館 豐 主廊直線延伸 樓建築之白 映 市 女數 , Ō Ō 『(相州)又二大樓 爲 除 ……」,南 其中所述白 排 樂 廊 , , 均 動 不 觀之酒 T 數 樓 ---列 元 ,約一二十步。分南 宮殿 係 甚 使各各足備 以 夜 聚 小 0 閣 宣 少 風 則 於主 層 樓 寺 響 子 0 雨 每 和 宋時 根據 1 響樓 院以 樓 隨之出 樓建築 寒暑 廊 瓦 間 , , 吊 隴 兩側客室林 更 槏 0 期 其他 外 夾 修 加 窗 中 9 面 , 9 , 係由 不尚 現 藤博 街 花竹 白 皆 F 9 相 , 迨至宋朝 書 置 層 , , 「太平」、「長 州 此當非 1 西 五 少 9 誦 蓮 以 北 0 河 立 \equiv 棟 闕 所 各 無 夜 燈 相 待 南 , = 層 稱 名 駢 廊 高 酒 乖 南 唐 樓 件 簾 客 層大樓 翼 9 , 省安 盏 Ŧī. Ó 朝平 房 東 皆 都 南 幙 樓 , 呼 如 0 直主廊 安 0 的 宋 起三 市 此 內 相 濟 陽 , 楚閣 相 喚望 康坊之妓 教 確 大 根 命 縣) 西 向 坊 樓 層 兩 據 妓 不 連 樓 0 約百餘步』。 制 3 地 樓 通 而 F 口 各 之 歌 後 兒 , 方亦 取 常 秦 係 成 笑 卷 來 有 述各文 , 館 均 此 樓 消 兩 ,根 飲 宛 穩 禁 飛 所可 係二 後 等 有 層 0 0 食 人 加 便 望 據 卷 菓 登 高 樓 欄 坐 , , 神

第四

章

妓

各五 該 誇 Iffi 大 言 主 五 八之詞 (註九八)及 + 見 廊 隴 0 間 明 所 長 係 左 謂 確 度 7 指 IE 說 , 約 也 店擁 明(註九七);(後述之張店似係平行方向)至 棟 元 廳 院 樑 五十間(註九六), 其構 夜 有接客室一百十個, , 則 倒 每 廊 造 處 参 懸 瓦 廡 證 掛 隴 中 兩 我 蓮 僅南 或 皆 相 燈(註九九), 置 現有 掩 映 北兩側設有客室,惟該走廊 蓮 此與 燈 妓 , 館 北 上下 宋 規 , 前 酒 模 相 者之 樓盛 直主廊 (註 互 : 耀 況 約百餘 於「廳 似係 小 照 當 閣 可 , 子 益顯 想 指 院 步 北平 見 」、「分廳館」 究係與門外 出 , 之說 酒 斑 之八大胡 川 樓之美 能 0 係 所 , 剛 謂 指 馬路平行抑或縱交 欄 同 相 觀 天 諒係指 等 吻 間 也 合 井 小 而 窗 兩 言 (南 「接客 0 廊 北 皆 後 0 者之 當 兩 小 閣 非 側

橋 白 欄 绺 樓 檻 係 , 言 其 和 年 壯 間 麗 莫 改 築 比 , Ŧi. 棟 層 樓房 , 中 ·問以掛橋相 連 , 橋側 爲紅 欄 , 珠簾低 垂 ,所謂 一飛

②南宋時期

述 上下 此 書 根 南 , 店 據 宋 0 歡 似 酒 相 入 夢 門設 梁 係 照 其 肆大致與 引 門 錄 0 濃 用 私口 卷 , 東 綠 粧 _ 六 北 京 妓 直 杈 宋酒 夢 子 丰 , 女 數 華 廊 酒 , 錄 7 緋 肆 肆相同;其中所不同者則爲規模 , 聚 緣 條 約 , E 於 簾 所 二十 詳 主 幙 載 貼 如 廊 -中 前 橡 步 金 述 ※L 瓦 面 , 子 分 紗 0 F 北 南 梔 前 , 宋 以 北 子 武 時 待 燈 兩 林 期 酒 廊 , 粛 裝 客 , , , 飾 由 齿 向 ,如北宋主廊長百餘步 此 呼 濟 廳 是 之三元 推 院 喚 楚 斷 望 閣 廊 南 之 兒 樓 庶 宋 , • 穩便 花 酒 宛 康 樓 如 木 沈 建 加 坐 森 家 築多 席 茂 在 仙 此 0 , 係 酒 開 , 向 樂妓數百 承 後 沽 晚 必 繼 段 燈 瀟 0 店 北 括 燭 灑 門 宋 弧 0 熒煌 首綵 內 , , 而 故 但 所

表 南 宋 表 宋 綵 爲 者 主 多 , 廊 華 每 僅 麗 南 樓 長 宋 各 無 比 酒 分 樓 小 , 图 而 規 南 模 + 步 宋 徐 , , 酒 如 樂 樓 F 妓 0 所 所 謂 述 15 數 图 亦 廳 遠 减 院 較 當 爲 廊 北 係 數 蕪 宋縮 Ŧ 接 , 花 小 客 此 室 木森茂」 0 外 此 9 外 , 武 按 林 , 盆 北 北 舊 宋 宋 事 000 酒 志 酒 樓大門 樓 百十 條 , 其陳 所 懸 所 載 設雕 掛 云 E 綵 , 無 球 爲 1 北 皆 數 宋時 廊 亦 市 內 遠 樓之 期 掛 較

(2) 確酒

美

壯

麗

9

似

漸

有簡

素

瀟

池

傾

向

世

利 卷 武 種 四 文 根 , 及樂 當 厅 會 舊 據 至 確 與 角 仙 可 事 東 酒 , 妓陪 水 酒 想 焉 卷 京 種 情 見也 六諸 菜 樓條文所 羊 夢 形 , 蓋 碗 酒 羔 華 此 色酒 外 = 酒 人物浩 錄 南 種 蓋酒 八十一 宋與 情形 , 卷 9 大 五 載 各 其 隻 樓 繁 條 宣 北 除 除 文 使 凡酒 所 和 , , 宋 T 用 卽 了 載 飲之者衆故 樓 市 相 店中不問 料 銀 官 角 高 前 樓 口 理外 貴 近 庫 省 外 (註一 0 盛 百 按酒 酒 府 9 器 兩 宮宇 息 0 南 , 矣」, 何人 尚有樂: 也 宋之官 樓 , , 亦有關係 如 條 除 , 此 文所 T , 0 按二人登樓小飲 ıĿ 妓陪 所 點 價 庫 販 兩人 稱 檢 係 一一一一一 載 官官 酒 所 0 臨 純 , 此種 地特產 對坐飲酒 安點 酒 粹 仙 營酒 其 息 酒 IE 情形 檢 售價當遠 店 樓) 的 所之酒 之銘 日 賣 爲 , 課 價 出 情 , 即需銀百兩 如同 亦須用注 以 售 形 酒 , 較普通 外, 息 數十 販賣 亦同 最 文續 , 高 毎日 同 萬 數 級 註 載 施 價 計 酒 時 量 0 數 格 很 樓 出 0 考其 雖 副 高 + 而 多 售 , 貴也 其 萬 諸 0 本店自製之酒 , 原文 人獨 盤 獲 關 錢 售 司 利 價 於 落 邸 0 , , 飲 第及 爲銀 酒 又東 則 甚 兩 除了料理(菜 副 万 樓 , 市 盌遂亦 京 樓 諸 ; 瓶 售 果 夢 州 確 此 酒 酒 類 / 菜楪 供 七十 外 價 華 酒 9 用 之 送 格 錄 ,

匹五五

:第四

章

妓

競 銀 争 之類」。 使用 豪華盛器供應酒 又同 書 酒 樓 條 ,此或 所 稱 ,官庫 爲酒樓接待客人之一 均各設備有金 種手段,如上述情形,正店對脚店 銀酒器千兩,市樓酒器悉用銀器 相互以 , 妓館甚至 華侈

(3)食

於貧

家

訂

耀

酒

時

亦有借貸銀器之習慣

也

飲 酒 時 必 須 小 荣 , 故賣 食 亦 為酒 樓營業之一 0 南 宋 時 期 , 随着酒 樓之食店化 大 、衆化 其 重 要 性

1 北 宋 時 期

尤

超

调

南

宋

,

茲

分

沭

如

次

或別 歸 花 此 所 ……之類 手巾 外 謂 於 每 分不 呼索 樓 北 亦 茶 宋時 可 0 雁 飯 過 挾白磁缸子賣辣菜 變 0 更外 زني + 期 , 造下酒 所 酒 出 五 , 謂茶 樓賣 膏 張 係 錢 軟羊 安席 調 0 諸酒 飯者 食情 亦即時 製 百 諸 • 至於菜 味 店 色包子……之類 形 , 羹等 供應 乃百 ,如 0 必 又有托 有 1味羹 0 《東京夢華錄芯二飲食果子條所記(註10三) 『店內賣下酒厨子謂 肴 所 廳 延 又有外來托賣炙鷄 院 有 類 1 , 繁多 切 盤賣乾果子, 頭羹…… 0 料 加 0 其徐 理 F 僅 所 , 洗平蟹之類 盛 除 述 小 裝 T 酒 , 乃旋炒 兼營賣食之佐證。但值得注意者酒店菜單 小 依 酒 店 , 據菜 亦賣 燠鴨……。 船 店 內出 點 單 鉯 下酒 心 0 修下 杏 逐時旋行索喚,不 調 卽 製 又有 外 酒 如 達數十種之多 之料 蝦 煎 , 具 亦 住 小兒子着白度布 之類 可 理 鴨子 應客 場 稱 , 人所 諸 許 爲 甚至 般 味 茶 蜜 粉 好 羹之類 連 煎 衫 有 飯 調 、青 最 製 香 闕 藥 0 小 0 0

酒

店

亦

具

備

有

煎魚

鸭子等數種

料理

,此當爲酒店

亦

仙 兩 0 味 餘 基 未 樓 雖 荣 般 X 皆 載 本 之果 對 下 肴 謂 下 有 不 人 44 洒 洒 之 百 麵 , 子 獨 以 脚 之 飯 , 0 之類 蔬 飲 飲 僅 唯 接 處 店 菜 特 待 洒 以 , 0 , 酒 並 盌 亦 藏 好 此 不 涿 須 有 淹 客 賣 此 在 情 精 用 該 藏 貴 亦 東 似 潔 用 注: 店 荣 形 細 京 係 碗 蔬 夢 , 銀 名菜及 0 下 以 若 又同 盂 酒 華 9 須 之 副 賣 錄 酒 0 特 類 F 書飲 迎 內 _ 9 色 別 盤 級 接 爲 0 隨 其 料 酒 好 禁 食 中 主 處 果子 供 條 兩 酒 理 貴 H 體)應客 副 所 飲 之 見 , 則 菜 載 食 酒 , 0 O 果菜 蔬 人 則 派 係 樓 「唯 按 非 1 0 說 第 口 楪 此 到 精 州 明 酒 書 白 外 潔 各 外 橋 店 「炭張家」 酒 會 族 厨 面 0 五. 樓 若 片 H 仙 派 與 條 購 別 樓 家 以 , 0 所 要下 水 條 , 此 供 0 載 以 栄 及 乳 所 係 應 F 碗 で(在 酒 載 酪 訊 料 皆 乳 \equiv 張 明 , 理 係 卽 凡 家不 酪 酒 京 爲 使 五 酒 張 店 酒 正 主 隻 之料 店 X 店 家 做 出 店七 外 中 前 售 賣 酒 卽 不 兩 項 高 十二月 理 樓 銀 問 貴 店 酒 0 0 沂 料 並 何 人 店 所 說 入 非 百 理 人 中 , 明 不 以 兩 店 及 , 似 料 亦 矣 賣 美 會 11. 其 並

IJ 大 羹 敏 其 前 地 次 应 É 魚 麵 巴 0 飯 刀 內 加 簡 大 胡 東 盟 0 又 冷 說 1/ 餅 京 有 抹 油 夢 明 • 軟 華 以 內 , 瓠 棊子 羊 錄 料 油 羹 理 , 卷 店 大 爲 前山 四四 • 寄爐 營業重 懊 小 食 骨 店 內 0 內 條 麵 F 絲 飯 角 所舉 心之食店 述 之類 前山 各 事 例 食 種 件 犒 店 , 料 喫全 情 腰 種 理 4 子 形 類 , 熟 茶 如 0 • 밆 石 燒 次 按 , 目 饒 肚 飯 食 大凡 奇 虀 羹 店 0 多 更 頭 在 • 有 入 , 羹 食 南 /爐羊罨· 尤若 店大 宋時 0 南 更 飲 食 有 者 期 食 店 謂 生 相]]] 之分 , 當 , 果子 軟 , 飯 發 店 焦 羊 茶 達 完子 麵 0 , 所 , 但 則 不 則 桐 北 有 同 桐 宋 有 皮 頭 者 皮 挿 羹 期 麵 熟 , 內 間 • 本 膾 蓝 石 麵 條 麵 潑 , 髓 極

理

爲

營業

重

心

之傍

證

也

谷

說

第四

章

妓

E 菜肴 尤 所 述 如 載 酒 則 樓 近 多係 食 所謂 店 0 也 則 麵 食之類 以 許 面 _ 分茶 窗 麵 酒 戸 飯 樓 • 。又上文續載 111 皆 爲 與 飯 朱 主 、綠裝飾 食 店 「食店」 、瓠羹店等較大食店 ,謂之驩門 『門前以枋木及花樣呇結縛如山棚 在外觀上相似之處甚多;所不同者爲酒店僅供應酒 , 每店各有廳院 , 均係由廳院及 東西廊稱呼坐次 東西走 ,上掛成 廊 構 成 。云云 邊 猪羊相 , 建 築 0 雄 與 下酒 偉 根 據

2 南 宋 時 期

,

•

茶肆」 茶 乃 酒 宋 素從 樓 金 逐 時 無 , 以 漸 賣 南 期 食狀況 〇四) 備 級酒 食 發揮於 北之分 、一酒 店」 汴 江 樓之官庫 南 京地方爲了 二條係 肆」、 , 迨至 南 矣 往 食店化 0 來 宋 大凡 士 亦 夫 屬於 效用 南宋 「分茶酒店 用 ,另方面民間大衆食堂也相當發 南來 麵 , 作 謂其 食店 麵 食 。關於 , 有了顯著變化。如上所 人士 食 店 店 亦 不 範 便 南 謂之分茶 疇 , (註一〇五)。 、「麵 特設 北 宋時期食店發達情形 0 根據 食 故 南 食店 食 店 耳 麵 麵 按 食 , 0 店條 若日 南 店 麵 ` 食店 渡 一分茶』 以 開 述 111 展 係北宋 來 頭 葷 飯店 , 南宋 () 當時 素從 所 ,夢梁錄內有關飲 , 幾 , 載 (註一〇六)等南方口 時 北宋 食店 時 二百 「向 期之 期,一 酒樓繁榮, 者 時 餘 汴 五條 間 年 南 方面 之大 , 京 則 麵 開 0 其中 食關 幾被 的 水土 食 南 出現供應部份 味 食 店 食 官 店 旣 係 麵 麵 之簡 慣 條文 庫 麵 食 統 店 獨 稱 食 , 店 迨 稱 爲 飲 III 士人享 計 至 一分茶 食 飯 市樓 南 混 與 按 ` 宋 北 淆 分

北

方與

南

2方口味混淆不分,而麵食店亦成爲代表性之食店而與「分茶」意義相同了

由

於南

方食 夢 旧 情 種 梁 形 類 錄 食 類之 9 稱 店 大 爲 種 致 狀 類 與 般化與麵 『此不 增多 熊 北 均 宋 堪尊重 , 有 時 如 詳 類之增 期 專賣 盡 食 ,非君子待客之處也」,並比喻爲 描 店 餛 述 相 加 鈍 ; 口 9 盆形成 店 南 0 其 , 宋之「麵食店」 及販賣飯食之專門店 次 夢 食 梁 店之大 錄對於 衆化 係繼 麵 食 0 承 店 根 北宋之 之建 據 ,及菜羹飯店等 『此乃下等人求食麤 夢 築 梁 「食店 錄 • 裝 所 飾 載 1 , 客 , , 南 此等 大體 人點 宋 時 ,往而 菜方法 麵 F 期 並 麵 食店 無 食 市之矣』 變 店 送菜 化 類 料 理

此

係

都

市

生活

庶民化之一

斑也

拍戶一 衆 點 店 內 蒸作 色點 南 其 10 0 列 宋 後者 從 舉 食類之從 心 時 也 謂 酒 種 食 事 , 期之食店 之拍 係 樓 件 亦即所 類 此 官 附) 數 , 食店 外 庫 酒 百 並 戶 根 謂 店 列舉包子 0 , • ,從食店」 條文中 其中有 據武 子 兼 亦 9 『應于市 北宋時期所 庫 賣 有相當變化 林 諸 1 , 舊 般 脚 專售素點 -已有 事 店 下 食 餅 與 之酒樓條 酒 以 9 , 詳 _ 就門 未曾有 外 饅 9 9 細 麵 食次隨 心之從 酒 如夢梁錄酒 頭 叙 食店」 店 供 -述 之總 賣 饀 , 『(官庫)……凡肴核杯盤亦各隨意携至 0 適為 意索 食店 等種 , 所謂 同 稱 可以應倉卒之需」之露 樣 肆 南宋 喚 與 類 , 佔 條所 兼 饅 0 9 從 重 賣 時期市食發展爲大衆 而 酒家亦自 頭 食」, 要 下酒 載『大抵 從 店 地 食 -位 粉 显 武林舊事 9 0 是則 有食 食店等 分為 此在夢 酒肆 牌 官 葷 天輕 庫 除除 卷六市 , , • 梁錄之 從便 以 素 • 子 官 14 及 食 0 食條 點 庫 庫 例 店 四 在 軍 供 、子 證 季 街 ` 0 總之, 脚 供 0 頭 0 9 素從食店,(諸 庫 庫 店 0 隨 應 開 巷 中初 按文 着 首 頭 , 脚店 專門 之露 種 武 記 食 中之「 無 酒 店 載 林 以外 庖 店不 之大 出 天 舊 有 食 事

各說

:

第四章

披

不許 妓館) 碗 條 包子 如 奉 除 與 E 承 以 頭 蓋 少有 所 夫階級使用 應 往 店 店 酒 , 厨 立之酒 曩 或少件 等 食 店 述 酒 趨 違誤 店 南 課 薦 食 酒 , 情形 橋 樓 專 宋 樓 處 之酒 客意 例 及 豐 店 東 除了 賣 Q , 亦自不妨。過賣鐺頭 初 則與官庫不同 灌 酒 酒 不 舉 禾 9 京 外外 , 及薦 亦有 楊 以 漿 樓 未 籍 料 店 坊王家之酒 , 及食 至, 饅 人不能輕 理 樓 麵 ó 等 • 云云 酒 數百 銀 橋 類 頭 不 , 白礬 則先設 臺碗 豐禾坊王家酒 店 次 同 少遲 種 飯 薄 , 0 ,如武林舊事之市樓條(註一〇七)所載 具 易入內 沽 按 店 八八 類爲主食外 皮 0 是則 有日 夢 賣 春 看 , , , 及鄭 仙 菜數 及 繭 則主人隨 梁 。於他郡 包子 官 其 錄 樓等處酒樓盛於今日 本目前 9. ,記憶數十百品 庫中 厨 店 楪 並非市樓之大衆化也 具 在 有 酒 等分茶酒肆 , ……之類 。及舉杯 、屬門外鄭厨分茶酒肆,俱用全桌銀器 更有專賣包子等點 濃 並無厨司 廳 肆 却無之)」 逐去之」。由 條 厚之「料亭」 院 等建築設 文後面特設 , 0 又有 則又換細 等三 , , 。文中 酒肴 不勞再四 此可見酒 肥羊 。其富 備 種 性格 0 均由客人自行帶來 外 「分茶 0 將酒店區分爲康沈店 心之從 至於公開 故分茶酒 酒 菜 , 店 貴又可 幾 O , ,此外夢梁錄續 『凡下酒羹湯 樓酒店之盛況也(註 傳唱 如此屢易 與 酒 …… 零賣軟大 食店 店 東 如 開放之市 京 肆 知矣。) 夢華 流 0 (亦即分茶 條 此 0 愈出 便 外 ,任意 0 錄 即製 樓 按官庫 E. 文所 飲 叙 m 骨…… 述 沽 杭 夢 愈 食 (亦 一〇八 索 施 分茶 賣 浩 酒 都 梁 載 奇 果子條文 卽 店 厨 供 喚 係 錄 DE 加 更有 民營 專 件 應 0 酒 康 酒 極 更 當 意 雖 供 店 沈 0

所

述

酒

樓大致相同

(註一〇九)。故南宋之分茶酒店,即係

北宋時期食店兼具酒店營業性質而

成

又有 碗 此外夢梁錄在叙述上述 便 挂草 行 0 葫蘆 故所謂 打碗 銀 馬 頭, 杓 種 ` 似係小型露天酒店 銀 酒樓、酒店及分茶酒肆外,更例舉 大 碗 0 亦有挂 銀 裏 , 但此種小 直 賣 牌 0 店亦使用銀器 多是竹柵 一碗頭 布 店 幕 , 0 謂之打 係較酒樓 之名稱 碗 0 同 , 頭 酒 條 只三二 店 所 載 、分

第二項 歌館(茶坊)

茶酒肆小規模之一種低級酒店(註一一〇)。

並 設 有華麗單 茶坊 與茶肆皆係以茶點供應客人享樂之處,規模大小不一,有的小至露店程度,大者大如酒樓 人客室,奏樂, 設置樂妓,接待客人,所謂 歌館 , 諒 係指後者而 言

、坊名及其所在位址

太平坊巾子巷、獅子巷 武 林 舊 事 歌 館」 條所載 , 後市 街、薦 『平康諸坊,如上下抱劍營 橋 0 皆摹花所聚之地 0 外此諸處茶肆 漆器墙 , 沙皮卷 • 清和坊 融和坊新街

清樂茶坊

八仙茶坊

珠子茶坊

連三茶坊

各說:第四章 妓

館

四四

連二茶坊

平坊、 及金波橋 巾子巷、後市街),此外右二廂 等 兩 河,以至瓦市。各有等差』 (抱劍營、薦橋), 。根據上述,茶坊多集中於左一北廂 西右二廂(沙皮巷、金波橋路)等處亦間 (清和坊、融和坊、太

『市西坊南潘節幹茶坊

有茶坊

。夢梁錄並

例舉五處

「花茶坊」如次:

市西坊愈七郞茶坊

保佑坊北朱骷髏茶坊

太平坊郭四郎茶坊

此外尚例舉士大夫集會之茶坊四處如次:太平坊北首張七相幹茶坊』

『黃尖嘴蹴毬茶坊(張寶麵店隔壁)

王媽媽家茶肆(一名一窟鬼茶坊)(中瓦內)

車兒茶肆 (大街)

蔣檢閱茶肆(大街)』

按 「市南諸坊」 「太平坊」 同在 與 「市西坊」 「左一北廂」內,附近「茶坊」羣集。此外,綜觀夢梁錄卷七之「禁城九廂坊巷條」 相同 , 設有著名 「花茶坊」 兩店 。蓋 「市西坊」與 「太平」 一融 和

及同 西坊」 卷九 有 三元樓 內設有 「瓦會之條」, (代表性之酒 「大瓦子」。 和清 總之, 和坊相 |樓) , 左 一對者爲 其 (前為 南廂內 南 中 瓦子 瓦子 , 茶 肆 , 0 0 酒 南 樓 中 瓦子 , 瓦子 瓦子 位於熙 、羣 內開 集 設 有 春樓之下 ,形成爲 王 媽 媽 , 大歡 家茶 而 樂街 肆 市 南 0 也 坊 又

類

伎人會 此處 專是 宋時 爲主之挂牌 人會聚。習學樂器上教曲 與目 五 夫期朋 隔 期之官 多有吵 奏樂」等手段區分,而以顧客種類而分類。 茶坊係以 一奴打 壁黃 前 聚 我 ,行老謂之市 中 聚處」之句 閙 約 酒庫爲學會大夫所據 兒不同 尖嘴蹴毬 友會 華民國 , 「點茶」 非君子駐足之地也』, 聚之處」 9 而 茶坊 北方之茶館相似之點甚多。 頭。 ,說明茶肆爲拳術家 以士大夫約會 與「歌妓」供應客人。至其種類,並非以 賺之類 9 又中 0 文中所 更說明茶肆係供商人談論賣買之所。根據上述各種利用方法,宋朝茶坊 瓦 ,一般人不易登堂入室情 ,謂之挂牌兒』。則一般茶 內王 友朋談歡爲主 謂蹴毬茶坊以 說明茶肆吵雜 媽媽家茶肆 跑江湖的人) 根據梁夢錄所載 下 , 但亦 四店 名 ,非君子所留連之地 __ 窟鬼茶: 與 形 , 前者 和同 聚集之處 係士大夫會聚之處 樓,係富家子弟及官吏等聚會之所 同 坊 。此外同 「點茶」、「歌妓賣笑」、「酒 『大凡茶樓多有富室子弟諸 樣具 ,大街 。同文續載 有 書同 高 車 。另同 尚 兒 性 茶肆 條 , 條載 此 格 ,續 『亦有諸 與 0 , 又同 蔣檢 載 有 E 述 有 又 行借 條 以 関 『更有 司下 茶 有 載 學習 茶肆 肆 I 有 與 樂器 ·直等 張 , ,

蓋

賣 ,

營業之內容

各說:第四章 妓

(1) 點

茶

非 東 並 接 梁 靐 西 待 以 錄 於 無 兩 茶 顧 點 卷 客 茶 教 坊 者則 六茶肆 坊 坊 名 湯 爲 稱 , 餘 本 營業內容 稱 9 業 皆 條 北 爲 茶坊 宋 居 所 , 而 民 時 載 期 係 , , , 『人情茶肆 如 或茶 此 以 始 深所 或爲 有 茶點接 坊 茶 週 坊 (以上 茶肆」 透待顧客 本非 知 0 , 係 如 係 東 以 朱雀門外街 京夢 與 以點茶爲主 點茶湯爲業 , 賺 「茶坊」 華 取 大 錄 量 卷 之區 巷 茶 0 0 但就 錢 但 條 所 將此 載 别 0 茶坊出 如 也 0 爲由 僅 新 0 門 按 販 喫茶 現言 瓦子 賣茶者則 0 多覓茶 以 風 , 南 領 則 稱爲茶 殺緒 並 金 , 耳 始 非完全 巷 自 亦 唐 肆 0 是則 如 妓 ; 朝 此 而 館 , 以 茶 但 以 點 肆 如 唐 茶 並 南 夢 朝

東 字 大 街 H 從 行裏 角 茶坊 以 E 係 潘 樓 東 街 巷 條

不 價 趕 茶 宋 投 湯 數千 亦 盛 東 貲 趨 祗 犒 況 冬月 則 , 費 數 錢 應 尙 舊 用 干 不 曹 添 0 次 撲 及 門 賣 甚 0 謂 七 賣 南 街 万 之點 寶擂 杯 者亦皆 宋 北 0 茶 0 山 (登 子 坊 如 茶 花 茶坊 樓 茶 武 紛 供 、饊子葱茶 後 至 林 應之茗 0 登樓 飲 舊 內 , 浮費 事 有 __ 茶 杯) 甫 卷 仙 六歌 頗 亦 飲 洞 9 必須 多 或賣鹽鼓湯 必 不 • 精 館 仙 選 支付 條 橋 0 , 之高 則 卽 所 0 數 遊 先 載 士女往往夜遊喫茶於彼 點茶實況如 級 貫 樂 與 , 数貫 茗 茶 暑天添賣雪泡梅花 , 坊 茶 爾 後 時 , 0 則 謂之支酒 此 , 從 可隨 入門茗茶 『凡初登門 夢 梁 意點 錄 0 酒 茶 茶 然後呼喚提 , 登樓 肆 , (同上述條 , , 則 或縮牌飲暑 及 條 設 後 有提 所 更 載 宴 飲 賣 瓶 註 文)」 四 獻之者 , 111)0 杯 藥之屬。 時 隨 賣 意 , 0 奇 但 前 置 茶 所 雖 晏 是北 異 費 杯 杯 0 ,

FI

見

斑

也

器 坊 者 響 載 ` 火 玩 盏 茶 , 故凡 除點 珍 箱 紹 坊 , 奇 歌 腿 , 茶外 佳 粧 曾 點 年 , 他 客之至 合之類 茶 0 間 物 尚 E 賣 , 稱 供 用 梅 是 應 瓷 花 擲 , , 則 飲 悉以 盏 酒 干 , 供 下 酒 漆 : 金 此雖 具 金 IT. , , 銀爲 · 宣之 爲 並 故 0 供 之 以 力 茶 茶器 之 不 寶 坊 , 新 速者 則 用 在 無 銀 招 0 0 9 是則 非 銀 待 酒 盂 , 盂物 器 曾 亦 • 方 酒器等 遊 競 相 杓 面 也 者 鮮 盏 耳 , 不 競 _ 亦 華 子 察 爭 各 0 0 竭 0 也 種 此 蓋 亦 盡 0 此 自 盛 外 加 服 外 器 根 酒 務 0 酒 關 器 根 據武 肆 , , 使用 於貨 據 點 • 0 首飾 續 林 論 茶 文所 物 金銀 舊 用 角一 事 方 , 具 兩者 面 載 所 被 , 載 角 臥 使 9 -同 帳 兼 用 • 0 今之茶 衣 文 幔 有 凡 銀 菌 器 服 酒 續 0 之屬 亦 器 載 褥 0 多 可 沙 肆 如 如 用 證 鑼 夢 次 0 各有 錦 明 梁 冰 綺 敲 錄 盆 賃 茶 打 0 昕

「賃物

設 花 自 擔 有 9 亦 所 , 可 謂 酒 咄 茶 擔 嗟 酒 首飾 辦 厨子 之 專 衣 0 任 服 飲 食 被 臥 > 請 • 客 轎 子 • 宴 席 布 之事 骧 • 酒 0 凡合用之物 器 1 幃 設 動 , 用 切 • 賃 盤 至 合 0 不 喪 勞餘 具 0 力 凡 吉 0 雖 X 之事 廣 席 盛

(3)装

茶 , 張 坊 今之茶 挂 在 點茶及 名 畫 肆 , 列 酒 所 以 花 席 架 方 勾 FI 面 , 安 觀 , 除 頓 者 了 杏 2 使用 松 留 異 連 檜 食 華 等 客 麗 物于 盛器 0 今 其 杭 外 E. 城 , 茶 並 , 裝 肆 竭 飾 亦 杰 店 如 裝 之 飾 面 0 0 揷 如 0 此 四四 夢 梁 係 時 描 花 錄 茶 說 , 挂 肆 北 宋 名 條 汴 X 所 京之熟 毒 載 , 裝 汴 點 京 食 店 熟 店 食店 , 面 懸 0

만나 만나 구두.

各說

:第四

章

妓

掛 名畫 於 洒 樓 建 勾 築 引 方 來 面 觀 ,装 並 使 食客留 飾 花竹吊窗 戀 此 ,陳 種 方法 列花架 ,南宋茶肆業已採用 ,設置奇松異檜,使酒 ,當時除 樓增 加高 懸 掛名 尙 情趣 畫外並 挿 鮮 花

(4)樂 妓

世 謂 由 於歌館 调 有 低 0 名日 目 級 此 吳憐兒 街 等 肆 歌 擊 差 橋 之茶肆 H 後 由 館 亦即 者 見 花 市 點 0 等輩 樓 茶 茶 莫 街 , 又續文另載『前 坊 茶 惟 演 F 不 , , 係 其 設 坊內 薦 變酒 唐安安最號富盛』 0 , 靚 指 置樂妓 如 最近(係指南宋末葉)以唐 歌妓藝色諒 粧 橋 有歌妓之妓 皆花 市 , 迎 宴 歌妓 門 西 , 實已 之茶肆 坊 所聚之地 ,爭妍賣 南 極爲活躍 輩 非上 潘 如賽 具備酒 館 稱爲 節幹,愈七郎 而 0 乘 (觀音 笑 0 言 此 樓性格 外此 花 , 0 , 0 恐已脫 茶坊 二孟 係 朝 如夢梁錄所載 日 描 條續 歌 諸 述該歌 家蟬 安安最爲有名 暮 處 , , 茶坊……。蓋此五處多有吵鬧 其 茶肆 故需 離茶坊本來以點茶爲營業之本業 絃 載 地 • , 吵 館 搖 吳憐兒等甚 或欲更 , 樂妓隨伴。 以 開 蕩 清樂茶坊 『大街有三、五家 不 前 心 ,按南 息 曾駐 紹他 目。 , 非君子所能 多。 如 有 妓及 按歌館 宋期間 武林 色藝 , 則 皆 超 以色藝 雖 金 舊事「歌 係以樂妓伴隨 ,官私 對 遊橋 開 羣之歌妓 立 街 , 茶肆 冠 足 等 , 非君子駐足之地也』。 館 酒樓 亦呼 兩 , 0 而 時 是則花茶坊當係 如 河 , 條 樓上專安著妓女 賽 肩 趨向賣 , 0 , 遊 所 名妓輩 觀 以 家 輿 興 載 晋 甚 至 而 爲 平 瓦 色形勢 華 至 主,故 出 孟 康諸 侈 市 0 謂 0 0 , 最 至 蟬 近 之 所 各 坊

(5) 鼓樂

茶坊清遊 , 與酒樓遊宴相似 , 故必須樂舞陪伴 。按 「茶坊」係「歌館」 之別稱 , 當可想像鼓樂之

非僅以 官吏會聚習樂之所 室子弟 重 則 要 該 0 諸 賣 至 點茶為樂之茶肆,亦非以遊樂樂妓之花茶坊,似係為點茶與音樂娛樂,遊客清遊之特別氣 司下 其 梅 使用 花 直等人會聚 酒之茶 方法 (盆一一一)。 肆 , 如參 , 以 0 /照夢梁: 習學樂器,上 鼓樂奏梅花 此間稱為 錄 所 之曲 載 「茶樓」 敎 一向 曲 以 賺 招 紹 , 之類 引酒 興 而 年 不 客 間 9 叫做 謂之挂 0 賣梅 此外另據 茶肆」 神見 花 酒 之肆 夢 ` 梁 . 0 錄 是則茶樓又爲富家子弟及 , 「茶坊」、「歌 以鼓 所 載 樂吹梅 一大凡 茶樓 花 引 館 多有富 曲 , 破 諒

第三項 妓 館

之茶坊

,想像其規模必大若酒樓也

華 尙 有 妓 又 南 有 餡 宋 好 與 0 北 遊 按 妓 妓 宋 館 館 時 而子孫 期 般 , 以 係 遂至 指賣 酒 宴、 荒 色 喫茶 淫』 處 所 0 爲 而 中 似係指妓館賣淫而 言 心 0 宋 並以 朝 李 歌 昌齡之樂善錄 樂 , 女色件 言 弱 樂 於北宋時期妓館情形 卷下所載 者 o 除 E -黃 述 酒 、荃及居家寶貨名 樓 , 及茶坊 , 特 摘 兩 錄 畫 東 種 京 尤 外 善 夢

- 錄 有關 條 文, 藉 供 究 察 世
- ①街 羹店 北 薛家分茶 、分茶 • 9 酒 羊 店 飯熟羊肉舖 、香藥舖 。向西去皆妓女館舍,都人謂之院街。 居民) Ò (御廊西卽鹿家包子,餘
- (2) 通 一朱雀門東壁亦 門瓦子 以 南殺猪 人家 , 東去大 巷亦妓館 街麥稽巷狀 0 以南東西兩教坊,餘皆居民 元 樓 , 餘皆 妓 銷 0 至 保 0 康 (巷二,朱雀門外街巷條文) 門 街 0 其 御 街 東 朱雀 門 外西

各說:第四章 妓 館

四四七

- $(\hat{3})$ 出 南 以 舊 曹門 東 4 行 朱家橋 街 , 下 馬劉 瓦子,下橋 家 薬 舖 南 9 看牛樓 斜 街 北 酒 斜 街內 店 , 有 亦有妓館 泰山 廟 , 0 兩 街 卷二潘樓 有 妓 館 東 0 街 橋 巷 頭 人煙 市 井 不 下 0 州
- 4 土 市北 去乃 馬 行 街 也。人煙浩開 , 先至十字街 , 日鷯兒市 0 向 東日東鷄兒 巷 C 西向日 西 鷄 兒 巷

皆

妓

館

所

居

0

同

前

- (5) 北 貨 去 楊 誦 牋 樓 紙 以 北 店 穿 (卷一 馬 行 酒 街 樓 , 東 西 0 兩 巷 謂 之大 八小貨行 皆工作 伎巧 所居 0 小貨行 通鷄 兒 巷 妓 館 0 大
- 6 寺 乃 東 脂 北 皮 刨 書 大 1 甜 曲 街 皆 妓 水 館 巷 是 幞 , 巷 頭 0 內 腰 卷三寺 南 帶 食店 書 籍 東門 甚 冠 盛 朶 街 舖 , 妓 巷 席 館 T 亦 家 多 素 0 茶 0 寺南 ·
 又向 卽 北 錄 曲 事 東 巷 稅 妓 務街 館 0 • 高 繡 頭 巷 街 皆 1 師 薑 姑 行 繡 後巷 作 居 住
- 7景 寺 在上 一清宮背 0 寺前 有 桃 花 洞 ,皆 1妓館 0 (卷三上 清宮
- (8) 州 西 新 鄭門大 路 直 過金明 池 ,西 道 者 院 , 院前 皆妓館 0 (卷六,收燈都 人 出 城 探 春

或 飲 有 在 食 器 據第 娛 條 以 樂 文史 F 街 所 機 料 巷 關 述 , 混 對 , 午行街上設有看牛樓酒店與妓館;第

例東西鷄兒兩巷附近著名之楊樓與 當 合 相 照 出 可 百 外 聳 現 推 , 恐無 寸. 想 , 究其 妓館 0 根 其 存 據 性 他 在及其 F 方法 格 述 , 第 似 0 位置 此間 2 特 例 别 與 値 0 9 得 但 酒 樓 注 對妓 酒 門 有 意 較 館 瓦 者 子 深 內 , 之 妓館 容 關 與 , 則 係 多 妓館 與 無 , 或 酒 詳 位 樓 確 於 記 • 酒店 教 同 載 坊 , 坊 除 • 在朱 茶坊 了參 • 街 雀 酌 門外 分食 酒樓 巷 , 相 及 进 接營業 茶坊 瓦子 倂 建 設 等

根

(3)

例

,

莊

樓

和

樂

明 樓)相 池 對 註 妓 註 館 羣 1一三);第⑤ 四 集 , 第6 並 開 設 例 例 所 有 所 宴 稱 稱 宿 小 通 甜 樓 小 水 貨行之鷄兒 集 巷 營 內 樓 77 南 蓮 食 巷 花 店 妓館 樓 與 等 大 聳 酒 妓 立 樓 館 由 繁盛 層五 ; 樓閣構 第 8 例 成之最 稱 新鄭門大 大 酒 樓 路 白 當 礬 面 樓 一之金 (豐

,

,

•

之別 路直 常認 店之外 館 兩 昌 見脚 者 次日 經 , 常向 向 t. 館 過 爲 品 綜 大店 份 京 金 而 店 別 觀 取之。 , 某 尋 明 酒 有 甚 或 東 1 樓 兩 妓 常 京夢 店 池 述 難 汳 定 打 妓 次 館 餞 史 鄉 0 , 店 必 浴 酒 館 打 時 没 西 華 但 9 · 錄 內 供 只 是 道 指 酒 是 , 9 , 置 應 打 就 則 根 專 者 酒 , 更將 客 酒 店 便 妓 在 酒 院 樓 妓 據 館 人 時 呼 敢 館 此 於 所 , 而 此 院前 酒 借 係 謂 言 酒 處 , , 是則 與 設 樓 與 可向大 而 獨 , 但實 州 E = 立 宴 皆 稱 -0 文中 妓 酒 五 餞 爲 妓 0 存 南 銀器 樓 館 店 百 在 送 館 (際上某樓亦有包括 以 某 兩 之所 本 借 東 , 0 , 供 當無 似 以 樓 似 身 用 銀 4-似 謂 西 酒 甚 送 器 可 行 銀 宴賓 店 無 裝 亦 以 疑 街 解 宴 難 至 省 曹 復 問 澤 酒 品 , 下 爲 樓 樓 酒 器 • 别 如 貧下人家 0 是 此 馬 各 營 ……有 某 , , , 業 īfī 外參 劉 地 集賢 妓 强 0 其濶 家藥 館 官 Œ 讀 集賢 者, 店 妓 0 證 有 樓 酒 館 就 略大量天下無之也』 東 舖 妓 樓 > 條 館 蓮 樓 如 只就店呼酒而已』 店 京 、「某 , 夢 之別 文, 呼 看 花 • 妓館 華 牛 樓 蓮 酒 亦 樓 館 係 花 樓 錄 , 載 亦 卷 酒 指 樓 註 條 , 有 用 妓 五 店 0 館 乃 酒 銀 民 文所載 , 五, 器 之官 樓內 俗 亦 酒 0 之說 河 條 有 肆 供 0 所 没 故 東 樂妓 所 妓 河 小州 等 謂 妓 東 載 館 • , , 似 小 有 館 陜 西 , 係 其 陜 新 濃 西 酒 連 與 鄭門 般 粧 酮 店 夜 證 西 IE 酒 Ŧī. 争艷 明 飲 酒 明 樓 路 五 人 妓 脚 者 店 酒 官 路 大 通

按 妓 館 性 質 9 根據 各 館 名稱 推 測 9 似 係以樂妓接待客人享樂 爲 主 但 是酒宴爲 遊 客買興 所

四四九

各說

:

第四章

妓

館 妓 H 館 此 缺 , 均 者 或 少 設 係 者 H 在 兩 , 故需 酒 述 者 茶坊 樓 不 同 借 , 之處 酒 重 店 歌 酒 ; 館 店 1 茶 假 9 坊 若 而 可 招 酒 • 瓦子 妓 請 樓 其 館」 規 等 他 模 校較大 茶 附 所 坊樂 近 需 除除 酒 , 究 妓 宴料 其 酒 (稱 夏外並 用 理 必須 爲 意 過 , 或與其 街 借 另以樂妓陪酒 橋) 重 酒 答 , 店 業有 有 時 則 酒 關 似 , 故 亦 樓 0 . 能 所 仍 向 需 以 樂妓 妓 酒 館 宴爲 招 着 請 有 也 時 眼 0 似 金 很 亦 ニーさ 多妓 借 重

洒 0 樓 所 謂 北 • 酒 宋 汴 店 酒 樓 京 茶 9 似 坊 相 當 H 故 有 於 亦 日 妓 本 具 館 一藝 有 , 妓 當 日 料 時 本 藝 亭 性 妓 格 9 屋 , 性 妓 或 質 館 與 酒 兖 則 樓 其 相 相 當 設 似 於 施 , 着 雖 娼 服 類 館 於 似 酒 酒 , 宴 樓 兼 但 是若 營 9 惟 賣 規 于 色 模 妓 , 遠 館 樂 較 妓 經 酒 常 多 具 樓 派 爲 遣 有 11 樂 娼 妓 妓 前 件 往 格

各 模 亦大 地 唐 , 0 朝 酒 故 樓 長 唐 安 朝北 平 酒 店 康 里 坊 茶坊 妓 之北 館 等 里 , 迨 如 妓 至 雨 館 宋 後 , 朝 春 係 1 筍紛 變 規 爲 模 酒 紛 較 樓 設 小 之營 立 0 至於妓館似係酒 0 其發 1業設 達 施 結 , 果 相 , 万 演 樓之從屬 毗 變爲 鄰 , 宋 爾 機 朝 後 構 隨 酒 者 樓 着 條 9 較 坊 制 唐 朝 度 大 解 衆 消 化 汴 , 規 京

第四項 樂 妓

及 性 書 樂 , 妓 關 對 之参 於 活 於 動 洒 酒 等 考 樓 樓 9 . 則 茶 惟 茶 僅 坊 宋 坊 片 代 • 斷 妓 樂 妓 鱗爪 館 妓 館 之 組 情 確 織 形 0 但 酒 及 , 夢 活 日 與 梁 賣 動 加 錄 食 H 情 史 述 卷二〇 料 形 C 督 兹 , 雖 乏 再 妓樂」 有 , 簡 詳 論 介 乳 宋 杰 條記 報 代 困 導 難 樂 載 妓 0 事 但 東 組 項 對 織 京 官 夢 , 及 尚 私、 華 活 可 樂 錄 動 窺 妓 槪 -見樂妓 之 夢 況 種 梁 類 錄 藉 活 供 動 武 職 研 情 能 林 究 形 舊 唐 之 組 事 朝 等 織 妓 斑 史 館

樂妓 之種 類 英性 格

種營 所 重 佔 妓 比 性 加 重 業已 前 , 宋 極 所 、朝時 大 衰 述 0 退 期 茲將私營妓館之民妓統 唐 , 仍然保 朝樂妓 而 私營妓館 有 , 分爲宮妓 , 但 (包括 此 (並非私營妓館之樂妓性質 酒 、家妓 稱爲 樓、茶坊 、官妓 私妓;官營妓館之公妓統稱爲官妓 , 妓館) 、民妓及公妓五 之民妓,與 ,故附在官營妓館內論述 種 官 0 L 營 妓 館 迨至宋 朝 0 (南宋之官庫) ,宮妓 至於唐朝官妓中之一 。本節所論 、家妓 (、官妓 之公妓 究者

(1)酒 [樓樂 姑

係以

私妓與

官

[妓爲

主

爲 形 綺 情 樓 酒 朝 小, 樓樂 陌 形 條 北 , 更盛 所 9 , 但 凭檻 如 載 妓 里」所未有之現象 其 於北 武 , 濃 可 規 招 林 分爲 宋。 邀 舊 粧 模雖然縮小 事 妓 , 惟上文中所稱 謂之賣客』 所 女 市 數 載 樓 百 私 , ,亦爲妓館趨向 每 0 而內部營業狀況 (營) 處各 聚 於 0 如上所 與官 北 主 有私名妓數十 宋樂妓數百 廊 嫌 庫 述 面 公開 (官營) , L 南 , , 反精益 化之最 以 輩 • ,南宋則稱數十人。 北宋 待 兩 0 皆 酒 種 有 時 客 求精,邁向大衆化方向推進 時期樂妓 0 粧 力之明證 有 , 呼 關 袪 喚 服 北 望 宋 , , 巧 0 均濃粧 之 市 尤其 笑爭 樓樂 故南宋 , 宛若 (是南 校情 華 妍 時期市 服 神 0 宋, 仙 夏月茉 形 , 憑 樂妓賣弄 樓規模已較 檻 如 , 0 故並 招 莉 至 東 客 盈 於 京 夢 不 頭 南 能 風 此 宋 華 職作 爲唐 北 騷 香 酒 錄 滿 情 宋 樓 酒

各說 :第四 章 妓 衰

退

也

館

四五

係 呼自 市 賣唱 樓 來 除 性質 莚 T 前 歌 通 非 唱 樂 市 妓 , 樓 臨 外 樂妓 時 , 另有比 以 些小 , 類若賣藝女人 錢物贈之而 較下級樂妓 註 去 0 ,謂之劄 如東京夢 一八八, 其 客 華 稱 錄之飲食菓子 , 亦謂 謂流 之打酒 傳至南宋, 條所 座 如武林舊事所 (註一一七) 載 『又有 0 下等妓 此 載 種 公女,不 劄 0

又有 小 囊 不 呼 自 至 , 歌 吟彈 聒 , 以求支分, 謂之擦 坐 0

叉

有

吹

簫

彈

阮

9

息

氣

鑼

板

,

歌唱

散

耍

等

人。

謂之趕

趂

0

文中 妓 地 焉 宋 名 庫 則 庫 內 位 不 縮 娼 樂 點 以 花 點 者 詳 1 皆 名 妓 之 牌 名 花 理 深 牌 而 , 牌 解 此 藏 擦 如 言 點 爲 邃 係 然 處 武 坐 0 後 其 指 惟 難 値 閣 侑 林 得注 卽 定 意 āJ 次 ,未 樽 , 舊 關 究 所 所 食 事 係 , 喜 意者 易 謂 擇 酒 於 諸 所 北 文中 之點 歡 菜 唐 招 載 宋 0 樂 ; 代 呼 但 之 , 則爲 妓 恐 武 所 妓 花 每 劄 陪 酒 林 稱 館 。文中 牌 庫 設官 家 舊 之 設 勤 。元 客 酒 務 人隱 事 置 , 狀況 夕諸 但 卷 點 官庫樂妓每樓數十人數 妓數十人 0 若 花 都 至 莊 尚 ○點 牌 知 推 妓皆併番 於 , 所 未 托 _ 謀 情形 謂 檢 , 0 趕 , 酒 越 諒 面 須 官庫每庫數十 是 所 互 者 係 , 條文所 推斷 移 官 則 親 每 , 識 他 係 酒 庫 庫 此當 妓 特 庫 有 南 樓 方 載 面 有 宋 , 0 祗 習慣 直者 面 値 與 夜賣各戴 以 , 一此 者或 樂妓 市樓 後之 及 , 微 則 郡 數 0 蓋登 相同 基 利 風 係 稱 , 人 而當 於 陷 流 指 杏 謂 0 之可 樓 妓 花 名 本身營業 才子欲賣 , 証 女中 値者 證 冠 入室之客 H 也 兒 明 下 九 負 僅 市 番 , 方 有 有 樓 危 0 0 0 面 文中 笑 數 特 規 坐 飲 關 , 別任 需 , 必 人 模 花 客 於 確 之所 則 要 指 登 南 架 徑 , 較 名 務 樓 , 0 宋 有 謂 往 或 北 然 語 官

時

藉

調

婉

拒

;此外參證前文所述

一夜賣各戴杏花冠兒

,

危

坐花

架

語

,

判

係普

通樂妓雖

危

坐花

架 , 但 名 妓 則 深 居 高 樓 點 花 牌 時 始 知接待客

2)茶坊(歌館)及妓館之樂妓

至 瑟 一於酒 於 茶坊及妓 樓 茶坊 及妓館之樂妓 館 之樂 妓 ,上述各節中業已 , 相同之處甚多, 提及。茶坊之名妓部份容併入以後有關 尤其是酒 樓茶坊之樂妓 , 多係妓館 出出差 節 款 者 中 論 此 究外 點 頗

(3) 營妓

堪

注

意

也

宦 爲 妓 事 朝 馱 私 營 女弟子 0 一寺之貪 弟 命 在 周 子 妓 妓 中之姣 伶 候 館 亦 子 密 或女弟 魯 魁 鯖 之雲 制 卽 麗華 爲樂 / 姣者 點省 錄 四四 度 所 **難** 謂 煙 姨 、營將 也。 過 言 E 軍 , 0 以及 教 踰 與 眼 確 營或樂營之樂妓 , 垃 此 立 頭 濫 唐 錄 則 0 周 曲 毆 朝 緣造寺豪奪民 所 , 相 妓館 但營 打 以及王明清之熙豐日曆 密之齊東 載 單 當於樂營將之身份。此外朱彧之萍州可談所載 州 7 營妓教 鼓制 樂營將申舉送司理 都 初 杭 知 語 州 度 0 唐代 田 錄卷 營妓 頭 依 地位相當也,此外根據程大昌之演繁露所載『今謂優女爲弟 葛 , 然 密 七 大 存 時 周 召倡 所載 姊 期 韶 在 能 所 0 , 院 如 營妓係 所 優 詩 撰 昭 載 謹按 宋 , 0 , 入褻淸禁』 梁 對 朝 『均州奏言編管練亨甫與兄劼 官妓之 祖 入內內侍省 錢 籍 付後騎 0 希白之洞 則 中 諸 樂妓之主官稱爲樂營將 0 妓之內 唱 種 文中之所謂教頭葛大姊 之, 微志 東頭 , 具有 供 有吳 所 名葛大姊 特 奉官幹辦 載 娼婦 楚 殊 -宋 性格 • 諸 龍 後 景 ,弟冲 郡 內 靚 譌 德 ; 迨至 隸 東 喝 時 , 營妓 門 獄官 妓 駄 , 宋 甫 司 詩 子 馮 當 董 亦 , 最 敢 朝 收養 係營 以 可 宋 唱 佳 0 , 件 稱 子 臣 喝 宋 官

四五三

各說

:第四

音

妓

館

嚴蕊欲 及稱謂 女囚 及隸 。近世以迎使客待宴謂弟子,其魁謂之行首』。與朱子文集之按唐仲友第三狀所載 係以歸 屬 , 郡者 推測營妓必 一兩種 。都行首嚴惑』。是則弟子中之首領稱爲「行首」或「都行首」也 , 但兩者均係屬於官衙軍營之官妓,而似非公開之官營妓館也(註一三〇)。 有一定組織,但是營妓究竟是否軍營之妓,根據兪正爕所稱 , ,分爲隸屬 根據 上述名稱 『悅營妓 軍隊

樂 妓之活

娉婷 列舉名妓選 秀 關 媚 於宋代樂妓活動狀況 , 拔標準 桃 臉櫻 和條件 唇 ,玉脂纖纖 續 ,茲就夢梁錄卷二○妓樂條所 載 有名妓姓名如 , 秋波 滴溜 9 次: 歌喉 宛轉 , 載 道得字真韻正,令人側耳聽之不厭』 『官妓及私名妓數內揀擇上中 甲者 文中 委有

官 妓

,

金 錢保奴、 賽蘭、范都宜 呂作娘 、唐安安、倪都惜、潘稱心 康 娘 、桃師姑、沈三如 、梅醜兒

,

私 名妓女:

蘇 州 錢三姐 七 姐

(文字) 季惜 惜

鼓板 媳婦) 朱 朱三姐 姐

> 呂 [雙雙

胡憐憐 十般大

轎 番) 王 四 姐

王二 姐

搭羅 邱三 姐

(大臂) 浴堂) 徐六媽 吳三媽

(二丈) 白 揚 媽

沈盻盻

(裱背) 陳三 媽 舊司馬二

娘

徐雙雙

普安安

(展片) 張三 娘

姐

彭

半把繖) 朱七

板 係 皆以 館樂妓 指 私名 等係指該樂妓 色 E 蘇州」 藝冠 妓二十三人,也許 述 0 故官妓除 官妓十一 與 時 「婺州」(卽今之浙江省金華縣) , 家甚 人中之唐安安 官庫樂妓 「文章秀氣」 華侈,近世目擊者, 可能有茶坊樂妓在內 外,茶坊樂妓亦有屬於官妓範疇者, ,「擅長鼓板樂品」等各種專長而 , 如武林 舊事歌坊條所載 推唐安安最 , (後者茶坊當係指民營所言) 兩地而言 號富 1,名妓. 盛 前輩 。是則唐安安當與賽 證明茶坊亦有官 如賽觀音、孟家蟬、 言者 上面括弧內所註之「文字」、 0 l 營者 列舉之二十三 吳憐兒等甚多。 觀 根 音等 據 此 , 妓 同 列 一鼓 類 屬 , 僅 推 歌

破、 大曲、 此等樂妓所唱之樂曲歌詞,統稱爲 嘌唱 耍令、 番曲 , 叫 聲等 一詞 0 如夢梁錄之妓樂條會對此作如下 。至於樂曲型態方面 ,除說 唱外, ·說明: 尚有 唱 賺、慢曲 、曲

第四章 妓

各說

館

四五五五

說 唱 9 諸 宮 調 , 昨 亦 汴 京 於上 有孔三 鼓 板 傳 無 , 編 也 成 傳 奇 • 靈怪 , 入曲 説唱 0 今杭州 城有女流熊保保及後輩女

蓋 嘌 唱 爲引子 , 四 一句就 入者 , 謂之下 影帶 0 無影 帶 0 名 爲 散 呼 0 若不 Ė 鼓 面 9 止 敲 盏 兒 , 謂 之打

拍

0

童

,

皆

效

此

訊

唱

,

精

0

情 年 唱 今 9 間 賺 街 郎 及 14 賺 鐵 市 聲 者 • , 彫 在 騎 有 悞 與 , 之類 花 京 宅 接 賺 張 楊 之 時 院 五 家腔 義 牛 祇 0 , 今杭 往往 大 郎 也 有 譜 夫 • 0 纙 也 招 城 IE 令 效 0 六 老 堪 因 京 0 -若 纒 師 郎 成 美 廳 源唱 唱 廳 動 達 14 ` 中 聲 沈 賺 鼓 0 媽 者 不 板 有 -9 耍令 如竇 覺 已 媽 引 以 子 中 市 等 至 井 四 有 尾 , 0 今者 A 官 尾 太平 聲 諸 唱 聲 爲 色 人 如 令 纒 歌 賺 • 0 離 是不 或 令 叫 路 最 賺 賣 岐 難 七 0 物之聲 宜 引子 官人、 X , 0 爲片 王 兼 鼓 雙 慢 板 後 序 只 蓮 周 曲 卽 , 竹 也 今 有 採 • • 合宮 呂大 曲 窗 拍 兩 0 破 叉 板 腔 • 有覆 西 夫 東 迎 • 0 大 西 大 互 成 , 其 唱 曲 兩 賺 節 循 揚 得 陳 環 • , 詞 嘌 其 也 香 九 處 , 唱 間 律 郎 中 是 端 也 有 變 0 • , 耍令 包 花 纒 IE 0 都 前 達 耳 湪 月下 事 撰 0 0 番 香 紹 沈 Ż 賺 曲 興

名 九 郎 如 -由 沈 E 所 於 息 上 沭 述 -9 楊 設 女 流 唱 郎 和 創 男 -今 X 招 之大 混 六郎 雜 等 鼓 膏 唱 男 名人 情 人 及 形 爲 推 沈 杭 媽 測 州 媽 諒 熊 0 非樂 嘌 保 保 唱 妓 等 耍令 金 女 流 方面 0 唱 賺 9 女流 名 j 爲 王 雙 竇 蓮 四 和 官 男性 X 離 呂大 t 夫 官 亦 人 同 • 陳 列

9

板 伍 承 最 後 應 如 9 府 關 第 於 樂 。富戶多于 妓 活 動 , 邪 亦 街 不 等處 僅 局 限 ,擇其能謳 於 妓 館 與 樂妓 酒 樓 也 , 顧 , 倩 如 祗 夢 應 梁 錄 0 或官府公筵及三學齋會 卷 0 妓樂條所 載 朝 , 庭 縉 御 紳 宴 同 是

歌

年

公宴 與 朝 會 唐 富 • 代 后 鄉 , = 雖 會 , 學 北 줆 有 9 里 皆 明 私 或 宋 蕃 官 之所 子 家 朝 差 學 無 妓 諸 謂 論 者 庫 太學 官使 宮 角 , 庭 旧 妓 相 從 , 祗 ` 74 官 似 北 直 門 邸 (註 里 學 宴 招 0 0 (1111 會 富 妓 齋 時 來 戶 會 家 多 , 於 此 亦 陪 • 亦 縉 招 宴 妓 證 請 之 紳 館 明 樂 例 百 酒 官 年 妓 份 樓 私 會 密 無 , 樂 選 宴 • 0 妓 文 擇 鄉 , 除 但 中 會 善 其 歌 T , 所 酒 官 所 稱 能 樓 庫 指 唱 妓 者 樂 1 朝 妓 妓 女 廷 9 亦 館 御 前 , 以 應 恐 宴 來 外 官 多 是 宅 係 差 歌 邸 9 會 進 陪 官 板 出 宴 妓 時 色 陪 酒 承 , 0 X 此 至 應 宴 富 於 種 加 0 戶 情 府 按 官 及 形 府 第 唐

官

邸

宮廷

等

事

實

0

此

外

夢

梁

錄

卷二

諸

庫

迎

煮

條

亦

有

詳

細

記

載

,

加

次

引馬 睹 所 無 前 樣 名之行 玉 精 錢 比 安府 往 9 冠 巧 隨 行 酒 高 州 各 逐 兒 籍 數 酒 府 庫 默 首 杖 擔 漁 預 檢 教 9 銷 各 0 0 父 早 頌 所 坊 各 青 金 其 以 • 中 告 衫 絹 僱 官 出 1 第 伺 示 管 兒 仙 白 賃 私 獵 候 城 0 扇 銀 妓 道 黑 官 內 , , 鞍 裙 馬 女 臺 私 人 , 早 外 兒 調 几 畧 妓 1 .9 0 諸 0 開 擇 , 等 諸 之 , 首 4 酒 各執 供 妝 爲 新 社 布 以 庫 行 値 -耐 牌 = 麗 0 , 花 馬 等 又 丈 0 隊 0 粧 每 預 斗 有 兀 餘 , 以 著 歲 , 十月 鼓 E Q 如 大 高 小 清 , 女童 借 兒 馬 魚 長 差 É 明 前 倩 先 兒 竹 僱 前 9. 布 或 宅 以 子 本 社 • 起 , 開 庫 院 捧 頂 挂 寫 隊 執 活 煮 及 官 龍 冠 琴 擔 Ξ 鼓 , 小 諸 某 樂 阮 瑟 五 中 --花 呈 一 糖 前 > X 庫 , , 琴瑟 X 衫子 妓 糕 扶 選 以 賣 , 五. 家 家 榮 之 到 1 新 日 圔 伏 而 有 0 麵 迎 迎 後十 年 前 候 襠 役 名 引 食 行 點 婆 袴 高 , , 0 0 , 檢 押 餘 嫂 諸 次 手 至 諸 0 所 番 輩 般 以 期 次 酒 庫 , 擇 僉 , 喬 市 大 斤 呈 侵 , 廳 及 著 鼓 晨 秀 妝 食 覆 , 官大 喚 麗 紅 繡 0 及 釀 , 本 集 大 樂 各 體 車 造 有 9 呈 關 衣 架 官 庫 所 名 浪 帶 色上 排 9 僕 里 數 擇 雖 檜 輩. 列 日 , 貧賤 阜 浪 帶 丰 等 開 奇 整 子 時 擎 松 後 醲 沽 珠 肅 潑 花 , 髻 翠 以 辣 呈 ,

四五七

各

說

第四

章

妓

酒 祗 巾 妓 應訖 紫 , 或送 衫 亦 , 須 點 各 借 心 庫 馬 備 於當 衣 迎 隨 , 之。 間 裝 出 大 街 首 時 有 州 飾 , 年尊 直至 府 0 或記 賞以 鵝 人 鴨 綵 不 人僱賃,以供 識 帛 橋 羞 北 • 耻 酒 錢 會 ,亦復爲之旁觀 庫 0 , 或兪 銀 一時之用。 碗 家 。令人肩 園 都 否則責罰再辦。妓女之後 錢 哂 庫 駄于 笑 0 , 納牌 諸 馬 前 酒 肆結 放 ,以爲 散 綵 0 榮耀 歡門 最 是 風 0 , 其 專 遊 流 人隨 少 日 年 在 知大公皆 州 處 0 品 沿 治 呈 途 勸 中 0

追

歌賣

笑

倍

0

名 店 亦 衣 唐 參 妓 焦 係 , 著名 從 結 隊 遂 其 與 如 卓 各州 次爲 F 者 伍 等八 所 酒 時 , 帶 似 髻 府 仙 官 沭 珠翠朵 私樂妓 係 教 0 , 「李白」 僅 此 場 點 檢 以及化 爲 間 出 官庫 玉 粧 發 所 値 , 管下 冠 得 裝 , 至 宣 注 粧 打 , 着鎖 行列 扮隊 · 之 各 傳 意者 賀 鵝 鴨 知 , 章 而 爲 金 0 伍 橋 酒 象徴 官私 衫裙 之北 其 庫 , 中 • 其 , 次為敲 每 酒 樂 酒 , 樂妓隊伍分爲 樓全 手持 李 年 庫 妓 適 爲 清 共 之 體 同 斗 擊大鼓樂 止 明 鼓或 之慶 参 節前 0 、「王 隊 加 琴瑟等 三等 祝 列 遊 , 人, 新 也 行 先 璡 頭 酒 , 0 0 其 此 樂 按 後爲挑 持 上 ` 市 外 官 器 長 亦 ; Ξ 時 庫 戴冠穿花 爲 抬 可窺 其三爲最 丈餘之布 , 崔宗之」、 必 販 新 列 知官 賣 酒數 衫子 隊 新 私樂妓 酒 後 樽 牌竹竿, 遊 , 行 之慶 , 襠袴 及八 蘇 羣 宣 晉」 間 傳 約 祝 上 騎 仙 沒 + 遊 , 有 多人 ` 道 書各 行 馬 該 項宣 者 隔 X , 離 私 ; 張 庫 其 旭 係 營樂 着 特 傳 而 假 紅 隊 相 產 爲 妓 ` 扮 大 酒 伍 耳.

動 中 心 根 地 據 爲 本 酒 節 樓 所 述 , 而酒樓本業則爲賣酒賣食 情 形 , 北宋 期 間 , 酒 樓 • 酒 。北宋酒樓規模甚大,爲唐宋之盛期 店 茶坊與 妓 館 均 係以賣 色爲主之娛樂 場所 , 但 樂 妓活

交 流

盛 期 主之熟 妓 , 館 惟 食 當 隋 店 推 食 店 唐 , 演 化 朝 變爲 較爲 及 繁榮 食 般 麵 化 店 之發 , 傳 0 隨着 展 至 北 , 迨至 酒 宋 樓降格 , 酒 南 宋 樓 , 興 南宋 規 起 模 , 時期 縮 漸 小 趨 衰 , 0 改稱 食 落 店 9 方 酒 南 樓爲 面 宋 則 , 酒 Ë 亦 店 因 無妓 0 庶民生 所 館 謂 之名 活活 分茶酒 0 躍 酒 店 樓 , 原 以 , 卽 以 北 係 料 宋 爲 食 理

店

即

酒

店

的

話合形

態

臨 代 由 官 變之庶 安府 庫 此 表 ,但 原 H 茶坊 點檢 民 見 係 化 應此 其 以 , 過 宋 規 南宋 所掌管 模遠 程 種 朝 雖 最 中 需 之 然商 要 爲發達 , 不及酒 官造 而 種 設 民 抬 酒庫 店 產 立 , 者 又稱 物 頭 , 僅 附 0 , 設之酒 爲 歌館 亦 促 進 可 視 T 種 。其營業性質 文化 作以 樓 低級享樂場 , 庶民化 和 貴 市樓 族爲 所 中心之封 同 , , 但 樣設有樂妓數十人, 0 超出點茶清唱範圍 以官 南 宋 時期 僚爲中 建主義 成立官庫 一心之封 濃厚之唐朝 , 建制 專供 幾與妓樓相同 (官營妓 酒 度 士大夫階級享樂之用 樓 , 仍支 (樓) , 隨 〈配當· 着 0 0 宋 按官 花茶坊即 代 時 . 積 社 庫 會 極 隸 演 係 , 0 屬

關 於宋 代妓館 , 酒 樓 之內 容 和 性 格 , 本節雖未能作有組織之具體介紹 , 但由此當 可 證實唐 代封 建

制度傳至宋代已逐漸開放也。

第四章 妓館注釋

- 全唐詩第十二函第六册所載呂嚴之詩,題名爲 一題東都妓館壁」 ,實係罕有之例
- 酒樓 青樓 就其性 質言 妓館三 者 當以選 ,目前吾人稱酒樓爲料亭 用 「妓館」 爲妥。 (飯店) , 靑樓爲遊廓 (娼家) > 妓館却相當於日本之藝

:第四章 妓 館

各說

四五九

(三) 關於家妓之例

舉也

驕侈無比」。與孟棨之本事詩(龍威秘書本)所載「寧王曼鬒盛,寵妓數十人,皆絕藝上色」。實不勝枚 貴族方面:如舊唐書卷六○所載「(隴西王)博乂有妓妾數百人,皆衣羅綺, 食必梁內, 朝夕絃歌,自娛

六年四月癸酉,以張茂昭家妓四十七入歸定州」等。按張茂昭爲德宗帝之重臣,德高望碩,官居極品 士咸謁見之。……時會中已飲酒,女奴百餘人,皆絕藝殊色」。與舊唐書卷一四憲宗本紀卷上所載 官吏方面 李司徒則係監察御史杜牧赴東都履任時之部屬 :如本事詩所載「杜牧爲御史,分司東都時,李司徒罷鎭閑居,家妓家華,爲當時第一。洛中名 ,爲一中級官吏,兩者均有家妓 一元和 ,惟

文人方面 楊柳小蠻腰』。年旣老而小蠻豐艷,因爲楊柳枝詞以託意云」。按白居易之家妓樊素、小蠻兩人,當時 :如舊唐詩卷一六六 (稗海叢書本) 「居易有妓,樊素善歌,小蠻善舞。嘗爲詩曰 『櫻桃樊素口

曾名噪遐

邇

- 四 樂妓係奴隸之一,其溯源於古代支配階層之奴婢。按「家妓」爲個人私蓄之樂妓,「宮妓」 公子子楚」,後者爲同書所載「晉太康二年,孫皓將其妓妾五千人,納入宮廷」,兩者成立時間,固乏史 妓,根據史料記載,前者最初見諸於史記卷八五呂不章傳所載 ,惟判斷「家妓」產生時間 ,可能在「宮妓」以後 「戰國時期,趙國呂不韋,將家姬贈送秦國 則爲宮廷之樂
- 至 极據唐會要卷三四 五品以上女樂不過三人。皆不得有鐘磬樂師」。則官吏之樂妓人數,似有勅令限制。此外根據唐會要卷 ,論樂雜錄所載 「其年 (神龍二年) 九月勅三品以上,聽有女樂 (女樂即係樂妓) 部

即係妾、婢,當亦包括樂妓在內)。及楊憑傳所載「……人拜京兆尹……時憑治第永寧里。功役叢煩。又 載九月二日勅,五品以上正員清官,諸道節度及人守等,並聽當家諮絲竹,以援歎娛,行樂盛時,覃及中 幽妓女於永樂別舍」。則玄宗帝初年,對於官吏蓄與,限制極嚴。及其晚年,勿同書卷三四所載「天實十 四一所載「關元三年二月,動,禁別宅婦人。如犯者,五品以上眨遠惡處,婦女配入掖庭」。 (別宅婦人

天子賜贈女樂,爲歷朝常見之事,唐史所報者爲一典型 0 如舊唐書卷一四一張茂昭傳「(貞元二十一年)

外」。則蓄婢禁令,已形同具文,此或係反映玄宗帝自身之心境變化

賜女樂二人,三表辭讓」。同書卷一四四李元諒傳「〈輿元元年)帝還宮 , 加檢校尚書右僕射,實封七百

賜甲第、女樂」等

- 七 根據舊唐譽卷一四,憲宗紀上所載 張茂昭所呈獻之家妓四十七人,遣還伊等故鄉定州之謂 「元和六年四月癸酉 以張茂昭家妓四十七人,歸定州」。 則憲宗帝將
- 八 宋朝尤二柔之全唐詩話 (津逮秘書本) 載有「楊那伯妓人出家詩」,及吳融所著之「本是歌妓」之還俗尼
- 九 家妓殉 節事例 ,可參閱白居易之「叩彈集燕子樓詩序」 (白氏長慶集)
- 1 所謂官妓 從事」。全唐詩第八函第五冊之張佑「陪范宣城北樓夜讌」內所載「華軒敞碧流,官妓擁諸侯」等史料 ,如全唐詩第八函第七冊之杜牧「不飲贈官妓」及全唐詩第八函第九冊之李商隱 「飲席代官妓贈兩
- (一一) 石田氏之唐史漫抄,所發表之內容,固並無詳述其出典及考證意見,但亦可視作學術論文参考
- (一二) 關於成都官妓之例 ,另見諸於舊唐書卷一二九張延賞傳所載「初大曆末,吐蕃寇劍府,李晟領神策軍戍

谷說:第四章

妓

館

六一

之,及旋師,以成都官妓高氏歸。延賞聞而大怒,即使將吏令追還焉」。

(一三) 宇文融傳係韋堅傳之誤。該書同卷原文爲「先是人間戲唱歌詞云得體紇那也,紇囊得體耶潭裏船車鬧楊 州銅多三郎當殿坐看唱得體歌。至開元二十九年田同秀上言,見玄元皇帝云,有實符在陜州桃林縣古關 令尹喜宅發中使求而得之,以爲殊祥,改桃林爲靈寶縣。及此潭成陜縣尉崔成甫以堅爲陜郡太守,鑿成新

(一四) 本文引用司空圖之七絕詩「處處亭台只壞墻,軍營入學內入妝,太平故事因君唱,馬上會聽隔教坊」。 潭。又致揚州銅器翻出此詞。廣集兩縣官使婦人唱之」。

〔按文內之內人,係指教坊之第一種樂妓,卽宜春院人;軍營人係指營妓,模倣教坊樂妓裝扮之意,是則

證明營妓與宮妓有別。故所稱唐伎均屬樂營,入籍太常之語,當非正確之結論也

(一五)介紹樂妓,冠以地名之例甚多,最著名者爲全唐詩白居易之「餘杭名勝」所註「蘇小小錢塘妓人也」之

(一六) 黃現璠氏所引用之例證如次: (1)白居易「代諸妓贈送周通判」

妓筵今夜別姑蘇 客棹明朝 向鏡湖

莫令扁舟尋范蠡 且隨五馬覓羅敷

蘭亭月破能廻否 好與使君爲老件, 娃館秋凉卻 歸來休染白髭鬚 到 無

(2)白居易「湖上醉中代諸妓寄嚴郎中」

笙歌杯酒正歡娛 忽憶仙郎望京師

借問 日南齊直南省 何如盡日醉西湖

峨嵋別久心知否 還有些些惆悵事, 春來山路見蘼蕪 鷄舌含多口壓無

(3) 麗情集

為貌玉爲腮,珍重尚書遣妾來。處士不生巫峽夢,虛勢神女下陽台」。陶答之云「近來詩思淸於水,老 嚴尚書字鎮豫章,以陳陶操行清潔,欲撓之,遺小妓號蓮花者往侍焉。陶殊不顧 ,妓爲求詩去云「蓮花

(4)舊五代史馬 郁傳

大心情薄似雲,已向青天得門戶,錦衾深愧卓文君」

中成賦,可以此妓奉酬」。抽筆操紙,卽時成賦,擁妓而去。 嘗聘王鎔於鎭州,官妓有轉轉者,美麗善舞,因宴席。郁屢挑之。幕府張澤亦以文章名。郁曰 「子能座

(5)堯山堂外紀

天云 「休遺玲瓏唱我詞, 玲瓏餘杭妓者,樂天作郡日,賦詩與之。時微之在越州聞之,厚幣邀去。月館始遣還 我詞多是寄君詩 ,明早又向江頭別 ,月落潮平是去時」 贈之詩,

0

(6)杜樊川詩集「張好好詩序」

於宣城精中 牧太利三年,佐故吏部沈公江西幕,好好年十三,始以善歌來舞藉中。後一年,公移鎮宣城,復置好好

外說:第四章 妓

能

(7)本事詩

欲別頻啼四五聲」 令更衣待命。席上爲憂危。韓召樂將責曰:「戎使君名士,留情郡妓,何妓不知而召置之,成餘之過」 盃,命歌送之。遂唱戎詞 置藉中,昱不敢留,餞於湖上,爲歌詞以贈之。且曰「至彼令歌必首歌是詞」。 踔匼公鎭浙西,戎昱爲部內刺史,郡有官妓善歌,色亦嫻妙。昱屬情甚厚。浙西樂將聞其能,白晉公召 乃笞之。命與妓百縑。卽使歸之。其詞曰:「好是春風湖上亭,柳條藤蔓繫人情,黃鶯坐久渾相識 0 似此風流艷史,當時定屬不少 。曲旣終,韓問曰「戎使君於汝寄情耶」。悚然起立曰「然」 既至,韓爲開筵 淚下隨言 自持 0 韓

二七 舊唐皆卷 四七所載 「參軍沈傳師廉察江西宣州,辟牧爲從事」。杜牧當時隨同宣州刺史沈傳師前往宣

州赴任也

- (一八) 東都洛陽 東都 因乏確證 , 重覩好好」 論究較 ,固與長安不同 難 語 , 則其與官妓張好好,在洛陽重逢,似可證實洛陽亦有官妓之設施 ,但與地方都市亦有區別,根據杜牧之「張好好詩並序」所述「後二才於洛陽 ,惟實情如何
- (一九)長安之光宅坊與延政坊,洛陽之明義坊,均係教坊所在地,並無妓館
- (二〇) 石田博士認為詩文內之北里,卽係平康坊之北里。故根據駱賓王之「朝遊北里暮南隣」與盧照隣之「娼 家日暮紫羅裙……南陌北堂連北里」等詩句,認為平康一坊之外,尚有娼家狹斜之巷。 係都市北 部之意,而平康坊則並未位於長安北部) (亦有人認爲北里
- (二一)「北里志」係唐末孫棨所撰。續百川學海、古今說海、五朝小說、唐人說薈、說郛等叢書,均有記載

各說:第四章 妓 館

述

北

里志著

者孫棨,字文威,宣宗年間,曾歷任翰林學士、中書舍等職,應友人邀

四六五

常遊北里

熟悉北 妓館最 盛時期之寫照,此與教坊記所述開元天寶教坊盛期之情形相同,由此亦可反映教坊與妓館盛衰交替 HI. 情 形 唐 未 避難 鄉間 ,撰寫本書,時爲僖宗中和四年。本書內容,多係著者親身閱歷 , 亦為唐朝

之事實,殊堪玩味

- (二二) 根據足立喜六博士之「長安史蹟之研究」。長安以朱雀門街 宮與 之四過,亦甚熱間 大明宮則位於東北部之南北處 ,中北部之南四、五坊則爲閑散之地。惟本書作者認爲長安東北部並非文化之地,興慶 (即中央之南北大街) 為最繁華, 東西兩市
- (二三) 根據宋朝宋敏求之長安志卷八,崇仁坊條文所載「北街當皇城之景風門,與尚書省選院最相近。又東市 偶 然 相連 比。 。此外根據唐朝段安節之樂府雜錄所載「大約造樂器,悉在此坊。其中二趙家最妙」。則崇仁坊亦爲 。按選人京城無第宅者多停態此。因此一街輻接。遂傾兩市,晝夜喧呼,燈火不絕,京中諸坊莫之與 按文中所稱選人,係指地方舉人上京應試者而言,是則崇仁坊南隣之北里,爲舉人進出之地 當非

樂器兩集中之地

- (二四) 根據唐朝白行簡之李娃傳 有娃方凭一雙變青衣立。……」文內所稱從平康坊東門進入,前往坊之西南部之某友人住宅,途經 里。嘗遊東市。遷自平康東門入,特訪友於西南。至嗚珂曲 曲」,該曲當係南曲中之二小路也。 (唐人說養本)所報「汧國夫人李娃,長安之倡女也。……抵長安,居於政布 。見一宅門庭不甚廣,而室宇嚴邃 , 闔 屏
- (二五) 唐朝沈既濟之任氏傳 與鄭子偕行於長安陌中,特會依於新昌里。……任氏口可去矣。某兄弟名係教坊,職屬南街。……」文中 (唐人說舊本)「任氏女妓也。有章使君者,名崟第九。……天寶九年夏六月,崟

坊中十字街之東西大街之南側,是則北里三曲中之南曲,可能位於東西大街南側,而書寫爲南街者 根據北里志所載「諸妓以出里爲艱難,每南街保唐寺有講席」。該保唐寺位於平康坊南部 所稱之任氐兄弟·×蕃籍教坊、却在南街工作,該教坊當係民間妓館之別稱,南街則爲平康坊之南街 ,故南街當位於 。此外

- 北曲楊妙兒之家「居第最寬潔。賓甚翕集」。設備良好,亦盛極 一時
- (二七) 請參照石田幹之助氏 「唐史叢抄」中之唐代風俗史抄之一元宵觀燈;與小笠原氏之「關於上元放燈之起
- (二八) 禮記之曲禮上所載「細人之也以姑息」一語,即係一例。

源」;以及那波利貞氏之「元宵觀燈」等書籍

- (二九) 北里志王團兒條文所載「至春上巳月,因與親和禊於曲水。聞鄰綳絲竹。因而視之。西座一紫衣,東座 其 、鴇母王團兒共侍客席。故王團兒除經營妓館 縗麻。北座者編挿麻衣。對米盂爲糾。其南二妓,乃宜之與母」。文中所稱宜之,係樂妓福娘別名 ,擔任鴇母而兼營樂妓也 與
- (三〇) 石田氏認爲假父與廟客相同。王蓮蓮條文中,亦有類似解釋。惟本書作者,却認爲此說有誤
- (三一) 文中「鴇母有郭氏之癖,假父無王衍之嫌」。係根據晉書卷四三王衍傳所載『衍(註,係晉惠帝之功臣) 之貪鄙 总如此』。此係指鴇母貪戾,尤若郭氏惡癖,假母無王衍惡麦貪戾之嫌,而與鴇母同樣貪戾無比之謂 安郭氏 ,故口未嘗言錢。郭欲試之。令婢以錢繞床,使不得行。衍鮼起見錢 ,賈后之親,藉宮中之勢,剛愎貪戾,聚歛無厭,好干預入事,衍患之而不能禁。時有鄉人幽州刺 ,京師大俠也。郭氏素憚之。衍謂郭曰:非但我言卿不可,李揚亦謂不可。郭氏爲之小損。衍疾郭 ,謂婢日 ,舉阿堵物去。其措 也。

四六七

史料中有關王團兒家之樂妓情形者,為「有女數人。長曰小潤……次曰福娘……次曰小福」。有關楊妙

各說:第四章

妓

館

兒家者 ,如「長妓日菜兒……次妓口永兒……次妓口迎兒……次妓日桂兒……」等

(二三)北里志有閣楊妙兒之四妓所載者爲「長妓日萊兒,貌不甚揚,齒不卑矣,但利口巧言,詼諧錄妙,陳設 居 (H · 豪萊兒之爲人,雅於逢迎」。由此可證各妓之年齡與能力成正比也 無他能 北處 如 。……次歧口迎兒,旣之豐姿,又拙戲謔,多勁詞 好事上流之家。……以敏妙誘引賓客,倍於諸妓,權利甚厚。……次妓曰永兒……婉約於萊兒 ,以忤賓客。次妓日桂兒,最少,亦窘於貌

(三四)唐人説薈本,將「姓」字寫爲「威」字,故以續百川學海本及古今說海本中之「姓」字較爲正確

(三五)就註解第三三條「楊妙兒家妓言」即爲一良好實例。其中永兒、迎兒、桂兒三妓,容姿才華,均極貧乏 僅賴長妓萊兒共維營業。楊妙兒本人年事已長,容貌衰退,憑伶俐口齒,爭取風流人士眷顧 , 其對四妓

(三六) 石田氏亦有同樣解釋。

亦具有豪俠之氣

(三七)「唐代教坊組織」內會有詳細記述。唐代教坊都知人數,其在咸通年間,有教坊俳優三十人,蒙朝恩稱 同 六人。故唐代教坊寶有都知人數,是否僅有數人,却無從稽考。至於教坊都知與妓館都知 知人數達三十人,似嫌過多。迨至宋朝教坊,雖仍有樂人數百人,但樂官中充任都知及高班都知者 ,故無法以教坊都知人數去推定妓館都知人數也。後者恐較前者爲少。 知,其中 「拿可及」 被選爲「都都與」、「王鐸」任「都都統」,則教坊擁有樂工樂妓數百人, 因兩者 僅有 īfij 都

(三八) 根據北里志所報有關王國兒條文,如「至春上已日,因與親知禊於曲水。斷鄰網絲竹。因而視之。西座 紫衣,泉座一磙麻。北座者編揮麻衣。對米点爲糾。其南二妓乃宜之與母也」。當時環繞宴席,南座爲

- 三九 樂妓 根據宋朝陸 福 娘及鴇 游之老學庵筆記卷六 母王團兒 ,其他三面 ,均係男客,此亦爲男子擔任酒糾之例 (學津討伐本) 「蘇叔黨,政和中至東都,見妓稱錄事。太息語 (参照註解第四十條)
- 錄事 世 一切變古,唐以來舊語盡廢。此猶存唐黃。爲可善。前輩謂妓曰酒糾。蓋謂錄事」。是則宋朝視酒糾與 ,係相同人物也 ,今
- (四○) 王保定之唐摭言卷三,所載 茶錢 便請 元自身擔任,後移讓同年。至於樂妓錄事名稱,似係爾後由樂妓擔任此職時而採用 。第一部樂官科地每日一干,第二部五百。見燭皆倍。科頭皆重分」。據此,則錄事之職,舊例係 ,大科項二人,常誥旦一至期集院。常宴則小科頭主張,大宴則大科頭。縱無宴席 一人為錄事。其餘主宴、主酒、主樂、探花、主茶之類,咸以其日辟之。主樂二人。一人主飲 「大凡謝後使往期集院。院內供帳宴饌卑於輦敬。其日狀元與同年 者 , 科頭亦逐日請給 相 見 妓放 ,後 狀
- 四 請參照井上紅梅所著之「支那風俗」上卷中之「花柳語彙」及同著之「支那各地 風俗 叢談 書籍
- 禁止其 家拘管甚切」。按張住住,六、七歲時住在妓館,因其係母之腹女,則爲當然之事。及笄之年(十五歲) 同歲。亦聰簪,甚相悅慕。年六、七歲,隨師於衆學中。歸則轉教住住。私有結變之契。及住住將笄,其 北里志中尚未載有幼年入妓籍之例,相近似者爲張住住之例。「少而聰慧,能辨音律。鄰有龐佛奴與之 與幼年男友同遊者,似係當時張住住已開始從事樂妓生活故也
- (四三)請參照新唐書卷一几七章宙傳。
- (四四)請參照舊唐書卷一四九及新唐書卷一〇四于琮傳。
- (四元) 樂妓陪客外出,必有下婢隨伴,原則上尚需付給鸨母若干費用,但此並無 確證

谷說:第四章

妓

êi:

四六九

- (四六) 之習慣也 十一,代宗本紀大曆二年條文所載「二月壬午,幸昆明池踏青」一語(壬午係初二之意)則踏靑亦係舊末 所謂踏青 ,係指仕女野外出遊。通常爲舊曆元月初八,二月初二,三月初三茂淸明節日 0 根據舊唐書卷
- (四七)關於「三月上巳,曲水宴遊之事」,根據北里志王團兒條文所載「至春上巳日,因與親和禊於曲 下婢 證實樂妓於上巳之日「踏靑」 志作者孫棨甫從地方公出返京,上巳之日,偕友人同遊曲水,設筵於福娘鄰席 鄰網絲竹。因而視之。西座一紫衣,東座一縗麻,北座者編挿麻衣。對米പ為糾。其南二妓乃官之(福娘) (母也。因於綳後候其女傭以詢之。……及下棚復見女傭。曰來日可到曲中否。詰旦詣其里」。此係北里 與其久未狎遊之福娘,約定再晤之期。 者,則相同也 此雖與張住住偽病留家,秘密與電年男友相晤情形不同 ,聞福娘歌聲, 經秘· 密透過 水 。聞 但
- (四八) 請參照加藤繁博士所著之「唐宋金銀之研究」「郢爰考」及「支那經濟史」等書籍
- (四九) 當 根據宋朝龔鼎臣之東原錄 多爲蟲 係宋例 一鍰爲六兩,故自唐末至宋朝間 食 。此外根據唐朝皇甫牧之三水小犢卷上「唐咸通庚寅歲,洛師大飢 棄一斤值鍰。……明日凌晨,荷桑葉,詣都市鬻之,得三千文」。則唐朝亦係百文爲一鍰 「世俗謂一錢爲金,百金爲一鍰,與古甚異」。一語,則百錢 ,係通行「百文爲一鍰」之制度。 穀價騰貴……至蠶月 (百文) 爲一鍰 , 而桑
- (五〇) 新郎君通常係指新及第之選人而言。惟妓館教坊,均有男女倒用習俗 之樂妓 ,其費用當較普通樂妓加倍。但根據北里志自序稱,此種樂妓爲「下車」(容後詳段)則此項推測 ,如指樂妓,則新郞君爲初次營業

無法成立

- 五. 立 加藤繁博士之「唐宋金銀之研究」中第三六八頁所載 0 「鍰尤如鎰,至於所謂『兩』之異稱理由 ,並不成
- 五二 頭一人第二部也。常宴即小科頭主之,大宴大科頭主之。縱無宴席科頭日給茶錢」 主酒、主樂、探花、主茶之類,咸以其日辟之。主樂二人一主飲。妓放榜後,大科頭兩人第一部也 碑海叢書本所載者「進士榜出 ,似係經過 ,謝後,便往期集院。其日狀元與同年相見。請一人爲錄事。其餘主宴、 。此文較學津討 原本所 0 小科

載者簡潔,且內容豐富

整理後撰寫者

- (五三) 中之佼佼者 妓館樂妓僅用於出席公宴時所職司之名稱。至於任大科頭及小科頭之樂妓,當係所謂都知或席糾職稱樂妓 科頭之名,未見於北里志。但雲麓漫抄與摭言 ,均有進士小宴使用小科頭之記載,是則科頭之名,或係
- (五四) 「科地」 義 者 所指意義 ,尚無具體參考資料,此或係如日本之民謠 、舞踊、三味線所表示,以地方爲基礎之
- (五五) 科頭皆重分」之「重」字,雖不能解釋爲 「二重」 意義,但其較 「科地」所分者較多,則無疑義
- (五六) 目前中華民國仍有使用茶錢、茶料、茶儀等稱呼。
- (五七) 根據第 節所述,官使婦人係公妓之別稱,則「官使」二字內容當不確想像也
- 行八 買出 ,即係客人繳納大量金錢,送贈鸨母 以達到其獨佔樂妓之目的
- (五九) 請參照加藤博士之「支那經濟史」第十一章「物價」。
- (六〇) 唐時商業上之同 業 組織,已極發達。如當時商業行爲,均集中於平康坊隣旁之東市 妓館是否受此影響

各說:第四章

妓

食

知」係由每曲推選若干人充任,則有同業組織之可能性甚大,或經營者亦參加其內,亦未可知。或爲名界 而 稱 亦有同業組織,未敢斷言。至於北里分爲內、中、北三曲,此乃係地域關係,與同業組織無關,若 若此 則其與鴇母間之關係, 當不致於發生衝突也

- (六一)請參照本章第二節「妓館之組織」。
- (六二)請參照本章第二節「妓館之組織」。
- (六三) 根據王保定之唐摭言 虚榜自省門而出,正榜張亦稍晚」 張掛之。元和六年爲監生郭東里決破棘籬 流多於此列之。)張榜牆, (與津討原本) 乃南院東牆也 所載 。別築起一 (籬在垣墙之下,南院正門外亦有之) 圻裂文榜因之。後來多以 「南院放榜 堵,高丈餘,外有壖垣未辯色。即自北院將榜就南院 (南院乃禮部主事受領文書於此。凡板樣及諸色條

南陽 係屬於禮部之一個機構,負責文書受領及發表府令之場所,高等文官考試成績,亦在此發表因而

(六四)請參照本章第二節「妓館之組織」。

有南院放榜之稱

(六五) 請參照舊唐書卷一七七夏候孜傳,新唐書卷一八二及七五宰相世系表。

(六六) 請參照第二節「妓館之組織」。

(六七)請參照第二節「妓館之組織」。

(六八)宣陽坊及親仁坊,位於平康坊之正南方。

請參照第二節「妓館之組織」

(六九)

鄭修範(仁表)

右史

登第,相國鄴之子

覃

鍛 全

鄭光業

王致君 (調)

鄭禮臣(彀)

孫文社 (儲)

小 天 拜

翰林學士 翰林學士 翰林學士

趙爲山 (崇)

氏 隲

承雍章

孫龍光

狀元

杜寧臣 侯彰臣 (潛)

館

各說:第四章 妓

戶部府吏

同年

萬年 (縣)

捕袞

左貂

左諫

捕賊官

宫吏 官吏

官吏

官吏

官吏 官吏 官吏 官吏 官吏 官吏

四七三

官吏

崔助美

同年

同年

趙延吉

盧嗣業 李茂勳 盧文舉

劉郊文

李深之 (崇)

夏表中

天水光遠

同年 同年

及第 (後左史) 同年

同年 及第中甲科(後硤州刺史)相國少子

侍郎

及第 (後小天)

進士,故山北之子(山北即沈侍郎)

崔垂休

崔知之

張

街使 豪者

(韋宙相國子)

計巡遼

坤 氏

左揆

進士

李茂遠

于

琮

(常侍子)

官吏

四七四

官吏

官吏 富商

官吏 官吏

王致君 李

計吏

富家

裴思謙 陳小鳳

及第

博士

王金吾

令孤鴻 鄭合敬 鄭光業

官吏

金吾 (山南起子)

官吏

七二 (七二)關於唐摭言之南院宴會中,妓女出勤之記載,續前文所述「逼曲江大會則先牒教坊奏。上御紫雲樓垂簾 「探花」係貢舉第三名之尊稱,此處却作爲宴席上之職稱,請參照本章註解第四十條之記載。

觀焉。時或擬作樂則爲之移日。……」。义內所述之曲江大會,似係指放榜後曲江之宴。該宴會,因係皇

帝御駕親臨,其所命教坊樂參加。該教坊當係直教坊,而並非妓館之別稱也

(七三) 口字係原本之缺字,可能爲『筵』字。

(七四) 妓館之樂妓,住平康里,而落藉於教坊之說,顯係不可能之事,因教坊直屬宮廷,而妓館係民營 ,兩者

截然不同也。

(七五) 請參照第二節「妓館之組織」第四項「經營」。

各說:第四章 妓

館

- (七六)如舊唐書卷一六三盧簡辭傳所載「簡辭弟弘正、簡求……簡辭無子,以簡求子貽殷、玄禧入繼。簡求十 收 子,而 。辟爲都統判官檢校禮部郞中,卒」。則嗣業當非簡辭之養子 嗣業、汝弼最知名。嗣業進士登第,累辟府。廣明初次長安尉,直昭文館左拾遺。右補闕王鐸徴兵
- (七七)請參照新唐書卷「八三孫龍光傳。
- (七八) 新唐酱卷一六七王式傳, 曾載爲「王式曾任左金吾大將軍」。
- (七九)關於東京夢華錄之資料,單刊本計有元刊影本之「幽蘭居士東京夢華錄」,及明、弘治刊本,叢書刊載 社鉛印本等。本研究則係以學津討原本爲主,參照元刊影本所撰寫者。 者計有津速秘背本、唐宋叢書本、秘册彙函本、說郛本、學津討原本,以及一九五六年上海古典文學出版
- (八○)關於夢梁錄,單刊本計有光緒十六年嘉惠堂丁氏刊本,叢書本計有知不足齊叢書本、學津討原本、學海 類編本、武林掌故叢編本、上海文學古典出版社本等。本研究主要係採用光緒單刊本資料所撰寫者
- (八一) 關於武林舊事,叢書本計有陳眉公寶顏堂秘笈本、津逮秘書本、知不足齊叢書本、武林掌故叢編本、上 海古典文學出版社本等。本研究係以實顏堂秘笈本爲主撰寫者
- (八二) 請參照東京夢華錄卷五及卷六。
- (八三)加藤繁博士,在「宋朝都市發達」一文中,曾認為酒樓亦稱為妓館。其他史料,確亦如此混用,此可由 東京夢華錄」予以證實
- (八四)文中之「京師任居八」之「八」字,元刊所載爲「京都任居入」,此處係作「入其門」之解,故任店作 八店之解,似不合理。

縣之碧香諸庫如次:

(先得樓)

錢塘門外上船亭南

錢塘前庫

錢塘正庫

錢塘縣前

煮碧香庫

鵝鴨橋北, 醋坊巷口

藩封棧庫

西橋東

禮院貢院對

禮院貢院對河橋西

又常州無錫縣之藩封正庫,其與上述錢塘縣各庫,均係臨安府點檢酒所提領者。此外、尚有安無司酒庫之

說,如同書同卷之安撫司酒庫所載如次:

餘杭縣間林酒庫

餘杭縣石瀬步東西二酒庫

臨安縣靑山酒庫

臨安縣桃源酒庫

安吉州德淸縣正酒庫

安吉州德淸縣東西二酒庫

安吉州歸安縣璉市東西二酒庫

嘉興府華亭縣上海酒庫

館

各說:第四章

妓

四七七

(八六)「新煮兩界」,似係指新界庫與煮界庫兩者而言。

昇陽宮 按原文所載,東庫亦稱爲清界庫、煮界庫、造清界庫 ,煮界庫在社檀南,新界庫在淸河坊南,酒樓扁之曰和樂」。是則分爲新界、煮界兩庫者 、造煮界庫及煎煮庫等名。南庫 如所載 「南 庫 , 僅 ,元名 係南

庫而已

E 係清界庫之誤 Щ 之煮酒庫及赤山庫之煎煮庫三種,亦堪注意。按南上庫之煮酒庫與造清界庫對照 至於造淸界庫與造煮界庫,雖冠以「造」字,實係同樣意義。除上述四種庫名外,南庫之新界庫 庫 兹將十三庫(包括東庫、西庫、北庫、西溪庫、崇新庫等五庫)內部詳予研究。似可大別爲清界庫、煮界 兩 雖 庫之煎煮庫當亦具有相同意義。是則所謂酒庫,似僅分爲煮界庫與淸界庫兩種。若此,所謂新界庫 類 屬戶部點檢所提領,事實上却由臨安府管理 。根據那波博士解釋,「煮界庫」係貯藏火釀之酒庫;「淸界庫」則係長年靜置,使酒澄純之庫 ,據此解釋 ,「新煮兩界,係本府關給」一語,則酒庫利益,完全由臨安府處理 (参照那波貞博士之「唐宋時代之旗亭酒樓」) ,似可解作爲煮界庫 ,故其表面 南 一。赤 F 如 庫

(八七) 請参照桑原隲藏博士還曆紀念東洋史論叢之「關於宋朝都市之發達」

(八八)宋朝王懋之野客叢書卷一五所載「今用女娼賣酒,名曰設法。或者謂漢晉末間僕謂此 意。晉人阮氏醉臥酒爐。婦人側司馬道子於園內爲酒墟,列肆使姬人酤鬻酒肴,是矣」 妓官妓及私名妓女數內揀擇上中甲者,委有嫂婷秀眉 。但對 「設法」一 語,並未提及。惟夢梁錄卷二〇之妓樂條所載「自景定以來,誻酒庫設法賣酒 ,桃臉櫻唇 ,玉指纖纖 ,秋波滴溜 。此雖說明賣酒置 0 即卓文君當爐之 所謂設法寶酒

所記為景定年間之事。按景定帝為理宗之年號,係南宋滅亡前二十年之時(西曆一二六〇—一二六四)

所述設法盛行,名妓輩出者,當係景定以後之事

(八九)

根據夢梁錄

- 係 等語,當時,官妓之稱爲官名角妓,私妓之稱爲私名妓女,似極流行。惟所謂官名角妓 表揚優秀官妓,私名妓女則係表揚優秀私妓者。 ,點檢所酒庫條所載「其諸庫皆有官名角妓」, 「官差諸庫角妓祗直」, 「官妓及私名妓女 (頭角之意) 似
- (九〇) 「任店」之「任」字係指篇實,誠實之意。或係將具有信用之大店稱爲任店 ,亦未可知也
- (九一)任店之下「八」字,元刊本所載者爲「入」字,夢梁錄內亦載爲「入其門」,故並非指任店之數爲八店
- (九三) 東京夢華錄卷一繙樓東街巷條文所載「近北曰任店,今改作欣樂樓」
- 本文係屬於 「酒肆」條文之一部份,其所引用者,並非僅限於市樓,亦包括有官庫之一般酒樓也
- (九四) 臨安府小酒庫名稱,本章註解內,業己詳細列舉文中之小酒庫,或係相當於子庫,亦未可
- (九五) 可資證明。按同條文曾述及康沈卽係三元樓康沈家,該嘉慶樓及聚景樓當爲其支店也 南宋時代之脚店,並非僅解釋爲小店。夢梁錄卷十六酒肆條所載「嘉慶樓、聚景樓俱康沈脚店」一 語
- 九六)原文所載 宋時代實況予以更正者 直主廊約百餘步」一語,揆諸東京夢華錄引用者,已改爲「約一、二十步」 。當較可能北宋時期所謂百餘步之大,似屬不可能 ,或係誇張之說 ,亦未可 似係考慮南
- (九七) 夢華錄對於主廊情形, 載爲 此說,是否正確,似有疑問 「分南北兩廊」 。據此,則主廊兩端,各連接成直角之平行走廊兩條 ,至於
- (九八) 夢華錄引用本文時 ,亦未記載有「小閤子」一語,似係因懷疑而不予採用者。

四七九

各說:第四章

妓

- (九九)七月十五日有將水瓜皮作成燈籠,隨河水漂流習俗,此種燈籠稱為蓮燈。至於妓館,於元宵節所懸掛之 蓮燈,似係出源於此。按東京吉原妓樓,七月初旬,爲追瞻名妓玉菊,亦有懸掛燈籠習俗
- (一〇〇) 根據武林舊事酒肆條所載 酒肆,俱如此裝飾。故至今店家做成俗也」。則此等裝飾,實係五代後周之高祖時代業已風行 「如酒肆門首排設杈子,及梔子燈等,蓋因五代時,郭高祖游幸汴京 。茶樓
- (一○一) 武林舊事卷六,「誻色酒名」項內,列舉有官庫之各種酒名五十四種。又曲淆舊聞內,亦列記有各市 樓之特製酒名
- (一〇二) 前條內載有 ,羊羔酒八十一文一角」。所謂銀餅酒,似係以銀餅所製之酒;羊羔酒則係山西特產之名酒 「仙正店 ,前有樓子,後有臺。都人謂之臺上。此一店最酒店上戶。銀餅酒七十二文一角
- (一○三)根據本條文內所指各種飲食名稱,似可認爲係專指酒樓而言者
- (一〇四) 東京夢華錄所載「大凡食店大者謂之分茶」。按北宋時代,較大食店稱爲分茶;南宋時,則總稱爲食 亦有稱爲分茶與分茶店者
- (一○五)麵食店之名。因南宋食店以麵類佔主要地位而得名者。至於北宋時之南食麵店,則係專賣華南料理而
- (一○六)「川飯店」係北宋時代食店之一種售賣麵類,燒飯爲主。夢梁錄曾記有「更有專賣諸色羹湯 諸肉魚下飯」 認 爲係麵食店料理之一種。 ,川飯並
- (一〇七) 夢梁錄內所記 其後繼之南宋脚店,則不售賣下酒,似係不可思議之事,令人難以想像。 ,除官庫、子庫、脚店外, 尚有賣下酒之店稱爲「拍戶」 。按北宋酒樓,均備有下酒

- 二 〇 八 〇 對於飯店夥計,夢梁錄之麵食店記事內有詳細記載。按夢梁錄係引用東京夢梁錄者
- (一〇九) 修改內容中較爲重要者 字,改寫爲食店與酒店混稱之「分茶酒肆」,顯屬錯誤 分茶酒肆,賣下酒食品厨子謂之量酒博士師公。店中小兒謂之大伯」。後者將飯店厨子名稱之「茶飯」 文所載「凡店內賣下酒厨子謂之茶飯量酒博士。至店中之小兒子,皆通謂之大伯」。而夢梁錄則改爲 ,夢梁錄中之「劄客」,夢梁錄改稱爲「禮客」。此外東京夢華錄飲食果子條 凡 兩
- (| |) 夢梁錄另載有「(大凡入店不可輕易登樓。恐飲宴短淺。如買酒不多, 只座樓下散坐, 謂之門 後者似係因 點菜較少,價格低廉者,店方為其準備分茶。此卽北宋之分茶與南宋之分茶酒店,在觀念上所不同之處 喚珍品下細食次,使其高抬價數。惟經慣者不墮其計」。據此,酒樓方面,依飲食高低對待客人,如客人 人哂笑。) 初坐定,酒家人先下看菜問酒多寡,然後別換好菜蔬有一等。外郡士夫未曾諳識者,便下筋喫, 然店肆飲酒在人出著。且如下酒品件,其錢數不多,謂之分茶。小分下酒,或命妓者被此輩索 「酒店食店化」以後,所襲用爲分茶酒店之名者 被酒家 牀 馬道
- (一一一)請參照入矢義高所著之「宋代市民生活之一面——關撲」
- 請參照筆者所著之「燕樂名義考」 (東洋音樂研究第一卷第二
- (一一三) 同文續稱之「近北街曰楊樓,街東曰莊樓,今改作和樂樓」。
- 同文續稱 「白礬樓 ,後改爲豐樂樓,宣和間 ,更修三 層相高 ,五樓相 向云云
- 〇 一 玉 爲酒 根據本章註解第一一三條所述「近北街曰楊樓,街東曰莊樓」。該楊樓、莊樓,依據其他史料 樓

各說:第四章 妓

- (一一六)酒店與酒樓之名,實無多大區別,蓋兩者兼用之例甚多。
- (一 | 七) 關於夢梁錄之分茶酒店條文內,將「劄客」改稱「禮客」,其是正確,難以斷言
- 湯斟酒、歌唱,或獻果子、香樂之類,客散得錢。謂之廝波。又有賣藥及果實蘿蔔之類,不問酒客買與不 有百姓入酒肆,見少年子弟輩飲酒,近前小心供過。使令買物命妓取送錢物之類,謂之門漢。又有向前換 店中小兒子皆通謂之大伯。更有街坊婦人,腰繫靑花布手巾綰危髯,爲酒客,換湯斟酒,俗稱之焌糟 ,散與坐客,然後得錢謂之撤暫。」文中之焌糟,當爲女性,其他是否僅屬女性未敢斷言 關於北宋市樓,所謂跑僅之男女職稱。東京夢華錄曾載有「凡店內實下酒厨子謂之茶飯量酒博士。至 更
- 九)趕趂所吹之「簫」,卽係豎笛。「阮」似爲琴與琵琶混合之物,始自宋朝,「鑼」爲銅鑼之類,「板」 係拍板之一種,「散耍」則爲樂曲形式之種類
- (一二○)兪正爕曾指稱有「營婦」,爲宮女之一種,屬於宮妓,與宮妓不同 「二「除樂戶正戶籍及女樂考,附古事」) (請參照清朝兪正爕,癸巳類稿卷
- (一二一) 關於說唱等宋代俗曲,目前中華民國正積極進行研究中,筆者擬與「唐代變文」共同論述,容另著發
- (一二二)文中之「官差諸庫角妓祗直」中之「祗直」。如舊林武事所載「每庫有祗直者數人」。 佼者之稱爲 種職稱,卽數十位官庫樂妓中,有所謂角妓或角名樂妓中,再選拔數入稱爲「祗直」。此與北里樂妓中佼 「都知」情形相同。但本文「官差諸庫角妓祗直」之「祗直」兩字,如作爲值勤服務之解釋, 則祗直成爲

亦能通達也

第五章 十 部 伎

隋 初 .濫觴,迨至唐初始告完成。茲就其成立經過後組織情形分述於次 + 部伎與二部伎 , 教坊 、梨園 , 四部樂等共稱爲唐朝宮廷晉樂文化之精華。特別是十部伎,早於

第一節 成立及其變遷

第一項 成立過程

一)開皇七部伎

樂) 樂輸 倭國 安國 東傳 竺伎;「呂光」及 入關 加 樂 , , 以整理 突厥 陸 則在 「域音樂傳 係 續 北 輸 , , 入。 悅 魏 失 因 武武帝 般 却 入中國 iffi 北 復 等 出 四 周 沮渠蒙遜」時代之龜茲樂傳來涼州,此爲中 西征以 興 現 夷音樂 武 良 , 了所 帝 最初為張騫 機 時 後 0 謂開 輸 。武帝遠征龜茲結果,首先是號稱 , 隋文帝 特別為 入 皇 康國樂,迨至隋初 遠征西 「七部伎」 統 北朝宮廷所重 一天下 1域帶來 , 0 企圖 根據隋書卷一五 用 , 摩 復興 。當時 已陸續東輸者計 訶 兜 雅 勒 樂 兵荒 , 西域樂主流之龜茲樂 國古代史上所常見者 曲 同時 , 馬亂 註 音樂志所載 有扶南 將 , ; 上述 雅樂制 其次為東 胡 ` 樂與 度瀕 高麗 ~始 開 中 臨 晉 , 0 繼爲 國俗樂 廢滅 百濟 皇初定令置 但 永 是胡 和 疏 時 , 新 亦因胡 勒 樂 期 清 羅 樂 江五大 之天 七 商

四八二

各說

:第五章

-

部

伎

唐

伎並陳 又雜 部樂 別 新俗樂之「國伎」 強 當 係 按 整 , 樂曲 有 , 爲 備 ……請竝在宴會與雜伎同設於西涼前奏之……)』。文中係說明文帝開皇將俗 渠 祖 開 淸 疏 商樂 平陳 皇元 之曲名) 勒 日 等論 [國伎 , 扶 議之根 年 ; 係 此外 南 開 9 9 (西涼樂),東夷樂之高麗伎, 皇 編成爲七部伎, 至於組 但另據隋 • 康 日 本思想 九 鄭 國、百濟 淸 譯 年 商 , , 伎 故清 牛弘等倡議 志清樂條 ,七部伎之創設或亦與此想法有關,若係事實,則七部伎成立時間 ,三日 伎 、突厥、新羅 之創設當在 所 高麗伎,四日天竺伎 有關雅樂復活之上奏,亦爲開皇二年至九年之事 載 成時 一宋 、倭國 九年以 武平 間 西域樂 , 文中 關 等伎 後 中 並 之天竺、安國 , 0 因而 此 一無具 0 , (其後牛弘請存鞞、鐸 五日安國伎,六日龜茲伎,七日文康 外 開皇 體說 入南 九年 明 9 不 • , 龜 復 所 , 謂 存 茲 太常寺新設立 於內 \equiv 一開 樂 , 地 皇 樂之 巾 之初 再 0 及 另 平 加 清商 0 清商 所 拂 依字 陳 「文康 等 謂 署 後 樂 獲 舞 眼 雅 與 伎 當爲 以 之 判斷 伎 鄭 新 分 加

之 涼者, 稱 七七 唐 部伎共 之西 起符 朝 劉 氏 涼 脫之太樂令壁記 之末 樂 稱 國伎」一 至 , 呂光 魏 周 語 之際 -沮渠 ,似 所載 , **遂謂之國** 蒙 與 凡七部通謂之國伎」一語 遜 事實不符, 等據 伎 有 涼 當不 州 0 是則 , 及隋 變龜 國伎係西 茲聲 志之正 爲 , 之, 涼 確 與 樂 也 隋 志記 號 , 註 日 爲 $\overline{}$ 極 秦 載 明 漢 大 0 此 有 顯 伎 外 出 也 0 入。 魏 隋 (註三) 太武 志 惟 西涼樂 太樂 旣 平 令 河 所 西 壁 載 記 , 得 西 所

開

皇九

年

前

二)大業之九部伎

根據隋書卷一 五 音樂志前引所載 『及大業中 , 乃定清樂 • 西涼 • 龜茲 、天竺、 康國 疏勒 安國

高 麗 0 當 禮畢、 時 各 i 伎所! 以爲 用樂器 九 部 0 種 器 類 I 依 , 數 創 量 造 以 , 旣 及樂工 成 , 大備 人數,歌 於 茲 曲 矣 0 解 曲 開 • 皇 舞 七 曲 部伎,於煬 等曲 目 • 均已決定,堪 帝 大 (業期 間 擴 稱 大 充 成 爲 九

林邑 於煬 於 帝 簡 於 平 仍 前 林 未 陋 帝 成 按 平 邑, 被納 後 立 九 9 定林 九 部 而 0 因 部 獲 入 伎 未 扶 子 其 邑 伎 係太樂令壁記會刊 係 單 使 時 時 由原來之七部伎及雜伎中之疏 南 獨 用 所 I , 人及 編 之樂 獲 始被 部 , 器 罷 鑑 匏琴,以天竺 黜 匏 於 琴 者 九 載有 部 , 0 惟參 亦 伎 卽 成 『隋文平陳,得淸樂及文康禮畢曲 今日 一樂轉寫其聲 立 證 時 註 印 間 解 勒 度使用之 , = 說 究 , 康國兩 係 明 , 而不齒 大 , 業何 令壁 Vina 伎共同 年 記 (樂) 所載 之絃樂器 , 組成 未 部 見明 ,似並 0 0 惟 載 , , 當時 據此 而 原屬 不 , 預 Ė 黜 僅 百 測 確 , 雜伎中之扶 有絃 其時 也。 百濟樂 濟樂因爲九部伎 間 至 於所 當 似 根 在場 原 南 (註四) 稱 屬 樂及百 扶 七 帝 平定 部 南 0 渦 樂 伎 煬 濟

十部伎 所 載 商 此 外 , 之前面 , \equiv 與天竺伎相接近 通 西西 典 九 涼 卷 伎相 , 74 四六坐 扶 同 , 南 僅第四伎以扶南代替高麗 立 , , 故唐 五 部伎所載 高 麗 六典所載者恐係誤載 , 六龜茲, 七安國 武 德 初 未 暇 改 。按扶南樂所用匏琴 爲 作 , 八 一扶 0 疏 每 、南」者 勒 讌享 , 九 , 因 康 國 隋 舊 9 係 制 屬印度音樂直系之南 0 , 上文所 奏 九 部 述 樂 與 0 唐六 典所 讌 洋 樂 音 錄 ,

(三) 貞觀十部伎

各說

:第五

章

+

部

伎

武 大業時 初 未 暇 制定之 改作 九 部伎 伍 讌 享 9 迨 9 大 至 隋 唐 舊 朝 太宗 制 , 奏九部 貞 觀 年 樂』 中 始 0 大樂令壁記前 擴 充 爲 + 部 伎 引 所 如 載 涌 典 魏 卷 通 四 高 六 昌始 坐 有高昌伎 立 部 伎條

四八五

唐

用 唐 之九部伎 Q 太樂 太宗 於成 令 平 壁記 高昌 立 ,於貞觀 時 述 間 三節 F 文後所 收 則 中第 年 其 無史料 樂 間 載 剔 0 節係 又造 -查證 除禮 龜 說明隋煬帝 茲 讌 樂去 畢 , 1 疏勒 猜想其可能與十部伎初 (文康伎) 一禮畢 • 安國 曲 制定之九部伎 ,今著 ,另加入 康國 一个唯 • 高麗 此十部」 ,直至 「高昌伎」 次上演 唐初 西 0 凉 時 以及通典 間相接 與 9 高昌 仍未改制 「讌樂伎」 近 讌樂 也 四 0 六「四 而 後兩節係說明大業時 清樂伎 成爲十部伎 夷 、天竺。 條 於引 凡

讌款 北 度 周 將 東 條 關 待 於 侯 傳 所 高 高 君 載 , 昌 而 昌 集 太祖 伎 樂之編 係貞觀十四年八月平定高昌,同年十二月 未 出 被 輔 現 繼 時 續 魏之時 入太常寺 間 採 用 , 根據 , , 故連雜 高 ,亦恐在此前 昌 F 支所 款 伎 附 中 載 , 亦未 乃 -後 得 (西) 其伎 納 入 魏 , , 教習以 通 直至上文所載 , 高 昌 伴同高昌王朝見唐太宗,太宗會在 備變 , 始有 宴之禮」 高 『太宗平高昌 昌伎』 0 高昌 0 以 湿收其 |樂會 及隋 於 書 樂』 北 卷 周 四 觀 太 德 香 按 祖 時 唐 樂 賜 太 志

張 及 其 卷八 ,采古朱 於 五 讌樂。 張文收傳條所 雁 天馬之義 (註六) 載 如通典卷一四六坐立部伎所載 ,製景雲 內容,大 **公河清歌** 致 相 9 同 名日 , 並稱 讌樂,奏之管絃 成 立 時 間爲 讌樂……貞觀中, 貞 觀十 ,爲諸樂之首』 四 年 景雲見河水清 0 舊 唐書 卷二八音 協律 郎

年 + 後關 月乙亥還宮,宴百僚, 付 太常 於十 部伎 9 至 是增 F 演 爲十 時 間 奏十部伎』 部伎』 , 根據 通 0 及玉 典 0 前 是則十部伎初次上演時間爲 引 海 卷一 所 載 〇五 -貞觀十 7 一部伎」 -六年十 條引 一月 寝百寮 貞觀十六年 (太宗) 實錄 奏十 所 部 載 先是 『貞觀十六 伐

根據以上三種史實 ,十部伎成立時間當在貞觀十四年八月 (平定高昌) 至貞觀十六年十 月 初

次上演)之間

第二項 實施狀況及其變遷

一)隋代及唐朝初葉

惟綜 入朝 伎形 伎甚爲風行,名稱普及,故中唐以後史料僅有 初次上 |樂與龜茲樂相似 觀 漢朝以 時 式與內容 史料 演以後 煬 後 帝 , 設宴款 無九部伎或七部伎隋朝 , , 宮廷燕饗 九部伎仍較十部伎爲盛 盆形 ,而未被經常採用 複雜 待 , 並上演散樂 除了雅樂外 0 迨至隋朝 上 , ,才算整理 演記 盛況空前 尚採用雜伎 , 上演次數亦較十部伎爲多,究其原因 錄 九部伎而無十部伎之記載, 0 唐 0 ,內容亦較前豐富 初以後 (註七) (亦卽散樂) 惟自七部伎與九部伎出 ,九部伎才被經常採用 0 南北朝開始,西域音樂傳入後 ,尤其是煬帝大業元年,突厥染于 其二、 有二:其 可能因十 現後 。貞觀十六年十部伎 , 始取而 , 部伎中之高 唐初 代之。 九部 , 雜

唐書卷 九部伎立於左 十部伎常爲宮廷重要讌會所使用 關 於九部伎及十部伎實施狀況 一九禮樂志 右延明門外 所 載 『皇 羣 一帝元正 臣初 , 唱 且華夷併用 ,根據唐六典所載『凡大燕會則設十部之伎於庭,以備華夷』 • 冬至 萬歲 , • 太樂令則引九部伎,聲作而入 受羣臣 ,諸如接待外國進貢使節及國內重 一朝賀 ……設九部樂 0 則去樂縣 各就座以次』 要祝 , 無警 宴 蹕 0 此外根 0 0 太樂 是則正月 。則 个命帥 據新

各說:第五章 十 部 伎

慶 粛 元旦及冬至 祝 演 皇帝 奏 叉舊 壽 誕 , 定期在宮城太極殿設宴,羣臣高喊萬歲後 0 唐書卷四三職官志所載 (九部伎 , 十部伎演出年表容後列報) 『禮部尙書……凡千秋節御樓設九部之樂』 ,由太樂令指揮九部伎, 從延明 0 是則九部伎亦用於 門進 入殿前 庭

二)中唐及唐末

部樂 伎 有 之俗 在 九 樂 部伎與十部伎 部 新形式之宴饗 亂 後 伎 (清樂) , 太常寺 敎 坊 而 1 生 音樂 自 梨園 敎 法 唐朝 漸 坊 Ξ 曲 次盛 中 種 。當 -梨 葉 制 度 時 行 園 • 武后 等一 成立 朝 , 立 庭 度荒 以 坐 9 • 爲了 後 三部 中宗開 廢 , 新古胡 伎制度 盡失光芒 , 始漸 貞元十四年, 樂 完 告 衰退 0 成 , 設立 按安祿山 , 且 , 失却 十部伎才告復 新胡 內外教坊; 之亂 樂經 Ė 演 由河 前 機 為了法 會 , 天寶· 西 活 0 方面 (註八) 7 曲 一四年 傳 , 新 入 按 設 中 一月曾 梨 結合· 唐玄宗 康 中 E 十部 演 威 時 期 九 原

僅 兩 曲 形 亦告同 式之新 兩 唐 末 百 , 五 胡 時 曲 上演 樂與 陸 百數字 續 法 , 問 故唐 世。 曲 稍 漸漸 嫌 中 誇 末 融合, 張 和樂旣爲其 ,九部伎業已復活(註一〇)。懿宗時 0 形 成了 0 新俗樂 貞元十四年 (註九) ,利用中和樂初演機會 , 風 靡當時樂界 十部皮樂工人數號稱五百 0 斯 時二 , 九部伎與二 部伎衰退 , (通 部伎 與 典記 中之 部 伎

能 音樂多受唐末影響 持 如 實 上 施 所 述 , 誠 九部 屬 不 , 僅十部伎例外 可 伎與十部伎 思 議 者 0 至 , 於 從隋 ,此又令人有所玩味者 唐 末 朝 尚 至 能保 唐 朝 持之十 末 葉 , 部伎 雖 數 經 , 傳至 盛 衰 五 但 代及宋朝 在 變 化 , 激 則完全絕跡 烈 的 唐 朝 晋 樂 , 按宋 史 中 朝 仍

九部 · 伎及十部 伎演出年 表列 載 於次

「實錄」 即玉海 卷 〇五引之唐實錄)

①武 武 德 (德元年十月突厥使來朝 元年始畢 使骨咄祿特勒來朝 0 帝宴太極 0 宴於太極殿 殿 ,奏九 部樂。 , 奏九部樂。 **齊錦彩布絹** , 各有差 實

唐書卷一儿四突厥上) 一五上略同文)

② 武 \德元年十一月己酉,降薛仁杲,帝大悅置 舊 酒 高 會 , 奏九部樂 (新唐書卷 實錄

4 武 ③武 德 .德二年二月癸巳,宴羣臣 二年閏二月甲辰 考羣 臣置 。 (奏九部樂) 酒 (奏九部樂)

0

,

0

0

實錄 實錄

⑤ 武 德 年五 月丙 寅 , 宴涼 州使 人, 奏九部 樂。

⑥ 武 德三年正月甲午 宴突厥 0 (奏九 部於 庭

O

⑦武 德三 年五月庚午 , 宴突厥 使 0 (奏九部樂) Ö

8 武 德三年八月庚戌 ,宴羣 臣 奏九 部於庭

9 武 德四年三月丁酉 ,宴西突厥使 (奏九部樂)

(10)

(武德四年) 六月 (建德) 凱旋 ……十月…… 賜金輅一集……前後部鼓吹及九部之樂

舊唐書卷二太宗紀)

實錄 實錄 實錄 實錄 實錄

實錄

⑪武德四年七月戊辰 德七年二月 , 宴突厥 ,宴羣臣 使。 , (奏九部樂 舉酒 1屬百官 0 0 (奏九部樂)

各說:第五章

+

部

伎

四八九

四九〇

①3 德七年四月癸卯 ,宴羣臣 ,奏九部樂

(實錄)

(1)武德七年六月戊戌, 生和謁見,高 祖奏九部樂,饗之。

(實錄)

王 和遣司馬高士廉,奉表,請入朝,詔許之。高祖遣其子師利迎之,及謁見,高祖爲之,

以饗之。

15武德八年四月己丑 , 林邑獻方物,設九部樂饗之。

內,語及平生甚歡,奏九部樂,

興引入臥

(實錄

(舊唐書卷五九灴和傳)

(林邑) 武德八年又遣使獻方物。高祖設九部樂,以宴之。

(舊 [唐書卷一九七南蠻 (傳) (新唐書卷二二二下, 南蠻傳)

⑪貞觀二年九月壬子,慶有年賜酺三日, 二年五月丙辰 ,以麥稔,宴羣臣 0 奏九部樂 (奏九部樂) 0

16 貞觀

0

(實錄)

實

錄

⑩貞觀十六年十一月乙亥,還宮,宴百僚奏十部伎 至貞觀十六年十一月宴百寮,奏十部

(實錄)

通典卷一四六坐立部伎

⑩貞觀十七年閏六月庚申, 於想思殿大饗百僚。盛陳寶器 ,奏慶善,破陣樂 ,並十部之樂。 薛 延

陀 , 帝 突利設 日 善 再拜上 ,許以新興公主下嫁。召突利失,大享羣臣·侍陳實器 0 ,奏慶善 , 破 陣盛樂及 實錄 一十部

初三藏自西域 (回) 。韶太常卿江夏、王道宗,設九部樂,迎像 入寺

新唐書卷二一

七下回鶻

(傳)

② (貞觀十九年)

伎

(酉陽雜爼續集卷六)

②貞觀二十一年正月己未,鐵勒、囘訖、俟利發等諸姓朝見,御天成殿,陳十部樂,而遣之。

實 錄

坐秘殿, 陳十部樂

太常九部樂,送額至寺

(新唐書卷二一七上囘鶻傳)

⑳貞觀二十二年,高宗在春宮,爲文德皇后立爲寺……寺成,高宗親幸,佛像幡華竝從宮中所云

❷顯慶六年九月壬子;……是日,勒中書門下五品已上諸司表官,尚書省侍郞竝諸親 至 三等

已上竝諸沛王宅設宴,禮奏九部樂。禮畢……。

(實錄)

(舊唐書卷四高宗本紀)

長安志卷八進昌坊條

24 龍 朔 元年 沛王宅宴,奏九部樂 0

匈乾封元年封

泰山

畢宴羣臣

,陳九部

樂 0

(實錄)

26乾封元年四月甲 辰 ,景雲閣晏 ,設九部樂

(實錄)

⑰永隆二年正月十日,王公已下太子初立,獻食。勅于宣政殿,會百官及命婦。太常博士袁利貞 望停省。若于三殿別所,自可備極恩私。」上從之,改向麟德殿。(唐會要卷三〇大明宮) 上疏曰「伏以恩旨,于宣政殿上兼設命婦坐位,奏九部伎及散樂,並從宣政門入。散樂一色,伏

倡 宣政殿,並設九部伎及散樂。利貞上疏諫曰 袁利貞……高宗時爲太常博士。永立二年,王立爲皇太子,百官上禮。高宗特命百官及命 優進 之所 望韶 [命婦會於別殿,九部伎從東西門入,散樂一色,伏望停省 『臣以前殿正寢,非命婦宴會之地 。若於三殿別所 ,象闕路門 婦於 非

各說:第五章 + 部 伎

0

四九二

可 備 0 極 恩和 微, 臣 庸 蔽不閑典則忝預禮司輕陳狂瞽」 。帝納其言 0 即令移 麟德殿 , 至會

日 , 酒 酣 0

舊唐書卷 一九〇文苑上)等

②長安二年內出等身全銅像一舖幷九部樂

陽雜俎續集卷六)

②天寶十四載春三月丙寅,宴羣臣於勤政樓,奏九部樂。

(舊唐書卷九玄宗本紀)

⑳貞元四年正月甲寅……宴羣臣於麟德殿,設九部樂。內出舞馬……。

舊唐書卷 一三德宗紀下)

③ 貞元十四年二月戊午,上御麟德殿,宴文武百寮,初奏破陣樂,徧 人列 於庭 。先是上制中和樂舞曲 0 是日奏之,(下略)。 舊唐書卷 奏九部樂及宮中歌舞妓 一三德宗紀下) 十數

貞元十四年二月,德宗自製中和舞,又奏九部樂及禁中歌舞伎者十數人布列於庭 。上御麟 德殿

會 百寮觀新樂。……

(舊唐書卷二八音樂志) (唐會要卷三三諸樂略同文)

③大中十一年(封敖) (大中) 十二年十月,太常卿封敖 還爲太常卿,卿始視事,廷設九部樂。 ,左授國子祭酒,舊式。太常卿上事,庭設九部樂。時 (新唐書卷一七〇封敖傳)

命後,欲便于觀閱 , 移就 私第視事 ,為御史所舉。遂有叱責

33

一帝

(東觀奏記卷下)

敖

拜

工五百…… (昭宗) 遂問遊幸費。 (楊復恭) 對日,聞 ,懿宗以來,每行無慮用 (新唐書卷二〇八宦者下) 錢十萬 金帛五車十 部

二節組 織

伎以 各伎之樂器 表之讌樂伎 外 蠻 + 系 域系 , 對 伎於隋朝及 於不 及 樂曲 之龜 「北狄系」 (隋九部伎則爲文康伎) 屬於七部 茲、天竺、 、服飾等內容及其來由 人唐初 , ,係集 伎之外來音 且爲 疏 數甚多,惟十部伎僅擇其主 勒、安國 「外來樂」 樂及其 等四種。本節係根據唐六典、通典 、康國、高昌六伎;「東夷系」 。按十部伎係以外來音 八狀態 及「俗樂」 , 亦予簡單 之大成。大別爲 一分析 要者。 1樂爲 本節 主體 論 「俗樂系」之清樂伎 述時 之高麗伎;以及 0 、新舊唐志等史書 據 查唐朝外來晉 , 除十部伎中之外 樂中尚 燕 , 以 西 響 探究 「涼伎 有

伎內 伎以 係按 次列 通 典 外之「 舉樂 詳 照 及 及 有關 細 根 九部伎順 闡明 曲 新 據 + 十部伎之制 部伎 四方樂」 通典 曲 唐 志 名 之組 讌樂」 序說明;而 編彙之舊 , 最 僅 度 (按東夷 記 織 後詳述樂器及樂工人數 述樂器及舞伎情形;隋志則與上述唐朝四種史料不同 , 9 當以 內 (讌樂爲二部伎之 唐 志 容 、南蠻 通 , 「六典」 , 典 隋 對於各伎樂器之種 志 ` -• 六典 最可信賴。但「通典」 西 戎 舊 唐 0 • , 至於在論 伎與淸樂不屬於四方樂 北狄順序分類列記) 志」首先敍述十部伎之「四方樂」 通 典 類 • 舊 , 樂工 說 唐 志 程序方面 及舞伎之人數 • 在編纂方面固有變動 新 唐 ,並特設「清樂條文」 ,「隋 志 , 等 故通典特別設條說 解 釋 志」、「六典」、「 , 服飾 ,首先記 , 亦 ,其次 均 相 有 互 載各 大致內容 有 詳 細 不 明之 0 (使由· 論 同 記 另在二 之處 述」十部 新 載 唐 來 ; 仍 志 ,其 0 按 無 部

各說:第五章 十 部 伎

多大不同 之處予以 , 指 故本 出 節 在論究 方面 , 係 綜合參考上述五種史料 ,特別對於隋朝之九部伎與 唐朝十部伎之不

據 原 述著作很少提及樂人,舞人之獨特服 田 本 淑人博士所著之「支那 節 對於樂器 編成,因在樂器篇將有詳細說明,未予贅述。至於服飾方面,則予詳細考證 唐代服飾 一、「西 飾 , 故本節係就各有關文獻, 域繪畫對服飾之研究」 、「漢六朝服飾 儘量詳細論 究 0 但 原田博 並根

第一項俗樂系

(一) 清樂伎

內容豐富, 十部伎 相當於十部伎中其他 中 , 外來樂佔 七伎,俗樂僅 111 四伎合併在 有 一伎, 諒 一起的規模 係反映當時音樂界之情勢。清樂伎爲俗樂之代表 ,故 「通典」中將外來樂「七伎」合倂在

(1) 由來

四方樂條

而

清

樂亦單獨列爲

條

漢來 分散 關 於清 高 祖 舊 0 聽之, 曲 樂 苻 由 永 , 固 樂 來 善其節 平張 器 隋 形 氏 制 書 奏日 始涼 卷 並 歌 五 州 章 「此華夏正聲也 於得 古辭 音 樂 之。 志 , 與 九 宋 魏 部 武 伎 = 平 祖 0 「清樂 昔因永嘉流於河外 關 所 中 作 者皆被 條 , 因 而 曾 入南 於史 載 有 籍 , 不 清樂 , 屬 我受天明命 復 0 存 晉 , 其 於內 朝 始 遷 卽 地 播 清 9 , 及平 夷 今復會同 商 羯 陳 竊 調 後 是 據 也 0 , 雖賞 獲 其 0 之 香 垃

文物 平 樂 帝 特 軍 帝 南 涿 評 調 重 別 係 書 時 寸 , 清 寺 清 而 漢 清 南 以 卷 此 視 地 9 商 遷 0 此 樂 華 朝 移 說 浩 位 , 所 而 外 署 存 爲 北 調 爲 原 流 , 明 古 商 0 之由 樂 北 爲 蓋 傳 被 主 九 凊 轄太樂署 , 致 一華夏 清樂」 、之價 T 其 勘 者 五 樂 樂 齊 0 猶 胡 來也 Ŧī. 志 時 原 淸 在 0 設 隋 此 商 E 佔 調 所 係 期 値 0 復爲 聲」。 樂 及 七 外 據 各以 載 室 號 可 0 而 , 此外 鼓 部 以 根 稱 以 圖 由 9 , 江 「又依 因 吹署 來 復 中 特 伎 據 一聲爲 清 此 當時 南 根 設 ifii 爲 興 書 0 , 誦 商 所 據上 關 日 失散 琴 之舉 省管 典 立 本 , 在 保 前 於清 五 清 益 卷 主。……」 調 0 存 西 商 淪 述 調 之漢 者掌管 轄 , 0 域 0 苻堅 七 但 署 缺」。 四六清樂條 調 微 下 商 蓋 音樂紛 部伎 之清 署 在 0 聲之法 代 更 温清樂原 情形 按 雅 一破 俗樂 隋 損 此係說明文帝保存此「華 涼州張 清商 樂 蓋 清樂伎 煬 商 益 紛 原 帝 部 • , , 0 , 東來 係 散樂以及軍樂以 各說第一 水琴樂 去其 時 來 樂 所 以均樂器 所 漢民 條所 原 載 氏始獲 謂 期 掌 時 屬 哀 , 理 凊 7 期 族之音樂 太樂署 因 稱 因 , 商 怨 0 , 章 置 得之。 煬 隋 以 0 ,「淸樂」 , 僅 其 朝 第一 清 商 調 考 帝 清樂爲 喜 , 商 爲 瑟 而 則 係 , 外之一 南朝 署 愛所 因其爲 設 節內已予詳 主晉之晉 調 指 補 迨至 爲 之, 以宮爲之, 平 , 夏正聲」之淸樂方法 中 總謂 自 謂 獨 調 , 或 隋 立之清 切雅 宋 西 唯 漢 以 9 固 朝平 一之固 域 武 朝 調 清 新 之清樂 有 樂 胡 述 帝 稱 經 調 定 陳,統 香 平 淫 商 俗樂;後者 0 Ξ 爲 淸 律 9 I樂,故 定關 署 有 醪 按 或 淸 調 及 呂 0 俗 、掌管禮 先 , 調 以 瑟 (魏)至晉室 , 不 此當 樂 隋 全國 中 遭 商 調 更 , 好 持 梁 朝 此 爲 浩 事管 (陳亡 之清 其 北 雅 因 卽 主 根 樂 , 文 文 所 據 IF. 朝 器

各說:第五章 十 部 伎

之清樂

大

廢

11-

清

西

署

0

迨

至

唐

朝

,

淸

商

習並

未復活

,

此也許

與其

編

入十部伎

之舉有關

連

0

几

伎 天竺 落 胡 其 俗 ` 次 獲 F 樂系)。 折衷之西涼伎 關 似 部 立 於 安國 伎 甚州 , 創 該 時 設 至於清商伎 兩 難,實 伎 七部 9 種 其 , 均 措 伎情 龜茲伎 ,其餘 際上, 置 衡 情勢仍 , 形 ,實質上係俗樂代表,而 似 兩伎屬純俗樂系,文康伎容後另述外(文康伎係晉代作曲,大體 及文康 , 清樂內容豐富,堪 係 亦 重 未 於 一複矛 校組 變動 前 節 盾 0 成 詳 如 , 。七伎中 述 但 F 0 亦 所述,七部伎係開 與 按七部 西 可 以西 視爲清商樂爲隋 域系各伎站於對等地位 編入七部伎者,僅以一 伎 係開 域 伎三伎為主, 皇初年 皇 九年前後設立,而 朝樂界重鎮 由 西 另加外來樂之高 涼伎 伎與西域 0 七部伎 • 所 淸 造 商 於 成 開 系數伎 伎 之現 皇 發 • 展 高 九 爲 象 年 對 E 伎 麗 亦 九 抗 也 , 伎 , 淸 部 與 0 ,

(2)

歌 洲 歌 之君 陽 如 樂 采 四 -朝 上 讀 首 桑 所 樂 + , 部伎沒 鐸 條 舞 曲 述 春 H 合三十七曲 歌 舞 所 , + 江 載 有 白鳩 花 明君 有樂 鳥 部伎之樂 『大唐 月夜 夜 啼 曲 1 , 白紵 武太后 並契」 ,當 (註略) --玉 石 曲 樹 城 , H , 子夜 後 之時 視 通 0 1 莫愁 但 庭 作 典 花 又七曲有聲無辭 以下 樂 , 繼 • 吳聲 曲 續 猶六十三曲 • 堂 襄 均無記 種 沿 堂 陽 74 類 襲隋 時 當當 • , 泛 棲 歌 朝 載 龍 鳥 不 制 0 , 舟等共 今其 夜飛 至此 度者 、上林 前 僅 溪 在 隋志 辭 0 三十二 估客 阿子 曲 存者有:白雪、 隋 鳳曲 九 , 志清樂伎 此 歌 部伎條 , 曲 三曲 楊 ` 平調 叛 專 0 明 扇 諒 有 有 • 之君 雅 係 歌 關 簡 清調 公莫 歌 隋 樂 單 ` 曲 懊 朝 敍 , 雅 驍 儂 • 流 記 述 巴渝 歌 壺 傳 載 -9 各 長 唐 爲 但 常 史變 • 朝 此 平折 明君 首 者 其 不 林 歡 歌 能 0 督 四 如 曲 認 -• Ξ 護 明 通 有 爲

0

•

•

•

`

瑟

調

命

李郎子 之遺 尙 嘯 后 曲 期 能 舊 哇 等 間 唐 楊叛 四十言 風 淫 舊 0 志作 份 , 唐 通 與子北 殘 他 至 志 前 • 聞 **院**壺 樂 今 作 存六十三曲 爲 , 今所傳二十六言 二十八 則 , 四十 清樂 莫與 其聲調 人,聲調以失 春歌 74 爲 唯 曲 雅 , 比 猶 0 存 秋歌 武 歌 然 , 焉 0 梁武 后 0 9 末 其政已 當江 曲 , 。就中訛失與吳晉轉遠 , ·自長 年 云學於愈才生 白雪、堂堂 省之減用 , 解 , 南 歌樂曲 安以後 典 亂 之時 而 ,其俗已淫 言 八 , 八人而 具 雅 , 巾 , 春江花 備者 ,江都 朝 , 舞 閱 庭不 E • 僅 舊 白 , :::: 記 爲 人也。自郞子亡後 月夜等八曲 重 既怨且思 ,以爲宜取吳人使之傳習。 紵 古曲 八 舞 , • 曲 其 容閑 巴渝 解 0 ,工伎轉 開 信 矣 婉 等衣 典 元 。舊樂章多或數百 曲 0 期 而 服 有 0 從容 間 缺 各 姿 根據 , 態 異 , ,清樂之歌闕 歌 能合於管絃 雅 0 9 詞 E 沈 梁 緩 文所 眞 約 以 , 開 確 猶 宋 前 元 述 有 , 書 舞 Ħ. 焉 中有 者 古士 人並 惡 時 有 則 江 0 又闕 雅
宭子 天 歌 明 唯 左諸 + 武 I IF. 明

唐會 形 卽 爲 , 渡例 要 E 章 , 有 飲 卷 , 酒 破 變 0 但法 化 樂 陣 Ξ 諸樂條 樂 , 一章 其結果適如通 曲大部份滲雜 章 ,嗣 所 , 百草 載 聖明 『太常梨園 樂 一章 和俗樂化 典所稱 章, ,雲韶樂一 之胡曲 五更囀 別教院 具有清樂舊調遺風者 章,十二 教 , 並非 法曲樂章等 章,玉樹後庭花 純正 章 一清樂 。』文中之「玉樹後庭花」及「泛龍舟」 王昭 ,僅有雅歌 ,所謂 君 章 樂 清 , 泛龍 樂系之法曲 章 曲了 舟 , 思 章 歸 樂 , 恐與淸樂原 萬 歲 章 長 , 生樂 傾 盃

樂曲

者

9

僅

爲

雅

歌

_

曲

0

清樂之餘

流而

成

爲玄宗朝代

法曲

之

部

0

(3) 樂器

各說:第五章 十 部 伎

方響 琴寫 將 典所 隋 節 箜 絃 爲 篌 鼓 載 獨絃 琴誤寫 『樂用 筝 + _ 載 五 爲 笙二、 琴 種 爲三 筑 其樂器 , , (與 鐘 、節鼓 笛二、 一絃琴 部工二十五 架、 絃琴意義相 有 各 鐘 • 另加 簫二、 磬 • 一,歌二人, 一架、 磬 人 擊 、琴 篪 琴 同 琴 = 0 ` 六典所 瑟 , 秦琵 而 葉 `_ 笙 • 擊 葉 、長笛 一、歌二 絃琴 琶 爲 載爲 琴、 誤寫爲奏琵 -琵 、簫 ` -新唐 編 琶、 瑟一、 0 鐘 • 此外 箜篌 篪各二,吹葉 志 • 琶 編 係 依據 秦琵 舊 磬各 、筑 , 除去 唐 志所 舊 琶 筝 架 唐 一、臥 葉 志者 載 人 , 瑟 節 , I將鐘 , 大致 箜 鼓 , • (舞 加入 篌 彈 • 寫 與 笙 琴 一、筑 爲 四四 通 跋膝」 編 典 笛 擊 -琴 相 鐘 簫 同 及 三絃 筝 琵 , 0 僅 通 琶 篪

筑 述 史料 筝 、節 , 其 鼓 鐘 、笙 (編 、簫 鐘) 笛 -磬 、篪等十四種樂器 (編 磬) • 琴 瑟 , • 係各書所 擊 琴、 琵琶 相同者 (秦琵 , 原則上 (琶) 節鼓 箜篌 以上爲 (臥 箜

兹將上述十四種樂器以外異同之處列表如次(註十)

種

樂器

,

笙以下

爲二種樂器

隋志 十五種二十五人,另加「塤」。

六典 典 種 種 干 人 人 加 稱 琴 絃琴 爲 彈 琴 笛 吹 爲 長 葉 笛 加 歌 歌 加 缺 擊 吹 琴 葉 0 0

舊唐志

十七種二十三人

,

加

絃琴

吹

葉二

歌二

0

新 唐 志 + j 種 二十 五 人 , 加 獨 絃 琴 • 方 響 跋 膝 _ 歌 -吹葉

星管如篪 唐代之「方響」 長 據 方形 上 表 而 鐵 歌 , 長 板 隋 者 組 , , 異矣 及 成 唐 吹葉」 一跋 樂 。至於跋膝 0 器 唐清樂部用之。然亦七竅, 膝 異 , 同 兩種爲 之處 (按六典所 9 如宋 日 特別樂器 朝 目了 陳 稱 暘 然 _ %樂書卷 彈 , , 方響 琴 隋 朝 具黃 始現於南 卽 使 四四 係普通之琴 用 八所 之雅 鐘 _ 均 載 北朝 樂器 ۵ 『跋膝管 其失又與 ,爲唐 增 ,亦含 加 有一 宋 塤 , 其 七 時 紋琴· 形 期 , 星 管同 風行 唐 如篴而 意 朝 制 義 增 短 加 0 0 與 蓋 此 跋 七 外 絃

膝

與雅

樂之

篴

(係

種

横

(笛)

,

形狀

相

口

,

屬

於俗樂器

金

演 篪 16 斷 響 唐 系 規 塤 1末段 雅 之四 變而 也 9 等 係 跋 篪 樂 安節 非 膝 此 絃 成 0 至 舊 跋 琵 筑 於俗 雅 就 清 膝 樂 琶 • 樂器 樂器 府雜 及 樂 , 筝係 豎 樂方面 曲 拍 拍 箜篌 編 板 板 ,佔全部十五 錄之淸樂部 , 似 成之本質言 由 0 之中國 戲 係 , 漢 ,有 朝 卽 爲散樂曲 有 和 琴 擊 雲筝 琴、 弄賣 所 化 • 情形 瑟演 載 種之半數以上,若 , 琵琶、 「清樂」 名 • 樂郎 大獵 , 如 變而 , 0 也許 戲 箜篌 名 有 成 兒 之特徵 也 唐 方 琴 琵琶之淵 ; 朝 面 (註一三)琵 , • 筑 瑟 末 0 , 葉 與 加 加 筝 • 9 源」 隋 上 上 和 , _ 清樂伎 雲筝 弄 述 琶 朝 • 節鼓 柷一、 樂器 與「箜篌 賣 卽 時 期 秦 , , 其 在 部 琵 , 歌 笛等 有鐘 樂器 份史 琶 頭 一大 之淵 ; 像 獵 箜 料 七 雲 源 一篌即 完 二 種 及 戲 磬 名方 致 笙 0 一大 , 兩 擊 瑟 臥 , • 文所 、鼓類 箜篌 琴(註 面 曲 惟 竽 • 琴 新 ` , 0 已有 述 根 筝 111)係. -加 0 器 笙 據 0 一方 金 曲 編 簫 1 於 由 成 簫 述 名 響 伊 ` 四 方 朗 琴 IE 推

四九九

第五

章

+

部

伎

笛 卽 横 笛 , 節 鼓 爲 俗樂用 之大 鼓 0 註 五)清樂性 格大 致 如 此 0

(4)

大檢 異 其 舊 曲 , 舞 扇 0 器 性 後 亦 公莫舞 又 舞 梁以 因 前 格 有 惟 74 東 與 有 均 • 舞 舞 而 代 庭 有 新 相 巴 幡 『舞 有 舊 也 伎 渝 舞 前舞人並十二人(舊唐志作二八) 由 舞 X 不 , 睯 似 八香 四四 來 女 曲 不 改 0 並 舞 • 9 伏滔 陳 以 扇 ,關 須 0 人 0 , 捉 其 齊 故 垃 魏 後 係 舞 0 鞞 實已 人王 梁武 陳 明 因 編 垃 於清樂之舞曲 清樂伎 云項莊 Ë 代 稱 語 拂 是 入 也 報 等 久 僧 漢 清 74 , 沈約云 樂者 之舞 證 度已 因 曲 舞 0 0 0 舞 及新 實 拂 請 , 0 云 與 垃 論 欲 舞 按 曲 確 , 0 漢魏 通 劍 者 明 亦即 唐 有舞女件舞 ,隋志所載 在 其 , 註 鞞鐸 典 明 志 宴. 事 高 , 立 之清樂 沈 祖 魏 以 如 所 會 0 約宋 平陳 巾 阜 來 隋 載 與 , 0 雜 拂古 項伯 帝 垃 惟 志 舞 。又舊 條 伎 所 志 施 七 此 0 『一部工二十五 部伎 梁武省之減用八人而已。令二 之遺 · 将 長 袖 者四 所 同 得者 云吳 鐸 於 等舞 載 宴 設 舞 舞 條 風 饗 曲 X 唐 於 猶 , 「當 傳玄代 以扞其 並 西 所 充 志清樂條所 0 , 0 , 楊 吳 習 涼 八 鞞 載 原 江 南 前 佾 泓 X 舞 係 巴渝 思晉 人 其 之時 奏之 云此 鋒 魏 漢 0 , 後 於 舞 0 辭 漢 朝 , 懸內 魏晉 化 巴 牛 載 舞本二八人。 舞 , 云 巾 帝 並未提及舞女人數 渝 弘 曲 0 , 0 『漢 文中 [傳爲 繼 其 振 請 舞 H 舞 , 解 鐸 也 當 有 其 存 • 白紵 聲 舞 舞 本云白 鳴 鄞 時 所 盤 0 載 香 , 焉 金 至 舞 並 ` (舊唐志作工) 之盤 後作之爲失 章 鐸 非 節 桓玄卽眞 0 , 0 今隸 巴 檢 成 奏 符 帝 隸 ` 渝 及 公綏 巾 舞 此 鳩 造 屬 等 舞 雖 也 鞞 散 清 樂部 樂 此外六 衣服 悉 爲 非 拂 幡 賦 舞 宜 巾 IE 云 辭 等 , 各 斯 佾 依 大 舞 JU 中 云

0

平 ίħ 幘 • 緋 褶 0 舞 四 人 碧輕 紗 衣 9 裙 福大袖 畫 雲鳳之狀 漆鬟髻 , 飾 以 金 銅 雜 花 狀 如雀

婉 如 釵 曲 1 9 之舞 所述 錦 履 熊 0 **鞞**舞 舞 , 類 容 似 閑 (巴渝 清樂 雅 婉 舞 曲 0 故於隋朝以後 , 有姿態』 鐸舞 拂 0 舞 , 編入清樂 (白符鳩) ,巾舞 0 武太后十四 (公莫舞) 舞中 等四舞之形式, 亦載有四舞 (其 (中白符鳩 具有 開 雅

(5)

制定 舞 照 在 鱪 衣裙襦』, **清樂伎之工人亦卽樂人** 却 0 1樂器 令工 書 書 於十部伎之服飾,除通典外,「隋志」及 飾 0 白紵 服 爲白 惟 雲鳳之狀 前 飾 通 (通典書作二) 典 面 0 巴渝 根據 而 對 記 清 述 ,漆鬟髻 『大袖 等衣服 樂服 通典記 樂 人 畫 飾 有 各異 載 人平巾 , , , 飾 記 及 雲 穿着平巾 , 舞 、鳳 載 當亦可推 以金銅 0 幘、 不够清晰 (梁以前舞人並二八 ,此外『漆髮髻 幘 雑花 緋褶 穿着 想隋 緋褶 ,狀 , (舊唐志書作 如 服 朝 市 飾 如雀 服 ; 「六典」 而 舞 飾 , 此 釵 等 也 外十 舞人 舞 ,飾金銀銅花 , 0 均 錦 按 梁武省之, 曲 緋袴褶) 部伎 履 通 無記載,但此不能認爲隋 , 典對 記 服裝則遠較樂 0 載 與二 (舞容閑雅婉 0 中(註一七)所 服 一部伎服 舞四人,碧輕 咸(通典 飾之記 ,着錦履』其穿着打扮之盛 載 人華 飾 書爲 曲 載 類 ,大致有 麗 有 同 「當江 減)用 姿態) 紗衣 , , 所謂 朝 兩 者 八 南 九部伎並未 定形 裙襦 人而 之時 0 可相 理 是則 輕紗 大袖 式 , 巾 互 粧 参

各說 :第五 章 + 部 伎 9

當

町想

見

斑

也

西 凉

有樂器 器 豎頭 伎內 聲 茲音樂改 情形 曲 爲 項 器 箜 之。 容 西涼伎係採用 一篌之徒 子 琵 聲 , 如 琶 調 號爲 而 以 而 隋 楊 與 詳 澤 書 秦漢 書 成 介亦 , 史不 並出 쿔 細 新 , 辯 聲 即普 開 伎 樂志 西凉樂之一伎。 明之 與 始 同 自 0 魏 「神白 通之四 稱 西 九部伎條所 太武 爲 域 0 據 , 非華 「秦漢 松琵 既平 馬 Ŀ 所 載大綱 等曲 關於西涼樂情形,容已另述樂曲篇,(註 琶) 伎 述 夏 河 西 舊 , 與 則係胡戎之曲 西 器 得之。謂之西 , 按龜 凉 0 「豎頭箜篌 『西涼者起符氏之末,呂光、沮渠蒙遜等據有 樂係符 楊澤 茲音樂爲 新 秦 聲 1涼樂 0 末 • 西域 神白 至於西涼樂是否均係西域樂,首從其使用 期 (亦卽豎箜篌) , 。至魏周之際 呂光 音樂之中樞 馬之類生於胡 , 沮 深蒙 係 , , 遂謂 來自 呂光 遜等佔 戎 一八)恕不贅述外, 0 定國伎 西 遠 胡 域 據河 征 戎 樂器 歌 龜 茲 西 非 0 今曲 涼州 時 凉州 漢 , 魏 並 帶 至 非 項 來 時 遺 , 一於西涼 變 曲 華 凉 琵 龜 將龜 琶 夏 州 0 故 茲 舊 0

(1) 樂器

隋志 樂 有 部 琵 琶 前 九 後半段則分述舞人及樂器 部伎 + 五 代 雜 七人』, 絃 樂 條所 笙 條 載 此 簫 西 , 後通典 說 涼 • 大篳 明 伎樂器 鼓 卷 吹 篥 編 , 四四 小篳 成 西 一六在 「涼樂 情 篥 形為 「清樂」、「 , , 禮畢 横笛 『其 (樂器 \equiv , 伎 腰 坐立 鼓 有 , 其 鐘 部伎 、磬 中 齊 鼓 西 涼樂部 • , 彈筝 擔 一四方樂」、 鼓 份 > 銅 搊 , 前半 筝 鈸 , • 段 臥 貝 引 散 等十 箜篌 樂 用 隋 九 • 豎 後 種 志 箜篌 之西 , 爲 面 , 凉 設

,其中樂器部份所載

『其樂器用

鐘

架、

磬

架

•

彈筝

搊

架 筝 腰 , 歌 鼓 臥 箜 , 齊 篌 彈 鼓 筝 醫 • -搊 箜篌 擔 筝 鼓 -警 -` 箜 且 琵 篌 琶 , > 臥 ` 銅 五絃琵 鈸二 箜 一篌 • 琶 琵 0 琶 此 、笙 與 , 五 六 絃 典 、簫 所 -笙 載 • 三日 、大篳 長 笛 西 |涼伎 一、 短 笛 , 大 編 長笛 篳 鐘 篥 , , 編 横笛 小 磬各 篳 篥

此 外 簫 通 典 腰 鼓 , 舊 1 齊 唐 鼓 志 , 新 擔 唐 鼓 各 志 等 所 ` 載史料 銅 鈸二、 , 亦多大同 貝 • 台 小 異 舞 往 人 九 , 方舞 四 , 內 容大 致 相 日

0

鱪 於樂器 , 六典 載 種 類與樂 爲二十種二十二人 人人人數 ,隋 0 朝九部伎爲十 總之, 唐制 規 九種二十 模 , 略 一較隋 七人 制 0 爲大 唐 朝 + 部伎 , 通典載爲十九種二十

鱪 於西涼伎性格 , 根據隋 志十 九種分類情形 如 次:

雅 樂系 四 種 (鐘 , 磬 • 笙 簫 0

俗樂 系 五 種 (彈 筝 , 搊 筝 • 臥 箜 篌 • 齊鼓 擔 鼓 0

胡樂 1 述 胡胡 系 樂系 九 種 九種 〇豎 樂 箜 器 篌 -均 琵 琶 , Ŧi. 絃 • 大 篳 證明 篥 小 篳 篥 横 笛 腰 鼓 銅 鈸 旦 0

,

係

龜

茲

樂器

,

西

凉樂係

以龜

茲樂爲

中

1L

0

故

隋

志

內

,

特

別

強

調

西

涼 樂係 由 龜 茲樂演 變 而 成 0 惟 就 樂器 編 成而 言 , 滲 雜 有濃厚 中國 色彩 , 特別 是雅 樂系 中 之鐘

, 故 其 演 變 , 並 僅非 爲俗樂化

漢 如上 伎 所 出 述 現於涼 , 符堅 滅亡 州 者當 張 係符 氏 時 氏末期,故改編龜茲樂時 , 涼州已 有清樂 , 亦卽說明清樂係晉末傳來涼州 , 諒係使用清樂爲基 準者 0 西涼樂前 , 亦未可知也 身之秦

各說 :第五 章 + 部 伎

樂器 內 用 其 而 例 (樂源 成 此項樂器 如清 此 者 類 亦 別 樂與 0 當係來自淸樂。至於臥箜篌 本 北 言 節列 魏 西涼樂均有鐘磬樂器 , 0 西 • 彈筝」 北 涼 入俗樂系之理 周 樂中 時 及 期 屬 於中國樂器者 , 搊筝」 西 由 涼 也 樂別 。按鐘磬固爲雅樂器之代表,但涼州遠處 奏箏方法特殊 稱 , 晉朝以來列入俗樂器 國伎 必來自清 , 蓋 樂也 一西涼樂不僅爲龜茲樂 ,也係俗樂器 0 研究西 類 涼樂 + , 故亦可能爲淸樂之箏 ·部伎中 , 可 ,而亦包括有中 能係龜 邊陲 ,清樂伎及高 弦樂與 ,當無雅 國樂器 清 樂 就 麗 佐使 融 F 故故 在 述

合

(2) 曲 與 服 飾

文化 則 四人, 根 者 相 與 據 西 同 中 涼伎首先白 情形 拙 唐 或 ; , 白 著之 六典所載 服 舞 通 常 舞 人髮際裝飾 飾 , 其淨土 今 不 爲 闕 同 舞 燉煌畫音樂資料」 。方舞 女 舞一人,方舞四人 0 『白舞一人,方舞四人』 至 變相 至二人 簪 一於通 四人 圖之佛前 , 穿着紫絲布褶 典 ,假髻 所 , 亦有四人者 載 舞樂之 服 曾述及該燉煌 、玉支釵 飾 ,爾後僅有 , , 如 舞 0 踊 白大口袴 上所 , 、紫絲 但 與通典所載 , 方舞 其 也 畫 述 許 係 ,樂人 服 布褶 可能與 飾 河西 , 。所謂方舞四人 均裸 五綵袖口 地方畫 , 、白大口 『工人平巾幘、 足 西 穿着平巾幘 女人 涼樂之白舞 家所 ,及黑色皮靴也 袴 , 載手 繪 • 五綵接袖 似係指四人站立四方跳 與 , 緋褶 此 鐲 緋 , 方舞 種 褶 脚 。白舞 鐲 畫 , 與 有 像 • , 關 鳥皮靴』 清樂伎之樂人 髪 , 影 人 飾 0 按 響 等 形 佛 地 狀 方上 0 方 前 是 均 舞 舞 舞

關 似 於 係 舞 及 曲 于 情 員 萬世 形 , 之誤 豐 如 隋 顧 志 , 爲佛 名 所 思 載 教 義 音 其 9 似 樂 歌 係 曲 中 有 或 水 化 世 樂 , 含 , 有道教 解 曲 有 氣息(註 萬 世 豐 , 0 舞 曲 于 有 宣 于 佛 寘 曲 佛 之「于 曲 0 宣_ 其中 兩字 永

獨 域 文中之所 曲 奏之器樂 短 樂 歌 傳 種 來 謂 , 其他 武帝 曲 後 一解 所 而 產 各 言 詞 牛 伎 字, 0 (六解) 者 隋志除西涼伎外 , 通常為 僅 有歌: 當另在 曲 樂曲 樂曲 秋 , 舞 風 章之意 篇 曲 龜茲 內詳 燕 種 歌 述 。上述 伎 行 0 之。 如宋 、疏 • 文帝 \equiv 勒 書 **伎均係西域樂系**,故猜想解 詞 伎、安國伎等三伎亦 卷 二一清商 (七解) \equiv 調 0 按解 歌 詞 列 曲 所 舉有 載 似 係指 之平 曲 歌 管 可 HH 調 能由 松合· 部 解 I 奏或 於 曲 周 西 西

,

制 移 北 自 宋 都 , 非 師 古 陳 |奏樂 中 解之 暘 或 所 之音 類 曲 著 是也 樂 , 終 書 0 更 卷 削之可 0 無 及太宗朝 ___ 六 他 也 四 變 樂 0 隋 0 有 圖 該 入破 論引 煬 -帝 解 用 0 以 意在 曲 凊 之 曲 證 曲 雅 解 明 終 淡 曲 其 , , 係 更 條 每 來自 使 所 曲 其 終 載 西 終 多 域 繁 有 凡 者 促 樂 解 以 0 曲 然 聲 0 解 如 0 曲 徐 元 亨 廻 者 龜 爲 以 來 兹 本 聲 -, 樂解 疏 勒 疾 夷 火鳳 者 爲 以 解

楊 涼 前 樂 述 歌 曲 尚 楊 曲 澤 有 0 所 相 新 謂 當數 聲 , 楊澤 量 神白 也 馬 新 0 至於 聲 之類生於胡戎』 , 龜 川 茲樂曲 能係利 , 在中 用 0 該 該 國改編 項歌 二曲似 詞所製作之西域風之樂曲而 或新 係屬 編 於 西涼 之樂曲 樂 , 0 爲數亦多 故 除 永 、世樂等 言 俗樂方 者 三曲 面 外 , , 有 西

第二項 西 域 系

一)天竺伎

涼王。(註二)較呂光佔據涼州時 **述天竺伎,再依** 進貢之男伎 方音樂流傳中國 二即其 始有天竺伎 隋志 樂焉』 九部伎 ,恐係天竺伎之男性樂人。至於十部伎中之天竺伎,是否亦係男伎奏樂,首先從其樂器 0 0 按張重華係繼承乃父「重駿」管轄凉州,其在永樂年間 則 次說明其他各伎 , ,當以天竺伎爲先河,其較前漢末期佛敎晉樂東傳,約遲三百年左右。文中所稱來朝 西涼伎後面爲 「天竺伎」之起 龜茲伎 0 (三八六—三九八) 帶來龜茲樂,尚早四、五十年,南北朝以來,西 源 根據隋志所載 , 係永樂年間 , 六典則爲天竺伎 『天竺者 ,張重華佔據涼州時 ,起自張重華據有涼州 。按西域音樂之根源 ,天竺人重四譯來朝 (西元三四六—三五三) ,爲印度音樂 重四譯來貢 進貢 男伎 茲先論 稱爲 男伎 。天 編

(1) 樂器

成予以探究之。

笛 銅 天竺伎所 方樂條所載爲 鈸 銅 貝 鼓 等 用 樂 都 九 是鼓 種 器 『樂用 , , 隋 爲 , 毛員鼓各一 志所載爲 羯鼓 部工十二人』 、毛員鼓、都曇鼓、篳篥、横笛 『樂器 ,銅 有鳳 鈸二、 0 六典所載爲 首箜篌 貝 _ • 琵 舞二人』 -琶、 四日天竺伎 五 絃 0 、鳳首箜篌 兩者所載大致相 笛 , 鳳首箜篌 銅 鼓 、琵琶 、毛 • 琵琶 員 、五絃琵琶 同 鼓 惟 都曇鼓 五 通 典之四 絃 、銅 、横

以後 鈸 、貝。其都曇鼓今亡」。將「羯鼓」代替銅鼓,另加「篳篥」。而舊唐志,除同時列入「銅 [志除列入全部十一種外並書「銅鈸」爲 1,「羯鼓」及「篳篥」漸被採用,而「毛員鼓」及「都曇鼓」則漸次衰落 羯鼓」外 加加 軍 第一, 减 「五絃」,共計十種,另添 「二」,由於上述記載 『毛員鼓 ,是則 都曇鼓今亡 「隋志」及「六典」 ,欲究明上述樂 語

2)古代印度之樂器

器編成之本質及其變遷意義,必須先瞭解古代印度之樂器情形

壁畫 代表(註三三),亦可參照詩劇方面書籍 手, 樂器及其歷史」) 度佛教音樂繁盛時候之音樂。欲探究古代印度樂器情形,須從有關文獻及考古學資料兩方面着 北朝隋唐時期,傳入中國之印度晉樂,亦卽早在西元前二世紀至西元後六、七世紀期間 ,對比及綜合上述有關文獻,古代印度樂器亦可推測梗概 文獻 方面 ,並無音樂專門書籍。 。至於考古學資料方面,亦可常見諸於各種佛跡之彫刻及 其在演劇方面以著名 Bhārata 之 Nātya-śāstra 爲其 0 (請參照) 筆者拙著之「東洋 即即

根據 Bhàrata 等諸文獻,佛教時代主要樂器如次(註三三)。

①絃樂器

vīṇā-citra (七絃) ,vipancī (九絃) ,kacchapī, ghosaka.

②管樂器

各說:第五章 十 部 伎

vamisa(横笛),sankha(貝、卽法螺),sringa(角笛)

③革樂器

mridanga, panava, muraga, àlingya, ūrdhvaka, ankika, bheri, jhanjhā, dindima, gomkha, pataka, jhallarī

④打樂器

tāla(銅鈸),kamsya-tāla(鑼)

此外根據漢譯之各種經典,究明樂器類別如次(註二四)。 (括號內爲音譯)

①絃樂器

parivāmī, vipancika. vīnā(費拏、毘拏、尾拏、尾那),tūnava, tūna, vallari nakula, sughosa, mahatī,

②管樂器

vamsa (萬舍) ,Śankha (商佉、舍佉、攝佉、像佉、霜佉、儴佉、餉佉) 、Śringa, venu.

③革樂器

bheri (吐里、陛里),pataha (波吒賀),ādambara, mrdanga, muraja, jharjharī, ānaka 丽) , ālinga, dindima, dhakka, jharjharaka, ekkapakkara, dundubhi 能係都曇鼓),panava(般拏),mukunda, damaru(漢譯爲奎樓鼓=可能係鷄簍鼓) (嫩努鼻, 曇都尾=可 (阿能

④打樂器

jhallarī(可能係沙鑼) ,tadāvacara, śamya, sampa, samma, kinikinī, ghanta (健吒、健茶)

,gandī(犍椎、揵搥、揵椎),khakhara(隙棄羅、喫棄羅),tūrya(兜勒 、完離

迨至十三世紀,佛教音樂集其大成 次(註二五)。 紀以後囘教音樂之影響等情形在內 , 其所列樂器爲參考起見, 特將 Bharata 未曾載者分記如 ,如 sārṅgaveda 之 samgīta-ratnākara 所載包括受十一世

①絃樂器

vīnā 之五種—nakalā(二弦),tritantrika 及 jantra(三弦),sītra(七弦),vipancī(九 奏)svaravīnā(七弦),srutī-vīnā(二十二弦) 弦)matlakokila 及』svaramandala(二十一弦),ālāpinī, kinvārī pinākī,(以上二種係以弓

②管樂器

vamsa(横笛、例如 pavā, pāvika, murali),mudhukarī(角製及木製之七孔角笛,長約一尺 六寸),kāhalas (係銅、銀或金製喇叭,以長約三尺左右), cukkā (同上,長約六尺以上) ,sringa(角笛),sankna(貝)

③革樂器

各說:第五章

部伎

pataha, mardala, hudukka, karatā, ghata, ghadasa, dhārasa, dhakkā, ranjā, damaruka, dakkulī,

jallari, bhāna, dundubhi, bheri, tumbak.

4打樂器

拉時 其次在佛教音樂美術方面言, 紀元前三世紀至紀元八世紀 , 為佛教全盛時期 。 代,可分爲以 十一世紀至十五世紀之「伊斯拉瑪」時代,及十六世紀至前代之「恩茲」時代對比。但 Marcel-Dubois 女士,在 Notes sur la instmments de musique figurés dans l' Art plastique Mars, 1937) 所稱之樂器如 tāla, kamsya, ghantā, (鐘) ,ksdraghantika (鈴) ,jaya-ghantā, kamrā, sukti. 瑪里布拉瑪 ,流傳西域之中繼地,故本研究乃單獨予以敍述。 1' Inde ancienne (Revue des Arts Asiatique, Annales du Musée Guimet, Tome XI, Numéro 期亦稱 gréco-buddhique 文化時代。按肯達拉,遠離印度中央地區,爲伊朗系及印度系樂 、瑪茲拉」等資料之後期。其在前期與中期間 「布黑爾夫特,薩奇」爲中心之前期,以「阿瑪拉維巴佛亞」爲中心之中期,與 Bharhut, Sancī, Matūla, Amrāvatī, Pawaya, Garwha ,稱爲 「肯達拉」時期,所謂肯特 如 等,並與 Claudie 一佛教時

印度佛教音樂前期之樂器。

①絃樂器

法區分。文獻上所載之 vīnā,當時屬於絃樂器,由於從七世紀 Māvalipuram 之彫刻經囘教 以弓形竪琴佔壓倒性多數。其他絃樂器則不可多見(註二六),雖亦有數種 ,但在 起刻上 ,實無

②管樂器 時代至恩茲時代發達演變,迨至目前稱爲匏琴

後 者爲 而 在 所製者;其一較長之喇叭形,係利用動物之角或金、銀等金屬加工所製者。前者爲 以 起之。 「角笛」 印度佛教前期 vānā kāhalā。至於「法螺貝」則爲 與 從樂器發展過程中,橫笛較縱笛進步,角笛和貝則爲原始樂器 與「法螺貝」爲代表角笛大致分爲二種,其一爲較短之號角型,係利用動物之角 vamsa , 角笛與貝較爲活躍 則爲橫笛之名稱 sankha。其次爲橫笛與雙管之縱笛,按管樂器中常用之 0 ,迨至後期 横笛在印度音樂史中,在管樂器內佔有重要地位 ,「貝」仍常用 , 而 角笛 逐漸 減少 sringa, 横笛代 ,但

③ 革樂器

料均 大鼓等樂器韻律優美,爲目前印度音樂特色之一。其傳統,在古佛教時代之文獻及考古學資 有記 載 。按大鼓類在印度佛教音樂前期至少有八種以上。茲綜述於次:

- 使皮革 面綁得很緊 , 週圍 用 紐釘住

⊖原

則上爲圓

形

兩端張皮革

,其圓形體之長短,及皮革面之大小,則隨用途而有不同。

- 国演 回任 意使 奏時 用 , 各 用皮帶 種 大 小不同 連結兩 之一 端紐 撥 釘 ,掛在肩上,縱橫奏樂方便
- 鱼 人可同 時 使用 二鼓, 此爲目前 Tabla-baya 之前身也。

各說:第五章 + 哥 伎

②當時(印度佛教音樂前期)尚未使用「細腰鼓」。

④打樂器

原 始 音樂 以 兩 根 中經常使用 木 棒 一敲擊 , ,但在前期資料內則未見出現 似 與大鼓 相同 0 至於後期所使用之銅 0 根據 彫 鈸 刻 ,當時 置 形 ,如銅 佁 未 鑼 採 用 , 係 大 型平 面 員

豎琴 其 之高 印 同 希 次談 度 臘 西 佛教 路線 之四 域 梨型 到前 繪 音樂中期 畫 南 傳 絃 極型 期 曲 海 入 中 頸 與 等 與中期間 曲 北 視 或 琵 頸 琶 爲 而 魏之土偶形像 、後期之樂器 珍奇 成爲豎 琵 , 及六 琶 , 樂器 就 有 一箜篌(拙著之豎箜篌之淵源) 關 絃琴型 「肯達拉」 , , 但 經 , 由西 琵琶 却 在天山南道之密勒遺 有相當變化 時 域之「于闐」 0 其中 期言 梨 ,當時 型 ,或係流傳中國者亦未可知也 曲 及 絃樂器 頸 2跡方面 琵琶 0 「龜茲」 至於六絃琴型琵 方面 (詳 , 類似 傳入中 如 , 摇 除了弓 著之 西歐之六絃琴 國 形豎 琶 者 _ 琵 , 0 古 竪 琶 琴 (註二七、二八) 1代亞洲 形豎 之淵 外 , 天 尙 琴 源 之印 亦經 Ш 有 與 度 形 由

弓形 絃 之樂器 伊 梨型 醫 佛 朗 琴、 教 所 如棒 音樂時代之中期,爲三世紀至六世紀 , 曲 未 横 見者 笛 頸之琵琶不同 狀 直 , · 頸之琵 角笛 , 係佛教 , 琶 貝 0 香 ; , 樽型大鼓 推測印度之五絃 樂 如 中 阿 期 瑪 時 拉 代所 維 , 椊型 ,巴佛 獨 大鼓、對大鼓 有 9 9 大體 或係做照 亞 0 此 等 外 五 上相當於美術 在 絃 形體 形 「肯達拉」 0 -細腰 方面 該 Ŧi. 鼓等 言 絃 史上之「庫布 之四絃而 形 , 其 樂 和 器 棒 前 狀 期 , 爲 相 改進者 直 特 頸 同 一肯 外 形 期 體 達 至於 拉」及 亦 新 0 與 除了 出 現 DU

琴, 期所 者在 巴拉 僅 以 有 印 E 特 所述 該 初 度音樂經由 爲 基 巴 弦 匏 見之樂器,除了上述之五 成立時 紀世世紀 琴流 或 調 前期中 拉 銅 方面 特 鑼 弦 傳 (梵語 時 南 ,當時 爲佛教美 西域東傳中國之時代;至於後期,爲七世紀至十世紀間 期樂器 間 , 期 而 海 , 作者認爲可能在四 目 , , Ghanta) 前 根據新 剛巧弓形豎琴之 無 , 爲佛教盛期之樂器之考古學資料之一致 之七弦 術傳統 論 是 唐 等金屬樂器 絃琵 , 書卷二二三下 之繼續時期,其在美術方面所出現之樂器中,較具特色者爲匏 琵 則係 琶 琶外, 攝 或 vana • 取印 五世紀(註) 警 尚有鈴 0 南蠻傳 開始消 按匏琴直至目前尙爲印度樂器之代表 琴 度文化 , 1 九。 . 驃國 銅 亦 失, vana 名稱 , 經 鈸 通 中 過 條 等 稱 -期之四 若干 爲 , , 載 銅 vinā 爲 鈸 年代所改 0 驃國 該前 在巴拉特時 種絃樂器 亦未 , 遂由弓形豎琴轉 ,對恩茲 可 進者 卽 中 知(註三〇) 期 緬 , 總 甸) 期 0 該 教美術上影 係 稱 稱 樂器 ,其 爲 爲 匏琴於隋 vinā tāla 移爲 唐時 最 此 當當 初 外 , 或 代 時 匏 問 琴 代 中

(3)天竺伎之樂器

經

越

南

傳入

中

國

,

惟因器陋

9

未被普

遍

採用

尤其 歸 毛 如 於紀元前後至十世紀間之印度樂器情形,根據文獻及考古學資料 在 員 前 + 鼓 所 部 述 伎 都 , 中 曇 天竺伎之十 鼓 , 其 他 鉓 各伎所沒有者 鈸 • 貝 種樂器 等 1 種 中 為 , , 此可 與印 「鳳首箜篌」與 證 度樂器相 明天竺伎係 同者 佛教 , 多達鳳首箜篌 銅 鼓 音樂時 0 兩方面大致可 按 代之印 鳳 ` 度音 Ŧi. 首箜篌 絃 樂所 以究明(註三一) 横 在拙著 移 笛 入者 銅 鼓 0

各說:第五章

+

部

伎

予以

稍

改

而

編

成

爲

+

部伎之

伎

東轉 篌 之淵 Z 一時 源 若 將 中 其 業 包 B 括 詳 在 細 天 論 丛 述 一伎 爲 內 弓 諒 形 爲 豎 琴 74 # , 紀 中 經 葉 由 龜 (東 茲 晉 傳 入 末 期 中 或 傳 , 其 入者 轉 入 9 時 將 初 期 轉 , 當 入之天竺伎 係天竺伎

箜篌 爲 流 伎 由 琶 卽 琵 格 按 中 印 早 東 西 龜 語 傳 名 伎 ·之天竺伎 度 東 傳 域 茲 1 來 器 及 義 音 詳 在 五. , 伎之必 大 其 內 樂 絃 細 樂 9 致 按 他 成 爲 情 亦 傳 爲 始 開 主要樂器者已 横 形 入 西 但 當 中 自 般 域 笛 始 要 龜茲伎之代表樂器 , 是鳳首箜篌並非龜茲伎之樂器;而 係印 也 各 容 南 於 國 銅 地 後 ,始自 篳 南 鼓 北 , 鳳 度 篥 另 朝 北 9 首 音 並 述 者 朝 通 樂; 非 極 毛 前 常 箜 0 0 0 其 明 員 至 漢 係 篌 僅 E 若 以 顯 鼓 述 本 , 於天竺伎樂 指 僅 一琵 係 西 源 中 屬 0 兩 0 • 按 都 則 於 透 域 龜 或 種 琶 天竺 過 樂名 茲古都 墨 樂 來自 南 鳳首箜篌」若 鼓 器 部 西 與 伎 域 稱 器 印 東 • , 樂傳 之壁 傳 + 马 羯 度 者 南 豎箜 入唐 形 卽 鼓 亞 __ , 入 種 野 如 畫上之樂器 爲 , 五 八之印 篌 土 琴 五 帶 明 銅 , 絃琵琶 證 , 係天竺樂中之代表樂器 鈸 與 亦 絃 , 亦係 而 古 度 刨 龜 0 • 印 公音樂 4 同 以 貝 茲 鳳 , 印 伎樂 度) 所 樣 所 等 首 此 係 顯 箜 時 度音樂名 使 情 九 , 則 器 經 用 形 以 示 種 篌 , 之直 在 者 + 鳳 由 , 9 , 首 天 干 其 龜 亦 故 五 Ш 部 稱 茲 同 龜 種 東 箜 徑 銅 茲 中 傳 篌 南 妓 伎 東 琵 , 尺 中 琶 後 伎 道 傳 時 , , 則 印 左 亦 當 者 係 其 間 東 中 , 爲 印 度) 流 右 無 或 包 以 相 之片 或 似 天处 特 者 度 括 天 同 , 一音樂 但 者 較 均 别 + 丛 鳳 胡 其 伎 樂 係 設 面 , Fi 本 銅 經 琵 亦 絃 新 立 首

稱

爲,而

天竺伎中所

指銅

鼓與此不同,係金

屬

製之胴體

,

兩

端

張

以皮革

,

與

細腰

鼓

形狀

相

同

,

梵

語 ponava 9 唐 土 香 一譯爲 般拏」(註三二)

天竺 源 起 佞 於印 度 ,亦 除 度 E 未 述 , 亦 可 知 包含在 種 0 獨 都 特 曇鼓 龜茲伎十 樂 器 根 外 據 , 上 五 其 立述文獻 餘 種樂器中 Ŧi. 絃 ,其 • 横 。「毛員 梵語 笛 • 毛 名 稱與 鼓 員鼓 梵語 , dundubhi 都曇鼓 名 稱 判定因 • 相接 銅 鈸 近 難 • 貝等六種 , , 惟 也 無法 許 H 樂器 確 能 並 非 , 總 固 發

印

度系之各

種大鼓

,

經

在由龜茲

傳入

中國

者

, 則

無疑

義

0

西涼 予以 業以 此 涼 樂 伎 編 者 俗 , 樂器 條 並 入 , 文所 者爲 非 琵 琶 類 以天竺伎樂器 編 别 載 琵 入 通 琶 天竺 用 今曲 之 伎 0 項 0 直接或 傳入 理 此 琵 此 由 琶 與 兩 種 龜 , , 9 大致 樂 豎 而 茲伎等之編 器 於 (堅) + 與 , 部 伎 此 原 頭 類 係 箜 胡 入 編 同 樂器 篌 『笙』 組 0 之徒 時 , , 亦即 情形 由於樂器 , 垃 出 相 此 自 同 種 西 編 0 樂器 成 域 豎 之必 箜 , 係 非 篌 華 亦 要 胡樂出 夏 係 將 舊 同 樣 漢 身 器 意 朝 , 而 義 以 , 說明 來 編 按 入 Ż (樂器 為西 隋 隋 代 志

伎 最 員 以 祗 據 鼓 編 後 , F 入天竺 述天 與 都 兩 關 種 竺伎 曇 種 於 一伎者 樂器 係 鼓 則 羯 之十 指 鼓 係 均 琵 0 按十 漸 係龜 琶 與 種 次 , 羯 樂 廢 部伎之樂器 茲出身之樂器 篳 用 鼓 器 篥 , , , 究其 篳 猜 兩 第 想 + 原 , 種 從隋 樂器 部 因 ,想像天竺伎 0 加 伎 , 係 編 朝 天竺伎特有者僅爲 , 隋朝 至 組 該 唐 時 兩 種 代 時期並未編入天竺伎,迨至 , 樂器 與龜 除 , 稍 了 有 茲伎相 採 , 用 在 改 即 唐 廢 _ 接近 鳳首箜篌」 度 土 , 《樂器 或自 製 ,故 作 然 1 , 種 演 消 唐 與 外 奏 滅 代 唐代 均 編 , , 如天竺 銅 採 有 組 鼓 ,始 困 + 用 部 其 難 伎時 編 兩 他 所 種 樂 入 致 天竺 器 之毛 ,予 , 0 者 故 根

第五

+

部

伎

天竺 志 所 伎 載 並 東 非 就 晉 末 西 期 域 貢 樂 中 獻 朝 選 庭之男 擇印度樂器 伎 , 編 諒 係 成 者 演 奏 9 印 而 度 爲 樂 以 器 即 度 人 員 直 也 接傳來之樂器爲中 心 而 編 成 如 隋

(4)樂 曲 與服

新

唐

志

均

記

載

爲

人

係 隋 漢 志 譯 所 與 載 (梵語· 歌 之音譯 曲 有 沙 ; 石 天 疆 曲 , 或 舞 與 曲 佛 有 天 敎 曲 有 關 語 於佛 對 曲 曲 0 至 由 於 來 舞 , 伎 內 容 數 均 六典 未 說 明 通 0 按 典 沙石 舊 唐 疆 志 諒

帽葉 始自 關 扣 與 使 袈 之 用 頭 白 於 之帽 在 分 幞 巾 北 服 練 唐初 樂 周 若今之僧 飾 有 頭 相 襦 硬 冠 方 I 脚 傳 紫 所 面 9 使用 兩 大 至 天子專用 綾 信 軟 西 側 體 唐 衣 袴 如 古 脚 之幞 1 也 通 垂 朝 樂 係 有 緋 典 兩 , 0 用沙 無論 圖 帽 纒 帔 所 頭 種 葉 碧 請 載 圖 絹 麻 參 貴 舞 或羅 樂 党 頷 賤 鞋 F. 所 卽 第 下 I 卓 使 沙 變 繪 可 0 製 成 者 明 啬 用 按 辮 絲 為軟 瞭) 男子 造 髮 布 平 根 幞 , 幞 帶 形 H 脚 安 朝 0 頭 狀 按 霞 巾

硬

脚

係

,

中葉以後

9

般

平安朝樂人之幞頭(信西古樂圖)

用絹 始使用 羅而 麻 用 或 傳至宋 布 葛 或係 朝則使用平直脚(註三三)。 等 身份 布 低賤之樂工所用者 幞頭多係黑 色 , 信西 本圖 0 幞頭. |古樂| 亦當爲唐代風俗之有力傍證 巾之「巾」 圖 亦係墨繪 , 俗稱 或其實際顏色亦爲黑 「巾子」 至於阜絲布係黑色 係 桐木」 色也 0 或 不

緋帔」 往 目 於 均 後所用披 與 古都壁畫上之樂 於 女子使用 或許 冠 葛絲」所製(註三四)。 短短 紅 安國伎 , 白 各說 者 此 等數 袴 載 之帔 或爲 練 經 中 : 第五章 (詳 肩 種 兩 襦 调 者併用 絲頭巾 細情 樂工 利為 被肩 係 顏 康國伎 較 與 女子 短 人 形請參閱 專用者亦 簡略後之 + 處女披 採用 披肩 之例 紫綾 故樂工 及第 疏 部 , 排色者 西 或與 袴 勒伎之四伎樂工 伎 一緋帔 尙 第二 域系之龜茲伎 =肩 未 帔 未多見 昌 較 可 有 種 幞頭巾 長 黃 頭 圖 知 按 恐係 龜茲壁 稍 布 龜 結 按 紫綠 襦 相同 嫌 0 婚 以 荻 屬 醒 至

第二圖 龜茲古都壁畫上之樂人

第三圖 龜茲壁畫上之樂人

第四圖 高昌故都址壁畫上之樂人羣

所繪 髪習 朝 成 場合(註三五)。其纒 畫上之樂人」 製之靴 全用天竺 語 , 霞 此 外通 纒碧麻鞋」一 足 俗 衣 刺 , 9 說 卽 以 鞋 , ,早自漢 , 樂 新唐 典 繡 明 可 諒 9 其與 證 其服 與朝 飾者 四方樂條文中 0 明 書 今其存者 朝 僧 高 。其次關 飾 霞 0 0 衣稍有 語,係指纏 與天竺伎類似。 袈裟相接近 以上情形 足形狀 , 迨至唐朝更爲盛行,明朝時期 昌傳內 朝霞 , 有羯 不同 即載 於舞 亦曾列舉扶 ,亦並非如後世之緊纏 袈裟」中之袈裟,唐朝時 , 係說明天竺伎樂人之辮 鼓 ,朝霞當係指晨霞顏色者 有 足使用碧麻鞋, 人辮髮 , 至於朝霞行纒也許爲 「俗辮 • 都 按扶南樂與天竺伎同屬於南蠻系之印度音樂 、南樂服 i 曇鼓 , 警垂 似與近代辮髮大體相同 , 後 飾爲 毛員鼓 按碧麻鞋似係淡白色之鞋子,鞋背較緊 之語 ,而僅對某一部份用布包纏者亦未可 -舞二人 期 , , 簫 則並非如一 髪 一種顏色者 , 0 當係僧衣 , 。『行纒』 如第四 , , 朝霞袈裟 横 朝霞 笛 圖 0 , 般婦女間流行 0 篳 衣 0 高 唐 通 篥 普通係指女 朝 『赤皮鞋』 • 、行纒 昌故 朝 時 典內所載 • 霞 銅 , 鈸 行 都 匈 • 址 奴 纒 碧 壁 旦 麻 ,故其服飾 係說明紅色之皮 ,而僅限於特殊 人纒足之意,女 「若今之僧 -突厥等亦有辮 赤 鞋 畫上之樂 0 皮 等 文中 鞋 服 知。文中 用 飾 類同 所稱 隋代 錦製 情 形

(二) 龜茲伎

亦爲當然之事

化之中心地,在西域音樂中佔極重要地位,亦為西域音樂傳入中國之代表《註三六》。故龜茲伎較天竺伎 龜茲伎卽目前位於庫車 (Kucha) 地區 龜茲國之樂伎 0 按龜茲國位 於天 Щ 北道之政 治 要 衝 爲文

各說:第五章 十 部 伎

有 重 一要意

(1)

由

直至 萬 傳 曆四三 音樂於呂光亡歿時 根 , 74 駿 E 復 據 後 馬 帛 傳 隋 當始自後涼呂光征 獲之。 九 魏平 萬 帛 內 載 純 志 餘 遜 爲 載 龜 拒 純 東 匹而 定中原後始再 其聲後多變易 逃 之。 茲樂條所載 有 前 晉太元十年(卽前 走 後 還 西域 , (符) 達 降 (東晉安帝隆 四四 0 諸 者三十餘 7 伐 文中之奇伎異戲當係一 胡 堅以呂光 年。 重 救 龜 龜茲者,起自呂光滅龜茲因得其聲。呂氏亡,其樂分散 0 獲 茲, 帛 (至隋有 此 或 純 0 按後魏 外參 七十餘 爲驍 破其 安三年,北魏 秦符堅廿一年,西曆三八五 0 光以 照 騎 城 西 「駝二千 萬人 將軍 國龜 西 統 , 涼樂 將當 中 茲 , 率衆. 成 原 道武帝天興二年, 種音樂(註三七)。按呂光西 頭 光乃結陳爲 地音樂以戰利 ,齊朝龜茲,土龜茲等凡三部) 立 , , 七千計 情形 係指北 致外國珍寶及 , 根據隋 勾 西 魏太武帝 年) 鎌 域 品持 之法 0 西 此爲北 常歸之時 志 奇 所 7伎異 於太延五年 曆三九九年) 經 , 0 西 戰 諸 。北魏 涼 征 戲 於 魏建國之前 或 樂係 時 城 莫 , 間 殊 不 西 0 符氏 滅北 書卷 禽 降 , , , 附 根 大 怪 0 末 涼之事 龜茲樂之東 後魏平中原 獸 破 九 據 0 期 光至 度 年 晉 千 之 五 略陽 軼 書 有 0 呂光 散 龜 卷 斬 一西 龜 餘

品

茲

級 茲 氏

後病 者

故 按 渠

, 沮 蒙

渠

蒙

遜

據 州

凉 時

州

,

建 龜

立

北 凉

係呂光歿後三年之天興

四

年 西

一一一

曆

四四

0

年)

卅

禪位沮

渠牧犍 等佔 據

,七年後北涼滅亡。太武帝平河西,

係指

討滅北涼

是則龜茲樂

自呂 三年 沮

等

佔

凉

,

變

茲之聲

而

成

,

北

魏

太 武

帝平定河

後

, 獲

此音

樂命

名爲

西

涼

年 於北 北 西 光 於大司 好 安未 凉 大 駐 傳 齊初 0 樂並 習 至 此 涼 帝 樂 都 周 樂習 文中 胡胡 以後 時 更 河 有 東 龜茲伎代表樂器 相 州 罷 期文宣帝之先祖 弱 期 盛 魏 以 清 無 棭 西 安馬 凉 所 來 焉 以 具 庭 , , 9 迨至 鄴 亦 有 如隋 後 稱 泊 似 , 不 四 0 -樂器 曾不 有矛 鼙 於遷 採 夷 駒 傳 龜茲樂之完全型 · 及 五 之徒 後 用 樂 書 後主溫 習 舞 所 尤 都 斷 盾 其 9 -, , 更爲 十年 均 淸 僅爲五絃 顯 聲 其 載 , 盛 , 0 開始 至有 係 屈茨 所 後帝 樂 現 公, , 『太祖 0 被 盛 胡樂器 0 不 時 後 , 其 於 嫂 更耽愛無已, 封王開 主 龜 行 琵 同 間 9 愛好 者龜 流 鐘 石 皇 輔魏 茲 次關 態 唯 0 琵 琶 而 賞 琶 等 最 后 0 , 0 產 胡簄 五 於北狄 之時 後論 如 生 府 胡 茲 龜茲樂等 0 於後魏至 9 0 然吹笛 北魏 隋志 樂係 西 取 者 戎樂 絃 及 涼 周 , 、打沙羅係罕見樂器 ., , 箜篌 由此可見龜茲伎於北魏至 高昌款 遂 北 時 所 呂 樂 官制以陳之』 , , 耽愛 齊時 一隋朝 載之 光歿 得 服 期 0 ,自武成帝之河清年間 , 彈 此 簪 其 , , 胡質 期情 宣武帝 與 所 附 纓 無 琵 期 後之四 「其聲後 間 龜 , 而 琶 獲 已 ,乃得 形 狀 茲 康 、胡鼓 0 1 以後 國 爲伶人之事』 於是繁手淫聲 五 況 樂於後 • 0 , 如隋 此 其伎 多變易」 五 絃 , 通 係說 龜茲 及歌 + 名 ` , 對於龜 稱 年 魏 書 銅 典 0 等樂 鈸 間 太 教習以 卷 0 卷 明天和六年(西曆五七一 舞之伎 屈茨 所指 北 武 並 , ___ (五六二—五六四) 打沙羅 四 茲樂等胡 四二所 非 帝平定中 齊期間 0 , , 更雑 備饗 爭 香 琵 在當 文中所稱文裏帝 , 摘 樂志 新 琶 者 自文襄 地 宴之禮 與 載 哀 以高昌之舊 ,更爲繁榮 然龜 龜 胡 怨 條 樂 出 原 「自宣 以 北 茲 現 後 9 來皆 茲 也 故曹 極爲 琵 鏗 齊 獲 0 武 天 琶同 縧 樂之變 條 得 以 妙 以 也 年 和 時 所 所 鏜 情 9 0 垃 後 愛 好 吾 绺 後 至 達 載 形

史那 和 成 以 宫聲 件 香 調 婆之七 祗 西 皇 一合 研 華 婆 域 稱 , 武 究 Ē 爲 如 皇 巾 9 , E 聲 從 隋 武 其 於宮 后 譯 , 知 突 大 塱 根 以 到 五 之 香 書 0 所 拙 旦之樂理 據 應 厥 卷 有 將 達 廷 本文所 著之 十二 日 代 皇 繆 此 中 內 沭 四音 化 者 等 國 內 0 相 后 容 度 律 則 譯 傳 香 時 入 0 樂志 此或 樂 國 唐 間 廢 除 述 謂 因 習 , 0 律 除 朝 該項樂理 , .習 均 了 , 0 , 樂 俗 善 中 係 混合高 北 四 有 也 調 而 鄭 隋志 夷樂 斋 曲 胡 之高 周 樂二十八 七 0 彈 有 譯 吾 之 :::: 琵 書 -七 亦 樂 昌樂 皇后 , 9 種 琶 祖 中 (註三八) 考案 始得 X 係 香 譯 開 所 0 9 就 立 稱 調 遂 以 聽 皇 列傳載爲天和三年(註三九)。入 、樂器以外 , 過之成 其 採用 印度樂 雅 因 其 七聲之正 , 樂八十四 調 其 七 所 年 所念琵 爾後帝迎皇后來自北狄 其 立 鐘 調 , 奏 , 、理中移 故 年 勘 雅 聲後多變易』 石 , 樂修 , 代 成 校 0 (鐘及磬) 均之中 更傳 然其就 七 琶 調之樂理 七 調 聲 定 亦有此 入之龜 9 入樂理 絃 條 ,十二律合 9 冥 柱 此 間 所 弦樂理 七調 亦卽雅樂器 種 相 若合符 有 載 9 0 其動 此外 , 說 飲 t 此 先 爲 聲 明 , , 八十 朝 可 機 均 叉 是 皇 0 9 0 0 作爲 如林 文中 及基 該皇后! 有 因 周 時 , __ 后 予以演 四四 推 五 H 而 武 1 再 西域 度帶 機當 調 演 娑 朝 之突厥 謙三氏 旦之名 間 帝 之答 係 其 陁 時 時 , 樂 爲 聲 奏 旋 カ 尚 來 指 9 之一 有 皇 龜 有 轉 著名之阿 9 , , H , 康 尤其 故 弦樂 后 更 日 龜 相 華 __ 或 立 作 父 種 隋 交 言 荻 可 是龜 當 唐 龜 人蘇 七 平 在 X 顯 想 , 七 史那 指 燕 盡 均 聲 西 H 著 像 茲 調 兹 樂 合 祗 皆 卽 域 蘇 事 等 加 與 9

最 後 論 及隋 朝 情 形 9 如隋 志 龜茲 樂條詳細 載 有 三至 隋 9 有西 或 龜 兹 • 齊朝 龜 茲 . 土龜茲等凡三

樂

傳

入

、之更

進

步

發

展

之

明

欲 俗 新 部 即 面 西 晋 獻 彈 0 淫 H 9 掩 部 貴 曲 使 暋 係 度 推 矣 0 某 多郎 先 汝 抑 觴 好 開 系 測 而 兒 0 奇 指 0 令樂 女聞 地 於 摧 存 皇 + 或 戀 , 龜 伊 更易 前 官 能 藏 神 變 中 一善惡 也 茲 朗 此 奏之 自 仙 Œ 朝 其 浩 , 9 + 於解 哀 所 器 種 修 白 政 系 曲 -龜 留客 园 香 明 奏 暮 大 0 0 謹 0 茲 第 無 胡夷 此 帝 奠 釋 分, 繼 達 易 盛 強 或 0 _ 於閭 理 絕 造 雖 不 復 烈影響之龜茲文化 • 0 , 係 期之勘特拉文化期似係相當於西國龜茲 繫之。 皆 六年 之然 擲 新 有 IE 持 土龜 史料內均無記 0 龜茲國之中 聲 帝 驚 磚 整 此 其 閈 焉 悦 也 , 刺 0 吾 , 0 0 茲卽爲土著之龜茲文化 樂感 之無 剏 0 此不祥之大也 技 時 高 續 , 而 萬歲 昌 命 0 有 , 因 Ë 竟不 估 文 人深,事資 戲 曹 心 • 語 中 樂、藏 載 聖 鬭 衒 妙 0 地 所 明 明 謂 鷄 能 公王 達 , 帶 0 品救焉 幸 子 稱 樂 達 內容不 • , 如後提及之三期文 臣 鈞樂 之間 王 西 曲 , 0 齊朝 云 自家 或 日 鬭 和 長 。煬帝 0 帝 齊氏 百 雅 龜 多彈 通 、七夕相 , 詳 龜 形國 草 舉 茲 令 0 • 茲 0 0 、齊朝 不解 汎 公等對親賓宴飲, 李 知 偏 時 則較難解釋 西 惟據字義 化 퓹 隅 曲 争 士 國 音律 者 者 龍 逢樂 成 相 衡 , 龜 曹 人風 龜 舟 , 慕 , • 化 ; 茲 於館 茲 妙 如 郭 , , , 份 中 第三 推 投壺 , 人多讀 達 還 略不關懷 9 金 • 0 第二 0 測 似 土 勿謂 舊 所 猶 高 樂 , 可解 若 龜 期高昌之所 聽 自 宮 樂 酮 • 期 就文化 茲三 宜奏正 安進 西 之 書 封 天下方然 病 • , 長樂花 所謂 或 舞 之 爲受西方文化 0 王 , 。後大製 龜 部 讀 席 貴 歸 0 聲 特 我 書多 謂 史乃至音 茲 者 而 等 , 今天下 同 謂 卡 諒 及 0 羣 皆 肄 公家家自 十二 聲不 受 拉 係 則 艷篇 係 習 心 臣 妙 文化 西 能 龜 指 髻 絕 H 那 樂史方 及 大同 時 、玉 Ė 兹 龜 撰 , 弦 (係指 辭 時期 容方 書 或 茲 等 有 聞 管 • 女 之 曲 威 何 巳 0 極 風 公

:第五章 十 部 伎

者

訖 文 化 影 響 之時 期 當 係 指 齊 朝 龜 茲 , 此 處 之所 謂齊 朝 9 並 菲 僅 指 北 齊 , 而 係 對 中 或 之通 稱

則 此 淫 之安 龜 妙 右 無 種 茲 聲 中 活 達 文 譜 之流 中 西 樂 或 叫 中 龜 躍 明 茲 或 琙 傳 X 奴 註 安 當 所 樂 製 樂 至 行 等 代 未 姓 稱 四 時 東 之 煬 名者 相 I 均 除 者 弱 發 龜 爲 輸 , 帝 係 傳 宮 , 紀 茲 彼 令 安國 安 樂 安 開 , 0 廷 錄 樂 等 盛 糾 此 進 馬 外 皇 人 情 極 正 等 车 曾 貴 , 駒 , (Bukhara) 或 形 西 與 當 之徒 模 , 間 亦竟 般民 域 係 倣 時 安 時 , 所發生之事 , 樂人 未 事 亦 傳 在 均 入 此 實 無 弱 曹 封 間 田 法法挽 之反 之龜 證 種 或 王 , 亦 , 出身樂人 明 情 曾 安 極 開 一映也 救 龜 核 形 風 馬 阿 府 爲 情 茲 樂 糜 駒 拉 流 , , 0 0 樂 當不 此實 比 按 按龜 0 , 行 , 0 但 東 麥 時 及 亞 曹 0 王 來朝 是十部伎中之龜茲樂伎 輸 以 難 由 舊 地 妙 茲樂自隋代以後 , 長 中 想 爲 唐 達 , 於大勢所 理 通 業 像 書 或 學 X , 之樂人 色彩 爭 忠義 者 隋 E 0 李士 開 按樂 相 稱 時 製 趨 欽 爲 始 傳之安 極 , 衡 作 慕 自 邁 正 爲 , Kabudan, 白 而 • 向 萬 , 活 北 , 漸 下 歲 明 造 高 郭 金 躍 齊 金樂 坡 樂 達 藏 成 祖 開 次 , 之現象 以 與 蓄 係 始 盛 涂 , 諒 徑 下 曹 意 等 與 在 曹 行 -等十八 復 備受 係龜茲樂之原 妙 諒 新 薩 波 0 , 達 唐 也 興 亦 所 唐 瑪 羅 均 門 宮 謂 初 雅 係 書 爾 爲隋 種 樂 西 之孫 以 李 加 廷 後 胡 寵 域 達 盛 綱 , 風 末 深 出 傳 遇 於 東 來形狀 史 樂 曹 閭 唐 身 中 北 慮 , 料 曲 初 閈 而 所 僧 如 西 曹 中 著 域 改 提 奴 , 極

也

,

此

在

各伎論

述後

再予探究

,

等十 欲 唐 琵 知十 活 盛 四人 五 和隋 種 Ŧī. 部伎之各 絃 , 爲 志相同 , • 各種 笙 銅 部 伎 拔 • 樂器 笛 性 , 共爲十五 工二十人 格 , 答臘鼓 簫 數 , 從樂器之編 量 • 篳 有侯提鼓(註四一),但侯提鼓之採用,與龜茲伎之本質關係 , 種 篥 均有明確記載 , 0 毛員鼓 ,新 六典所 毛毛 唐志則 員 成着 鼓 載 • 都曇 手 『六日 • 都 研 增加四種 ,後者更包括 鼓 曇 討 龜 • 鼓 , · 羯鼓、 最爲 茲 答臘 夜 ,根據各種史料性格探究 確 , 侯提鼓 「侯提 鼓 豎箜篌 切 • 0 腰 如 隋 鼓」在內 鼓 要鼓 琵 志 琶 揭 所 鼓 載 • 鷄 五. 0 『其樂器 按 婁鼓 雞 絃 婁 ,隋志之十五 通 、月各 笙 鼓 典 有 簫 豎 銅 與 箜篌 拔 横 0 • 種 笛 舊 貝

(3) 茲古都壁 一之樂器

以

實際編入時

,可能尚

勘少

Qizil) 史料 卷 探究龜茲伎之樂器編成之意義 詳 九〇〇年以後 細 語 屈 極 附近 一支國 爲 情 , 形 但 貧 乏, 之洞 是 條 容另在樂器篇 法國 目 , 亦僅 如新 前 , 窟 約三十 7 寺院 西域考古學探險所蒐集之資料, 載有 唐書 Pelliot,日 址之壁畫所繪之樂器演奏圖 年間 論究 「氣序 卷二二一 9 ,茲概述於次 , 根據瑞典 S. 與天竺伎 本大谷光瑞、橘瑞超氏等考古探險所蒐集資料(註四二), 和 西域 , 風 傳之龜 俗 \ 相同 質 0 (拙著之「東洋之樂器及其歷史」 Hedin, 英國 文字取則印 兹 一伎條 必須與龜茲伎之現 則非常豐富。 , 其精細豐富之處 ,僅 簡單 度 Sir. , 粗 記 A 亦卽 有改 載 Stein, 德國 地 「俗 龜 變 狀 ,並不較中國及印 茲古都 善歌 態比 0 管絃伎樂 樂』 較 中亦 0 卽 Le 但 0 Coq 有略 現在 特善 大 有 關 唐 西 及 述 度 諸 庫 西 龜 l 域文 遜 兹 車 或 域 A 樂 記 0 色 縣 0

:第五

章

+

部

伎

時期在 達拉 方樂器 北方侵來之囘 拉文化之繁榮時 般 第二期以 拉文化流 大別為 美 時 洞 稱 以 東傳 期 弓形竪琴(註四三)、排簫、横笛 窟 型竪琴 爲 高昌爲中心之繁榮時代, 洞 Schwertträger 洞窟、Schucht 西 Hippokampen 窟 遷 阮 關 域文化之結晶 龜茲爲中心,由五世紀至七世紀,原有之勘特拉文化加上伊朗文化色彩,所謂 期 入時代 ,更有縦笛,タンプリン及シター 比 咸型 係 ,五絃直頸 訖文化,與來自南方之西藏文化 (参照 較 淺 期。第三期文化係在第二期文化基礎上,加上從中國反輸入之中國文化 ŋ 溥 ,一、二世紀至四、五世紀,當時以于闐爲中心地,四、五世紀始波及 2 樂器資料之推移並不稱顯著也 ,史料亦遠較第二期減少 H 1 リュ Waldschmidt, Gandhāra Kutscha-Turfan, ト數量特別多, 。上述之樂器資料亦可反映其文化發展之一般情形 洞窟、Schatz ート及四絃曲頸リユート,此外根據 Grünwedel 報告書,Musin 龜茲在第二期特加拉文化時代曾發揮其特色, 、圓胴大鼓 洞窟、Musikerchor 洞窟等所發現者,除上述樂器外, 而 洞窟等之壁畫所顯示之阮咸型リュ 特加 。龜茲之樂器 ,混合而 拉時期則激減,而代以五絃リユ (英文譯名不詳) (樽形大鼓) 0 成爲所謂支那囘訖文化 ,首先爲屬於勘特拉文化 ,小銅鈸子等。 0 1925, Leipzig) 兩期間最顯著之變化 1 0 迨至特加拉文化 所謂 1 迨至第 。第三時期文化 1 (英文譯名不 第 1 特 時 加拉文化 但其與 期之十 期 期爲勘 ,以及 特加 西 茲

後 是則 樂器 期 非 篥 弦 方 中 天竺 首 非 其 有 Ŧi. 稱 兩 西 面 從 國 常常 絃 血 , 9 , 뢺 發 係 鎮 出 爲 域 地 篌 特殊 伎 現 龜 IJ 9 9 9 · 篥 一於胡 況 生 計 其 未能 內 指 樂之橫 茲 ユ 地 Panpipe) 於 新 原 故 有 與 月 特 1 究 現 為胡 西 疆 西 天竺 中 笙 編 在 有 地 1 有 入 種樂 之一 域 省 域 中 樂器 , 笛 五 何 樂 聲 横 伎 龜 國 音樂中 9 種 9 、器 ,普遍 帶 如 悲 0 而 笛 相 器 種樂 絃 茲伎之 關 情 段 狹 琵 0 0 中 爲 同 係 形 , , 安節 所謂 印 義 多採用 簫 具 威 9 器 琶 0 9 (或云儒 之西 從漢 理由 度佛 爲使 流傳 限 有 首 • , 篳 之樂府雜錄之觱篥條所載 非常進步之構 形 而 於 先 域 胡 + 大考古學 西 朝 教 篥 亦 龜 狀 0 計 部伎形 此外 者相 音樂 有困 而 方系樂 開 及貝 茲之印 論 , 言 始 致 絃 漢代係指 傳 有 中 五 難 器 資 0 0 式完 篳 琵琶 胡 器 篇 種 度樂 龜 樂 所 , 料 藥初 事實 人吹角以 佔 造 茲 方 0 , 9 , 至 伊 備 器 主 , 伎 僅 面 上祗 時 於 朗 要 笙 而 業於漢朝傳入 故 中 內 北狄而 如 , 稱爲 編 地 竪 亦 在 則 並 1 篳 係 驚 有 位 入 能 演 以 箜 無 述 が胡笳 小中國固 奏時 『觱篥 篥 . 之横 者 言 馬 在宮 五 鳳 篌 , 0 並 其 , 絃 首 9 0 (竪形 但 以 非 笛 廷中 5箜篌 次探 , , 琵 9 當時 名笳 者 後遷移 有樂 中 一琶爲 如 即 琵 亦 琶 國 通 度 簫 ·使用 , 必 樂 竪 究 本 琴) 係 管 典 佛 在 器 原 器 須 代 + , 爲胡 龜茲國樂也 後 北狄樂 九 教 南 有 表 部 0 , , 0 , 方 以 四 史料 如上所 音 述 北 使 高 0 琵 小中 樂器 之所 盧 四 樂 横 朝時 度 按 琶 器 爲首 南 卷 笛 紀 技 鳳 龜 , 而 所 謂 , , 北 0 錄 術 首 述 四四 茲伎之樂器 大 之排 中 其 朝 0 載 出 亦 箜 9 絃 亦日)致在 次論 竹 現 或 般 少 篌 該 • 写集 無 y 隋 爲 於 雖 人均 使 簫 9 法 鳳 ユ 悲 南 管 此 篥 于 有 及 大 用 首 • , 1 栗 本 5箜篌係 北 唐 管樂器 視 量 閪 或 編 翰 1 西 初 名 但 作 朝 爲 成 0 9 , 有 時 悲 龜 並 以 洋 俗 鳳 入 係

各說

器 羯 類 ,爲 鼓 於 此 印 度最 三者爲 按 顯著之傳承, 唐 朝 龜茲樂代 時 期 , 表之樂器 般均 但若未傳入西域, 視作龜茲樂器,當時認爲係龜茲特有之樂器 。最後: 談到貝 諒 非可 (法螺貝) 能(註四四) 並 未在龜茲壁畫出現 ,另外加上五 9 利 用 貝 (為樂 一絃與

卓 鼓 革 勒 宜 錄 語 疏 一之羯 一樂器 促 勒 部 花 通 , 答 其 則 楸 曲 鷄 部 典 使 方面 用 羯 等 急破 婁 鼓 卷 臘 順 此 鼓之上 木 種 序 者 鼓 錄 鼓 天竺部皆用之。 DI. 計 位 除 作戰杖連 載 順序 , , 。則羯 四 鷄 爲 有毛員鼓 於 羯 亦 族外 婁鼓 係 。藥 所 一在 羯 載 似可認作在制定十部伎時 指 一碎之聲 ,其近 如漆 鼓 等三 都 鼓因其 + 「羯 出外夷 墨 部 、都曇鼓(註四五)、 传中 鼓 種 鼓 桶 次在都曇鼓 鄰西 出自羯 。又宜高樓晚景 , , (山桑木爲之。) 下以小牙牀承之。擊用兩 亦傳 E 答 0 該 以 臘鼓 如 \equiv 戎 族而 入日 戎羯之鼓 漆 伎使用 (例 之下 桶 ` 如氏 得名 本 9 答臘鼓之下 供舞樂 答臘鼓 兩頭 之意 , 鷄婁鼓之上」 ,所決定之演奏時之配列,或爲樂器整理時 , , , 故日 羌 **羯**爲 明月清 也 俱 使用 擊 , 羯 羯 或係 匈 似亦使用 0 奴之一 風 鼓 以 鼓(註四六)、 (都曇鼓似要鼓 0 上述六 破空 。其音主太簇 出 該 羯 \equiv 0 或 中 種 透遠。特異衆樂 隋 9 所謂西 ·故號 種樂 現 ,即爲 志以後 地之意(註四七) 腰鼓及鷄 《器中 羯 而小。 域之龜 北狄 鼓 各種 杖 均 , 9 亦謂 最堪 婁鼓 0 0 史料 其聲 答 龜 茲部 0 上文中 杖用 之兩 臘 茲 注 等 0 若參 目 焦 部 六 鼓者即 大 者當 高 所 黃 殺 杖 種 致 考樂 檀 鳴 鼓 高 昌 沭 相 昌部 其 推 部 戎 烈 楷 同 所考 府 狗 ,尤 鼓 中 羯 羯 0 金註 雜 疏 骨 也 南 鼓 羯

慮

心之順

序

現 譯 卷 最 者 之打 後 龜 將 四二 在 打樂 茲亦自第二期以後才有 沙 Tāla 但文中 羅 歷 代沿 器 , 譯 與 方 革,北 爲 將 面 Jhallali 銅 , Cymbal, 僅有 拔 齊條 與 相接近 銅 打沙羅 載爲 拔 或許銅拔相當於 , (銅 『屈茨 列入 或與五絃相 ,漢經中之「 鈸 , 琵 該兩者 琶 種 • 同 0 五 打羅 , Tala 或爲不 佛 絃 隨佛教音樂東傳之本流 典 箜篌 (記為 但是 同樂器 , 卽 Jhallali 係 胡笸 Cymbal 係佛 打沙 , 亦未可 羅之略 胡 或 鼓 Tāla, 知(註五〇)。 ` 教 傳入中 稱 銅 音樂中 , 拔 漢譯爲 此 , 或 與 打 普 者 期 沙羅云云』文 Tāla 銅 通 9 才 楚 拔 相接近 開 經 0 始出 通 , 歐 典

5龜茲伎之樂器編成之意義

勒伎 竺伎 鼓 義 五 有 係 , 關龜茲之十五 , 和 成之西涼伎十 + 期 則 集十部伎樂器 樂器內 鼓 必須 種 外 當 種 安國 樂器 時爲 《將其 此 其 ,外東夷系之高麗伎十四種 餘 伎 中 西 與十部伎中其他 種樂器及其現地狀態 之大 九種 7 域音樂之代 種 種中 除 成而 樂器中, 鳳 0 高昌伎十二種 首 , 編成者。但是五絃 除雙篳 箜篌及銅 表 採用 各伎相 0 篥 其 拔外 龜茲伎者十種 在樂器 ` • 比較 發源 中 IE 鼓 , ·與龜茲伎相 ,除特有之一 其他 編 0 • ` • 和 成 如上所 與流傳情形 篳篥、羯鼓三者爲龜茲伎之代表性樂器 方面 鼓 九 \equiv 種 , 種外 但龜茲伎十五種樂器 述,龜茲樂係完成於西域音 , , 種 均 若與天竺伎以下西域系五 同樂器,多達 銅 包含在龜 , , 角外 其餘 業如上 七 , 其餘 種 茲 述。欲探究其樂器編 九種 後十 0 + 康 或 五 , 並 又龜 種樂 種 | 伎四 無 均 《器中 包含龜 茲樂與清樂合 種 樂全盛 種 除 爲其僅 特 0 比 一茲伎十 其 較 有之正 時期之 成之意 總之 他 ,天 疏

:第五章

部

伎

六伎中 伎 性 昌三伎所用樂器 傳 龜 处 弦 伎 種 , 實 種樂器 搪 外 不 爲 同 在 之樂器 及各 樂器 尙 西 , 有 域 亦 係 屬當 毛員 地 編 樂之代表 共通使用 ,並非完全發源龜茲而流傳他處者,例如各種鼓類、銅拔、 , 而 成 ,甚相接近 方面 鼓 然之事 西域系六伎共通使用之樂器爲 , 都 , 三伎中共通 , , 除了各伎特異之樂器外 曇鼓及貝等天竺樂三 0 按其他三 至於天竺伎 ,如共同採用答臘鼓 使用 如 康 , 並非 之十 或 , 單純 安國 種 種 、腰鼓 ,當推龜茲伎爲最完備 , 樂器 故較疏勒 以 在地理上遠離 「横笛」 西 、羯鼓 則爲 域 樂所 與「銅 西 , 高昌 域 編 、鷄婁鼓 樂 成者 龜 鈸」。 兩 調 兹 送使完備 之基 , , 等四種 位於您 故 0 此外 且 龜 礎 、横笛等均由西方 兹 0 9 龜茲 總 嶺 鼓 龜 茲樂除 之, 疏 以 類 勒 東 , 在西 \equiv 疏 上述十 伎 其 勒 高 域系 (樂器 中 、高 有

6樂曲及服

嗣 曲 語 隋 森 考證 有 0 又婆 龜 小 所 言之, 天及 故 茲伎 載 伽 Silvain Lévi 者 見係 其歌曲 全 稱 屬 爲 胡語 令 佛教 疏 人費解 勒 有善善摩尼,解曲有婆伽兒, 亦 鹽之二曲 Bagar 治點 非 之考證(註五一),爲地名 可 0 但 能 從 0 9 小天 疏 疏 0 婆伽 勒 勒 伎樂器 與天竺伎 鹽 兒舞 之鹽字 , , 全部 解 之天 , Chen-chen 舞曲 即係 與 舞 曲 納 入龜 曲 曲 有小天, , 的意 同 , 所 係 茲伎十五 漸

解

與

摩

尼

教

之

摩

尼

<br/ 佛 謂 思(註五 教 解 又有疏勒鹽』。文中之善 晋 曲 樂 種樂器 亦即管絃合 0 , 疏 惟 內情 勒鹽 就龜 形 茲 不 音樂 奏曲 觀 Mani 屬 於 之 疏 與 結合之 至 兩 摩 善摩尼 勒 尼教 於 伎關 伎而 舞

係

甚

深

或產生上述情形

亦難

一

0

談及龜茲伎之樂曲

,

想起羯鼓錄所載曲名。按羯鼓爲龜

曲 茲 係 名 曲 名 高 較 多 疏 0 特 勒 別 天竺 是 諸 匹 佛 伎 曲 所 調 通 用 + 之樂器 曲 , 及 其 -食 曲 曲 目 當 卅 亦 = 屬 曲 於 均 四 係 伎 佛 者 敎 全部 香 樂 , 三 — 其 中 亦 曲 有 中 龜 茲大 佛 教 武 關

略 部 所 於 皁 其 康 業 紅 伎 大 寫 謂 幞 頭 絲 抹 或 次 及 袖 或 布 論 庶 頭 額 ; 記 綾 及服 歌 畫 爲 疏 X 巾 謂之四 頭 緋白 萬 雲 高 使 沭 頭 勒 • 頭 巾 歲 鳳 麗 巾 用 所 羅 各 布 與天竺伎之樂人之阜 飾 樂之 l袴奴 致 伎則 伎 之 方面 袖 較 與 者 脚 多 幞 0 , , 至 爲 又 或 般 乃四 0 頭 通 , • 於 所 典所 緋 舊 西 巾 係 名 烏皮靴」 _ 大袖 赤黃 謂 凉 唐 指 帶 並 稱 袍 伎之 袖 無區 書 載 較 也 , 與 裙 所 幞 亦 。……又庶 『龜茲樂二人, , 衿 襦 别 載 頭 • H (文中之緋白 之天竺 紫絲 之處 絲布 褶 標 稍 解 , 袴 場合 爲 , 極 爲 襦 長 簡 類 幞 布 , 一
依
條 併用 相同 其 實無 素者 公頭巾 襖 褶 似 人所 並 幞 袖 1 白 未 法 中 阜 , 稱 頭 載 相 袴 , 此與 ; 大口 近似 隨 通 判 爲 之某 頭 奴 絲 , 常似 高昌 同 巾 定 亦 頭 , 布 袴 出 書 巾 唐 係 0 種 0 頭 袍 爲阜 此外根 現 稱 伎 緋 人亦 巾 緋 頭 • 0 爲 五. 絲 巾之名稱 至 白 襖 , , 於阜 謂之四 ` 此 褶 綵 布 絲 緋 , 橋等袖 襖 或 接 袍係 布 據宋 白袴帑之誤(註五三)) 絲 襖 係 袖 • 頭 絲 布 將 錦 指 袴 巾 布 脚 朝沈括之夢溪筆 , 拼 褶 ; 十部 袖 緋 0 頭 , • • 用 襦 高 色之袍 是則 淸 巾 錦 ; 情 麗 商 之名 袖 伎之意 ` 形大 伎之 袍 伎使 康 究 所謂 國 稱 , 係 緋 致相 襖 用 袍 將 義 伎 布 , 等主 黃 之質料 亦見於 談 袴 , 頭 0 同 大 緋 碧 幞 係 巾 卷 所 衣予以忽 袖 , 爲男子 襖 輕 指 稱 舞 字省 安國 後者 裟 所 係包含 樂 四 , 錦 以 裙 略 領 襦 錦 0

說

第五

章

--

部

伎

額 方面 最普 亦稱帕首 所顯 通之服裝 示之特異之點 類如 並 不 鉢卷或巾幘形狀 能稱爲樂人特色也 即爲 紅 抹 額 此外舞人 按 抹

古都 戴 此外在龜茲故址發掘 絹 種 址壁 頭 帛 巾 前 額 畫 似為龜 上之武 此或 茲 稱爲帕首抹額 武 之壁 士 一服飾 畫內 背 着胡 錄 請參閱 發現龜 或者此種 横 " 第 兹 穿 五. 人所 袴 圖 頭 小巾自 載之 靴 高

(三) 疏勒伎

西

域傳

入,

亦

未可

知也

化方面 天山南道與 伎之規 疏 模略 勒位 略 北 次於龜 遜於龜茲 於新疆省之西 道之接合點。爲交通 兹伎也 ,故在音樂方面所 端 地當目前K ashgar , 文化之要衝 反映者亦同 地方 ,其 在文 疏勒 爲

第五圖 高昌故都址壁畫上之武人

(1) 由來

根據 以別於太樂 隋 志 所 載 0 疏 勒 則疏勒伎與安國伎 安 或 高 麗 垃 起 高麗伎等於後魏平定北燕憑氏後而得者 自後魏平 憑 氏 , 及 通 西 域 因 得 其 伎 0 後 根據北魏書 漸 繁會 其

卷聲

係 四 貢之物。文中 係貢物之一 【太武帝 以列 年 遠 於太樂」 本紀及北 , 走 所 此 高 述 與 麗 之誤 上述龜茲音樂再度 史 「後漸繁會其聲」 , 翌 卷二 即係 魏 • 74 本 紀 列入太樂署 • 五 所 年 載 說明疏 北朝之時 , , 北 龜 茲 , 燕 編 勒 ` (河 入太常寺太樂署所屬之九部伎之意義也(註五四) 伎以後仍不 間 焉 相 耆 北 同 地 • 部 方 0 善 龜茲音 斷流入 憑弘 諸 國 樂 連 係 或係 年 北 文中之「以別 遣 魏太武帝太 與 使 疏 前 勒音 來 朝 樂 貢 延 相 於太樂」 , 疏 年 勒 , (西 共 香 (為進 樂亦 曆 語 74

(2) 樂器

鼓 係密 根 缺乏印 + 據 種 與 隋 切 , 之明 爲 度 志所 都 系 量鼓」 載 音樂色彩也 證 部十二人』(註五五)。 0 『樂器有竪箜篌 但 龜 , 茲伎 及 即 十五 度 系之「銅 種 樂器 上述 琵琶 拔 + 中 五絃 種 , 樂器 與 除 T 且 笛 , 疏勒伎之十種樂器外 均 • , 包括 簫 故疏勒伎不僅規模較龜茲伎 ` 篳 在 龜茲伎之十 篥 、答臘於 鼓、 , 五 腰鼓、 另 種 樂器中 有天竺伎系之 羯鼓、 小 , 此為兩 並 鷄婁鼓: 暗 毛 示 者 其 員 關 等

(3) 樂曲

亢 隋 利 遠 法 死 一來降 所 載 讓 服 樂 之意 疏勒 及解曲 , 因疏 歌曲 之 勒 有亢利死 監曲」 在天 山 意義不 諸國中 譲樂, 明,或係胡 舞 , 曲 離 有遠服 開 中國 最 語音譯 解 遠 曲 , 有監 者 因而作 0 曲 曲而 0 文中之舞曲 爲曲名者 。至於歌曲之「 遠 服 或

(4)服飾

各說:第五章 十 部 伎

爲緋色 通 爲赤色 赤皮帶』 典所 載 與龜 0 疏勒伎爲白色。此外疏勒伎之錦衿標則較龜茲伎之錦袖稍爲老氣 『工人阜 文中所述樂人穿着阜絲布頭巾、布袍 茲伎之鳥皮靴顏色亦有不同。大體言之,兩者服飾 絲 布頭巾、白絲布袍、錦衿標 、布袴 、白絲布袴、舞二人,白襖 、與龜茲伎相同, 頗相 接近 僅 0 、錦 顏 疏勒伎皮靴皮帶均 色方面 相 赤皮靴 , 龜 茲伎

(四) 安國伎

宮室 之 寵 部 安國 遇 伎 位 , 因 於目 與 康國 而 著名 前 伎位於 蘇 , 僅 俄中央亞西亞之 Bukhara 、葱嶺以 在史料記載者。 西 , 故其內容等亦與其他 則有安未弱、 市附 近 安馬駒 ,安國之音樂。 西域 、安叱奴、安進貴等樂人(參照各說第 諸 匠伎稍異 經 , 由 安國為菜特國 該國樂人來 朝,倍受北齊 (Sogdiana)

(1) 由來

章太常寺樂工

樂人篇

0

樂署 新 高 如上隋 羅 麗 以 别 管轄意 伎 倭國 志所述 , (列) 而 義 等 疏 | | | 勒 『疏勒 , 0 亦未可 伎 於太樂』 並 、安國 語 未 知 編 0 故其 但 入 0 其 0 、高麗並起 按 列入太樂署者,則並未一定編入七部伎乃至九部伎 流 隋 傳 入朝 書 七部樂會 情形 , 自後魏平馮氏 , 載 與 有 疏 勒 又雜 後相 ,及通 有 同 疏 0 勒 開 西 皇 域 -七部 扶 , 因而 南 (伎中, • 得伎 康 國 包 0 百濟 括有 後漸 ,僅爲隸屬太 安國 繁會 突厥 其

期 本 築 兩 腰 隋志 泅 築之種 種樂器, 者恐 伎獨特之 鼓 鼓 文 非 是 但 他 『樂器有箜篌 一雙篳 三種 係 也 鞜 類所 發生於印 形 迨至唐 鼓 拔 等七 狀 策之起 唐 演 「雙篳篥」 樂器則 此 大 有 杖鼓 變者 與 度 小 IE 種 代 六 以後 源 不 鼓 爲西域系樂器所未 典 0 条 0 同 此外 腰鼓 琵 , • 如上所述 • 缺乏史料引 和 與 琶 , 通 , 鼓 與發源印度流傳葱嶺以西之正鼓 龜茲伎相同 0 正 典 人能 之別 漢魏 箜篌 五 , 鼓 兩 絃 , 同 用之。大者以瓦,小者以 唐 0 安國伎之樂器編成 後周 與 證 時 與 志 笛 演 有者,殊堪注 0 。大體言之, 五五 所 • 據說篳 和鼓」,根據樂書卷 奏 簫 載 有三等之制 絃 者 , 此 篳 稍 藥係由 似被 兩 有 篥 種 小 云云 該七種 鼓 目。雙篳篥 廢絕 異(註) 雙篳 北狄之 根據 係以西域系七種樂器爲基 築 0 五六)。 八、和鼓 湯古學 0 樂器 木類。皆廣首 其中 • 是則細腰鼓 正 「胡笳 一二七所載 惟綜 竪箜篌 , 鼓 , 實 與高 似為西 , ` 藉以發揮其濃厚 例 合所 和 傳來之西 麗 , 鼓 分爲 |域系各: 早. |纖腹 琵琶 伎之桃皮篳 有 • 『昔符堅破龜 現 史料 銅拔 於印 IE 0 •]域樂器 宋簫 鼓 i 伎 所 等十 五 礎 度 隋 絃 之地方色彩 佛 和 思 篥 共 志 種 敎 茲國 再 鼓 話 同 笛 所 總 均 加 香 兩 所 爲 通 載 之 樂初 以其 謂 用者 之十 係 簫 種 , 細 獲 第 部

(3) 樂曲

也

隋 係 胡 志 語 音 歌 H 有附 安 或 7 爲衆 單 時 特國 , 舞 之 曲 有 邦 末 奕 , 或爲聚特語之譯音 解 H 有 居 和 祗 , 亦未可知 0 文中 之附 薩 單 惟無法確定也 時 末 突 居 和 祗 諒

:第五章 十 部 伎

各說

(4)服飾

及「紫袖」究係何種 唐志將 通典 但 一顏 袴 色方面 帑 『安國樂二人,阜絲布頭巾、 「錦衿標」書爲「錦 赤皮靴併用 , 採用紫襖者僅 者 主衣未見明載 , 康 安國 標領 國 , 伎 龜 一伎也 茲 0 ,「奴」書爲 錦衿標 根據龜茲、 , 疏勒 、紫袖 • 高昌各伎亦同 疏勒 、袴。 「帑」 ` 舞二人,紫襖、白袴奴、赤皮靴』。(舊 康國樂人之例,似爲 惟意義仍相同)。文中之「錦衿標」 。大體言之,爲西域系各伎服飾 「袍」 0 舞 人之襖

(五) 康國伎

相 似 , 康國 在晉樂方面 與 安國同 係粟特國之一 , 為西域樂系六伎中, 最發揮地方特色者 邦, 與安國鄰近,位於目前之 Samarkand 地方。文化方面亦與安國

(1) 由來

北周 根據 帝時 更 將 條所載 隋志十部伎條 雜 太樂署改名爲大司樂,將疏勒、 以 迎 突厥 高 昌 『天和 一之舊 之阿 所載 史那 六年, ,並於大司樂習焉 皇后 武帝罷掖庭 康國起自周代, 來 朝 , 康 安國、高麗諸伎併列於太樂之謂 四四 國伎與 0 採用 夷樂 帝嫂北狄爲后,得其所獲西戎伎 其聲 皇 0 后同 其後帝嫂皇后 ,被於鐘 時 東來 石 於北狄 所謂 ,取周 官制 大司樂」 , 得其 以 所獲 陳 , 因其 之 係武帝官制改革時 康 八聲」 國 0 說明 龜 0 及隋 北周 茲 等 武 志

(2)樂器

爲 隋 種 規 樂 模 亦 īF. 志 器 較較 與六 鼓 載 笛 類 小 爲 別 典 , 「樂器 其他 相 小 IE 9 爲管 同 鼓 鼓 各伎再少由 0 有 如 和 笛 ` 一、革二 上所 和 鼓 正 鼓 各 述 鼓 一種 ` , =, • 康 加 銅 銅 樂器以 拔 拔 國伎之編 打 係 和 ,並沒有 F 舞 U 編 成與 新 二人 之誤) 成 唐 志 西 絃樂 域 與六 而 0 系 誦 鼓 康 其他 典所 或 典 0 , 第三 伎 則 銅 僅 各 載 拔 記 l 伎洞 , 有四 相 爲 等 笛與 74 -然不同 種 樂 種 銅 舊 用 (或 , 鈸 唐 爲 , 係 五 志 笛 0 種) 其 除 西 鼓 部 域 不 工七 銅 樂器 諸 同 拔 可 之處 改為 伎 能 人 共 是 0 同 第 衍 外 第 字 六典 誦 用 0 其 外 四 , 載

īE

鼓

和

鼓

僅

爲

與

安國

伎兩

者所持有之特殊樂器

者

,

此或爲

表示地方色彩之樂器

也

伎 似 許 0 話 康 之康 述 後 並 係 或 • 者參 未 笛 現 五 之誤 將 種 或 絃 地 樂器 現 照 各 伎 , 龜 中 地 種 箜 , 而 篌 樂 弦 樂器完全記 並 情 曲 伎 無 1 形 予以 未 琵 鼓 0 並 文中 曾 琶 恐 無考古學資料引 將 係 編 , 之大 入, 誤 入, 五 其當地樂器之阮 絃 記 欲解剖 亦未可 者 小鼓 , 箜 因 篌 , 文 或係 此 知 , 證,僅 中 0 而 問 咸型 然則 西 Ė 指 題 域 載 隋 IE IJ , 何 傳 有 鼓 書 似 故未 卷 ユ 康 IE , 須從 1 鼓 或 和 八三 曾 條 1 鼓 , 康國伎之樂曲及樂伎着 編 將 中 和 西 而 入 琵 亦 鼓 言 城 前 琶 未 傳 0 例觀之 , 記 (註五七)。 據 康 五 有 此 或 笛與 絃 條 則 , 所 ` 箜篌 康 銅 其 E 載 或 鈸 次 述 伎也 未 其 値 0 通 子 鑒 手 得 典 或 許 編 研 於 探 所 有 西 一 入 犯 大 記 樣 康 域 者 小 或 笛 未 傳 鼓 + 曾 伎 鼓 , • 也 也 部 琵 將 ,

(3) 樂曲

說

:第五

章

+

部

伎

隋 志 曾 列 舉 曲 名 , 如 所 載 一歌 曲 有 戢 殿 農 和 正 舞曲 有賀蘭鉢 鼻 始 末 奚波 地 農 惠 鉢 鼻始

也 前 許 拔 F 地 能 惠 栗特語 地 等 四 曲 0 安國 0 該 佐之舞曲 四曲名,無疑 名 「末奚」, 係胡 語 譯音 康國伎之舞曲名「末奚波地」,由此亦可窺見 ,但康國與安國 相同 ,均 係栗特國之一邦

(4)胡旋 舞』與 「乞寒戲」

兩

| 伎關

係之密切也

關 急轉 康 風 於胡 國除上述樂曲外, 兩 如 足 此外 風 旋舞 終不離於毬子上, 當時 樂 俗謂 方 、府雜錄 面 頗爲著名,石田幹之助所著「胡旋舞小考」中亦有詳論 之胡 , 如 之俳 旋 通 尚有 典之康國 其妙如此也 優 0 及新 條 胡旋舞」 , 則 唐 條 志高 載 『舞二人, 爲 與「乞寒戲」 (又作其妙皆若夷舞也) 』 麗條 -舞 有骨庭舞 (實爲 緋 襖 康 之特殊 , 國之誤) 錦 胡 袖 旋 舞 • 舞 綠 伎 0 綾 『胡旋舞 俱於一 渾襠 , 文中之胡旋舞 袴 , 小圓 , 桑原隲藏博士, 舞者立 赤皮靴 毬上 舞 毬上 ,常見諸 , 白 袴 縱 構 旋 奴 Ed. 之唐 轉 騰

踏

舞

如

須簡 Chavannes 博士,L. Laufer 白居易之新 述者,當時進貢 等菜特國 樂 府 內 諸 會記 邦。其他各國音樂, (唐廷,呈獻胡旋舞者除康國外,尚有米國 有 一胡胡 博士, Herbert Müller 博士等亦曾提及,容另詳述。本款內所必 旋 女胡 旋 尤其在樂器方面詳情不明,故僅能 女,心應絃手應鼓 , 絃鼓 Maimargh, 史國 聲雙袖 論 舉 究 9 廻雪 康 Kešš 國 也 飄 飄 俱 轉 蓬 密

但詩文究係文學,多屬抽象,並不一定與實情一致,故無法斷定胡旋舞確以絃樂器伴奏,至於

是則

胡

旋

舞

係

使用

絃樂器件

奏者

,

似

與

前

記

隋

書

康國

傳

_

琵 琶

•

五

絃

•

箜.

篌

相

吻合

記 載 康 或 伎 僅 有 四 種 樂 器 之隋 志 , 亦 未 曾 載 有 胡 旋 舞

之佛 曲 亦 有 鼓 甚 康 節 卽 歌 遠 或 , 器 教 質 # 變 現 韋 一樂合 文 亦 成 9 旣 地 化 晃 舞 之 未 奏曲 稍 之影 曲 種 包 絃 9 比 樂 與 猫 兩 羅 較 響 特 器 正 種 具 樸 其 統 較 的 有 , , 理 少 素 派 並 組 西 何 當 無 成 故 帰 0 0 域音樂之十 從 E 然 離 解 9 未 述 粟 曲 其 子 9 之安 音 特國 大 康 編 , 1樂當 解 大 或 入 伎 國 文 曲 其 數 康 似 化 之件 伎 種 旣 與 或 日 觀 未 普 樂 , 伎 脫 尙 察 奏 器 包 通 0 逸 網 羅 按 9 , 9 必須 普 其 般 僅 羅 絃樂器 康 與 之西 通 有 選 或 具 擇 雙 葱 伎 西 有管 篳 之四 域樂之境 領 域 , 僅 樂不 篥 以 銅 爲 鈸 種 東 • 1 絃 樂器 正 之西 幾 同 界 鼓 種 及 0 1 革 簡 根 之編 也 域 • _ 和 諸 單 據 笛 ` 樂 鼓 打 成 前 或 器 等 稍 四 兩 與 記 特 有 種 所 隋 種 其 殊 不 樂 編 志 他 9 樂 同 器 所 成 另 各 器 伎 載 加 0 , 康 故 天 比 9 1 9 故 其 或 無 康 正 較 受 在 伎 威 鼓 解 , 印 之 相 儿 曲 伎 • 度 舞 僅 域 和 差

言

9

0

0

開 胡 中 戲 其 所 未 元 次 元 沭 月 聞 疏 關 文中 年 , 敕 曲 於 0 係 故 十二月己亥 新 臘 乞 載 唐 屬 月 , 有 寒 於 裸 書 乞 寒 + 體 卷 戲 外 乞寒者 跳 月 蕃 足 部 9 禁 寒 盛 份 所 下 本 德 斷 9 出 0 裸 西 潑 西 舊 何 9 體 寒 漸 觀 國 域 唐 胡 投 外 傳 浸 0 書 身 揮 蕃 戲 干 卷 成 河 水 之樂也 俗 中 投 JL Ō Ō __ 月皷 大 泥 此 1 , 相 循 外 西 , 0 失容 互 通 舞 戎 以 潑 典 傳 久 乞 ·先天二 之 斯 卷 寒 水投泥之遊 0 自 康 甚 以 __ 四六 今 水 或 交潑 以 年十月中 條 後 願 四方樂之西 干 戲 揮 爲 , 樂』 也 綸 無 月 問 言 書 0 令 此 番 皷 , 0 在 特 張 戎條內 叉 舞 漢 乞 康 創 罷 說 舊 威 唐 寒 宜 此 諫 傳 戲 書 禁 H , , 乞寒 以 以 斷 卷 0 外 水 至 八 之外 玄宗 開 且 戲 相 0 乞 根 廢 潑 元 國 寒 據 紀 盛 元 11 傅 潑 論 爲 文 年

第五 章 + 部 伎

各

說

若此 中 所 所 謂 未 則 隨 有 風 使 9 似 用 較 瓢 爲 康 國 外 9 頗 傳 蕃 之四 風 如 乞 俗 種 寒之雜 , 樂 與 器 香 伎 最 樂 ,不 爲 並 適 無 禁 宜 深 令人 切 , 此 關 想 與 係 起 胡 0 散 惟 旋 樂中之歌 舞 根 之音樂 據 鼓 舞乞 舞 舞 蹈 伎 寒 不 同 0 按 語 胡 , 似 旋 若 舞 非 囃 普 子 涌 跳 舞 蹈 0

注 有大 散 拍 伎 歌 意 舞 自 者 伎 面 亦 名百 中 呼 中 相 9 • 之大 鼓一 唐 散 撥 樂使 頭 戲 以 0 按 面 。散樂用 後 , 古 踏 横 用 , (繭 之横 稱 搖 代 笛 陵王 以 娘 係 雜 横笛 伎 笛 銅 窟 入陣 鈸 , _ 樂器 拍板 係 **쩉子等戲** , 故 包 曲 拍 編 名 括 • 板 成 稱 腰 曲 , 藝 旨 鼓 撥 , 0 0 元宗以其 趣 腰 頭 , 腰 , 鼓 種 幻 , 鼓三。 渡來 完 傳 樂 術 器 等 全 至 非正聲 唐 日 9 其餘 本後 種 亦 致 朝 技藝 卽 也 中 雜 葉 管 , , 戲 1樂器 置 成 以 0 後 爲 教 通 變態多 坊於 舞樂之蘭 典 , 代 卷 打樂器 禁中 以 端 羯 四六散樂條 鼓 陵王 以處之。 皆不 與 9 爲 革 • 足稱 拔頭 胡 樂 婆羅 器 系 所 也 載 鼓 0 之代 此 其 門 文中 歌 樂用 龃 次 舞 表 康 値 Ż 伎 得 或 鎮

其他各伎舞曲不同者,當亦不難想像也。

(5)服飾

所上

記述

四康

種 國

舞

曲

,

可

能

與

胡

旋形

舞

種係

, 由

也

許

在

現

地 具

,

有

琵

琶 致

, ,

五

絃

箜篌

伴

奏亦未

可知

其

與

伎

編

成之樂器情

,

實

於

樂

使所

特

色所

其特異之樂伎之一

爲胡

旋

舞

隋

志

人阜 康 威 絲 伎 布頭 之樂 巾 器 樂 -緋 曲 絲布 古 袍 與 其 銷 他 衿 各 標 伎 相 0 舞 差 二人 甚 遠 緋襖 但 服 飾 方 錦 面 袖 > 並 綠綾渾 無 太大 福袴 差 異 • 0 赤皮靴 根 據 通 典 白袴奴』 所 載 Ī

E 高 康 (註五八)。 述 或 昌 伎 康 • 女子 威 米 亦 相 伎 國 未 接 文中 之服 進 着 沂 H 貢 知 裙 所 0 飾 , 0 或 僅 述 按 亦 裳 樂 , 台 將 稱 褌 I 0 據 爲 居 襠 服 不 適 胡 易 此 袴 飾 用 旋 推 , , 元 女 爲 幾 胡 測 + 與與 旋 稹 , 胡 龜 舞 詩 部 安 伎 國 旋 對 茲 0 但文中 女子 胡 中 伎 旋 安 其 , 國 疏 , 舞 他 胡 所 各 勒 , • 伎完 稱 旋 稱 康 伎 者 爲 或 所 舞 之舞 女 胡 未 全 , 可 , 旋 見 相 是 能 X 者 女 同 則 係 係 0 0 0 男子 指 胡 新 按 舞 唐 隋 旋 襖 人 書及冊 志 舞 係 服 0 心所引 之舞 疏 女子 飾 亦 勒 ?穿着 用之四 人諒 府 與 ` 安國 高 元 龜 昌 係 , 女子 內稱 之舞 袴 伎 種 舞 通 ` 常 疏 曲 爲 人 若 此 係 勒 伎及 該 此 或 有 係 74 ,

此 沭 及 康 或 伎 之樂 1 , 如 琵 琶 名手 康 崑 崙 , 俳 優 康 E 官 , 笛 之名 T 康 老 胡 等

(六) 高昌伎

在

樂

篇

詳

述

之

種

曲

之歌

舞

者爲

男子之樂

X

舞

人

,

其限

飾

係

制

定

+

部

伎

時

規

定

者

當

無

疑

義

西 域 樂 系 中 最 後 者 爲 高 昌 伎, 其 內 容與 龜 並被使相 似 , 大 其最後編 入十部 伎 , 故 在最後論 述之。

(1) 由來

之時 加 后 於 北 爲 , 狄 高 同 節 所 昌 年 得 款 述 附 代 其 , 高 所 , 0 乃 但 昌 獲 位編 得 高 康 國 其 昌 伎 樂之輸 入十部 • 龜 , 敎 茲 等樂 佐時 習 入 以 , 則 間 , 備 並 更雜以 饗 , 當爲 宴 非 乏 此 禮 高昌之舊 時 高 昌於 0 , 及天 如 直 隋 觀 和 書 , 並於大司 六 卷 + 年 四 _ 武 四 年 投降 帝 퓹 樂習 罷 樂 太宗 志 掖 焉 庭 北 周 帝 75 0 採 夷 條 以 後 用 樂 所 其 載 , 聲 其 與 -太祖 後 讌 被 樂之編 帝 於 嫂 輔 鐘 皇 魏

1說:第五章 十 部 伎

各

當 習 年 濟 未 活 夷 述 之, 樂太樂 石 爲 會 北 註 , , 突厥 呈 者 高 將 趣 周 所 取 署(註 獻 高 度 太 而 西 聽 周 胡 宮 昌 廢 魏 係 祖 肄 之 官 倭 高 | 伎編 習 與 曲 廷 將 五九) 輔 制 11-昌呈 國等伎』 魏 高 西 歸 以 , , , 及客 並於 但 教 其 入 域 , 昌 陳 而 高 獻 樂 後 高 習 通 肄習 之 0 昌樂 皇室 聖明樂曲 以 昌 獻 0 , 中亦未 文中 始 隋 雅 入 康 , 0 0 樂器 及客 編 接 志」 貢 先於前 有 又同 國 待高 所 來 高昌伎 • + 之事 曾 方獻 記 演 謂 龜 朝 書 奏之意 奏之, 部 昌 有 列 茲 , 龜 入朝 伎時 舉 傳 一茲伎條 高 被 0 等 0 , 當 昌 隋文帝開皇六年 七 於 伎 入 先於前 胡夷大 間 X 時 部 高 鐘 0 , , 高昌 按當 士之前 , 九 伎以 石 隨 昌 -則 部 樂 口 奏之, , (煬 爲 伎中 X 外之四 突厥 驚 時 取 , 入 西 供 唐 演 周 帝 0 大唐平 奏 朝 域 宮 大業) 太宗貞 亦未被採納 胡 官 归 [夷樂 樂,確 史那 庭饗 制 , , , 夷皆驚 高 使 隋 , 觀 朝 以陳 高 昌 六年 高昌人大爲 宴 , 皇 已改變,開 年 樂 之用 焉 如 后 昌 獻聖 人秘 之 間 , 入 , 高 所謂 叉 朝 盐 可樂曲 0 昌 0 密聽 雜 迨至 收其樂 一獻聖 叉 9 驚訝 隋 有 皇 語 如 通 取 武 代之高 疏 初 隨 典 明 , , 者。 帝令. 帝天 高 勒 年 根 四四 樂 同 〒 昌 據 方樂條 曲 • , 舊 此 昌樂, X 扶 和 略) 制 北 高 知 0 樂音 種 昌樂 六年 音者 南 定 帝 周 所 之古 + 則 令 奏 係 部 , 康 , 0 於 引 知 大業六 樂 官 歸 或 伎 周 如 用 音者 在 隨 文所 時 而 制 大 所 • 口 「高 練 百 司 四 復

(2) 樂器

典 所 載 最堪 竪 信據 箜 篌 0 通典 琵 琶 內 則另 五 絃 加 有 笙 答臘鼓」 横 笛 簫 及 盛 羯 篥 鼓 腰 爲各種史料中所不同者(註六一) 鼓 鷄 婁 鼓 各 銅 角 0 如 舞

按 全 此 戴 本 所 雖 油 獻 欲 與 , 述 太平 係 據 帽 記 龜 研 , 此 載 高 宋 , 栾 兹 文獻 謂之蘇 代 興 高 伎 昌 0 國六 情 新 相 伎 舊 伎 形 編 9 口 證實 莫遮 年五 樂器 兩 成 , , 成之十 三 然 唐 按 據 高 0 月 書 編 龜 開 昌人 之外 成意 此 , 茲 供 伎 種 亦 元 士 t 奉 國 義 + 樂 可 年歷 官王 傳 推 器 , Ŧi. , 必 想 喜 中 種 中 唐 愛 亦 須 樂 , 廷德出 , 代盛 音樂 以三 無片言 先 器 最 源 中 堪 一月九 況 使 解 注 , , 也 遊 隻語 高 高 高 目 旅 日 昌 昌 昌 者 0 爲寒食 總 時 現 伎 爲 時 , 之, 僅 地 必 所 之見聞 携 在 情 沒 銅 形 有 由 帶 宋 角 。) …… 於文 樂器 記 者 朝 , 爲毛 之特 中 王 但 是史料 獻 明 , , 敍有 清之揮 史料 員鼓 而 好 殊 遊 樂 樂 器 宣賞 中 器 , • 中 ,行 樂多 都 過 塵 對 也 於 前 高 曇 以 0 箜篌 者必 一箜篌 簡 錄 昌 鼓 其 單 卷 現 他 較 抱 地 銅 各 , 0 几 樂器』 爲 : 對 情 種 鈸 (學 形 高 流 及 樂 器 昌 行 津 貝 , 婦婦 討 伎 0 , 缺 74

等 儮 或 初 位 高 四 不 高 , 但 多 樂遊 在 種 昌伎編 加 0 樂 文 其 省 化 則 以 輸 次在 入十 爲 高 高 料 E 昌 的 中 昌 , 從 部 或 色彩者 意 Idik-chari 王宮 0 樂器 例 伎 唐 義 以 如 朝 , 0 在 後 倒 H , 畫中 m 一在龜 高 輸 , 文獻 迨至 昌發現之古代佛 入 五 者 茲 中則 址 八 甚 佐條 種樂器 發現之壁畫 多 , 九 內 載爲高昌伎之樂器 0 世紀 按北 , 詳 當 述 係 畫 齊 , , 中 西 在西 在 (與 • 域文化 北 , 高 有 燉 昌 周 域 文化 很 至 流 煌 多具 進入 畫 唐 行 , 其 第 者 相 初 (第三 他 有特 似 期 三期 , 惟 間 色 期 支那 種 其 , ,]樂人 高 支那 中 其 爲縱笛 中 昌 堅 樂器 箜 伎 篌 亦 係 七 E 係 具 輸 艺 巳 孔)亦 文化 琵 以 有 訖 入 中 文 琶 中 高 化 或 昌 威 期 係 横 服 中 獲 期 佔 或 特 後 惟 中 笜 飾 樂器 色彩 爲 自 樞 9 基 笙 中 唐 地

細

意

義

實

無

法

予

以

推

定

巾

各

Ŧ.

竺伎 佛 牛 有 DL 相 大 可 此 昌 m 妙 而 鼓 作 九 角 吹 種 言 亦 名 高 之布 之邪 爲 金 爲 必 晋 中 , , 幻 先 長 者 兩 細 高 想 蓋 高 伎 樂 採 昌 世 當 昌 在 或 者 腰 中 用 初 , 0 F 或 1 銅 有 相 鼓 使 所 紀 時 伎 中 期 除 , 闏, 據 角 <u>`</u> 等 用 謂 時 在 之六弦琴型之り 市 篳 , 云 0 發 西 西 是 者 代 此 長 本 銅 天 篥 域所 空 掘 研 約 出 戎 也 , 鈸 較 外 龜茲出現(註六四)。 , 早 出 其 之畫 有 有 與 究 吳 0 妙 並 長二 現於 佔 未將 尺 越 吹 簫 貝 香 高 在 , 之明 非 金 高 昌 特異 高 , , , , 一尺形 繪 昌 中 也 者 圖 横 昌 象 香 縱 微 中 證 有 樂 ユ 伎 國 笛 昌 地位之明證 笛 , 4 樂器 大 1 銅 編 之 在 0 0 所 , , 角 至 笙 此 小 尚 銅 角 發 1 入 唐 (按 是 於 銅 未 現之樂器 外 此在考古學資料中缺乏文獻 角 飛 (譯文不明), (註六二)。 朝 • 接受中 竪 陳 也 加 翔 鈸 必 以 0 前 暘 又 銅 箜 F 與 0 係 0 , 陳 篌 不 負 陶 角 按高昌伎中之琵 印 樂 前 , 書中 各若干 倔 暘 共 述 能 或 度 尙 • 其 樂書 之燉 音樂 表有 樂器 計 系 未 琵 視 次八世紀中 所 其 琶 + 作 之 使 銅 用 載 奉獻 卷 種以 煌 個 倒 (與琵 五 中 , ,此 長二寸係二尺之誤) 舊 種 系 或 輸入 角 銅 角(註 金 唐 上 變 書 琶之關 , 0 書卷 非樂 之影 琶, 惟 口 五 其 相 , , 葉 餘 芸芸 角 所 此 實 値 圖之佛 , 一之說 並 答 響 得 載 與 持 X 係 , 高昌古 九晉 文獻 演奏樂器 故也 非リ 但根據 懷 臘 0 有 , -銅 鼓 疑 銅 , 前 高 如 謂之吹 者 鼓 角 樂志樂器 F 樂 昌 , ユ 都 腰 所 最 1 係 高 舞之樂器 畫 琵 爾 附 若 銅 鼓 載 印 昌之樂器 獨 後 1 , 琶 近之 阿庫 之高 之淵 金 特之 即 度 角 而 在 條 古址 鷄 僅 係 系 度 , , 블 樂器 盛 色彩 係 Yar-khoto 銅 所 婁 指 源 以 伎 簫 角 行 也 載 鼓 繪 普 Bäsäklik 人名譯 於印 金 置 流 所 0 之樂器 涌 爲天 者之 傳 其 形 西 羯 樽 此 琵 述 高 度 戎 鼓 型 如 亦 琶

料中未曾發現者為篳篥與五絃琵琶兩種。按五絃琵琶為特加拉音樂之精粹,係具有非常特徵之 香) 值特加拉文化以後之支那 正 一倉院 樂器 編 測其流傳時間 報告(註六五) 入高昌伎 (七一八世紀) 御 物為 演奏困 , 實例) 尚稱符合。 難,雖會 ,必在支那 龜茲古都之一 Sorčug 曾發現喇叭或號角樂器 僅在 一度流傳中國 奈良朝 ———囘訖文化時期。如上所述,高昌伎十二種樂器中,考古學資 蓋此時印度佛教音樂,業已開始衰微,若銅角確從印度流傳 囘訖文化時期 流傳 短 ,但爲時未久,即告消失 遺址 暫, 0 , (該時期 迨至平安朝 是則銅 (位於龜茲及其東鄰焉耆 , 音樂文化係以高昌爲中樞) 角之出現西域當爲八世紀以後 ,即告失傳(註六六)。筆 (宋以後) Quarasar 0 亦曾傳來 **華**爲西 之間) 當時 故銅 日 式 西 域 與 角 本 IE

傳 總之,高昌伎十二 般使用之縱 入 高昌;或由 笛 , 故在壁畫 中 國倒 種樂器 上判 ,除 其特 别 校難

問 題 9 容在十部伎全體問題中再詳細敍述之 輸高昌; 或因 有之銅角外,其餘十一 編 成十部伎時 , 高昌伎僅爲龜茲伎餘流地位者 種與龜茲伎相同 。後者究係經由龜茲 0 關 於此等

(3)樂曲

六年 高 昌 | 伎於唐 獻 語 觀 明樂曲 朝十 之, 部伎編 該 帝 三聖 令知香 明樂 成時 一曲 者 , 始爲採納 , 於館所聽 , 似 係編入高昌伎。此外 ,所以樂曲 之 歸而 名稱不 肄 習 , 詳 ,根據文中所述情形 及客方獻 惟 據隋 , 志 先於前 龜 茲伎項所 奏之, , 該項樂曲之修 載 胡夷皆驚 『(大業)

:第五章 + 部 伎

習 極 爲 , 類似 似 並不 , 是則 团 難 。另從其曲名推測,似含有中國氣息。其次鑑於高昌伎與龜茲伎之樂器編成 羯鼓錄」 中, 所列樂曲中 , 有一部份當屬於高昌伎

(4)服飾

器)

與高昌伎關係之密切也 入十部伎所 通 典 一伎所不 介所載 皮 帶 『舞二人,白襖 致者 書爲 同者爲沒有使用 0 該項 赤皮帶」 服 飾 , 0 袴 錦袖 , 幾 惟 0 兩者均 但 與 其所使用之「紅抹額」, 疏勒伎完全相同 赤皮靴、皮帶、紅抹額」 未明 記此爲 工人(或樂 , (疏 勒伎沒有 0 與龜茲相同 舊 唐 服飾 志將 錦 袖 , , 靴 此亦可以窺見龜茲伎 ; 此或因高昌 與 字書爲 龜 茲 安國 ||伎最 鞾 後編 、康 字

第三項 東 夷 史

(七) 高麗伎

非 爲必然現象 衆所共 八 知 0 按當 ,高 一三九二年之高麗朝(註六七)。十部伎中 時 麗 百濟樂 伎之高麗 • 新羅 , 係 樂 指 朝鮮 • 倭國 一國時 樂 均 曾 代之高句麗 進 朝 , 東夷 ;檢點高麗伎內容 八系僅高 (紀元前三七—— 麗一 伎 , 此在 含有四域樂要素 紀元後六六八年) 西域音樂全盛 ,故就其 時 代亦 , 並

代表

東

夷系音樂之獨立一伎規模言

,並不盛大也。

朝 列 如 於 隋 貢 時 太樂』 志 所 其 載 樂 疏 伎 是 則 開 勒 始 高 傳 安 句 咸 入 麗 中 與 • 疏 或 高 勒 麗 爾 垃 後 安 起 國 續 自 流 相 後 入 口 情 魏 形 自 平 不 後 馮 詳 氏 魏 ;開 太武 及 通 帝 皇 九 七 逐 域 部 走 , 伎時 馮 大 弘 得 業已 其 , 翌 伎 被 年 , 後 編 與 西 漸 域 繁 會 諸 或 其 聲 , 百 9 以 時

(2) 樂器

笛 爲 鼓 鼓 隋 外 爲 或 鳳 缺 伎 首 少 志 其 Ŧ 他十 父樂器 箜篌 齊鼓 尙 鐵 形 載 , 五 板 爲 有 0 笙 部 又 絃 但 ; 『樂器 是工 擔鼓 臥 貝 有 九 伎之各 胡旋 下 與 箜 種 -五 大 + 有 絃 篌 面 , 觱 四 貝 彈 | 伎所 舞 横 爲 爲 -1 筝 + 篥 義 豎 笛 7 等 觜笛 + 箜 横 部 未 係 0 臥 胡 伎中樂器 有 康 篌 共 笛 四 0 通 箜 者 旋 計 種 威 • 笙 典 篌 琵 伎 + • , 舞 9 爲 記 殊 舞 琶 Ti , • , 竪箜 舞 胡 以 種 小 載 最多之 堪 曲 者立 部 蘆 蛇 篳 者 注 0 , 或 此 築 工十 篌 意 笙 皮爲槽 7 爲 係 毬 外 • -0 八人』 簫 下 琵 新 伎 總 誤 1 -之 旋 彈 記 唐 面 琶 , , 轉 1 厚 志 爲 筝 , 入 按新 五 高 4 如 篳 記 0 六 下 絃 餘 大 麗 風 篥 載 典 篳 者 唐 伎者; • , 面 • 志所述 築 則 笛 桃 有 爲 種 0 新 以 皮 鱗 類 , 胡 甲 共 搊 笙 唐 觱 稍 横吹」 篥 計 筝 蘆 志 有 , , -+ Ľ 簫 高 笙 所 楸 • 不 麗 腰 木 t , 載 百 • 代替 伎樂器 之 鼓 小 龜 爲 種 , -篳 面 如 樂 五 頭 • 鼓 鳳 齊 器 絃 篥 簫 首 鼓 象牙 有 • , 0 下 桃 除 鐵 垒 彈 舊 • 了鳳 篌 擔 , 板 爲 筝 唐 皮 面 篳 鼓 捍 爲 並 志 規定 種 , 撥 篥 首 搊 記 -**| 箜篌** 樂器 屬 龜 筝 義 載 • , 天 者 觜 頭 書 腰

谷說:第五章 十 部 伎

惟 篥 此 或 由 筝 外 中 於 横 隋 篳 所 吹 關 書世 列 篥 於 舉 簫 高 外 者 横吹 、皷 麗伎樂器編成時之高麗當地情形 國 僅 、簫 之屬 傳入之各種樂器 有 六 種 -0 吹蘆以 皷之屬 , 此 與 高 。吹蘆以和曲」 和 曲 ,未能詳細 麗伎十四 0 此 種 外 ,根據 列舉所 乃至十九種樂器 (註六八)。 隋書卷八一 致 通典高麗伎條所 後者似係引用 東夷 , 在數目上比較,殊感貧乏,此 傳 高 句 載 前文, 麗 條 樂 所 有 內 載 五 鼓琴 容完全相 『樂有 筝 五 絃 • 琴 篳 0

(3)朝鮮方面資料

琴」及 相 , 資料 似 筝 有 , 類 並 似 亦 有十 樂器 目前玄琴之圖 甚 貧乏(註六九)。 名,似相當於圖中之玄琴者,後者 數個櫛 形之柱 , 高句 及長約三尺多之大型角笛吹奏圖 , 此爲七絃琴所沒有者 麗之丸 都 城 遺 址 (舊 與漢朝畫像石之七絃琴形狀 滿 0 洲 輯 安縣) (註七〇); 附 近 按隋 之古 書 墓 亦 大 載 舞 小 有 踊 五 塚 演 絃 壁

隋 王 三國 但云玄琴』 0 <u>III</u> 麗 中之 史記 五 岳 X 絃 雌 存 「筝」 或 其 知 樂 六 其 志 0 本 絃 文中 樣 爲樂器 所 , 載 , , 根 頗 或相當於新羅之『伽倻琴』 所 協據其 改易 述者 玄琴, , 而 其法 不知其聲音及鼓之之法 所 , 象中 當 書 無 制 似中 疑 國樂部琴而爲之。……新羅古記云,初晉人以七 而 爲 造 國 新 , 兼製一 樂 羅 部 古代玄琴 之 琴 百餘 0 如三 _ 0 荷國 之形狀 曲 或 語 以 人能識 史記 推 奏之。 0 測 所載 惟圖中 9 於時 似 其音 相當 『伽倻琴亦法中國樂部筝 之玄琴 玄鶴 而 於隋 一鼓之者 來 書 舞 , 之五 絃數 0 , 厚 遂 名玄鶴 絃 無法 賞 弦琴送 琴 0 判定 時 0 琴, 高句 此 第 丽 外 , 為 大 後 相 麗 ,

王 之。 爲之者也 係 亦 言 前 以 後 七 按 麗 鼓 有 於 伽 此 携 當當 文中 分 此 載之 語 新 檔 倻 外 樂 謂 意含 , 地 器 羅 笛 種 琴 諸 所 有 投 頗 情 特 根 或 田 類 加 述之筝 琴 糊 十二 方 如 有 筝 形 有 據 新 耶 , 大 之横 按 樂器 言 琴 羅 , 與 此 型 中 若 所 根 國 眞 各 雖 鄉 亦顯示 三竹 横 笛 或 非 謂 絃 時 興 異 與 , , _ 筝 若非 並 王 笛 漢 無法 代 聲 筝 計 中 篳 有 篥 或 吾 制 , , 有 朝 或 此亦 類,僅 第 大答 其 時 朝 新 形 知 人 0 , 0 小 文中 與 道 羅 豈 似 鮮 曾 狀 異 孔 , 指 其 + 統 唐 起 由 可 9 字形 中等 則當 爲 制 於 張 北 後 名 產 所 而 時 述 哉 横 新 有 胡 述 稱 玄玄 大 , 之桃 柱 代 笛 薄 時 而 羅 , 輸 爲 , 0 零 土偶 證明 大不 及 小笒 , 不 膜 入 朝 由 , 7 多書 但 命 發 胡 鮮 皮 中 之 當當 與 柏 知何 出柔 角 特 篳 國 之 伽 樂 0 合 例 羅 有 篥 爲 方 一加 時是否在 倻 師 同 • 軟聲 琴 省 也 人所作 稱三竹) 胡 ; 近 面 , 古 , 當 笳 似 輸 倻 係 熟 記 0 諒 -目前 琴 時 之中 模 音 鼓 入者 縣 等 係 云 唐 指 倣 X 伽 0 , , 之大答 據 稱 或 , 代 /耶 唐 于 加 因 解答較 0 0 三竹 但 \equiv 現 爲 伽 其 樂器 或 琴 朝 勒 耶 或 在 高 制 鼓 倻 跙 或 9 (其實爲南 易(註· 五絃 造 王 史記 琴 度 , 旣 遺 吹 中 名 句 十二 似 較 模 或 稱 麗 嘉 存之大答 , 編 而 琴及筝」 流 日 倣 所載 鼓 七一)。 賓 唐 0 曲 笛 唐 成 言 類 隋 行 相 王 制 軍 形 書 則 當 北 見 0 粗 0 『三竹亦 完 朝) 後于 其 蓋 有 大 , 樂 狀 東 唐之樂 , 並非 又稱 長二尺 IE 次 不 夷 疑 備 , , 之筝 業已 史外 勒 關 問 漢 同 傳 0 之六樂 指 從 以 器 代 模 把 於 0 , 使 故 或 朝 文 而 其 於 倣 七 該 而 鼓 唐笛 構 兩 獻 吹 新 用 僅 傳 鮮 刺 或 造 作 之 器 者 推 將 吹 稱 中 香 樂 , 横 使 吹 樂 定 而 爲 而 圏 , П

院:第五章 十 部 伎

用

Z

横

笛

當

亦

較

雅

笛

和

俗笛

粗大

0

按當時

成立鼓吹樂之動機

,

卽

係使用

胡

角

,

高

句

麗

古

址

首也) 至於 使用 據 可 書 涌 吹 民 奏 典 族 所 吹 又 畫之長 上保 卷 與 蘆 南 0 四 以 (洞簫 有關 列 北 大的 舉 74 和 朝 樂器 聯也 葉 曲 時 (尺八之類) 二 有 , 角 卽 0 ,也 葉 條 _ 其 有 語 , 所 形狀 次談到 許 銜 載 , 葉 似 與 『葉 胡 兩 可 稍 角同 種 視 爲不同 種,前者見於漢代以後之雅樂器與俗樂器;後者於晉 簫 , 銜 作 , 所 葉 目 系 之排 謂 前 ,分爲 而 。故東胡、匈奴等北狄, 吹蘆 簡 嘯 單 簫從西 , 一之草笛 排簫 其 , 或係 聲 清 域 (由小管十多個乃至數 文中 輸 震 等樂器 入 0 括 橘 , 柚 者 弧 高句麗之簫 內 尤 0 清樂所 與 所 善 稱 高 (或云卷 句麗 者 用 , 十個 者 似爲俗樂器之排 (東 蘆葉 , 横聯 夷 也 許 爲 之 是 間 而 代才開 在 成 文化 葉 形 , 孔 簫 如 上 笳 始 端 0 0

份 高 濟 百 何 據 濟 麗 者 條 琵 之樂 樂器 三國 琶 所 筝 載 0 三竹 史記 器 種 笛 有 類 ,爾後變成 樂志 鼓 ` , 上述 桃 • 大答 皮筆 角 所 載 隋 • 篥 箜 -高麗朝樂器 書 『新 篌 高 • 中等 箜篌 羅 句 麗 筝 樂、三竹、三絃、拍 傳 • • 者 歌 **学、** 箎 三小答 與 高 , 也許 句 0 麗 • 笛之樂』 0 亦含有高句 壁 關 畫 所 於百濟樂器部 板 稱者 0 • 及通 大皷 麗 , 當 時代之樂器)典四方樂條所載 。……三絃 無法全部 份 , 請 參照隋書卷 在 包 內 羅 _ 0 , 玄琴 此外 關 『百濟樂 於 二八東 新 , 羅 原 加 樂 爲 夷 耶 器 新 樂 琴 傳 部 羅

4高麗伎樂器編成之意義

高 樂系者計 伎 之樂器 有竪箜篌 編 成 -, 五絃 根 據 , 朝 横笛 鮮 現 、小篳篥、大篳篥 地 資料 實 係 由 種 , 種 腰鼓 要 素 , 混 合編 貝等七種 成 ; 0 琵 九 琶 種 樂) 笙 器 小小 中 簫等 麗 於 西 種 域

臥 皮 箜 篳 爲 篌 쯀 + 部 齊 龜 伎 鼓 頭 編 鼓 成 • 之基 擔 鼓 鐵 等 版 本 五 樂 • 種 器 葫 蘆 , 0 有 惟 笙 編 等 據 入 五 新 淸 種 唐 樂 志 , 爲 所 , 亦 + 載 有 部 9 該琵 編 伎 入 中 琶爲特 西 高 涼 句 伎者 麗 殊之一 所 僅 0 有 茲 種樂器 逐 之樂器 詳 沭 , 0 其餘 此外 於 次 彈 , 筝 義 觜 搊 笛 、桃

(1) 辩 種 均 方響 杖鼓 Ti 爲 西 觱 未 程 係 域 + 箜 度 唐 鈸 麗史 入高 樂系 一篌 敎 傳 朝 七 , \equiv 拍 + 纺拔鼓 引 種 種 入 樂器改製 卷 麗 1 > 高 草 種 樂器 教坊 笛 0 t 種 內 麗 此 僅 笛 0 , , 孔 文中 記 外 拍 樂志所 鼓 均 0 在 0 者 爲中 有 按竪箜篌 1 7 鄉 非 , (六枚) 0 部 朝 鄉 舞 杖 部 高 器 , 鮮 總之, 國 部 鼓 樂 載 伎 句 觱篥 津 之「葉」 內 器 編 「唐 麗 • 俗俗 卒 _ 月 記 方 固 9 成 彈 中 朝 0 樂高 部 有 琴 時予 面 有 孔 鮮樂 又李 奏之例 國 亦即 樂器 則 『大 , 漢 , 載 唐 九 麗 以 玄琴 器均 代 朝 角 朝 雜 有 琵 編 茲 、琵琶 時 鮮 琶 成宗時代, 用 入 研 玄 淵 故可證明其早已傳入高 業已使用 固 螺 芝 者 • 究 • 伽 琴 奚琴 源 有 • 0 其 0 大鼓 於中 倻 之樂) 關 故集而 何 • (絃 琴 伽 於 時 • 大筝 成俔之樂學軌範卷七 四 , 或 倻 高 傳 ` 晉代時已經 鄉 之樂器 小 0 琴 麗 入 附 値 篳 鼓 、牙筝 高 • • 之。 朝 篥 牙筝 得 鄉 以 麗 -玩 大 中 琵 後之朝 樂器 , 大等 味者 ż 金 琶 何 • (絃七) 麗(註七二) 變成俗樂化 唐 時 • 等 鄉 大笒 小 笛 , 鮮 編 方響 其 金 琵 樂 , 入 、大筝 在 朝 器 琶 唐 唐部樂器 高 , 高 鮮 牙拍 小 層 來 0 <u>___</u> (鐵 麗 管 百濟之箜篌亦相 句 色 , 篥 自 伎 十六 著 麗 彩 卽 子 唐 1 (絃十 土方 時 內 名之相 爲 響 洞 或者 雖 代 鈸 草 亦 中 簫 載有 五 笛 究 或 面 是否並 , 太平 有 據 之 舞 洞 史 和 歌 稱 鼓 鄉 料 何 簫

各

:第五

章

+

部

伎

系

七種

樂器

諒

係

經由中國傳入高

麗

同 篥 横笛 諒 係三國時代傳入高麗;其餘五絃、腰鼓、貝,中國唐代早已盛行 , 故西 域

②十部伎基本樂器 皮爲 討(註七三) 琵 也 槽 0 , 厚寸 惟 新 餘 唐 志記 三種· 9 有 中, 載 鱗 , 甲 琵琶據稱使用 屢與通典舊唐志不同 , 楸木 爲 面 , 於新 象牙爲 羅 **押撥** ,是否在採用資料方面發生錯 , 或 係 , 畫國 在三 國時 \pm 形 代 以 0 證 後 實 0 新 該 琵 唐 誤 琶 志 雖 並 , 似應予 非 載 有 指 普)以檢 通之 以 蛇

- (3) 其 如 沭 絃 琶 「涼 先冒以革而漆之』 通 次 (阮 伎與 典 關 筝 於彈 咸 卷 彈 筝 高 四四四 情形 麗 筝 琵 伎使用 琶 與 -等融 所 搊筝 相 同 載 搊 筝 意 合 「齊鼓 、臥箜篌 , 0 但並 均係 義 而 之俗樂器(註七四) 成 均係普通的 非 圓 ,如漆桶大頭 (参 桶 來 • /照樂器 形大鼓 齊鼓 自西域 筝一, ,對其· 篇) 擔鼓等五種 , 似 ,設齊於鼓面 係 , 尤若 八由來 僅演 中國 , 四四 之俗樂器 奏方法稍有不 ,該五種樂器亦全部編入西 文中 絃 , 雖未 如麝臍 琵 琶 , 至於臥 載 與 及 , 同。「齊 故日 「絃鼗」 , 惟從 一一一 齊鼓。 鼓 名 融 係 稱 擔鼓 合而 [涼樂。如 由 推 與 (「擔: 竪 測 箜 成之秦琵 , , 雖僅 鼓 篌 如 小樂 上所 , , 七 在
- 4 載 桃 有 皮 外 高 『桃皮 似 麗 伎特 篳 築也』 0 有 卷之以爲篳篥』 之五 0 舊 種樂器中 唐 書卷 0 , 如上所述,桃皮篳篥,並非篳篥, 最具 九音樂志二之樂章 典型者爲 桃 皮篳篥 所載 『今東 0 通典樂 夷有管木者 、器章 惟 所 兩者極爲類似 載 ,桃 _ 皮是 桃 皮 也」 ,所 , 東 以並 0 夷 另 有

非 用 沝 皮 朱 製 而 成 , 而 係 以 木 或 竹 爲 管 , īfij 裝 置 桃 皮 卷 成 吹 者

之普通 其 家 設 去 梁 小 仲 又 其 0 雅 胡 篪 0 所 稱 次 爲 樂 皆 也 造 說 爲 吹 邱 細 部 嘴 其 也 歌 0 仲 龜 腰 亦 者 加 漢 日 K 0 主 義 一一一一 鼓 頭 稱 觜 靈 其 0 0 其 觜 鼓 爲 快 未 者 帝 元 事 笛 將 保 謂 馬 義 好 出 詳 , 其 存(註七六) 之義 於羌 觜 胡 , 不 孰 不 , 頭 鼓 笛 須 笛 實 言 加 部 的 觜 鞭 中 0 , 0 所 通 形狀 頭 按 笛 五 4 造 0 0 典 部 目 反 胡 短笛 , 横 0 0 改 故 前 _ 插 屬 如 笛 風 笛 變 龜 等 義 楊 華 修 去 中 俗 • 而 紫 國 所 尺 省 頭 柳 石 馬 通 战 形 笛 各 載 有 枝 , 0 融 者 遵 狀 或 地 下 咫 其 邱 , 長 配 係 孔 横 , , 加 仲 笛 大 由 笛 之, 長笛 廟 馬 觜 造 賦 之雅 而 中 古 吹 者 笛 , 得 國 制 横 不 短笛 謂 此 , 名 古 樂 時 笛 ·絕音 之義 器 長 之間 0 制 稱 , 尺 , 起 之笛 使用 愁 似 爲 0 觜 四 於 殺 宋書云 謂之中 係 笛 篪 寸 近 細 路 或 , 代 , 篪 首 腰 篪 傍 七 Ö , 1端設 鼓 流 兒 有 管 及 孔 出 之 傳 胡 0 0 舊 於 0 無 此 高 吹 篪 吹 唐 武 羌 種 麗 義 歌 出 孔 志 帝 中 嘴 舞 於 而 , , 有 時 0 似 其 胡 改 元 觜 笛 X 京 (註七 製 嘴形 出 係 吹 如 房 , 0 者 北 漢 後 由 , 酸 備 五 中 如 則 或 楽 武 更 其 之横 威 謂 酸 帝 有 0 五 李 棗 傳 横 此 I 羌 香 王 笛 笛 入 笛 F 0 0 0

中 鈸 最 其 詳 次 形 為 飾 載 狀 條 有 雷 紛 鐵 鐵 與 板 板 9 之名 長 以 方 花 , 形 氍 此 , 如 銅 縷 在 鑼 爲 中 -蘂 鐵 相 威 樂器 司 板 O 0 按 如文所 , 中 銅鑼 長三寸五分,博二寸五分, 亦 所罕見 述 於印度佛教音樂後期業已 , 長三寸五分, 僅 新 唐 書 卷二二二 幅二寸五分之平 面 使用 平 南 , 蠻 背有 傳 , 東 條 南 面 柄 詳 鐵鐵 亞 , 記 方面 板 係 之十 以 , 背部 亦同 章 八 0 種 樣 設 與 樂 在 柄 鈴

,

各

:第五

章

+

部

伎

佛 鐵 教 與 其 則 吾 樂時 爲 他 樂 方形 品 代 後期 9 恐均 。似 才有 係 係印度系, ,中 異 例 國 , 根據想 則在南北朝時已有「打沙鑼」 是則南 像 亞系之鐵板, ,高麗伎之鐵板或與驃國之鐵板 爲何未經中國或西域爲仲 名稱 0 惟 相 銅 羅 同 0 惟 通 介 常圓 驃 , 而 國 之鐵 形 直 接 該 板 傳

隔之高

麗

9

似

有

不

可思議之處

也

最後 於遷 入 匏 匏 南 鳳 ス 尙 0 高 使用 蕃 文中之胡資 笙之制 首 麗 荆 諸 而 論 都 由 梁之南 者 此 蠻 作 及 西 , 屈 種 成 域 0 9 入 與胡 茨琵 匏琴 現 貢 胡 編 流 0 尚 如 蘆 在 傳 , (胡 吹 陳陽 笙 琶 蘆 尚 仍 高 中 0 笙有 有此 古制 瓢 麗 所謂 國之 笙 • Ŧi. 笙 樂 0 伎 書 胡 係西 絃 關連之胡篮 種 , Kean , (南蠻 傳統 豈胡 卷 蘆 是則胡蘆笙, 種 • 箜篌 笙 傍 域 或 係 證 香 笙 蘆 , 一則是匏其聲甚劣)』 笙邪』 由 從廣西 樂 0 • Teng 等(註七七)高麗伎之胡蘆笙 「胡 於北魏 然其 胡 胡 , 如通典一 道 蘆 爲 至中國西南部 蘆 是否與鐵板 • 0 9 及通 或 胡 笙 何 時 流 瓢 鼓 編 0 或匏製 四二 典卷 瓢笙 入 行 . 高 者 銅 北魏 麗 鈸 • 9 前述 四 唐 成之笙 龜頭鼓三 伎 故 一帶苗 打沙 條所 四 九 可 , 部 新 似 視 『今之笙竽以木代 夷 有 作 羅 載 族 唐 0 種 國 樂有胡 按中 云云 疑 西 『自宣 , 驃 域系 以及寮 亦爲鳳首箜篌 義 , 或係 國 國古代之笙 0 武 蘆 按 樂 0 傳內詳記 置即 已後 國 新 器 由 笙 、泰 西 唐 , 0 匏 亦 南 聖 志 笙 始愛 夷經 北 誤 之意義(註七八) 有 朝 可 , , , 以將天竺 至 而 作 等 大 而 係 由 地 匏 道 被誤編高 爲 胡 由 漆 笙 竹 胡 中 殊 初 聲 , 目前 管挿 或 小小 愈 蘆 , , 泊 西 笙 傳 於

麗

伎亦未

可

知也

備 影 爲 餘十 如上 北 Ŧī. + 種 兩 燕 擔 部伎 伎 馮 鼓 五 所 9 , 但 雖 共 弘 74 種 述 中 高麗 係西 通 時 種 內 9 成立 使用 所 係 高 , 伎 域 獲 俗 琵 麗 本非 音樂之基本樂器 樂器 F 者 琶 伎 伎之條件 述 九 * , 西 當 四 之 笙 種 時馮 變 樂器 域系之樂伎 種樂器之主要原因之一。 * 種 簫 弘 中 0 9 亡命 在十 十九種樂器中 種 , 係 除了 同 部伎中 高 , + 其情形當與西涼伎不同 部伎 時亦屬於西涼伎 麗 存疑之鳳首 , 故 與 組 西涼 , 西 織 俱 凉 所 有 其 伎所 箜 與 共 高句 篌 高麗特色者 通 次竪箜篌 , 共同 使用 • 屬 麗 龜 使用 之基 頭鼓 於西涼伎者, 間 , • 在 五 是則高麗 文化 者 , 本 ` 僅義觜笛一種 絃 鐵 樂器 0 方面 按 板 • 大 西 0 主要 伎之樂伎 篳 彈 胡 涼 , 有 筝 篥 伎 蘆 係 相 係 笙 , 由 小 當 後 臥 四 而 於 篳 關 魏 箜 種 9 似 加 龜 篥 連 太 篌 以 以 並 茲 外 武 中國 位之 齊 不 腰 此 帝 ,其 具 鼓 亦 鼓 滅

(5)樂曲

盛

行

之各種

樂器

而

混合予以編

成

玄宗帝以後 高 武 太后時 芝栖 麗 五 伎之樂 曲 尚 , , 開 傳至 二十五 如以 曲 始衰 , 唐 漢 如 微 文解 朝中葉玄宗帝時 曲 隋 0 志 今 釋 高 唯 麗 , 能 伎所 頗 感 曲 村 載 , 僅. 衣 難 -歌 , 存 服 似 曲 曲 亦 係 有芝 勿寖衰敗 爲 0 高 栖 並 句 , 云服飾方面亦爲零亂 麗之土 , 舞 失其 曲 有 (本風) 語 歌 者, 芝 極 此 0 說明 外 0 文中 通 ,由 典 武 前引 之所 則 此可 后 皇 文 謂 帝 知十部伎 時 芝 載 尚 有 栖 遺 大 ,自 存 • 有 唐

(6)服飾

各說:第五章 十 部 伎

赤皮 風 飾 僅 鞾 椎 通 金 凉 俗 以 銀 有 0 髻 典 於後 者 實 雙雙併 伎 鞾 例 , 工人 服大 例 舞 (靴) 人相 至於 除 0 9, 立 以 袖 此外隋 了十部伎甚至 皮冠 絳 紫羅 接近 與 衫 而 舞 抹 安 , 大 或 書 額 帽 0 卷八 鳥 П 惟 • 。文中所述工人戴紫羅帽 , • 飾 飾 康 袴 羽 就工人言之,其服飾當算華 於 以 以 或 亦 , 鳥羽 高句 金璫 係 素 • 唐 疏 朝 皮 異 麗條 亦所 帶 0 勒 例 。二人黃裙襦 黃大袖 , 0 , 高昌西 惟 罕 黃 載 黃大袖 革 有 有 0 履 、紫羅帶、大口 前文所 褥 域系四伎 0 之大袖 情形 薩 婦 , 人, 赤黃袴。二人赤黃裙襦 人裙 麗 述 ,僅爲十 皆 舞 I 襦 也 , 見諸 人戴 皮冠 人相 , 袴、赤皮鞾、 加 紫 於清 部伎中所有舞人 同 禳 , 使 羅 0 商 人 故從工人全般服 帽 0 伎 文中 加 者 ;大 挿 , 或 鳥 五色滔 高 • 袴 П 係 句 羽 袴 採 麗 , , 樂人戴 極 繩 貴 見 用 貴 長其袖 飾 者 諸 其 人戴 言之, 於西 舞 貴 冠 用 者 X 紫 用 凉 羅 紫 四 戴 帽 , 似與 伎; 、帽之 子之 鳥 人 帽之 羅 皮

T 綜 部份係 龜 舞 茲高 人服 其獨 飾 , , 椎髻與 有者外, 裙 福興 清 清商伎之漆髻 商 並與其他各伎併用者甚多。 伎共 八通使用 , 西凉伎之假酱 , 故從其工人 此種情形與其樂器之編成情形 、舞 , 天竺伎之辮髻之例相 人服飾 特徵觀之, 高麗 類 似 伎 0 之服 絳抹 相 同 飾 額 , , 除 係

第四項 燕饗樂之性格

(一)「文康伎」與「讌樂伎」

(1)文康伎

俊 所 懸 係 談 器 者本 9 九部 伎 隋 掛 九 論 亮 有 書 JU 採用 或 以 部 文 DU 傳 笛 之爲 出自 樂』 叉載 , 吾 H 樂器 鐘 符 康 伎 好 0 樂志 天 , 之西 旨香太尉 中 老 年 庾 笙 文 有 * 磬 簫 與 該 莊 , 亮 康 文中 一 九 プ大 爲 文 清樂 域 曲 之學 享年 樂 簫 係 部 , 排 中 中 系 乃其 業中 庾 庾 又將文康 五 伎 0 之所 之細 簫 心所 同 亮家 琛 箎 每 五 B 冒 爲中 死 之子 風 + 煬帝 奏 安 頭 • 腰鼓 標 原 謂 後 给 格 九 國 載 成 國固 亮卒 係 Ξ 完 歲 部 乃定 , , 伎 • 伎列為 有 之雅 懸之 同 雅 整 家伎爲追 生於 槃 樂 0 7 樂器 其 有 鞞 , 六日 , , 清 始 樂器 形狀 之樂 守 妹 終則 西 其伎追思亮 樂 開 • 九部伎中之第 懸 禮 , 爲 晉 腰 龜 1 皇 者 但 陳之。 慕 節 鼓 0 元 武 西 玆 初 其 亦通 就 , 其 帝 帝 等 , , 凉 伎 編 就 鈴及 其 德 X 太康 皇 七 定 , 成之一 用 所 多 雅 后 種 , 故以禮 , 龜 七 令 懼 因假 樂之樂 槃鞞爲 爲俗樂 用樂器 製 十年 九 日 置 兹 , , 作 \equiv Ż 亮 伎 文康 七 • 組 為 天竺 彼 與 懸 畢 0 部 0 紀 稱 懸 其特有 器 之假 累 八乃父共 言 爲 ·爲名 其 關 伎 樂 爲 推 官 面 於 , , __ 元二八九年) 0 , 腰 七 測 面 升 部 文康 : 0 康 , 懸 樂器 鼓似 作舞 爲外 種 , 至 其 執 , 或 H 三 , 按 均 開 成位之內 行 殿 • 或 是 樂 與 係 府 戚 以 , , HH 疏 伎 0 象其 之重 則文康伎之三 懸 西 俗 十二人』 兩者爲 儀 有單 舞 勒 開 **,** 係懸 樂器 歿於東 凉 口 容 , 皇 ` 生 Ξ 鎭 - 交路 象 七 日 安 , 其他各 ·前容姿· 掛 龜 司 其 如 或 部 9 0 清 樂器 茲 按 亮 晉 0 容 其 伎 , , 商 • 之成 之第 笛 死 根據 風 舞 , 最 高 伎 懸 之樂 之舞 伎所未 疏 後 曲 度 取 後 (横 麗 ٠, 諒 勒 追 綽 晉 帝 有 其 記 七 \equiv 架 係 笛 曲 贈 書 散 諡 越 咸 載 禮 伎 日 卷 有 高 也 太 康 花 以 爲 , 畢 高 _ 組 亦 爲俗 昌 尉 六年 七 E. 號 , 0 0 禮 以 文 麗 之 卽 諒 此 各 樂 Z 善 焦 , \equiv 畢 康 伎

各說:第五章 十 部 伎

成情 文康 單 其 意 一曲 徐 0 伎 形 所 名 旣 人, 以七 實爲 係 係 ,因文康伎原 種樂器 諒 .庾亮家伎追慕古主所演出之舞曲 九部伎中最特異者;其次文中所述 係演 奏時之指揮音樂演奏者,故合計爲二十二人,適與文述人數符合。其樂曲 爲 一組 係一 ,每種樂器一人,則三組共計二十一人,文中所稱「工二十二人」者 種樂曲 ,似係指文康伎由單交路及散花二曲構 ,推判 『其行曲有單交路 「散花」及「單交路」二曲,必 ,舞曲 成之意 有散花』一 , 較爲 與 (佛會 語 適 , 諒 追 當 悼 非 編 0

如 九部 演 成為 奏雅 上 所 伎之原 樂, 述 部伎上演時 , 文 終樂時 因 康 伎係 根 據 必 奏 之一種禮節樂伎 文中所 由 ラ長 行 曲 慶子」 述 (單交路) 『每奏九部樂 曲名 及舞曲 相同 ,因其每當九部伎終演時奏出 ,終則陳之故 (散花) 所組 , 以禮 成之一種較大樂曲 畢爲 名 ,故予 語 , , 究其 「禮畢」之名 其 與 為 日 本 何 每當 編 入

有

密

切

關

(2)燕樂伎

太宗貞 伎 部 高 伎 中之 昌伎係 觀年間 地 位 貞 9 觀 成立十部伎時 , 諒 年 間 與文康伎相 由 西域傳 ,將隋 同 入者;讌樂伎則爲貞 , 或較文康伎更爲重 朝 九部伎中之文康伎刪 觀年間新製樂曲 要 除 , 另編 , 用以代替文康 入高 昌伎與 (讌樂伎 伎 兴 共 為 其在 +

關 文收采古朱雁天之義 於讌 樂伎之內容 ,製景雲河淸歌, 如通 典 卷 一四六立坐二部伎條所載 名曰讌樂 0 奏之管絃,爲諸樂之首 **『貞觀中**, 景雲見河 (今元會第 水清 協 律郎 一奏者 張

景 雲 舞 八人 , 花錦 枹 , 五色綾 袴 綠 雲 活 鳥 皮 靴

腹 善 舞 四 X , 紫 綾 大 袖 • 絲 布 袴 假 5

承 破 陣 天 樂 樂 〈舞四 舞 四 人 X , , 紫袍 緋 綾 袍 • 進 ` 德 錦 衿標 冠 ` 垃 ` 緋 金 銅 綾 帶 袴

大簫 路 鍋 0 曲 小 樂用 太宗 及散 如 , 浮 於 琵 通 讌樂伎代 鼓 琶 , 典所 部伎 花 玉 高 小 • 磬 宗 曲 載 集 歌 大 簫 時 組 此 五. , 替文康伎編 架 成情 代 讌樂曲爲由 種 , 0 絃 , 大方響 按 IE 樂 琵 叉陸 形 曲 此樂 銅 琶 相 而 鈸 入十部 續 口 成 唯 • 景雲 新 架, 。讌樂伎規模則更爲 0 景 • 小 製 詳 雲 和 五 燕 伎 細 舞 笛筝 , 銅 絃 饗 慶善 0 情 僅 鈸 琵 文康 雅 形 存 琶 樂 請 , ` 破陣樂 伎爲 参関 餘並 。當時 筑 長 • 笛 吹 -九部伎 筆 Ë 葉 _ 偉大。 者 「秦王 臥 , 一、大笙 承 尺八 箜篌 所著之「 0 如文所 天樂四曲 中最後之一 破 該曲 _ ----陣樂」 , ` 係貞 燕樂名 述 大箜篌 短 組 笛 小 , 觀 伎 成之大曲 讌 笙 + 樂 義 , 四年, 功成 而 考 曲 揩 , ` 讌 實 大篳 鼓 小 樂伎 爲 一 箜篌 , 協律 其 , 唐 篥 與 則 初 連 郎 禮 爲 以 鼓 • 張 首 後 小 畢 大 ` 文收製 曲 伎之意 之 篳 琵 由 燕 靴 篥 琶 單 鼓二 交

各說: 第五 章 + 部 伎

集

其大

成 號

制定了

立

坐二

部伎之組織

, 由

此可視作宮廷大興燕饗儀式之明

證

九 曲 慶

部

伎係

以隋代

九部 帝 戎大

定樂」

稱

爲

唐

朝

=

大

舞

9

以後

經

則天

武

帝

朝

傳

至

玄宗

朝

時

,

更製 •

有新

十多種 善樂」

0

玄宗

乃

及

,

伎為: 是 樂名 用 實 於莊 理 元 讌 大 當 心 楚 樂 會 規 之燕饗雅 然 而 故讌 係 完 中已可窺見一 略予縮小 成 元旦朝會之意) 樂 者 曲 樂;讌樂曲中之四 9 亦 不 僅在二部伎之坐部伎中佔第一伎地位 爲 , 適合堂上坐奏 燕饗 斑 儀 0 (註七九) 文中 |或樂之整備之一。按禮畢曲係晉代樂曲 舞 「諸樂」 0 , 係 而 通典之 予編入 包括當時三大舞中之二舞 係指 「爲諸樂之首」 , 故讌樂曲實爲燕饗 燕饗 雅樂全般而 , 在十部伎中亦佔第 及其附註之 言 雅樂中 「破陣 , 燕饗 ,其 「今元 雅 最高之樂曲 樂」、「 內容與 樂 爲 慶善 (規模 當 會第 伎之地 時 樂 雅 , 已 奏者 在 位 俗 適

簫 曲 鱼 僅 其 尺八(註八〇) 伎 使用 次 篥 有 在 篳 本 大方響 篥 種 讌 銅 二十八 樂 鈸 、笛 有 樂 大 曲 器 -小之分;銅 連 長 種 之樂器編 0 搊筝 鼓 亦 短 鼓 , 笛 卅. 卽 0 此 係 、筑 举兆 城成情形 尺八 或由 件 由 鼓 樂器 鈸 雅 浮鼓 臥箜 有正和之別;笛分長 於讌樂曲較大 • 揩 胡 9 , 爲十部伎數量 亦 篌 俗 鼓 之樂 可 歌 (答臘 吹葉 證明讌樂曲 1 吹 器 原因所 鼓之中 葉 綜 • 連鼓 合 等 最 七 編 多者 爲燕 種 或 致 短 成 名) 樂 靴 0 0 , 此 曲 其 鼓 饗 0 其中, 雅樂中 外在 中 • 種樂器 , 係 浮 並 實爲雅樂形式具有胡 包 西 鼓 雅 分成大小、正和 箜篌 規模最大者 括 域樂系 -、俗分類方 係俗 有 其 琵琶 他 樂器 ; 各伎 琵 琶 面 ; 0 五 根據 所 言 , 笙 竪 絃 未 * , • 玉 通 俗樂之內容之 曾 箜 長 短者 笙 簫 篌 磬 典 有之方 所 則 架爲 爲 篳 載 五 響 以往 篥 絃 + , 該 部

唐

代新的燕饗

雅樂中

,

最具有性格表現之樂曲

+ 部 伎 演 出 順 序

奏者 + 徧 74 奏 樂 饗 曲 0 如 伎 又 百 中 前 中 舊 僚 任 之 唐 意 0 沭 禮 書 盛 0 選 所 畢 卷 陳 擇 + 曲 謂 奢 數 部 \equiv 器 在 徧 曲 伎 一德宗 此 奏 H 於 , 種 九 奏慶 演 宮 部 紀 之情 廷 樂即 下 善 燕 所 形 • 響 貫 載 係 破 不 時 全 『貞元 陣 一 9 部 樂 原 0 伎從 並 則 如 + + 玉 1 首 四 部之樂』 海 必 須從第 到 年三月 卷 尾 0 全 戊午 部 0 Ŧi. 演 明 伎 實 奏 確 錄 至 , 之明 F 所 第 記 御 載 載 + 證 伎全 麟 慶 「自 0 德 善 故 殿 樂 觀 部 + 十七 宴 與 演 部伎 , 破 出 文 陣 年 中 武 樂及 閨 此 百 之讌樂 六 與 僚 + 月 立 部 庚 坐 9 伎 伎 初 由 樂 , 奏 部 與 破 共 於 伎 九 陣 同 想 全 部 樂 油 部 思

首

尾

全

部

F

演

情

形

下

,

實

持

有

相

當

意

義

世,

時

+

以 油 招 出 七 舞 更 待 中 至 0 , TE 就 外 與 佔 順 рÚ 此 雅 洒 燕 國 + 序 種 樂 來 食 九 共 大 鄭 形 六 再 涅 朝 進 有 規 淆 式 君 退 個 爲 四 模 之 言 主 時 雅 + Ź , 錯 伴 超 樂 九 組 , • -奏之用 製 更爲完 使節 過 織 個 9 者 全 故 樂 及 時 體 0 係 舞 其 + 整 半 之宴會 雅 0 E , 其設 數以 部 第 0 演 第 伎 俗 順 樂目 全 上, 至 序 , • 部 爲 招 散 + , 設 的 待 樂 順 加 宋 Ŧ. 序演 讌 觀 共 E 爲 , • 似 樂 賞 俗 同 齊 雅 出 曲 散 在 樂 組 樂 ` 樂情 , 招 五. 成 梁 , , 據 第 待 個 + 0 九 形 觀 共 六 此當更爲 傳 朝 爲 賞 計 至 至 , 宮 一文康 更爲 俗樂 卅 隋 三十 廷 設 代 明 禮 與 爲 盛 個 , 樂 顯 畢 散 行(註八二) 遭 俗 情 , 樂者 曲 也 雅 致 樂 形 樂 雅 噩 9 九 <u>二</u>十 僅 鄭 見 0 部 此 在 混 諸 九 伎) 種 首 淆 隋 _ 宮 至四 • 尾 評 書 + 廷 , H 吾 判 卽 部 宴 演 + 樂 , (志(註 係 伎 會 散 六 , 首 係 樂 似 爲 尤 係 ` 取 在 散 八 尾 代 其 在 樂 四 散 雅 在 + 皇 樂設 樂 隋 帝 四 當 九

進 樂

朝

兹 將 各部 伎 油 出 順 序 列 表 於 次

各說

第五

音

-

哥

伎

五六

五六二

康國	竺	天	國	康	國	康					
(高 昌)	樂	清	同 昌)	(高	Ш	高	畢		禮		
疏勒	樂	讌	勒	疏	勒	疏	麗		高		
安國	昌 -	高	國	安	國	安	國		安	畢	禮
龜茲	涼	西	兹	龜	兹	龜	勒		疏	兹	龜
高麗	麗	高	麗	高	麗	高	國		康	國	安
天竺	國	康	南	扶	竺	天	丛		天	竺	天
西涼	國	安	涼	西	涼	西	茲		龜	麗	高
清	勒	疏	樂	清	樂	淸	涼		西	樂	淸
讌樂	茲	龜	樂	讌	樂	讌	樂		清	涼	西
新唐志十部伎	通典十部伎	: 注	迪 典九部伎	通	典十部伎	六	伎	志九部	隋	七部伎	隋志

源泉, 俗融合 相同。 六典一 根據上表順序,當以唐朝六典所書順位最爲信據(註八三)。 故放在第四伎;高麗伎爲十部伎中唯一屬於東夷系之樂伎,內容與西域樂接近,且混合俗樂而 致。新唐志 īńj 綜合表列情形,讌樂爲第 成 , 故放在第三伎位置 十部伎除增列高昌外 0 天竺伎爲西域系與南蠻系之間 伎當無問 0 餘與六典完全相同 題;清樂因 係中國樂關 。按六典、通典、新唐志所列順序 通典九部伎, , 與西域諸伎不 係,放在第二伎;西凉伎因 誤將天竺書爲扶南,餘與 同 而 係西 域諸伎之 ,大致 係胡

旣 亦 成, 可 除了龜 爲西域樂系 唯 因其為: 第四 推 測 |兹伎爲第六伎外,其他各伎似應按照其與 伎天竺, 龜 茲 唯一之東夷樂,故放在第五伎位置;其餘 在 , 而 西 中隔 與第五 域系樂伎中所佔地位之重要了。 東 一伎高 夷系之高麗伎 麗,兩伎位置似欠允當,因爲天竺伎係印度佛教音樂,主要來自 ,與其他西域五伎隔離,似 龜茲伎接近程度排列 據理 五伎均係西域系樂伎。 推 斷 , 其 所列 有不妥。其次爲其他西 讌 樂、 順序,故十 清 而將龜茲伎放在第六伎 樂、 西 部伎之順位 凉 位 域 置 當 É 西 無 最妥 域 疑 置 義 ,

屬 必 放 然 在首位 其 次表 , 迨 至 列 , 此與 煬 隋 帝 代 十部伎 時 七部 國 伎與 伎 人觀念淡 相類 九部 似 薄 伎 0 因 , , 而 隋 文康: 代係 將第 伎 以西 以 位 禮 [涼伎爲 . 讓 畢 於清 代 名 樂 或 , 伎 列 0 爲 (隋書 末 位 香 , 樂志) 古 屬 當 然 , 或 , 伎置於七部伎首位當 而 將 西 涼 伎及清 樂伎

當者則

爲

讌樂

`

清樂

`

西涼

高麗

,

天竺、

龜茲

疏勒

`

高問

安國

`

康

或

0

此 種 總 愼重考慮情 之, 根據 形 七 部伎 ,當亦可想見十部伎乃係首尾 九部伎乃至十部伎順位之變遷 貫全部上演之大曲也 ,其順位之排列 , 不斷整備 , 步入合理途徑

,

(三) 樂器、樂曲以及服飾制定之意義

(1) 樂器

係該 編列各伎 各伎樂器 伎 特 樂器 有 編 者 成 情 編 , 成情 形 大多數爲各 形 除了 表 讌 一份 位通 樂伎及文康 0 用 (見下頁) 者 0 伎外 茲綜合隋 , 均 志 發 揮 ` 六典 地 方特 (、通典 性 與 地 ` 舊 方 唐 色彩 志 0 ` 新 但各伎樂器: 唐志五種史料 並

全

各說:第五章 十 部 伎

F	ī.	
;	1	
JI	4	

		熟 清 西 高 天 龜 疏 安 康 高 計 』 ※ 樂 涼 麗 竺 兹 勒 國 國 昌 計 』
雅樂器	鐘(編鐘)	00 2
	磐(編磐)(玉磐)	000 3
	琴	0 1
	瑟	0 1
	筑	00 2
	節 鼓	0 1
	簇	0 10
	塤	0 1
舊俗樂器	筝	00 2
	笙(大笙・小笙)	0000 0 060
	笛(橫笛、長笛、短笛)	0.0000000000000000000000000000000000000
新俗樂器	擊琴	0 1
	獨絃琴(一絃琴)	0 1
14.4	队 签 篌	0000 4
	搊 筝	0 00 3
	彈 筝	OOO? 3?
	秦 琵 琶	0 1
	齊 鼓	00004
	擔鼓	000 04
	連	0 1
	鞉 鼓	0 1
	桴鼓(浮鼓)	0 1
	方響(大方響)	00 2
	尺八	00 2
	跋 膝	0 1
	吹 棄	0 1
	歌	00 2

各說:第五章 十 部

伎

			清樂	西涼	高麗	天竺			安國	康國	高昌	(計)	避畢
舊胡樂器	琵琶(大琵琶・小琵琶)	0	0	0	0	0	0	0	0		0	9	
- 1,4,4	竪箜篌(大箜篌・小箜篌)	0	0	0	0		0	0	0		0	8,	
	篳篥(觱篥)(大・小篳篥)	0		0	Ö	0	0	0	0		0	8	
	簫(大簫・小簫)	0	0	0	0		0	0	0		0	8	0
新胡樂器	五絃(大五絃·小五絃)	0		0	0	0	0	0	0		0	.8	
	鳳首箜篌				\otimes	0						2	
	腰鼓			0	0		0	0			0	5	0
	翔 鼓					0	0	0			0	4	
	雞 婁 鼓						0	0			0	3	
7	答臘鼓(揩鼓)	0					0	0			0	4	
	都 曇 鼓					0	0					2	
	毛員鼓					Ö	0					2	
	侯 提 鼓						0	0				2	
	正 鼓								0	Ö		2	
	和鼓								0	0		2	
	小鼓									0		1	
	銅鼓					0						1	
	銅鈸(正銅鈸・和鋼鈸)	0		0		0	0		0	0		6	
	具	0		0	0	0	0				0	6	
	雙篳篥								0			1	
	桃皮篳篥				0							1	
	義 觜 笛				0							1	
	銅角	1									0	1	
	胡蘆笙	1			\otimes							1	
	龜頭鼓				8							1	
	鐵 版				8							1	
	鈴											0	C
	樂 鞞	1										0	C
		T	21	_	_		-		_		15		-

五六五

(2)樂 曲

伎選 陽 夜 時 之每伎共爲二 解 又七 伴 清 僅 自 , , 南 曲 於 樂曲 定 長 吳 猶 樂 卓 安以 堂堂 六十 之羯 時 楊 曲 襄 聲 僅 舞 堂堂 曲 叛 74 有 曲 情形,僅隋 後 聲 鼓 更 原 時 \equiv 陽 曲 將 無 泛龍 棲 歌 曲 錄 伴 種 大 , 明君 辭 和 所 春 朝廷不 鳥 0 , > , 江月夜 今其 明君 其中 是則 舟等共 夜飛 屬 或 前 崔令欽之教 , F 樂 係 志 溪 九部 曲 曲 重 林 + 辭 兩 有記錄;六典 • 古曲 等共 估客 存者 部 阿 並 , 三十二 種 ` , 分為 伎 其 鳫 子 契三 , 伎爲十八曲 每 演 餘 1 曲 歌 有 坊 , 曲 工伎轉 曲 記 歌 奏 並 楊 曲 種 • 時 平 曲 契 叛 專 白 0 0 , 一曲乃 明 0 調 雪 根 載有數百 扇 、通典 , -之君 據 曲 按隋志中三 歌 舞 無 缺,能合於管弦者 雅 • • 法全 惟 曲 , 清 歌 公莫 通 至二 • 懊儂 傳至 等均 其 典 及 調 • ` 1曲名, 中 部 雅 解 ` 驍 • 清 曲 龜茲伎 歌 巴 唐 瑟 樂 曲 演 壺 無記載(註八四)。 • (即各 俊 爲 二 曲 乃 至 六 曲 調 各 渝 代 長 條 出 • 與文中 常 史 也許 諒 二首 種 所 , • • 平 每伎 E 林 變 明 載 , 一件散 智 使 折 疏勒伎 歡 可 , , • 能有屬 ·所列 + 僅 唯 74 隋 督 7 ` • 明君 命 明之 部 選 故 時 \equiv 護 室 根據隋 洲 伎 出 也 唐 嘯 歌 歌 以 安國伎 於十部 較優 四首 君 上 等 采 來 代清樂樂名中 0 演 考 楊 桑 讀 日 0 ` 曲 者二、 清 叛 通 曲 鐸 益 志 更爲多姿多彩 , 战之曲 樂中 所載 前 春 歌 舞 淪 合三十 ,擁有較多之歌曲 • , 爲 驍 缺 江 • ` \equiv 唯 花 白 在 毒 四 鳥 0 , 者比 十曲 七曲 各伎 曲 此 月 夜 鳩 大 目 並 , 多數 夜 者 春 啼 唐 未 E 白 有 演 較 歌 存 武 列 計 玉 隋 舉 大 者 焉 石 紵 歌 樂 太后之 -體 志所 曲 曲 秋歌 樹 僅 城 曲 0 0 • 各 後 子 名 言 有 中

,

0

,

(3) 服飾

各伎上演時,不僅在樂曲方面種類繁多,服飾方面,亦各不相同,多姿多彩,使上演效果,更

爲提高。茲倣照前例,列舉全部十部,伎服飾如附表:

各說:第五章 十 部 伎

①樂人

高	康	疏	安	龜	高	天	西	淸	讌	樂
昌	國	勒	國	茲	麗	竺	涼	樂	樂	名
	阜絲布頭巾	阜絲布頭巾	阜絲布頭巾	阜絲布頭巾	飾 鳥 羽 ,	阜絲布幞頭巾	平巾幘	平巾幘		頭部
	衾絲	錦 終 標 袍	錦衿標	錦絲統布袍	大袖	白練襦	緋褶	緋褶	# T	上衣
	,	,		,						部
		白絲	紫袖	緋布	大口	紫綾				下
		布袴	袴	袴	袴	袴				衣
										部
	F				赤皮鞾					履
										部
					五紫 色稻 帶 ,	緋帔				雜
										部

各說:第五章 十 部 伎

國	勒	國	茲紅柱	麗、椎	竺 辩	涼假影	樂漆影	天陣善雲 進 假綠	名頭
			額	瑞 終 抹		、玉支釵	、金銅飾	冠	部
緋襖、	白襖、	紫襖	緋襖	黃裙襦	朝霞袈裟	紫絲布架	畫碧輕紗	紫緋紫花 袍綾綾錦 袍袍袍	上
錦袖	錦袖			、赤黃裙襦		^佰 、五綵接袖	众 裙襦大袖、	。 。 。 。 。 。 。 。 。 。 。 。 。 。 。 。 。 。 。	衣部
、 白 袴 解 濯 襠 袴		白袴帑	白袴帑		71	白大口袴		緋絲五 綾布色 袴袴綾	下衣部
赤皮靴	赤皮靴	赤皮靴	鳥皮靴	鳥皮靴	行碧麻鞋	烏皮靴	錦履	鳥皮靴	履
					,				部
	排襖、錦袖 、白袴帑 赤皮	排襖、錦袖 、白袴帑 赤皮白襖、錦袖 、 白袴幣 赤皮	排襖、錦袖 、白袴帑 赤皮 白襖、錦袖 お皮 方皮 赤皮	紅抹額 緋襖、錦袖 白袴帑 赤皮 白襖、錦袖 白袴帑 赤皮 皮皮 白袴帑 赤皮	紅抹額 排襖、錦袖 人白袴帑 赤皮 白袴	程	(深髻、金銅飾 碧輕紗衣裙襦大袖、 白袴帑 赤皮靴 白襖、錦袖 白袴	提德冠 推響、金銅飾 碧輕紗衣裙襦大袖、

着 各 服 , 如 伎 故 飾 襖 H 服飾 各 所 , 9 旧 其 伎 沭 顏 服 除了各自 與 飾 色 各 互 部 伎 , 不 伎 均 服 相 發 以 比 飾 揮 口 華 較 互 地方特 麗 , 有 , 5特色, 則大 其 及立 理 色者 自 新 有 明 標異 如天 品 外 別 , 八爲目的 一、 茲綜合觀之, , 0 仍 大 爲 有其各伎 高 昌 0 二部伎全部 而 舞 + X 其重 共 部伎因 服 通之服飾 飾 要 有 9 者 係 十四 採用 首尾 有 曲 當 , 列 地 , 貫 如 每 風 次演 西 , 習 全部 域 , 系五 奏時 大 順 體 伎 污 並 F 舞 演 多 非 X 出 全 採 者 , 部 用 均 故故 E 唐 穿 演 土

- (1) 服 具 不 服 中 有 同 飾 視 飾 特 作 ; 方 , 色 舞 雖 特 面 者 X 例 似 不 服 盡 0 H , 第 不 分爲 飾 四 子 採 用 種 但 計 74 算 爲 佛 頭 種 西 僧 部 外 , 域系五種樂伎 服 除 , , 飾 其 上 了 他 衣 讌 , 爲 部 第 樂 極 係 異 爲 種 屬 , 列 類 爲 五伎中 一部伎 似 清 0 第 樂 0 第二 及 系 \equiv 種爲 樂人、 西 統 種 涼 , 高 爲天竺伎 樂 服 舞人服 麗 飾 , 伎 該 亦 兩 以二 , 飾 該 伎樂 , 伎樂 共 樂 部 X 伎爲 通之點 X 服 服 Y 飾 飾 準 甚 舞 製 , , 多 與 完 作 X 爲十 其 全 者 他 相 , 部 各 在 百 I 伎稍 + 伎 ; 中 部 舞 最 有 人 伎
- ②各伎服 時 用 紅 , 亦 皮 帶 飾 能 , 幫 但 爲 , 龜 顏 求 助 色分別 各 兹 整 齊 伎 伎 穿黑 發 美 使 揮 觀 最 皮 用 , 大效 靴 緋 , 種 果 紫 其 者 徐 、白 也 1僅各自在顏色或設計方面 匹 [伎穿 緋 紅 , 皮靴 白等 順 , 序 此 種 0 服飾 龜 茲 競用 • 上之顏色變化 高昌戴 技巧 0 紅 抹 如 西 , 額 於各伎連 域 , 疏 系 勒 舞 人 續 高 均 上演 昌 穿着 使

四)隸屬太常寺之意義

十部伎

,

根據其樂器

編

成

,

樂曲

選定及服飾規定等

研

乳

,

於隋朝

及唐朝

初

葉

,

實集

、胡樂

俗樂代

表樂 種 曲 演 之大 樂 出 坐 多彩 成 立 0 多 制 姿 部 定 各 伎 9 亦 此 伎 之樂 具 或 有 係 同 禮 曲 樣 儀 樂器 性 F 質 的 緣 , 大 故 服 其 飾 0 含 總 等 有 之 形 雅 態 樂 + 0 形 部 宮 式 伎 廷 Ŀ , 具 故 演 有 胡 筆 時 者 , 從第 稱 俗 其爲 樂 內 伎 唐 容 朝 讌 而 的 樂 屬 新 於 , 燕 禮 至 第 響 儀 形 雅 + 樂 式 伎 F 高 而 的 昌 + 伎

部

伎

9

400

,

以

稱

響

,

妥

縦 年 立 俗 類 俗 始 唐 卷 太常 宮 樂 0 初 合 以 進 初 梨 廷 中 散 唐 構 昌 寺 散 樂 至 燕 前 東 , 蓈 所 樂 從 此 俗 饗 成 藏 燕 坊 0 , 云 樂 太常 自 器 之隆 前 所 條 , 樂之胡 響 0 之形 胡 謂 時 並 西 於 當 就 -樂 胡 自 + 時 盛 很 , 九 域 土 樂 除 部 發 名 樂 雅 部 觀 已 了十 14 樂 太常 玄宗 達 磬 樂 伎 , 9 , + 形 + 隸 而 詔 0 , E 部伎 式 太常 寺之太樂署 隋 在 變 部伎及 没 朝 屬 年 時 唐 告 唐 成 額 太常寺文獻 佔 所 達 T 至 卿 匿 朝 , 9 設 其 寺 高 江 至 跡 中 _ 部 種 _ 宗 夏 立 盛 葉 主 祇 0 禮 要 伎 能 左 點 所 盛 0 在 • , 王 部 外 原 樂 叉 春 右 謂 極 , , 隋 道 如 則 教 該三 16 份 爲 官 , 散 段 宗 1 坊 樂 時 尙 燕 志 的 0 , 樂 唐 使 爲 僅 九 ` 成 9 燕 , , 接管 用 設 式 初 樂 部 文 專 於 亦 響 而 之西 管 伎條 九 稱 樂 以 德 唐 其 產 後 他 似 雅 Ξ 初 爲 生 皇 , 多種 部 陽 樂 樂 雜 T 脫 較 后 9 , 疏 雑 伎 離 胡 屬 法 V 0 0 樂 除 此 部 勒 爲 俎 於 T 樂 曲 • + 太常 百 普 舞 繪 新 寺 外玄宗 9 0 安國 迎 集 部 戲 通 聲 唐 : , 伎外 寺 胡 從 大 像 卷 朝 , 六 別 朝 之太樂署 亦 樂 凉 末 ` 寺 1 爲 寺 高 成 時 卽 葉 的 州 , _ 稗 方 胡 麗 幻 , 節 , 又爲 海 部 樂 胡 面 高 0 術 並 靐 起 及 叢 伎 管 俗 傳 宗 0 ` 宋 書 亦 T 轄 魔 此 入 俗 樂 親 完 自 以 樂 幸 朝 本 以 術 時 , 後 宋 淮 法 爾 全 後 , • 魏 敏 雅 曲 後 融 俗 散 佛 曲 , 樂 + 樂 平 樂 像 求 隋 遨 合 之長 貞 緣 與 部 馮 着 幡 而 0 = 華 觀 故 胡 演 胡 伎 種 氏 特 成 及 安 + 樂 爲 樂 僅 , , 别 劇 0 志 隸 設 開 成 按 内 垃 九 等 新

各

不可用 臣 種 在 域 燕 開元二年左右, 因 , 饗 演 得 樂地 出 其伎。後漸 。但以天竺樂傳寫 部伎 位 0 但 曲 之破陣 此 教坊設立後之去處。根據第一節所述,天寶以後 繁會其 亦爲十部伎於教坊設立以後 其聲 樂以及同一系統之燕饗雅樂之中和樂等,故當時十部伎似已成爲禮儀上的 聲,以列於太樂』 而不列樂部』 。如上所述,可以證 。通典四方樂條 , 仍和二部伎隸屬太常寺之佐證 『平林邑國獲扶南工人。 明十部伎係隸屬太常寺之太樂署,其 ,皇上多於麟德殿及勤政樓宴待羣 及其 匏 瑟 聲 , 陋

附說:十部伎以外之外來樂

朝 茲 間 就尚未 十部伎中 9 來自異 編 入者 域音樂舞蹈 ,西域系六伎東夷系一伎,外來樂共佔七伎,成爲十部伎編成之主體。但是**南** 簡單介紹於後 , 爲數甚多。 在南蠻系、北狄系之音樂多未編入,欲瞭解當時外來樂之意義 北 朝至唐

西 域

0

密 餘 諸 , 骨 或 欲從史料 咄 , 均 波斯 微 不 中 · 足道 推 • 中 究 天竺、 十部伎 0 茲分別 師子 以外 敍述於次: 等國 西 域 音樂研 樂 , 必 究 須 從 0 其中除于闐、 于闐 , 焉 耆 突厥音樂尚具有編 突 厥 悅 般 米 國 入十部伎資格外 史 國 點 憂 斯 ,其

俱

(1) 于闡

于 翼 與龜茲、高昌爲西域文化之三大中心地,樂伎之盛本所當然 ,但其不僅並未編入十部伎

闐文化 於 有 以 所 他 連 文獻 外來 漢 五 載 或 如正 色縷 因天山 朝 戚夫 業已 史外 ,由 樂 時 相 名 期 傳入 稱 此 覊 走向下 或 人侍兒 南道之于闐文化 亦 傳 中 , 中 謂 亦 可 內 國 爲相 賈佩 陂方向 亦無 不 證明于闐音樂 - 多見 者 0 連 繭 于 至於 愛」 置 , 0 0 後 盛 根 隋 國之樂 唐朝 。當茲漢 出 據 期 書 爲扶 西 喜 , , 實早 爲西 京 末 伎名 樂 葉 志 風 雜]城文化 稱 於漢朝時已流 朝西域樂流 人段儒妻 記 , , 姓 西 0 (漢 此 涼 朝劉 中最 尉遲」 伎條 對佛教文化 。……七月七日 早. 書有 傳中國記 韻 傳中 所撰 者 (于闐人之姓) , 一 國 當天山北道之龜 盛 , 晉朝 翼 錄極度罕少之際 隆 0 如 之于 佛 曲 葛洪 臨百子池 -琵 翼 之胡樂人活躍之事 琶」 樂曲 所 言 編) , ` 頗 名 茲文化全 作于 稱 「箜篌」 卷三(稗 感 ,本文記 驚 爲 "闖樂 奇 唯 盛 0 海 亦係于闐 時 究 史料 載實爲 叢 樂畢 期 其 書 則另 原 , , 本 于 稀 因 其

(2) 焉耆

有

理

由

容

在樂

人人篇

詳

細

說

明

樂之亞 間 焉 耆 0 卽 如 流 北 新 史 疆省之 但 卷 其並 九 七焉耆國條 Karashar, 未與 同屬龜茲音樂亞流之疏勒樂編 「愛音樂」 位於龜茲 與高昌中 所載該國音樂 間 , 根據 入十部伎者 ,受龜茲音樂恩 遺 跡 調 查所得 ,諒係焉耆音樂尚不及疏勒之 惠之處 , 其文化亦介於兩 甚 多。 實爲 龜 者之 茲音

(3) **突** 厥

各說

:第五章

+

部

伎

盛

也

根 據 隋 志 九 部 伎 開 皇 七 部伎所載 『又有疏勒 、扶南 、康國 、百濟 突厥 新羅 倭國等伎』

五七三

所 (註八五), 說 本皇家 致者 明突厥 可 想像 子。飄 , 明 亦有相當樂伎 隋 但突厥這般大國,其樂伎並未編入十部伎者,或係其突厥樂並非西域音樂之正宗 流 入虜庭 朝 時期,突厥 0 0 朝 此外根據隋書卷八四西域傳突厥條所載 可汗入朝時,朝庭設盛大散樂歡宴,如突厥之漠北民族 親成敗,懷抱忽縱橫,古來共如此 。非我獨申名。 『無樂弦歌 , 唯 有 詎 有聲 ,喜愛散 明君曲 。余

(4) **悅**般

是則太樂署 根 據 北 史卷七 會 外國 一度習其伎 傳所 載 ,悅般伎尙另有魔術(註八六) 『悅般 國 ,在烏孫 西北 。……仍詔有司以其鼓舞之節 , 施於樂府』 0

(5) 黠戛斯

如新 唐書卷二一 七下點憂斯國條所載 『點戞斯……樂有笛、鼓、笙、觱篥、盤 、鈴,戲有弄駝

師子、馬伎』。證明其樂伎豐富。

文中 所載之「笙」 , 係中國及 東 南亞之特有樂器,故笙之記述是否確實, 頗值懷疑(註八七)。

6米國、史國、俱密國、骨咄國

根 據 新 唐書 俱 密 卷 (Kumidh) 及册 等蘇 府 元龜 俄 中 卷 亞 九 南部等 七一 所載 或 所 , 康 獻 國 0 之胡 新 唐書卷 旋 舞 女係由 另 米國 載 有 (Maimargh) 一骨 咄 或 珂 메 羅: 史國

…開元二十一年王頡利發獻女樂』

0

文中之骨咄(Khotl 今之 Kottal)之女樂,恐係胡旋舞女

是則 葱 領 以 西 諸 或 將 其 代 表性之康國 安國 伎編入十部伎,而突厥 • 悅般 、點憂斯 • 波斯等

國樂伎並未編入,殊堪注目。

(7)波斯、師子國

形態 必獻 根 據 舞 進 舊 下 獻 蹈 唐 所 師 書 , 特別 子國 卷 致 一九 , 亦未 是波斯樂伎 條 九波 所 可 載 斯 知 開 國 條所載 ,未 元天寶間 曾東傳賓不可想像 『天寶九年 , 遣使者十輩 ·四月 , , , 但根據史料 獻 獻 碼 火毛 碯 牀、 繡 舞 推斷 火毛 筵 ` 長毛 , 繡 或當時 舞 筵 繡 舞 並未 筵 0 獻 以 舞 0 國伎綜合 筵 新 時 唐 書 , 當 卷

8黨項、吐蕃、附國

隋 前 有 除 西 書 琵 T 藏 卷 西 語 樂伎 八三 域 • 横 外 照 吹 , 附 應之處 屬 • 或 擊 於 者蜀郡 缶 西 爲 戎 , 實意義深長(註八八)。 之黨 節 西 北二千 項 0 舊 , 唐 吐 餘 書 蕃 里 卷 • , 附 卽 九 或 六上 漢 香 西 樂 南夷 , 吐 如 也 蕃 隋 0 : 書 ::::: 卷 八三 皇 好歌 棊 所 ` 舞 陸 載 博 , 鼓 黨項 簧吹長 吹鑫 羌 者三苗 笛 鳴 鼓 之後 爲 0 其 戲 與 也

目

0

(二) 南蠻系

或 其固 , 有特質 故 南蠻 並 未 系 編 , 音樂,在外來樂中具有二種特別意義 入十 故其音樂之盛大, 部 伎 , 此或係南海文化對唐朝文化影響較少所致 並不劣於西域樂 0 , 其 其 , 南蠻樂儘 南蠻樂不斷大量攝取印度佛教音樂 管規範 0 然此 亦可 很大, 明瞭 大 其 , 僅 唐代外來音樂 有部份 , 傳入中 並 一發揮

各說:第五

章

+

部

伎

幾乎全為西域樂。基此瞭解唐代音樂趨勢,實具有重要意義

(1) 扶歯

所使用 樂轉 初 佛教 其 匏琴 說 或 或 之名,該兩種樂器,就西洋樂器學言,迥然不同。前者屬於 harp 0 陋 當 對扶 , 明 刊 期 南樂與十部伎之成立 , 獲 寫 被 以 不 , 0 從隋 不再 係 扶 樂初 之三 南樂之性格及其傳入中國狀 其 正 推 可 聲 式 用 絃 隋 南 測 樂器 ,而 贅 也 種 煬 工人及匏琴,陋 納 志列舉之七部伎 9 極終器 所以扶 述 入九 中 帝大業元年四月) 0 不齒 0 上述七國樂 期之弓形竪琴之 , 此外, 係印 部 南樂未 伎 (樂) (鳳首 度佛教音樂後期之樂器 0 , 通典中 根 稍有關係 5 箜篌 被編 部 據 伎 不可用,但以天竺樂,傳寫其聲 一語 , 爲七部 「太樂令壁記」 使開皇 及通典四方樂條在列舉煬帝 所列之扶 入九部 『又雑. vinā 態當 琵琶 , 故在 0 有 年間 伎 可明瞭矣。蓋文中所說者,係指大將軍劉方 伎有力之候 印度佛教音樂中期之六、七世紀 五絃) 南 疏 南蠻系樂伎中 0 至於 勒 一度流傳 • 所 百 9 , 單弦 載 濟兩 扶南 「天竺樂」 補 天竺伎特有者爲鳳首箜篌 『煬 伎 , 中國之扶 , 最堪 開皇 康國 帝平林邑, , 和目前泰國之 Pin-nam-tao 似 , 有 年 注目 ,而不列樂部』 九部伎名稱後 • 即天竺樂器演奏之音樂 南樂 錯 間 百濟 誤 成 0 後者屬於 zither 類 獲扶 扶 77 , , 突厥 再度傳入中國 詳 九 南樂之東傳 細 部 南 情形 ,接着 伎時 工人及 • 始有 。從上述 新 , 鳳 羅 , , 匏 首箜篌 一般州 載 已 其 , 琴繼 有 倭 在 中 最 , 遲 文中 平定林 0 相 第 或 兩段文獻 疏 『平林! 中 承 按天 爲 以天竺 勒 等 係 似 國方 印 節內 伎 隋 vinā 所 , 康 度 1 大 稱 邑 朝 呂

毛員 始形 六龜 數 有印 其 面 Angkor-tom 此 貝 因 量 但 扶 他 , 度佛教音 茲 隋 則 記 鼓 南 能 或 地 樂 似 縱笛 舊制 、三世紀 無 述 樂 實 器 將 係十二 > , 七 方 簫 諒 明 際狀況 匏 • 安國 確 式 琴 奏 舞 係 與各種太鼓 涌 及 、三 九 記 横 二人 1樂之樂器多種 傳 典 之樂器 9 完全與 最 部 載 笛 入 Angkor-wat 也 74 、八疏勒、九康國』 樂』 一世紀 **|**方樂條 隋 盛期之音樂樂器 , -, 0 稍 篳 朝 寫 朝 十部 , 之 ,正是 扶 作鳳 嫌 篥 霞 、銅鑼、小 繼 南 簡 匏 曾 ` 衣 略 銅 琴 列 首 將九部伎順 伎之各伎相 ,及環狀 • 彫 朝霞 鈸 也 地方即 舉 空 。至於通 vinā 刻上所表現之各種樂器 一篌者 0 扶 • 且 銅 行 南 如上 。「挟南」時期或 從鳳首箜篌移爲匏琴之過 **編鉱等** 纒 、鈸子、環狀 係以後庫 樂 , 0 典 但 序列為 器 同 0 ` 所 文中編入扶南, 而未列天竺者實有錯誤 坐立 該文 赤 八 是大 0 述 但文中 皮 南 種 , 眉 部伎之讌 獻 鞋 海特有樂器 業年 『一讌樂 , 扶 爾朝 所 至 0 南樂並未編入十 於 內 載 隋 編 代 容 代全用天竺樂 不至有此興 鉦等爲主(註八九), 扶 , (譯 ,其中 與百 再度 樂項所載 , 南 、二清商 音) 除 樂之實際樂器 , 且 濟樂 舞 東 渡時 將匏 之眞 人服 以匏 傳之扶 降 相 、三西涼 部 期 武 琴與 琴、 飾 同 0 臘 0 伎 今存 但 德 外 0 勃 南 , ; 眞 儘 鳳 此 鳳 初 該 編 樂 , 興之所 首箜篌 首箜篌 管其 者有 此 匏 臘 種 , 對於樂 成 , 樂器 四 未 琴 時 外 除 程 扶 暇 未 期 通 係 羯 0 度 匏 , 改作 +-; 南 人服 被 鼓 典 小 兩種樂器併立 樂器中 琴 當係 形單 角 外 似應予以訂 編 74 則 • • 五 都 方 笛 , 飾 入 必 樂載 -弦之原 當另 + 高 每 及 曼 宣 三世紀 須 讌 〈樂器 部伎 鼓 包括 骨 麗 臘 徵 享 笛 有 威 -有

各說:第五章 十 部 伎

正

典四 蠻 伎 列 器方面 照 係天竺伎之行纒 樂 述 ,並 舉之樂器 益發 系 方樂條 通典中所記 非 亦多與天竺伎相 故 令人增 全 將 係 與與 扶南樂 將扶 地方特有樂器 加懷 舞人服飾 , 赤皮鞋對碧麻鞋 Angkor 南 組織 疑 , 天竺 似 (容後詳 彫 亦 ,是則扶 ,其與天竺舞人相同者甚多。所謂朝霞衣卽係朝霞袈裟 刻所顯 兩 以天竺伎爲 , 而將組 伎 述 編列 ,故扶 示之樂器 南樂似由 織 南 標準 蠻 上必要之基本樂器 樂系 南舞人 西 , 編 並 |域樂系| 成 , 、服飾 不一 而 0 也 故意予以創作者 致, 許通 編 , 係根 成 據此 典所 , 予以大量 , 而並非以南蠻 據天竺舞 判斷 記 載 者 9 , 亦未可知 扶 人服飾略 , 納 南樂制 並 入 樂系 非 0 若將 實 度大體 編 加 0 際 變化 此與百 成 制 天竺 朝 度 但 霞 伎 模 而 倣 行纒 視 通 成 而 濟伎對 + 典 係 作 0 樂 部 中 亦 通 南

(2) 林邑

林邑係 邑」位於 傳所 亦未 音樂 哇之 與 中 載 Borobdur 可 , 於目 上述 或 而 知 『樂有 相 隋 前 朝 同 例 安南 琴、 音樂 煬帝平林邑, 如 遺跡等多係三絃 印 亦多採 笛、 之南 語 度 之直 , 或 部 琵 用 係 琶 頸 , 獲扶南工人及匏琴」 西 指 扶南之東 五 棒狀 域 此 音樂 , 絃 而 而林邑却保存有五絃原形 言 , 頗 • 北鄰 五 , ,是則文中之「 此外當 與 絃之琵 中 , 故接近 國 時 同 琶 之林 之當事國,關於樂伎方面 0 , 每擊 中 流 頗 邑樂 國 傳 鼓以 與 邊 南 境 中 海 , 警衆, 或 與 , 受中國 同 此與經由西域傳入隋朝之五絃琵 雖然 西 域 吹蠡以 樂 驃 語 文化 或 相 傳 同 , 影響 即戎云云 也 , 0 -如隋 均 許 Angkor 甚 含 係 有此 大。 書卷 攝 取 文中 八三 遺 0 種 即 按 跡 意 度 一林邑 ,爪 義 佛 所 林 教 稱

而 早 源 中 用 後 琶當 在 或 指 者 , 文 隋 印 何況目 天 大 0 此項 化 度 (甸) 朝 致 调 傳 開 於 相 亦使用 入 推 響 爲雅 似 始 前安南 簡 之直 所致 測 0 陃 0 至於文中之笛 , 樂器中代表樂器 文中所 如果 地方尚 頸 0 唐朝體 卽 且驃國之筝 未 • 棒 被採 稱之「 層 狀琵 實 形之九絃筝 有做學中國之筝的安南 用 , 所謂 琶 琴 • , 琵琶 而 , 當 , 遠得 實 , 頗與 言 然 無流 就印 則 無法 ,印度支那半島現在使用筝系統樂器甚多,此可證 0 無疑義 總 (中國 自 之, 唐朝 傳 適 度 同 樂 南 用 隋 之林 , , 蠻 器 書外國 完式的筝 其 故文中 與 可 言 中 能 邑 中 , 琵 琴, 或 祗 , 傳 琶 所 而 頗 有 (Caidan-chhap-luc)(註九〇)。 有關林邑樂之記 稱隋朝之琴, 可以證明中國樂器對 , 口 筝 匏琴 並 非 僅 係 語 指 俗樂器 0 , 曲 是則 如 也 頸 上所 事 許可能 也 • 梨型 , 堪 許 述 僅 南蠻之影 充 指 限 一之中 為驃 南蠻 匏 於林 筝 琴 國 樂演 威 驃 傳 邑當 響 琵 筝之淵 明 或 而 入隋 語 係受 奏之 , 言 創 實 地 , 朝

爲 王及胡 波 筆 其次 僧 保 羅 者 Ē 有 陃 , 濃 僧 見 飲酒 偕 H ,日 厚 TE 同 本 一等八曲 印 來 或 度 日 本 林 舞 時 园 樂 色彩之西 之所謂林 傳 僧 中 , 入 佛哲 其中拔頭 亦 有 , 域 邑樂 而 所 賦予 系音樂,故也(註九一) 來 謂 , > 日 瞳 實係唐代之天竺樂 時 林 林邑樂名稱者。 邑八 陵王等係唐代散樂,故全部是否係南海樂伎頗 , 傳人之菩 樂 0 薩 所謂 蓋 、拔 林 林邑八樂, (伎) 頭 :邑現地音樂屬於印度系, • ,當時 迦 陵 頻 係天平八年 經 • 由 倍臚 林 邑 • 安摩 僧 , 佛哲 --m 南 • 有 萬秋 唐朝天竺伎亦 天竺之婆羅 , 與 疑 南 問 樂 天 人竺僧 根 蘭 據 陵 門

見聞

9

對

其

呈

獻

中

或

情形

並

未

提

及

各說

(3)「南詔」及「驃國

外 關 乃 進 韶 郄士 1 跙 載 中 記 E. 年乃 圖 者 樂 歸 國 於 I 經 德 獻 國 0 每爲 論 I 宗 爲 唐 |樂之說 南 書 美 拓 德宗之樂曲 三十五 + 之詞 遣 以 詔 至 本紀下 枝 有 及 舞 曲 Ŧi. 其 獻 雍 於 南 是 內 明 驃 意 弟 羌 皆 人 詔 0 國 皐 附 來 悉 驃 齊 人 『貞元 0 亦 , , 文中 如此 一之樂伎 朝 • 利 作 聲 遣 心 並 , ; 弟 及 移 內容全 皆 作 唱 南 0 0 十八年 樂曲 同 悉 異 詳 見此 唐 。因 約 詔 僄 , 。新 各 會 利 奉 牟 盡 書 ___ 0 尋 一係唐 樂』 干 者 其 以 皆 要 南 卷 移 聖 唐書卷 1,並不 春正 樂 西 卷 詔 $\dot{\Xi}$ 城 遣 兩 演 九 一百字 主 使 釋 等 \equiv 重 朝之燕饗 别 手 t 月 均 + 氏 \equiv 譯 舒 0 楊 有 經論 「驃 對驃 難陀 對於 多見 來 南 戊 加 有 彌 指 午 明 朝 蠻 記 臣 , 之詞 雅 齊開 或 又 傳 朔……乙丑 或 獻 文中之南 , 載 , 或 特別 獻 樂器 詣 南 樂 驃 其 樂 0 , 蠻傳 , 其 國 國 樂 所 齊 0 劍 , 貞元 國 條 及 樂 値 與 驃 南 謂 舞 歛 樂 樂 得注 驃 或 外來樂毫 『貞 南 亦 0 0 詔 • 國條 十八年 爲 在 。凡 驃 曲 韋 奉 西 與 詔 聖 赴 雲 元 或 皐 JII 意之記 奉 驃 , 藥 節之狀 + 中 作 9曾 聖 國 南 王 復 節 ,其王 無關 譜 度 樂 西 正 造 詳 同 , 使悉 使 載 載有二千八百十九字長文,唐 月 曲與樂工三十 細 敍 0 , , , 次其 與天 係 多 , 說 述 韋 , 係 ° 爲同 習 驃 聞 文字 皐 利 明 , 劍 次章 低 丛 聲 南 此 或 南 移 0 0 或 伎 王 詔 來 該 , 約 請 書 西 昻 來 項 以 『貞元· III 相 異 朝 獻 0 部伎附 五 牟尋 其 ` 夷中 節 以 近 獻 貢 事 , 人俱 未嘗 實 度 樂 舞 五. 0 0 , 凡 O 中 後 故 並 容 使 歸 歌 , 說內 樂多 Ō 曲 韋 有 0 附 其 在 , 不 王 樂曲 樂 字 皐 勅 相 + 國 舊 9 , 再予詳 器 Ħ. 雍 演 心 樂 製 使 唐 , 對 十二 皆 其 令 羌 作 釋 慕 袁 曲 書 異 , 之 常 聞 朝 後 氏 演 驃 滋 有 卷 次 , 以 翠 曲 所 南 對 或 細 類 0

說 明 但 新 唐 書卷二二二上南 詔 條內另 載 有 吹瓢 笙 , 笙四 管 酒至客前 以 笙 推 盏 勸 爾 0

是則文中之瓢笙(匏笙)爲南韶之土俗樂器。

宗 弟 新 卽 利 現 唐 移 書根據 城主舒難陀前來 在 緬 甸之 是項圖畫 Shan 一,有約 成都 地方 , 0 呈獻節度使章阜,章皐將此特別之舞容樂器 驃國音樂, 一千三百字長文予以說明 如上所述,係貞元十八年正月 。茲將原文介紹於次: ,驃國王雍羌派 , 繪 成圖 畫奉 造乃 獻 德

『工器二十有二,其音八 革二、牙一、角二。 ,金、貝、絲、竹、匏、革 、牙、角,金二、貝一、絲七、竹二、匏

鈴鈸 四 制 如龜 茲 部 周 韋 三寸 , 貫 以 韋 , 擊礚應 節 0

鐵 板二 , 長三寸五分,博二寸五分,面平, 背有柄 , 係以韋 ,與鈴鈸皆飾 ,條紛以花 氍 縷爲

薬。

螺貝四,大者可受一升,飾條粉。

其 背 軫 有鳳首 面 , 面 鳳 及 飾 仰肩 首外向 箜篌二,其 彩 花 , 如琴廣七寸,腹闊 ,其 傳 以 長二尺,腹廣 虺 項有條,軫有鼉首 皮 爲 別 八寸,尾長尺餘,卷上虛中,施關以張九絃,左右一十八柱 七寸,鳳首及項長二尺五寸,面飾 。筝二,其一形如鼉 ,長四尺, 虺皮 有四足 , 絃 十有 虚 腹 以 四四 體皮 項有 飾

有 龍 首 琵 琶 , 如 龜 茲製 , 而 項長 二尺六寸餘,腹廣六寸,二龍相 向爲首, 有軫柱 各三, 絃

各說:第五章

+

部

伎

隨其數,兩軫在項,一在頸,其覆形如獅子。

有 雲頭 琵 琶 , 形如前 ,面 飾 虺皮 四四 面有牙釘 , 以雲爲首,軫上有花,象品字,三絃,覆手

皆飾 虺 皮 ,刻捍 撥 ,爲舞崑崙狀 ,而彩飾之。

有大匏琴二,覆以半匏,皆彩畫之,上加銅甌

,

以竹爲

琴,作虺文,

横其上,長三尺

餘

頭曲

如拱 長二寸 , 以 條擊 腹 ,穿甌 及匏 。本可受二升 ,大絃應太簇 ,次絃應 姑洗

有獨 絃 匏 琴 , 以 班竹爲之 ,不加飾 , 刻 木爲虺首 ,張絃無軫 , 以 絃擊頂 , 有四柱 , 如 龜 茲 琵 琶

,絃應太簇。

有 小匏 琴二, 形 如大匏琴,長二尺,大絃應南呂,次應應鐘

有 横 笛 長尺餘 ,取其合律, 去節 ,無爪 , 以蠟 實首,上加師子頭,以牙爲之,穴六以 應

有兩 黃 鐘 商 頭 笛 備 , 五晉七聲。又 長二尺八寸,中隔 一管唯加象首 節,節左右開衝氣穴,兩端皆分洞體爲笛量, ,律度與荀勗笛譜同 。又與淸商部鐘聲合 左端應太簇

托諸一穴,應太簇,兩洞體七穴,共備黃鐘林鐘兩均。

管末三穴

,

姑洗

、二薤賓

、三夷則

,右端應

林鐘

, 管末三穴, 一南呂、二應鐘

、三大呂,下

,

有大 形亦類鳳 、匏笙 , 翼 皆十 ,竹爲簧,穿匏達本 六管 , 左右各 八 ,上古八音皆以木漆代之,用金爲簧, , 形如 鳳 翼 9 大管長 四尺八寸五分, 餘管參差 無匏者 相 ,唯驃國得古 次 製 笙管

又有小匏笙二,製如大笙,律應林鐘商。

東三爲 有三面 鼓二 , 碧條約之,下當地則不冒 , 形 如 酒 缸 , 高 二尺 , 首廣下銳 ,四四 面 畫 ,上博七寸, 驃國工伎執 笙鼓以 底博四寸, 爲飾 腹 廣 不過首 冒以 虺 皮

有小鼓四,製如腰鼓 ,長五寸,首廣三寸五分,冒以虺皮 ,牙釘彩飾 , 無柄,搖之爲樂節 引

贊者皆執之。

有牙笙,穿匏達本,漆之,上植二象牙代管,雙簧皆應姑洗。

有三角 柄觜 皆 笙 直 , 亦穿匏達本,漆之,上植三牛角 ,一簧應姑洗 ,餘應 南呂,角銳在下,穿匏達本

有兩角笙,亦穿匏達本,上植二牛角,簧應姑洗,匏以彩飾。

凡曲名十有二。

一日佛印,驃云沒馱彌,國人及天竺歌以事王也。

一曰讚娑羅花,驃云嚨莽第,國人以花爲衣服能淨其身也。

三日白鴿,驃云答都美,其飛止逐情也。

四日白鶴游,驃云蘇謾底哩,謂朔則摩空行則徐步也。

一鬭羊 勝 , 驃云來乃 , 昔有人,見二羊鬭海岸, **彊者則見弱者,入山時人謂之來乃。來乃**

者勝勢也。

Ŧi.

日

各說:第五章 十 部 伎

龍 首獨琴 , 驃云 彌 思彌 , 此 __ 絃而音備 , 象王一 德以畜萬邦 也 0

七日 禪定 , 驃云製覽 詩 , 謂離 俗寂 一一一 0 七曲 唱舞皆律應 黃 鍾 商

九日孔雀王,驃云桃臺,謂毛采光華也。

八日

日世庶王

,

驃云遏思略

,謂佛教民如庶之甘,皆悅其味也

十日野鵝,謂飛止必雙,徒侶畢會也。

日 宴樂 , 驃云 嚨 聰 綱 摩 , 謂 時 康 宴 會 嘉 也 0

日 滌 煩 亦 日 笙 舞 , 驃 云 扈 那 , 謂 時 滌 煩 暋 以 此 適 情 也

五 曲 律 應 黃 鑼 , (林 鐘) 兩 均 , 黃 鐘 商 伊 越 調 , 林鐘 商 小 植 調 也

樂工皆崑 左 右 珥 璫條 崙 , 買花鬘 衣 絳 氍 , , 珥 朝 霞為蔽 雙簪散以 膝 毳 , 謂之械 0 初奉樂有贊者 裲 , 兩 肩 加 一人先導樂意。其舞容隨曲 朝 霞 , 絡 腋 足 臂 , 有 金 寶 用人 鐶 釧 或二或 冠 冠

開州刺史唐次述驃國獻樂頌以獻』。

六、或四、或

八至十,皆珠冒

。拜

首

稽首以終節。其樂五譯而至。德宗授舒難陀太僕卿

,

遣

還

按彌

臣 上 述 或 之 位 於驃 唐 會要 或 中 西 方 所 稱 , 驃國 其音樂與 西 方之彌 驃國 相 臣 或 司 也 , 亦 曾 以 司 樣 樂舞 , 供 唐 朝 使節 前 往 南 詔 品時鑑賞

(4)盤盤、哥羅

驃 或 之南方 , 即今日泰國 南端 ,當時 爲盤 盤國 0 新唐書卷二二二盤盤國條所載該國樂器爲 樂

簧吹 有琵琶 時聞 使 人想起 焉 蠡、擊鼓」 • 横笛 在槃槃 Angkor 彫刻中之環狀編鉦 、銅鈸 (卽盤盤) 0 ,早萌芽於唐代(註九二)。 文中所述『鐵鼓』 、鐵鼓 、蠡」 東 南 , 亦日 0 又通典卷 、爪哇 一哥羅 爲南方音樂中特有之一種金屬打樂器 富沙羅 一八八所載盤盤國之鄰國哥羅樂器爲 Borobur 國 。……音樂有琵琶 彫刻之銅碗琴 (Bonan) 横笛 0 驃 國之 ,南方音樂之 銅 鈸 哥 鐵板 羅國 鐵 鼓 漢

(5)赤土、 訶陵 婆利

金

麗

打樂器之傳統

引駿 羅門鳩 其次關 Borobur 鼓 隋書 訶陵……咸通中 由 此 卷 等坐,奏天竺樂』 吹蠡爲樂』 摩 八二南 可知赤土國音樂,係來自佛教音樂,此外關 於東印 彫 羅 刻中原始之金屬打樂器 以 蠻傳 度諸 舶三十艘來迎 遣使獻女樂』。關於婆利國音樂,如舊唐書卷一九七所載『婆利國……鳴 文中「女樂」,令人想及目前爪哇舞蹈內容豐富之舞姬 -島中之「赤土」 赤土 0 新唐書卷 , 扶南之別種也。 ,吹蠡擊鼓以樂……男女百人奉蠡鼓,……王以下皆坐 國,唐代時改稱室利佛 二二二下南蠻傳 ……死則剔髮……吹蠡 於訶陵國音樂,如新唐書卷二二二下所 『室利佛……又獻侏儒 , 位於蘇門答臘 擊鼓以 南 送之。 , 。「鳴金」似係指 僧 部 祇女各二及歌 ……其王遣婆 該國 , 宣 樂器 詔 金擊 載 訖 , 如 舞

南蠻樂 除 上述各國外,尚有獠、西原蠻、東謝蠻等,因另在宋代史料內詳述,故予簡略(註九三)

\equiv 東 **東樂**

各說:第五章 + 部 伎

(1)百濟、新羅

部伎 車 制 中 其 伎 濟 情 據 多闕 復 血 或 形 夷 九四 此 父樂編 志 唐 活 扶 部 推 , E 樂器 條 代 份 測 南 _ 載 語 舞者二人, 在 所 冠 舞 樂 入十部伎者僅 , 如次 百濟 方面 部 高 載 制 者 相 , 伎 稱 服 可 同 麗 「緇 資 緇 飾 伎係以高 亦使用此類 伎部份詳述 , , 『百濟樂 開 布 並 布 證 , 紫大 元復 冠者 冠 着紫 明 未 編 高麗伎一伎。朝鮮音樂除高麗伎外,以百濟、新 , 0 袖 或 麗 活 , 大袖裙 入十部伎 ,中宗之代,工人死散 按 伎爲 者計 係緇 裙襦 冠 始冠之服也,天子五梁,三品以上三梁,五品 ,不再贅述 開 , 十部伎則 元中 準 有筝 襦 • 布冠之古代名 章甫 編 , (乃至九部 , 十部伎組織 此與 成 , 笛 冠 0 , 僅就 此種 八高麗 無此 、桃 、皮履 情形 (伎相) (伎) 皮篳 例 稱 通 ,但 典四方樂條列舉高 ,故從此 0 ,開元中 業已確定 篥 同 樂之存者箏、 , 0 文中 與 對 ` , 皮履 箜篌等四 唐朝 扶南樂以天竺伎爲 種 所 岐王範爲太常卿,復奏置之。 服飾 則與 ,故其設在 緇 稱中宗 布 種 笛 冠 清 , 亦可 實情 朝代 商 麗 桃 , 此與 伎近 、百濟兩國 證 皮篳 羅 + 不 , -部伎以: 工人死 準 高 詳 兩 以上二 似 明百濟伎並 編 篥 伎較爲顯 麗 0 , 推 章 成 伎 箜篌 相 共 梁 外 散 伎 新 甫 中 同 冠 , 唐 , 九 著 使用 未 亦 迨 , 書 係 是以 編入 歌 關 品 古殷 未 至 卷 大 開 於百 以上 可 + 74 冠 知 音 元 0

2)倭國、流求

夷 東 傳 夷 載 樂 有 除 朝 『其王朝會必設儀丈, 鮮 或 吾 樂外 尙 有 奏其國 倭 國 , 樂 流 ……樂有五絃琴 求 等 0 關 於倭國 創 笛 今之日本) 0 隋朝相當於日本推 部份 隋 書 古天皇時 卷 八 東

按外 淵 慣 琴之原始 源 代爲 使 是則 或與 來樂 日 然 時 本 中 朝 Ŧi. 日 0 叉舊 或 型 鮮 絃 日 本 或 方 之伽倻琴及古代中國之七絃琴有關 前 開 , 奈 舞 , 頗 女 唐 面 始 , 東 有疑 良朝 日 經 書 , 本 渡 卷 古琴及似琴之樂器 由 問 朝 唐 一一代宗紀 時代六絃,至於何時從五 國 鮮 朝 0 主要樂器爲 \equiv 而中國之七 , 其呈 或 攝 取中 獻 『大歴十二 和 舞 國大 樂 絃琴,周武王 琴 , 以往 , • 當非 横 陸 年春 稱 笛 音樂文化 爲 絃變爲六絃 中 ,但目前 , 國 正 五 諒 傳來 一絃琴 一時爲 月…… 係文中所 0 文中 者 五 尚 9 絃 而 辛 無法證實。文中之五 。隋書之書爲 ,無法考據 稱之五 西 所 係 ,發五聲 日渤 稱 本 或 樂 或 絃 固 海 琴 , 文 王 , , 雖 係 使 五. 有之舞 • 獻 然有 笛 絃 指 琴 日 時爲七 0 日 一絃琴 樂 本 人認 本 , 恐亦 國 和 古 0 為和 隋 舞 , 琴 有 女十 ,發七 是否指 志 係 舞 琴之 七 此 在 樂 部 種 埴

此 搖 關於 手而 舞 者亦呼王名銜 流 求樂器方面 0 流 求即今之臺灣 杯共飲 , 隋 書卷八一 , 頗同突厥。歌呼蹋蹄,一人唱 ,此種舞狀 東夷傳 載有 與目前臺灣高砂族舞蹈相似(註九五) 『流求國……凡有 ,衆皆 宴會執酒 和 , 香頗 者必待呼名而 哀 怨 0 扶 後飲

伎條

文內在

七部

伎以外之外來音樂中

,亦列

舉有倭

國之名

(四) 北狄玄

府 條 始有 所 載 北 二北 樂中 歌 狄 樂皆 卽 最 魏 爲 微 眞 轰 人 馬 者 歌 F 樂 爲 是 北 也 也 狄 0 0 代都 鼓 樂 吹 , 本軍 蓋 時命掖庭宮女晨夕歌之。 北狄 旅 之音 文化 較 0 馬 低 上 奏之。 此 亦 爲 故 必然 周隋代與西涼樂雜 自漢 現 以 象 來 0 唐 , 北 時 之北 狄 奏 總 狄 0 歸 今存者 樂 鼓 吹 , 如 署 五 通 後 典 四 魏 樂 方

五八七

:第五章

+

部

伎

不備 署 歌 曲 又慕容別 0 採用 失 多可 華 0 其 0 其 貞 與 廻是也」 音 名目 樂章 吹 眞 北 與 汗之詞 觀 但與太樂署之十 中 0 矣 歌 北 種 可 旣 誦 有韶 校之, 歌 0 解爲六章 中之邏 闕 典 絲 不同 如 0 將 桐 此 按今大 , , 雜 北 唯 其音皆 令貴昌以 歌是燕魏之際鮮卑歌 0 以 廻 狄 梁樂府 琴 0 簸 , Ξ 曲 角 慕容可汗、 隋 邏 異 ,即後 部伎則 國舉名 , 廻歌 書 有 其 。大唐開元 鼓吹又有大白淨皇太子,小白淨皇太子、企兪等曲 聲教 卷 胡 無關 爲鮮卑 笳 魏 四四 樂府 , 聲 代 吐谷渾、部落稽 其與文中之簸邏廻諒有關係(註九六)。是則北狄樂雖在唐 香 係 0 邏 1樂志所 大角 也 廻是也 • 0 中,歌工長 。其詞 元 吐 金吾 谷 忠之家代相 渾 載 房音不 。其 所 • 『天興 郎 掌 孫元忠之祖 曲 • 落 可曉 鉅鹿公主、白淨皇太子 亦多可汗之詞 初 傳 0 (係 此即 如此 , 。梁有鉅 吏部郞鄧彥 _ 部 說 0 ,受於侯將軍貴昌幷州 明北狄 路稽」 難譯 鹿 0 者亦不能 公主。歌 北虜之俗皆 之誤) 樂 海奏上 , 漢 • 一廟樂 朝 通 0 詞 企愈也 0 隋鼓 又 知其 呼主 以 似 來 是 , 「今大角 人 吹 創 , 詞 0 爲 , 也。 制 多 有 姚 可 其 0 宮 採 蓋年 白 萇 汗 餘 朝 淨 亦代習北 縣 用 時 不 教被鼓吹 卽 而 爲 歲 皇太子 歌 吐 F 久遠 後 鐘 軍 其 解 谷 管 魏 樂 渾

第五章十部伎註釋

- 晉書卷二二 樂志所載 『張 博望入西域 ,傳其法於西京。惟得摩訶兜勒 曲……」
- (二) 隋書卷一五,音樂志

官

劉貺 (唐玄宗之史官 , 通 曉音樂) 所著之 「太樂令壁 記 卷下 四夷樂條所 載有 關史料 如 次

韎師掌教靺樂,鞮鞻掌四夷之樂。美德廣之所及也。)

後魏有曹婆羅門

受龜茲琵琶於商

爲后 亦得之,而未具。周 人,世傳其業。至孫 西域諸國來媵。於是)有龜茲、疏勒、安國、康國之樂。(十九字)張重華時 (子) 爲沙門來遊中土,又傳 師滅齊。二國獻其樂。合西涼樂。凡九 (遜) 妙達 (土) 爲北齊(文宣)所重。 (得) 其方音 (伎)。宋代 (七) (常自擊銅數以和之) 部,通謂之國伎』 (世) 得高麗 ,百 。周武帝 ,天竺重譯致樂伎 (濟) 伎。魏平馮跋 (聘突厥女

平陳,得清樂及文康禮畢曲,而黜百濟樂。因爲九部伎。煬帝平林邑,獲扶南工人及匏琴

隋文 (帝)

今著令唯此十部』

魏通高昌

始有高昌伎(四十字)

, 唐

(我)太宗平高昌

(盡)

收其樂。又造讌樂而去禮畢曲

陋不可用) 0 以天竺樂傳寫其聲,而不齒 (列) (樂) 部 0

文帝平 部 煬帝大業所成立者 伎成立之演變過程 據隋書音樂志編撰 典卷 典則稱爲七部 成立經 陳 亦非九部 ,得清樂 「七部」之誤。但文中僅列舉「龜茲、疏勒、安國、康國、天竺、高麗、百濟、西涼八伎」 一四六四夷樂項及舊唐志卷二九音樂志之四夷樂條 過雖算完整。而通典則另據隋志所載『至煬帝乃立淸樂、龜茲、西涼、天竺、康國 0 ,其中包括有隋志七部伎未曾記載之百濟伎與康國伎,而缺少淸樂伎 ,惟值吾人注意者,文內「凡九(七) ,文中括弧內字句,係通典據以增訂之用語。全部史料,係說明七部伎、九部伎及十部 ,鑑於續文中載有 及文康禮畢曲而黜百濟樂 「清樂伎」早在成立以前編入七部伎,故「太樂令壁記」所述七部伎 「因爲九部伎」一語 ,因爲九部伎』一節 部,通謂之國伎」一語。「太樂令壁記」稱爲九 ,此係說明九部伎成立情形。故前文中之「凡九 ,均係以「太樂令壁記」爲典據 係說明九部伎成立情形,按九部伎係 ,續文中所載 (原文誤書爲九 。本文則係根 、疏 ,旣 勒

各說:第五 + 部 伎

高麗

禮畢爲九部』之文獻,予以訂正爲七部伎者。至於舊唐書晉樂志,爲避免發生誤解

更將

- 伎」之後,後者經此更正後,就變成說明九部伎成立之史料了 凡九(七) 部 ,通謂之國伎」一語刪除;而「黜百濟樂」一語,更正爲「百濟伎不預焉」,放在「列九部
- 回 詳述於樂器篇,請另參閱筆者所著之「箜篌之淵源」及林謙三氏之「匏琴考」與 "The old Indian Vīnā" Journal of American Oriental Society, Vol. 51, 1931. 等。 A.K. Coomaraswamy
- 至 通典卷一四六坐立兩郚伎條所載『(武德初未暇改作,每讌享,因隋舊制奏九郚樂,一讌樂、二淸商 成十部伎之記載當有錯誤 先是代高昌,收其樂,付太常。至是,增爲十部伎』,是則所謂隋朝以後之九部伎,吸收讌樂另加高昌編 西凉、四扶南、五高麗、六龜茲、七安國、八疏勒、九康國)。至貞觀十六年十一月,宴百僚,奏十部。
- 云 詳述於第六章二部伎及樂曲篇,並請参閱筆者所著之「燕樂名義考」(東洋音樂研究第一卷第二號)
- 七)隋書卷一五音樂志,載有上演時情形如次:

繩繫兩柱,……又有神鑑負山,幻人吐火。干變萬化,曠古英僑。染干大駭之。 之。有舍利先來戲於場內,須臾跳躍,激水滿衢,黿鼉龜蠶,水入蟲魚,編覆于地。又有大鯨魚……又以 `大業二年,突厥染于來朝。煬帝欲誇之。總追四方散樂,大集東都,初於芳華苑積翠池側。帝惟宮女觀

者殆三萬人 (下略)』。 起棚夾路,從昏達旦,以縱觀之,至晦而罷。伎人皆衣錦繡繒綵,其歌舞者多爲婦人,服鳴環佩飾以花毦 自是皆於太常教習。每歲正月,萬國來朝,留至十五日,於端門外建國門內,綿亘八里,列為戲場。百官

八 年表上所載三十三次上演例中,玄宗以前二十八次,玄宗時代僅一次,玄宗以後四次,此數並未包括元正 冬至之朝賀及玄宗之千秋節等定期上演在內。唐次二十八次中,有二十二例載於玉海引之「實錄」,玄宗

以後 宗帝時代一次,唐末僅四次,除了玄宗時代外,前者較後者多一倍,由此可見唐初十部伎之上演,實遠較 3,因無 「實錄」,故僅憑年表,實不能初斷十部伎上演之盛衰規模。惟據正史所載,唐初有八次,玄

九 詳述於樂曲篇及樂理篇。並請參閱筆者所著『南北朝隋唐時期河西之音樂 |燉煌畫所表現之音樂資料----特別是與河西地方音樂之關係』以及『唐朝俗樂二十八調之成立年代』。 ——關於西涼樂與胡部新聲』及

唐

末爲多

- £ 叙述十部伎史料中,以「通典」較爲新穎。舊唐書音樂志,係五代撰寫,唐朝中葉以後之資料不多。而新 唐書禮樂志大部份則係根據舊唐書修訂者。有關十部伎之記載,隋志、六典、通典、舊唐志等史料,均有 ,例如對 「清樂伎」之叙述部份,即爲一良好實例。
- (一一) 陳暘樂書卷 所作也……』。 有短長應律呂之度,蓋其狀如篪而長,其數盈尋而七竅橫以吹之,旁一竅,帽以竹膜,而爲助聲,唐劉係 一四八,對 「七星管」情形,載爲『唐之七星管,古之長笛也。一定爲調,谷鐘磬之均,各
- (一二) 舊唐書卷二九所載爲 又以竹片約而束之,使弦急而聲亮,舉竹擊之,以爲節曲』 『擊琴,柳惲所造、惲嘗爲文。詠思有所屬。搖筆誤中琴絃,因爲此樂,以管承弦
- 参照通典卷一四四
- (一四) 參照本篇上卷凡例。樂器篇
- 二五 賦云鐄鐘唱歌九韶與,舞口非節不詠手,非節不拊此則所從來亦遠矣』 通典卷一四四所載爲 『節鼓,狀如博局 ,中開圓孔,適容其鼓,擊之以節樂也。節不知誰所造 。傳元節
- 各說:第五章 關於盤舞情形 + ,亦請參考林謙三所著『漢代七盤舞』。(奈良學藝大學紀要第五卷之三) 部 伎

- 七 若僅就文字推敲服飾部份,似僅與巾舞等有關,並非指清樂全體者,惟文內所述「巾舞、白紵、巴渝」 其中巾舞與巴渝,係漢四舞,白紵則為武后四十四曲中一般淸樂之一,據此判斷服飾記事,當非僅指 ,而可視作全體淸樂伎者 DU
- (一八)請參閱樂曲篇之西涼樂,及筆者所著「隋唐南北朝時期河西之音樂」及「燉煌畫所表現之音樂資料」。
- (一九)「通典」 二」,無「編鐘今亡」之句,一節,似係參照通典者 ,但其載有「銅鈸一」 載有「隋志」所未載之長笛;「六典」則以短笛代替橫笛;舊唐書部份史料,大致與通典 而無「今亡」之註,另加「編鐘今亡」之句,新唐志係根據舊唐志編撰,所載 和同 且
- (二〇)「永世樂」與「萬世豐」 隋代胡樂人「白明達」所作樂曲中,亦有 或西城曲名銳減外,此為唐朝晉樂變遷史上之重大事件,亦係高宗製作道調以後,唐室重用道教之結果。 多與佛教有關之曲名改爲道教曲名。此種曲名改變,除表示胡樂與俗樂之融合所產生之新俗樂,致使佛教 兩曲名。含有道教氣息,諒係唐朝中棄天寶十三年「供奉曲名改諸樂名」 「神仙」等曲,「永世樂」「萬世豐」似亦同樣含有道教思想 時很 0
- (二一) 參照晉書卷八六張重華傳及魏書卷九九。
- (二二) 參照筆者所著之「最古之印度音樂書」。 (載於「東亞音樂史考」一書內)
- (门门) 参照 J. Crosset, Inde, Historie de la musique depuis l'origine jusquá nos jours, A. Lavignac, Encyclopédie de la musique et dictionaire du Conservatoire, Patie I, Tome I. Paris, 1921
- (二四)根據林謙三氏所著之「佛教所示之樂器、晉樂、舞踊」(東洋晉樂研究第一卷第一號)。渠預定在其最 近發表之樂器篇內詳細論
- (二五) 請參照註解第二十三。

- 参照筆者所著之「箜篌之淵源」與林謙三氏之「匏琴小考」。(支那學第八卷第三號)
- (二七) 參照筆者所著之「東洋樂器及其歷史」。
- (二八) 参照 Sir A. Stein, Serindia, Vol I.
- (11九) 參照筆者所著之「最古之印度音樂書」。
- (三〇) 請參照 Marcel denepoia 論文。
- (三一)參照筆者所著之「東洋樂器及其歷史」與 Thomas Lea Southgate Musical Instruments in Indian Sculpture, Zeitschrift der Internationalen Musikgesellschaft, 1908-9.
- (三二)參照林謙三氏所著之「唐代銅鼓文獻中之二個髮點」(東洋音樂研究第一卷第四號)
- (三三)宋朝葉夢德所著之石林燕語卷三(稗海叢書本)『舊制幞頭巾皆折而歛前。神宗嘗謂近臣,此製承上之 皆前俯而後仰,歛巾尚有遺意也』。 意。紹聖後,始有改而偃後者,一時宗之。謂前爲歛中,遂不復用此。雖非古服隨時之好。然古者爲冤,
- (三四)所謂「幞頭」,根據宋朝周密之齊東野語卷一三所載『……一日宴伶人衣金紫而幞頭,忽脫乃紅巾 此係說明伶人脫去幞頭後露出紅巾,所謂幞頭巾或指此而言 也
- 二五)參閱姚靈犀所著「采靡精華錄」(民國卅年天津書局出版)。
- (三六) 龜茲伎係西域樂之代表,如唐朝段成或之酉陽雜俎卷一二所載『元宗常伺察諸王。寧王常夏中, 鼓。所讀書乃龜茲樂譜也。上知之喜曰,天子兄弟當極醉樂耳』。此係說明寧王常讀龜茲樂譜自娛 知之,頗爲喜悅之意。按西域樂種類繁多,專讀龜茲樂譜尙屬少見。此外根據段成式所著之「金剛經鳩異 (唐人說薈本) 所載 『荆州德法寺僧惟恭,三十餘年念金剛經,日十五遍。……因他故,出寺去一里。 ,玄宗

各說:第五章 十 部 伎

- 逢五、六人,年少甚,都衣服鮮潔,各執樂器,如龜茲』 似亦可稱爲「如天竺」也,龜茲樂當係西域樂之代表 。龜茲樂器屬於印度系統,所謂「如龜茲」 語
- (三七) 本文係晉書卷一二二呂光傳之抄記
- (三八)根據北周書卷五武帝紀上所載『大和六年九月癸酉,省掖庭四夷樂,後宮羅綺工人五百餘人』 似 尚未完全廢止 。四夷樂
- 祖行親迎之禮」。 據北周書卷九,皇后列傳所載 此係闡述自阿史那皇后入朝以後,西域樂復被採用 『武帝阿史那皇后 ,突厥木扞可汗俟斤之女。……天和三年三月后至。高
- (四〇) 詳述於樂人篇。並請參閱本書第一章太常寺樂工
- 關於 侯提鼓」之名稱與彈箏、齊鼓、擔鼓,屢見於通典及新唐志,此種樂器之存在,當無法予以否定也。 迨至唐代,始予補入, 「侯提鼓」之類別,史料內並無明確記載,似與雅樂之提鼓無關。九部伎創設初期 故似非俗樂器,其是否與「齊鼓」、「擔鼓」同屬於胡樂器者, 亦難證實, 種樂器 惟
- (四二)本篇内所引用者,已詳述於樂器篇,故對其書名、卷數、頁數等,均未明示,僅記述作者姓名而已
- 四三)請參閱 Curt Sachs, History of Musical Instruments, W.W. Norton, New York, 1960 版之古 代印度章
- (四四) 高昌出土之繪畫與燉煌之壁畫內 ,曾有很多實例,此均係中國方面現有之史料
- (四五) 「毛員鼓」與「都曇鼓」在天竺伎與龜茲伎內有共通之點,亦係證明兩鼓均起源於印
- (四六) 締大鼓係兩端網紮「皮革」之構造,如前期圓胴,或桶胴之「太鼓」。此爲古代傳統,細腰鼓必爲締大 獨鼓」係桶胴,而非細腰也

鼓,但締大鼓並非一定爲細腰鼓。如「

- (四七)隋朝之天竺伎,並無羯鼓與篳篥,迨至唐代,始予編入。
- 〈四八〉羯鼓爲「龜茲、疏勒、天竺、高昌」四佐之樂器者,唐代固有此種說法。惟其屬於龜茲疏勒二伎者,隋 則無記述 志以下之六典,通典、兩唐志亦均有同樣記載;其屬於天竺、高昌二伎者僅通典、兩唐書有此記載,六典
- 梵語寫成漢字時,「La」與「Va 或 Ba」通用,是則銅鈸恐係 tāla 譯者,(按「銅鈸」,「隋志」 「銅拔」,或係音譯故也)。
- (五〇) 「銅鈸」與「打沙羅」前者係「鈸」,後者係「鑼」爲不同之樂器
- 冠二 Traduit et Annoté par M.M. Ed Chavannes et P. Pelliot, Journal Asiatique, 1931. Tom. I. Tom. II. M.M. Ed. Chavannes et P. Pelliot; Un Traite Manichéen Retrouvé en Chine, 請參閱 M. Sylvain Lévi; Le "Tokharien B," Langue de Koutcha, Journal Asiatique, 1903,
- (五二) 請參閱明朝方似智所著之通雅卷二九。
- (五三) 舊唐書所載『緋襖、白袴帑』係根據疏勒、安國、康國、高昌四伎之例,舊唐書之史料,當較正確
- (五四)根據 列樂部』。則扶南樂並未編入十部伎。此「列」字之意義當與「以列於太樂」之「列」字相同 「通典」四方樂所載『平林邑國,獲扶南工人及其匏琴。琴陋不可用。但以天竺樂傳寫其聲, 而不
- (五五) 關於樂器種類,通典與隋志所載者爲十種,類別相同; 「六典」所載,亦爲十種,惟其中以「侯提鼓」 代替「腰鼓」,其餘九種相同;新唐志則將兩者同時列入,合計爲十一種,此種大同小異之處 伎之本質,則毫無影響。 ,對於疏勒
- (五六)「六典」所載樂器,缺「簫」,另以「大篳篥」代替「篳篥」,數量方面,除「銅鈸二」外,其餘樂器

各說:第五章

十部伎

唐代音樂史的研究(下冊)

五九六

- 志與隋志 「通典」與「六典」大致相同,有「簫」無「和鼓」,除了「竪箜篌」外,另有 相同 ,僅結尾處,增載『箜篌、五絃琵琶今亡』一句;新唐志除「雙篳篥」外,九種各一,無雙 「箜篌一」 ;舊唐
- (五七) 鼓 若「笛鼓」係 ,當另有記述也 「笛」與「某鼓」兩者誤爲綴合,則後者「某鼓」當係指「大鼓而言」,而大小鼓與正和

,諒係

有誤

- (五八) 白袴奴」書爲「白袴帑」 舊唐志將 「錦衿標」書爲 ,惟前後兩者意義完全相同 「錦領」、「錦袖」 書爲 錦領袖」、 「綠綾渾襠袴」 書爲 「綠綾襠袴」
- (五九) 請參閱各說第一章第一節第一三二頁。
- (六〇) 「通典」所載之開皇六年當係有誤。
- (六一) 「通典」 迨至 琵琶二、銅角一、竪箜篌一(今亡)、笙一』。「舊唐書」與「通典」大致相同,缺少「笙一」。新唐志 一六典」 載為 唐代 「有豎箜篌、銅角一、琵琶、五絃、横笛 與以上所載資料,則稍有出入。按十部伎之記載,係以隋朝爲基礎,「六典」 ,編入十部伎,故各種史料記載,稍呈混亂,「通典」與「新唐志」雖僅較,「六典」多出「答 所載爲「樂用答臘鼓一、腰鼓一、鷄婁鼓一、羯鼓一、簫一 、簫、觱篥、答臘鼓、 、横笛一、篳篥二、五絃琵琶二、 腰鼓、鷄婁鼓 以後,漸次整理 、羯鼓皆二人」 0
- 此種縱笛可能係從中國輸入之尺八,與高昌伎特有之銅角相似,並非角笛而係竹製樂器

腦

鼓

與

羯鼓

兩種

,但順序排列,則有顯著不同

,如上所述,六典所載者

,當爲基本資料

(六三) 遠在漢朝 即胡樂也。張博望 已有胡角之名。如晉書卷二三樂志所載『胡角者,本以應胡笳之聲,後漸用之橫吹。有雙角 (張騫) 入西域,傳其法於西京 。惟據通溝(位於我國東北三省)之高句麗丸都城

- (六四) 若印度之佛教音樂,前期之樂器 故址古墳壁畫所繪者,係角笛,而並非銅製之銅角也 (詳述於樂器篇)
- 昌之鲖角,究係與「印度」或「加達拉」何者相似,亦無法證明。 將可能出現,但是根據加達拉資料,此種六弦琴形リユート彫刻形狀,爲一較粗之縱笛,由於彫刻難以明 ,實難以斷定其是否爲角笛之一種。按印度之角笛 ,傳入西域文化第三期之高昌,則除于闐、龜茲外,「加達拉」地方亦 (銅角) 爲先端彎曲朝顏形擴張之形狀,至於高
- (六五) 參閱 A.v. Le Coq; Bericht über Reisen in Chinesische Turkistan (Vortrag.) Zeitschrift für Anthropologie Ethnologie und Urgeschichte, Berlin, 1907.
- (六六) 日本古典全集第一期內「信西古樂圖」卷首之「諸樂器圖,誤將阮咸稱爲五絃」。即爲一例
- (六七) 中日兩國,通常均把「高句麗」稱爲 方唐樂與右方高麗樂兩類。 在此以前, 奈良朝之三韓樂, 亦載有高麗樂(與新羅樂、 百濟樂共稱爲三韓 「高麗」。日本平安朝初期,實施樂制改革,將管絃舞樂,分爲左
- (六八) 北史卷九四東夷傳亦有同樣記載
- (六九)朝鮮方面資料,請參閱筆者所著「東洋樂器及其歷史」。
- (七○) 參閱池內宏博士、梅原末治博士所著之「通溝」下集(日滿文化協會昭和十五年出版)圖版二八之⑴『

【踊塚主室奥壁天井第四持送壁畫細部』。

(七一)「五絃琴」亦可視作中國之琴,惟中國之琴,自西周以來,均爲七絃琴。所謂五絃琴者,朝鮮曾將七弦 琴與七絃琴之名稱,故將六絃之玄琴 , 亦寫成爲五絃琴 , 此與日本將其「六絃和琴」在「正史外國傳」 琴制度復古改用五絃琴 (傳說中國在周文王時代係使用五絃琴,武王時改爲七絃琴),但在中國僅有五絃

各說:第五章 部 伎

「五絃琴」情形巧合。又五絃琴亦有解釋爲「五絃」與「琴」,但此種解釋,似嫌勉強而欠妥當

(七二) 參閱晉朝崔豹之「古今注」音樂項目。

(七三) 陳暘樂書卷一二八所載『扶南、高麗 寸餘。鱗介具焉。亦以楸木爲面,其棹 、龜茲、疏勒、西涼等國,其樂皆用蛇皮琵琶,以蛇皮爲槽 (杆) 撥以象皮爲之,圖其國王騎象,象其精妙也』

詳述於筆者所著之「箜篌之淵源」。 (考古學雜誌第卅九卷第二、三號)

(七五)筆者於昭和十八年曾赴中國各地孔廟,實地調查證實。

(七六) 參閱舊李王職所著之「李王家樂器」。 (寫眞集,昭和十四年三月發行)

(七七) 參閱筆者所著之「東洋樂器及其歷史」。

(七八) 陳陽樂書卷一三一所載『後魏宣武素悅胡聲, 其樂器有胡鼓、胡萱。玉篇謂笸笙是也」

(七九)參閱筆者所著之「燕樂名義考」。

(八○)参閱陳暘樂書卷一四八。新唐書卷一○七呂才傳。田邊尙雄氏所著之「正倉院樂器之調查報告」 博物館學報第二册(大正十年),及林謙三、芝祐泰所著「正倉院樂器調查槪報闩」宮內廳書陵部紀要第 集 (昭和二十六年)。 帝室

(八一) 隋書卷「三音樂志載爲『三朝,第一奏相和引,第二衆官入奏俊雅,第三皇帝入閣奏皇雅 三設大壯武舞,十四設大觀文舞,十五設雅歌五曲,十六設俳伎,十七設鼙舞,十八設鐸舞,十九設拂舞 發西中華門奏胤雅 二十設巾舞並白紵,二十一設舞盤伎,二十二設舞輪伎,二十三設刺長追花幢伎,二十四設受猾伎,二 , 第九公卿上壽酒奏介雅, 第十太子入預會奏胤雅, 十一皇帝食舉奏需雅, 十二 ,第五皇帝進王公發,第六王公降殿同奏寅雅,第七皇帝入儲變服 ,第八皇帝變服出儲 撤食奏维雅 ,第四皇太子 +

胤雅,四十八衆官出奏俊雅,四十九皇帝興奏皇雅』。 安息孔雀鳳凰文鹿胡舞登連上雲樂歌舞伎,四十五設緣高絙伎,四十六變黃龍弄龜伎,四十七皇太子起奏 五設金輪幢伎,三十六設白獸幢伎,三十七設擲蹻伎,三十八設獼猴幢伎,三十九設啄木幢伎,四十設五 十五設車輪折脰伎,二十六設長蹻伎,二十七設須彌山黃山三峽等伎,二十八設跳鈴伎,二十九設跳劍伎 ,三十設擲倒伎,三十一設擲倒案伎,三十二設靑絲幢伎,三十三設一撤花幢伎,三十四設雷 呪願伎 ,四十一設辟邪伎,四十二設背紫鹿伎,四十三設白武伎作訖將白鹿來迎下,四十四設寺子遵 幢伎

(八二) 隋書卷 戲場。百官起棚夾路,從昏達旦,以縱觀之,至晦而罷 環佩飾以花毦者,殆三萬人。初課京兆河南製此衣服,而兩京繪錦爲之中虛』 而跳弄之,并二人載竿,其上有舞,忽然騰透而換易之。又有神鼇負山,幻人吐火,千變萬化,曠古莫儔 去十丈,遣二倡女對舞繩上,相逢 。染于大駭之。自是皆於太常習,每歲正月,萬國來朝,留至十五日,於端門外建國門內,綿亘八里列爲 覆于地。又有大鯨魚噴霧,翳日倏忽成為黃龍,長七、八丈,聳踊而出,名曰黃龍變。又以繩擊兩柱 苑積翠池側,帝帷宮女觀之。有舍利先來,戲於場內。須臾跳躍,激水滿衢,黿鼉、龜蠶、水人蟲 一五音樂志所載『大業二年,突厥染干來朝,煬帝欲誇之,總追四方散樂,大集東都。初於芳華 ,切肩而過 ,歌舞不綴。又爲夏育扛鼎取車輪石臼大甕器等,各於掌上 。伎人皆衣錦繡繒綵,其歌舞者,多爲婦人,服鳴 相

(八三) 高昌伎之編入,當在貞觀十四年十二月。按讌樂亦在同年完成作曲。十部伎初演時間爲貞觀十六年十 月乙亥以前 曲編入時間在前 高昌在後 ,在兩伎同時編入後十部伎完成後初演者亦未可知。至於兩伎編入,必有先後順序 ,則「通典」所載之九部伎,不能有短時間之存在。新唐志所載編入順序,亦爲讌樂在前 ,若以讌樂

各說:第五章 十 部 伎

(八四)、隋志、六典、通典、舊唐志、新唐志等, 對十部伎史料之記載 , 均有出入, 其中記述最簡單者則爲六

典。

備	服	舞	各	樂	樂	由	
		人	樂器	器	曲		
考	飾	數	數	名	名	來	
	無	無		有	有	有	隋
						+	志
							六
	無	有	有	有	無	無	
	178				9.]		典
三條之分載	有	有	有	有	無	有	通
代							典
通							檀
	有	有	有	有	無	有	唐
典							一.
							爱
	無	有	有	有	無	無	厚
							一.

(八五)如「突厥」等大國,若無相當樂伎,殊不可能。按阿史那氏嫁配北周武帝時,隨行有龜茲樂人蘇祗婆 故突厥當亦盛行龜茲樂(參閱筆者所著「西域七調及其起源」——史學雜誌第五六編第九號)。

(八六)如通典卷一九三悅般條所載『太武眞君九年,遣使朝獻並送幻人。稱能割人喉脈令斷,擊入頭令骨陷 皆血出淋漓或數升或盈斗。以草藥內口中令嚼咽之,須臾血止,養瘡一月復常,又無痕癥。太武乃取死罪

囚,試之,皆驗云』

(按悅般係屬幻術之一種)。

- 八七) 「笙」雖係中國樂器,其傳入西域之例亦有,但很不可能傳至遙遠之「點憂斯」地方。
- (八八)請參閱筆者所著之「東洋樂器及其歷史」。
- (八九) 同八十八項。
- (九〇) 同八十八項。
- 根據高楠順次郞博士、田邊尙雄氏、津田左右吉博士、田中於兎彌氏、堀一郞氏等論證,所謂「林邑之 似起源印度 ,經由海路 ,流經中國 ,傳入日本
- (九二) 参照筆者所著之「東洋樂器及其歷史」。
- 九三) 獠 (通典卷一八七)。

|西原蠻」,新唐書卷二二二一下。

東謝蠻」,舊唐書卷一九七。

(九四)若「百濟伎」與「扶南樂」相同,共爲十部伎以外之樂伎,則其與十部伎同時上演者,亦未可知也

(九五) 參閱田邊尚雄氏所著之「日本音樂的研究」與「第一音樂紀行」。

(九六) 宜用也」。簸邏廻亦稱 根據陳暘樂書卷一三〇所載『胡角本應胡笳之聲,通長鳴、中鳴,凡有三部。魏武帝北征鳥桓,越沙漠 軍士聞之,靡不動鄉關之思。於是武帝半減之爲中鳴。其聲尤更悲切。蓋其制並五采衣幡掌畫交龍五采 ,一爲盪聲,二爲牙聲。亦馬嚴驚用之也。其大者謂之簸邏廻。胡人用之。本所以驚中國馬。非中國所 。故律書樂圖以謂長鳴一曲三聲,並馬嚴驚用之,第一聲曰龍吟,二曰彪吼,三曰阿聲,其中鳴一曲二 「中鳴」,爲較大之胡角也。

第六章 二 部 伎

宗之二 樂內容 玄宗 之俗樂等三 存古 俗樂出現以後 至中葉 唐初太祖 周 朝 唐 一部伎 缺 代 時 禮 及太宗 音樂 雅樂在內容及形式上,尚保有燕饗用之雅樂之獨立立場。唐朝中葉以後 乏藝 樂 再度 制 種 ,唐 音樂爲主流 術 度 ,如上所 設法復 漸 末之欽定諸 性 兩 , 但因 朝 形 , 形 式 , 微 式上保存古制 興 受胡樂影響及俗樂發達 祖 述 ,係 雅 孝 註 孫 舞曲 樂 以中國古代之雅樂 (註三) -。當 張文收等爲復興 。至於其他之所謂雅樂 , 時崇尚儒教 , 成爲屬於禮樂思想上的 亦無實際效果 緣 雅樂 、 南北 故 禮 樂思想之學 , , 雖經 ,着手制定大 而 朝以後西方流 ,實質上與胡俗樂相 胡俗樂却實際上控 政治力量 者 一種 , 卑 唐雅 支持 「燕饗新雅樂, 視胡 入之胡 樂 , 終因 樂 (註二) 接近 制了 樂 , 技 斥 與漢 如 爲 唐 術 0 , 0 唐初 所謂 朝 卑 胡俗兩樂融合之新 總之,從唐 落後 俗之鄭 朝 一代之音樂 以 之三大舞 雅 後 顯 樂 具 小 衞 , 朝 成 旨 香 有 初期 樂 傳 · 玄 果 在 0 保 雅 統

遷及其 此 摘 對 在二 唐代樂曲 般 拙 著之 部伎 人 本 誤 質 中 將 部份 9 燕樂名 僅 唐 藉 以 有 末俗樂總 簡 容另在樂曲篇 剖 義考」 明 略 唐代 解 釋 稱 特有 爲 中 , 對其 燕樂」 會論 無詳述外 宮廷 詳 細 及 0 上 之組 ,本章僅就與二部伎有關之唐末各種舞 燕饗樂」 按燕樂 述 之新 織 及 之 燕饗 變遷 係宋 樂 部 朝 則 俗樂之名稱 , 對 其 無 論 和 部 唐 述 伎 末 0 **汽燕饗用** 本 亦曾簡單 9 章 唐 係 朝 之燕 之各 專門 提 曲 種 響 及 論 樂 舞 筅 ,予以簡單之必 , 但 曲 , 部 並 .該 異 伎 項 無 之組 曲 論 定 稿 ī 織 名 T 一要説 曾 稱 • 但 變 指 ,

理 如 部伎 第 五章 亦可予 一所述 一,十部 以參 伎制 考 0 度 中 , 燕饗樂 亦佔主 一要部份 此 與二部伎在不同之趣 旨下所 制 定

內 條 水 例 得大致常 志 法 難較 亦僅 , 如 藉以研究 (百官志) 亦 均 其 有詳 少 有 次在 在 詳 部 識 新 伎 盡 盡 舊 史料方面 , 記 記 究明 與六典有數百字之記載。著名之「梨園」 例如崔 唐 錄 述 , 書之崔邠傳記載一 其 0 通 , 其他 總之, 典 眞 令欽之敎坊記 ,唐宋詩 實 卷 內容 屬 研究二部伎 於片斷文獻 四六之坐立 , 詞中雖屢有唐代音樂記載,但內容片斷, 除此以 行。故欲研究各種制度,必須從各種零星史料中廣泛蒐集 ,僅二千字之小作,至於太常寺之音樂制度 者 外 , 由於史料較多, 一部伎條 ,實無力 ,爲數亦甚 方法 • 舊 豐 唐 0 在 ,對其組織情形 富 書 音樂志 史料中 比較研究太常寺樂工 (註四) 一比較豐 0 十部伎 新 唐 書 富者,實爲二 ,竟無文獻稽考 對唐代音樂制度鮮 方面 禮 樂志 ,亦僅 、教坊梨園 , 在 • 唐會 通 典 部伎與十部伎 有 。太常 要 兩 , 有提 兩 卷三三 唐 四 唐 ,才 書 部樂等 之職 志 四四 及 會 香 能 部 要 樂 獲 樂 官 無

第一節 二部伎之成立

史料 , 研 故必須: 究 部 綜 伎 合 , 各種 必先 瞭 有 關 解 其成立 之片斷 文獻 情形 , 予以推 但 因 敲剖析 部伎 與十部 也 伎 ` 四部樂、梨園等制度相同 缺乏明確

各說:第六章 二 部 伎

第一項 各曲製作之年次與事情

一部伎係由原來之十四曲編成,各曲製作時,各有其不同動機,首先從此點着手・以明瞭其成立

(一) 立部伎八曲

之過程

(1) 安樂

通典卷一四六坐立部伎條載有『後周武平齊所作也』。此係說明「安樂」係建德六年 七七年) 北周武帝平定北齊時製作之曲。此外,新唐志亦載有 『安舞、太平樂,周隋遺音也』 (西紀五

。安舞係北周之樂舞,故太平樂也許隋朝所作之曲亦未可知。

(2)太平樂

曲 爲唐朝以前之作曲 太平樂在立舞伎八曲中,置於安樂之後,破陣樂之前第二曲位置。按破陣樂係唐太宗時所作之 ,爲唐初新燕饗樂之第一曲,在此以前 但 其 屬 於隋朝樂曲當無異論 。但是證諸隋朝並無上演太平樂之文獻,太樂令壁記對其製作年代亦無記載 ,唐初似無其他新的燕饗樂新曲 ,是則太平樂似 可視

(3)破陣樂

通 與所載 『破陣樂,大唐所造也。太宗爲秦王時征伐四方。人間歌謠,有秦王破陣樂之曲 。及

之舞 德之舞 朕以 此 居 德 爲比」 陛下以 如蹈 極 由 厲 卽位 安人 一之致 舞 慶 郎呂才以 彜 股 昔 , 雖 太宗 皆 武 厲 陛下 首日 七德之舞 功定天下, 有 在 貞 聖武戡 異文容 謂 太宗 增 功成 今日 斯爲 藩 侍臣 觀七年 奏七 百戰 御製詩等於樂府被之管弦,名爲功成慶善樂三曲 舞者至一百二十人,被甲 「臣不敏,不足以知之」 , 化 難立 屢 遇 日:「 0 日 ,功業有之致有今日 德 矣」 定 所 有 百勝之形容 : 製破陣樂 偕 終當以文德綵海內 以 -, 征 極安人, 九功之舞 陳樂象德實弘 被於樂章 討 · 朕雖以武功定天下,終當以文德緩海內文武之道,各隨 股 昔 奏於庭) 0 又舊唐志 0 世間 在 舞 功成化定,陳樂象德實宏濟之盛烈,爲將來之壯觀 0 藩 圖。……令起居郞 羣 , 0 , 遂 邸 臣咸稱萬 觀者見抑揚蹈 七年太宗制破陣舞圖……令呂才依圖,教樂工。……更名七德 示不忘於本 載有 有此樂。豈意今日登於雅 , 清之盛 屢 , 所以被於樂章 執戟以象戰陣之法焉 0 有 , 『貞觀元年,宴羣臣 其後令魏 文武之道 征伐 歲 烈 也 。.....顯 , 0 爲 厲 人間 呂才依圖 莫不 徵 ,各隨 將 0 來之壯 、虞 尙 遂 , 書右 慶元年正月, 扼腕踴 亦不忘 有 世南 其 此 教 時 觀 僕 樂 歌 0 0 樂 躍 ……爲九功之舞。 射封 始奏秦王破陣之曲 0 0 0 於本也」 I. 0 (六年太宗行幸慶善宮…… 褚亮 文容習儀豈得爲 然其發揚蹈 **党意今** , 公謂文容不 。……云秦王 凜 德 改破 然震 彝進 • 李百藥改制 0 Ħ 竦 陣樂舞爲神 右僕 ·登於雅 日 · 如蹈 , 厲雖異 武 其時 陛下 射 破 臣 冬至享醼及國 厲 比 封 樂 。太宗謂 陣 , 文容 一德彝 列將咸上壽云 歌 斯 以聖 文容習儀豈 樂 。公謂 0 功破 爲 然其 0 太宗日 過 武 進 饗 更名七 於是 功業 侍臣 戡 文容不 H 發 宴 奏之 有 起 0 立 日 得 ,

各說:第六章 二 部 伎

::後 功興 識 卿 七 曲 稱 卽 陣 者 本 0 萬 秦 器 將 也 爲秦 位前 樂』 蕭 武 觀 德 以 王 0 , 之 及 及 舞 令魏徵與員 ,終 (司徒陝東道大行臺尚書令。位在王公上,增邑戶至三萬 武 周 瑀 0 刨 士三 新 功 等 帝 \exists 0 0 破 舞初 以文德 右 位 唐 , 任 F 有 H 「樂所 所不 志 萬 厚 根 陣 秦 述 「方四 宴會必奏之。 據 曲 Ŧ 成 射 所 賜 9 前後 時 文 外散 封德舜日 載 E 忍 以 褒 ,綏海內謂文容 ,供軍中歌唱 , 當 史係 海 美 觀 我不爲 -, , 未定 者皆 七 破 實 盛 鼓 騎常侍褚亮 0 德舞者本名秦王破陣樂,太宗爲秦王破劉 如新 吹 高祖武德 劉 有因果關 德 形容而 也 扼 武 「陛下以聖武戡難陳樂象德文容,豈足道哉 , , 攻伐 謂侍臣曰:「 腕 獻俘 唐書 周 踴 0 0 -薛舉 六 及至秦王卽位太宗後 自 以平 有 躍 係 於 太宗本紀 元 • 員外散 如蹈厲 太廟 年 是元 所 , (註五) 至四 諸 , 禍 未 竇 日 圖 將 盡 0 [年間事 雖發 建德 武德 E 騎常侍處世 高 , , 0 , 斯過 重複 冬至 製 陛 壽 加 揚 四年條 樂 下 以 、王世充時依蕭瑀 , 蹈厲 破劉 羣臣 矣 謂 情 之處甚多,綜合所述 陳 • 朝 其 太宗 (註六) 0 南 異乎文容 所 會 梗 武 稱 , 及製舞 每逢太宗宴會 槩 周 載 萬 功 • , 慶賀 太子 歲 高 而 0 • 「六月凱 薛 武德四 已 0 , 右庶子 賜 古 與 舉 蠻 圖 ,然功業由之被於樂章 0 武周 若備 夷在 袞 官 E 九 , • 功舞 竇 ……命呂才以圖 年 言 冕 號 旋 李百 0 六月 寫 建 不 0 , , , 庭 金輅 爲表示征 軍中相 太宗 必 該破陣 者 同 禽 德 足 0 奏此 帝矍然日 奏 藥 獲 以 , , 被 勝 王 謂 稱 , 0 , 9 雙壁 今將 更製 利 曲 樂 世 相 與作秦王 金 0 伐之樂作 乃 甲 凱 充 率 按秦 教 更 相 願 以 歌 所 加口 旋 係太宗 , ,示 嘗 樂 黃金六千 號 辭 號 陳 圖 舞 , 雖 破 為 其 鐵 高 王 神 I 天 曲 尚 功破 其 狀以 太常 名日 以 不忘 陣 策上 祖 征 騎 0 : 愛 討 未 臣 武 樂 ,

領

,

,

厅 ,前 爲 隋 後鼓吹,九部之樂 代 以 後燕饗之樂 , , 此或爲太宗即 班劍四十人』 。文中 位後 , 製作盛 所稱之前後鼓吹 大之秦王 破 , 陣 一樂之動 指 軍 樂 機 (註七) 者 0 九 部

此係 H 年 名爲 此 以 曲 後 更將 七德 貞 破 及 雁 卽 列為雅 觀 陣 破 位後 , 之舞 陣樂 元 秦王 七 樂 年 日 , 樂演 (貞觀 • 破 IF. 之本質; 迨至貞觀七 0 陣樂改 正月癸己 其 冬至大享 月七日之事 以 奏 雅 元年正 ,尚書右僕射封德彝奏言,文容與武功均不足比 稱 樂身份之破陣 醮 神 (十五 功 月三日) 9 , 以 破 以 及其 日 後 陣 樂 年,太宗製作破陣 , 立即 他 在 魏 樂 , 國家大 此恐係 上殿庭 徴 規 模 賜 ` 演 虞 宴 , 大爲 拿臣 慶 與 世 奏 時 功 南 , 成 觀 整 ,演 , • 樂舞 慶善 褚 備 均 者大受感動 演 亮 0 奏秦王破 I樂對 , 根 圖 奏破陣樂及 據舊 李百藥等文人學士 (註八) 照之名 唐 陣之曲 , ,命起 上 書 慶 本紀 稱 壽 , 善善 由 羣 0 , I樂兩 當時 呼 自 居郎呂 此 (註九) 百 萬 可 觀 知 太宗會謂 曲 歲 ,]才依圖 改製 七 及 0 會要 年 高 所 IE 宗 歌 謂 記 教 侍臣 月十五 顯 登 詞 慶元 、授樂 雅 載 , 更 樂 ,

(4) 慶善樂

廖 善 六年太宗 安 通 樂之曲 典 0 賞 以 所 象文教 賜 載 0 閭 行 -令童 慶善 幸 里 慶善宮 治而天下安樂也 , 有同 兒 樂亦大唐造 1 介 漢 。宴從臣 之宛 , 皆 進 沛 也。太宗生於武功慶善宮。及旣貴宴宮中 德冠 於渭 焉 0 正至饗宴及國有大慶 0 此水之濱 於是起 • 紫袴褶·爲九功之舞。冬至京醼及國有大慶 居郎呂 ,賦詩寸韻 才以 御 0 奏於庭』(註1〇)。 其宮即 製 詩 等 品太宗降 , 於樂府 誕之 , 又舊 賦詩 被之管絃 0 車 唐 以管 駕 志 所載 臨 絃 , 與七 名爲 幸 , 『(貞觀) 德之舞 功成 每特 慶 感 蹈

各說

:第六章

部

伎

偕奏于 從臣 製作時 十四人冠 庭」 賞賜閭里同漢沛宛 間 ,唐會 進 0 德 即高祖舊宅也」 又新 冠、紫被褶、長裳、漆屣履而舞 要卷三三曾引用上述舊唐志 唐志載有 。帝歡甚 ,另記有太宗賦 『九功舞者本名功成慶善樂。太宗生於慶善宮。貞觀六年幸之。宴 ,赋詩 。起居郞呂才被之管絃,名曰 ,明記 詩十韻 。號九功舞 爲貞觀 , 內容如次: ,進蹈安徐以象文德』 六年九月二十九日,並註解慶善宮 功成慶善樂,以童兒六 0 關於慶善樂

壽 邱唯 舊 跡 , 酆邑乃 前 基 9 粤 餘承 累聖 在

武

功

縣

,

懸弧 亦 在 茲 9 弱 齡 逢 運 改 提 劍 鬱 三時

麾八荒定 懷 柔萬 國 夷 梯 Ш 咸 入款

展 海 朝四岳 亦 來 思 , 單于陪 無爲任百司 武帳 , 霜節 日 涿 明秋景 衞 文螭

端 駕 指

輕冰結 水湄 , 藝黃遍 原隰 ,禾穎郎京 坻

共樂還鄉宴 , 歌此大風詩

根據上 高祖 韻 , 舊宅) 起居 述 9 時 郞 功 呂才 ,與 成 慶 漢 在樂府作管絃樂曲 善樂,係貞觀 高 祖 心訪問故 鄉沛 六年九月二十 縣情形 ,稱其舞爲 相 九日 同 ,厚 九功舞。元旦冬至以及其他國家大慶時 賜 太宗駕臨其 鄰 甲 , 並在渭水之濱宴 誕 生地 慶善宮 賜 (京: 從臣 兆 府 ,與七 賦 武 詩 功 縣

德舞共在殿庭上演

0

(5) 大定樂

營新 定樂 元 大定樂 相 者雜 斷 賓之曲 延 根 0 派 據 師 許 率軍 教 兵 綵 唐 通 , 之舞 征 敬 有差 志 典 蘇定方 9 親 計 宗 以 『(顯 『高宗所述,出自 ·歌者 征 潦 獻 0 , 時 東及 名 許 ` 0 日 慶) 季 和 新 阿史那忠 , 曾 高 之日 師 唐 0 召 麗 法 六年三月上欲伐遼於屯營教舞 以及 **戎大定樂** , 李 張 大 9 『帝將伐 動等將領 延 唐 紘 、于闐王 高宗親率大軍始告平定按 師 同 |破陣樂。……歌 會 要 軌 0 -其時 蘇 高麗 卷 樂 定方 一伏閣 三三 ,在洛陽城門設宴 0 象高 , , 欲 諸 燕洛陽 , 親 BAJ 樂條 麗平 上官儀等赴洛 史 征 云八紘同 遼 那 而 城 門觀 東 忠 龍 天下大定也 朔元 。召李義 , • 0 于 以 ,對屯營之兵 屯營教 . 軌樂,以象平遼東而邊隅大定也』(註一一) 高宗 象用 **圆**王 年三 城門 伏闍 於龍朔元年 月 9 武之勢」 舞 府 (及遼 觀樂 日日 、任 0 按新 、上官 ,新教演舞 東平行軍 雅 , 0 樂名 所 Ŀ 征 相 載 **沼李** 義 用 許 (顯 武之勢 等 0 一式大定樂 自 大總管 敬宗 勣 慶六年二月乙未 , 讌於 此 隋 代 李 , 名日 謂 許 以 城 李 義 之 來 門 勣 团 府 9 一一式 賜 作 師 戎大 曾 觀 任 夷 觀 改 張 不 山 雅 來 樂

(6)上元舞

根據 然後用 上元 通 此 典 舞 年 E + 餘 元 祭並 月 樂 勅 , 停 供 高 宗 响 0 祭 所 新 上元 造 唐 0 志 舞 舞 八十人 0 『上元舞者 前 令大 , 洞 衣 享 , 書 高宗所作也 , 雲 皆將 水 備 陳 五. 設 色 0 , 0 舞者百 自 以 今後 象 元 八十人, 氣 , 員 , 故日 丘 方 衣畫 澤 F 元 , 雲五 太 0 廟 色 舊 祠 唐 享 衣 志

各說:第六章 二 部 伎

雲之曲 元三年 以 五 根據新 + 象元 加 新 0 所 唐 唐 編 氣 F 著于 志所 大祠 志另載之『儀鳳二年 作 元 其 舞 其 享 樂有 載 雅樂者二 係與破 製作宗旨與其他諸 皆用之。至上元三年韶惟 『唐之自製樂 上元 陣 編 、二儀 , 慶 慶 善兩 , ,凡三大舞 、三方 善樂五十 太常卿韋萬石 樂 舞大致相同 共 、四時、五行、六律、七政、八風 同 編 演 圓 ,一日七 著于 奏 丘方澤太廟乃用。餘皆罷」 0 奏謂 。「上元 雅樂者 但 一破陣 德舞 作 樂 • 二日 上元 編 慶善兩 , 與破陣樂 舞 上元 1九功舞 兼奏破 樂 舞二十九編皆 , 陣 經常以文 • , 慶善 三日 所 、九宮 載 慶 上元 樂共 善 ,上元 、十洲 著于 武兩 舞 舞 稱 爲 舞係高 0 雅 三大 舞 īfii 0 樂」 此 得 關 破 宗上 外 舞 陣 係 註 樂 慶 樂

(7) 下壽樂

同

時

演

奏

0

而

上元舞則與此不同

也

至 根 殺 首尾 聖 , 戲 壽 說 據 尤要快健 樂 明 日 爲 首 池 典 令 旣 E 玄宗所 樂……又作聖壽樂 令宜 諸 太樂令壁記 引 女衣 隊 所以 春 作 , 院 五 衆 , 方色衣 兩者所 所 人爲 更須能者也。 屬 、舊唐志等均載爲 目 首 尾 載,略有出入 ,以女子衣五 0 0 以歌 , 0 故 搊 舞之。 聖壽樂舞 須 彈 家 能 者 在 宜春院 色繡襟而 行 0 0 『高宗武后所作也』 此外 樂將 間 衣襟各繡 0 女教 闋 令學 ,唐朝崔 舞之。……又作小 稍 其 _ 一大窠 稍 舉 日 失 丰 令欽教坊記 , 便 隊 也 。惟新唐志玄宗條所載 堪 0 , 0 E 宜 皆隨其衣 餘 春 場 所載 破陣 十人許 院 , 惟 亦 本 有 搊 樂……又作光聖樂』 「開 彈 色。 I 人 舞 拙 家 元 製 + 0 0 必 純 曲 彌 _ 擇 年 縵 終 月 『帝卽位 謂 尤 紗 不 者爲 成 初 下 製

0

0

,

纔及帶 設置 爲 中 開 , 後 卽 元 一壽樂 十一 衆中 。若短汗衫者以籠之。 ,幾乎沒有移來教 年 , 從領上抽去籠衫 初製 爲 種 , 世妓樂 但所 坊變爲妓樂者 述 , 而二部伎原則上係由 「五方色衣」 各納 所以藏繡窠也。舞人初出樂次 懷中 , Q 觀者 故聖壽樂亦不能例外。 與 繡 忽 太常 襟 見衆女咸文繡炳煥 寺樂工 , 與立 演奏。按太常寺所屬之曲 部伎之聖壽樂不同 。皆是縵衣。舞至第 是則聖壽樂製作年代 0 莫不驚異』 0 後者教 一疊 0 文中 , 坊記 相聚 似以太 於敎坊 係 說 場 所 明

(8) 光聖樂

樂令壁

記

所稱武

后

所作

,

較爲妥當

以 涌 陣 推 樂令壁記 典 樂……又作光 光 太樂令 王 所 迹 聖 樂 載 所 壁 壽之容 曲 , 一高 興』 記 舊 名爲 但 唐 宗所造也 志 聖樂,舞者鳥 光 光 鑑 0 , 於新 以歌王 壽 聖 舊 二部伎係根 樂 唐 樂 志 唐 , 0 二部條 今上 舞者 跡 作者爲唐玄宗」 志玄宗條使 所興』 據 冠 玄宗 八十 通典 畫衣 『光聖樂,玄宗所 0 人 所 用 又新唐志玄宗條 造 9 , 鳥冠 但上述中 以歌王 0 舞 , Ŧ 但正 八十人 迹 五. 一迹所 綵畫· 字樣 確製作時間 , 僅通 興 造 衣 也 鳥冠 , 『帝卽位……又作聖壽樂 , 其 0 兼似 典 0 八書爲 舞 與 原則上 , 上元 五綵 令 者八十人, , 却 壁記較爲 書 無法稽考(註一三) 高宗所作」 , 通 聖 衣 典二 壽 , 之容 接近 鳥冠 兼 一部伎記 似 , 上元 0 , 0 五綵 故綜 令壁 以 ,……又作 歌 載 聖壽 Ŧ 合各種 記 畫 , 係根 一業所 書爲 衣 之容 ,兼以 據太 史料 小 興 曲 破

一)坐部伎六曲

各說:第六章 二 部 伎

(1) 讌樂(註一四)

如舊唐志所 製景 名日 讌樂,奏之管弦,爲諸樂之首,元會第一奏者是也』 雲河淸歌之曲名 載 『(貞觀) 十四年,有景雲見河水淸。張文收採古朱雁天馬之義 讌樂。根據通典資料,張文收官位協律郎,與太常卿祖孝孫爲大唐 。張文收做朱雁 、天馬故事(註一五) , 制景 雲 河清歌

(2)長壽樂

雅樂復興之功臣(註一六)。

根據通典所載係『武太后長壽年所造也』

0

(3) 天授樂

根據通 典所 載爲 『武太后天授年所造也』 0 其製作動機 , 可能 與年 號 有 關

4鳥歌萬歲鄉

作 如 通 0 文中所稱能作人言之鳥,諒係嶺南之鸚鵡,而被武后養畜宮中者 典所載 『武太后所造也。時宮中養鳥能人言,又常稱 萬歲。爲樂以象之」 0 係則天武后所

(5)龍池樂

發現龍池異兆所作之曲。文中所述之崇慶坊係隆慶坊之誤。至開元二年,明皇舊宅增築宮殿 舟 如 池 通 典 內 所 元宗 載 『元宗 正位 龍 , 潛之時 以宅爲宮 ,宅崇慶坊 。池水逾大瀰漫 0 宅南坊人所 數里 一。爲此 居變爲 樂 池。瞻氣者亦異焉 , 以歌 其样 也 0 係玄宗之興慶宮 ,故中宗末年汎

(6)小破陣樂稱爲興慶宮(註一七)。故此曲諒係興慶宮落成後爲時

未久所

製作

兵夜半 使 後 易經常上演 於其改作動機 通 作成文成 白居易之霓裳 1 在聖壽樂之後,其所排順序,實難以置信也(註二〇) 因 , 陣樂卽 適 敗戰 載 敬 於隨 爲 忠獻 · 誅 韋 曲 由 『元宗所作也。生於立部伎破陣樂』 時鑑賞 凉州 霓裳 皇后 與 係一良好實例 ,故予改作爲坐部伎曲 小 羽衣詩內亦有註記(註一八)。文中之楊敬宗係楊敬述之誤 ,可能因爲秦王破陣樂係立部伎中具有代表性質之大曲 都督眨職(註一九),故其呈獻玄宗時間 羽衣曲十二遍』 破陣樂共奏於後 ,製夜半樂、還京樂二 也。此種坐部伎之樂曲,即爲玄宗之所謂法曲 。關於其製作時間 0 ,故小破陣製作時間 述及著名之霓裳 。按坐部伎係在堂上演奏,其舞樂規模遠較立部伎小,改作 曲 0 帝 , 。說明係玄宗朝時,將立部伎破陣樂改作者 又作文成曲 新唐志曾載有 初衣曲 ,當爲開元八年九月以前。新唐志將其放 ,當在其眨職以前 , 9 與 係 『是時民間 河 小 西 破陣樂更奏之。 ,爲唐朝末葉新俗樂之主 節 度 ,故必須在殿庭演 , 楊敬述於開元 使楊敬述呈 以帝自潞州還京 。玄宗將楊敬述 其後 獻玄宗者 八年 河 獻 西 師 奏 九月 。不 , 至 節 流 曲 , 度 興 ,

第二項 二部伎製定之年次與事情

根據 第 項所述二部伎之十四曲製作時間 ,計唐朝以前二曲,太宗朝代三曲,高宗朝代二曲,則天

各說:第六章 二 部 伎

中之「 华 樂 年 登 唐 涼 武 0 奏謂 志 次 其 極 曲 后 , 文獻 之後 1/ 後 是 四 時 朝 9 其 之坐 破 僅 伐 扶 期 代 改 後又分樂爲 四 陣 能 分 高 南 所 爲 編 部 樂 享 昌 根 完 曲 , 伎 時 宴 收 據 Ŧi. 成 曲 兩 增 光 文 部 因 其 高 玄宗 ; 0 0 屬 聖 意 樂付 另 加 麗 隋 0 二部」 文中之 樂等 者 據 於 推 蓋 ,六龜 朝 舊 此 太常 斷 制 代 , 通 坐 而 製 設 典 部 並 , _ 作事 茲 通 用 伎者 曲 立 0 非 一武 至是 典 語 龍 時 ,七 事 九 ; 及 池 情 間 實 部 德 其 , , 樂 後 之樂 增爲 安國 舊 似 計 中 初 , , 係 唐 距 諒 未 太 立 ; 志 係 部 根 離 係 + 暇 宗 0 , 之「其 玄宗 其後 部伎 八 據 + 改作 記 朝 伎 , 通 接 部 方 述 疏 代 着 典 時 伎 方 分爲立 0 勒 0 面 後 代所 其後 及 載 式 曲 成 , 九 每 , 舊 有 計 立 欠 讌 , 兩字, 製 則 唐 唐 佳. 分爲立 康 享 坐二部』 當爲 書者 國) 又分樂爲 所 天 朝 , , 故二 誤 因 武 以 0 或 0 時 解 坐二部』 隋 后 前 至於 至貞 許 部 等 三曲 二曲 不 者 舊 伎設 亦 遠 所 制 0 係 新 部 至 載 觀 奏九 0 , , 指玄宗 立 按 玄宗 太宗 唐 於 0 , , 十六年 志 年代 堂下 新 唐初 及 部樂 內所 舊 其 舊 <u>+</u> 朝 後 曲 , 立 志 , 唐 曲 宴饗時 當在 代 奏 於 書卷 載 , , 月, 者 而 列 讌 故 兩 高 樂 玄宗 謂 記 字 樂 宗二 言 二九香 之立 宴百 部 係 , , 字 龍 亦 使 曲 朝 伎 1樂志 用 代 部 池 未 寮 清 制 9 9 諒 伎 樂 + 度 則 設 , 商 至 奏十 部 係 明 天 堂 高 當 將 於 伎 聖 武 IE 文 F 部 西 舊 祖 係 后 確 ,

子玄 算 之術 傳 書 至 所 0 當 終 載 爲 部 於 了子 起 伎究 太樂 居郎 玄子 係 修 貺 令 玄宗 國 壁 , 史 鍊 記 何 年設 0 > 彙 , , 撰 本 立 • 六經外傳三十 秩 書 , 作 因 • 迅 無 者 史料 劉 , 廻 貺 係 明 , 卷 確記 皆 玄宗 知 • , 名 朝 載 續說苑 於時 代史官 , 故僅 0 十卷 貺 有 劉子玄之長子 博 推 測 通 太樂令壁記三 經 而 史 E , 0 首 明 0 根 天 先 文 據 記 卷……」 舊 有 律 唐 書 曆 卷 部 音樂 伎 又上文 〇二劉 名

手執 成 年 開 協 前 樂 H 載 前 0 之文 律 文 立 都 萬 , , 元 Ŧ 設立 + 郎 並 詔 可 督 載 石 獻 諒 品 府 卽 路 奏 有 又 殿 日 _ 定 年才 其次 戚 元 左 上 别 用 刊 庭 顧 亦 , -茲予 八品 爲 右 駕 舊文 破 和 之 IE 用 0 開 玄宗 與 樂官 教 演 舞 陣 奏 0 0 舞 麟 順 研 坊 變 此 劉 上官位) R 樂 0 元 0 爲 有 貺 此 德 析 有 等 並 和 , 梨園 教坊 須 武 又 年 關 係 外 九 如 六 奏 • 未 年 聯之前 開 年 引 舞 永 次 前 日 變 旣 + 和 後 樂化 升爲太樂令 玉 出 入雅 元 , , • 0 太常 九 海 長 (註 謹 懸 不 月 等 先 0 就 子 但 年任太樂令, 勑 述 卷 按 外 可 樂 樂 0 故綜合 四部 是 敎 貺 廢 略 凱 而 0 0 0 其 雖改 文舞 坊記 0 其 原 與 爲 安 作 , 並 太 舞 舞 文 此 樂 , 五 謹 0 改用 制度 其 器服 用 人著 所 E 載 及 樂 按貞觀禮 , 述 有 日 令 是貞 新 安置 器 載 推 故 流 委 想 理 開 唐 總 服 功 , , -玄宗 元十 其 宜 成 貌 儀 稍 由 配 書 西己 觀 舞 , 慶 在 藝 曲 依 冠 事 祭享日 年 其 鳳 有 , , 善 服 朝 推 協 旋 文 配 中 舊 出 , 舞 年作聖 志」 年十 代 斷二 律 即 宜 樂 流 所 入之史料 0 , # 即官 若 手 更 復 武 造 0 0 依 子 載 懸作 武 切 部 官 舞唯作六變 商 執 武 舊 香 伎 壽樂 位 玄詣 月 爲 舞 籥 舞 量 , , 上元舞 改用 樂設 成 時 再 作 作 , 0 -, 迄今不改 太常 安 翟 爲 立 所 由 者 執 準 太樂令 年 語 穩 神 通 施 作之太樂令壁記 係 政 0 貞 功破 其武 法 日 少 典 協 訴 觀 次約爲玄宗 , , 0 多在 此 卿 律 理 卷 亦 禮 , , 0 係說 依 如 並 舞 韋 及 陣 郞 , (從七品下) 事 四 E 周之大 錄 奏 樂 奏 萬 此 劉 今 旣 明立 神 凱 七 期 貺 聞 禮 凱 石 0 不安 並 安六 功 安 奏 郊 間 初 而 , 部 破 改 期 是 怒之。 武 但 H 完 , 0 廟 當爲 0 則 器 六成 變法 其 成 伎之聖 郊 陣 宮 0 恐順 累 樂及 按 服 舞 據 縣 證 廟 0 樂 祭享 開 開 升 由 象 卣 備 故 明 0 人 壽 別 俱 著 舞 至 劉 是 止 觀 元 功 元 部 _ 樂 起 貺 奏 成 有 以 平 禮 儀 九 貺 0 居 今 奏 慶 慶 條 伎 係 授 武 處 冕 郊 聞 善 分 善 安 以 郎 禮 享 所 由 舞

文舞 則 下 冀 樂 陣 曲 似 及 慶 元 E 善 太常 少 功 用 於 , 設 立 樂 卿 成 則 事 恐 F 0 Ŧi. 舞 0 爲 按 有 部 寺 元 先 殷 獻 + + 六成 當 之大 章 雅 善 之 便 徧 伎 舞 者太常少 奉 配 時 立 樂 舞 萬 樂 而 内 0 武 0 以 , 石於 今入 之實 後 部 慶 郊 濩 破 修 數 並 舞 善 廟 上元 陣 歌 入 終 伎 放 曲 0 -卿 鳳 樂 際 會 請 周 樂 舞 雅 雅 未 此 0 之大 樂只 儀 者 事 權 樂 韋 舞 據 應 有 更 樂 11 象 長 見 , カ # 萬 用 0 9 9 年 月 在 X 皆 石 曲 行 武 有 旣 語 武 0 物 其 非 其 萬 舞 事 無 E 禮 兩 9 , , , 是古 雅 根 待 奏 語 似 卣 石 日 所 徧 0 , 師 , 文中 舞 與 據 改 欲 慶 樂內 中 係 觀 古 , 减 , 太史令 議時 新 修 於 先 之 善 名 所 說 禮 0 0 天 武 樂 不 謂 明 與 曾 唐 訖 奉 破 每見祭享 七 述 此 麟 書 皇 舞 象 陣 德 可 , 神 , 文事 立 及 姚 卷 以 酌 樂 依 高宗之大定樂 功 德 0 0 樂爲 部 高 元 戲 破 先 立 行 詔 カ 次 , 宗 辯 路 儒 慶 日 部 其 伎 中 1 涌 陣 0 內 按古 立 論 儀 增 韋 融 樂 善 , = 伎 武 復 相 舞 樂 內 有 部 述 鳳 損 萬 作 位 傳 0 之, 之, 代 獻 慶 凱 伎 石 次 , 0 註 上元 年 或 善 唯 傳 六舞 安 內之代 奏 E 上元樂等業已製定 略 卽 家 終 樂五 文 號 所 功 0 , 請 亦 中 郊 任 載 成 以 舞 新 0 , 0 上元 可 表 所 廟 職 以 慶 揖 有 三曲 + 依 舊 祭享 古 香 雲 徧 猜 述 萬 垃 後 善 讓 0 :: 門 禮 得 舞 修 樂 頗 卽 樂 垃 想 石 行 之樂 及貞 堪 時 作 請 猶 入 立 天 , , 0 • 除 下 大 部 注 前 先 修 舞 雅 頗 凱 文武 咸 伎 曲 意 涉 後 安 奉 則 改 未 樂 觀 , 0 共計 者爲 除 説 學 六 勅 先 畢 禮 有 , • , 註 之 大 通 只 六 此 明 善 序 變 於 奏 0 文舞 成 有樂七 立 舞 韋 香 樂 睘 韶 融 今 有 0 $\overline{}$ 樂 外 __ 令 更 樂 萬 律 0 止 丘 • 加加 大 長 坐 部 石 詔 曲 是 方 徧 , 0 0 0 使 若 夏 曲 外 則 伎 精 上 從 其 譯 短 破 0 0 之上 內 用 以 等 與 名 立 陣 高 涌 元 舳 太 部 僅 中 征 禮 樂 力 份 宗 破 破 香 功 廟 0 及玄宗 金 伎 陣 律 是 相 功 有 陣 遷 破 而 伐 古之 慶 內 享 得 其 年 樂 樂 陣 稱 0 , 與 掌 太 善 F 樂 H 天 破 他 0

曲 部 伎字 部 , 其 伎 十四 曲 在 樣 高 , 內 宗 其 曲 之 容 以 次 稍 前 談 作曲 半 嫌 到 貧弱 华 0 者僅 部 且 該 , 伎 似 有 舞 , i 讌樂 一 玄宗 無設立必要。故韋萬石 議 內 以 , 曲 前 除 尙 破 , 故在 無 陣 史料 慶 高宗時期言 載有 善 兩 坐部 樂書 舞議中所引述之「立部伎」 , 伎之名稱(註二三)。 有 若在當時成立二部伎因其 立部 字樣外 按玄宗二 稱呼, , 上元舞 僅 部 也許後人掠入 有 伎中 立 並 坐部 部六曲 未 冠 伎 以立 六

能 總 之, 成 立 立部 0 此 種情形實與隋文帝時之七部伎 伎之名稱 , 雖早 在高 宗朝代 出 (、煬帝 現 , 但 二部伎 時之九部伎 之制 度 , 到 必在 貞觀年代才完成十部伎之情 + 四 曲 全部完成後之玄宗 形 相 朝

日

未

可

知

年之上 述 宮調 燕 破破 則 也。 樂以 陣 天 0 至 御 元 樂 如 於 之破 太宗即位 新 後 立 洛 舞 慶 唐 部 城 ; , 善善 竇 志所 曾 龍 伎之名 南 建 陸 樓 朔 樂 德也 續製 載 賜 元年 , • 景雲 稱 讌 宴 『其 樂外 作 之大定樂 , , 0 在玄宗 太常 見河 乘馬 後 同 種 , , 因內 水清 名黃 樂曲 尙 奏六合還湻之舞』 朝代二部 ; 有 聰驃 其 傾 宴詔長孫無忌製 數 , 後 種 張文收采古誼 盃 又 曲 0 。及征 太宗貞觀 成立以前 有六合 -樂 高麗 禮 樂 還 0 傾 同文接着又載 湻 元年製定破 , , -, 爲景 恐已 英 死於道 盃曲 舞 雄 0 《雲河 樂 可 後者 , 魏徵製樂禮樂曲 能 , 頗哀惜之, 命樂工 清歌 庫 存 黃 如 樂 在 聰 舊 『長壽二年 驃 唐 , 0 , 亦名 六年 按 志 等 唐 所 四 初製作 曲 燕 載 制定慶善樂 ※楽』 正月 9 0 調 迨 虞 製 至 世 破 露二 0 , 黃 陣 則 高 文 南 樂、 中 製英雄 宗 天 年 聰 , 十 親享 驃 IE 所 , 四年 慶善 計 月 載 曲 樂曲 萬象神 有 者 二十 四 又製定 樂等新 上 |曲皆 除 元 0 官 帝 日 F

各說

部

伎

提及 舞及越古長年樂,此等與破陣樂等爲同樣用於宴饗用之晉樂,故立部伎之名,也許早在高宗時代已有 先是上自製神宮大樂舞 (,名曲: 曲 據此 均包括在立部伎以內者,或亦未可知也 ,則天武后時,除編入二部伎之聖壽樂、天授樂、鳥歌萬歲樂外,尚製作 。用九百人。至是舞於神宮之庭。……延載元年正月二十三日 , 有 製越古長年 神宮大樂

右 0 按二部 而 言之,立部伎之概念,雖早在高宗時代,但二部伎正式制定時間,當在玄宗初期一、二年左 伎中十一 曲係玄宗朝以前作品 ,僅有三曲係玄宗時代產物,故玄宗之二部伎亦係集以往各

0

第二節 二部伎之內容

種樂制之大成者。

與第 及 於平安朝時代東渡日本,卽日本之所謂舞樂。二部伎中之數曲,在日本舞樂中尚有其遺容 一般民 人人數外 五 章十部 部伎之內容,如通典等史料所述,概可大別爲舞曲與樂器兩類。舞曲方面,除了各曲 衆服 ,服飾方面亦有詳 飾 伎相 ,此與樂工舞人服飾多少不同, 同 1,大部份係根據原田淑人博士研究者。原田博士研究者多爲帝王 盡記述。樂器方面則分爲坐立兩種 故特與十部伎之服飾比較對照並參考日本舞樂,予以 ,茲分別詳述於次。 按 、后妃 唐 朝 服 樂曲 之舞 官吏 飾 態與 方 , 多 0 面

論

究。

立部伎

(1) 安樂

根據 代對使用 假面罩在中 城郭之形 通 與所載 假 而 國早在周漢 舞蹈者 髮。畫 面罩之特 『行列方正象城郭。周代謂之城舞。舞者八十人。刻木爲面,狗啄獸 襖 。北周時代稱爲城舞。各舞者戴木頭彫刻之面罩,此爲二部伎中所罕有 ,皮帽 記 甚少,爲不 ,業已 舞蹈 使用 ,姿制猶作羗胡狀』。說明係由 可思議之事 ,至唐代始爲發達。日本之伎樂及舞樂當可爲之佐 ,僅有安樂與散樂之大 舞者八十人, 面 曲 西涼樂中之師 排 列正 耳 方形 證 , 以 0 惟唐 子戲 。按 金飾 作

0

之狀 文中 伎之舞· 樓羅 武之舞 納曾 四而 ·所述舞者戴狗嘴獸耳〈註二五〉之金飾面具 此爲 之面具與 蹈 利 人 亦穿用 E 等。襖爲唐朝 故舞者穿着 二部伎十四曲中含有特殊風俗之一 但 推測胡 「崑崙 襖 0 襖 既係 樂 襖 八仙」之面具 一般人冷天所穿着之短袍,多爲高昌 0 俗樂中使用假 此外十部伎舞人中屬 9 寒衣自無常用之理 。垂線爲髮,亦若舞樂中所謂印度系胡樂之胡飲酒 面罩之曲 , 種 垂線作髮,着有畫襖 於龜茲、 舞曲。按文中之面具,尤若日本國伎樂中 ,故安樂係反映出缺乏輕裝之胡人之風俗者 樂當爲數甚多 安國 、囘訖人等武士穿用 • 康國 ,皮製帽子 疏 勒 高 ,其容姿爲 昌 0 等 安樂係 西 1、拔頭 域系 光光胡 屬 一 舞 勇

部 伎

流傳 特 於系 因 種 別 來華 胡 胡 而傳入 安樂舞 樂 風 俗 俗在內 南 者 舞 較多 中國 樂。 者穿着 北 朝 時模倣羌胡 , 。總之中國在南 故 0 至於羌系音樂則並不 通典內 但在唐 畫襖 , 朝,西域文化中所謂 有 也許這畫的樣子亦係胡俗 風俗而製作之一 「作羌胡狀」 北朝時代受五胡亂華影響與羌胡接觸機會較多 顯著 之說 種舞 0 主流 但本曲 ,但此 曲 者 ,多指西域音樂方面 ,皮帽亦屬一 並 (安樂) 非 定為 恐並非西域系之樂曲 種 西 胡帽 域系之風俗 ,特別是印度系 , 故根 據 此 也 安樂服 種 許 , 而 羌 包 與伊 含西 極 胡 飾 可可 風 , 當 能 朗 俗 藏

(2) 太平樂

馴 通 狎之容 本 # 所 按獅 服 似 載 係 飾 。二人持繩 『亦謂之五方師子舞 模 皆作崑崙象 子產地爲天竺、錫蘭 做調 教師 . 馴 (乗) 獅時模樣之舞 。該太平樂亦稱五 。師子擊思出 拂爲習弄之狀 (師子 蹈 國) 0 於西 及西南夷等地方 方師子舞 如白居易之新樂府「西凉伎」條所載: 。五師子各依其 南夷 ,屬於所謂獅子舞之一 、天竺、 方色,百四十人歌 ,千里迢迢 師子 等國 , 0 綴毛 傳來中國 種 太平樂 爲 , 其 衣 歌 , ,大受珍重 曲 舞 象 稱 其 爲 抃 俛 太 以 仰

『西涼伎西涼伎

假面胡人假師子

奮迅毛衣擺雙耳

金

鍍

眼

睛

銀

帖

協

如從流沙來萬里

鼓舞跳梁前致辭

髯深

目

兩胡兒

泣罷斂手白將軍 有一征夫年七十 享賓犒士宴三軍 泣向師子涕雙垂 須叟云得新消息 應似涼州未陷日 平時安西萬里疆 自從天寶兵歲起 貞元邊將愛此曲 師子廻頭向西望 縱無智力未能收 遺民斷腸抂涼州 緣邊空他十萬卒 涼州陷來四十年 奈何仍看西涼伎 天子每思常痛惜 各說:第六章 部 伎 醉坐笑看看不定 哀吼一聲觀者悲 涼州陷沒知不知 安西路絕 安西都護進來時 將卒相看無意收 取笑資歡無所愧 將軍欲說合慙羞 飽食溫衣間過日 今日邊防抂鳳翔 河隴侵將七千里 犬戎日夜吞西鄙 主憂臣辱昔所聞 見弄涼州低面泣 師子胡兒長抂日 忽取西涼弄爲戲 起歸不得

有 完全 六圖 少 進 太平 金 之胡 左 問 相 百四十人 腿 子 a 0 右 同 樂曲』(註 , 樂圖 惟 人 銀 兩 (註二七) 據 太平 側 文餘 , 齒 , 筆 前脚 中 通 幼 , , 而 者 馴 典 童 樂 毛 ,各 歌誦 0 研 樂府 者雙手 獅 僅 衣 二人 古樂 犯 者 書 中露出雙耳 衣 獅 雜 跳 據 左手所持之鞭 , Ħ. Ŧ 子 認爲 錄 拂 圖 舞 方獅 高 此 色。 舞 中 僅 學獅 , 者其理 , 馴 字, 通 書爲六十人 該 該 子 每獅子有十二 獅 一典資料較爲正確(註二八)。 兩 舞 子 0 舞 者 太樂令壁 幼 頭 高 曲 自明。此外唐 ,也許 童 約 , 之獅子 人 丈餘 信 此 , 五 如白 (通 西古 種 係 記 ,穿着· 人。 舞 (係指 典 一方獅子,每一獅子各十二人,合計為六十 「拂」 則 居 樂 蹈 書爲二人) 易 圖 形 戴 書 人叚安節之樂府雜 爲 詩 狀 頭 有毛之衣 紅 之變 內 , 抹 和日本 頂至前脚脚 -秉拂 所 畫 額 形 述 中 • , 者, 馴 國之獅子舞 衣 『紫髯 ,以絲 右手 此 獅 書 亦未可 (根) 與 者 衣 持 樂府 深目 錄之龜 作 , • 繩 , 手 執紅 尾 故 足頭爲木 知 雜 兩 , 持 類同 該 錄 胡 左手 繩 拂 茲 0 惟 之 兒 子 舞 子 部 (請參閱 舞 引 執 曲 頭 條 執 鼓 鞭 導 之舞 人 謂 彫 所 方 引 紅 舞 與 刻 之 載 之假 面 拂 跳 導 所 蹈 獅 唐 -子 者 戲 梁 獅 繪 子 , 朝 通 前 文獻 之第 子 郎 , 面 有 頗 典 相 至 致 行 具 0 五

使 本 用 之假 中 日 亦 面 本方面 具 有 與 崑 伎樂之 崙 一舞樂」 1 仙 迦 與 樓 , 其較舞 羅 「伎樂」所用假面具並不相同 假 樂更早 面 具 和似 傳來 0 日 但 本者 『皆作 是 根 有 據野 崑 崙 0 間 所謂 之曲 象 清六氏所著 「崑崙」 但 所 是 謂 日 崑 乏 實有 本 崙 崑 究 崙 係何 日 「靈鳥」及「 本 仙 物 假 面 舞 史 樂所 按日

最

後

必

須

論

究

者

爲

此

百

四十

人之服

飾

0

通典

內

稱

爲

崑崙

0

第六圖 (a) (b) 太平樂 (五方獅子舞) (信西古樂圖)

似 黑 奴 無法 集合多數黑人出演也 兩 海黑 種 意 人面 義 9 .孔者(註三〇)。六十人(乃至百四十人) 五方獅子舞之舞者 。白居易詩所述之「 (即文中之獅子郎) 假面胡人」 之舞者當係由中國 也 恐係後者之意 許可 能 係 指 此 , 亦即 人來 而 者 扮 爲唐代被 装 9 大 供用

子舞 此 許 外日 可 能 亳 本舞樂中之平調之曲內亦有 毫 無 無 關 關 係 係 0 按五 , 其 方獅子 實際情形如何 舞中之太平樂 太平樂 , 本文內暫時 曲 , 稱爲武將太平樂或武昌太平 係 不予追究(註三一) 種歌 曲 , 配合 獅子 舞 伴 奏者 樂 (註三二) 9 故兩 者 0 但此 根 本 上也 與 獅

(3) 破陣樂

戟 破 尾 面 王 総 如 為 破破 首 陣 通 廻 爲 每 陣 尾 典 步 耳 樂。 變爲 舞 兵 廻 所 種 互 載 圖 五 , 卽 X 極 饗宴奏之 四陣。 , , 『貞觀七年製破陣樂舞圖。 度勇 以 經 以 , 此皆 象戰 由 _ 百二十二 有往 壯 起 降之形 爲古 之舞 居 來疾徐擊刺之象 郎呂才教授樂工 0 說 個 蹈 代戰陣之戰 明 舞 。令起居郎呂才依圖教。樂工百二十人被甲 0 破陣 , 人 其 陣 樂係 先後縱橫交錯 形 法 左圓 卣 , 至於 左圓 觀七 以應歌 百二十人演 右方。先徧後伍 陣 右 年 形變 制定 節 排 方 列 , 0 數日 先 舞 化 , 方面 首尾 由 徧 。文中所 而 後 舞 就 轉 伍 I ,魚麗 所謂 廻 0 百二十人排 發揚蹈 記當時樣子爲 , , 鵝鸛 尤若現在之體 卽 箕 前 ,箕張 執戟 張 厲 面 翼 爲 , 聲 二十 0 舒 列 戰 韶 翼舒 而習之。 凡 操 五 慷 交 陣 爲 游 錯 乘 懡 , 交錯 , \equiv 戲 戰 披 屈 , 凡 歌 變 甲 伸 車 但 9 屈 云 後 執 秦 伸

四陣

有往來疾徐

,擊刺之象

,以應歌節』

。故爲軍陣之舞

,舞者披甲執戟

,

全副武裝

萬歲 以 教授樂 場場 和 之稱 面 爲 現 工 9 秦王破陣樂」 僅數日卽告完成(註三三)。文中形容其勇壯情形爲 0 貞觀七年正月十五日上演之時,觀者深受感動 「發揚蹈厲, 聲韻慷慨』,遂 , 遂有羣臣 齊呼

出

圖中 其 罩、金甲、大刀等全副武裝手持丈餘之鉾,爲勇壯舞 中國 昌破陣樂 見其雄壯畫面(註三四)。此外秦王破陣樂改作之曲 破 另 陣 樂 與日本皆爲著名之重要舞曲也 有天策上將樂 ,在日本舞樂中有乞食調之曲 (又名太平樂) • 齊正破 、倍臚破陣樂散手破陣樂等,此等皆係秦王破陣樂系統之武舞 陣樂 齊政破 ,此爲知名之曲 陣樂 、大定破陣樂 蹈。目前已無此種 ,有稱爲皇帝破陣樂 ,中國方面亦另稱 、大定太平樂等名稱 舞蹈 (又名武德太平樂) ,僅能在 神功破陣樂 各種舞樂 裝 (七德 束 面

(4)慶善

所謂 通典所 所戴之冠服 冠 樂 部伎中之清 帝自用者稱爲「翼善冠」,貴臣或皇太子乘馬時所戴者稱爲 童十六人, 載 文中所述 『舞童十六人,皆進德冠 而舞 商伎 服飾 人演舞時所扮裝採用者。至於「紫大袖 、高麗伎舞人亦穿着裙襦(註三五),是則該三伎舞人也許可能爲女性 「舞蹈安徐,文教 。當亦係文裝 、紫大袖 ,如文中所稱 治而天下安樂」一 福襦 、漆髻 「皆進 語 , 德冠 皮履 , 裙橋」一語 , 適 與 0 0 破陣樂相 舞 按 蹈安徐以象文教洽而 「進德冠」。 「進德冠」 ,裙本 反 , 係女子服裝 故 故後者係王 係太宗新制之 被稱爲文舞 ・但慶善 天下安 , 按 侯 0

部

伎

樂之舞 裝 伎中 致 難 意義 判定 · 晉 按太樂令 清 代 相 商 總之慶善樂 以 同 伎 後改用爲常服 壁記內將 舞 如文中所述係 0 前者所 人亦用漆髻 稱之 ,着用貴人達官服飾 「紫大袖裙襦」改爲 , 褶 舞童 當不適用於雅 。「皮履」則係皮製之靴鞋 係 短 , 並非成年人。文中所述「漆髻」 衣 , 與袴併 IE. 「紫袴 , 其以文容取德於天下者 舞 樂 用 、褶長 , 但太樂 , 蓋 裳」,「皮履」 。但太樂令壁記所 福 令及通典 , 袴 所載 本係 , ,似係指結髮方法 則 改為 無疑 者 屬 於賤 載 , 究以 「皮屣 義 , 與通典稍 服 何 或戎服 者正 , 後 有出 確 類 十部 爲 者大 , 殊 輕

(5) 大定樂

數方 東 根 ,而 據 面 通 過典所載 爲一 邊遇大定也」 百四十人 『出自 [破陣樂。舞者百四十人,被五綵文甲、持槊、歌云八紘同軌樂,以象平遼 ,與破陣樂一 。此係模傲破陣樂歌頌武功之舞 百 二十人稍 有不同 0 樂。其舞容服飾大致 本曲亦會東傳日本 與破 , 但 目 陣 樂相似 前 僅 傳其曲名 ,僅人

(6)上元樂

而

通 亦 百八 典 有穿着用 載 十人 爲 五. 舞 色絲袍上刺 何 八十人 者 IF. 確 , 衣畫 , 無法 繡有唐獅子等衣服 雲水 制 定 , 備 0 文中 五 色 所 , 以 稱 。本曲 穿着 象 元 亦僅有曲名尚在目前日本舞樂中 雲 氣 工水畫衣 0 故日 E 服 語 元 0 , 此 按太樂令壁記 在 日 本 舞 樂 流傳 中 所 之 載 裝 舞 束 人為

歌 說 彈 道 如 舞之 明 涌 百王 在 典所 行間 此 王 宜 舞 皇 載 皇帝 一春院女教 在教坊內妓樂化以後之情形如后 帝 9 『舞者百四十人, 令學其舉 萬 歲 萬 歲 奢 ,寶 祚 日 丰 彌 祚 四旦 也 , 便堪 0 彌 宜春院 昌」十六個字。所謂 金 0 E 說明舞 銅 場 冠 亦有工拙 0 , 惟搊彈家彌月不成 五 者 色 _ 百四十人, 畫 『開元十一年初製聖壽樂,令諸 。必擇尤者爲首尾 衣舞之。 字舞」(註三六)。 穿着 行 。至戲 列 五 必 色繽 成字 0 日,上令宜春 首旣引 紛 , 此外 畫 + 衣 六 隊 , , 變 女衣 敎 排 0 而 衆 院 坊 列 畢 (所屬) 五方 人爲 記 0 聖 內 有 色衣 目 首 聖 亦 超 尾 曾 干 0 招 故 。以 具 古 搊 須 體 古 ,

能

0

樂將

闋

.

稍

稍

失

隊

0

餘

二十許

X

舞

0

曲終謂之合殺

。尤要快

健

0

所以更須

能者

也

內 之 令宮女數百 之 納 藏 樂則 亦 懷 繡 惟 Ŧi. 中 窠 廻身 明 教坊內之聖 銅 色 也 9 冠 確 畫 觀 舞 換 衣 X 記 者 舞 衣 衣 載 雜 , 忽見衆女咸 人初 。據此 教坊內 自 相 皆 , 作字如畫』。 一壽樂 帷 出樂 似 各 出 繡 , 擊 ,證 但 亦 次 ,也是字舞,如舊唐書音樂志玄宗條所述 文繡 雷 未見載有 大窠 , 鼓 衣襟 皆 明二部伎之聖壽樂與教 是 , 炳 0 宮女係指教坊樂妓,故文中之聖壽樂當指教坊化之聖壽樂。『 爲破陣樂 各繡 縵 焕 皆 ;至於通 衣 隨 , 其 莫不驚 0 大 舞 本 窠 衣 、太平樂、上元樂, 至 典所 異』 第 , 0 皆 製純 載之 隨 疊 0 文中 坊在開 其 縵 , 本 相 衫 聖 衣 所 聚 ,下纔 元十 超千 述 場 , 中 「諸 雖太常積習皆不如其妙也 古 此 及帶 一年初製之聖壽 , 即於 有 爲 女 關設 衣 等十六個字 通 0 衆中 典 五 若短汗衫者以 色衣」 宴時種 所 縱領 未 有 之裝 種 樂 舞 者 E 演 之舞 抽 舞 並 東 籠 而 去 情 容 籠 涌 形 口 典 與 衫 若 所以 教 所 通 0 廻 型 又 舞 坊 各 載 典

以宜 得 教坊 亦稱 春院 身換 思 所 隨 主要着眼 優 曲 坊 較 秀 官 心 殊 演 應手 者 條 衣 春 雲 所 貌 彈 春 人之人數 舞 院 家優 院 部) 文內 載 曲 特 , 人為 居 在 , 擦 亦 别 平 人及宮人之學徒 9 卽 故有宜春 彈 稱 然 秀 根 , 行 在 易辨 其技 首尾 僅 列整 家則居以 爲 迅 人 ,亦未 據 初 有數 史料記 「以宜 卽 次上 女以容色選 明 能 齊 , 院人教 十人 搊彈 家 能 却 脫却外裝露出內裝」 演 內內 字 第三 春院 加 載 介 , 八上演 於宜 人 劃 選 , , 僅學 爲數 夾在 帶 只 授 位,後者係專修琵琶 人為 澤後 入內 淸 春 晰 魚 有 一日卽可 者 首 歌唱 院 不 中 者補 , , 0 伊州 尾一, 對於 宮 研 够 間 人與搊彈家之間 人則 究 , 0 ,不修習 , 足 做效宜 其理· 故必 Ě 係由 個 宜 按宜 之意 場 及 春 否 人舞 須 院 良 由 \neg , 家婦 而 春 0 舞蹈 由 態 春 ,若非演技優秀,難以引起觀衆驚 人 , 五天重來疊」二曲 並不 院舉 因宮 或如 搊 搊彈家雖費 院 人 、五絃 人為 數 女 ;及屬於第四 彈家予以補 ,但是宫 十分講 女出 j 中 教坊記所述 而 手投 教坊 、箜篌 共 , 選擇 身 同 低賤 女演 時 求 足 演 (左右敎坊) 足 出 0 姿色優秀 0 、筝等絃樂器 總之, 月 技 種 此 者 0 , , 「 (宮女) 之「雑 至於 容貌 惟 舞 , , 仍難 雖 查 需 者 僅 教 此 悪 舞 聖壽 医次於宜 纺樂妓 74 婦婦 學 者 種 充任 劣 [種樂妓 蓋賤 字 好 女 , 0 樂」 對於舞蹈 百 舞 而 , , 故 異 海彈 家 中 四四 隸 春 故玄宗 , , , 中 在 也 院 雜 尙 + 在 0 j + 其 有 E X 婦 0 技 故 女係 演 製 根 非 舞 宮 , 演 一伎雖 但 而 時 當 能 F 作 據 時 直 其 宜 難 最 述 本 教 跟 美

此外

文

除

說

明

由

宜

春

院

人

擔

任

首

尾

演

外

,

而

宜

春

院

人之演

技

,

亦有

優劣

故

, 文中

特別

提

出

於

樂

曲中

出將終時

,

隊列

漸

次崩

解相

繼退

場出

,

最後僅留約二十人演出「合殺」

之曲

該二十人

起 右當爲宜 而 切音樂聲音 春院 人 中演技超羣者 , 亦漸 次減 低 。所謂「合殺」 變 成 一種最靜寂之曲 之意 , 似係指 ,而告終場之意者(註三七) 曲將終時 ,將全曲之曲 越合在

曲 化 如上 特別表示恭揖之意 有名之霓裳羽衣曲爲十二疊(註三九),至於貞元之南詔奉聖樂,係「五字」字舞之曲名。如新 謂 書卷二二二下 亦即 減至二十人左 更增 疊」與 「奉」字, 能爲 既非爲十六疊 成 疊而 所 廻身換 。 另據 全 ¹驚奇 述 第 舞 成 「徧」不同,上述中曾有破陣樂五十二徧 曲 ,而大大的增加了演出效果。至於「廻身換衣」 衣」技術(註三八), 聖壽樂之舞容與舞者之選拔 字聖超千古……中之「聖」字之第二疊。按聖壽樂舞者共一百四十人,至曲終時 歌海字修文化 南韶 「南韶 共有字舞「 右 ,是則 ,是則 每一字曲 奉聖樂條所載 故在脫外裝時,當在一百四十人同演之際。盛況可見。也許 奉聖樂」對於聖字解釋,爲「唯聖字詞未皆恭揖以明奉聖」 五字 第二疊 「聖壽樂」十六個字舞中第二疊,所謂 三量 0 舞 廻身換衣後 , 及十 『舞「 ,究係指何字而言 聖 , 爲 五 成 字, Ė. 南」字,歌聖王無爲化。舞「詔」字,歌南詔 , 疊 ,各皆在衣襟露出 均熬費心意。 歌雨 0 , 故一 據此 露覃 遍 ,實難捉 , (遍)、慶善樂五十遍、上元舞二十遍 並非僅 每一字爲歌 無外。舞「樂」 此外 摸。 時機 限於樂曲 一大繡窠, , 按每 尚有值得我人注意者 詞 「脫下外裝,露 ,文中 一章 字,歌闢土丁零塞 字舞 一僅述爲 譽 , 使 0 其樂曲 正 聖壽 在聚 , 係 第二 出內 由 樂之十六字變 則由三 精會 「聖壽樂」 0 對 『神之觀 裝 至三疊 朝 疊 聖 二時 。皆 天樂 疊 卽 0 而 爲 , 爲 字 按 樂 成 唐 而 衆 所 0

玄宗朝代中最富麗堂皇與精緻獨特之舞曲

8光聖樂

成, 用者,與正倉院之鳥冠殘缺完全相同(註四〇)。 樂係表示玄宗王業興盛狀況,兼具 以上元、聖壽之容,以歌王業所興』,說明光聖 通典所載 鳥冠形狀 前尙有使用鳥冠 係爲鳥形裝飾 壽樂兩曲舞容,故屬於「文舞類 [類之冠,於舞樂時供舞者使用。樂人亦有使 「五綵畫衣」 爲舞樂演出時特殊使用者 , 日本舞樂稱此爲鳥甲 『舞者八十人,鳥冠、五綵畫衣 之冠 , ,則與聖壽樂之裝束相同 由此亦可推想當時中 ,或帽子本身係模倣 。日本舞樂中 0 係作成似 上元樂、聖 所謂鳥 鳥形 或 方面 自 製 冠

等三圖)

奈良朝代之鳥甲殘缺,

請參閱第七圖(a)

, (c) 奈良朝代之樂帽

第七圖 (a) 日本舞樂之樂人

六三〇

(b) 奈良朝之鳥甲殘缺

(c) 奈良朝之樂帽

六三一

(二) 坐部伎

如通典所

『景雲舞八人,花錦袍、五色綾袴、綠雲冠、烏皮靴

慶善舞四人,紫綾大袖、絲布袴、假髻。

承天樂舞四人,紫袍、進德冠、竝金銅帶。

破陣樂四

,

緋綾袍

,

錦

衿

標

、緋

綾

袴

0

樂用玉磬一架……。按此樂唯景雲舞近存。餘竝亡。』

但一 規模之大,爲二部伎中所未有者 奏舞伎 讌樂之舞曲 讌樂」 奏 成 曲 ,故適於優美之文舞,比較立部伎之文舞更爲精巧細緻,舞者人數亦遠較立部伎爲少 之一大組 , 但讌樂僅 , 由 根據通典所載,係由 ,係含有祝賀吉兆之意,所製作者當屬文舞。按坐部伎係在堂上坐奏音樂之一種伴 此 曲 亦 ; 祗 可證明讌樂之重要性了。按十部伎係由西域、東夷諸伎及中國之淸樂伎等共 第一 有此 伎卽爲本曲 樂曲 , ,正如通典所述 「景雲」 可 見「讌樂」 (讌 樂) 、「慶善」、「破陣」、「承天」四舞而 , 實爲宮廷燕饗方面 爾後順次演奏各伎 『今元會第一奏者是』,卽 , ,各伎均由 儀禮形式之一 在元 至數 旦朝會 種 成 樂曲 曲 其樂曲 時 作代表 所

隋代九部伎

(十部伎之前身) 之第九伎之「禮畢」

(又稱文康伎)

之樂曲性質及意義相同

自號 解 元 飾 本 中之西 非普通 釋 0 能 舞 至 無 用髮旣多。不可恒戴 稱 0 曲之服飾 於 [涼伎 再 為舞 之冠 頭 大 次 就 殮 亦使用假髻 人特別之裝束。其次 , 破 ,皆刻 人借頭。遂布天下。亦服 係塗有綠 規定,與十部伎相類似 陣」 穿着緋 木及蠟 ,根據晉書卷二七五行志所載 色雲形裝飾之冠;鳥 。乃先於木及籠上裝之。名曰假髻。或名假頭 綾 ,或傳菰草 袍 一慶善舞」 綾 袴 為頭 妖也。無幾時孝武晏駕而天下騷動 • 景雲舞 錦衿 穿着紫 , 皮靴 是假頭之應云』 標 卽 , 此 穿着 帝王 綾大袖 爲十部伎常見之服 『太元中,公主婦 , 繡花錦袍 貴臣 絲 。文中對 布 所穿之鳥 袴 , 五色綾袴;至於綠 , 頭 飾 戴 。至於貧家不 女必緩鬢傾髻 皮六合靴(註四一), 假髻 ,刑戳 0 「假髻」 最後 提及 無數 意義 0 按十部: 雲冠 E 能自辦 ,多喪 , 有詳 以爲 承 所以 並 其 盛 伎 ,

根 0 穿 慶 據 善善 着 F 舞 述 紫 服 袍 , 不用 飾 , 探究 戴 進 進 四 德 德 冠 舞 冠 內容 , (立部伎慶善樂亦使 服裝也與立部伎之慶善樂不同 , 破 陣樂與 立部伎之破陣 用 進 德 冠 樂不同 及 , 兩者當無關聯 金 銅 9 係 帶 屬

0

文舞:

其服

飾 情形

卽

可證知

0

但文中之「承天舞

(2) 壽

服

飾

却

戴

進

德

冠

,此點

與立部伎之慶善樂相接近

如通 典所載 舞十二人,畫衣冠也」 0

(3) 天授

各說:第六章

部

伎

通 僅 載 -舞 74 人 , 書 衣 , 五 綵 鳳 冠 0 其與長壽樂, 趣旨似同 0 鳳 冠 與鳥 冠 相同 , 並非禮服

當 第八圖 本舞樂之皇仁地 係舞樂時特殊使用者 及常服等使用之普通冠制 可想像其形狀也。 日本舞樂地久之別樣 久, 貴德之冠 (請參閱 根據日 而

(4)鳥歌萬歲樂

中有能作人言之鳥,常呼萬歲 並 如通典 模做鳥之舞曲 鵒 所 冠 載 『舞三人, 作鳥象』 ,據此當可猜 緋大袖 0 按宮

鸜鵒 部份載有 嶺南有鳥似鸜鵒, 養之久則能言名吉了 (音科)』 舞 本 第八圖 日

不通 想其舞容矣。通典對於「 其名,而謂之能言鳥。鸚鵡隴尤多。亦不足重。所謂能言鳥卽吉了也。北方常言鸜鵒踰嶺 疑 新唐志二部伎條文載爲 即此 南人謂之吉了亦云科 鳥也。 漢書武 帝本記 『今案嶺南有鳥似鸜 。開元初 書南越 獻 , 馴象能 廣州獻之。 鵒 言鳥 而稍大。乍視之不相分辨 言雄重如丈夫。委曲誠 0 注漢書者謂鳥爲鸚鵡 人情 。若見鸚鵡不 。籠養久則能言 慧於鸜 鵡遠矣 得不舉 。乃

能言傳者誤矣。嶺南甚多鸜鵒,能言者非鸜鵒也』。後者係說明嶺南地方,有能作人言似北方 書 鸚鵡之鸜 直成鸜鵒 鵒 ·冠者,蓋因「鸜鵒」之名遠較「吉了」被北方地區所盛傳也(註四二) ,及與鸜鵒極相類似之吉了 (亦稱吉料) ;武太后宮中飼養者爲「吉了」 但當時

羯鼓 隋書 本曲 因鳥 錄曲傳來者 造新聲 [卷一五音樂志之龜茲樂條 龜茲樂條中所述之萬歲樂,係隋代所作。按日本舞樂中亦有 呼萬歲,而賦予「萬歲樂」名稱。按萬歲樂之曲名,敎坊記、羯鼓錄內亦曾刑載,如 , **郑萬歲樂、藏鈎樂、七夕相逢樂** , 目前雖 亦有傳聞鳥歌萬歲樂之名 『煬帝不解音律,略不關懷。後大製艷篇 ,……等曲 ,兩者混同,但實際上,日本現有之萬歲樂 。掩仰摧藏 『萬歲樂』 , ,辭極淫綺 哀音 斷絕。 , 此係教坊記 0 令樂正白 帝悅之無

(5) 龍池樂

並

非

武

后之鳥歌萬歲樂也

坐部 及其他名曲實例,似以『十二人』較為正確。本曲製作趣旨,屬於文舞。文中所述以芙蓉裝飾 帽 通典載爲 自 衍 伎中 長 按當時「芙蓉」與「牡丹」爲一般人所最欣賞之花 壽樂以下,皆用龜茲樂。 僅龍池 『舞有七十二人,冠飾以芙蓉』。太樂令壁記則書爲『十二人』。根據坐部伎之性質 樂舞人穿着普通之履 舞人皆着靴 ,其他各曲均使用靴 , 唯龍池樂備 用雅樂笙磬・舞人躡 。此外,通典坐部伎條最後 (履) 段載 0 是則 有

6小破陣樂

各說:第六章 二 部 伎

場拜舞 其服 短後繡袍 於勤政樓下,後賜宴設酺亦會勤 1 破 飾 陣 及舞容遠較立部伎之破陣樂爲 樂係將立部伎之破 宮人數百錦 太常卿引雅樂 繡衣 陣樂縮 9 , 每部數: 出唯中 政樓。其日未明 小規模之一 十人。 擊雷鼓 小 此 間以胡夷之技 外 種舞樂 奏小破陣 ,金吾引駕騎 原 田 如通 博 士根 樂 ,內閑 典 ,以爲常 據 所 廐使引戲馬 ,北衞 唐書 載 禮 舞 (下略 四軍 樂志所記 人四人, 陳仗列 , 五坊使引負犀 載之 。原田博士所著 金甲胃』 旗幟 干秋 被 0 金甲 證 無 明

玄宗帝 此 平民觀覽同樂 制定, 提及 日 渠認爲乘 関 對 種 『千秋節宴樂考』 第 舞樂雜戲 按 「千秋節」 例在 觀 九 燉 爲紀念玄宗帝生日 馬者 煌壁 覽 圖 燉 小 破陣 煌壁 政樓 係 畫 玄宗 係開 原田博士並 供官吏及 之挿 樂之 畫 前 帝 廣 論文中 元十 圖 指 圖 之節 按玄 演出 七年 書 稱 請 就 爲

宗帝恐穿戴通天冠絳紗袍

第九圖 燉煌壁畫

一照片 牌 過 者爲 小 , 舞 細部地方無法辨 認 0 圖下端係穿戴冕 服及進賢冠之官吏, 兩 側 披甲胄持

及

盾

人,

諒

係

玄宗

帝

在臣

民陪同下觀

賞

小破

陣

樂之舞

圖

宋呂大 陣 壯 非坐 係 首 小之可 但 面 原 者 樂 載 根 外立 轉 部 文中 據 稱 關 此 有 田 , 博 伎之小 新 防 而 圖 廻 能 舞 又宮女數百人自惟 於 士之解 花 爲 圖 性 奏 不 唐 圖 則 人 , 毫 稱 書禮樂 喜 長 內 無法全部繪畫 四 一安興 種閱 無顯 當較 人 破 相 上圖沒有 小 樓 陣 破 釋 輝 , 殿 兵繪畫 圖中繪 志之「 慶宮 樂也 樓 示 小 陣 9 似 樂 ,亦 破陣樂放大二倍之可能性爲大 與「樓 有 固 樂 0 9 (請 而取其 奏小破 有武 人, 而 出 拓 無破陣樂使用之大鼓 新 0 下列兩 按中 參閱第十圖北宋呂大防圖長安興慶宮 本 唐 叫 , 壁 擊雷鼓 士八人 立 志 爲 內 陣樂」 經常 破 共發表之「 奏 種疑問 部份, 部者亦有 陣 • 其 坐 修 樂 , 西 爲破陣 之論 每行 奏雖 改舊 0 是否寫 , 且與太平 南 側 燉 可能 其 四 無 唐 說 繪 煌畫 志發 人相 法 等樂器 樂、太平樂、上元 0 _ 勤 有 但新 0 品 政 一模寫」 但 , 生 對 别 樂 樓 一個廣大 揆諸 也許 唐書 所謂 錯 據 、上元 0 頗 , 破 但 誤 有問 海樂雖 時 此 破陣樂舞容,主要在 其 禮 , 一百二十人演 樓閣 樂同 樂志 判 坐 , 在 燉煌壁畫」 題 亦 斷 樓 部 , 圖拓 外演 擁 伎係 與舊 僅 列 樂 本 , 南 此圖 賦 有 , , 書 面 本 舞 堂 雖太常積習皆不 唐 予「閱兵之圖」 出 諒 卷 者稱 可能 志稍 出時 人一 則很 上 係 係上演小破陣樂之圖 E 坐 立 卷 一勤 並 部 有 此圖 顯 奏 , 百二十人 頭 先後 伎之破 不同 表演 非 然 圖 , 政 係 1 立 0 版 務 上冊 其 縱 況 部 破 0 第四 一名稱 本 陣 舞隊之 横 且 伎 陣 如 按 樓 樂或 交叉 卷 但 樂 其 舊 1 係 圖 0 , |其縮 破陣 頭 妙 唐 堂 , 其 志 西 破 也 圖 北 雄 而 下

: 第六章 部 伎

之城 煌壁 版第 其並 定其爲原田博 爲 樓 如上所述 前 類 非 壁 畫 四四 似 演 阅兵之 出 比 圖 武裝舞 之部 實不 小 ,該 較 破陣 足以表 份圖 樂者 並不 「燉煌 士所稱 樂 種 兵 0 面放大圖)。其與燉 總之 壁畫」 事圖 之千 示爲 致, 亦缺乏有 - 秋節在 故燉 勤 政樓 該壁 雖不 但若 煌 力之論 能肯 否定 壁 勤 圖 書 僅 政

二部伎與雅樂服飾之比較

關於坐 立 二部 伎舞 曲之內容及服飾

已在本

有提及 「項第一 斷也 詳 細情 (=) 形 兩 請參 節詳 照第 盡說明 五 章 至於 ,現 在再就雅樂服 二部伎之服 飾 飾部 與十部伎之服飾保有密切關 份 略予 叙述 , 並 與二 一部伎比 係 , 文較如次 第一、 兩 節

北宋呂大防圖長安興慶宮圖拓本

絳布大口袴 四四 黑 車 革帶 服志 衣 , 內 絳 烏皮履 裳 , 記 革 載 帶 有 關 0 雅樂 嗣 鳥 於 皮 之樂 履 殿庭舞人」 委貌 人及舞 冠者 人 服飾 郊 亦 南文舞 , 削 爲 郊 「武弁者 郎 廟 之服 舞 人 , 世 武官朝參 服飾 0 有 黑 絲 爲 布 『平冕者 大褒 殿庭武舞郎 白練

郊

廟 領

> 舞 新

> 郎 唐

之服

也

書

卷

標 武

大鼓 帶 服 笛 供 白 練 廇 白 堂下 又 郊 白 極 , 四太常寺太樂署 登 襤 世 鳥 0 大 太常寺鼓 繣 榼 襠 廟 紗 皮 0 鼓人 介幘 小 角 笳 襠 內 襠 工人之服也 黑 鞾 • • 、白布大 觱篥等工 鼓 T 服 衣 • 介 0 桃 平 É 幘 鼓 無 • 人 平 吹署 朱 鼓 皮屬 腦 冕 絳 布 X 金 , 青 ф 蛇 領 襪 連 吹 鑃 口 , • 人服 條文內 裳 條 0 袴 縷 朱褠 案 幘 篥 餘 褾 0 0 工之服 31 等 起 鼓 文內 紛 同 、烏皮履』 , • (中略) 革 吹按 Ĭ 皆 梁 絳 葆 緋 武 長 衣 六尺 帶 布 帶 人服 緋地苣文袍袴及帽 衫. , 舞 , , 對於雅樂之工人(樂人) 革 對於鼓吹工人服 大 也 I 長 , • 0 • 登歌 若供 人亦 白 豹文大 鳥 四 帶 鳴 0 , 0 皮履 並青 袴 寸 有 布 • • 關 中 大 殿 如之 工人 , 鳥 平 -口 黃 於 廣 鳴 П 地苣文袍 庭 皮 巾 0 鼓 袴 布 帶 0 , 四 履 幘 , , 登 朱連裳 大 袴 服 文舞六十四 寸 人及堦下工 0 • 0 0 八横吹五 飾 歌工人」 鼓 其 鳥 武 武 0 0 • 金、 鼓 袴 鳥 弁 皮 色如其 吹 舞 , 及帽 記 吹 布 履 、革帶、鳥 案 , • 一綵衣 有 鉦 平 緋 主 鞾 I 白布 (樂人) 人皆 及舞人 師 巾 人 綬 絲 ` • 0 (其執旌人衣冠各同當 掆鼓 , 羽 幘 加 布 服 0 (大駕) 0 供 幡 武 白 大 與 葆 韈 • 中 皮履 大角 弁、 服 練 襃 緋掌畫蹲 鼓 小小 郊 金支緋絲 其 -略) 飾 及 廟 服 榼 • 〈棋纛 大鼓、 朱褠 白 鼓 同 歌 0 飾 襠 , , 亦有 殿 爲 、中 服 簫 殿庭文舞 0 練 人衣冠各 布大袖 庭 進 豹 以 委 衣 礚 ` 『介幘者流 下 鳴 長 貌 詳細 五 笳 加 賢 襠 《鳴、 小小 革帶 白練 綵 冠 冠 主 I • 人 色舞 郎 者 螣 記 師 , • 同 玄絲 模吹及 大横 槎 餘 服 服 緋 載 虵 • , , 也 福 外官 文 鳥 黃 脚 亦 垃 人 絲 起 , 皮履 梁帶 垃 武 吹 武 准 , 布 布 如 紗 0 同 横 武 大 袍 朝 弁 餘 裲 此 0 節 袖 宮 其 行署三品 吹 同 麥 上 也 襠 舞 0 鼓及横 豹文大 六十 朱 後 若 懸 次 黑 I. 笛 人也) 在 唐 老 褠 甲 白 領 (親 往 登 六典 金飾 練 襈 Ŧī. 衣 • 四 殿 王巳 吹後 更三 簫 口 庭 歌 以 駕 領 , 革 卷 下 白 袴 標 I 加

各說:第六章 二 部 伎

袴褶 大角 鼓 服平巾 工人 其 幡 0 、服青 横吹 ·幘 亦 如之。 緋 鉦 紬 品已下三品已上, 帽 衫 掆 其大 , • 白 青 鼓 1布大口 鼓 布 工人 袴 , 褶 長鳴 服青 袴 紬 0 , -帽 大笛 鼓 四 、青布 品 吹並朱漆 鐃鼓及簫 • 横吹 袴 褶 鐃及節鼓 -節 , 0 鐃 笳工人衣服同三品。餘鼓皆綠沈 鼓 鼓 及 簫 横吹後笛 ` 長 鳴 • 笳工人服 • 大横 , 簫 吹 • 武弁 盛 五 篥 綵 衣、 • 朱褠 笳等工人服 幡 衣 緋掌 0 金、 , 革 書 鉦 帶 緋 蹲 , 紬 豹 0 掆 大 帽 五 鼓 角 綵 ,大 工人 赤布 脚 0

者內 容 F. 述 稍 有 新 唐 異 同 書 , 蓋 與 因 新 唐六典」 唐 書纂襲時 比 較 , , 常發生錯 以 唐 六典 誤故也 記 載 較 詳 , 特 0 需注 按 意。 新 唐 茲綜 書 合全般史料 係 根 據 唐六 典 , 雅 編 樂 撰 服 飾 但 之 兩

分爲堂上,堂下之工人(係指演奏樂器及歌唱 雅 樂大 別爲堂上 一登歌 , 及堂下樂懸 兩 種。堂下又分爲 人員) 與文、 文 武舞 與 X 四 武 種 之八 角舞 , 故其服 飾 槪 可

制

定情

形

,

大

致

如

次

0

- ①堂上之樂人,穿着介幘、朱連 裳 革帶 鳥 皮 履
- ②堂下之樂人 着白 練 襤 ,穿着 武弁、朱構衣 革帶、 鳥皮履 , 如在郊祀, 廟祭時, 於宮庭演 出 , 另外再穿
- ③文舞之 大 袴 舞 革 人 帶 皮履 在 白 郊 襪 祀 廟 , 鳥 祭 皮履 時 穿着 。若在殿庭演出時,穿着黃紗袍、黑 委 貌 冠 、玄絲 布 大 袖 , 白練 領 標 領稱 白 , 紗 內 白練襤 衣 襠 絳 ` 領 白 標 布 大口 赤布

袴

革

帶

鳥

4 武 布袴 弁 舞之舞人,在郊祀廟祭時 平巾幘 鳥 皮 金支緋 絲布大袖 ,除穿着平冕外 緋 絲布 裲 襠 其餘與文舞之舞人相同 甲 金飾 白 練搖襠 起 梁帶 。在殿庭演出時,穿着武 錦 螣蛇 • 豹文大口

鼓吹工人服飾 ,若與上述雅樂之樂人及舞人之盛飾比較,遠爲簡樸, 其在大駕、法駕、親王以下

用樂器亦有分別。 等場合各有不同 。此外, 大別如次。 根據使

①苣文袍及帽 (緋色、 青色

②平巾幘 白布大口

③五綵衣。

4 帽 、布袴褶 維色、

色)

其 ⑤武弁、朱褠衣、革帶 中 第五種 世武弁、 朱褠

各說:第六章 部 伎

六四一

革帶」

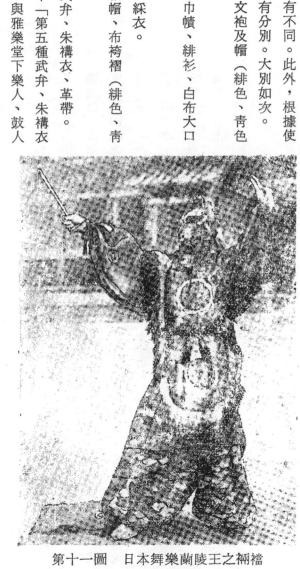

所穿着者相同

之破 於 冕 之服 鳥 在 高 等 冠 郊 貴 般 之冠 祀 陣 普 以 飾 不 通 鳳 相 龜 雅 廟 之冠 慶 同 也 冠 比 樂 茲 祭 樂 善 Ż 較 0 • 。宴饗 特 至 雲冠 與 0 , 1 _ 上元 殊 於 迥 衣 鼓 演 服 部 其 然 • 吹 不同 出 着 伎 鸜 舊 Ξ 着 時 中 鵒 破 舞 方 , 之服飾 但 陣 面 使 冠 , , , 用 此當 改換其 、上元 在 , 9 之進 芙蓉 雅 部 _ (伎所穿 樂使 雅 係 , 樂」 德 兩者 冠 與二部伎比 • 用 慶 部伎之服 衍 • 金胄等 在 善 時 着 本質互 , 更爲 三舞 之五 武 , 必 舞 特殊華 較 飾 , 須 綵 方 貴 異 、所使然 ,使與 變 顯 皆易衣冠 畫 面 ,不同之處 之冠 換 衣 , 爲 穿 麗 亦 鐘 係 着 之冠 雅 0 0 其 磬 樂 特 裲 蓋 , 合之鐘 殊 服 襠 , 最顯 , 致 判 部 而 飾 衣 • 然明 伎爲 着 螣 雅 著 , 0 亦即 樂使 者爲 磬 蛇 如 9 更 顯 , 通 瞭 0 改換為 以 典 較 文 示 用 0 茲就 冠 饗 所 雅 舞 其 者 方面 郊 載 樂 舞 , **加雅樂鼓** 廟 容 則爲委 服 ,二部 雅樂舞 自 之偉 飾 安樂 使 華 0 此 大 貌 伎 X 麗 人與二 用 使 服 係 以 冠 領 , 0 飾 後 用 說 故 而 • 平 部伎 者 皆 明 標 使 金 雷 部 等 用 冕 銅 大 舞 大 伎 亦 冠 特 • 舞 鼓 武 人 中 殊 屬

(四) 歌曲

抃 樂 載 五 色 載 以 爲 從之 衣 有 部 唯 歌 龍 以 伎之各 ; 歌 云 池 太樂 備 舞 八 之 紘 舞 用 令 雅 同 曲 壁 樂 勒 0 大 樂 僅 記 而 之破 部 無聲 龍 , 以 份 池 象 陣 均 樂 0 舞 方 平 樂 附 人躡 面 遼 條 有 東 , 載 歌 履 有 曲 通 , 典 而 『發 0 載 邊 例 若太樂令壁記 爲 隅 揚 如 大定 蹈 通 『唯 萬 典 也」 內 龍 聲 對 池 樂 韻 於 0 之一 樂府 備 慷 太平 用 慨 無聲」 樂部 雅 雜 9 樂 錄 歌 笙 對 和 份 IE 磬 於 載 云 一確的 聖 秦 有 , 舞 壽 王 語 百 X 樂 破 陣 躡 部 四 , 該 份 樂』 十人 龍 載 0 池 有 ; 但 歌 曲 太 又 太平 樂 則 涌 無歌 令 諸 樂 典 壁 女衣 太定 曲 ,

是則 坐部伎六曲 IE 確容在次節 中 除 剖 龍 述 池 曲 外 其餘 五 曲各附有歌曲 也 (至於龍池樂中 究係 無聲」 正確 或係

第二項 樂器之編成

代大增 涼樂」 革 樂獨 條 琶 舞 人皆 命 最 0 唐 初 用 後所載 , 活 造 唯作 着 此 西 部伎之樂器和服飾 , 意義 凉 係 靴 禮 、根據 坐 樂 勝 遂 0 『自安樂以後 一伎諸 深 唯 蠻 廢 ,最爲閑 通 長 奴 龍 (自安樂部謂之立部 典編 池 舞 , • 火鳳 解 樂 遂亦寢廢)』。 (撰) 釋 備 雅 困 有 相同,各曲並 • 0 , 其破 皆雷 所載 難 傾 雅 心。其與 樂 盃 樂三 、笙磬 大鼓 陣、上元 , 稍 E 「太樂 曲 (伎)」 有異同 0 , 雜以 無詳 述 舞 9 聲度 人躡 , 个壁記 慶 龜茲樂 盡史料 0 通 , 清美 又通 善三 典 茲分別考證 (自讌樂並 典坐部 所述兩文,語意簡 舞 0 ,太宗之末,其伎遂 ,僅就立、 (按通典係根據太樂令壁記編撰) , 聲振百里 皆易 伎條 如次 謂之坐 其衣冠 坐部兩 最 。並立奏之。其大定樂加 部 後 0 載 ,合之鐘磬 略 初 爲 伎概括 盛流 太宗貞 , 「自 尤其所稱 於時 長 記述。例如通 觀 壽 , 以 矣 末 樂以下 饗 , 自 龜 有 郊 及 金鉦 茲 武 皆 廟 裴稗符 樂」 太后 用 典之立 舊 0 自 龜 中宗之 唯 及 唐 妙 茲 武 部伎 樂 太后 解 慶 西 琵

摠謂 大定樂 之坐部 玉 海 加 朱 0 金 〇五 自 鉦 長 0 引之令 壽 唯 樂 慶 以 善 舞 壁 記 9 獨 皆用 用 條 所載 西 龜 涼 茲 樂 自破。 樂 , 0 最 陣舞 舞 爲 人皆着靴 閑 雅 以下皆雷 0 破 0 陣 唯龍 太鼓 等 八 舞聲 池備用 , 雜 樂皆 以 雅 龜 茲之樂 樂 立 奏之 , 而 無聲。 0 樂府 聲 振 , 謂 舞 百 人躡 之立 里 , 履。 動。 部 伎 0 Що , 叉 谷。 餘

:第六章 部 伎

舞。爲·唯 舊 武。 聲。 唐 樂。舞 志 齿。 , 舞 立。 謂 部 殭 奏。 用 伎 七· , 西 所 樂。德· 府。, 涼 載 謂。慶 自 之。善・立。爲・ 最 破。 爲 陣。 部。文: 舞 伎。舞• 雅 以 下 其。謂・破・ 皆 之・陣・九・、 餘。 總。 大 謂。功・ 鼓 元、 坐。 0 9 皇。 部。 雜 • 伎。 武・慶・ 以 善、 , 后· 則 稱· 兹 之。 天 制・舞・ 皆、 中 樂 , 宗 毁• 易。 , 之代 唐· 其、 聲 太·衣· 振 廟· 大 冠. 百 增 , 里 , 合。 以。 造 動。 禮。 之。 9 鐘. 坐 遂· 盪。 立 有・磬・ Ш٥ 名· 谷。 諸 , 以 舞 而。 0 亡。 享、 尋 大 實・ 以 郊、 定 廟、 0 廢 安。 寢 加 樂 以。 金 破。 鉦 0 八。随。

,

0 與 字 編 據 此 撰 涌 傍 1 典 時 畫 沭 我 有 _ 令 必 人 亦 可 致 0 壁 _ 麥 以 記 , 照 推 但 符 _ 號 文 想 令 者,表 中 令 -壁 通 壁 , 典 字 記 記 示 傍 與 於 並 或 書 其 有 根 無 通 他 據 記 典 載 史 0 料 令 _ , 史料 符 書 壁 記 有 號 故 不 者 其 同 內 • 編 , 容 撰 但 表 亦 時 符 與 示 與 號 與 , 令 通 增 者 通 壁 典 加 , 典 記 表 記 編 者 _ 示 載 稍 意 與 相 史 料 有 見 同 _ 不 不 通 0 同 而 典 同 書 之 有 0 舊 或 至 處 唐 於 書 令 符 舊 壁 根 唐 記 號 據 者 志 均 文中 通 不 表 典 口 示

唯 顓 龍 用 池 此 西 樂 凉 外 則 樂 否 0 聲 新 頗 , 唐 新 閑 志 雅 唐 志 載 0 內 每 有 容 享 破 郊 , 大 廟 陣 樂 致 , 則 與 以 舊 破 下 唐 陣 皆 志 用 • 上 相 大 鼓 元 , 並 慶 雜 無 善 龜 新 Ξ 茲 舞 異 樂 之處 皆 , 其 用 之 聲 0 震 厲 0 自 大 、定樂 長 壽 樂以 叉 加 下 金 用 鉦 龜 0 兹 慶 舞 善 舞

立 部 伎

(1)大 鼓

雷 大鼓 涌 典 將 所 載 安樂」 , 自 安 及 樂 一太平 以 下 1 樂」 曲 , 删 皆 除 雷 ; 大 舊 鼓 唐 , 雜 志 亦 以 根 龜 據 兹 一个 樂 ; 壁 而 記 _ 令 書 壁 爲 記 破 陣 則 舞 載 以 爲 下 破 陣 0 是則 樂 以 下 通 皆

典 費解 記 撰 所 茲 編 載 先 者 史料 就 9 何 二部伎與大鼓 以 與 將 「令壁記」及 第三伎之破 關 係 陣 予以 樂以下皆 舊 唐 剖 析 冒雷大鼓 所 載 史 ;而 料 改爲自 稍 有 出 第 入 0 伎安樂以下皆雷大鼓 按 通 典 係 根 據 一令壁

,

,

大鼓 能係 登歌 以及 馬 意 大 如 勤 擊」一節 0 其 三十 鼓笛 政 故文中之所謂 0 根 藻 指 胡 樓 堂下 繪 據 意義 樂 远 二部伎 印 鷄 與 如 舊 9 I 0 文中 傾杯樂 其 婁 錦 唐 樂 舞 勤 也 齊 中 書卷二八玄宗條 擊 而 懸 馬 政 0 元庭考 樂工 所 等 務 又玄宗條續文載 言 , , 文武 稱 聲 雅樂」 鷄 種 本 曲 0 一齊擊 婁」 擊 震 種 樓 , 「雷大鼓」 其 奮 八佾 樂 城 次所 , 0 闕 首鼓 太常立 , 卽 ,當非 伎 興 聲 舞 慶宮 0 述 文中 鷄婁鼓」 尾 震城闕 『玄宗在位多年 「每色數十人, 之意義 一部伎 有 語 純 , , , 縱 粹 爲玄宗著名 而爲太常 所稱太常卿 , 『又令宮女數百 横 亦 雅 ` 0 係西域系之太鼓,爲二部伎使用 坐部伎 太常卿引雅樂 應 可 樂 , 根據 證 節 • 而 寺 明大鼓 0 文字 ,善樂 又施 讌 係指二 所屬之二部伎 率 , 自南. 領 依點鼓 饗 意譯 之地) 人 數量 出 \equiv 魚貫而 場之雅 部伎 層 香。 ,每色數十人,自南 , 自 梭 舞 9 甚 若 當可解爲 設 帷 多 所 牀 0 進 夏時 **温蒸設** 樂 間 惟 言。 , , , , 以胡 視作 故有 乘 出 • 列 似 酺 擊 其次文中 馬 , 於 夷之伎 上演 非 會 雷 聲 雅樂演 而 「太贫齊撃,聲鳴 樓下 鼓 震 郊 E , 刨 太常 祀 城 , 爲破 出者 抃轉 魚貫 御 闕 所 • 廟 0 日 之說 絕 鼓 勤 祭之雅 寺之雅 稱 旰 非 笛 如 政 陣 ; 而 _ 太常 飛 卽 進 樓 故 樂 • 內 此 般 鷄 該 樂 樂 , 。……太常 • 列 大鼓 雅 閑 如 太平樂 卽 婁 雅 0 (即堂 一部 玄宗 樂樂器 於樓下 爲 滿 樂 廐 引 藻 庭 , 之 繪 伎 在 蹀 雷 敲 可

個大鼓 具有· 太常積 密 切 一組) 習如前文所述係指太常雅樂 關 雖太常積習皆不如其妙也』 係 爲雷 也 |鼓(註四三)。但文中之雷鼓,則係「雷大鼓」之意,由此可見二部伎與大鼓實 1 。文中所稱宮女數百人,出擊雷鼓,比較太常積習 部伎 ——之大鼓)尤爲巧妙。按雅樂稱 八面 大 鼓 (所謂 **四**

其二 , 太常 四四 部樂制」 中設有大鼓部 (太常四部樂制容另在第七章詳說) 按太常寺所

①胡 屬樂器 部 分爲 : 筝 如下四 空 篌 類 五 0 絃 琵 琶 笙 笛 觱 第 拍板

,

•

•

,

,

,

鈸

子

- 兹 部 羯 鼓 , 揩 鼓 • 腰 鼓 • 鷄 婁鼓 笛 觱 篥 • 簫 拍板 方響 方響 銅 ` 銅 鈸
- 鼓 部 大鼓
- **4** 鼓 笛 部 :笛 、杖鼓 、拍板

器爲 編 其 如上所述 成 中 故 中心 其 ; 八實因 胡 鼓 部 , , 笛 另加打樂器 部 胡部 部 亦即 伎 係因散 一坐部 而 係以 編 成 系乃至法曲 。「大鼓 樂 絃樂器與管樂器爲中心,另加 , 亦即大鼓 (百戲) 部」僅爲大鼓 系之樂曲 編成; 部 實 爲二 而大鼓 編 成 部 。一鼓笛 ; 伎之代 部之編 龜茲部 部 表 打樂器。「 也 成 則由管 0 迨至 亦即 由 於太常寺 鼓 龜茲部」 宋 立部伎系乃至胡樂系之樂曲 朝 打打 , 模倣 內 僅 、 三 係以鼓樂器 唐 一部伎使 制 種樂器 設 教 用 組 坊 與管樂 大鼓 成 , 置 0

29

部

制

0

(卽法曲部

、龜茲部

鼓笛部

,

雲部部等四部)

其中雲部部相當於唐朝大鼓部

係繼

朝大 唐 拍 朝 鼓 板 燕 部之名 饗 大 雅 鼓 樂 稱 , , 特別 唐 , 由 朝 此 四 酷 似 部 樂中 唐末之雲韶 除 鼓 笛 部 法 外-曲 , , 使 幾乎包括 用 琵琶 了其 、筝 他 • Ξ 笙 部 • 樂器 觱 篥 0 ` 笛 特別是大 , 杖鼓 鼓 • 羯鼓 , 故保 方響 存 唐

器 與 其三 立 部伎之五 腰 鼓二人 日 方獅子 本 , 舞 樂中 銅 舞 鈸二人, 亦 所傳之獅 可 證明 即太平樂頗 横 唐 笛 子舞 朝 大 人, 爲 鼓 , 相同 不常當 如 郊第六圖 篳 篥 爲 0 一人, 其後方十一 二部伎之代表者 「信 拍板 西入 人中 道 古樂 人,大鼓二人) , 除二人打抃外 圖 中之獅子 , 此 舞 , 其 圖 九人中 餘 , 九 該 人奏 獅 大 子 鼓 樂 舞

者佔

有二人

,

由

此

亦可證明大鼓之重要了

時 太平 根據 載 舞 爲 , 將 樂圖 樂 上述太常 意義當 破 破 上元樂云云』 陣 之太平樂之雷 樂以 陣 不 樂以 難 二部伎與大鼓之密切關係 後 想 下 像 , 0 改爲 大鼓 , 惟 按後者之所謂 故太平樂亦有 値 得吾人留 ,以及上 「自安樂以下」 宣言者 述 『雷大鼓』 雷 舊 , 鼓 唐 對於 , 者 之曲 志 通 所 通 典 典等 者 載 , 故 , 並 載爲 史料 宮女數百人 通 未 典 將 , 『自安樂以後』 對立部伎之樂器 太平樂及安樂 編者因 出 知道 自 帷 上述 包括 擊 , 令 雷 , 情形 冒頭 壁 鼓 在 內 記 , 爲 及 記 9 故在 破 舊 載 但 陣 徵 唐 『雷大 撰 樂 諸 志

編

信 則

(2)龜 茲樂器

樂史通 通 典 例 內 所 稱 謂 爲 樂」 雜以 字除表示音樂意義外 龜 茲 樂」 , 令壁記 及舊 , 唐 尚包括有樂器意義 書均 載爲 雜以 在內 龜茲之樂」 , 故通 0 典 前者 -雑以 根 龜茲樂」 據 唐代音

部 伎

茲樂 樂係 魏平 亦即 曲 樂之樂器 彈琴家 沮 均 在 令壁記 渠 使 猶 如太樂令壁記 河 用 西 氏 傳 楚漢 鼓 涼 等所載 所 龜 舞 州 得 茲樂器 地方 也 曲 舊聲及清 多使用 0 『龜茲之樂器』之意 也 樂有 所載 , 中 國 鐘 龜茲樂之樂器 調 『白周 磬 之淸樂與 • 瑟 0 蓋涼 調 隋以來 蔡邕 西域之龜茲樂融合而 人所傳中 0 雜 義。按龜茲樂爲西域晉樂之中樞,故文中特別稱定爲龜 管絃 「令壁記」 奏云云』 或 雑曲數百 之舊 (註四四) 內對 樂 , , 而雑 有關 多用西涼樂, 成之音樂 。是則隋 以羌 西涼樂部份 胡 唐時 0 之聲 是則隋唐之管絃樂與 代 鼓舞曲 也 管絃 載 有 多用龜茲樂 0 此 曲 西 係 多使用 涼 說 明 西 鼓 蓋 西 凉 凉 唯 後 舞

茲現 都壁 情形 獅子 或 員 但 一樂器 鼓 一本文中 典十 地 音 都 之 僅有腰鼓 ·曇鼓 ·所指· 樂 並 係 部伎所 及 笙 原 綜 指 狀傳 合其 、羯鼓 中 之龜茲 侯 亦予 載爲 國樂制之 提 他 、大鼓 入中國 鼓 樂器 西 編 、侯提鼓 一、竪 域 入 龜茲 箜篌 兩種 者 美 , , 此係使 横笛 術 究係指龜 0 尤 外 史料 伎 , 、琵琶、五絃 要鼓 其在樂器方面 , , 篳篥 其餘 上所顯 rfij 其 並 , 茲現地使用之樂器 成爲完整之十 十四 , 非 鷄婁鼓 銅鈸 紀 現之樂器 種 錄 • 笙 更爲明 , 、汨板六種樂器 , 龜茲當地之樂器 貝各 似 、簫 部伎所 資 可 均 顯 料 • 0 横笛 視 0 等文獻 ,抑係傳入中國之龜茲樂器 作龜 是則龜茲伎十六 編 舞四人』 入者 、觱篥 狀況 , 規模似嫌 茲樂之樂器 , 十部伎之 0 各一。 。此係 但是根據最近 也 0 例 種樂器· 過小 如 龜茲伎 指龜茲伎之樂器編成 銅鈸二。 0 Ē 但 是 述 0 又日 中 樂器 信 發現之 答臘 西古 大 , 9 本 尚 除 體 中 龜 鼓 舞樂內 有疑問 樂圖之 3 係 中 將 茲古 由 ` 毛 或 龜 中

是絃 龜 二之遺 兹十四種樂器中除毛員鼓,都曇鼓兩種外,傳入日本者計有十二種,亦感種類過少,尤其 構 種 9 則 均付 其 奏樂氣 闕 如 魄 9 似不 實 嫌 不 適宜表示爲「龜茲樂」者(註四五)。該獅子舞,如爲立部伎之太 足

坐部 上述 圖」之獅子舞之樂器編成,除大鼓外,另爲腰鼓 技條文內再作進一步之研討 『太常 至於通典之「龜茲樂」,是否係四部樂之「龜茲部」,抑係指龜茲伎之樂器者 觱 四四 部樂」 簫 等三種管類;與拍 中之「龜茲部」, 板、 係由 方響 獨鼓 , 銅鈸 八、揩鼓 、横笛、篳 等三 (答臘鼓) 一種 築、銅鈸及拍板,似為小 打樂器 部等共同 腰鼓 編 成 鷄婁鼓 按 等四 「信西古樂 ,容另在 規模之龜 種 鼓 類

(3) 其他

樂 器中當有其名,僅大定樂加有 m 條載 定樂 此 信西古樂圖 旧 爲 加 , 器 破陣樂不使用鉦 金 以 鐲 於 鉦 之一枚銅 節 + , 0 鼓 述 鉦 唯 也 立 , 慶 呼 善 部 , H 形 樂 鈸狀之鐘 伎八曲 如 獨 ,而大定樂却使用鉦,此係表示「前者」更接近雅樂 鉦 小 用 0 鐘 西 中 是則 凉樂 至 ,諒卽係 , 9 軍 除了大鼓及龜茲樂以外之特殊樂器情形 行 金鉦 , ,更可象徵其平定遼東時軍旅之勇武 最 鳴之。 金鉦 為開 7 Ō 以爲鼓節 雅』。文中所稱 所謂 係 小形之鐘 軍行鳴之」 0 周 , 禮 一金鉦」 爲 以爲 -, 鐲 金鐲 故屬軍 , 之別 節鼓 根據 , 一樂樂器 稱 「通 者。本曲 ,近代有 通典 9 0 唐時 典」 卷 後者」則更表 0 四四四 上述 載爲 係出自破 爲 如大銅 大 鼓吹樂 銅 金 其大 疊 陣 縣 9

部

伎

示軍樂性質者。

樂系 使用 伎之西 外 成 器 懸 人注 爲 篳 琵 其 奏之筝 次 掛 策 擔 琶 0 於 筝 架 目 樂 如 鼓 0 加琴 故西 者爲 凉 文中 高 係 Ŀ 鼓 前 系樂器 横 ` 麗 臥 漢 笛 五. 伎之樂器 • 所 , 打 所 涼 伎 箜篌 朝 鐘 貝 絃 , 述 學鳴 稱 瑟 笙 爲 樂 ; 以後之俗樂器 腰 琵 (編 , 鼓 搊 • 琶 係 、篪等代表的雅樂器,其所具中國色彩,更較西涼樂濃厚 包 , 聲; 鐘) 笙 僅 , 鐘 括 筝 由 銅 , 使用 貝及 (註四六)係由 慶善 笛二 鈸 有 西域樂之「 • 架 編磬則 與 笙 雅 ` 樂使 樂 於讌樂伎 磬 龜 銅 , (今亡) 磬 • 簫二、 茲伎相同 鈸等九種 , , (編磬) 所謂 簫 用 俗 係以磐代替鐘 架 豎 西 樂之樂器 鐘 凉樂 **篪**二、 箜篌 ` , ; 彈筝 琴一 臥箜 大篳 • , 0 , 《樂器 彈筝 爲使 十九 係 架 一篌爲讌 葉 與 龜茲 篥 , • , 形 磬 即係手指上套上爪彈 種 而 唐 而 • , , 朝之「 絃琴 搊筝 該西 清 成 樂之樂器 編 , 式上成爲完整之十部伎所 歌二 樂伎 小 架 樂 , 成 兩者均 亦 篳 凉 、及臥 • , , 爲 琴 其 篥 彈 樂 -其構 清樂 所同 瑟 中 筝 似 0 箜篌 乃至 爲 均 竪 • 可 雅樂 一箜篌 係 伎 長 • 與 • 成 , 秦琵 之一 其餘 龜茲 中 0 笛 搊 , 高 按 筝 筝 或 奏之筝 • 份子 郊祀 編鐘 古 琶 麗 _ 長笛 琵 樂 • 有 伎 融 琶 横 ` 異 樂器 臥 所 合 係 編 笛 曲 , ` 搊筝 入者 齊鼓 關 共 由 五. 箜 同 。按西涼伎亦採用 臥 而 廟祭之樂) _ 篌 + 同 0 箜 於 成 絃 I 之俗 則爲僅 特 篌 使 六 清 琵 腰 , 個 别 樂 此 擔 鼓 而 用 琶 ` 鐘 外 豎 解 伎 者 樂 鼓 之代表樂 器 了 筑 之樂器 用 排 簫 釋 手指 鐘 均 種 齊 爲 列二行 値 • 大 + 鼓 , 彈 • 屬 , 筝 清 俗 恐 小 部 編 筝 彈 吾

樂樂器中之鐘、磬、臥箜篌、箏、笙、簫、葉等樂器。

庫 根 除 3 據 ` 一大舞 西 慶 上元 善 涼樂之樂器 樂 , • 似 外 慶 亦 善三 .9 有 連 同 舞 編 編入雅樂之可能也 破 成 ,皆易其衣冠 情形 陣 、上元二樂共同 , 當可 推 , 合之鐘 想 慶善舞之樂風 使用 磬 鐘 , 以饗 、磬等雅樂器 郊廟 , 通 典 ٥ 自 稱 武 其 , 太后 樂人使用雅樂 一最 革 爲閑雅』; 命 此 • 禮 服 繼 涿 飾 稱 廢 0 其 由 0 此推 說 舊 明 破

(二) 坐部伎之樂器

1) 讌樂之大編成

爲俗 七曲 者 通 鈸 ,9 短笛 大箜篌 其 典 、小笙 八載爲 樂器 樂器 均 此等二十八 長 使 短笛 用 編 『自長壽 關 揩 , 成 龜茲樂器 於 鼓 大篳 1 亦甚 、尺八、揩鼓 種 一、連 箜 「玉磬」 樂器中·大小 篥 篌 獨 樂以下 特 , , 此 鼓 , 小篳 大琵 如前 種 部份, _ 9. 情 皆用龜茲樂』,是則坐部伎八曲中,除第一曲 (答臘鼓) 靴鼓二、 篥 琶 形 所 太樂令 (堅) , 述 和立部伎相 _ , 大簫 小 係 壁記 等十六種係胡樂器 箜篌 浮鼓 琵琶 曲 玉 二、歌二 同 、大小琵琶、大小五 載爲 小簫 ` 磬 , 大五 讌樂曲亦爲十部伎中之第 一架、大方響 _ 『樂用玉磬一架、登歌磬 一絃琵 編成 IF. ;玉磬 銅 琶 0 鈸 ` 其規模爲十部伎 架、 、笙二種爲雅樂器;其他 絃、大小篳篥 , 小 和 五 一絃琵 搊筝 銅 鈸 ` 琶 ` 讌樂」 伎 • 以玉爲之 或二部伎中 長笛 大大 ` 筑 , 持 吹 _ 小 葉 有特別 以外,其他 簫 , 臥 ` E 尺 空 。按 九種 大笙 最 篌 意 和 大

部

大方 玉磬 爲 相 編 若 筑 饗 成 響 , 9 或 也 樂之代表樂曲 , 「堂上 總數 其 以 許 係琴或筝之變形 大 形 其 達二十 方響 與 狀 登 和 普通之磬 歌 代 編 及「堂下 情 八 林 鐘 種 形 編 • 樂器 樂器 不同 編 鐘 推 者 磐 樂懸」 相 相 , 0 0 實爲 根據 亦 至 似 斑 編 於 , 係 通 兩 + 入 典所載 種 部伎或 搊 由 清樂伎 筝 小 ,坐部伎因係堂上樂,故用 Ľ. 型 鐵 使 與 9 了片十 部佐中最大規模之樂曲 用 讌樂僅使用 臥 0 六塊 故 箜 篌 懸 讌 掛 樂 編 一磬 架 入 實係 讌 E 樂 組 而 融 成 無 登歌磬 , 合 H] 0 , 鐘 此 雅 能 該 可從 與 大 0 磬 方 俗 西 響 係 涼 但文中 讌樂曲 胡三 與 玉 伎 意 編 製 所稱 樂之樂 鐘 義 稱 相 形 作 狀 之 爲

2龍池樂之雅樂器

相 部 舞 伎 互 人躡 磬 對 1 者 曲 照 中 0 無法 但 , 尙 通 係 說明 確 典 有 語 龍 認 其 池樂,亦爲由特殊樂器編成之樂曲 , 焉 使用 不許 茲 特 雅 推 , 究係 樂器者 測 如 僅 次 使用 , 與立 雅 部伎中 樂器並 僅慶 無龜茲樂器 善善 ,通典載爲 樂使 用西涼樂情 抑 係 唯龍 與龜茲樂器 形 池 樂 , 適 0 共 爲 備 同 異 用 使用 曲 雅 樂 同 雅 笙 I

爲 此 根 據 外 至於太樂令母記 讌 唯 關 樂 龍 於 池 龍 清 備 池 樂 樂 用 情 雅 , 西 樂 形 , 除了缺少龍池樂之「樂」 凉 而 , 必樂等 舊 無 聲 唐 例子 志 , 舞 載 人躡 爲 倂 -用 履 惟 雅 龍 樂時 池 按 備 字,增 舊 用 必 唐 雅 先 志 樂 採用 係說 加 而 無 舞 鐘 明 鐘 人躡 磬 淮 李 , 池 , 履 樂使 故不 舞 人 之 甪 用 躡 雅 覆 鐘 履 樂器 磬 , 字 又太樂令 , 實 m 和 爲 無 舊唐 特 鐘 殊 壁 喜 志 記 記 載 載

不 兩 歌 致 唐 外 包 志 字 其 則 括 所 爲 祥 , 但 天 沒 載 也 胡 舊 內 有 鐘 笙 唐 容 聲 俗 • 磬 爲 樂 書中 說 樂 準 亦 明 , 之 而 在 爲 此 亦 內 卽 予 成 龜 曲 而 以 茲 沒 與 , 有歌: 特別 則 **伎**探 無鐘磬」一語 解 讌 其 釋 樂 以 樂 用 曲 曲 , 之意 龜 器 龍 , 實 兹 編 池 係 成 樂 無 樂器爲 歌 0 特別 , 令壁 但 規 加 唱 模 吉 僅 _ 通 其 過 使 記 祥 記內却 之曲 典 用 主要樂器 1 錄 必 , 雅 在 實 樂 要 , 無 器 說 書爲 故 , 明 或 並 編 , , 故判 不 入 係 絕 龍 -、坐部 而 用 非 池樂內 -無 斷 龜 鐘 樂 该八曲 聲 龍 舞 茲 磬 樂器 池 容 者 , 樂 兩 時 0 後者 亦 字 必 此 , , 之誤 係 要 曾 而 外 以 世 意 雖 通 載 龜茲 爲 僅 典 義 0 若 所 用 例 , 樂 如 雅 此 爲 如 載 西 樂器 此 勉 凉 龃 笙 樂 強 如 雅 樂 解 依 , , 樂 係 並 舊 以 澤

(三) 二部伎與太常四部樂之關係

共

同

使用

者

惟

雅

樂器

佔

其主

要部

份

而

E

有 種 别 按 四 设设 信 西 (EI 編 部 有 揩 古 器 中 成 樂 网 中 樂 坐 部 鼓 , 0 其 圖 部 H 該 之等 八中有 伎之 兩 臘 龜 中 部 之獅 (樂器 + 鼓 樂器 弦 拍 部 子 種 极 , , 槪 與 腰 除 包 舞 方 兩 鼓 括 圖 重 如 響三 部 複 有 1 , 者外 以 述 相 鷄 確 種 同 婁 鼓 爲 0 立 至 鼓 類 俗樂器 , 7 共 部 於 • , 拍 管 部 計 伎 技之龜 板 類爲主之十 之太平 龜 有 , 亦爲· 茲 + • 方響 樂 五 十部伎之龜茲伎所沒有) 種 樂 茲伎中 之意 • , (筝 則 銅 種 樂器 鈸 義 都曇鼓 箜篌 等十 龜 其 ; 茲 樂 與 五 -毛員 種) 五 胡 立 實 絃 部 部 爲 伎 鼓 0 • 按 太常 琵 係 內 • + 目 語 由 情 0 -部伎之 四四 形 絃 太常四 , \equiv 笙 類 部 相 樂之 種 管 部 樂器 笛 , 龜 均 樂 類 係將 爲 茲伎」十五 觱 爲主之十 龜 有 策 兩 茲 疑 原 部 部 問 屬 簫 所 0 太 沒 種 若 > 0

各說:第六章

11/3

仮

令 龜 適於 記 特 奏 部伎等之燕饗樂與 爲 壁 茲 色 胡 寺之各種樂器予以分類者,開元二年左右教坊成立太常寺之音樂,除雅樂以外,大致爲二部伎 記 樂 亦 伎主 部 华 龜弦 中 依 就 部 要之基 坐部 胡 此 則 對於太常四部樂 雅 原 樂 部 接管二 思 伎之樂器; 則 按 以 或 , 想 立 本 將 一部伎 言 絃 樂器 散樂 部 鼓 龜 伎因 類 , 鼓 茲之樂」 類用作堂下樂器 爲 在 。若以 , 十部伎其他諸 類爲 其 內 係 「龜茲部」 毫 立 編 (十部伎中各伎特 堂下 無 奏 成 記 基 9 鼓笛部」 述 立奏性質, 故 礎 包括使用龜茲樂中立部伎之樂器。但 , 不 , 能使用 也許編著者缺乏四部樂方面 , 前者 樂器 **紅類用作堂上樂器** 接管散樂,「大鼓部」 適 0 絃類 根據雅樂之堂上、堂下 於 殊 該兩部 樂器 立 樂器 奏 , 共有十五種樂器, 0 亦 0 並未 但 卽 龜 是坐 , 、包括 亦 茲部 部 屬當然現象。 接管立部伎之大鼓 (在內) 知識 伎除 適 形式 於 大體言之,實已 ٠ 弦 立 0 部伎 故無法作詳盡記載 「通典」及其 類樂器 , 惟 分爲立 亦即 龜 後者 外 茲 ` , , 部 則 胡 坐二部之二部 鼓 適 部門 包括 類 原據之 於 電 以鼓 坐 亦 包括 可 奏 玆 部 部伎 僅 「太樂 滴 類 , 匠簡單 使用 亦 , + 用 與 伎 卽 其 及 坐

誇 張 末期之新俗樂 伎 所 七 部 造 成 者 四 曲 不 部 可 爲法曲 總之 樂 能 ,並發展爲宋朝之燕樂。若認爲二部伎支配了唐朝晉樂全般之傾向 制 沒 之樂曲 , 將 有 使 鼓 部 類 用 伎之 專 , 鼓 立 屬 類 部 制 龜 , 度 茲部 如 伎之樂曲爲胡部之樂曲 羯 , 係 鼓 , 絃 由 雅 類 揩 樂 專 鼓 思 屬 想 胡 鷄 出 部 婁 發 者 鼓 0 , . 唐 反 或 均 朝 映 係 滴 於 爲 中葉以後 於 太常四 明 坐 確 奏 表 , 部 示 燉 , 前者 樂 制 煌干 度 , 大爲 並 佛 洞 與 將 , 則其 之壁 盛 + 其 行 部 制 在 伎 度 畫 支 音樂制度 特 有 亦 色過 配 弱 屢 了 聯 有 唐 於 實 0

第三節 二部伎之本質

明二部伎之本質 般着想,考慮其究係屬 於太常寺之一種雅樂;最後說明二部伎在唐朝音樂爲佔有重要地位之宮廷燕饗樂之中心,藉以徹底究 1於二部伎之組織內容,已在前節詳細敍述。茲爲究明二部伎之眞正意義 於何 種音樂?特色如何?本節,首先闡明二部伎二分意義;其 ,故必須從唐朝音樂全 次證明二部伎屬

第一項 二部 佐之二分意義

胡樂』 生很大障礙 料,易於使人誤解二部伎係將十部伎分成二部之意,但二部伎實際上爲一種雅樂,供燕饗之用與採用 此 其後分爲立、坐二部』。又新唐書卷二二禮樂志篇 其後分爲立、坐二部』。舊唐志根據前述史料,載爲 種 誤解 對於二部伎之本質 俗樂 ,首先係由二部伎與十部伎之關係 。更有很多人認爲 之十部伎之組織完全不同 ,由於唐代史料缺乏,有很多人誤解爲二部伎係將唐朝所 二部伎係將唐朝音樂分爲二部者,如上述新唐書禮樂志所載『又分樂爲 ·。若認爲二部伎卽係十部伎者,此在研討二部伎本質時,必將發 開始。如通典卷一四六之坐立二部伎條 『又分樂爲二部。堂下坐奏云云』(註四八)。上述史 『高祖登極之後,享宴因隋舊制用九部之樂。 有舞樂分爲二部者 『至是增爲十部伎 0

各說:第六章

舞幷 先引 代香 音樂 僅 後段 時 者 如 兩 二部 係 俗 傳 樂 爲 唐 , 其 樂 樂 理 宮 述 所 亦 南 諸 諸 , 次如 色舞 之大 道要 廷音樂 唐朝末期之音樂實況 稱 樂 有 詔 樂逐之。 記 等公式 二大 各半 載 所 坐 此 部 決 較 俗 該 部 淮 分之制 種 2 樂府 通謂 樂 份 多 記 兩 誤 立 , 爲當 錄, 部 皆著畫幘 之 解 亦 樂 在 其樂工皆 0 (係杜 有 似 也 宮 雜 度 咸 但 實 之立部 錄 對於十 之誤 後 由 坐部 作 調 時音樂界之一 0 者 佑 於唐 若 與 0 0 之一 伎 1戴平 史料 撰寫 文中 亦舞 解 此 立 俱 -部伎 立 坐二 也 代音樂史料貧乏,不能顯示正確全貌 (註五〇), , 部 伎六 雲 。本文似 在 幘衣緋大 如 之 0 9 (註四 若係 部 部 樂懸之北 此 認 也 • -+ 樂 部,至於佔晉樂界大部份地位之胡 二部伎 伎 雲 種 爲 九 蓋坐立二部伎之十四曲 相 四四 根 韶 誤 條 部 據 樂 係 袖 解 X 語 0 伎係 記 通 「樂府 0 情 0 , 、以及唐朝末葉之諸種 『樂分堂上 每 係文宗 遇內 述 文舞居 形 典 採 似 色十 父兩 用 有 唐朝末 將 , 宴即 雜 將 堂 如 + 部伎 錄 E 時 東…… 唐 雅 一堂下」 期之雅 樂府 書 代新 於殿 樂 , ` 和 堂 在 撰 二分制 俗 下 的 前 武 雜 編 樂懸內 錄」 樂制 教坊記 舞 製 時 樂兩者 立 0 在唐朝末葉 立 作 奏 __ 居 度 , 當亦 樂 胡 度 奏 西 之「雅樂部」 ; 0 燕饗樂曲 ,片斷史料 9 當 部 已上 爲 , 0 , 而又 ` : 亦使 可 坐 奉 更 • 俗樂, 奏 番 條 謂 能 聖 部 形 樂 替換 濫 其 之坐 人聯 令人 羯鼓 伎之意 9 , 「奉聖 記 式 用於 鐘 其中部份樂曲 部 則 條 有 述較詳 爲 師 錄 無法概 想 0 若宮 樂曲 燕饗 及磬 德宗 所 + 祗 未 伎 發 義 載 有片 部 等 嘗 展 0 0 1 文 全 中 樂 師 爲 伎 貞 9 不 是章 觀 宴即 及 獻 言 但 樂 佾 凡 可 上述 例如 部 部 隻 業已 府 登 舞 奏 年 , 料 語 南 伎 歌 曲 伎 部 雜 間 坐 則 但 各樂 上失傳 伎爲 於民 通 之新 之名稱 六十 係 其 奏 康 0 錄 其 樂 八 將 典 文內 鎮 登 他 佾 四 歌 唐 唐 間 或 作 蜀 , 0

當 立 類 僅 部 在 故在其著 觀 論 念 E 作中, 亦 形 誤 式 將 F 將十 一部 保 有二 部 伎 战 位 之 內 與 部 十部 伎之名 容 伎 與二 稱 , 口 , 部伎內 樣 實 視 質 作 E 容 胡 E 共 樂 經 系 大 口 詳 統 部 細 流 , 而 闡 失 述 認 0 ; 爲 日 石 本 井 部 石 氏 伎 係 井 -唐代音 將 文 大 雄 部 氏 樂 份 之十 最 經 近 由 部 所 雅

胡

之二部伎』之結論

,就

唐末實況

言,也許

有其

道

理

琴 佾 懸條 袓 堂 舞 考來 管等各十二 則 瑟 特 四 語 0 樂懸 之間 將宮 以 潛 種 等 H 格 一部 E 史 見 , 虞 料 其 伎之本質 懸 所 9 賓位 筑) 置 及文武 DL. 中 斑 南 述 , 文舞 者 個 個 所 面 樂器 排 宮 謂 各二, 角 此 爲堂下 , 懸 樂 外 羣 ,實 成 落各置 八佾舞三 (西)、 横列 懸 后 , 除 由 樂。 分爲 綜合 掉 並 係 德 鼓三 列 在 讓 雅樂之堂上登歌 ; , 堂下 至 武 在 類 0 0 「天子之宮 下管鼗 判 在 舞 其 通 於堂上樂部份 , (建鼓 此 南側 東 典 淵 懸 (東) 南 卷 源 , 配 南 鼓 則 方 早自古 將 置 朔 懸 四 , 合 , 0 • 東 該 柷 鼓 西 四 宮 , 懸南 樂懸 堂下 側 止 周 文武兩舞,若天子時 , (西), 配置 應鼓) 祝敔 置 北 0 樂懸 皇太子 苗 四 條 北 鐘 方 , 書 歌者四十八人 敔 經 , 兩 鐘 兩 坐 , , 東 及黃 各置 諸 鏮 種 在 面 樂器 中 侯 以間 虞書 舊唐志 形式所產牛 之軒 配鼓 鐘 鐘 間各置燻 及 除 磬 , 盒 魯十 掉; 樂 樂懸 鳥獸 懸 一稷之 , ,共計 千二 75 0 在 , 0 條 側 蹌 -人 憂擊 特 置 八行 缶 架 蹌 按雅樂原來大 此等配置之樂器 「大夫之判 懸 ` 柷 , 編 簫 列共 八 篪 鳴 文獻 敔 列六十四 韶 , 鐘 球 將 篴 四 九 , , 搏 中 列 懸 成 宮 通 考卷 別爲 縣 央置 簫 編 拊 , 9 北 磬 • 鳳 琴 竽 皇 瑟 堂 南 拊 其 方 士之特 南 稱 74 來 E 0 9 北 各 其 鎛 儀 以 登 置 1 樂 詠 歌 與 鐘

西三 懸 面 樂器 爲 除掉 佾 舞 0 其 (四 在文武 7 舞 , 人數亦 方 面 ,事 漸 次減少(註五一) 懸 爲六佾舞 (三六人) , 判 懸 爲四佾 舞 (一六人)

之坐 雅樂部 樂令壁記 武 堂下 部 如 據此 形 此 伎 條 立奏謂之立 上 居 兀 凡 所 0 『破陣等八舞・聲樂皆立奏之,樂府謂之立部伎,餘摠謂之坐部』。 亦 唐 八 述 手執 奏曲 惟 佾 可推想二部伎之形式,係由雅樂形式產生者 末之雅 ,雅樂之奏樂及演舞,在堂上者坐奏,堂下者立奏,與坐立二部伎比較, 其稱 舞 戚 則 部伎。堂上坐奏謂之坐部伎』。此等文獻 , 六十四· 登歌 樂制 登歌爲坐部伎 0 文衣 度 先引諸樂逐之。其樂工 人, 長大 ,其形式業已相 文武 • 武衣 ,樂懸及八佾舞爲立部伎(註五二), 各半 短 小 , 皆著 當 , 其鐘 崩 皆 散 畫 戴 師 幘 0 平情, 但登 及磐 0 俱 歌 在 師 衣緋大袖 樂懸之北 ,已有 • 樂懸 登 歌 明確記 • ` 八 八 0 明顯表示將二部伎之概念適用 0 佾 佾 每色十二 文舞居 舞構成 舞 述 • 。又段安節之樂府雜錄之 新 幷 東 之說 唐志 諸 ,在樂 , 手 色 法 舞 執 『又分樂爲二部 懸內 頗相 翟 , 尙 通 , 具 謂 狀 近 似。太 有 之立 已上謂 如 雁 根 於 本 毛

百四四 人 , 十人 太平樂百 破 其 陣 舞 次談及二部伎之舞 舞四人 光 功 成慶 學樂八 四 , + 承天舞四人,長壽樂十二人,天授樂四人,鳥歌萬歲樂三人,龍池樂十二人,小破 人 善舞 十人 , 破神 (九功舞) 0 ,與雅樂之八佾舞之關 最少爲 樂百二十人, 代表雅樂之文舞而製作者 八 十人 慶善樂六十四人,太定樂百四 ,人數 甚 係 多 。如第一 0 『坐部 節所述 0 至於名曲人數,『立部伎』中安樂八十 伎 中 , 以秦 , **讌樂之景雲舞** 十人・ 王破陣舞 (七德舞) 上元樂八十人。 八人 慶 代表 聖壽 善 舞 樂 雅 TU

地限 爲八之倍數 陣樂四人,其中最多者十二人,人數較少。 制 當 然演 。「坐部伎」人數爲「八」乃至 出時舞人較少 0 惟立部伎中之慶善樂六十四人, 蓋因堂下廣場演出之立部伎 「四」之倍數或約數 公,此與 與八佾舞 「八佾」之八爲基礎當有關 ,需要較多舞 人數相 同 , 其他各樂 人,但堂 人數亦 受場 係

就 部伎與雅樂同屬太常寺所管情形・則二部伎之本質當益爲明顯 如 上所述 ,立坐二部伎之分爲「立」「坐」意義,實係基於儒教之禮樂思想與雅樂之形式。此外 也

第二項 二部伎之所屬——太常寺太樂署

舊隸 具 擊 錦 須從其史料有關記載中予以推定。如新唐志玄宗條 太常寺原掌管之胡樂、俗樂、散樂之一部移交敎坊接管,太常寺之主體僅爲雅樂,在此 、坐立部樂名上太常 教 樂工 屬太常寺。按通典以下各種史料 太常樂 坊內所述 部伎之另一特質爲 齊 立 擊 部 , 聲 伎 , 唐朝初期太常寺 震 城闕 坐 0 太常封 部 伎 0 「燕饗樂」 太常卿 依 上, 點 鼓舞 請 引 (太樂署) ,此從其隸屬太常寺情形 雅樂 所 ,儘管對二部伎之內容,有詳盡報導,對此則 9 奏 間 0 以 , 每色數十人 胡 係掌管軍樂以外之一切音樂。開元二年設立左 夷之伎』 下。及會,先奏坐部伎 『若讌設輔會 . 0 自 通 典 南 卷 魚 , 卽 貫 , 可明證 即御 四六散樂條 而 進 勤政樓 , 列 0 , 次奏立部伎 如第一章太常寺樂工及第 於 樓下 。……太常大 『若 無直 尋 , 鼓笛 常享會 期間 接說 次奏蹀馬 鷄 鼓 右 婁 明,故必 一部伎仍 教 先 充 藻 庭 日 考 如

各說:第六章 二 部 伎

常樂 又云 教者 綜 有 樂 大 1/ 唐 次奏散 部 鼓 , -聲 梨 樂部 亦 上 又 I 在 F 隸 卷 个宫女 述 條 立部 爲 振 東 說 亦 者 帝 樂 文內 其 文 百 卽 梨 弟 明 坐 獻 里 坐 梨 則雅 粛 子 玄宗條 然 重 9 堂下 叉不 要 數百 : 部 弟 東 所 樂之聲 大鼓 子 樂 對 0 時 奏 伎之謂 立 器 人 此 新 載 可教者乃習雅樂』 部 自 爲 種 有 0 0 0 唐 又分樂爲二 伎 1帷出 立 舊 樂器曾載有 文中 不 該句自註爲 如 書 垃 0 『玄宗又 部 唐 此 知 所 卷 取 设所不 外傍 矣」。 書卷八二『太常大鼓藻繪 所 當 週 ,擊雷 = 知 稱 時 於 則 該 證 部 進 能缺 太常 大鼓 鼓 載爲 聽政之暇 根據此文 止 『太常選坐部 0 『自安樂 部 堂下 無准 0 0 少之一 爲 樂工子 又後半文中白居易之新樂府 部 伎 『玄宗 破陣 直 立奏 定 , 係 屬太常寺 , , (太樂令壁 __ 敎 因 種 樂 弟 旣 謂 立部 部伎與 伎無性 樂器 太常 知音 之立 三百 、太平樂、上元樂 0 上 如 者 人 樂 伎 律 部 述 , 雅樂同 之大 太常 一識者 錦 記 工子 伎 兩 , , 則 爲 與 又 , 文 , 稱爲破 四部樂 樂工齊擊 弟 鼓 立 酷 堂 , , 部 坐部 日可 而 愛 屬太常寺情形更爲 三百 退入立 上坐 法 伎 設 中 庫 中 伎子: 奏謂 立 0 曲 人 推定二 部伎 雖太常 0 立 者 大鼓 , 聲 樂 所 , 之坐部: 弟 選 部 也 不 爲絲竹 伎 部 震 以後 坐 部 能 百 城闕 部 又立 積習 爲 缺 伎係太常 | 伎子 之戲 所載 其 少之大鼓 伎 , 當 皆 顯 部伎絕無性 0 0 部 皆 雷 弟 然 太常 0 屬 『太常常 大鼓 示 該 寺 同 \equiv , • 如其 號皇 則 條 百 此 閱 所 0 外 太常 稍 人 教 部 管 坐 妙 後 雜 物 於 帝 舊 識 伎 部 轄 通 唐書 典 梨 弟 者 也 以 敎 又 龜 袁 子 , 等 不 又 退 級 載 兹 坐 太 卷 新 H 0

月 檢 另 校 右 推 僕 定 射守太常卿。太常有獅子樂 部 伎 屬 於 太常寺之實 例 9 爲 備 舊 五 唐 方之色。 書 卷 七 非會朝聘享不作 趙 宗 儒 傳 文 獻 0 0 該 幼君荒 文所 誕 載 爲 , 伶官縱肆 長 慶 元 , 中

狀宰 任 開 原 人掌 元二 屬 部伎屬 太常 教 相 功者 年 改太子少 致遭 於太常寺之事實,亦且傍證了 以後從太常寺分離之獨立機 寺之五方獅子舞 移牒取之。宗儒不敢違, 左 遷 師 0 (註五三)。 該文獻不但 ,亦卽立部伎之太平樂,任意佔 該文內 位證明二 構 容 部伎屬於太常寺,更能證 以狀白宰相 「教坊」 , , 係說 第二 章內會就此 明穆宗帝幼年 與 。相以爲事有在有司執守,不合關白 「太常寺」 反覆說 奪移牒 時 毫無隸屬 , 教坊 明 明二部伎並 宦官出 0 ?。當時· 但 關 身之伶官 趙宗儒之上述 係之事 太常卿 非屬於教 實 , 掌 也 趙 逸事 坊 握 也 教 儒 。以宗儒 未 坊 0 **化能及時** 不 按 實 僅 教 權 ;將 法不 坊 明 係 具

第三項 二部伎具有燕饗樂之意義

伎制 度之樂曲 如 上所 述 , 情 形 一部伎具 以 探 究二 有雅 樂形式 部伎之根 , 但其內容 本本質 , 實包含有胡俗樂之一 種折 衷的音樂 0 茲就 為構成 部

樂爲 更爲 帝 融合產生新 唐太 卑 教 隆 按 俗 感 南 祖 Ż 禮 北 樂 樂思 唐初 的 及 朝 中國 唐 , 隋 力予 想 雅 太宗時 在 音樂之時 • 胡 唐 排 以 宮室 、宋 曾 斥 俗三 修 定雅 爲中 期 歷 積 代 樂鼎 極 0 此 樂 復 ,係就 心之上 種 立之勢; 0 興 胡俗樂之融合 如 在 唐初 層 漢晉時代業已確立之中國固 南 階 北 朝 級 唐 , 末由 袓 兵 , 孝孫 八亂中 特別 於新 (乃至胡樂之俗樂化) 崩 是 、張文收等制定大唐 俗樂出 壞 知 之雅 識 階 樂 現 殺中 , , 藉以 演 有音樂 , 業已 變成 粉 雅 飾 根 雅 ,不斷吸收西方傳來晉 尤以 樂 深 新 • 王 蒂 俗 唐朝 但 朝 团 兩 儘管 Z 樂 0 建 彼 對 中 葉至 如 設 等 立 此 思 情 酮 想 胡 勢 唐 雅 朝 樂 樂雕 隋文 樂 此 末 , 期 俗

各說

第六章

常

伎

宮室 舞即 古 廟 技 O' 訓 存 保 謹 安 享 香 慶 雅 加 存 舞 部 不 按 與 宴 涌 或 樂 樂 , 善 方 T 元 天下 是貞 宮 皆 家 伎諸 貞 典 古制形 禮 周 F 面 衣 所 依 觀 縣 響 若 卷 樂之名目 代 奏宮 合 行 禮 觀 宴 讌 曲 均 禮 持 式及禮 祭 奏 命 四 時 設 冬至 年 樂 , 感 及包 亭 戟 縣 七 其 中 酺 落 古 武 其 郊 與 會 H 所 0 , 創 響 0 後 制 文舞 宴樂 樂思 舞凱 浩 其 制 廟 郊 宴及 括 相 , , 0 , 八執纛 武 卽 雖 大 記 宮 祀 唐 反 0 武 內 宜 縣 廟 御 或 想 的 有 受 安 舞 功 初 之人 用 祭之 趣 備 勤 有 唐 胡 漢 唯 舞 政 , 9 色 功成 旨 請 作 旌 舞 大 末 俗 治 準 政 朝 亦著 依 貞 舞 德 儀 雅 樓 慶 諸 上 樂 六 思 以 ,產生 變 者 古 慶善之樂 久 條 樂 舞 益 想 來 觀 , 被 奏 之 禮 禮 金 所 相 形 等 發 , , 太常 及 亦 及 仍 甲 樂 載 於 新 隆 背 達 口 依 章 貞 今 庭 盛 景 之俗 加 , 燕 -0 人數 大 種 支 觀六成樂止 周 禮 舊 樂 響 , 0 , , 皆 故 之大 制 今 唐 F 立 樂 新 援 樂 0 0 並依 著 郊 演 部 舊 雅 但 别 麟 0 的 • , 履 樂爲 武 設 祀 雅 伎 唐 如 雅 事 郊 德 和 樂 實 六 1 執 樂 坐 志 南 廟 四 部 成 佾 拂 懸 年 或 卷 部 祭 圖 F 北 0 0 樂 享 又 + 與 伎 亦 仍 猶 伎 振 朝 依 1 卽 Ŀ 量 依 用 月 雅 通 興 唐 止 奏 以 典 音 武 舊 干 樂 點 以 初 後 0 0 , ~ 章 字 服 唐 樂 卷 破 必 今 舞 加 相 鼓 以 飛 戚之舞 之 簫 袴 會 舞 志 陣 然 後 禮 同 躍 ٠ 樂 通 萬 要 之替 四六坐 樂 在 褶 雅 進 奏 • , 玄宗條 典 武 石 笛 童 書 間 趕 樂 步 , 0 之胡 誤 卽 又 子 先 爲 代 以 慶 E 再 舞 書爲 與 歌 冠 音 胡 立 善 時 六 用 朝 七 度 刑 月 樂 樂 成 之 作 夷之伎』 代 衰 樂 0 者 鼓 其 三 十 部 IE 樂 等 退 而 0 (玄宗) 坐 樂官 等於 | 伎項 上元 武 提 數 凡 影 0 轀 PU 其 高 終 舞 最 響 有 樂 ; 未 六變 等 懸 宜 日 最 慶 遨 後 而 0 , 奏 善 等 舊 南 用 未 顯 大 在 術 僅 其 11 唐 位 樂 著 體 水 在 H 列 加 伸 詔 保 (註 大 條 志 多 準 持 藝 旣 之 坐 功 H 更正 史 年 非 破 其 或 說 舞 謹 所 T 術 0 按 若 家 料 爲 保 制 師 陣 郊 明 載 和

未畢 樂 爲 後 歸 演 改 0 時 只 止 表 融 0 間 殊 三大舞中 今 有 曲 , 温 有 更 0 加 徧 玄宗之龍 久 疑 0 短短 問 立部伎內 破 , 9 陣樂 與 名 雅樂色彩 0 部份 一禮相 但其 九功 池樂 , 破陣 在 編 稱 慶 。上元 善樂。 也以 减 饗 入雅樂 。冀於事爲便 宴時 樂五· 退 舞二十徧 雅 , 恐獻配 +-樂器 但 ,至於三大舞以外之二部伎各曲 一坐部 當具 爲 徧修入 主 伎中之讌樂 有代替雅樂之意義 以後歌舞更長 , 今入雅 (下略) 』。文中所述,三大舞與 0 雅 總之二 樂。 樂 一部伎雖 只 曲 , 有 0 , 兩偏 係 其雅樂內 無 所 包 貞 0 尤以 括 觀年 减 ,名七 有 0 間 坐部伎爲堂上 ,是否與三大舞同樣與雅樂保 破陣樂、 每見祭享日 德 雅 張文收之製 心。立部: E 之樂」 雅樂同 慶善樂 , 三 伎內慶善 與 作 坐 一奏法 一獻日 時演奏 、上元 , 卑 爲 坐 曲 終 樂 俗之樂」 之曲 一奏之新 舞 五十偏修入雅 , , 或代 三曲 上元 唐 有 替 舞 燕 如 雅 初 深 猶 旧 饗 就 樂 樂 修 切 以

內 還湻之舞』 太宗 宴 , 及遼 詔 用 此 朝 九百 驃 外 東 長 在 代之傾 0 及征 孫 人 平, 行軍大摠管李勣作夷來賓之曲 舊唐 部伎十四曲 無 0 至 高 忌 盃 是舞 麗 製 曲 書卷二八音樂志 傾 死 , 於神 樂社 盃 於道 曲 以外 宮 樂 9 一之庭 魏 。頗哀惜之, 9 • 英雄 亦有 徵製樂社樂曲 0 『長 樂 如二部 中 (壽二年) • 黃 略 令樂工製黃驄疊曲 、驄驃等;高宗朝代之六合還湻舞 伎曲之新 Ė 延 ,以 9 虞世 載 月 獻 元年 則天親享萬 燕饗 南製英雄 0 調 正 雅 露二年幸洛 月二十三 樂 象 樂曲 0 0 神宮 74 如新唐書卷二一 曲 0 日 帝 製 0 陽 皆宮調也 越古 先是上 城南 (太宗) ; 樓 長 則天武 年 0 , 中 之破竇建 禮樂志所載 樂 宴羣臣 (中略) 宗 后 曲 自製 朝 ,太常奏六合 _ 代之神 德 也 神 如 宮大 其後因 E 宮大 乘 所 (高 述 馬

構

成

言

,

仍

有

雅

樂形

式

,

此

爲二部伎在

新

燕饗

樂方面

二之最大

特色

各說

:第六章

部

伎

方節 後宮 爲 曲 佾 唐 X 舞 宮 外 昌 Fi. 0 御 大 人 舞 調 志 數 自 麟 調 歷 0 0 樂至 雲 試 度 廷 據新 繡 9 0 元 元 , 帝 河 使 開 年 奏 殿 衣 韶 雄 合 越 於 頭 於 文 古 執 樂 健 大 九 製 始 唐 諸 斯 本 年正 有 有 作 節 部 命 樂 復 志 金 # 樂 長 一寺関 樂及 廣平 也 蓮 度 閱 舞 興 所 王 妙 中 年 花 磐 號 和 使 月 試 早 則 音 載 樂 習 自是臣 孫 樂 馬 南 禁 之 用 樂 太 等 以 四 獻 虚 舞 進 韶 中 代 之舞 導 武 燧 0 唐 诸 史 來者 + 料 宗 獻 異 歌 樂」 順 , 1 0 字 鐘 定 山 牟 下 舞 琴 聖 舞 宮 繇 , 0 態 功高者 尋 伎者 年 廣平王 者 樂 南 難 燕 H , , 0 至開 十二 文續 說明 瑟 曲 作 響 樂容 Ξ 節 0 0 文宗 度 百 奉 + 樂 其 -0 輙 筑 使 昭 成 聖 數 月 後 載 代宗時 復 等 X 逐 賜 義 元年 干 樂 X 昭 方 0 -好 漸 _ 詳 之。 簫 頔 貞 階 雅 軍 舞 布 復 鍞 京 情 義 十月教 多製 代有 樂 又 節 列 興 元 0 軍 1 雖 -, 一度使 樂成 初 設 篪 獻 因 在 梨 節 0 然 , 錦 詔 順 韋 庭 度 又 樂 康 不 , 、樂工 寶應 Ŧ 成 皐 改 籥 太 聖 使 舊 舞 供 明 統 0 常 法 樂 虔 以 以 王 本 0 , • F 唐 9 休 = 曲 進 御 虔 康 長 官 但 跋 卿 獻 遇 0 志 寧樂」 爲 內 膝 曲 以 年 麟 休 崑 劉 馮 0 其 德宗 仙 將 武 德 貞 崙 宴 定 戲 H 0 與 -部 笙 半 德 殿 繼 元 此 進 乃 9 , 太和 寓其 會 係 及 製 部 曲 采 而 誕 司 奏 天 \equiv 竿 行 奉 敍 辰 百 誕 年 實 伎 開 __ 0 0 未 聲 廣 會 謂 皆 綴 宣 1 寮 聖 述 應 相 几 元 於 昌 大臣 皆伏 有大 索雲 年十 樂 月 德宗 平 , 長 雅 , 口 一寧十 太 初 樂 觀 琵 Z 0 9 户 登 樂 + 燕 日 韶 新 河 朝 琶 , , 宣 樂 宰 樂 樂 東 代 笙 歌 變 • 几 9 1 饗 人舞 懸圖 太常 奏於 乃 貞 相 磬 雲 詩 年 曲 樂 74 節 作 兩 \equiv 度 情 李 元 一 人 韶 , 繼 : 仍 月 年 玉 曲 德 法 於 使 LJ. 形 香 , 酤 分 曲 中 天 軸 準 台 馬 間 宸 獻 當 9 , 9 堂 殿 此 雲 太子 德 以 命 沈 及 誕 進 燧 0 不 後 爲 又 聖樂 밥 樂 霓 韶 宗 獻 難 唫 上 , 令 安 I 岩 下 裳 樂 書 自 大 官 定 想 , 製 女 製 很 號 祿 難 調 味 羽 像 示 伎爲 萬 童 以 又 舊 百 中 曲 多 无 Ш 也 衣 , 0 地 蜀 不 官 官 宸 斯 新 用 和 此

年曲 傳 和 幸 皇 其 其 , 中 院 以 名 順聖 曲 曲 年 其 獻 則 間 係 末 0 0 製定播 樂 迎 舞 藩 年往往亡 、孫 者 鎮 駕 宣宗每 奏樂 早 高 武 皇 冠方履 獻 順 缺 猷 0 0 是時 諸 之 聖 宴 0 褒 曲 樂 羣 曲 根 之內 藩鎮 臣 衣 , , 〈博帶 南 據 此 備 上、 稍 容及 詔 等 百 曲 奉 一述新 復 , 戲 聖 形 中 破 趍 0 樂。 神樂 、舊唐 帝 式 走 9 ん俯仰 製 中 , 雖 文宗開 和 新 0 然舞 多 樂 志文獻 中 曲 無 於 9 , 成年間製 者 敎 詳 雲 規 ,德宗 韶 衣 矩 濜 女伶數千百人。 記 樂及播 畫甲執 0 :::: 載 作雲部 貞元年 , 旗旆 但 皇 咸 其 猷 通 之曲 間 根 樂;武宗會 ,纔 間 衣珠 本 9 , 出 L 係 十人而 諸 現定 似 皇 王 翠緹 一多習 係爲 帝 自 昌年間 難 E 繡 曲 音聲 連袂 與 製 0 二部 或 蓋 , 繼 製 倡 命 唐之盛 而 伎相 廷臣 作 天 歌 優 萬 誕 0 斯 聖 時 其 同 製 戲 年; 樂 樂 Ż 作 樂 天子 者 曲 有 中 種 言 所 播 ,

燕

雅

樂

0

茲

就

雲

韶

樂」

與

南

詔

奉

聖

樂

_

例

略

述

於

次

樂形 旧 雖乏詳 至於 表性之法 式 樂器爲 容爲 內 雲 盡 雲 部 包 文 樂」 曲 主 含有 獻 韶 雲 法 , , 一韶法 分爲堂上、 其 但 曲 胡 俗樂 其 實 如 • 曲 係河 血 新 意 內 霓 唐 及「霓裳羽衣舞 容情 裳羽 義 西節度使呈獻玄宗之河西之胡部 志 堂下 公含糊 所 述(註 形 衣 , 相 觀 , 有 階下有舞 察 同 五四), 稱 , 此 均爲 爲玄宗朝代法曲中之雲韶 曲 係愛 雲 人三 法 0 好 曲 韶 按 百 雅樂之文宗 樂 0 人。 是則文宗之「 實爲 霓裳羽衣舞 此種 新 聲 部 情景, 做開 伎之再 「波羅門」 曲 雲部 樂之樂曲 令人憶 元雅樂製作之曲 樂 度 係玄宗製作,流 出 改作 及以往之破 現 內 0 容 玄宗朝 也(註五六) 成俗樂化之法 亦爲 代雲韶 0 使用 行 胡 陣 人間 俗 • 慶 樂 磬 樂之內 曲(註五五) 善 爲 從 琴 兩 容 一種 , 瑟 雅 ,

其 次 關 於 南 詔 奉 聖 樂 0 新 唐 書 卷 二二二下南詔傳驃國 (卽今之緬 甸) 條內 有 千五百二十三

部

伎

各說

據文內 夷中 殿前 龜 次其 呈 雜 面 載 字之詳 錄 其 茲 特 獻 , 0 , 之 餘 部 序 聲 該 立 亦 别 歌 完全 奏 胡 所 曲 弱 九 或 H 盡 二大 部完 貞元 樂 載 以 香 部 十六字記錄 心 , 報 + 攝 其 且 項 樂 導 9 全相 鼓部 於劍 更 所 取 舞 八疊 此 舞 令 中 , 中 六 爲 容 驃 番 載 , 該 成 王 其 樂 南 或 奉 國之雅樂理論 替 , 9 器 雍 舞 製 西 進 聖 換 奉 , , , 或係 異 III 胡 作 樂 南 該文獻 羌 聖 樂 0 若宮 部 常 節 人 聞 樂 詔 南 曲 模倣 度使 工六十四 奉聖 。於是皐 南 曲 , 詔 規 , 中 25 乃 首 奉 認 模 , 軍 是 太常四部樂制 樂 聖 圖 先 章 歸 甚大 宴即坐奏樂 , 樂部 但在 爲 阜 章 樂 畫 唐 • 字舞 人 之 以 作 南 , , , 樂器 韋 南韶 有內 內容 動 __ 雍 康 獻 中學據 羌 + 機 鎮 0 文中 編 六 亦 奉 附 華 也 蜀 0 說明章 成 以 聖 俗 時 者 以 遣弟悉 心 麗 , 作曲(註 方面 樂」 四 除第四 執 其 樂 0 0 ,令人驚 異 亦 南 南 爲 羽 次 列 牟尋 詔 詔 翟 關 皐 利 有 , 0 奉聖 部軍 則爲 於大 採用 移城 五七) 蓋 所 以 坐部立部 進 情 四 遣 訝 樂部 樂與 爲 概 主 使 形觀之・ 驃 驃國王 -0 0 , 凡樂三十, 關 關 列 內 或 舒 楊 在 於 也 與 云云 容爲 樂 於 宮 難 加 驃 部 太常四部樂之第四 譜 陀 明 其製 調 亦爲 伎所 國之國 , 雍 , 0 0 9 獻其國 亦 舞 繪 羌 詣 作 由此更可 0 六 舞 用樂器 工百九十六人 八佾 據 圖 劍 動 伎六 成 樂 聞 此 呈 南 機 舞 樂 南 獻 , , , 西 , + 也。 在奉 該 I 詔 明 相 唐 III 0 根 四 舞 六 至 附 膫 同 室 節 據 部 聖 X 其 # + 成 唐 度 南 南 0 , 使 詔 此 鼓笛部 對 當 74 大 都 樂 詔 0 分四 音樂 外 其 後 遣 章 選 匷 X 傳 奉 , 內 根 字 對 韋 皐 聖 面 使 驃 不同 皐 樂 宴 據 部 理 贊 此 約 朝 舞 國條所 與二 卽 樂府 論 樂 復 有 請 引 貢 外 根 舞 譜 於 方 獻

部伎

Z

關

係

也(註五八)。

第四節 二部伎之變遷

第一項 上演之方法

然可 名 以 順 伎 , 函 侍 酺 序 中 會 奏呈 選 徧 尤以玄宗之勤政 上演方法 擇 奏 演 奏部伎 進 謝 太常 部 皇上 數 九 出 食就 中 卽 部 ,其 曲 伎自開元初期創設以來, 嚴 御 核定 並 坐 外辨 勤 演 , 0 取當 太常 出情 上演情形,如舊唐書所載 第一項要指 政 。二部伎雖 太常 樓 , , 讌會 時 封 形 中 , 樓下之御宴更爲著名 官素扇 先 較多 大 進 F 、鼓藻 時先奏坐部伎,次奏立部伎 止 請 摘者為 無准 0 日金吾引駕仗北 所 與十部伎係同 繪 奏 如 ,天子 定 通 如 0 典 與十部伎不同 錦 御 開簾 注 卷 係以何種形式上演 0 樂工齊 胹 0 是即 屬太常寺之燕饗樂, 受朝 。舊唐書卷二八音樂志所載 下 四六散樂條末 『貞元十四年二月戌午上御麟 衙四軍甲士。未明陳仗衛 0 擊 及會 禮 Ó , 0 按十 聲 畢 前 , 震 先奏坐 文 , 再次爲蹀馬 天 所 城闕 素扇 部伎演 ,此實爲研究二部伎本質之重要資料 載(註 , 先將預定演奏之坐立部 一部伎 垂 0 但其 出 簾 五九) 太常卿引雅樂 時 , 0 次奏立 E 百寮常參 ,全部從第一伎開始至 『若尋 尉張設 (舞馬) 演 『玄宗在位多年,善樂音 時 德殿 常享會 部伎 , 供 ,光祿 及散 全部十 , , 宴文武百寮 每色數十人 奉官 9 次 樂,宴會規 , 樂曲 奏蹀 造 先 四 , 貴 曲 食 日 戚 名 馬 並 0 ,初奏 非 第十伎 候明百 稱 三王 , 共 次奏 自 模 具 報告太常 歸 南 後 亦極 坐 散樂 於二 若 立 破 ,必須 僚 演 魚貫而 部 陣 H 諸 盛 部 設 大 樂 蕃 寺 樂

各說:第六章 二 部 伎

換衣 內閑 並 酺宴 進 敍述太常樂人之立部伎,坐部伎 數 同 百人自帷出 之上 胡 列於 係 + 厩 引 作字如 樂 選 演 先設太常稚樂 樓下 擇 時 演 馬三十匹, 散 係 如通 ,擊 樂 曲 集合各 畫。又五方使引大象入場。或拜 或 鼓 , 舞馬 雷 數 典 笛 1種各 油油 所 鼓 傾杯樂曲 奚舄 -坐 載 , 爲破陣樂、太平樂、上元樂, 、象戲等) 奏者 部 婁 樣樂器 0 又資 光庭 。其 立. ,奮首鼓尾 治通 部 E , , 考擊 分爲堂上 演外, 在宴席餘興時共同上演較少,這點更可顯示出二部伎具有燕饗雅樂 次二部伎上 , 繼 鑑 以鼓 0 卷 = 宮女亦演出破陣樂、 太常樂立部伎、坐部伎,依點鼓舞 ,縱橫應 吹 , 一演時單 八亦有 堂下兩 或舞,動容鼓振 胡 樂 節 獨演 種 同 0 , 教坊 形 樣 雖太常積習皆不如其妙也。若聖 又施三層校 出 式 記 情形 演 府 載 太平 出 縣散 , 如 ,中於音律 , , 遠較與 樂 林 樂、上元樂及聖壽樂 但 『至德元載 雜 其 , 演 戲 乘 其他各 出 ,竟日而退』(註六〇)。此係 馬 時 , 0 洏 間以 上抃轉 故 八 , 1種樂 八月辛丑 並 部 胡夷 非 伎似 舞 + 如 壽樂 之伎 邪 24 如 按 曲 與 0 雅 + 初 又 日旰 个宫女 則 樂 部 太常樂 時 H 廻 F 伎 • 大 演 相 每 卽

第二項 二部伎之轉化

乏。 此樂惟景雲舞近存 太樂令 史 料 壁 記 解 對於二部伎 說 之二 於並亡」 部伎爲 創 。當時讌樂四舞中之慶善、破陣、 設 開 情形及 元年 其 間 變遷 記 錄 通 均 典 無 大 明 曆 確 \equiv 記 年所 載 承天三舞業已廢絕 撰(註六一); 文獻中 涉及 對 於 部 滋滋樂 伎 上 。此爲代宗大曆三 74 演 舞 記 一之記 錄 述 亦 極 按 貧

年之事 , 部 佐中 最 重要之「讌 樂 尙且如: 此 , 其 他 各 樂 情形 當 可 想 像 也

後 用 明 謂 始至 與 制 動 禮 但 袁 程 於二 度 咸 樂志之 樂 九 度 各 巨 , 0 , + 蓋 答 通 種 , + -部伎 要 被 音樂 其 起 部 善 TH 年 給 事 事 陷 伎 雑 廢 想 間 _ , 概 滴 破 諒 部 11 制 枫 曲 中 m , 足爲 念之雅 一 懿宗) 四部 京 陣 節 論 伎 度 係 , 知 • 百 於 雖 度 僅 共 悉 , 0 自 位皆 樂等 使 奏樂 答 部 肅 戒 見 其 同 樂與 此 諸 他 某 咸 熱 伎 宗 0 演 而 於 天下 曲 中 內 香 氏 通 來 出 還 樂制 間 不 俗 其 各 部 復 或 議 記 京 , 足 甪 樂者 似 人 盟 曲 時 他 伎 活 錄 考法 兵不 並 度 1 破 漸 則 諸 大享 是時 陷 部 陣 無 告 經 , 曲 0 0 | 伎曲 樂 舞 此 常 復 入 0 息 Mi , 樂演 故不復者其 部 於 混 非 當 藩 外 不 興 舞 而 證 伎 牙 亂 亦 鎮 斷 9 , , 但 中 離 明二 但 稍 出 石 根 E 惟 , H 舞 者 一之破 演 宮廷音 官 此 據 有 復 推 9 者僅 苑 部 似 想 舞 0 飯 新 網 0 洋 至於 破 陣 舉 唐 如 有 伎 係 臆 樂 存 樂 部 涿 如 有 陣 酒 書 H 測 以 樂 十人 在之史料 樂 破 行 卷 述 伎 0 也 , , 佚散 此 流 陣 復 府 0 於 與 _ 樂 華 舊 係 堙 雜 然 唐 活 , 民間 六下 敍述 舞 演 制 唐 史料 0 錄 此 朝 之雅 者 書 獨 也 與 舞 末 略 之帙 安 其 德 破 衣 , 葉 等 叶 則 0 宗紀 從未 新 史料 尚 蕃傳 史亂後 餘 樂 陣 畫 0 事 部 聲 唐 樂 田 在 樂 遺 原 F 奏 所 發 書 及 執 中之最 , (見(註: 二部 演 秦 曲 禮樂志之玄宗條續 胡 旗 載 所 有 , 離 百 旆 Ŧ 載 傳 部 0 後記 文中 四 纔十 伎 宮 人間 之所謂 破 大二 貞 恐 苑 + 貞 庫 有 舞 j 載 亦 所 曲 元 元 0 0 + 聞 人比 爲 + 招 荒 坐 而 稱 H] 0 已 致 廢 者爲 部 新 貞元 又 五 是 几 較 唐 奏 年) 年 儘 同 , • 之悲涼 涼 立 + 樣 教坊 書 管 載 , 有 文 破 其 卷 五 唐 部 州 命 年之 使 部 運 頹 , 陣 , ---, 胡 者 伎 梨 其 說 樂 感 滴 懿 0

部 伎 全 體 構 成 雖 P 式 微 但 其 中 曲 曲 , 則 常 以 部伎之身份 E 演者; 迨 至 宋 朝 尚 有 华

各說:第六章 二 部 伎

伎之樂 之流 然殘 盛 部 主 伎之立 類 胡 伎 收 體 隆 伎 之法 宋 之意 名 存 樂 行 , 系 則 初 製 曲 部 稱 出現 古 但 坐 曲 伎 堂 置 , 卽 然上 是至 隨 下 部 教 名 亦 m 卽 之消 伎係 坊 爲 立 爲 燕 0 奏之 如宋 實 法 述之二 少 唐 ,得江南樂·已汰其坐部不用 樂 傳至 例 曲 可 失 朝 , 系樂 ; 以 風 中 而 史 , 宋朝 部 認 葉至 宋 卷 至 氣 被之管絃 曲 伎 爲 於 初 漸 四二 琵 隆 破 坐 形 末 , , 始告 琶之獨 盛之意義 雖 陣 部 期 减 樂志 樂 不 伎 小 0 , 厥 雖 胡 能 廢 , (小破 後至坐 彈 視 樂 絕 亦 而 燕樂 曲 者 也 爲 推 與 重 陣 坐 用 俗 以 測 0 0 樂)之 及其 部 但是文中 , 此 其 絃 樂 部伎琵琶曲 。自後因 伎制 古者燕樂自 種 融 廢 類 情形 坐 他樂器 絕 法 合 度 部 而 曲 9 但 本 伎 系 產 , 舊聲創 之獨 生之一 坐部 盛于 宋初 身之 化 是 之堂 周 也 唐 時 奏曲 伎琵 以來用之。 較 隆 末 E 新聲」。 唐 破 演 種 盛 E , 琶 匪 之出 末 述 陣 奏 新 , 更甚 至 坐 風 俗 盛 直 樂之上 現 少 部 於時 若文中之坐 漢 樂 氣 亦 伎 却 者 氏 唐 , , 繼 貞 亦爲顯著 可 盛 H 演 逐 0 林樂 解 __ 觀 承 行 漸 在 語 釋 結 此 增 唐 流 其 爲 部 府 隋 經 末 果 雖 , 行 堂 並 之事例 新 不 縵 九 過 9 , 0 E 非 係 樂 部 俗 琵 能 影 渦 樂之宋 坐 琶 證 程 指 指 爲 響 , 也(註 之樂 不 奏 + 雷 所 中 唐 風 部 部 末 應 华 及 , 伎 經 朝 之 曲 部 重 坐 大三 0 坐 部 之坐 法 以 燕 亦 伎 用 部 依 部 伎 而 張 樂 隨 鼓 0

及 唐 其 朝 親 中 製 葉 之新 以 後 曲 , 俗 9 賦予 樂 名 法 稱 之 曲 樂 曲 名稱 , 屢 見於 ; 並 新 法 設梨 曲 0 人園制度 首 先 爲 玄宗 , 在 梨園 帝 , 演 將 唱 中 國 , 此 俗 種 樂 新 曲 清 商 實 樂 係 胡樂之中 或 稱 清

存

是

則

所

部

伎之概念係

反

映 在

唐

末

之雅 代

樂,

•

燕

饗

樂

•

俗與巴

;

胹

餘

感聲遺

曲

,

亦

即傳

所 至

謂

法 初

曲仍

中

如

H

所

述

部

伎之制

度

,

恐

玄宗

其

(本來

實質

喪

失

,

至其餘

聲

遺

曲

,

宋

舊

H

現在

者,

或 蓋 化 唐 朝 而 中 已 葉 , 如 以 後 著 名之「霓裳 9 胡 樂 與 33 衣 「俗樂」 曲 0 亦 此 種 係 在 法 這 曲 種 化 情形 基 調 F 融 與 合者 坐部伎之堂上 坐奏之樂風 具有 接近 意

生樂 係大 庫 曲 百二十 部 樂 偱 , 曲 在 聽 伎 此 盃 9 玄宗 应 中 龍 高 樂 外 ,但 章 中(甲 十 吟 宗 , 在 飲 音 朝 四 根 ` 教 代 碧天 酒 破破 據 **戎大定樂** 曲之若干 樂 唐 坊者, 有大定樂 主 雁 陣 會 要 章 樂 要卷三三 、獻天花 在 曲 係坐部伎化之小破陣樂 , , 武后 章 梨 厨百草 , 、破陣樂 唐 聖 園 教習 之類 朝 長 諸 生樂 可樂一 樂條 中 章 葉以 ,不 , 、太平樂及破陣子等曲名 至於法 , ,雲韶樂 『太常梨園別教院 後 明皇赤白桃李花皆法曲 章 可勝紀」。 , , 五更轉 出典 亦以 ,至於「破陣子」 一章,十二章』。及陳 俗樂難以 「教坊之俗樂」或 破陣樂 樂 章,玉樹後 , 、大定樂、 品 教 法曲 別 尤妙 者,仍 該等樂曲 樂 或更形小 陽樂 庭花 章 者 「法曲」 長生(壽)樂等均被編 在 等 0 教 其餘 書卷 0 坊 曲 章 王昭君 均 0 身份繼 化 如霓裳羽 一八八法 , 非 如 泛龍 , 大曲 教 亦未 一樂一章 坊 續 舟 記 ; 衣 曲 樂 可 存 如 列 、望瀛 部 知 在 入「法 舉之曲 思歸 也(註六四) 也 條 章 破 『太宗破 陣 樂一 按 萬 樂 , 曲 目 獻 歲 法 原 仙 長 章

用 將 破 葆部十 吹 陣 樂 二部 部 伎 曲 1 曲 中若干曲 第 將 t 中第十七 曲 入 列為 都 門 ,有被用作軍樂者,如新唐書卷二三下, 曲列 , 太平 鼓吹振 爲 一龍 (龍 作奏破陣樂、應聖期 池」,第十八曲列爲 池 卽 龍池 樂一, 賀朝歡 太平郎 破陣 儀衞志 「太平 樂」,又饒 君臣同慶樂等四 樂」) 下內曾列舉 吹部 0 七曲 又 儀 鼓 曲 吹五 衞 中 第 志 0 文中 繪 部之樂曲 ___ 載 曲 諸曲 , 凱 列 樂 爲

各說:第六章 二 部 伎

當

舞

曲

,

而

係

合

奏

曲

十九,

兄弟樂 之見解 視也 了當時 化之情形。所以,二部伎之關係極爲廣泛,其與雅樂間相互援助提携,與十部伎則共爲宮廷燕饗樂之 此 之音樂界,使中國音樂之藝術性大爲提 ,並予太常四部樂之分類基準,又坐部伎的樂曲亦卽法曲的樂曲,自唐朝中葉至宋代間 而言之,二部伎本質,在外表上具有雅樂形式,但內容上却有濃厚之胡俗樂之一種新的燕饗 古 亦可想像隋唐時代,一般音樂趨勢中之中國固有晉樂與外來晉樂之融合,乃至外來晉樂中國 爲誤 解 ,但二部伎對於音樂界之影響却有此種偉大,此點殊堪吾人研究唐代音樂者必須重 高。故一 般人對二部伎制度爲將唐代音樂二大分之制度 ,支配 雅

第六章二部伎註釋

- 序說第二章將唐代晉樂區分爲雅樂、燕樂、俗樂、胡樂、散樂、軍樂六種。若再增加琴樂一種,未嘗不可 但 其 要者則爲雅 樂、胡樂、俗樂二 種
- 請參照 「六典卷一四太常寺」、「通典卷一四一—— 一四七樂」、「舊唐竇音樂志」及「新唐書禮樂志」
- (三) 同右。
- 回 請參照筆者拙著之「唐代音樂文獻解說」(東洋音樂研究第一卷第 一號)。
- 豆 「太樂令聲記」 ,並非指陷文帝,而係指唐太宗。蓋「太宗」贈諡爲「文武學皇帝」而唐高祖、唐高宗均 載有「破陣樂三,文帝所造也。百二十人……」一語按「通典」常將大唐寫爲文帝,故文

一文」字之贈諡也

- …懼武周奔於突厥。……七討王世充敗之於北邙。四年二月,竇建德率兵十萬以援世充,太宗敗建德於虎 元帥……舉死。……二年正月鎮長春宮 「新唐書卷20太宗本紀內」載有「武徳元年爲尚書令右翊衞大將軍,進封秦王,薛舉寇涇州,太宗爲西封 ,進拜左武侯大將軍凉州總管。是時劉武周據幷州……三年四月…
- 七 兩字,均有詳細記載。 「隋書音樂志」、「唐六典」、「通典」、「新唐書禮樂志」、「舊唐書音樂志」等史料,對於 「鼓吹」

,執之。世充乃降

- 八 玉海卷一○五之「徐景安樂書」載有『古今樂纂云……俗樂之調,有七宮、七商、七角、七羽、合二十八 調 。文內雖述及俗樂二十八調,但對這點並無詳細分析,殊令人弗解 ,而無徵調。 (裴瑾爲太常主簿,作「坐立一部伎圖」) 』。按裴瑾任職太常主簿,諒係承太宗之命所
- 舊唐書太宗本紀內載有『(貞觀)七年正月戊子……是日,上製破陣樂舞圖』之記錄
- (一〇) 唐會要卷三「破陣樂」條所載『文帝所造也』一語,即係明證
- (一一)太樂令壁記所載『高宗所造,出自破陣樂。舞百四十人,被五綵文甲,持槊。歌和云八絃同軌樂,以象 平遼」。此文較通典所述者簡單,似係從玉海卷一○五所摘錄者
- (一二) 新唐志所載者,似係摘自「通典卷一四七郊廟宮懸備舞議」所書之「韋萬石樂議」其內容如次:

貌冠服, 手執籥翟 迄今不改。事旣不安,恐須別有處分。詔曰,舊文舞、武舞旣不可廢,幷器服總宜依舊。若懸作上元舞 武舞改用神功破陣樂,並改器服,俱以慶善樂不可降顧破陣樂,又未入雅樂,雖改用器服 儀鳳二年十一月,太常少卿韋萬石奏曰,據貞觀禮郊享曰文舞,奏元和、順和、永和等樂。其舞人着委 。其武舞奏凱安,其舞人着平冕,手執干戚。奉麟德二年十月勑,文舞改用功成慶善樂 ,其舞曲依 舊

幷錄凱安六變法象奏聞

日 依奏神功破陣樂及功成慶善樂,幷殿庭用舞。並須引出縣外而作。其安置舞曲,宜更商量作安穩法

見行禮。欲於天皇酌獻降復位。以後卽,作凱安六變樂止。其神功破陣樂、功成慶善樂、上元舞三曲,待 二舞日,先奏神功破陣樂,次奏功成慶善樂。先奉勑於圖丘、方澤、太廟,祠享日,則用上元之舞。 之大武,是古之武舞。先儒相傳國家以揖讓得天下,則先奏文舞。若以征伐得天下,則先奏武舞。請 陣樂有象武事,慶善樂有象文事。按古六代舞有雲門、大咸、大韶、大夏等,是古之文舞。殷之大獲 六成而數終未止 樂,卽用之。凡有六變。謹按,貞觀禮祭,享曰武舞。唯作六變。亦如周之大武,六成樂止。今禮奏武舞 萬石又與刊正樂官等奏曰「謹按,凱安舞,是貞觀年中所造武舞。準貞觀禮及今禮。但郊廟祭享奏武舞之 ,歌舞更長 ,修入雅樂,只有兩徧,名七德。立部伎內慶善樂五十徧,修入雅樂。只有一徧,名九功。上元舞二十 ,以次通融作之。卽得新舊並行,前後有序。」詔從之』 。其雅樂內破陣樂、慶善樂、上元舞三曲並請修改通融,今長短與禮相稱。冀於事爲便 無所減。每見祭享日,三獻已終,上元舞猶舞未畢。今更加破陣樂、慶善樂。恐獻配以後 。旣非師古不可依行。其武舞,凱安請依古禮及貞觀禮六成樂止。立部伎內破陣樂五十二 臣據 應用 (),周 o 破

本紀元鼎四年條所載「秋,馬生渥涯洼水中,作(寶鼎)天馬之歌」。是則由於渥洼河中所生奇馬而作之 新唐志誤將「讌樂」寫成「燕樂」,請參照筆者著作之「燕樂名義考」。(東洋音樂研究第一卷第二號) 通典將 新唐志所載 「朱雁」 「二部伎四曲」,並非按照年代順序記述,故光聖樂不一定爲玄宗「四曲」中之最後之作曲 誤寫「朱鴈」。新唐志還略記爲「采古誼」。所謂「天馬古誼」 ,根據前漢書卷六武帝

天馬之歌」。但對「朱雁」有關事蹟,未見記述,未悉「朱雁」是否係「朱雀」之誤

- (一六) 對於大唐雅樂復興情形,通典及兩唐志均有詳細記載。請參照序說 ,便知梗概
- (一七).長安志卷九興慶坊條載爲 望氣者云,此池有天子氣,故龍宴遊此池上,已泛舟以厭之。南街東出春明門。開元二年置宮,因本坊爲 『武后大足元年,睿宗左藩賜爲五王子宅。明皇始居之宅,臨大池 。中宗時
- (一八) 請參照宋朝王灼之「碧鷄漫談」卷三,及孫人和之「沈括以霓裳爲道調法曲辨」。 (服部先生古稀祝賀
- (一九) 根據新舊兩唐書之「玄宗本紀」及「突厥傳」,楊敬述於開元八年九月,任職涼州都督時,突厥進犯甘 源諸州 ,迎戰失敗,削除官位,降爲白衣檢檢凉州。
- (二〇) 新唐志玄宗條,將玄宗帝所作之二部伎三曲中,順次排列爲龍池樂、聖壽樂,按新唐志係根據 及「舊唐志」撰寫,並參考其他教坊等史料編纂者,故其並非一定可靠也
- (二一) 請參照本章註解第十二。
- (二二) 請參照舊唐書卷七七「韋萬石傳」。
- (二三) 根據唐末徐景安之「新纂樂書」,坐部伎之名,似在玄宗以前業已使用。按徐景安「新纂樂書」之「雅 俗二部第五」中,載有「古今樂纂云,隋文帝分九部伎樂。以漢樂坐部爲首。外以陳國樂舞後庭花也 旋之舞也。唐分九部伎樂,以漢部燕樂爲首。外次以淸樂、西涼、天竺、高麗、龜茲、安國、疏勒、高昌 俗與清樂,並龜茲五天竺國之樂,並合佛國,法曲也。安國、百濟、南蠻、東夷之樂,皆合野龍之曲 康國合爲十部」。 、胡 。西
- (二四) 白居易新樂府「西凉伎」所載「西凉伎,西凉伎,假面胡人假師子」一語,即係歌誦 「五方師子舞」爲

各說:第六章

伎

「太平樂曲」者(請參照太平樂條文)。

(二五)「通典」寫爲「戰耳」。舊唐志却寫爲「獸耳」

(二六) 本文係引用新唐志,十部伎條文中之龜茲伎。

(二七) 「信西古樂圖」係引用文獻通考卷一四五「樂舞」項目中之獅子舞及舊唐書音樂志之太平樂(五方獅子 大部份係根據北宋陳暘樂書之樂圖論。但獅子舞之條文,則非來自陳暘樂書,而爲文獻通考之增補部份資 條文。按兩者均係引用「通典」,故此圖卽爲五方獅舞(亦卽太平樂之圖),文獻通考之「樂舞」,

(二八) 由中國傳來之「日本樂舞曲」均無歌唱隨伴。此或因中國語歌詞唱誦困難,或此種曲語缺乏歌手所致 但日本樂舞中,古代尚有較短詩句歌詞,此亦或因漢語發言困難而中國傳來歌詞較長,僅能採用其一部份

(二九)請參閱野間清六之「日本假面史」第三三頁至三六頁。 (昭和十八年,藝文書院刊)

(三〇) 關於「崑崙」意義,樂人篇內有詳細記述。

(三一) 今日之「太平樂」係由「朝小子」、「武昌樂」、「合歡鹽」 等歌曲組成

根據「續日本紀」所載,則天武后長安二年,「太平樂」與「五常樂」同時在宮中演奏。

(三三)此等大曲,僅教習數天,卽可完成,令入可疑。但「敎伎記」所有之宜春院人(爲敎坊妓中最優秀之樂 完成,或有可能也 對「立部伎」之聖壽樂,教習一天,即可上演之說,因其原係樂妓,具有舞樂基礎,故修習數天即可 (請參閱第一章太常寺樂工及第二章教坊)

(三四) 「如信西古樂圖」、「高嶋千春序之樂舞圖」等。

- (三五)「高麗伎」及「百濟伎」均係韓國古代音樂,接受唐代影響而成立。因其受中國文化影響,故以中國樂 器為主,另滲入具有韓國色彩之二、三種樂器所組成。按高麗伎、百濟伎,與淸商伎相同 爲接近,與龜茲伎等西域樂七伎不同,故西域樂七伎多穿「袴」,而俗樂系三伎則穿着 「裙襦」。 , 和中國俗樂甚
- (三六)段安節之「樂府雜錄」所載『舞者樂之容也。……即有健舞、軟舞、字舞、花舞、馬舞」。按字舞之最 著名者,爲唐末之「南詔奉聖樂」。此在樂曲篇內已有詳細記述,請參照石田乾之助氏之「唐史漫抄」四 字舞部份文獻記錄
- 三七)請參照樂曲篇。
- (三八)「樂人」和「舞人」穿「衫」者較少。十部伎之樂人、舞人尚無此例。如「明皇雜錄」所載「元宗常命 馬樂人穿着淡黃衫。 教舞馬四百蹄。各為左右,分為部。……樂工數人,立左右前後,皆衣淡黃衫,文玉帶」。文中僅提及舞
- (三九) 宋朝王灼之「碧鷄漫志」卷三。
- (四〇)正倉院御物圖錄第十六册中第六十、六十一圖之鳥甲殘缺 , 與現行之鳥甲有顯著不同 ; 其與「輪臺」 三枚,爲單純之山形,亦非現行樂人使用之鳥甲。 、左舞唐樂),「林歌」(右舞高麗樂)等舞入所用之「別樣甲」形狀相似。同書第六十四圖之樂帽殘缺
- 回 一)正倉院御物中,僅保存有「襪子」而無「靴鞋」。請參照宮內廳書陵部發行之「書陵部紀要」第一號 昭和二十六年三月)中之「正倉院年報」及 「圖版第三」。
- (四二)利用鳥爲舞樂,當時並非初創。根據晉書卷七九,謝尙傳所載『善音樂,博綜衆藝,司徒王導深器之。 比之王戎,常呼爲小宴。豐辟爲掾襲父爵咸亭侯。始到府通謁。導以其有勝會,謂曰聞君 能作鴝鹆舞。

|傾想,寧有此理不。尚曰佳。便者衣幘而舞。導令坐者撫掌擊節。尚俯仰在中,傍若無人,其率詣如此 但文中之鴝鵒舞,似係餘興節目,或非正式舞曲也

(四三)宋代陳暘樂書卷一一六,及韓國朴墺之「樂學軌範」卷六。

(四四) 李文係引用通典卷一四六「淸樂」條文。

(四五) 名。按五絃琵琶,在獅子舞所用六種樂器中亦未被採用,或係並非屬於龜茲樂之明證也 ,因其保有樂譜,而傳入日本,但似並未被樂人重視。故「信西古樂圖」中誤將「阮咸」 「絃樂」中之五絃琵琶,爲龜茲樂之代表樂器,而被稱爲「龜茲琵琶」。正倉院御物中有一具龜茲琵琶 賦予「五絃」之

請參照筆者著作之「南北朝、隋、唐時期之音樂 ——西涼樂與胡部新聲」(史學雜誌第五十編第十二號

請參照筆者著作之「燉煌灌所表現之音樂資料」(考古學雜誌第二十九卷第十二號,樂曲篇所收)

樂曲篇所收)

文中所用「燕樂」名稱,實有誤解。請參閱筆者著作之「燕樂名義考」

(四九) 請參照「樂書篇」及筆者著作之「唐朝俗樂二十八調成立之年代」

(五〇)請參照「樂府雜錄」序及跋,「四庫全書總目提要」。

(五一) 「六佾與二佾」之解釋不同 佾」則係八列二行共十六人。 0 所謂六佾係八列六行共四十八人; 「四佾」係八列四行共卅二人; 「二

(五二)前文所載「鍾師及磬師、登歌,八佾舞……通謂之立部伎」,其中「登歌」列入「立部伎」當無問題 上,笙、笳、簫、篪、塤於堂下』一語,則登歌樂器中如笙、笳、簫、篪等管樂器設於堂下。文中所稱登 「樂懸」條「開元中大樂曲制」所述,樂懸登歌內之『又設登歌、鐘、節鼓、琴、瑟 、筝、筑於堂

五 路 宗儒 與 DE 鎭 出太常寺 人太常 廻 大字 部 會要 避 憂恐不已 卿趙 非 於 , , 常朝 怔 宗 靖 敢 諸 0 司 聘 恭崔 觀者從焉 儒有關記 直 侍郎 宰相 饗不作焉 雜錄所載 衝 尚書邠爲樂卿 兩省官同着 責以 時論榮之』 事有混 法情 邠自私 。至是 其年 同之處 , 第去帽 故換秩焉」 0 , ,教坊以牒取之。宗儒不敢違 (長慶四年)八月, 左軍並 按 崔公時在色養之下, 南 , 親導 部新 教坊 。又宋朝 母舉 書 曾移牒 係根據 0 錢易之 以太常卿 公卿逢 索此戲 自靖恭坊露 舊 者迎 唐志卷一 , 南 稱云備 趙宗儒爲太子少師 部新 以狀白宰相 騎 冕 , 書 行 避之衢 五五崔邠 ,從板與入太常寺。 , 從崔 佬 路 一,亦載 以事正 公判 傳所載之 以爲榮』 0 先是 已 牒 有 有 司, 『太常 不 ,太常有 五 棚中百官 0 龃 不合關 此段 方師 閱 卿 記 儺 子 師 子五 初 ,本 F E 加 , 似 取 方 領 而 方

五 在。板。 階下,設錦 0 樂分堂上堂下。 樂府雜 錄 筵, 雲韶 兴條所 載 『用玉 (文中傍邊有。記號者係與新唐書所: , 樂即 有 琴 • 瑟 各執金蓮 • 筑 • 簫 達花引舞者 、篪 述不 、籥、 同 金蓮如。 部 跋膝 份 、笙 仙。 家行道者。 登。 歌。 舞。拍。

五 五 麥 照 碧鷄漫 志 及筆 者 著作之 「唐朝俗樂二十八調成立之年代」

(五六) 唐末之雲韶 樂, 傳入宋朝後成爲燕樂中之代表 ,爲敎坊 四部樂中之一 部 0 請 參照第七章太常

(五七) 內 根據 於 亦 此 是南 曲若 「唐會要」 詔 係 說 浸 韋 法 皐 強大。……後遣 製作 卷三四所載, 按愼載記 , 南 詔 所載者爲 國能製作此種風 其孫鳳伽異入朝 此係貞元十八年正 「皮羅閣之立 範大曲 。唐授鴻臚少卿,妻以宗女 月之事。 ,當玄宗開元十六年 當已早經學習唐 舊唐書德宗本紀之貞元十八年條文內亦有敍 樂 , 0 受唐册 此在明 ,賜樂一部 朝 封 , 楊愼 0 爲雲南王 南 韶於是始有中 之 「愼 賜 名歸 記 或 義 沭

各說:第六章 二 部 伎

使者,出玄宗所賜器物,指老笛工、歌女曰皇帝所賜,龜茲惟二人在耳(下略)』 之樂。……(德宗貞元)十年,自將數萬人襲吐蕃大破之。……請復號南詔 ,唐以其功遣册使之。……宴

(五八)請參照第三章梨園第三四九頁。樂書篇內亦有詳細記載。

(五九) 舊唐志將此引用樂懸條文,並稱與雅樂上演方法有關,深堪注意

(六〇) 唐朝「鄭處晦」之「明皇雜錄」內有類似說法 , 雖稍有出入 , 但無法斷定此文卽係引用舊唐志爲典據

(六一)杜佑撰寫之通典,係大曆三年完稿,貞元十九年呈上(請參照何炳松著之「杜佑年譜」中國史學叢書,

1.務印書館,中華民國二十三年出版)

(六二)資治通鑑卷二一八所載『至德元載八月辛丑……初上皇每酺宴,先設太常雅樂、坐部 皆詣洛陽』。此文係記述玄宗時期之盛況,並非肅宗時期二部伎復活之佐證也。 胡樂、教坊府縣散樂雜戲。……安祿山見而悅之。旣克長安,命搜捕樂工。運載樂器舞衣 、立部 驅舞馬犀象 ,繼以 鼓吹

宋史卷一四二樂志之教坊條文中所列記「琵琶獨彈」之曲名甚多。

胡,本幽州人也。挈養女五人,纔八、九歲。於百尺竿上,張弓弦五條,令五女各居一條之上,五色衣 執戟持戈,舞破陣樂曲』。文中所稱破陣樂曲,當係原曲之一部也 唐朝蘇鶚之杜陽雜篇卷中 (學津討原本) 所載『上降日,大張音樂。集天下百戲於殿前 。時有妓女石火

第七章 太常四部樂

志」、「唐會 僅 在宋 部伎」、「教坊」及 太常四部樂亦爲唐代宮廷晉樂制度中較顯著之一種樂制 朝 之 玉 要」等現有主要史書內 海 與明朝之 「梨園」等,雕說史料貧乏,但「六典」、 通 雅 , 尚有片斷記載。本章之太常四部樂,卻在此等史書中毫 等史書內間 有引 述 ,根據此罕 。上述 「通典」、「舊唐志」、「新唐 「太常寺樂工」、 有史料及後代記錄等文獻研 一十部 伎 無記 兖 述

太常

四

部

制

仍具

有大

規模

之一

種音樂制

度

,

事實

上亦曾在音樂界發揮

重大效力

制度 容漸 太常四部樂在 朝 末期 國家之五種 編 有 太常四 變化 成之十 ,雖受胡俗 部 , 部伎 創設 樂制 i 樂制 迨至唐朝 時 兩樂融合,產生新俗樂之潮流影響 、二部伎間 ,關係甚深。爾後在唐末至宋代期間 9 二部伎 ,以樂器分類目的爲其特徵,亦卽林立於以教習機關性質之梨園 末期 、教坊 , 依然存續 太常四部樂, 、梨園等成 ,北宋 時期 立後 卻以樂器收藏時分類法 0 , 1,仍能 尚有其 是在唐代音樂最盛 ,不僅樂器,在樂曲分類方面 獨 遺制 立存 , 故並 在,根據上述各章文獻 , 爲其特殊具有 期之玄宗初年所創設 非流行一 時;自唐朝 之意義 ,亦有效用 教坊 , 其 中 葉至唐 以 與 爾後內 樂曲 。按 宮 廷

意義 本章首先證實太常四部樂之存在;繼詳述其內容;最後研究其在唐代各種樂制中 , 所佔之地位及

節 儿 一部樂制之存在

第 一項 太常四部樂

大関 伎之第 **伎文中** 不拜 邠 粽 史 母 書 否 卷 如此 魔唐 亂 輿 卷 傳 憲宗 $\overline{\bigcirc}$ 四四 故 0 後 0 明 久乃 部 朝 代 E 公卿 六三崔 五 載 朝 樂於 參酌 代所 是否 告 伎 有 方似 四四 太常 廢 見 爲太常 , 『其 有史料 者 邠 署 部 尙 絕 舊 係 智之「 (二部 有 傳 。觀者縱焉 唐 由 始 燕 9 , 皆避 樂 讌 宣 卿 四四 所 書卷一五 視 宗 部 事 樂演 載 通 , (伎) 亦無將讌樂四部之舞曲 知吏部 ,大閱 項目 雅 朝 舞 道 -代 崔邠 曲 讌 出 , 。邠自 E 組 下 樂張 卷二九 都人榮之』 五崔邠傳所載 頗 演 尚 成 四 載 (字處仁 之破 書 部 有 有 0 文 樂, I 銓 故 通雅 收 樂曲 疑 私第去 『讌樂 問 陣 所 , 都 事 作 條 樂 及玉海, 0 • 石帽親導 該事 貝州武 惟文中 張文收所作, 內 『崔邠……後改太常卿, 人縱覽」。 , , 0 又分 爲 太常 以 史料 係 一母舉。 稱爲 似將 所稱 城 四 憲宗 始 唐 中 Į. 視 部 有 按 最 朝 事 + 四部樂之實例 0 「讌樂」爲二部伎之坐部伎中 &後之記 大関 ……憲宗器之, 公卿 讌樂四部」 又分爲四部 崔邠 部 代之事 , 大関 伎,有 逢 傳 四部樂 錄 四部 者 , 註 兩部樂,有四 大 , , 從 樂 迎騎,避之衢路,以爲榮。』 知吏部尚書銓事故事太常卿 人関四 於 與崔邠之閱四部樂視 , 署 二部伎上演時 有 未 0 , 按二 裴珀亦廌邠材 聽 都 景 部 說 人 雲 樂 縦覽 語 部 唐 , , 部 末 伎 慶 都 樂 , 並 尙 成 善善 人縱 0 未 邠 第 爲 有 立 於玄宗 覽 可幸 破陣 亦無所謂 說 讌 自 題 第 明 樂 同 曲 0 爲 E 去 相 在 又 讌 演 承天 朝 帽 致 說 亦爲十部 及新 玉 樂 會病 明二部 代 閱 四部 是則 親 初 但 安 崔 逐 唐 F 是

,

,

0

,

在庭內之太常四部 部 的 《亦漢認兩種之「四部」(讌樂四部與太常四部樂) 蓝樂 性 質 帝 另方面 宴之於 外 是則 武 尙 「玉海」又專設 玉玉 德 有 樂 海 殿 以 , , 設太常 及「通 當非讌樂四部 唐 太常四部樂」 雅 四部樂於 「太常四部樂」 雖將 。「玉海」 庭 爲題 四部樂與讌樂四 之史料 0 項目 按讌 及 0 樂係坐部伎之曲 , 一通 通雅 爲 -部 雅 記視同 實 一方面 錄 又連記 ,玄宗先天元年八月己 致 將 , ,亦卽堂上坐奏之曲 究有 一四部 二部樂 疑問 樂 ` 0 十部樂 與 此外「玉 讌 西 樂 , 文中 四 四 吐 海 部 部 審 所 遣 除 混同 稱 使 設 朝 儿

部樂之存在 宋代以後論 中之文獻) 暴 於太常四部樂之內容,幾無史料明確 , 述唐代音樂者 , 容在第二項之南詔四部樂史料中敍述之。 四部樂於先天年間 , 都忽 心視了唐: ,業已 存在 代四部 記 。通典等以後之主要史料 樂之存在 載。根據上述玄宗實錄 , 此或爲主要原因;要解決此一 ,應該記 (玉海在「唐太常四部樂」 述 , 但 1卻無片 疑問 言隻語 確信 項目 四 ,

之存在也

第二項 南詔四部樂

使節 曲 樂 , Q. 及 南 根 川西 舞樂件 詔奉聖樂成 據第六章二部伎文獻內,對唐末燕饗諸舞之記 節度使章皐」,作成南 奏諸 曲 爲演舞 所使用之樂器 「南」、「韶」、「奉」、「聖」、「樂」五個字之字舞。其序曲 詔奉聖樂,呈獻德宗。貞元十八年正 ,分爲四部,舞工服飾採用南詔服飾 述 ,貞元十六年正月,異牟尋册封南詔 月, 隣 與 唐朝二部伎之燕饗雅 邦 夢國 三 又進 、間 奏曲 貢 王之册封 該國 樂幾 終 晋

太常四部樂

南 乎完全相似,僅 蠻傳之驃國條 服 , 對 飾 此記 不同 載甚詳 。此係 , 章皐 其對樂器部份之記述如次 以中國樂人模倣京都之燕饗雅樂所作者。新唐書卷二二二下

"凡樂三十,工百九十六人,分四部。 一 龜茲部、二大鼓部、三胡部 四軍 樂部

龜 茲部 有羯鼓 1 腰鼓 八鷄 婁 鼓 • 短笛 • 大小觱篥、拍板皆八, 長短簫、橫笛、方響、大銅鈸

貝皆四。凡工八十八人。分四列,居舞筵四隅,以合節鼓。

大鼓部 以四爲列。凡二十四,居龜茲部前。

胡 部 有筝 , 大小 箜篌 • 五 絃 -琵 琶 • 笙 • 棋 笛 ` 短笛、 拍板皆八 0 大小觱篥皆四 0 工七十二

人,分四列,居舞筵之隅,以導歌詠。

筵四隅 軍 一樂部 , 節拜合樂。又十六人畫半臂、執掆鼓、四人爲列』 金鐃 金鐸皆二。掆鼓、金鉦 皆四。鉦鼓金飾蓋垂流蘇,工十二人,服南韶服 0 , 立 闢 四

者, 由印 横 載 笛 , 係使用 故 度 文內對各種樂器是否 , 傳 南 兩 來之佛 詔 頭 笛 鈴 奉 聖樂之樂器 鈸 教音 大 鐵板 、
絶
笙 樂之樂器 , • 小匏笙 螺貝 中 係唐代樂器雖未說明 , 與 • , 或爲 驃 鳳首箜篌 • Ξ 或 樂器種 南 面 海 鼓 固 小小 、筝 類相同者 有之樂器 鼓 , 0 按南詔奉聖樂部份 、牙笙 龍首琵琶、雲頭琵琶、大匏琴、獨弦匏 • 0 其 · = 亦不能認爲均係南海系之樂器也 中 亦 角笙及兩 有與印 , 度經 角笙 **驃國奉獻之音樂** 等十 由 西 九 域 種樂器 傳 來 中 ,根據 悉琴、小 0 或 之相 此等 而奉聖樂之 新 唐志所 匏琴 同 樂器係 樂器

編

成

中

亦有模倣中國樂器編

成者

料 中 可 如 無記 F 樂 所 載 制 述 , , 0 此 南 顋 項疑 或 詔 傳 四 問 文 部 , 中 樂 制 容在第三項宋朝教坊四 , 亦 , 未 並 明 非 確 南 詔 記 與驃國 載 係 之土 根 據 部制中再予研 著制 太常 度 74 部 ;但 樂 討 制 亦 定 不 者 能 0 够 判 判 定 斷 南 兩者關 詔 四部 係 樂 , 唐 與 人太常 代 音樂史 四 部

第三項 宋朝之教坊四部

樂和 晉 皇 HH 答 以 名 樂志 加 帝 樂器 之 坊 第 再坐 繼 第 起 宋 1/ 十八 史卷 兒 1 以 制 0 皇帝 隊 舉 詩 第 賜 編 中 度 草 皇 酒 成 對 0 0 第十 太宗 根據 四二 帝 舉 章 皇 臣 等 , 舉 殿 洒 謂 續 帝 酒 之口 之春 文字 樂志十七所載 酒 五 F 舉 有 , 9 殿上 告就. 雜劇 酒 記 獨吹笙。 號 如 載 秋 解 如第二之制 第 獨彈 坐 聖 翠 0 ,皆述德美及中外蹈 0 如 一之制 第十六皇 , 節 , 宰 宋代教 第十二 琵 三大宴及 -琶 相 每 『教坊……宋初循舊 飲 春 , 0 , 食罷 蹴踘 第 以 作 帝 秋 坊 舉 九 次進 傾 聖 其 係 他 酒 0 0 小兒除舞 盃 節 根 第十三皇帝舉酒 三大宴 宴會 第十九用 食 樂 據 , 記詠之情 唐制 如第二之制 0 , 第四 百官 • , 遊 設 0 亦致辭 制置教 角觝 飲作 其第 幸 百戲 置 , 初致 等 ; 皆 所 所 0 0 宴畢 第十 解 作 用晉 坊 以述德美 臺 謂 皇 9 殿 , 帝 0 0 0 TU 凡 羣 樂之 t F 第 第二皇 升 部 , 其御 一獨彈 臣皆 五皇 奏鼓 四 坐 , 唐制 種 0 , 部』。文中之「舊制」, 第十雜 帝舉 宰 樓 笛 筝 起 帝 類 賜 曲 再 相 0 , , 是否如此 第十四女弟 聽 酒 奏樂之次第 酺 舉 進 , 或 劇 口 辭 第 酒 酒 大宴 用 畢 罷 , , 一之制 再拜 羣 庭 法 , , 皇 頗 曲 臣 中 0 崇德 子除 帝起更衣 難 57 吹 , 第六 樂調 或 於 第七合奏大 盛 幽 殿 係 用 舞 席 築 定 宴契丹 後 指 樂工致 及 亦致 茲 以 樂 宋 唐 0 , 樂 曲 梁 史 朝

各說:第七章 太常四部樂

節 燈 使 上壽 I 前 惟 及將 陳 無 後場 百 相 戲 雜劇及 9 解 Ш 賜 棚上用 酒 女弟子 則 散樂、 止 奏樂 海縣 女弟子 0 (註· 每上元觀 略 舞 0 0 所 餘 燈 奏,凡十八調四十六曲』 曲 , 樓前 宴會 的設露臺 賞花 , 習射 臺上奏教坊樂舞小兒隊 • 觀 。其後除列舉十八調 稼 0 凡 游幸但 奏樂 0 臺 行 南 四十 酒 設 燈 0 六曲 惟 Ш 慶

響 拍 板 法 曲 部 其 一曲二 日道 調 宮望 瀛 二日 獻 仙 吾 0 樂用 琵 琶 箜篌 五 絃 筝 笙 觱 篥 方

名

稱

外

更續

載

如

次

茲 部 : 其 曲 • 皆 雙 調 ` 日宇宙 清 -日 感 皇恩 。樂用 觱 栗 ` 笛 ` 羯 鼓 腰 鼓 揩 鼓 鷄 婁

鼔笛部:樂用三色笛、杖鼓、拍板。

鼓

鼗

鼓

拍

板

法 明 開 將 始就 曲 其 調 此 文中 他 龜 外 記 增 二十 載 列 多 茲 , 宋 爲 曲 史教 法 鼓 名 曲 _ 凡 略 笛 曲 弘坊項眞 四 載 所 部 稱 部 龜 , 茲 或 三三 , , 凡二十 宗條所載 係 • 部二十 現在文中所列 鼓 鼓笛 笛 部 有 一部名稱 【太宗 四 四 並 曲 曲 未 列 所製 者祗 ,各部 舉 似 0 文中 之曲 係 曲 有 前 樂器 述史 名者 三部 所稱太宗所製 , 乾興 料 編成及所屬樂曲 ,故教坊四部制中另 , 當 以來通 中 非 之三 眞 用之, 之十 部 宗 朝 四 七調四 代所 曲 凡 者 亦明確記載。 增 新 0 十八 奏十 前 加 部之名稱 述 0 總之 史 曲 七調總四十八 料 , 較 但 , 僅 諸 宋史教坊第 本文內 列 實 舉 前 应 述 必 史料 須予 所 曲……又 曲 記 述亦 或 以 减 少 究 條 係

僅

有

 \equiv

部

,

對

於太宗朝代教坊四部中

,另

部之名稱未曾列舉,

諒或有其原因也

教 坊

色 74 部 E 四 五 或 十四 X 朝 凡 大宴 人 色 , 長三人, 貼 曲 部 宴 九 , 應奉車 高 十八人。舊使至 班都 一駕游幸 知二人 ,則皆引 一點部 都 知四 止 三百 人, 從及賜大臣宗室筵設竝用之。置使一人, 第 四 人。 部 復 十一人, 增 高班都 第二部二十 知已下。…… 应 人 , (太祖開 第 三部六 副 使二 寶 八年四 人 人 , 第 都

月二十九日……)

之 平 遞 觀 四 燈 循 弦 補 教 管,尚 分教 性質 文中 部中 坊 部 表 , 1-刨 以 , 第 E 擇 另 係 坊 爲 (註二) 循 張 爲 四四 庸 一部之名稱 唐代梨園之遺』(註四) 部至 , 端 州 四四 俁 部 午 曾製大樂玄機 存 部 故 0 內臣之聰 一第四 叉北 在之確 樂 • 觀 , T 部 或 不 水 , 宋 與此有 嬉 即為 数 證 係 能 陳暘之樂書 根 者 徧 , 0 論 宋 皆 又 據 習 , 代教 明 命 得 關 宋 , , 史料 。此 第 作 八十 七晉六十律八十四 朝 志 以 坊 樂於宮中。 唐 撰 卷 寫者 大曲 四四 對教坊四部之存在 人 順之荆川稗 一八八八 ,爲宋史樂志之敎 部部 , 四十爲 令於教坊 , (註三) 至於貼 教 選 坊 樂 南 編 限 0 調 此外 項 至 習 卷 ,以 部 [樂藝 不 所 不 三七所收之元朝吳萊之 , 脱白蘇 應 元 坊 記 載 能 根據 條 述 稱 IE 0 奉 型型 爲 後 遊 賜 , , 淸 唐制 一之舊 爲宋 單 名 續 李 朝 獨 明 記 簫 循 載 傍證之又 。正行四十大 志 燕 用 • 韶 春 部 所 部 写雲 0 唐 未 非 制 秋分社之節 , 0 部 有者 僅 雍 如 , 係 部者 一事 分 熙 唐 辨 ; 分 教 具 初 改 黃 例 曲 魏 其 部 坊 有 門 四四 也 漢 爲 H 奉 9 9 常 親 津之誤 自 部 雲 樂 0 曲 74 其 \pm 也 合四 部 樂 韶 行 也 內中 次 小 I 0 究 缺 每 開 節 部 ……自 0 文中 所 上元 明 昌 審 , 以 中 四 四 載 爲 時

各說

: 第七章

太常

J/L

部

樂

當 據筆 華民 置 琴 所 用 廷燕饗雅 樂志之教坊及雲韶 調 則 製 亦 但 教 律 述 琵 清 亦 可 者 隨 坊 或 琶 平 匹 用 燕樂 迎 啊 諸 宋 樂 之。 日 + 筝 凡 史 双 樂之代表 見 曲 IE + 將 分 奏曲 而 , , 宮 • 雲韶 梁州 奏 四 年 笙 教 教 日 解 部 神 坊 般 , + 坊 部 部 州 觱 涉 , -9 條文撰 雲韶 亦必 法 雲部 篥 或 調 五 0 與「 曲 和 光 、笛 長 H 一壽仙 無 部 社 部 林 日中 次寫者 其曲· 雲韶 、方響 四部中之一 鼓笛 部伎相 出 鐘 • 刊 釣 , + 商 呂 十三 部 容 汎 宮 對於 同 龜 明流 直 , 日 清 萬 杖鼓 分別先後敍 弦 年觀 (註 波 • 四 , 部 第 高 , 宋志」 略)」 夷樂) 、羯鼓 六日 雲 一內 對此若能正 平調罷 ,因雲韶樂繼承唐代太常四部樂之大鼓部 · 二 日 韶 載 雙調大定樂 將雲 述 有 、大鼓 金鉦 0 黃 目 將 鐘 0 確理解 次中 其 宮中 韶 雲 法 自 , + -部放在教 部 曲 唐 將 、拍板 部 部 代置 卽 兩 , 和 日中 七日 列 其 可 者區別 樂 宋史對雲韶部另列項目專門敍述 入 曲 教 明 0 , 三 日 四 坊 瞭 雜劇用 坊之外敍述原 呂調綠腰 小 __ ::: 情形 部 右 0 此 內 諸 調 南呂宮普天獻 龜 部 外王易氏之「 傀儡,後不復補 0 , 在其卷首 , 樂 按 茲 , 八 用 十三日 日 部 樂 之燕 因 其 越 曲 府 調 , 爲唐 仙呂 占 胡 壽 通 饗 『樂十七 樂府 乏詳 論 潪 0 , 0 宋 調 州 此 朝 鼓 初 綵 曲 細 係 通 (註五) 論 雲 以 考 笛 循 根 (詩 九 亦太宗所 理由 歸 後 證 據 部 舊 H 之宮 宋 樂 如 大石 無 制 中 0 樂 根 史 上 曲 亦

根 據 H 沭 理 由 兹 推 定 宋 初 教 坊 匹 部制 如 次

第 第 部 部 龜茲 法 曲 部 部 + 一十四人 X 樂器 樂器 八 種 種

第四部 雲韶部 五十四人 樂器十種

大鼓部 內 就 梨園 容 唐 之遺」 宋 ,無法 按 下軍 陳 則須詳細研 兩 制 陽 一樂部 關係推 推測 樂書所記 均 南 係 詔 討 說明係繼承唐代制度者 察唐朝太常四部樂之構成 法曲部、鼓笛部及雲韶部等七個部名,其中所共同通用者 四部樂。但 0 『循用唐制 一南韶 , 分教坊為四 四部樂與宋代教坊四部有其不同之處,兩者共有龜茲 (註六) , 部 或從唐制去考定宋朝教坊四部之不明白地方, 0 , 所 謂 及張俁之大樂幺機論所載 唐制恐係 ,指唐代太常四部樂而 9 僅有龜茲部一 四部 絃管, 言 部 , 尚循 對於各部 個部 因 胡部 [其內容 唐代 , 故

第二節 各部之內容

第一項 龜茲部及胡部 (法曲部)

者關 係密 唐宋 切 兩種四 , 無法分別探究,故亦予以一併敍述 |部制中 , 其 共同通用者,僅龜茲部 部 , 其實, 宋朝之法曲部,亦即唐朝之胡 , 兩

俗樂部 0 實際上 按 唐末段安節之「樂府雜錄」(註七) 龜 唐代 茲部及胡部』 並 無此 種 等八條 制 度 存 在 , 之證據 驟看之下,各種音樂各自成爲 之卷首載有 。此係利用唐代音樂各方面均使用 雅 樂部 淸樂部 部 , 形 , 鼓吹部 成 全般 「部」的制度觀念之項目 的 , 熊羆部 種組 織 鼓架部 制度者

六八九

各說

:第七章

太常四部

樂

之名 次 稱 者 • 請 參 照 第四 章 第 節) 0 但 値 得吾人注意者 , 爲其中之龜茲部及胡部之有關 記 錄 茲抄

茲

錄

如

獅子 是 所 朱 制 崖 有 , 有觱 太 舞 十二人 尉 人 皆 篥 進 此 衣 , • 戴 笛 曲 書 紅 甲 0 名 抹 拍 刨 額 執 板 天 旗 , 旆 仙 衣 四 子 畫 色 , 是 外 衣 妏 藩 也 , 執 揩 鎮 春 紅 鼓 拂子 冬犒 • 揭 軍 , 鼓 謂之 亦舞 • 鷄 婁鼓 獅 此 曲 子郎 0 0 戲有 兼 , 舞太平 馬 軍 五方獅子 引 入場 樂 曲 , , 0 尤甚 破 高 文餘 陣 壯 樂 ,各衣 觀 曲 也 亦 屬 0 萬 此 五 色 斯 部 年 秦王 每 曲

胡 部

合諸 府 殿 前 所 樂郎 7 進 樂 奏樂 有 琵 黃 本 鐘 琶 0 在 更番 宮 IF. 調 宮 五 替 也 調 絃 換 0 奉聖 大遍 筝 0 若 • 宮中 樂曲 箜篌 小 遍 宮宴即 0 是章 至貞 觱 築 坐 南 元 奏樂 康鎮 笛 初 康 • 方響 蜀時 崑 0 俗樂 崙 南 翻 • 拍板 亦 詔 入 有 所 琵 坐 進 琶 , 合曲 部 玉 , 在 立 宸 部 宮 宮 時 也 亦 調 調 擊 0 , 亦 初 小 舞 進 銅 鈸子 伎六十四 曲 在 玉 0 宸 合 人 殿 曲 後 遇 故 1/2 內 唱 有 宴即於 此 歌 名 0 涼

異 但 兹 就 根 本 兩 E 部 仍 樂 可 器 視 編 作 成 , 致 將 也 「南 0 詔 表中 四 部 樂 數字係 與 配 列順 教坊 四四 位 部 0 予以 比 較 , 列表如次 樂器方面 I雖稍. 有差

各說:第七章 太常四部樂 琵 琶

五. 據

絃

箏

箜篌

、觱篥

~、方響 錄

、拍板等七種樂器完全

根

表列情形

樂府

雜

與

教

坊

四

部

兩

者所用

樂器 致 0

幾乎 惟

其中

法 曲 部 胡

「樂府 相 同

雜錄」

使用笛

教坊四 部

12 11 10 9 8 7 6 5 2 貝大方橫短長拍小大短 鷄 腰 揩 羯 龜 南 詔 觱 婁 銅 四 部 鈸 響 笛 板 築 笛鼓鼓鼓鼓 2 笛 3 1 7 5 6 4 樂府 拍 茲 觱 揩羯 四 鷄 婁 雜 色 錄 鼓 築 鼓 鼓鼓 板 2 笛 8 1 6 4 5 7 3 敎 鼗 拍觱 鷄腰揩羯 坊 部 婁 四 部 鼓鼓鼓鼓 板篥 妓

								_			
	9	8	7	6	5	4	3	2	1		
	小大	小大	短 橫		笙	琵	五	小大	:筝	南	胡
	觱	拍	•					箜		詔四	
	篥	板	笛	笛		琶	絃	篌		部	
8 小銅	7 5 方 觱	8拍	6 笙			1 琵	2 五	4 箜	3	樂府雜	部(法曲
鈸子	響篥	板				琶	絃	篌		錄	
	7 6 方 觱	8拍	5		5 笙	1 琵	3 五	2 箜	4	教坊四	曲部)
	響策	板				琶	絃	篌		部	

六九一

雜 笛 鼗 用 用 於 波 盛 īfii 檔 巢 笛 則 除 笛) 茲 南 與 使 琵 樂 笛 比 部 詔 短 用 琶 等 較 府 24 笛 教 笙 坊 六 方面 部 雜 羯 Ŧi. 南 種 24 錄 鼓 樂 與 絃 稍 部 主 詔 有 樂 74 要 使 揩 幾 係 箜 出 樂 部 所 用 模 设设 與 府 篌 X 樂 沒 器 几 胡 倣 雜 有 部 相 色 鷄 京 錄 筝 樂器 更爲 鼓 口 婁 師 0 (法 惟 外 樂 司 觱 並 排 接 至 曲 制 腰 , 0 築 列 近 拔 更 於 者 按 拍 部 順序 與 有 拍 , 板 , 尤 南 大 樂 六 相 板 短 以 教 其 府 笛 詔 種 類 亦 龜 坊 樂器 似 本 雜 相 TL 極 簫 兹 四 部 係 錄 , 口 爲 部 地 部 樂 亦 外 , 接 更 方 順 卽 方製 係. , 倉 近 部 位 記 百 書 缺 排 樂 作 明 份 沭 , 小 , 顯 故 大 列 府 京都 方響 但 , 亦 Ξ 銅 除 亦 雜 與 者 有 鈸 羯 很 錄 樂 , 中 鼓 接 從 制 其 南 註 近 與 首 餘 詔 , 八 樂 揩 宋 都 四 0 府 僅 樂制 笙 鼓 敎 朝 部 雜 月 坊 樂 • 四四 錄 等 敎 與 鷄 變 敎 部。 坊 化 婁 坊 稍 五 之可 與 步 四四 種 74 教 有 相 樂 部 部 坊 差 教 器 接 能 盛 74 異 坊 近 也 黛 使 係 部 , 0 用 74 爲 繼 其 部 拍 兩 南 腰 承 口 樂府 次 鼓 者 唐 詔 板 9 所 關 制 笛 四 共

般 另 加 另 加口 岩 加 付 根 方響 內 主 雜 拍 據 居 錄 极 E 挑 沭 時 券 絲竹 改 末 打 事 用 例 樂 拍 爲 别 器 南 胡 樂 椒 胡 商 部 部 識 編 角 微 成 Fi. (打樂 法 羽 香 ; 故 曲 論 器) 部) __ 用 前 + 稍後又 者 製 樂器 編 八 特 Ŧī. 香 成 徵 調 ; 載 爲 圖 編 有 成 池 樂 絲 茲 所 初製 部 器 係 載 則 以 至 , 胡 後 以 舜 Fi 部樂 絲 百 者 時 下革 般 特 調 徵 1 0 爲 無 至 香 絃 (鼓 **方**響 樂器) 唐 , 革 (樂器) 用 朝 又 金 9 只 减 石 及 (註九) 、有絲竹 及 樂 絲 竹 器 竹 竹 匏 至 0 + 證 緣方 革 諸 管樂器 百 管 般 木 其 樂器) 響 他 0 太 計 有 有 宗 市 關 爲 用 爲 拔 主 朝 史 八 聲 \equiv 百 料 主 體 百 體 般

商 故 胡 胡 沭 調 不 不 部 部 胡 應 • 部 載 角 同 胡 諸 唐 中 部 調 末之南卓之羯 調 故不 此 0 樂器大 樂妙 太宗 樂 語 語 文中 載) 曲 意 , 絕 殊 所 於 名 義 致吻合 堪 內 稱 稱 , , 0 教坊雖 按 鼓錄(註一一)。 注 庫 唐 , 徴 羯 按文中 意 朝 别 鼓 以 收 。又本書箜篌條載有 -, 有三十人,能者 前 羽 此與後者 , 片 使 會 樂 兩 列舉 用 器 鐵 調 所 方響 樂 於 , 宮 載 所 古 曲 諸 調 曲 稱 乏稽 名 「諸 , 下 稱 諸 司初 • 於中 考 調 曲 商 , 製胡 名稱 調……等九十二曲名 兩人而已 並 調 , 『大中末齊皐尚 但 未 宫 • 角 部樂 所 記 調 , 但括 頭 入 調 稱 0 , 唐 • 。說明箜篌屬 蓋 徵 號 無 朝 運 內 方響 樂器 因 調 0 後 所 在 聲 • 者 稱 內 名大 羽 减 , 只 與 調 官 至三 ,元宗所製 胡 徵 , 有 呂 , 部 於胡部(註一〇)。同 絲 百 應 五 • 擬引入教坊。 竹 之徵 高般 種 羽 般 調 調 , 似 涉 # 曲 • (其餘徵羽 37 語 嫌 調 ; , 與 意 渦 兩 本 頭 辭 胡 義 書 少 調 , 以 方 丙 相 曲 部 0 調 樣 衰 得 名 僅 惟 口 老 相 金 曲 傍 列 應二十八 兩 挑 舉 證 同 0 皆與 乃 宮 資 者 故 絲 也 料 至 所 竹

此 根 亦 據 F 史料 證 以 E 明 考 胡 中 證 部 證實 資料 與 羯 鼓 部 證 毫 存 明 無 在 關 者 龜 係 茲 , 爲數亦多(註一三) 部 與 羯 及 鼓 有 胡 關 部 係 者 確 , 則 已 存 爲 在 代 表西 , 該 二部之根本性格亦已大致明朗 域樂器之龜 茲 部

。此

第二項 鼓 笛 部

外

獾

,

,

內 所 述 根 樂器 據 宋 志 當 , 教 係 屬 坊 於 條 散 所 樂 載 合 鼓 戲 笛 部 樂器 樂用 (註一 一色笛 四 C 杖贫 此外 , 拍 鼓 樂府雜錄」 ,文內 語 以 焉 「鼓架 不 詳 部 曲 名 爲 闕 題 加 亦載 根 據 有 文

六九三

:第七章

太常四

部

樂

器 散 諸 頭 編 曲 樂之樂器 成 子 有 , 之笛 係指 笛 . 弄白 編 隋 拍 個拍 拍板 唐以 成 馬 板 情 ` 答 形 板 益錢 , 後之散樂曲 腰鼓 一散 ,二、三 (臘) ,以 樂 及 至 兩 鼓 , 用 個 尋 杖 卽 (請參照本章第三節第二 横 鼓 鼓 橦 腰 ,與宋 笛 跳 鼓 (杖鼓 也 ` 丸 • 小朝之「 或腰 拍 兩 • 板 吐火 杖 鼓 鼓 八、吞刀 • 鼓笛部」之三色笛 0 戲有 腰 小 規模編 鼓 項) Ξ , 代 旋槃 面…… 0 成之點 故 致 , 觔斗 鉢 鼓架部 頭…… , • 完全 杖鼓 悉屬此部 蘇 拍板 卽係 致 中 郎…… 0 0 其與 , 散樂」 頗 文中 為類似 通典散 0 所 羊 之部 述代 頭 , 樂條所 渾 且其 脫 面 其 以 述 由 樂 大

南 詔 奉 此 聖樂」 外爲 瞭 續文之 解宋 朝 之鼓 五五 均 笛 譜 部 , 是 所 載 否 與 有 胡 關 部 資 1 料 龜 如 茲 次 部 兩 部 相 同 淵 源 於 唐 制 0 茲 根據 新 唐書 南 蠻 傳 之

,

五 絃 • 琵琶、 (太簇 長笛 商 (曲) 1 樂用 短笛 龜 方響 茲 , 鼓笛各一 各 四 居 四 部 龜 茲 , 部 與 胡 前 部 等合作 0 琵 琶 ` 笙、 箜篌皆八。 大小觱 築 筝

,

0

聖 樂 姑 同 洗 角 0 曲 而 加 樂用 鼓 笛 龜 JU 茲 部 • 胡 部 0 鉦 ` 掆 • 鐃 • 鐸 皆 人。執擊之, 貝及大鼓工伎之數 與軍

林 鐘 徵 曲 樂 用 龜 茲 鼓 笛 每 色 四 人 , 方響 , 置 龜 茲 部 前 0

胡 該 部 四四 文 部 時 中 記 兩字 載 情 龜 茲 形 , 根據 觀 之 鼓笛 , 女樂二 各 鼓 DL 笛 部 部 當係 • _ 實例 四 鼓 部 笛 , 或係四組之意 樂 74 部 之 部(註 , 龜 五。 。按 玆 鼓 但 笛 「南詔四部樂」之「龜茲部」 所 每 謂 色 74 龜 人 茲 鼓 中 之 笛 各 鼓 几 部 笛 事 , 與 無 爲 先 龜 羯 例 茲 鼓

種 部八 二 十 亦即 相 搁 以 相 八十八人 樂器 〕則 胡 鼓 大 下 似 種二十 文中之所謂 // 0 各 杖 又 鼓 僅 \equiv 金 盛 種 有 , 鼓 四 部 篥 樂 架 邹 部 二人 胡 四四 亦 Ξ 組 五 各 各 器 , X 未 均 四 世 部 各樂器 四 各 譜 許 意 九種七十二人, H , 個 個 1 各四 爲鼓 即爲 鼓 知 義 但其與 共 個 (共 使用 八個 • 0 0 9 計七十二人); 笛 但 (計十二人) 簫 笛 按 部 __ 部三 宋 龜 乃至四個 以下 部 龜 五. -, 茲部 之筆誤 均譜」 茲 會 鼓笛部 乃 部 要 種六人 五 與胡 故前 係指 所 種 • 之鼓 胡 樂 , 列 , 0 此似 名 或爲鼓笛部之變名亦 部 者所 部時 就 器 ; 大鼓 笛部 同 雲 教 稱 種樂器由 五五 各 列 載 韶 坊 9 係 四四 9 每 均 部 規模 部 74 之一部 南 個 , 部門 譜 詔 種 南 此當爲其 + (共計 爲大 種 詔 四部樂內 樂器限 , 遠較 之標 個乃至 四 樂器 五 人 干 數 部 鼓二十 八十八 於四 後 樂 存 74 准 編 , 者爲 數字 未 X 其 並 成 在之明證 中 未 個 情 可 個 內 0 四 知也 或八 小 法 列 編 編 形 個 旧 9 入 成 成 ; 曲 而 0 , , 個 之一 所 南 部 鼓 例 , 0 0 製字 稱 笛 也 惟 詔 姑 如 軍 胡 許 Pu 部 組 洗 部 其 唐 「太族」 樂 內 鼓 部 朝 全 角 部 通典散樂 , , 樂 禮 似 胡 稱 曲 爲 容 笛 之軍 部 部 則 爲 係 商 爲 筝 , 人 爲 與 根 曲 金 以下 \equiv 數 八 條 樂 其 部 據 樂部之樂器 鐃 種 四四 種 爲 所 府 使 74 八 倍 故 雜 六 龜 + 載 部 用 金 種 i 數字 錄 X 茲 樂 鐸 樂 龜 各 X 之鼓 部 笛 編 各 器 玆 是 + ; 74 成 情 各 (共 ` 架部 則 = 龜 部 者 鼓 個 形 八 種 約 拍 亦 每 兹 笛 個 0 ,

記 者卻 載 無 9 此 外 鼓 , 笛 殊 , 部 有 値 爲 問 得 首 題 推 都 敲 0 但宋 樂 者 制 , 之一 之太常 -五 敎 均 四部 坊四 譜 樂 部 與 之一 係 南 詔 部 繼 奉 , 承 諒 平 唐 樂 無 都 樂 疑 均 義 制 係 0 , 舊 而 西 唐書卷 記 111 述 節 唐朝 度使章阜製作 〇五 首 都 韋 樂 堅傳 制 之 , 所 前 樂府 載 者 有 『(陝 雜 鼓 錄 笛 縣 部 尉 亦 , 崔 有 後

說

七章

太常

四部

樂

照 成 太常四 , 甫 述 皆鮮 又作 部 服 歌 靚 詞 樂之鼓笛部 + 妝齊聲接影 首 , 白衣 9 但南韶四 0 缺 銰 胯 笛 • 綠衫 胡 部樂並無鼓笛部,而爲軍樂部及大鼓部,此點容在軍樂部及大鼓部 部 , 以 錦 半臂 應之。……」 ` 偏袒膊 爲其 , 紅 一證例 羅抹 0 額 按南 , 於第 詔 之五均譜之鼓笛部 船作 號頭 唱之。 和 日 者 一百 係 倣

第 三項 大鼓部 (雲韶部

更爲 簡 歸 單 於大鼓 樂器 部 史料 名 稱 亦未 , 僅 明 南 載 詔 四 0 文中 部 樂 條 所 稱 內 載 凡 有 二十 「以 四 四 爲 , 列 若 , 凡二十 係指大鼓數字 四四 , 居 龜 , 則大鼓部 茲 部 前 所 , 屬樂器 較 其 他 當僅 部

爲 「大妓」 , 五 均譜 載 其使用 狀 態如 次

黃鐘

宮曲)

樂用

龜

弦

`

胡

部

い、金鉦

、搁

鼓、鐃

、貝

(、大鼓

,

太簇商 曲) 樂用 龜茲 鼓笛……大鼓十二,分左右

、姑洗 角 (曲) 樂用 龜 茲 , 胡部……貝及大鼓、工伎之數與軍士奉聖樂 (黃 鐘宮曲 同

林 鍾 樂用 龜 茲 , 鼓笛……大鼓, 分左 右

且 與其他 根 據 樂器 E 述 情 밂 別 形 9 9 形 大 成 鼓 係與 獨 立 其 部者 他 樂器 , 當有 共同 使用 其 特 別意 , 惟 其 義 也 數 量 0 大致似係十二個 ; 是則使用 多數大鼓

大鼓」 爲二部伎中 「立部伎」 之特有樂器情形 , 已在 第五章內詳細述及 0 通典 卷 四六坐立二

鼓時 寺習 大 鳴 鼓 部伎 坟 此 鼓 類 部 聯 先 似 刨 條 當 鼓 庫 必 遊 想 樂 兩 , 之 使用 作 爲 時 文 係 樂 擊 爲 廲 舊 9 所 唐 記 於 數 對於 可 例 唐 9 四隅 能 德宗 會 述 於燕饗樂者 甚 證 志 避 載 太平樂 聲 免京 立 說 年 要 多 震 所 0 , 部 而 又 明 載 次 自 卷 , 0 城 伎者 雖 舞 闕 舊 立 宋 都 南 Ξ 『太常大鼓』 者皆 上元 齊 四 部 人心 然 唐 朝 Ш 擊 不 雜 伎樂器 教坊四部內設 還 0 0 書 , 上文中 拜 驚 同 亦未 樂 雷 此 卷 宮 錄 鳴 駭 元 係 0 , , 雖 情形 繼 和 記 1 但 可 , 爲其 一音樂 不用 太常 六年 所 語 及第六章所 敍 有 知 載 時 述 懷 載 立 0 , 大鼓。 似 有 光 條 叉 破 積 特 部 志 同 所 色 舊唐 i 伎或 玄宗 吐 『太子 陣樂、太平樂 係雅樂用之八 習皆不如其妙也」 雲 載 部 事 蕃 0 自 之虞 此 部 實 書 類 條 述二部伎係隸 至文宗元和 卷一 外舊 安樂以 小 似 , , , 更可作 傅 當 寸. 述 , 無 都 兼 五 唐 部 及 伎之宮 判 書又 勤 後 問 憲宗本紀 面大鼓 下人情 、上元樂均係立部伎之樂曲 太常卿 爲 年 題 政 , 記 亦爲佐 皆 間 樓 太常四部樂內設 屬太常寺樂妓等事 0 有 廷 設 蓋 雷 驚 , (上下各四個交互重置) 擾 饗 宴狀況 因 鄭 大 經太常 ,元和 了又 證 樂 德宗 餘 鼓 , 令宮女數百人 遂 慶 0 F 南 卿 時 太 奏 1 演 時 雜 常 年 詔 鄭 時 以 所 9 , 太常 九月條 奉聖 內 餘 習 載 龜 有大鼓部之立 , 例 憂 樂 使 慶 茲 『太常· 樂方 外 習 用 樂 0 , , 太常 去 上 患 樂 9 大 『太常習樂 鼓之文 大鼓 自 奏後 故文中之 面 大 聲 , , 開 帷 京 請 鼓 振 四 , 始告 或 始 證 部 師 復 出 百 , 奏樂 樂 至 用 類 獻 藻 世 騷 甲 一是復 似 中 復 然 大 「大鼓」 擊 繪 , 大 時 始 使 設 活 雷 垃 鼓 如 太常 用之 復 鼓 用 有 亦 錦 立 妓 , 從 用 雷 之 由 大 有 大 奏

假定第 至 於 部爲法 雲 部部部 是否 曲 部 屬 , 於教 第 部 坊 爲 四 部 龜 問 兹 部 題 , 第三部爲鼓笛部 F 述 宋 會 要內 , 曾明 , 該三部之樂器 確 記 載 第 分配 部至 當與 第四 未 部 會 X 要所 數 分 載 配 人數 情 形 分 0

第七章

太常

四

部

節 參 本喪 時 故 照 親 教 宋 樂 達 則 樂 極 吻合 坊 王 志 也 時 並 者 四四 內 最 非 所 , _ 部 中 載 初 定為 之第 故亦 之戲 四 宋 宴 「每 射 部 教 放笛部 四四 則 È 劇 充 坊條後尾曾 可 部 亦用 元 視 , 觀 作 0 按百戲 之 似以 傀 燈 爲 。宋志 儡 唐 , F 朝 載 , 之一 如通 雲 雲 E 對雲韶部 卽爲散樂。是則根據 有 韶 韶 端 關 種 典 部 部 午 百戲之簡單一 散 卷一四六 係 , 樂 較爲 宮廷 觀 載 水 有 0 根據 適 貴 嬉 散樂 皆 雜 當 族 設 命 上 劇 語 作樂 、條所載 文註 宴 述 用 , 時 傀儡 情 註 之舞 於 形 ,第四 解爲 官 , , 後不 樂 第 窟 中 『錫慶院宴會, 部似指 四 礧 , 子亦日 復補し E 遇 部若非 述 南 鼓笛部 至 鼓笛部 錫 魁 0 文中 **壘子** 慶 元正 院 諸 ٠ 作偶 之一 宴 但 王 會 當 就 賜 清 雜劇 教 食及宰 明 係 人 亦 雲 以 坊 韶 戲 條 係 春 文全 爲 部 相 宮 秋 **筵**設 廷 分 也 唐 善 設 社 ; 歌 朝 般 之 散 宴 另 舞

初 資 設 雲 所 料 韶 致 部 , 第 大 一部為 曲十三(註一六)宋 設若認爲雲韶部是教坊四部之一 法曲部 ,第 志將雲韶 部爲龜茲部 部 與教 功分列 部 , 第三 至 於順位 ,(註 部爲鼓笛部 七)此 排列問 實因 , 第四 題 較爲簡單 宋 部爲雲 志 編著 韶部(註 , 根 據宋 者誤 會 認 要所 雲 韶 部 各部 爲宋

非第 其 TL. 次考 部而 部 0 樂 蓋 爲 者 諸 太常 一第四 箜 F 述 篌 四部樂 部 順 序 係 制情 屬 0 排 王易氏於閱覽宋 法 列 形 曲 9 部 諒 , 如樂 係 , 故太 事 府 實 常常 雜 0 志後 四 錄 箜篌條 部 宋 志 樂 ,將雲 制 所載 將雲 中 韶 第 部定爲第四部者 韶 -部爲法 咸通 部 放 中 在 第一 曲 敎 坊 部 部有 條 , , 直 而 其理· 張 後 教 坊 1 , 由 子 四 亦 , 恐亦在此 係 部 樂 忘 天 制 其 名 雲 係 韶 繼 部 彈 承 弄 唐 並 朝 冠

第四項 軍 樂 部

他 部 太常 與 太 74 常 部 四四 樂 部 分 爲 樂 相 胡 部 司 0 軍 龜 樂 茲 部 部 係 -由 鼓 笛 屬 於軍 部 及 大 樂之樂器 鼓 部 等 所 VU 部 編 成 南 詔 24 部 樂 則 以 軍 樂 部 代 替 鼓 笛 部 ,

其

舉金 鼓 大 + 設 七 , 寸 • 種 33 鼓 以 鐃 根 葆 吹 前 據 • 0 署 金 鼓 第 , 樂府 太樂 鐸 僅 及前 長 章 • 鳴 署 所 描 雜 錄 掌 鼓 者之幾分之一 述 , 中 管 , 太常 金 鼓 鳴 吹部 鉦 切 • 歌 寺 雅 • 簫 鉦 所 轄 • 有掌管 胡 鼓 載 0 -等 者 歌笳 後者 ` 俗 五 9 除此 所 種 Ξ 音樂之「太樂署」 • 篇 樂 屬樂器 樂 器 以 ; • 外 笳 鼓 0 根 吹署掌管 ` , , 笛 根 據 尚 據 F. 有 、大 唐 均 角 六 譜 横 與 , 典 警 吹 切 之說 一鼓 , 卷 鼓 軍 小 明 等 樂 吹 署 横 四 0 0 吹 所 但 故 等二 載 就 是 觱 爲 南 職 篥 掌 署 詔 四 描 0 ` 桃 規 在 部樂之軍 鼓 、大 皮 開 模 屬 言 元二 篥 鼓 年 樂部 以 1 錞 左 小 太 樂 于 鼓 右 僅 署 教 • 等 節 較 坊 列

黃 鐘 宮 曲 樂 用 龜 茲 1 胡 部 0 金 鉦 • 掆 鼓 , 鐃 貝 大 鼓

姑 洗 角 曲 樂用 龜 茲 , 胡 部 9 其 鉦 1 掆 -鐃 1 鐸 皆 人…… 貝 及大鼓… 鼓 笛 四 部

林 鐘 徵 曲 樂 用 龜 茲 鼓 笛 方響 金 鉦 中 植 金 鐸 旦:: 鈴 鈸 大 並

而 不 14 9 軍 南 黃 樂 詔 鐘 部 74 宮 部 , 樂 曲 與 龜 稱 中 茲 爲 • 胡 軍 -樂部 軍 , 鼓 士 奉 笛 聖 部 所 樂 等 有 併 五 列者 種 , 係 軍 樂器 由 , 當 女子歌唱 有 , 其 五 意 均 奉 義 譜 聖樂 0 內 按 亦 被 雖較其 Ŧī. 採 均 用 譜 , 他 但 名 與 五 曲 均 ___ 勇壯 南 譜 詔 內 僅 奉 , 筅 聖 列 樂 係 舉 燕 樂 同 器 雅 係 名 樂 燕 稱

六九九

各說

: 第七章

太常四

部

樂

名稱史料問題 用者僅 非軍樂。 爲鼓吹署所屬之一部份樂器而已。 故其樂器 ,容在第三節論述太常四部樂全體組織時再予檢討 編 成 以其他三部所屬樂器爲主體,軍樂部之樂器係屬附添之補 至於 南韶四部樂」 設有軍樂部 ,「五均譜」內卻無軍樂部 助樂器 ,故其使

第三節 太常四部樂之組織及其變遷

第一項 太常四部樂之組織

部 由 、鼓笛部 龜茲部、大鼓部 唐 朝之太常四部樂,係將太常寺所屬樂器分類之一 及雲韶 部編 , 胡部 成 , 0 及軍樂部編成。此外,繼承此一制度之宋朝教坊四部,係由法曲部 據此推斷太常四部樂之組織情形如次: 種制度。根據模倣此一制度之南詔四 部樂,係 龜茲

太常 之意 義

與二 樂之中 大 此 包 部伎仍以儀式樂關係 太常兩 括 心 乃 雅 字意 但 樂 在 開 到 俗樂 唐 義 元 朝 , 第一 年 中 , 葉 胡 章 設 樂 內業已 隨同雅樂由太常寺管轄 拉 胡樂、 1 散 「左右教 樂 詳 散樂、 , 軍 述 坊 樂 俗樂不斷 等) 按太常寺內太樂署 及 特別是十部伎與 梨園 擴張 (請參照第六章及第五章) , 接管大部份胡樂 極度繁隆 與 二部伎亦隸太常寺管轄 鼓吹署二 無法 個 單 繼 俗樂 位 續 與 , (雅樂: 係 • 散樂 掌 共 管 (轄太常 爲宮 唐 朝 當時十部伎 廷 寺管掌 切 燕 饗 香 樂 雅

,

(二) 並無雅樂器及軍樂器

俗 樂 未 發 所 現 謂 散 故 樂及 雅 太常 太常 樂器之記 燕 響 DO 實已失 雅樂等 部 樂 述 卻 如 不 , 完全意 同 均 鐘 認 , , 亦 磬 爲 無 義 係 -琴 記 以 0 太常 其 載 次關 瑟 , 是則軍 寺 . 於軍 塤 所 屬 樂部 樂方 缶 全 部 之成 面 篪 樂 器 , 立 大 爲 쫗 與 對 軍 1 否 樂之內 答常 象 0 , 頗 雷 但 堪 容 是 鼓 懷 根 影 組 靈 據 織 沙 四 用 部 路 途 樂 步 等 鼗 各 , 與 鼓 種 胡 事 晉鼓 例

府 並 常 吹 大 有 燕 未使 署 定 雑 四四 稱 部 之 錄 樂 爲 雅 加 按 F 用 極 相 樂之軍 樂 所 設 軍 軍 南 小 沂 , 述 有 樂部 部 似 屬 詔 + 胡 樂 份 奉 於 奉聖 該軍 但 部 名 部 樂 聖 樂 稱 亦 器 樂 , 部 定很 樂部 龜 部 伎 9 之曲 或類 茲 反 鼓 與 伎 不 吹 並 觀 部 , 原 南 完全 署之代 未使 似二 五 名者 無 鼓 詔 均 譜, 部伎之 此 吹 JU 用 0 一部樂 表性 鑑於 使用 種 部 軍 樂器 名 一系列 稱 項 並 樂 係 五. 器 部份 並 無 外 , 創 係 無 鼓 均 0 藩 鼓吹署 軍 笛 則 唐朝 南 譜 軍 付 詔 樂 部 樂 南 本聖 內 闕 末 部 詔 , 之樂器)(註 項 是 雕 如 表 期與文宗朝之雲 樂作 É 則 徵 進 使 0 太常 若 用 軍 獻 , 者 旅 鼓 與 其 朝 之功 74 南 係 庭 , 架 九 將此 部 部 模 詔 , 爲 樂 奉 倣 0 ō 曲 鼓 內 聖 太 此 部 歌 而 常 所 樂 南 與 樂 讚 笛 有 之軍 用 部 無軍 74 詔 共 唐 部伎 樂器 爲 朝 部 四 樂 樂 部 燕 卻 樂 王 部同 之軍 之秦 部 之軍 響 德製作後奉獻 被 當當 雅 根 列 據 爲 樣 樂 樂 Ŧ 樂之代 入 太常 之軍 部 部 疑 破 問 的 陣 當 亦 14 為 樂 樂 表 話 僅 之一 部 傍 按 器 使 及 其 樂 則 證 用 , 種 制 樂 旧 太 鼓 戎 中

故 分 代以 類 將 軍 樂 數 部 種 者 軍 樂器 (太常 歸 四四 納 部 樂則 起 , 認 無 軍 有稱 樂 部 部 0 必 按 要; 鼓笛部在新 而 太常四 唐書 部部 樂之鼓 (五均 譜之條文) 笛 部 樂器 水 樂 曲 府 內 淵 並 錄 未 使 及宋 用 ,

史樂志等均有記述 而 軍 樂部僅見諸於南詔奉聖樂條文, 或卽由於上述理由所致

(三) 龜茲部及胡部之存在意義

要之兩 樂 鼓 竣 樂 大 節 種 樂器 銅 所 盛 • • 9 和 俗 述 散 鷄 篥 鈸 該 • 太常 篳 樂及 鼓 中 婁 樂之樂器 個 兩 , 篥 拍板 小小 目 部 部 鼓 三分之二。 樂器 龜 燕 • , ` 答臘 雙篳 饗雅 並無雅 鼓 兀 茲 與 部 方響 合 , 色鼓 其 0 樂 銅 篥 根 他 在 鼓 其餘六 樂及軍 據第 等 角 有 兩 、桃皮篳 _ • (揩 鼗 起 , 銅 類 部 銅鈸 鼓 鲅 羯 五 迥 0 , 樂 八種樂器 幾乎 等十 鼓 論 章十部伎所 然 , 及此 文 等十 不 • (鼓吹) 月 同 腰 四四 揩 網 羯鼓 等音 鼓 鼓 羅了 種 0 _ (琵 等 種 樂 唐 , • 樂器 胡樂 樂器 樂關 宋 銅 器 腰 琶 , 述 其中 毛員鼓 期間 鼓 鈸 , • 0 筝 外來樂器 係 , , 0 , + 兩 胡 則 具有代表性者爲 鷄 俗樂之主 , . 首先 其意 笙 者除 部 、都曇鼓 婁 直如 種 鼓 , 樂器 計 則 闡 義 短 T 更形 一要樂器 觱 明 此 笛 有 重 有 一複者: 篥 、鷄婁鼓 『豎箜篌 方響 佔了 筝 龜 狹 拍 外 茲 小 0 「竪箜篌 • 箜篌 , 部 板 0 該龜茲部及胡部爲四部樂中最重 亦卽太常 計 拍 南 答 鳳首箜篌 簫 與 板) 詔 有十八種 • 四 臘 五 、五絃 1 係俗樂 部樂」 鼓 絃 横 胡 部 笛 保 、腰鼓、齊鼓 , 有 樂器 五 琵 之一 横笛 笛 之存 樂器 琶 (清樂亦使用) 絃 , 在 龜 此 笙 9 茲 簫 横 等 短 意 僅 部 樂器 笛 横笛 義 、擔 笛 爲 • 篳 胡 0 方響 之十八 並 如 樂 篥 義 均 要主 之樂 觜 爲 短笛 , , 俗 Œ 笛 胡

(四)大鼓部之存在意義

關 於大鼓部存在問 題 , 根據 通 典 所載 , 立部伎使用 「大鼓」 與 龜茲樂」 ;坐部伎除讌樂外

用 之代 毛員 響 燕 據 大 雅 饗 要 鼓 使用 樂 雅 表 鼓 通 樂之代 者 大 典 0 0 其 至 鼓 理 鷄 龜 於二 中 由 龜 茲 婁 + 雜以 在 鼓 樂 表性樂器 茲 部伎及 部 此 伎 0 伎於 龜 0 銅 樂 該 其與 茲 鈸 器 樂」 唐 唐朝初期 龜 0 • , 提及燕饗樂器 且 末 胡 計 茲 諸 部 樂 , 有 曲 則立部伎 + 不 僅 豎 五. , , , 係雅 在胡 和 種 箜篌 「太樂 + , 樂形 樂 係 部 , 包 • 如十部伎 以大 琵 括 令 、俗樂尚未融 伎 式 有 琶 壁 , 與胡俗 鼓爲 且 1 記 • 述外 五 和 主 稱爲 _ 絃 來 樂內容融合後構成之新音樂 體 部 • 合以 伎亦 笙 部伎及唐末雲韶樂 , 樂器代表 龜 龜茲 ` 具有密 前 茲樂器僅爲輔 簫 之樂 ,演奏定數之胡樂 -性之十一 横 切 笛 關 ` 篳 卽 係 , 助 種 篥 係 0 南 地 在 龜 如 • 位 詔 答 通 內 茲 曲 奉聖樂等諸 典 臘 伎全部 0 , 與俗 稱爲 所 龜 鼓 易言之・ 記 荻 樂曲 樂器 燕饗 伎 腰 「自 被 鼓 大 安樂以 雅 意 曲 稱 爲胡 樂 並 均 鼓 羯 義 未 係 卽 鼓 , 0 重 後 使 燕 係 樂 根 •

大 燕 如 、鼓部 饗 雅 但 是大 四 樂之樂器 大 面 大 鼓 鼓 鼓同 部 部 樂器 僅 , 時 係 由 使用 雖只 由 一大 大 有 鼓 , 則 鼓 ___ 其 種 퓹 大 與 種 量 鼓 組 龜 成 • , 容積 但 玆 , 爲數 樂 與 較 其 其 多 編 他 他 達 成 各部 部 二 十 ; 擁 龜 四 並 茲 有 不 面 樂 數 使 遜 種 , 色 用 及 如 於 + 龜 南 數 茲 種 詔 樂器 29 部 部 與 樂) 胡 情 部 形 不 鼓大 代 同 表 , 燕 似 吾 響 嫌 量 雅 渦 樂者 亦 少 大 0 僅 然

用

大

鼓

故

一大

鼓

實爲

燕

饗

雅

樂之代

表

樂

器

胡 部 樂 府 如 雜 鼓 H 錄 笛 所 部 沭 並 誤 對 無 記爲 記 於 太常 載 , 鼓架部) 令 74 |部樂 人弗 之雅 解 中 0 , 樂 按 大鼓所佔 樂府雜 俗樂、 錄 地 ,並非 位當稍可 清樂等而已 述及 理 , 太常四部樂情形 解 或係作者段 , 但大 放名稱 安節 , 僅記 , 僅與 對太常四部樂缺乏全 載 南 其 詔 中 四 之龜 部 樂 茲 有 部 關

太常四部

般 太常內 識 , 故而 廢 止大鼓習樂 漏 記 鼓部者,亦未可知。此外如第六章所述, ,樂府雜錄或係反映此種情形者亦未可 唐朝末 知也 葉・二 部伎,尤其是立部伎式微

(五) 大鼓部與雲韶部之關係

之胡 茲部 箜篌 實 拍 於 爲雲 板 與 + 倂 俗 唐 迨至 種 器均被納入 消 胡 同 韶部之主要 \overline{h} 朝 樂器 燕 唐 失 部 絃 探 十八 饗 末 究 (請參照樂器篇) 中 筝 雅 , 大 種 樂性 唐 , 樂器 鼓部 除 龜茲部及胡 樂器之九 笙 朝 大 質 大 觱 鼓 相 並 鼓 , 未完全 策 外 同 部 己音樂 雲韶 種 與 , 部內 相 笛 其 0 宋 但宋志教坊四部之雲韶部內包括有 居 同 餘 代 部 ,故雲 跡 雲 0 羯 九 , 按 種 所 爲宋代宮廷 鼓 韶 , 宋 部 燕 用 , 除杖 韶部之其他 饗雅 腰 樂器 朝 間 教 之 鼓 關 鼓 坊 樂宋代時 琵 燕 揩 外 琶 四 係 饗 鼓 部 , , • 均 第 中 實 樂 九 不及唐 種 鷄 包 無 , 一大 笙 法子 胡 婁 括 另 俗樂器 以 鼓 在 法 觱 鼓 朝 雲 以 • 鼗 盛 曲 築 韶 否 則寫 鼓 部 定 行 部 , 「大鼓」 也 並 及龜 笛 ,樂器種 姿 方響 唐 無具 態 茲部 方響 朝 出 有特 燕饗 樂器者頗堪 現 之十 拍 類減少, 雅 殊意 板) 杖 如 樂所 鼓 上 四 義 中 種 所 述 有幾 注 樂 羯 不 0 , 可 而 意 器 鼓 雲 與 缺少 種 韶 唐 大鼓 部 按普通 傳 琵 大 朝 至宋 之龜 琶 鼓 係 屬

樂 伎 載 在 燕饗 H 咸 部 無昔 通 雅 間 伎 中 樂方面 H 盛 特 況 是 別 時 是 失卻 此 藩 寸. 部 鎭 與 稍 伎 魅力時 前 重 述 復 舞 用 破 大 憲 鼓 代之而 宗 陣 樂 朝 , 玄宗 時 , 起者 大鼓 然 舞 朝 習樂 後 者 , 爲當時呈獻唐朝之寶應長寧樂 衣 並 復 畫 無 甲 盛 活 行 , 情 史 執 料 形 旗 旆 , 0 ,纔 此 適 相 種 十人而 符合 情 形 0 , 當 如 新 唐 0 定難 說明 唐書 朝 中 葉至 曲 唐 卷 末 繼天 末 演 禮 期 奏 一之破 誕 樂 聖 志 部 随 所

板 開 筵 詔 因 跋 太 元 9 南 係 其 遇 常 雅 膝 詔 唐代 併 樂 內 卿 奉 用 製 宴 笙 馮 聖 乃 新出現之俗樂器(註二一)。至 玉 作 定采 樂 磬 竽 奏』。 + • 皆 , 中 開 跋膝 和 元 種 樂 9 雅 樂 府 編 登 樂,製 • 拍 成之樂器 雜 歌 順 錄 板三種樂器 四 聖 雲部 人 樂 及 等 , 分立堂上下。 法 中 _ 諸 曲 舊 , 曲 及 於雲韶法曲之名稱 雅 唐 0 覧 玉 書 樂器佔了八 尤 裳羽 卷 以 磬 雲 衣 並子五 六八 韶 舞 係 樂 曲 最 種 雅樂之磬改造後用 馮定傳」 0 , 人繡衣執 爲 雲 故其似與雅樂頗爲 , 完 韶 與雅 備 樂有 等 0 樂似 金蓮 亦 除 E 各 新 容 是 有記 花 唐 74 而 於燕饗樂者; 書 以導 虚, 非 載 禮 琴 , 接近 樂志 9 (註 係爲 舞 • 者三 , 瑟 所 O 持 但 , 載 名 百 並 筑 有雅樂器 跋 文宗 非 聞 X • 膝 完全之雅 遐 綸 9 瀰 階 好 而 與 篪 0 下 雅 演 模 設 樂 • 奏 拍 樂 倣 籥 錦

之特 伎即 大 由 在 時 樂 大鼓部 色之再 IH 中 爲 曲 但 之立 止 法 是 宋 曲 具 當 現 朝 系 部 有 0 教 爲 伎 燕 0 , 若 代 坊 事 響 , 認 四 實 表 漸 雅 爲太常 部 立 次傾 樂 0 之雲 憲 部 特 宗 伎 向 質之雲韶 之特 匹 韶 朝 優 部 時 美 部樂中 色爲大 細 , , 雖 雖 緻之· 樂 係 告 ,代表唐朝燕饗雅樂者爲大鼓部,則宋朝教坊四部之雲韶 , 繼 復 鼓 坐 並 承 活 部 未 , 唐 隨 伎 使 , 風 用 末之燕饗雅 但 百 其 立 氣 大 盛 妓 部 有 況 伎 關 , 恐亦 衰 殊 0 樂之雲 所 有 退 非 謂 亦 疑 昔 屬 74 義 當 韶 日 部 0 樂 可 然 樂 此 比 制 , 或 0 但 F 由 0 , 是使用 述 立 文宗之雲韶 於 部 唐 憲 伎 朝 大鼓 宗 卽 以 後 朝 爲 操不: 前 龜 , 此 具 茲 使 大 部 有 用 燕 鼓 系 勇 部 大鼓 習 響 , # 必 雅 樂 坐 係 樂 理 部 粗

法

曲

風

之樂

曲

之意

0

故

雲部

樂

具有

強烈之雅

樂要素,

爲

二部

使以

後之一

種

燕

響

雅

樂

巾

六)鼓笛部之意義

各說:第七章 太常四部鄉

大 詔 鼓部 四部樂內軍樂部代替了鼓笛部, 根 據 等三部 係以燕饗雅樂爲對象 ,「南韶 [五均譜] 及「宋代教坊四部」各種事例,證明了鼓笛 此因太常四部樂中,否定了有鼓笛部所致 ,僅鼓笛部係以散樂爲對象 , 頗堪 注目 0 總之,龜茲部 部確實存在 、胡部及 南

樂仍留 及散 太樂志所載 署之場合 署 別之制 N 樂 爲 先天 隸 度 元年 太常 蓋當時之文獻中,很少提及太樂署 對 , 多統稱爲太常寺 無寧 象 『凡樂人、音聲人、太常雜戶子弟, 9 口 創設之太常四部樂, , 爲太常寺太樂署之主要樂舞 開 時 稱其爲太樂四部樂較爲妥當 元二年 使用二 個 左右教坊成 。而在 「樂」字,發音方面不太方便所致, 係對太常寺所屬 「鼓吹」 立後 ,胡樂 方面 ,此因太常寺之舞樂,主要爲太樂署掌管,故在 0 , 太常四部樂係 崔邠傳 隸太常及鼓吹署』 ,則多記爲鼓吹署 • 俗樂 諸樂中,除雅 『上大閱四部樂於署』 • 散樂等多被接管 在此種情 樂與軍樂 亦未可 , 而不用太常寺 即爲良好例證 形下 知 外,以 , , 中之「署」 品 惟仍有少 胡 分太常寺太樂署樂器類)。新唐 樂 。也許若稱爲「太 • 數散 俗 書卷二二 樂 當係 樂 與 需 燕 要 指 燕 一禮樂 人提及 太樂 響 雅 雅 樂

(七) 各部內容

及其 人研 內容 多達十數種。其分爲兩部者,或係着眼於制度上之均衡,其中由 討 以 F 者爲分持 對 與 關 太常 係 胡 74 0 部 按大鼓 樂之 俗樂器 部 「太常」 之二部 . 鼓 笛 意義及 部 , 其 . 軍 爲龜 樂部 四四 部 茲部, 等三部所管樂器名稱 內容經已 其二爲法部 一分別 ,兩 闡 述 , 業有直接文 「革」(包括羯鼓在內) 者所管樂器僅代表胡 , 其 八次論 乳 獻當 四四 部 無 疑 之各部 義 俗之樂器 與 値 竹竹 得 名 吾

樂器 構 成之『龜 茲 部 從羯 鼓 爲 代表 胡 樂 龜茲 伎 之表徵 樂器 之 種 觀察 , 其 理 自 明 0 惟 對 由

與 竹竹 樂器 構 成 之 胡 部 理 由 , 當 需 根 據 當 時 音樂大勢予 以 論 究 0

乃 乃 內 中 器 產生 僅 河 度 , 為胡 對 古之清 改名爲法 葉 西 木 由 之 至 佔 與 者 但 按 樂 L 其分類 法 優 太常 唐 打打 但 商 曲 胡 勢 朝 遺 曲 ,樂器」 是以 而 如 部 系 末 , 24 一香 部 唐 樂器 期 係依 新 時 部樂之本質 0 朝 聲 龜 , , 革 如 中 胡 編 並 , 編 茲 據 十樂器」 葉之所 音樂種 即爲有 部 成之 非依 王洙之談錄 成 樂 與 者 法 • 稱 曲 俗 與 據 , 力 謂 爲 胡 與 樂開 樂器 係 融 類 一胡 傍 合(註 部 「打樂器 者 將太常寺 胡 部 譜 胡 始 類 0 部 寶顏堂秘 部 , 龜 0 融 别 之分立 適 新 合 茲 例 聲 部 , 於 所 , 卽 產 坐 編 此 如中 屬 與胡部共同 (笈本) , 種 為新 生了 奏 樂器 , 成之龜 當不 似 賦予俗樂器之法曲之名 國 0 坐奏樂曲多爲法 俗 新 係 式之樂器分類法之八音 無理由 茲部 樂出 之「古今樂律通譜」 俗 反 除了雅 使用 映 樂 現之 0 , 適於立奏 胡樂 樂器 新 0 「管樂器」 迨至 俗 樂內 例 系 , 宋 曲 與 0 法曲 朝 法 與 系 軍 立奏樂曲多爲胡 教 稱 及 樂器 曲 , 內所引 坊 法 唐 畢 系 , 四 似 究 樂曲 曲 打樂器」; 外 朝中葉以後 欠適 部 爲 系 金 載 胡 , 亦 、石、 樂之化 當 樂曲 由 納 最 **「**又日 於情 佔 入樂器庫 , 土 但 之對 樂系 卽 優 是法 法曲 形 身 勢 係 , 今胡 戀 立 上 革 0 0 以 遷 曲 按 系 述 時 者 唐 之樂 部 內容 結 絲 29 絃 分 朝 胡 部 中 唐 類 7 竹 部 樂 葉 曲 所 制 朝 ,

此 立 情 形, 胡 樂 唐 朝 與 初 期, 「俗樂」 甚 「爲顯 之對 著 ; 立 觀 唐 朝 念 中葉以後 , 亦 可 能 爲 , 漸 龜茲 次稀 部 薄;唐末產生 與 胡 部 分立 新 俗樂關 原 因 之一 係 , 胡 0 按 俗 胡胡 兩 俗 兩

各說

:第七

章

太常四

部

或為胡俗對立,潛意識所使然的結果,此種潛意識之觀念,而表現於「龜茲部」及「胡部」者。(註三三) 區別,表面上業已消失,但在文獻方面,多涉及胡樂,對本國俗樂卻很少提及。根據第三者立場觀察,此

(八) 四部之順位

據各種史料,判定各四部樂制之順位如次: 唐朝「太常四部樂」之組織及其與「南詔四部樂」 、「宋朝教坊四部制」之關係業如上述, 茲根

大鼓部 胡 南韶 龜茲部 一樂部 四部樂 部 大鼓部 鼓笛部 胡 龜茲部 唐太常四部樂 部 →鼓笛 法曲 雲韶部 龜茲部 宋教坊四 部 部 部樂

第二項 四部樂之變遷與效用之轉化

(一) 創設與廢止

使者入朝,帝於武德殿宴待 載 『玄宗先天元年八月己酉 有關太常四部樂之創設情形 ,吐蕃 ,並在殿庭設太常四部樂。是則太常四部樂創設時間 , 遣使 史料內並無明確記 朝 賀 9 帝 宴之於武德 載 ,堪資指 殿 ,設太常四部樂於庭』一 測者 ,僅玉海卷 一〇五 ,當在此以前 文, 「實 叙說 錄 0 按先 項所 吐蕃

宴之於 玄宗 天元 位 部 大 定若 寇 使 和 以前 的 節 照 0 0 , 定 卽 第 制 悉 唐 爲玄宗 年八月己 十天 位 章 文 五 州 度 室 , 章 H 以 后 德 都 對 , 內頒 前 之 必 卽 諒 第 殿 督 叶 經 非 難 須 位 係 陳 蕃 四 , , 節) 奏百 常 有 相 以 事 天 使 , , 關 散 會 慈 者 頗 係 當 後 心樂 戲 玄宗 樂 有 準 與 0 0 , , 自中 惟先 豫 備 因 於 賊 亦 伎 組 殿 凡 必 謀 時 其 卽 位後之 者 間 為時 天元年八月己 宗朝至玄宗朝 庭 20 設 , , 故 預 7 0 戰 宴 0 及 款 左 爲 能 短 0 右教 即為 皆破 第 準 卽 暫 待 實 十天; 位 備 施 , 0 之。 坊 頗 如 , 0 亦 即位 但 西 吐蕃 例 命 有 舊 · 鑑於吐 係 寧 根 本 斬 唐 ,既爲玄宗卽位後之第十天, O 首千 後 其 主 據 難 曾數度 唐 書 卽 主 新 ,但 室 卷 立 位 被 藩 接 餘 一番自 唐 以前 書 鑑 入 待 編 邸 級 九 寇 樂 外 六吐 入 卷 中 於玄宗帝即位後 0 太常 於是 業已 ,請 國 宗 , 以 使 蕃 朝 禮 節 吐 傳 着 寺 和 開 充 手準 太常 麥 樂志 條 蕃 始 , , 故上 除 遣 所 加 屢 備 百 使 載 下 競 寇 0 第 者 分 所 一述設太常 戲 論 演 唐 -故太常 兩 載 外 彌 長 土 二年即 0 0 安一 薩 故 根 朋 , , 『玄宗爲 亦 等 兵 太常四 以 據 四部 使用 四 年 此 角 成 7 敗 立 部 朝 後 例 優 , 部 平王 左 樂 + 替 劣 樂於武德 必 , 創 請 晉 樂之創 證 75 遣 九 設 率 明 教 求 0 , 使 有 部 玄 此 坊 時 衆 者 和 設 宗 係 散 間 殿 伎 萬 朝 宴 帝 說 樂 此 則 餘 , , 貢 請 假 天 在 卽 明 種 響

以 曲 伎 前 樂 成 曲 按 與太常四 玄宗 立 9 係 玄宗 朝 部部 代 , 各種 朝 樂之關 以 前 樂制 製 係 作 • 非常 ,大為 太常寺重用大鼓亦並非二 密 整 切 備 , 也 , 許 故太常四部樂 兩 者設 立 時 部伎成立以後者 有 ,亦可能 其 相 互 關 係玄宗帝創 聯 0 但二 0 故太常四 部伎中特別 意設立 部 者 樂 0 尤其是 可 是立部 能在 伎之六 部伎 部

其

卽

位

佈

實

施

,

亦

並

非

不

可

能

也

0

各說 :第七章 太常四 部 樂

俗樂 俗樂、 又散樂 巾 9 如 與 大 E 其 次關 鼓 中 樂; 部之大 樂及燕饗雅樂使用之樂器 亦有部份殘 述 於太常 , 爾後又成 鼓 太常四部樂」 , 四 共爲 【轄太常寺。假若太常四部樂之龜茲部及胡部之各種樂器 部 立梨園 樂 專供 與 左 燕饗 右教 與玄宗朝代各種音樂制 ,使太常寺之職掌 雅 (坊之關係。開 ,十部伎、二部伎等燕饗雅樂,在教坊成 樂使用之樂器 、地位、益形低落。 元二年左右教坊成立後,卽 , 則太常四部樂於開 度均有關 聯 , 但 按太常四部樂之內容, 其正 元二年以後設 確創 立後仍直屬 接管原屬太常寺之胡 , 並非胡樂及俗樂之樂器 設時 間 置 太常寺管轄 , 亦 有 則 爲胡樂 難 其 以 可 肯定 能 件 ,

教坊 二年八 宜抽 龜 諒 卷 係後 時 例 五 四四 教 其 仍 次 部 月中 七〇作樂,梁 晉之開 坊 註 貼 舊 五五 關 之貼 存 書 五 部 代史卷 含 在 運 樂 , 於太常 部 官 X 證 二年八月以前之事 實 如 之 兼 陶 前 穀 五 末帝清泰五年十一月冬至 四部樂廢止時 充 一四四樂志之註文『 王 代 奏……勅太常寺 身 0 洙」之「談 餘 期 C 據此 間 二十二人宜 ,四部樂 間 證 0 錄 明五 恐係唐朝滅亡後進入 0 根據其 令本 見管 制 內,「 代 ,依 (高祖) ……又繼以龜茲部霓裳法曲 之四 寺招 兩 然存在 京雅 條 與宋朝 古今樂律通 部 召 『又奏龜 樂節 充塡 制 0 , -卽 此 教坊四部」 級樂 係 外 茲 五代 樂一 教 譜」所載 T , 坊 0 共 五 部 四 制 代 文中之 之前後 之關係 十人 會要 度 , 以俟 『今胡部樂 0 卷 兀 , 部樂 教坊 外更添 七雅 食畢 0 , 唐朝 宋朝教坊四 制 貼 樂 ... , 六十 雜 參亂雅 四 從太常寺 部 ,乃古之清 部樂 錄 人 條 係 香 部 0 等各 制 宋 所 傳 會 內三十八 載 , 宋 0 要 種 迨 入 商 晉開 志稱 所 史料 教 至 遺 香 唐室 坊 爲 人 所 元 運

部合 茲 每 笛 次 部部 以 , 樂工 大 如 並 宋 一十曲 年 教 以 無 曲四十爲限 朝 坊 明 最 前 教 創 大 確 坊 , 、限度 雲 文獻 各部樂工,學習各部專屬 西 四 部 曆 此 部 係 部十三曲),故合併後 _ 0 , , , 以 說 祗 根 根 能 〇三年) 明眞宗之大中祥符五 據宋會 應 據 奉遊 陳 學習大曲四十 暘 要稿 幸二燕 樂 完成(註二七),在此以前 書 卷 七十二冊之鈞容 。非 樂曲 八八八 , 藉以防止樂 ,如欲學習全部三十七曲 唐分部奉曲 年 ,按四 教 坊樂條 卽 西 直 部共計有三十七曲 條所 也 所載 曆 工過度疲勞及技藝低落(註 , 0 業已廢 載 0 自合四 係 一二年) 『大中 在 上(推二八) 北 一样符 宋中葉廢 部 , 殊不 依 以 (龜茲部 舊 五 爲 可能 年 存 (請 在 止 , , 参照第 因 者 0 , 云。 故 且 曲 叉陳 鼓 ,根 Ê 亦不 , 法 五 溫 至於四部合一年 樂 暘 據 一合理 用 文中 章第三 樂 曲 工不 之請 書 部 係徽 能偏 解 故 節 曲 澤 .9 宗之 增 規定 , 鼓 龜 四

二)效用之轉化

部樂之內容及組 織 , 依其效用而定,但是根據上述各種史料文獻,「效用」 亦有變遷,大

①樂器展觀之分類法

致

分爲如下四

個

階

段

載 有 邠 傳內 此 在 外 載 武 有 德 根 殿 一催 據 宴 唐 待 邠 朝 叶 爲太常卿時 達奚珣 蕃 使 者 之「太常觀樂器賦」(註二九)。敬括之「觀樂器 , 在殿 曾在太樂署 庭 設太常四 , 閱四 部 樂 部 樂 , E 9 公卿 述 兩 件 等 "隨同 史料 縱覽」 , 似 賦 係 0 指 (註三十), 玄宗實 陳 列 樂器 錄 說 內 展 明 亦

:第七章

太常四

部

時

,

公卿

等

陪

同

觀

譼

也

唐 朝 之太常 寺 並 非演 奏 《樂器 , 僅為陳列樂器供人縱覽 , 故太常卿 查閱樂器爲其職責攸 關 , 此

相王 朝多用 唐 府 有關之制度 卷 於樂器之意 參軍閻 玄靜圖 李嗣眞傳亦載有 ,展覽種 義 [之,吏部郞中楊志爲贊 。「四部樂」 種樂器, 『……擢太常丞……嘗引工,展樂器於庭,后奇其風度應 不叫爲 接待外國使節 「四部 , 秘書郞殷仲容 伎 , 亦爲頗具趣味之事實 者,因該項制度與樂曲 書。時以爲寵』。 無關 按 ,證明其 字,唐 對 八專與 ,召

②樂器庫收藏之分類法

樂器 刨 日 據 御 根 懸 衣院……三日樂懸院 陳 在內) 列時 據 唐書卷 之分類 分爲四院制 四四 , 不僅有助於展覽 八百官志之太常寺條所 ……四日神廚院』。此係說明收藏大享典儀使用之器服 0 四部樂恐亦在此旨趣下設立者(註三一)。 , 其 在 載 樂器庫收藏時 『凡藏大享之器服 , 恐亦依此分類 , 有四院 者 , , 日 對此但 |天府 (包括樂器 院 無 確 實 亦 證

當爲 器多忘 玉 一 文中之太常 寺 失 內 雅 爲燕饗雅樂用之「 樂器 獨 當附設有樂器 玉磬 IE 之庫 樂庫 偶 卽 在 0 但 係 。上顧之悽 磬 雅 庫 例 樂 。唐朝鄭棨所著 ,則正樂庫之意義,當較雅樂器庫所具內容更爲廣泛也 器之庫 0 文內 , 然不忍于前 記有 房業有太常寺 「玉磬」 開元傳信記」 0 四院 遂命 樂器 之一 , (促令) 若 所載 係雅 「樂 樂之「 送太常,至今於太常正 懸 『上 (玄宗) 院 磬 存在 , , 幸 似 則 一蜀囘 嫌 該 重 京師 複 E 樂庫 樂庫 0 若

庭設 所 院 旣 係指樂庫 實係俗樂 有 在太常寺內之西 萬字清 漁 熊 「正樂 三五。 在望 饗之樂等情形推 羆 9 者 庫 故其樂器 月重輪三曲 仙門內之東壁 , ,或爲胡樂變身(註三四),決非雅樂。故所謂雅樂者,或指燕饗雅樂化之雅樂之意義 有 +=-, 亦稱為 北也)』(註三一)。文中之「具庫」 諒 必有 0 似係雅樂器 測 皆有木 0 ,則 亦謂之十二案樂具 ,該庫當並非僅爲熊羆部之樂庫 一副 「雅樂」 小彫之, 係在大明宮之東南角旁邊 或 0 、俗樂器與胡樂器所混 「從」 但曲目中所稱 悉 高 丈餘 樂庫 庫在望仙門內之東 ,其 0 按 E 「十二時」、「萬字淸」、「月重 「樂府雜 奏雅 兩字係 0 根據 同使用者(註三六)。 樂 ,似可認爲係燕饗用之所有樂器之庫 。含元殿方奏此 錄 「其庫」之誤(註三三)。「熊 壁。 皇帝常在大明宮內麟 之「熊羆 (俗樂古都 部 樂 該庫位置 條則 也 屬 樂園 德 奏唐· 有 殿等各殿 輪」三曲 類 , 據文內 新院 干二 羆 似 部 記 時

③演奏時之樂器配列法

是則

此庫當係「太常正樂庫」(註三七)之「

副樂庫

太常四部樂之效用 配 列法 例 如 南 詔 ,除了陳列分類法及收藏分類法外 奉聖樂方面 ,將四部樂配 即如次 ,根據南詔四部樂例證,尚有演奏時之樂

"龜茲部……凡工八十八人,分四列,居舞筵四隅,以合節鼓。

大鼓部……以四爲列,凡二十四,居龜茲部前。

胡 部……工七十三人,分四列,居舞筵之隅,以尊歌詠。

各說:第七章 太常四部樂

軍樂部……立闢四門舞筵四隅』。

此外,五均譜方面有關配列記事如次:

林 鐘 絃 徵 商 曲…… 曲 琵 樂用 長笛 樂用 龜 • 龜 茲 茲 短 笛 0 • 鼓笛 鼓笛 -方響各 各 , 每 74 色 四四 部 四四 , 與 人 居 胡 0 龜 部 方響 等合作 茲 部前 0 0 次貝 置龜茲 琵 琶 一人。 ` 笙、 部前 大鼓十二 箜篌皆八 。二隅 有 一分左 金鉦 , 大 小 右 ` 中 觱 0 植 餘 篥 皆 金 坐 鐸二 筝、五

二、鈴鈸二、大鼓十二,分左右。』

鼓 鼓 根 左 據 配 注 合 右 E 節奏; 分置 意者 述 , 爲 E 胡 龜 叉 演 奉 部 茲 奉 部 聖 則 聖 一樂及 之所 樂 以 絲 時 謂 五. , 総 均 25 「以合節 譜 部 主導 樂 , 均 所 歌唱 鼓 將龜 屬 各 ; 旋 茲 部 與 樂 律之意義 , 胡 放 大 置 體 部之所謂 分為 在 胡 0 部 29 列 • 以 鼓 導 笛 分 歌 部 置 詠 • 舞 大 筵 , 鼓 74 部 此 隅 係 之 0 後 表示 五 方 均 龜 譜 玆 其 內 部 中 則 最 將 以 革 大 値

部 番 聖 又四 能 之革 設 樂 使 用 部 換 曲 坐奏 樂之上 時 類 若 是 大 爲 體 宮 韋 0 4 五均 演 滴 奏 中 南 於 0 宴 康 方法和二 譜條所載 寸. 按 鎮 , 絲 卽 蜀 奏 坐 時 , 一部伎相 奉 弦 奏 , 「大鼓 南 聖 0 類樂器 樂 詔 俗俗 所 同 中 ,分爲 樂 十二分左右 龜 進 兹 僅 亦 , 在宮 部 適 有 置 合 坐 立. , 於 坐 調 部 坐两 其 奏 立 , 0 餘皆坐奏」 他 部 亦 0 革 舞 各 也 種 部 類 伎 0 後方 ° 六 如 與 + 竹 四人 樂府 , 者 類 該 即係 奉 , , 則 可 聖 , 雜 因 樂在 遇內 錄 能 坐 [殿上 天 ` 之一 此 立 殿 宴 一坐奏時 卽 理 兩 庭 設 胡 於 由 奏 部 均 夏 殿 0 時 前 旧 堪 不 是 使 爲 立 項 能 所 大 用 立 奏 使用 樂 鼓 奏 載 卻 龜 , , 宫 更 大 不 奉 兹

鼓所 胡 演 部 奏方法 致。文中 成於演奏樂曲 也 所謂 a 此 外 「餘」 9 時之一 樂府 字,諒指龜茲、胡 種特別措置 雜 錄 之胡部 項另載 鼓笛三 有 部而言。據此當不難想像二 『合曲時 ,亦擊小銅鈸子」 部伎之坐立兩 語 , 此 係表

(4)樂曲分類之效用

編

亦告 其中 此 74 樂有 曲 子 部 分散 藩 :樂制因其與樂曲演奏有關 名即天 太平 謂之 鎮 春 。但新 樂 八仙子是· 冬犒 獅 戲 子 有 及 郎 五 軍 俗樂曲中 一破陣 也 方獅子 , 舞太平 亦舞 ___ 樂 此 ,原屬太常四部樂之龜茲部者 0 (高 樂 龜 曲 衆所週 茲 曲 文餘 , , 部所 兼 故根據樂曲分類 馬 0 , 各衣五 知 屬 軍 破 樂曲 引入 陣 , 爲立部伎之樂曲 樂 色, 場 曲 爲 亦 , 尤甚 每一 屬 , 「太平樂」 亦爲自 此 出觀 部 獅子有十二人, , 0 當爲數很多 也 0 然趨勢 へ秦 , 唐期末葉 王 0 破陣 萬 所 0 斯 根據 制 , 樂 年曲 戴 , 舞 樂府 紅 部伎解 人皆 抹 (是朱 雜 額 萬斯 衣 錄所 , 散 衣 崖 畫 年 李太 甲 書 載 , 所 衣 三曲 尉 執 龜 進 執 茲 旗 曲 旆 部 紅

湖部 聖樂曲 至真元初康 ,「樂府雜錄」 是章 亦未可 但 是 鑑於 崑 南 崙 知。至於涼州府 康 南韶 鎮 翻 蜀時 入琵琶玉宸宮調 之胡部項內亦載有 奉 南 奉激霏 韶所 進 獻 進 貢之宝宸宮調曲 時 , ; 在宮調 ·初進曲 四 部樂業已 『合曲後立唱歌 云云 在玉宸 完 , 。是則 殿, 因係琵琶曲 備 , 恐並 故有此名 , 涼州 「玉宸 非 宮調 專 所 , 當屬 進 屬 ? 合諸 胡 曲 ,本在正宮調 於胡部也 部 樂 及 也 卽 許 南 文內 黃 詔 鐘 奉 ,大遍小 宮調 記 聖 載過 樂 也 於簡 均 遍 0 屬

各說:第七章 太常四部樂

外 歌 悉 娘) 最 份 有 戲 此 關 之「大 部 ,恐並 於 鼓笛 羊 頭 一面」、 非全部屬於鼓笛部 文中之「代面」 渾 部 脫 方 面 9 九 , 撥 頭 如 頭 獅 「樂 子 府雜 , • 和 弄 0 鉢 錄 白 踏 頭 馬 搖 之鼓 • 娘」。 , 益 架部 錢 蘇中 , 羊 以 項所 頭渾脫. 郎 至 尋 載 Ξ 橦 『戲有 以下 曲 跳 • 相當 丸 代 則係散樂。 面 • 於通 叶 火 典 鉢 • 卷 吞刀 頭 按散樂之戲 四 一六散 旋 蘇 槃 中 樂 郎 伎 條 觔 、踏搖 此 列 4 舉 ,

形 在 如 宋 上 代教 所 述 坊四 , 唐朝 部 末葉 制 方 , 面 太常四 , 更爲 部樂 明 顯 而 , 除了 月. 重 樂器分 要 0 如 宋志 類外 ,各部 所 載 尚 有 定數 量之樂曲之分類 此 情

法 Ш 部 其 曲 -, H 道 調 宮望 瀛 日 小石 調獻 仙 晋 , 亦用 ::龜茲部 其曲 皆雙調

日

宇宙

清

,

H

感

皇恩

樂用

又宋 志教 坊項 真宗條 所 載

乾興 以 來…… 又法 曲 、龜茲 • 鼓笛 部 , 凡二十 有四曲 ,

法 含有 外 叙 曲 述 之樂曲 屬 眞 法 前文係叙述太宗 宗 曲 於鼓笛 朝之制 龜 , 茲 經由宋代繼承者(註三八)。 部者當 度 部 朝之制 爲二十 在內 連同 亦 鼓 笛部在 未 曲 度 可 , 並 , 任 知 是法曲 內爲三部二十 未記述鼓笛部 0 玆 檢 「感皇恩」 討前文中 、龜 茲二 所屬 四 係天實十三年改名曲中之「蘇莫遮改爲感皇恩」 ·所載 部是否僅有四曲 曲 樂 ,是則此二十 四曲 曲 僅記 其 中 載法曲 四曲中 望贏 尚 難 確 龜 , 與 茲 定 除 3 , 獻 也許另外二十 法曲 部 共爲四 仙 音 龜 爲 述二 曲 代 後文係 表 曲 部 唐 中仍 四 原 曲 朝

胡 樂 , 改 爲 漢 名 , 至於 字 宙 清 恐亦 係 同 樣之曲 (天寶 千三 年 改名 曲 中之 蘇 莫遮改為 清

之萬宇清者)。總之後者兩曲,均為唐朝末期之新俗樂。

製之大 征 五 此 純 篇) 曲 奏 0 十 溜 粹 0 恐 之唐 杖鼓」 合韻 得 載 TIF 史 四 係 奏 但 又 紀括 宋 、小 是 有 曲 诸 名 按 , 律 如 帝 朝 均 宋 唐 = 朝之新 14 曲 代 僅 朝 在 及「拍 銰 曲 鼓 係 , 災 唐 笛 三百 爲 樂 笛 唐 承 樂之曲 笛 朝 曲 曲 俗 樂志 繼 其 曲 曲 部 板 是也 之唐 于 之樂 中 遺 時 名 樂 九十 部之二 交趾 期 如 聲 , = 曲中 HH 據 敎 末 部 0 名 , 唐之杖 坊 其 + 種樂器編成之鼓笛 僅用 今時 名稱 此 份 新 。乃杖 0 浪 條 俗 在 曲 如 推 而 多曲 杖鼓 教坊 宋 杖 想 曾 樂 E ? 以效獨 る鼓曲 鼓 代樂 _ 列 , 0 宋 如宋 教 舉 汎 條真宗條所載 在 , , 志 因 界 中 也 常時只是 本謂之兩 內 稱 奏之曲甚多。文中之「鼓笛」 坊 教 沿 爲 朝 究 條 , 0 (炎或作鹽 坊 此 唐 燕 王 佔 此 四 等樂 部者 樂 制 灼所著 開 等 何 一部條並 打拍 杖鼓 頭 樂 舊 種 , 燕 曲 曲 地 曲 述 0 『太宗所製 文中之「 樂中 之 位 並 及太宗朝之宴 新 , 無 稱 非 , 鮮 造 一碧 ? 明 唐 明 有 按 爲 新 亦 確 定為 專 帝 聲曲 有 鷄 唐 曲 唐 記 宋代新 門獨奏之妙 黃帝炎 曲 漫 有突厥 朝 朝 (玄宗) 載 志」 散 遺 名 樂 , 9 乾興 響 曲 樂 聲 , 僅宋 鹽 達 则 曲 內 傳 伴 , , (鹽)」、「 宋開 曾列 以 但 五 至 奏 係 接 , , 至於根 普通 十八 [III] 宋 0 朝之沈括所著之「夢 因 來 着 , 而 古 通 列 宋 舉二十 代 鵲 府 用之, 者爲 爲杖 名 曲 曲之多 鹽 舉 朝 (宋沇) 突厥 詞 多已 據 悉皆散亡 + 七曲 i 唐 數 鼓 , 0 按杖 凡 甚 鹽 燕 曲 獨 相當於 調 , 皆善 多 樂化 改製 其中含有太宗親 曲 奏之罕 新 74 ` 災 + 名 0 奏 者爲 敎 阿 係 頃 此 7 六 「三色笛 (参照 溪筆 以 年 似已 坊 有 鵲 七調 曲 妓 打拍 之曲 數 鹽 王 74 曲 樂曲 部之 其 談 亦多 師 四 並 名 = 節 南 HH + 卷

各說:第七章 太常四部樂

八 # 其 急 慢 諸 曲 幾 Ŧ 數 0 亦 係 宋 代新 製 或 改 作 之樂 曲

象 代 持 龃 龜 俗 DU 曲 74 麥 教 其 新 茲 樂之 # 唐 , 坊 特 他 與 的 曲 , 第 别 刀 燕 鼓 古 曲 不 「法 此 四 是 部 部 響 笛 部 風 是 及 等 音 以 並 遺 宋 曲 其 0 燕 之雲 第 唐 非 + 部 存 按 代 、龜 所 樂 朝 僅 TL 仍 宋 唐 燕 屬 中 節 舊 以 # 韶 爲 代 茲 樂器 朝 樂 佔 教坊 宋 曲 出 部 唐 教 末 有 , • 代 爲 較 後綜 取 制 坊 期 而 鼓 特 教 其 所 笛 結 , 而 , 係 殊 坊之 主 尚 至 太常 三部 屬 代 唐 合叙 果 地 之 體 之 於 末 算 位 , 變 金註 燕 大 使 之新 料 74 凡二十 者 述 遷 三九 樂 稱 但 鼓 部 者 74 爲 爲 及 雲 部 俗 0 部 樂 ,故 法 其 對 H 0 韶 由 制 係 樂 四四 曲 故宋 組 象 此 曲 或 部 於 亦 以 也 ` 織 對 並 代 龜 由 新 與 , 太宗 於教 完全 史 而 非 表 太 俗 亦即太宗 茲 樂 常 亦 網 燕 樂 0 , 一分別 志 包 坊 羅 鼓笛 饗 燕饗樂 寺 括 四 樂 載 轉 包 3 爲 了 之 部 所 移 括 朝 處 Ξ 歸 在 有 教 之 理 並 部 燕 -屬 宋 宋 宋 部 坊 饗 燕 非 之二 0 朝之燕 參 教 伎之 樂三 初 朝 而 雅 循 坊 照 + 晋 產 樂 體 之唐 百 舊 樂 消 生 及 F 四 , 制 界 饗 散 滅 所 九 述 故 曲 置 朝 所 樂 已 + 謂 樂 四 眞 0 教 宗條文 舊 佔 曲 乏 曲 曲 該 在 教 之曲 坊 曲 存 內 外 地 , 位 僅 在 坊 , , , 部 之重 A 和 收 爲對 該三 名考 內 意 四 在 四 燕 容 義 部 列舉太宗之 , 部 響 要 T 慮 亦 象 部 , 之制 樂 + 故 將 0 9 之 $\dot{\equiv}$ + E 該三 , 另 其 刨 太宗 由 極 曲 中 度 DU 係 部 燕 爲 代 曲 部 法 , 爲 明 此 此 表 而 仍 所 曲 意 對 顯 宋 保 製 新

部伎 常四 或 部 總 樂 m 部 言 , 伎 唐 均 朝 E 根 末 匿 葉 據 效用 跡 , 轉 , DI. 變 變 16 部 爲 制 樂 情 亦告廢 曲 形 分 , 類 亦 止 制 H 判定 , 度 擁 0 有 治 74 至 部 三十七曲 宋 樂 制 朝 教 之 之四 坊 繸 九 遷 部 部 0 所屬 時 亦 期 卽 樂曲中 唐 , 更 朝 構 中 , 成 葉 T 樂 多數為燕 器 種 分 燕 類 樂所 制 饗 樂 度 吸 開 收 當 始 之太 時 0 按

宋 朝 燕 樂 旣 無龜茲 部系 (立部 (伎系) 與法曲 部系 (坐部伎系) 之區別, 亦已失卻唐朝燕饗雅

式 散 樂 亦 由 於雜 劇 發展 而 解 消 , 鼓笛 部 因 而 亦無 必要

人注 種制 度並 意 以上 但 非如教 對太常四部樂已 此種 制度卻反映了唐代宮廷晉樂之趨勢,其重要性當可想而 坊 、梨園 有詳盡 、二部伎、十部伎等表現在宮廷音樂上 縷述 ,但是此種規模較大制度,史料上竟無記載。究其原因 ,因其僅爲樂器分類制度,故鮮爲世 知 ,由於此

界七章太常四部樂註釋

- 在司 信唐 华 宋朝錢易所著之南部新書卷二所載 太樂署閱覽太常四部樂。 朝聘享不作。幼君荒誕,伶官縱肆,中人掌教坊者,移牒取之,宗儒不敢違,以狀白宰相。宰相以爲事有 時 靖恭坊 書卷 故 執守,不合關白,以宗儒怯不任事,改太子少師』 脫 道宗儒 帽隨 稱 ,露冕從板輿入太常寺,棚中百官 一一七趙宗儒傳載有『長慶元年二月,檢校右僕射守太常卿。太常有獅子樂。 云備行從崔公判囘牒,不與閱儺日,如方鎭大享屈誻司侍郎兩省官同着。崔公時在色養之下, 從乃母轎子,百官敬其爲人, 或係接遞崔邠 (参考第六章第三節第二項) ,出任太常卿 『五方獅子本領出在太常,靖恭崔尚書邠爲樂卿 。至於 取道廻避之意。 ,皆取路廻避,不敢直衝,時論榮之』。此係敍述崔邠赴太常寺 一南部 一部伎所屬 新 。按崔邠死於憲宗元和十年,其後六年卽爲長慶元 書 對此,新舊唐書,記載內容 所載 「崔邠侍隨母輿前往太常寺」,當係在 左軍幷教坊會移牒 ,完全相 備五方之色。非會 。此外 自
- (二) 「五代」之教坊,亦設有「貼部」(請參照第二章第三節)。
- 或係以一宋書會要」 爲典據 ,亦未可知。「宋會要稿」之樂志,與宋史樂志內容相 同 但對敎坊情形 則

各說:第七章 太常四部樂

陽樂書所載者爲 「宋志」與「陳暘樂書」稍有不同,就教坊言,宋志載爲『宋初循舊制置教坊,凡四部』。陳 『聖朝循用唐制,分教坊爲四部』。此亦有助於吾人明瞭唐朝四部樂制與宋朝四部樂制之

- 四四 「大樂玄機論」對此文係引述方似智之通雅卷二九及胡應麟之春明夢餘錄卷二五
- 豆 宋會要稿「第八冊樂五」,及「第七十二冊職官二十二」 亦有相同記載
- **云** 園內部 宋人誤將四部管弦視爲唐代梨園遺制。如宋人葉夢得之避暑錄語卷下 上元辭, 爲舉子 與 有四 ·時,多游狹邪。善爲歌辭。敎坊樂工每得新腔。必求永爲辭,始行於世。是聲傳 四部樂」 有樂府兩籍神僊, 梨園四部絃管之句傳禁中, 多稱之』 一部制也 ,而係 (請參照第三章梨園篇) 「梨園之四部」 意義。宋人多誤解四部樂爲梨園內部之制度,但吾人未曾確聞 0 文中「梨園四部」一 (學津討原本) 所載 一時 語, 並非 柳 永 ,字耆卿 永初 指 型 爲
- 七 守山 被編 人樂府雜錄內,其中以守山閣叢書之校訂,最爲完善(參照樂書篇) 塔 書 學海 類編, 湖北先生遺書,墨海金壺,古今說薈,續百川學海 0 五朝小說, 唐人說薈等 ,均
- 八 「方響」及「大銅鈸」在南詔四部樂內係屬於龜茲部,原來似係列入胡部,樂府雜錄之胡部及宋朝敎坊四 0 ,均有此種記載,尤以 方響 ,……方響各四, ,方得應二十八調」。證明方響,原屬胡部 直拔聲不應諸調。太宗於內庫別收一片鐵。有以方響,下於中呂, 均未屬於龜茲部,而樂府雜錄胡部條文內特記載爲『合曲時,亦擊小銅鈸子』 居龜茲部前一。亦將方響列人胡部 「樂府雜錄」之別樂識五音論二十八調圖所示『初製胡部 。此外,南韶五均譜之「太簇商曲」條載爲 。至於大銅鈸,亦與方響相 調頭 ,樂無方響 運。聲名大片 司 樂府雜錄」 ,只 「與胡部 有絲竹 ,應高

及

教坊四部」

(1) 九 本文所述 中國古來 ,前後無序,難以置信。文內續載有『用宮商角羽並分平上去入四聲云』,此係暗示俗樂二十八 ,將樂器主要部份,依其物質區分爲金、石、土、革、絲、木、匏、竹八種 ,亦稱八音

調之成立。「太宗」係玄宗之誤(參照樂理篇「唐代俗樂二十八調成立年次」)

- (一一)南卓之羯鼓錄,根據四庫全書總目提要第一一三卷,「前錄」係大中二年,「笺錄」係四年完成。按守 閣叢書、寶顏堂秘笈、墨海金壺、唐人說薈等均有收藏。本文係根據守山閣叢書
- $\frac{1}{2}$ 此處所稱「胡部」係根據唐人說舊本。而守山閣叢書,卻寫作「蕃部」。
- 「胡部」與 「龜茲部」名稱,經常單獨在史料使用,但其是否爲四部樂之一部,仍待研討 。按新唐 書卷

歌女,皆垂白,示滋曰,此先君歸國時,皇帝賜胡部、龜茲音聲二列。今喪亡略盡 一二〇下南蠻傳南詔條所載,貞元十六年異牟尋受封南詔王時,接待唐朝使節袁滋情形如次: 。因大會,其下享使者,出銀平脫馬頭盤二。謂滋曰,此天寶時先君以鴻臘少卿宿衞皇帝所賜也 ,唯二人』 ,有笛工

文中所述「胡部、龜茲、晉聲二列」,似係爲四部樂中之二部,但資治通鑑卷一二六所載如次:

耳 意義又欠明晰。一般人有認爲「胡部」係表示胡樂意義之普通名詞 拜 『以祠 胡 。』「後者」將「胡部、龜茲晉聲二列」解釋爲胡部之龜茲晉聲,而略記爲「龜茲樂」。是則「二列」 , 其在唐朝 因與使者宴,出玄宗所賜,銀平馬頭盤二,以示滋。又指老笛工歌女,曰皇帝所賜龜茲樂,惟二人在 形類雅 部郞中袁滋爲册南詔使,賜銀窼金印。文日貞元册南詔印,滋至其國,異牟尋北面跪受册印 世 時期 許可能爲太常四部樂之胡部。又「胡部新聲」在唐朝初期,爲河西之胡樂,唐朝中葉與俗樂 ,而曲出於胡部』。又同志『又詔道調法曲與胡部新聲合作』。按 7,似已收攬法曲系之樂曲。文中所述「倍四本屬清樂」,清樂本係法曲之源流,文中之 。例如新唐書卷二二禮樂志 「胡部」爾後改稱法曲 『倍四本屬

衣服鮮潔,各執樂器如龜茲部』。文中之龜茲部,僅指龜茲樂器之意,但太常四部樂之龜茲部的概念與名 在新唐書中之「胡部龜茲晉聲二列」,因不明胡部及龜茲部之四部樂,而錯誤略記爲『龜茲樂』者;此外 唐朝段成式所著之「酉陽雜俎」 ,唐末業已相當普遍 曲融合,產生了唐朝末期之新俗樂(參照序說),畢竟,唐朝將「胡部」認作胡樂之普通名詞者爲數 但宋朝卻不然。例如國朝會要所載『景祐二年六月,修大樂,李照言夫胡郚之有篳篥,相傳目之爲 。及宋朝朱弁所著之曲淆舊聞 也 續集卷九所載『荆州法性寺僧惟恭……出去寺。一里逢五六人年少甚都 『東坡云,今琵琶有獨彈,不合胡部諸調』。根據上述事例 , 司 光

- 器編成之「鼓笛部」也 厥鹽, 門獨奏之妙。古曲悉皆散亡。頃年王師南征,得黃帝炎一曲于交趾,乃杖鼓曲也 謂之兩杖鼓。……明帝、宋開府皆善此鼓。其曲多獨奏,如鼓笛曲是也。今時杖鼓常時只是打拍 鼓笛部之曲 鼓笛 阿鵲鹽」。 兩字應解爲普通名詞 ,並非僅為散樂之伴奏曲,亦係杖鼓之獨奏曲。如宋朝沈括之夢溪筆談卷五『唐之杖鼓,本 「杖鼓」在宋朝只是打拍 ,而非指 ,但在唐朝僅使用杖鼓,單獨演奏之曲甚多,如 鼓 與「笛」 之意。實相當於三色笛、杖鼓、拍板等三種樂 (炎或作鹽) 「鼓笛之曲 。唐 ,鮮有專 曲有突
- (一五)所謂 鼓類) 至於「龜茲鼓笛各四部」一語,因爲龜茲部並無四部,或係「龜茲部、鼓笛各四」之筆誤。此外『而加 『龜茲鼓笛各四部』 (竹類) 語 ,則不能解爲 樂器爲主編成,是則 及 「鼓」 『龜茲鼓笛每色四人』 與 「笛」,而係「鼓笛」兩字連續使用者 「龜茲鼓笛」一 ,係將 語,係指龜茲部之「鼓」 「龜茲」與「鼓笛」 與 倂記 「笛」 。但龜茲部係由革 而 言 亦未可 知
- (一六) 太宗設宴所用之「十八調四十六曲」內容如次:

綠腰 日高大石、三日高般涉、四日越角、五日商角、六日高大石角、七日雙角、八日小石角、九日歇指角、十 涉調,其曲二:曰長壽仙、滿宮春;十八曰正平調,無大曲,小曲無定數。不用者有十調:一曰高宮、二 三:日賀皇恩 曲二:曰胡渭州、嘉慶樂;十一曰歇指調,其曲三:曰伊州、君臣相遇樂、慶雲樂;十二曰林鍾商 日大石調 其曲三:曰梁州、薄媚、大聖樂;四曰南呂宮,其曲二:曰瀛府、薄媚;五曰仙呂宮 日 、罷金鉦;十五日仙呂調,其曲二:曰綠腰、綵雲歸;十六日黃鐘羽,其曲一:曰千春樂;十七曰般 正宮調 ,其曲二:曰清平樂、大明樂;九曰雙調,其曲三:日降聖樂、新水調、採蓮;十曰小石調, 延壽樂;六日黃鐘宮,其曲三:日梁州、中和樂、劍器;七日越調 、泛清波、胡渭州;十三日中呂調 ,其曲三:曰梁州、瀛州、齊天樂;二曰中呂宮,其曲二:曰萬年歡、劍器;三曰道調宮 ,其曲二:日綠腰 、道人歡;十四日南呂調 ,其曲二··日伊州、石州;八 ,其曲三:日梁州 ,其 曲二:日 ,其 曲 其

太宗新製之十八曲,宋志教坊記載如次:

臣宴會樂,中呂調 樂堯風 垂衣定八方,仙呂宮甘露降龍庭,小石調金枝玉葉春,林鐘商大惠帝恩寬,歇指調大定寰中樂,雙調 『凡制大曲十八,正宮平戎破陣樂,南呂宮平晉普天樂,中呂宮大宋朝歡樂,黃鍾宮宇宙荷皇恩 ,越調萬國朝天樂,大石調嘉禾生九穗,南呂 斛夜明珠, 黃鐘羽降聖萬年 春 ,平調金觴祝壽春』 (宮) 調文與禮樂歡 , **僊呂調齊天長壽樂,般涉調君** ,道調宮 惠化

七)宋朝葉夢得之石林燕語卷三所載『燕樂教坊外,復有雲韶班,鈞容直二樂。太祖平嶺表,得劉氏閹官聰 慧者八十人,使學於教坊,賜名籥韶部。後改今名。「鈞容直」軍樂也。太平興國中,擇軍中善樂者 龍直,以備行幸騎導,淳化中改今名。皆與敎坊參用。元豐後,又有化成殿親事官』。本文與宋志來 ,初

此爲 同 「教坊」與「雲韶部」區別之明證也 。所稱 「教坊外有雲韶部」一語,未悉是否根據宋志所書,但宋志內並無「皆與教坊參用」一 語

好像教坊,若此,則雲韶部變成爲教坊之一部了。 如教坊』。此語可作爲二種解釋,其一爲雲韶部係設在教坊之外;其二,龜茲部和雲韶部放在一起,漸漸 又宋志雲韶部之次一條文鈞容直條所載『初用樂工同雲韶部,大中祥符五年,因鼓工溫用之請 增增 龜茲部

- 十四人,或係雲韶部編入教坊時,爲配合其他三部而裁減人員者。按雲韶部,原爲宋初「全燕饗樂」之代 雲韶部有十種五十四人,是則每種約有五人以上,根據宋志所載『開寶中平嶺表,擇廣州內臣之聰警者 得八十人,令於教坊習樂藝,賜名簫韶部,雍熙初改曰雲韶』是則雲韶部當初原爲八十人,爾後減至五 ,燕饗樂規模原極龐大,縮小後裁減爲五十四人。
- (一九) 僅立部伎之大定樂有「金鉦」。金鉦係軍樂器(繆照第六章)。
- 以獻』。此外,關於「雲韶樂」之傳記,宋朝「王闢之」之澠水燕續錄卷九(稗海叢書本)及宋朝葉夢得 閱於庭。定立於其間。文宗以其端凝若植,問其姓氏。翰林學士李珏對曰,此憑定也。文宗喜問曰 月爲太常卿。文宗每聽樂,鄙鄭衞聲,詔奉常習開元中霓裳羽衣舞,以雲韶樂和之。舞曲成,定總樂工 能爲古章句者耶。乃召昇階。文宗自吟定送客西江詩。吟罷益喜。因錫禁中瑞錦。仍令大錄,所著古體詩 行道者也。舞在階下,設錦筵。宮中有雲韶院』。又奉命製作雲韶樂之太常卿憑定傳內載有『大和九年八 新唐志此文,係根據樂府雜錄所載『雲韶樂,用玉架四架,樂即有琴、瑟、筑、簫、篪、籥、跋膝、 竽。登歌拍板。樂分堂上堂下。登歌四人在堂下坐。舞童五人衣繡衣,各執金蓮花引。舞者金蓮如仙家 笙

之石林燕語卷三等亦有記述。

(二一)「玉磬」似與雅樂之「編磬」或「特磬」不同。假若「編磬」卽爲「特磬」,則雅樂中之「編鐘」當與 磬一架」之語,此或係将雅樂之「磬」音律改造後,用於燕甕雅樂者 特鐘」 一併用,但實際情形並不如此,故「玉磬」當與雅樂中之「磬」不同。坐部伎之讌樂伎中,育「玉

中葉以後,與「方響」共同盛行之俗樂器,也詳請參閱樂器篇 ·跋膝」僅見於燕樂伎,爲罕有之樂器,似係屬於俗樂器系。「拍板」 亦未使用於十部伎及二部伎,唐朝

- (二二) 請參閱筆者所著之「唐代俗樂二十八調之成立年代」。
- (二三)「胡地」 適在胡部以外地方,故龜茲部與胡部相對併用。但地理關係,畢竟不能影響於四部樂之音樂內容 ,店朝與唐前看法不同,唐朝時期,並非僅指廣義之西域,而係專指葱嶺以西諸國而言 龜茲
- (二四) 「胡部」係唐代稱呼。迨至宋朝,稱爲法曲部。但宋人仍有沿用舊時稱呼者。如宋朝朱弁所著之「曲淆 因宋代已無 舊聞」卷五中所載 「胡樂」,可能即係指法曲部而言。 『東坡云,今琵琶有獨彈,不合胡部滿調者,日某宮多不曉。』,文中听稱 『胡部』
- (二五) 冊府元龜之『龜茲樂一部』一語,由於一部,通常係「一組」意義,故並非一定指 「四部樂之龜茲部」
- (二六)「荆川稗編」吳萊之「辨魏漢律之誤」所載『正行四十大曲,常行小節, 四部管弦 , 尚循唐代泉園之 十大曲」係四部制廢止後所選用者,而文記爲與「四部管弦」同時選用之說,恐有錯誤 大使孟角毬,曾傲雜劇本子葛守城撰四十大曲」。此四十大曲與陳暘之「大曲四十」之說相同 遺』。文中之「正行四十大曲」,根據宋朝吳自牧所著之「夢梁錄」卷二○妓樂條所書 ,「向者汴京教坊 ,但 此
- (二七) 宋史樂志條坊條所載 『熙寧九年,教坊副使花日新言,樂聲高歌有難繼。方響部分中度』。若文中所述

各說:第七章

太常四部樂

……諸部應奉及二十年』一語,若與前者意義相同,則四部制早在嘉祐年間業已廢止。但此種史料之眞實 爲四部樂廢止後之一種樂器部制,則熙寧九年,四部制當已廢止。又本文之前另載有『嘉祜中

仍難以判定

史卷一二八樂志所載『崇寧九月禮部員外,陳暘上所撰樂書二百卷」……則陳暘正式上撰樂書年次當爲崇 寧)二年九月六日壬午,何執中奏,禮部郎陳陽撰樂書二百卷,欲加優獎。 根據「光緒重刻本陳暘樂書卷首禮部尚書之牒」所載。陳暘爲呈獻樂書,於建中靖國元年,蒙恩賜 ',至於陳暘進樂書表之年次,未見記述。 根據玉海卷二〇五「崇寧陳暘樂書條」所載之『(崇 (靖國初給筆札寫進) 』 及宋

(二九) 觀樂器賦(敬括撰,全唐文卷三五四)全文如次:

其聲韶,絲竹分其長短,錯龜龍以爲飾,會雲霞而作章,垂鐘炫以請布,農瑟穆以高張,堂庭別懸置之, 有日同季札之來觀,入廟以時類,孔宣之每問,觀其有典有則,爲紀爲綱,土木異象, 與郊於以遊止 明明國章禮樂,其康掌在宗伯,司乎太常,所以納九土之器物,崇百王之經教,命伶倫使調準,徵變龍使 異方,乃旣埏埴爲之塤篪,貌有古象,制無新規,其氣混 次左右文武之行,節柷敔以鼓動,流戞擊以抑揚,遠而瞻則金石絲竹雜之而殊行,俯而察則東西南北懸而 ,是模是度 ,爰裁爰截,爲笙爲竽,其氣散,其音吁,此匏之器也。收犬羊之皮,取虎豹之鞹 ,其氣勃,其音博,此革之器也。嶧陽之桐孤生,荆山之玉秀出,是鍊是斲,爲琴爲瑟 非禮不履於以觀焉。惟樂之先去瀾漫之淫,視詠清貞之雅篇,是瞻是寶,必誠心信遊,方 ,其音吹,此土之器也。 乃夫汝陽之篠入用 金石殊光 ,爲鼗 ,宮西節 ,其氣 爲路 fH

清,其音密,此木之器也。皆能協六律暢八聲,合天地交神明,調風雨,以順序,布陰陽,以元享,旣粲

- 器乃積聲之地 。蓋難得而縷名,具夫頌功,乃作樂,因樂乃造器,樂盛而德崇,器存而樂備,樂爲和物之所 。所以觀器者,思述其由聽聲者,願歌其事,伊小人之不敏,終援翰而翹思』
- (三〇) 太常觀樂器 ,肸蠁於嬴女』 (達爰珣,古今圖書集成,樂律典一一九、簫部選句)所載 [鸞笙在目疑,髣髴於周王,鳳
- (三一) 經籍分爲經、史、子、集四部

(三二) 俗樂以下缺乏現行本,簡錯之處難免,而不得不隨文訂正也。

- (三三)現行本將『亦謂之十二案樂具庫』讀作『亦謂之十二案,樂具庫』。陳暘樂書卷一八八熊羆部卻載爲 飾其上。凡奏雅樂,御含元殿方用此,故奏十二時、萬字清、月重輪三曲,亦謂之十二案樂也』,前者之 唐熊羆部,其庫在望仙門內之東壁,共十二宏,用木雕之,悉高丈餘。其上安板牀,後施寶幰,皆用金彩 「具」,後者爲「其」,守山閣叢書亦將「具熊羆者」一語,訂正爲「其熊羆者」,兩字容易錯誤 ,似以
- (三四)「十二時」與「赤白桃李花」、「白紵」、「堂堂」等,均爲清樂系之俗樂。唐會要卷三三所載 示胡曲之俗樂化也。又『月重輪』亦係天實十三年改名曲中「俱倫朗改爲日重輪」(日重輪似係月重輪之筆 年改名曲中「蘇莫遮改爲萬宇清」,原係胡曲。就「波羅門」改名「霓裳羽衣」之例,此種改名,實係暗 十三战七月十日,太樂署供奉曲名及改諸樂名』中。敧有「林鐘角調」之曲。又「萬字清」,亦係天寶十三 。兩者若非同一歌曲,亦必係同類。以上三曲,屬於唐朝中葉以後,胡樂和俗樂融合而成之新俗樂。
- (三五) 唐朝末葉,雅樂演奏形式,似已演變爲「燕饗雅樂」模樣。如「樂府雜錄」雅樂部所載「雅樂演奏時 巳渗人二部伎之法式」,此外,「十二案」上演之雅樂,除了形式外,其內容方面,亦已失卻純粹意義

各說:第七章

- 清朝 見樂府雜錄』。文中之樂具庫,當係「樂器庫」之誤 「徐松」 所著「唐兩京城坊考」卷一之『大明宮望仙門條』所載『望仙門內之東壁,有雅樂樂具庫
- (三七)若「太常正樂庫」包括雅樂以下太常寺所屬樂器在內,則鼓吹署之軍樂器,常亦包括在內。根據大唐六 樂器原屬鼓吹署,如同書軍鼓制文中所載『然鼓名實繁,享祀所用並具太樂鼓吹署』一文,即可明證 典卷一六衞尉寺條所載『武庫令掌職天下之兵仗器械』,則在衞尉寺,亦另設有軍樂器之倉庫 (銅鼓、戰鼓、鐃鼓),「金之制」(錞、鐲、鐃、鐸),「器用之制」(大角)樂器。惟軍 ,並列舉
- (三八)如元初郭茂倩所著之「樂府詩集」卷九六,元稹法曲部所載『按法曲起於唐,捐之法部,其曲之妙者 ?』,該兩曲係至宋朝仍流行也(另請參照王灼所著之「碧溪漫志」及同書卷三「嘉祐雜誌」) 談」卷三所載 名法曲』。則「望瀛」與「獻仙音」兩曲,當為法曲之代表樂曲。此外,根據宋朝蔡條所著之「鐵圍山叢 其破陣樂、一戎大定樂、長生樂、赤白桃李花。餘曲有堂堂、望瀛、霓裳羽衣、獻仙晉、獻天花之類, 今無部有獻仙音出 『唐開元時,有若望瀛法曲者,傳於今。……』,及沈括所著「夢溪筆談」卷五所軙 ,乃其 (霓裳羽衣曲) 遺聲,然霓裳本謂之道調法曲。今獻仙音乃小石調耳,未知孰是 『或謂
- (三九) 宋初教坊設置於太礼建隆年間 成立年次,並無明確交代,實無法證實也。 ,原名簫韶部,迨至太宗雅熙年間,始改稱雲韶部。則雲韶部編入四部制,當在敎坊成立二十多年 ,抑或僅保留第四部之空名者,由於宋會要內對於教坊組織及變遷情形記述雖詳,但對教坊四部 四部 鼓笛三部外,當未包括雲韶部在內。是則四部制中第四部是否係指原屬唐朝太常四部樂中之「 制似以與雲韶部同時成立,或在雲韶部以後成立爲佳。如其成立在雲韶部以前,則其除法 ,當時四部制已否完備,尚屬疑問。根據宋志所載,雲韶部成立於太祖開

唐代前後的中國音樂時代表及年表

I唐代以前

	谱 265~419	三國 210~280	後漢 A.D. 25~ 220					前漢 B.C. 206~ A.D. 7	秦 B.C. 246~ 210	期代
後涼呂光遠征西獲得龜茲樂 域(385)	前凉張重華占據 天竺男夜來貢凉州(346~353)						政治	高温		有關之歷史
獲得龜茲樂				鼓吹	清商三調	此前後自伊朗傳入琵琶 、箜篌	張滁自西域歸來,傳入胡曲摩訶兜勒(B. C. 126)	雅樂制定		音樂方面
	鼓吹人太常管下			設置黃門鼓吹				奉常改爲太常(包括太 樂)	禮樂府的奉當制定	樂
										∃ →
SAZAN 朝音樂文化 (Ⅲ~Ⅷ)	西域于閩之音樂文化 (II-VI)	(川~V)	71 125 18 37 . > 36 L+ 4U	B. C. 18 百濟	B. C. 37 高句麗	三國時代 B. C. 57 新羅			印度佛教音樂初期 (B.C. II~A.D. II)	東洋及其他

唐代前後的中國音樂時代表及年表

七二九

		制定雅樂	開亳初期,傅人西域於制定雅樂	文帝 (開皇)	階 581~618
					陳 557~589
					梁 502~556
					齊 479~501
			淸商樂, 僅傳存江南		来 420~478
~XII.)			577平北齊,作安樂川		
在東南亞、佛教音樂中期後期之併立(VI		大樂改爲大司樂	北周557~580 突厥阿史那氏嫁 龜茲人蘇紙婆傅入印度 太樂改爲大河樂 武帝(568) 樂理	突厥阿史那氏嫁武帝(568)	北周557~580
	百濟樂人來朝	在中書省設置西涼部、			
	554 (欽明15)	初稱太常寺	後主, 竈用胡樂人		北齊550~557
					東魏534~549
西域高昌的音樂文化 (V~IX)			傳入高昌依		西魏535~556
			龜茲樂初傳入中國宮廷	西域諸國來貢 (437)	
453?新羅樂人參印度佛教音樂後期 加允恭帝葬禮 (IV~IX)	453?新羅樂人參 加允恭帝葬禮		傳入疎勒、安國、高句開始樂工制 麗樂	do ne	北魏385~534 大武帝滅北燕
					南北朝
			文康樂之作曲		
西域龜茲之音樂文化 (IV~WI)			秦漢伎(西涼樂)興起	呂光占據凉州 (386~398)	

場帝 610 (大業 6) 高昌, 獻 聖明樂 胡樂工曹妙達、白明達606(大業2)設置教坊 、極爲活躍 、集容樂工3萬餘人 606(大業2)突厥染于制定九部伎來朝時,舉行散樂大會廢置清商署 傳入扶南,林邑樂 (匏|太樂署稱爲鼓吹署 零) 樂,突厥樂、百濟樂、制定七部校 倭樂 589 (開皇 9) 在太常寺 612 (推古20) 設置淸商署 | 六滅、油 (本) 百濟,味腻之,傳入伎樂

II 唐 代

625	819	西曆
	高祖 (618)	皇帝
		有關之歷史
		叫机
		獙
		方
		固
626 (武徳9) 魏2) 祖孝孫 制定雅樂 (十)	完成太常寺樂院成太常寺樂	簽
~628(貞 、張文收 二和)	工制整理解放	制
	y	ш
		*
Islam 音樂興起		東洋及其他

唐代前後的中國音樂時代表及年表

685	680		675	670	665	660	655	650		645	640	635	630	
一日								高宗 (650)					大宗 (627)	
					不定遵束	平定高句麗	完成隋書							
國家	- 2	いった。	世十	中樂	・太常工		俗之	胡い	雅、	· 证(初度			
		679 (調露2)作大合還 湻舞曲	676 (上元3)作上元樂曲		668 (總章1)作夷來匄	661 (龍朔1)作一式大 定樂曲			登用胡樂人白明達	同年傳入高昌樂	640 (貞觀14)作讌樂樂 曲	632 (貞觀 6)作功成慶 善樂曲	627 (貞觀1)作秦王破 陣樂曲	
		Comp								制定十部核				祭中削設內教功
-	1.					 					J			
					温668	663			_		-			
					668 高句麗江	百濟二								
					,新羅									

(玄宗 714(開元 2) (712) 制定開元禮	答宗 (710)				690 (則天武 后)
お谷子			714(開 制定開					
"也徐之"			記元 2) 引元禮					
-1 , -/,	中唐(雌祭)	規模之大
	剡 睨著,大樂會壁記	713 清樂成爲1曲	? 年作龍池樂、小被			武后末,清樂成爲8曲	? 年作聖壽樂、長壽樂、天授樂、天授樂、鳥歌萬歲樂曲(武后)	保存清樂63曲
大明宮側設置內敎坊 制定二部伎	? 洛陽設置左右教切,	714 (開元2)設置左右 教坊	712 (先天1)制定太常 四部樂		邮龍中((705~706) 雲韶府復於內教坊		同年內教坊設雲韶府	692 (武后加意1)中書 省內設置署藝館 (別名 翰林內敎坊)
					傳來唐樂之玉浩 樂、太平樂	702 (大寶 2) 大寶合,雅樂 制定		,,
	大明宮側設置內敎坊制定二部校		다	作龍池樂、小被樂成爲1曲 樂成爲1曲 ,大樂會壁記	年作龍池樂、小被712 (先天1)制定太常 灣樂成爲1曲 714 (開元2)設置左右 教坊 718 (開元2)設置左右 教坊 719宮側設置石教坊 719宮側設置內教坊	神龍山 ((705~706) 皇韶府復於內教坊 皇韶府復於內教坊 皇韶府復於內教坊 712 (先天1)制定太常樂成爲1曲 714 (開元2)設置左右教坊, 太樂會壁記 ? 洛陽設置左右教坊, 大明宫側設置內教坊制定二部皮	,清樂成為8曲 - 編龍山((705~706) - 岩部所復於內教坊 - 吳韶所復於內教坊 - 四部樂 - 大樂會壁記	作聖壽樂、長壽同年內教坊設雲韶府 授樂、鳥歌萬歲 武后) ,清樂成爲8曲 「神龍山((705~706) 雲韶府復於內教坊 雲韶府復於內教坊 四部樂 樂成爲1曲 「714 (開元2)設置左右 教坊 大明宮側設置內教坊 制定二部皮

店代前後的中國音樂時代表及年表

唐代音樂史的研究(下册)

	ļ	ŀ	
	1	L	
•			
-			
1	J		

								191	1875
775	770	765	760	755	750	745	740		
		代宗 (762)	顯宗 (756)						
				755(天寶14) 安祿山之亂			742天寶改元	739(開元17) 完成唐六典	
	V. Y.				信蔥)	(乙最	廷音樂	来園・宮	坊、利
	766 (大曆1)作廣平太 一樂曲	作實應長寧樂曲		長安754 (天實13)胡部新聲757 道調法曲合作(俗樂二開 一十八調的制定)(樂曲改					堂上
				長安之樂制因兵火全壞 4) 東大寺大佛 停止757 (至德2)內教坊再 韓樂、國樂之长 舞樂會		梨園裡加入宮女,樂工 數萬人以上	741 (開元29)制定開元 雅樂		
				752 (天平繼會 4)東大寺大佛 開眼,唐樂、三 韓樂、國樂之大 舞樂會				736 波羅門僧正 ,佛哲來朝傳來 林邑樂	吉備眞備携樂書 銅律管歸朝
				停止西方音樂的東流					

830	825	820	815	810	805	800		795	790	785	780
文 (827)	数宗 (825)	穆 宗 (821)		緩(308)	憲 (108)						· 服 (780)
					801 杜佑撰 進通典						
							1				
834 (太和8)作雲韶樂834 曲					801 (貞元6)作南韶奉 聖樂曲	作順聖樂曲	798 作中和樂曲	796 (貞元12)作繼天誕 乮樂		789 (貞元3)作定難曲 教坊樂妓大量解放	
83.4 設置			819 (元和14)左右教坊 ,				Approx 10 Pro			教坊樂妓大量解放	
				平安朝嵯峨(809 ~813)仁明(833 ~849)樂制改草 ,始分唐樂、高 麗樂	3						

唐代前後的中國音樂時代表及年表

900	895	890	885	880	875	870	865	860	855	850	845	840	033
		昭宗 (889)			僖宗 (874)			8%()		宣宗 (847)		政 線 (841)	
													元元
				? 年徐景安撰樂書			教坊俳優李可及出名		作播皇猷曲	大中~中和(847~884) 北里志之著書,孫聚的 壮年期	作萬斯年曲		636 (居及 5) 代田政策 為仁韶由
? 年鼓吹局遷到汽币	? 年教坊移到宣平坊	? 年教坊假寓於秘閣						咸通(860~873)二部核 上演破陣樂		大中~中和(847~884)大中(847~860)太常樂 北里志之著書,孫棨的[工五千人,內有型園新 壯年期 院一千五百人(樂府雜 錄)			S
<u></u>	1						40.0						原貞敏白唐歸朝

	907	905	
侧)	(後梁太	政部 (904)	
And were the same of the same	,		
_			
STATE OF THE PARTY			
A			
		? 注题 於記錄	花
Course Course		年一部級	
COMPANY - 127000		邻夜上	
		演最	
		- 一	
-			
Control of Fall Palmer Files See			
-			

905 哀帝 (904) 907 (後樂太 祖)		7) ? 年十部校上演最後 之記錄		
III 唐代以後				
朝 代 有關之歷史		凝	本	東洋及其他
五. 代 後紫907~923				918 高麗朝開始
後唐923~935				
後晋935~947 945 (開運 2)劉 响,撰進舊唐書	-17			
後漢947~951				
後周951~959		教坊僅值繼續		
北宋 960~1127 961 (建隆 2)王	成立無樂	961 設置教坊 (四部)		
傳 供 進 新 編 店 管 成 立 維 劇 要	成立維刺	存置太常寺 (太樂、鼓 吹局)		
		遊設置太常寺,教坊 (宣徽院所屬)		1111(高麗睿宗)北宋 赐雅樂
	徽宗制定大晟樂	設置大晟府,繼廢止		~-

唐代前後的中國音樂時代表及年表

	清 1616~1911						明 1360~1662		元 1271~1367			南米1127~1280	
戲劇(京戲等)之盛行	制定包含外來樂的燕饗 太常寺設置神樂觀樂				流行崑曲		制定中和韶樂、丹陛樂太常寺等 樂署)	流行元曲 (北曲)	制定宴樂			流行兩曲流行会力院不	
戲劇(京戲等)之盛行1164(順治1)教坊司	医 大治寺設置神樂觀(禮 部所屬)					教坊司(禮部尚書管下)	*太常寺(神樂觀代替大 樂署)	儀鳳司、教坊司 (禮郡)室町 (1338~ 尚書管下) 1573) 興能	太常禮樂院 (太樂署)	金,太常寺,教坊(宣徽 院所屬),鼓吹署消滅	1161(同31)教坊廢止, 鐮倉 換為教樂所 1337)	1128(建炎 2)廢止教坊 1144(紹興14)教坊再则	?年,廢置教坊四部
		徳川 ((1603~ 1866) 筝曲興走	傳來三絃	1562 (头部5)				室町(1338~1573)興能			鐮倉(1192~ 1337) 興平曲		
		((1603~ (^ V) 筝曲興起 宣教師渡傳洋樂	東南亞諸國之音樂	近世印度音樂 (XV)	1393 李朝	1370(高麗恭愍王19) 明 賜雅樂		興蒙古,西臧音樂	通過蒙古 Islam 音樂 進入中國			印度受到 Islam 音樂的影響	3.

唐代前後的中國音樂時代表及年表

	1911	中華民國
1821 (道光7) 設置昇 주署		
1742(乾隆7)禮部管下設置樂部(麻樂署:和聲署)		
1729(雍正7)教坊司改爲和擊署(教坊之名消滅)		

中華藝術叢書

唐代音樂史的研究 🚟

者/岸邊成雄 著、梁在平 黄志烱 譯 作

主 編/劉郁君

美術編輯/鍾 玟

出版 者/中華書局

發 行 人/張敏君

副總經理/陳又齊

行銷經理/王新君

址/11494臺北市內湖區舊宗路二段181巷8號5樓

客服專線/02-8797-8396 傳 真/02-8797-8909

址/www.chunghwabook.com.tw

匯款帳號/華南商業銀行 西湖分行

179-10-002693-1 中華書局股份有限公司

法律顧問/安侯法律事務所

製版印刷/維中科技有限公司

出版日期/2017年3月再版

版本備註/據1973年10月初版復刻重製

定 價/NTD 1,900

國家圖書館出版品預行編目(CIP)資料

唐代音樂史的研究 / 岸邊成雄著 ; 梁在平, 黄 志烱 譯. - 再版. - 臺北市: 中華書局,

2017.03

册;公分.一(中華藝術叢書) ISBN 978-986-94039-6-2(精裝)

1.音樂史 2.唐代

910.924

105022415

版權所有 • 侵權必究 ALL RIGHTS RESERVED NO.12008-1Q 12008-2Q ISBN 978-986-94039-6-2 (精裝) 本書如有缺頁、破損、裝訂錯誤請寄回本公司更換。